난생 처음 한번 공부하는
**미술 이야기
8**

난생 처음 한번 공부하는 미술 이야기 8
― 바로크 문명과 미술

2024년 9월 30일 초판 1쇄 펴냄
2025년 1월 6일 초판 3쇄 펴냄

지은이 양정무

단행본사업본부장 강상훈
편집위원 최연희
편집 엄귀영 윤다혜 이희원 조자양
경영지원본부 나연희 주광근 오민정 정민희 김수아 김승현
마케팅본부 윤영채 정하연 안은지 진채은 박찬수
지도·일러스트레이션 김지희
디자인 위앤드
사진에이전시 포토마토

펴낸이 윤철호
펴낸곳 ㈜사회평론

등록번호 제10-876호(1993년 10월 6일)
전화 02-326-1182
주소 서울시 마포구 월드컵북로6길 56 사평빌딩
이메일 naneditor@sapyoung.com

ⓒ양정무, 2024

ISBN 979-11-6273-334-9 03600
책값은 뒤표지에 있습니다.

사전 동의 없는 무단 전재 및 복제를 금합니다.
잘못 만들어진 책은 구입하신 서점에서 바꾸어 드립니다.

난생 처음 한번 공부하는
미술이야기

8 **바로크 문명과 미술**
시선의 대축제, 막이 오르다

양정무 지음

사회평론

시리즈를 시작하며

미술을 만나면
세상은 이야기가 된다

미술은 원초적이고 친숙합니다. 누구나 배우지 않아도 그림을 그리고, 지식이 없어도 미술 작품을 보고 느낄 수 있는 것처럼 미술은 우리에게 본능처럼 존재합니다. 하지만 미술의 역사는 그 자체가 인류의 역사라고 할 만큼 길고도 복잡한 길을 걸어왔기에 어렵게 느껴지기도 합니다. 단순해 보이는 미술에도 역사의 무게가 담겨 있고, 새롭다는 미술에도 역사적 맥락이 존재합니다. 그래서 미술을 본다는 것은 그것을 낳은 시대와 정면으로 마주한다는 말이며, 그 시대의 영광뿐 아니라 고민과 도전까지도 목격한다는 뜻입니다. 미술비평가 존 러스킨은 "위대한 국가는 자서전을 세 권으로 나눠 쓴다. 한 권은 행동, 한 권은 글, 나머지 한 권은 미술이다. 어느 한 권도 나머지 두 권을 먼저 읽지 않고서는 이해할 수 없지만, 그래도 그중 미술이 가장 믿을 만하다"고 했습니다. 지나간 사건은 재현될 수 없고, 그것을 기록한 글은 왜곡될 수 있습니다. 그러나 미술은 과

거가 남긴 움직일 수 없는 증거입니다. 선진국들이 박물관과 미술관에 적극적으로 투자하는 이유가 여기에 있습니다. 그들은 박물관과 미술관을 통해 세계와 인류에 대한 자신의 이해의 깊이와 폭을 보여주며, 인류의 업적에 대한 존중까지도 담아냅니다. 그들에게 미술은 세계를 이끌어가는 리더십의 원천인 셈입니다.

하루 살기에도 바쁜 것이 우리네 삶이지만 미술 속에 담긴 인류의 지혜를 끄집어낼 수 있다면 내일의 삶은 다소나마 풍요로워질 것입니다. 이 책은 그러한 믿음으로 쓰였습니다. 미술에 담긴 원초적 힘을 살려내는 것, 미술에서 감동뿐 아니라 교훈을 읽어내고 세계를 보는 우리의 눈높이를 높이는 것, 그것이 이 책의 소명입니다.

초등학교 5학년이 되던 해 초봄, 서울로 막 전학을 와서 친구도 없던 때 다락방에 올라가 책을 뒤적거리다가 우연히 학생백과사전을 펼쳐보게 됐습니다. 난생처음 보는 동굴벽화와 고대 신전 등이 호기심 많은 초등학생에게는 요지경으로 다가왔습니다. 이때부터 미술은 나의 삶에 한 발 한 발 다가왔고 어느새 삶의 전부가 되었습니다. 그간 많은 미술품을 보아왔지만 나의 질문은 언제나 '인간에게 미술은 무엇일까'였습니다. 이 질문에 대해 제가 찾은 대답이 바로 이 책이라고 할 수 있습니다. 나의 미술 이야기가 여러분의 눈과 생각을 열어주는 작은 계기가 된다면 너무나 행복하겠습니다.

책을 만들면서 편집 방향, 원고 구성과 정리에 있어서 사회평론 편집팀의 많은 도움을 받았습니다. 고마운 마음을 기록해둡니다.

<div style="text-align: right;">2016년 두물머리에서
양정무</div>

8권에 부쳐 - 바로크, 시선의 대축제

유럽 미술이 화려하고 웅장하다고 생각한다면 그것은 상당 부분 이 책이 다루는 바로크 미술 때문일 겁니다. 시기적으로 17세기, 정확하게는 16세기 말부터 18세기 중엽까지 유럽의 미술은 전례 없는 화려함과 웅장함으로 인간의 시선을 압도합니다.

바로크의 강렬한 시각 효과는 유럽이 가톨릭과 신교, 두 개의 세계로 나뉘어 서로 경쟁한 결과입니다. 여기에 시장 경제의 급성장과 과학혁명이 더해지면서 운동의 힘은 훨씬 극적으로 변모합니다.

이 시기는 '작가의 시대'이기도 합니다. 루벤스, 렘브란트, 벨라스케스, 카라바조, 베르니니 등 굵직굵직한 작가들이 유럽 곳곳에 등장합니다. 8권에서는 보로미니, 안니발레 카라치, 프란스 할스, 페르메이르, 무리요를 더해 개성 넘치는 10명의 작가를 집중 조명하여 바로크 미술이 어떻게 펼쳐졌는지 살피고자 합니다.

바로크 시대에 유럽의 지도가 완성되면서 나라마다 미술의 성격도 분명해집니다. 이 책은 이탈리아, 네덜란드, 스페인의 바로크 미술을 순서대로 살펴봅니다. 처음 등장하는 이탈리아 바로크는 거침이 없습니다. 구도와 움직임, 색채와 명암 등 모든 조형적인 표현이 극적인 대조를 이룹니다.

네덜란드의 경우 남부 지역은 가톨릭 세계에 묶이면서, 북유럽 특유의 섬세한 표현을 자랑하던 이곳 미술은 이탈리아 바로크와 융합합니다. 루벤스가 이 같은 미술을 특징적으로 보여준다면 네덜란드 북부 바로크 미술이 이룬 눈부신 성과는 렘브란트의 작품에서 만나볼 수 있습니다. 그가 남긴 초상화를 통해 우리는 개신교 신앙으로 무장한 새로운 시민 계층을 직접 대면하듯 목격하게 됩니다. 또 이 지역 화가들은 신흥 시민 계층이

꿈꾸는 성공적인 삶을 속속 담아내려 풍속화, 정물화, 풍경화 같은 새로운 장르까지 선보입니다.

한편 스페인은 16세기부터 이탈리아와 네덜란드를 자기 통제 아래 두며 미술 역시 두 지역으로부터 영향을 받습니다. 강력한 가톨릭 신앙에 기반한 엄격하고 절제된 미술, 동시에 화려한 이슬람과 중세 미술의 전통이 이어지면서 스페인의 미술가들은 극도로 장식적인 후기 바로크 미술 세계를 이끌어냅니다.

물론 이 시기 프랑스, 영국, 독일, 오스트리아에서도 미술은 화려하게 꽃피웁니다. 이 지역의 근대적 시각 세계는 유럽의 귀족 사회와 미술에 초점을 맞춘 9권에서 깊이 있게 다룰 예정입니다.

바로크는 르네상스와 함께 유럽 근대 미술의 양대 산맥입니다. 르네상스가 고전적 균형과 안정적 조화를 강조했다면, 바로크는 탈고전적 화려함과 빠른 움직임을 강조합니다.

바로크 미술은 너무나 화려하고 강렬한 세계이기에 도리어 거부감을 줄 정도로 표현이 지나치다는 평가를 받기도 합니다. 그러나 현대 시각 문화가 보여주는 스펙터클의 세계를 접하다 보면 시선의 움직임을 극적으로 강조하는 바로크가 다시 돌아왔다는 생각이 듭니다.

결국 바로크 미술로의 여행은 현대 시각 문명의 시원을 찾아가는 흥미진진한 노정입니다. 이제부터 강렬한 바로크 미술에 빠져볼까요.

난생 처음 한번 공부하는 미술 이야기 8 — 차례

시리즈를 시작하며 • 4
8권에 부쳐 • 6

I 로마 바로크
— 혼돈 속에서 새로운 미술이 피어나다

01 바티칸, 강렬하고 뜨거운 바로크 세계의 중심 • 15
02 로마의 영광과 좌절 • 57
03 빛과 어둠으로 현실을 겨눈 카라바조 • 91
04 환상의 세계를 열어젖힌 카라치 • 143
05 천재의 대결, 베르니니와 보로미니 • 195

II 북유럽 바로크
— 비로소 쟁취한 평화를 새기다

01 북유럽 바로크를 이끈 루벤스 • 271
02 암스테르담에 떠오른 금빛 태양 • 321
03 풍요가 빚어낸 새로운 일상과 풍경 • 377
04 17세기 네덜란드 미술의 '르네상스' • 421

III 스페인 바로크
— 화려함의 극치로 몰락한 제국을 위로하다

01 스페인 미술의 시작, 엘 그레코 • 485

02 스페인 바로크의 정수, 벨라스케스 • 531

03 세계를 물들인 바로크 미술 – 울트라 바로크와 아시아 바로크 • 569

작품 목록 • 597

사진 제공 • 610

더 읽어보기 • 614

일러두기

1. 본문에는 내용 이해를 돕기 위한 가상의 청자가 등장합니다. 청자의 대사는 강의자와 구분하기 위해 색 글씨로 표시했습니다.
2. 미술 작품의 캡션은 작가명, 작품명, 연대, 소장처 순으로 표기했으며, 유적의 경우 현재 소재지를 밝혀놓았습니다. 독서의 편의를 위해 본문에서는 별도의 부호를 따로 표시하지 않았습니다.
3. 미술 작품 외에 본문에 등장하는 자료는 단행본은 『 』, 논문과 영화는 「 」로 표기했습니다. 기타 구체적인 정보는 부록에 실었습니다.
4. 외국의 인명, 지명은 국립국어원 어문 규정의 외래어 표기법을 따랐습니다. 다만 관용적으로 굳어진 일부 용어는 예외를 두었습니다.
5. 성경 구절은 『우리말 성경』(두란노)에서 발췌했습니다.
6. 별도의 온라인 참고 자료가 있는 경우 QR코드를 넣어두었습니다. QR코드를 스캔하면 해당 자료 페이지로 연결됩니다.

I

로마 바로크

혼돈 속에서 새로운 미술이 피어나다

태양처럼 강렬한 바로크 미술은 혼란스러운 로마의 새벽으로부터 떠올랐다. 바스러진 영광을 되찾으려는 간절함은 끝을 모르는 화려함을 낳았으나, 그 이면에는 미처 물러가지 못한 어둠이 잔재했다. 로마의 중심을 굳건히 지키는 성 베드로 광장, 그 찬란하고 위태로운 시대의 흔적 위로 뜨거운 햇빛이 선명히 타오른다.

- 성 베드로 광장, 바티칸 시국

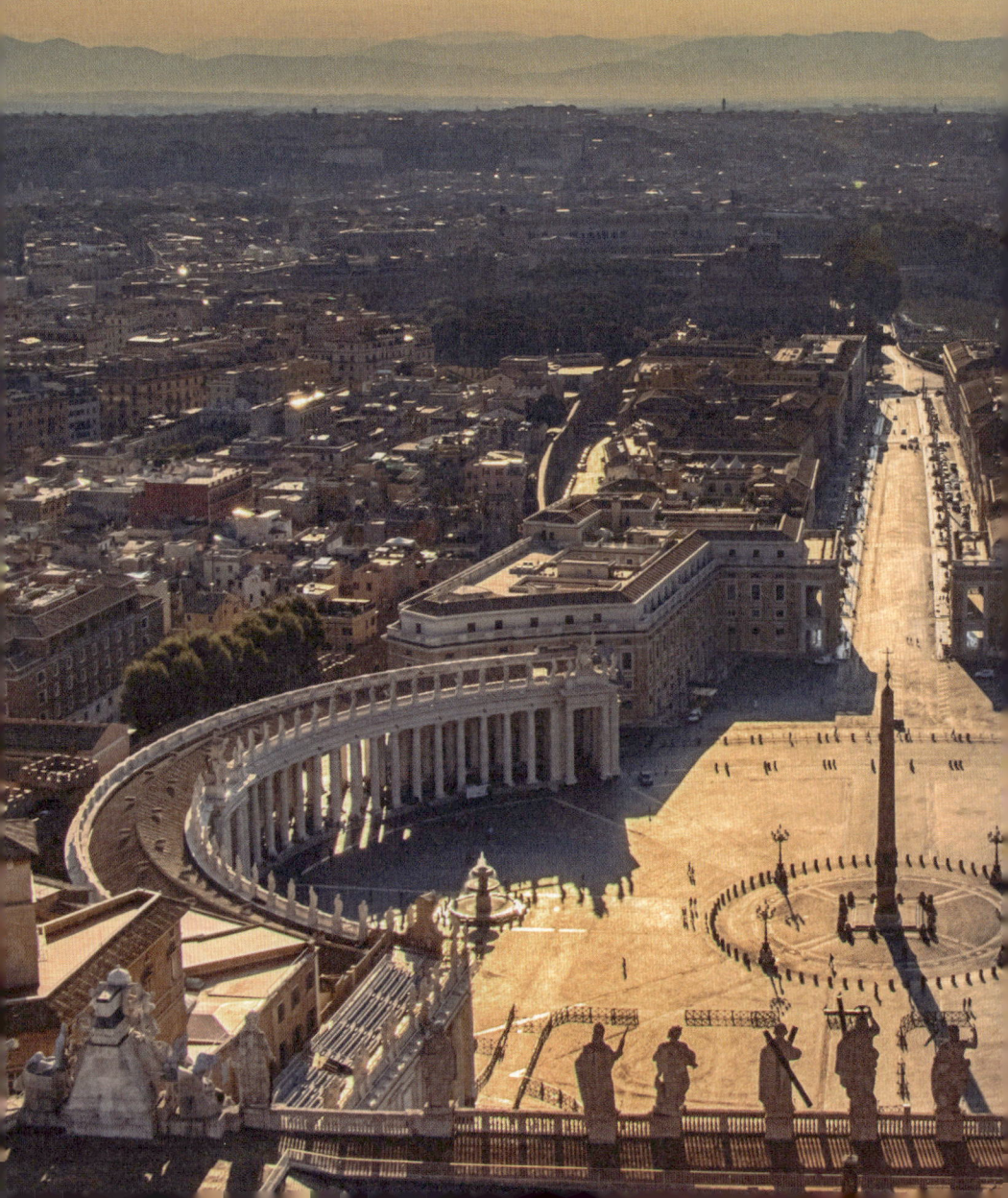

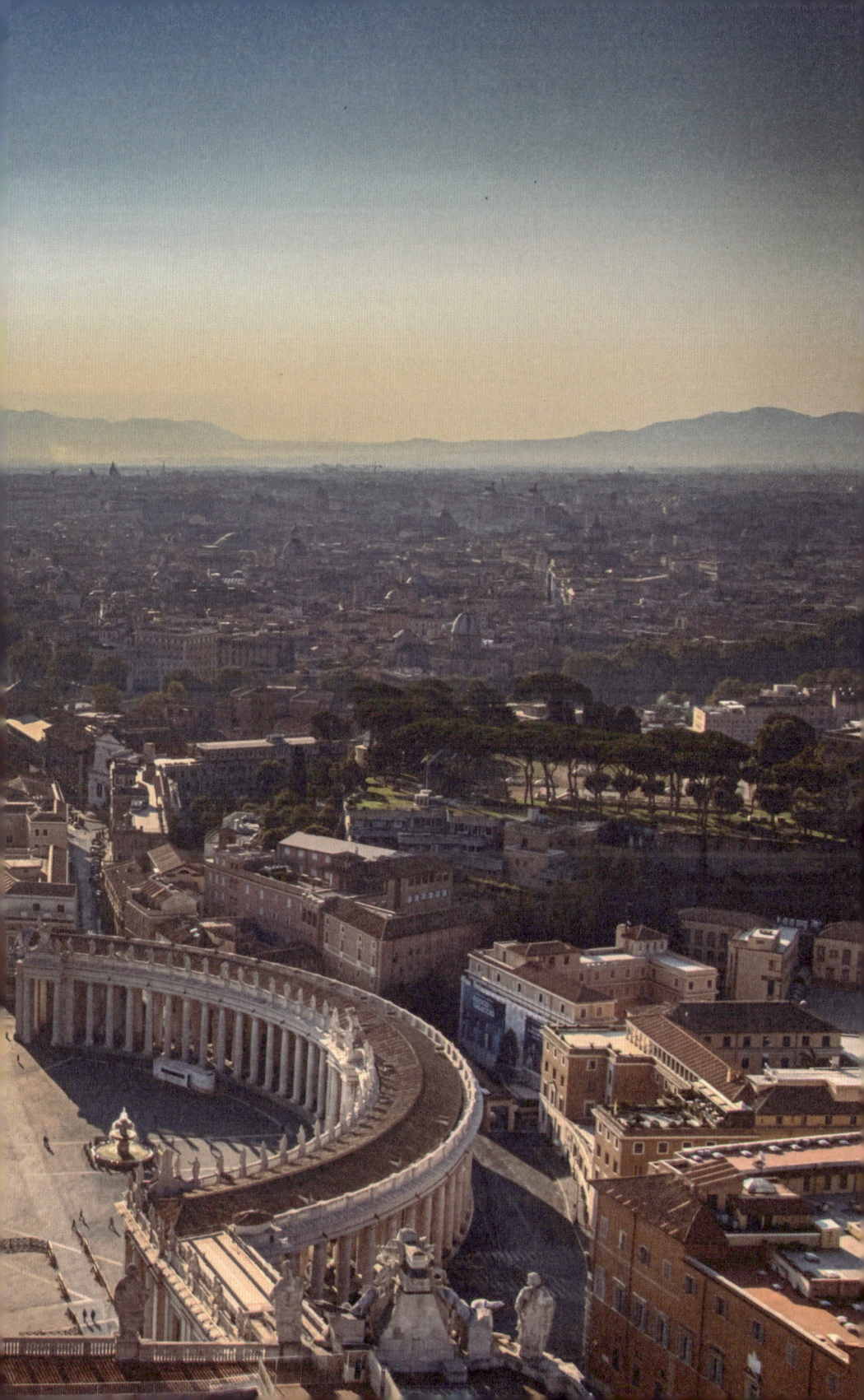

바티칸은 이탈리아 심장부에 있는 단검이다.
— 토마스 페인

01 바티칸, 강렬하고 뜨거운 바로크 세계의 중심

#바로크 #바티칸 #천사의 다리 #성 베드로 대성당 #베르니니

혹시 강한 빛이나 해를 실수로라도 직접 본 적 있나요?

물론 있습니다. 눈이 부셔 아무것도 못 보게 되죠.

이번 강의에서 살펴볼 미술은 그 정도로 눈부신 미술입니다. 17세기 유럽에서 꽃핀 바로크는 너무나 화려하고 환상적이어서 눈이 휘둥그레질 정도입니다. 이런 강렬한 바로크 세계를 눈에 담기에는 로마만 한 곳이 없습니다.

이번 이야기도 로마에서 시작하는군요.

유럽 역사를 이야기할 때 로마에서 시작하면 무리가 없어요. 실제로 로마에 가면 고대, 중세, 르네상스 유적이 생생하게 남아 있죠. 무엇보다 로마

로마 및 바티칸 시국 테베레강을 건너면 바로크 미술의 심장 같은 바티칸이 성큼 다가온다. 성 베드로 대성당으로 향하는 길은 순례자와 관광객 모두의 마음을 설레게 한다.

천사의 다리

는 17세기 바로크의 흔적이 다른 어떤 곳보다 강렬하게 새겨진 곳입니다. 그중에서도 바티칸 시국은 바로크 미술의 정수를 보여줍니다. 이제부터 바티칸을 통해 바로크 미술의 세계에 빠져볼까요. 그 시작은 천사의 다리입니다. 위 사진 속 오른쪽 아래 보이는 다리가 천사의 다리입니다.

| 천사가 반기는 거룩한 도시 |

그런데 왜 '천사의 다리'를 먼저 봐야 하나요?

지금은 다리가 여러 개이지만 로마 시내와 바티칸을 곧바로 잇는 건 천사

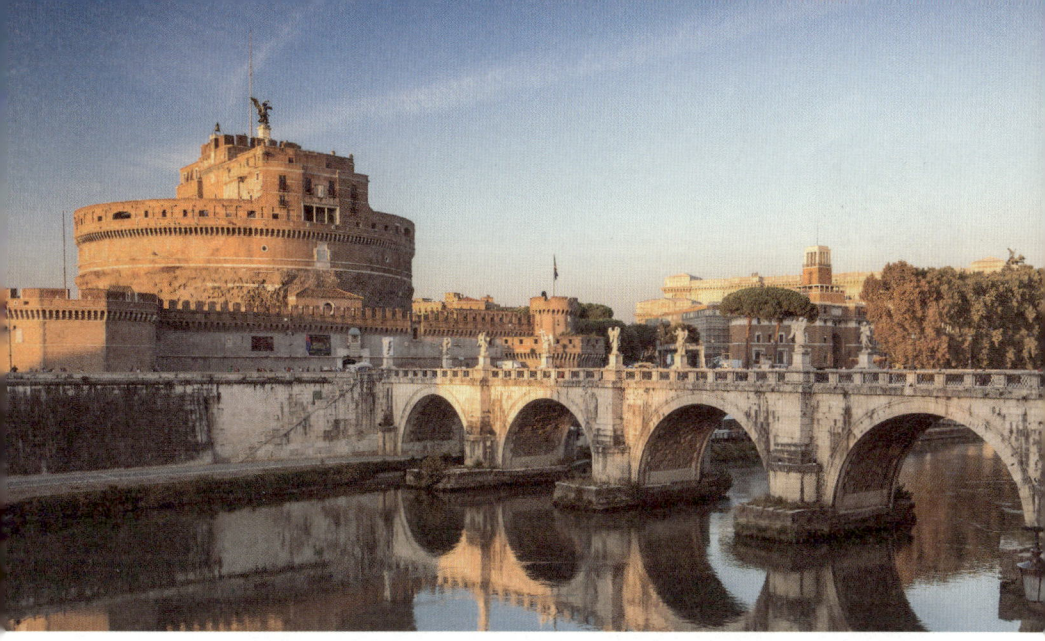

산탄젤로성과 천사의 다리, 135~139년, 로마 산탄젤로 성은 로마 제국 하드리아누스 황제가 자신과 가족 묘지로 지었다. 성 앞에 놓인 다리의 정식 이름은 폰테 산탄젤로Ponte Sant'Angelo다. 폰테는 다리, 산탄젤로는 성스러운 천사를 뜻한다.

의 다리뿐이었습니다. 말하자면 바티칸이 본격적으로 시작되는 첫 관문이죠. 혹시 바티칸에 간다면 이 다리를 걸어서 넘어가는 걸 적극 추천드려요. 폭 9미터, 길이 135미터의 다리를 건너면 교황의 세계가 본격적으로 펼쳐집니다.

다리가 바로크 시대에 지어졌나요?

아뇨. 그보다 훨씬 이른 135년, 고대 로마 황제 하드리아누스 때 지어졌습니다. 사진 속 원통형 성이 산탄젤로성인데요. 로마 제국이 멸망하고 교황청을 지키는 요새로 쓰였지만, 본래 하드리아누스 황제의 무덤이었습니다.

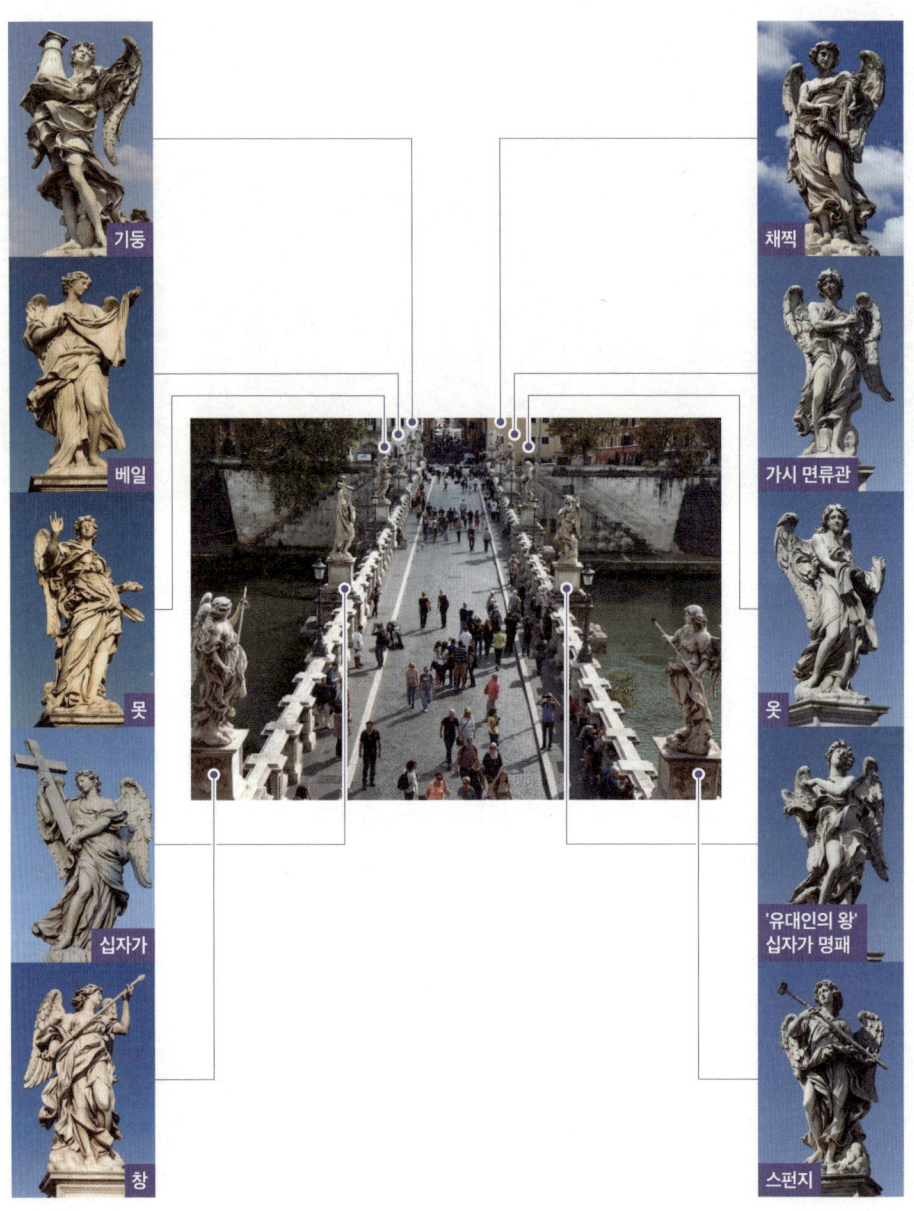

천사의 다리 위 조각상 가시 면류관, 못, 창, 채찍 등 그리스도가 십자가에 못 박힐 때 쓰였던 10가지 수난 도구를 들고 있다.

이 다리에서 바로크 미술 이야기를 시작하는 이유가 궁금합니다.

다리의 틀은 고대 로마의 것이지만 바로크 양식으로 재탄생했다고 할 수 있으니까요. 다리의 양쪽 난간에 천사들이 보이나요? 10명의 천사가 양쪽으로 5명씩 줄지어 멀리서 찾아온 손님들을 반갑게 맞이하고 있습니다.

천사들이 환영한다면 기분이 좋아지겠는데요. 그런데 천사들이 무언가를 들고 있네요.

가시 면류관, 못, 창, 채찍 같은 십자가에 못 박힌 그리스도를 고통스럽게 했던 10가지 수난 도구를 손에 들고 사탄과 맞서 싸우는 겁니다. 10개의 천사상 중 바로크의 대표 작가인 잔 로렌초 베르니니Gian Lorenzo Bernini가 2개를 제작했고, 나머지는 제자나 동료 작가들이 만들었습니다.
참고로 베르니니의 천사 조각상은 후에 제자들이 다시 만든 겁니다. 베르니니의 아름다운 작품에 감탄한 교황이 여기 있던 조각상을 다른 성당으로 옮겨놓았거든요. 그래도 아름다움을 느끼기에는 충분하니 걱정하지 마세요.

다음 페이지에 있는 두 천사의 표정도 제각각 다르네요. 펄럭이는 옷자락을 보니 파란 하늘을 배경 삼아 당장이라도 날아갈 듯해요.

그렇죠? 천사의 몸을 휘감은 옷자락의 움직임이 정말 힘차 보입니다. 발밑에 있는 구름을 딛고 당장이라도 하늘로 날아오를 기세입니다. 이렇게 기뻐 춤추는 천사의 모습에서 바로크 미술의 특징을 엿볼 수 있습니다.

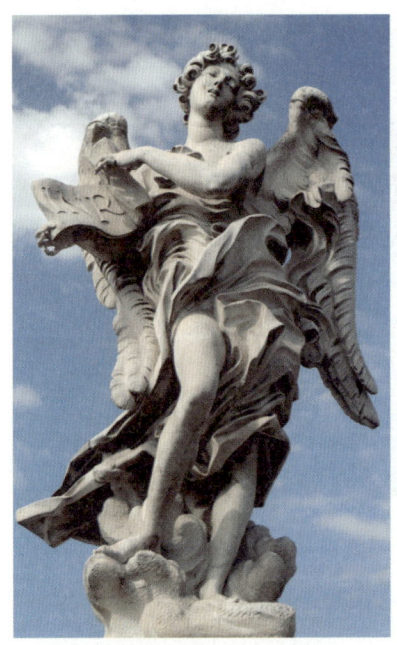

베르니니, '유대인의 왕' 십자가 명패를 든 천사(왼쪽), 가시 면류관을 든 천사(오른쪽), 1667년, 천사의 다리 천사의 휘어질 듯 흔들리는 자세와 일렁이는 옷자락이 인상적이다. 현재 다리에는 후대에 다시 제작한 작품이 자리하고, 원작은 로마의 산탄드레아 델레 프라테 성당에 있다.

예를 들어 왼쪽 도판에서 천사의 옷자락을 보면 울퉁불퉁해서 박력이 넘쳐 보입니다. 팔다리는 두툼한 옷자락과는 대조적으로 가늘고 섬세합니다. 전체적인 자세는 S자 라인을 힘차게 그리고 있습니다. 이런 천사의 움직임이 어떻게 느껴지세요?

진짜 손님을 반갑게 맞아주는 듯해요. 너무 반기는 듯해서 도리어 머쓱한 손님도 있겠는데요.

그럴 수 있습니다. 너무 높은 톤으로 다가가면 도리어 상대방이 당황하는 경우가 있는데, 바로크 미술이 그렇습니다. 좋게 보면 환상적이지만, 자칫하면 표현이 너무 과도해 비현실적으로 느껴지기 때문입니다. 이런 이유로 바로크 미술을 절제를 모르는 과장된 미술이라고 비판하거나, 심지어 조롱하는 학자도 꽤 많습니다.

사실 이전 시기 미술과 비교하면 17세기 바로크 시대의 미술 표현은 너무 강렬합니다. 다음 페이지의 두 천사상을 비교하면 이 점을 뚜렷하게 볼 수 있는데요. 두 조각 중 왼쪽은 르네상스를 대표하는 미켈란젤로가 만든 천사상이고, 오른쪽은 천사의 다리에 있는 베르니니의 천사상입니다.

| 미켈란젤로 vs 베르니니, 내려앉은 천사 vs 날아오르는 천사 |

한눈에 보아도 두 개의 천사상이 달라 보여요. 오른쪽에 비해 왼쪽 천사가 확실히 단순해 보입니다.

두 조각의 제작연도는 거의 200년 가까이 차이가 납니다. 왼쪽은 르네상스 시기의 작품이고, 오른쪽은 바로크 시기에 만들어졌습니다. 흔히 르네상스를 고전적이라고 부르죠. 르네상스 시기에는 그리스·로마 고전 미술의 절제와 단순함을 바탕으로 비례를 지키는 원칙적인 미감을 중시했으니까요. 그래서인지 왼쪽에 보이는 미켈란젤로의 천사는 베르니니의 조각에 비해 훨씬 담백합니다. 절제된 표현으로 단아하면서도 중력을 따라 옷 주름도 묵직한 느낌이에요.

 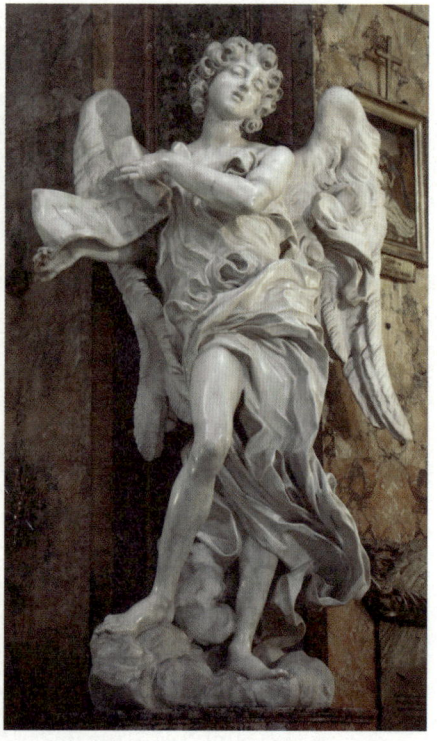

미켈란젤로, 촛대를 든 천사, 1494~1495년, 산 도메니코 성당(왼쪽)
베르니니, '유대인의 왕' 십자가 명패를 든 천사, 1667년, 산탄드레아 델레 프라테 성당(오른쪽)

미켈란젤로의 천사는 땅에 내려앉은 듯 안정적이에요.

반면 베르니니의 천사는 가는 선으로 역동적인 느낌을 자아냅니다. 머리카락도 갓 미용실에서 나온 듯 곱슬이 심합니다. 옷을 볼까요? 마치 아래에서 바람이 부는 것처럼 옷자락이 펄럭이고, 주름을 한껏 강조해서 당장이라도 날아오를 듯하죠? 동영상을 재생하다가 잠시 멈춘 것처럼요. 그러나 옷자락과 세부 표현이 너무 짓이겨진 느낌을 주기 때문에 '대리석

범벅'이라는 조롱을 들었습니다.

굳이 그런 조롱까지 들을 정도로 화려하게 꾸며야 했을까요?

아마도 베르니니는 자신의 시대가 지나치다 싶을 정도로 화려하고 강렬한 표현을 원한다고 생각했을지도 모릅니다. 그래서 이 점을 아낌없이 보여주려 한 거죠.
17세기 이탈리아에서는 연극이 전성기를 누리며 극장이 계속 지어지고 무대장치와 무대미술도 함께 발전했습니다. 이런 배경 아래 다양한 감정을 표현하는 연극 배우 같은 조각이 베르니니의 손끝에서 빚어졌습니다.

베르니니의 천사상은 손짓이나 몸짓이 커서 실제로 연극의 한 장면을 보는 듯해요.

그렇죠. 베르니니는 천사들을 왜 이렇게 과장했을까요? 우선 현대인의 눈으로는 그의 의도를 읽어내기 쉽지 않다는 점을 강조하고 싶습니다. 베르니니는 자신의 천사들을 힘들고 지친 순례객을 맞이하는 모습으로 연출했거든요. 당시 순례객들은 짧으면 몇 주, 길면 1년 가까이 걷고 또 걸어 바티칸에 도착했습니다. 로마에 들어섰을 때 순례객의 마음은 어땠을까요. 테베레강을 건너기 위해 천사의 다리에 첫발을 디뎠을 때 순례객이 느낀 감동은 정말 대단했을 겁니다.

지친 순례객의 눈에 천사들의 모습은 한없이 반가워 보였겠어요.

베르니니는 천신만고 끝에 천국에 다다른 감동의 순간에 어울리는 장치를 고민했을 겁니다. 천사의 다리를 보면 천사들이 꽤 높은 곳에 자리하고 있음을 알 수 있습니다. 푸른 하늘과 넘실거리는 구름 위로 천사들이 훨훨 날아다니는 느낌입니다. 과할 정도로 나부끼는 옷자락과 화려한 움직임도 환상적인 느낌을 자아내기 위한 베르니니의 철저한 기획입니다.

바로크라는 용어는 일그러진 진주를 의미하는 포르투갈어 바로코Barroco에서 유래했다. 화려하고 역동적인 17세기 미술 경향에 반감을 품은 후대 사람들이 '기괴하다' '이상하다' '터무니없다'는 의미를 담아 바로크라고 부르기 시작했다.

그렇게 보니 베르니니는 미술가이자 탁월한 연출가였네요. 그간 수많은 순례객이 이 다리에서 감동했다고 생각하니 왜 우리가 바로크 미술을 여기에서 시작해야 하는지 조금 이해됩니다.

사실 바티칸뿐만 아니라 로마 전체가 일찍부터 순례객을 위한 도시로 탈바꿈하고 있었습니다. 이러한 변화는 교황청이 이끌었는데요. 교황청은 신자들에게 로마 방문을 계속 명하는 칙서까지 발표했습니다. 특히 1300년 교황 보니파시오 8세가 희년禧年을 선포한 이래 50년마다 희년을 선포하고 있습니다. 영어로는 주빌리Jubilee라고 부르는데, 희년의 해에 로마를 방문하면 은총이 두 배라고 해서 그때마다 순례객이 많이 늘어나죠. 희년에 대한 반응이 좋다 보니 희년 사이에 25년마다 작은 희년을 만들기도 했습니다.

요즘 우리가 한국 방문의 해를 만들어 해외 여행객에게 홍보하는 것과 비슷한 건가요?

우리도 올림픽이나 엑스포 같은 국제 행사를 개최하면서 대대적으로 도시 환경을 손보듯이 희년을 앞두고 로마도 대대적으로 도시를 바꿔나갔습니다. 특히 종교개혁의 여파로 로마 교황청의 위기가 고조되면서 로마의 중요성은 더욱 커집니다. 로마를 화려하고 위대하게 보이기 위해 희년이 필요했던 겁니다.

이제 이해돼요. 로마를 찾아오는 이에게 좀 더 화려하고 멋지게 보이려고 한 결과가 바로크 미술이었다는 거네요.

정확히 보셨습니다. 천사의 다리는 고된 여정을 거쳐 바티칸을 찾은 순례객이나 여행객을 환영하는 적극적인 시각 장치였습니다. 베르니니는 환상적인 천사 조각상으로 바티칸에 막 들어선 이들에게 당신은 이제 천국의 세계에 들어왔음을 축복하려던 겁니다. 그러면 이제 발길을 성 베드로 광장으로 옮겨볼까요?

| 세상을 품은 그리스도의 양팔 |

탁 트여서 시원하고 웅장하네요! 여기에서는 지나치다는 느낌은 없는데요? 천사의 다리처럼 화려하지도 않고요.

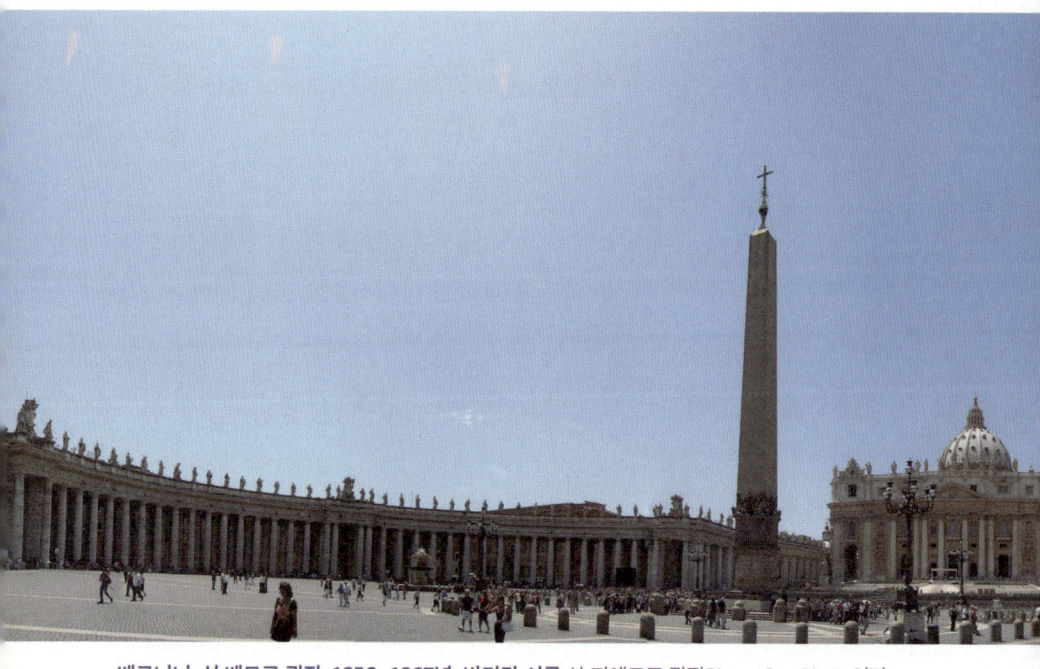

베르니니, 성 베드로 광장, 1656~1667년, 바티칸 시국 산 피에트로 광장Piazza San Pietro이라고도 한다. 베르니니가 1656년 설계해 11년 후 1667년에 완공하였다. 세계에서 가장 아름다운 광장 중 하나이며, 베르니니의 대표적인 걸작이다.

그렇다면 바로크 미술의 의도가 잘 구현된 겁니다. 바로크 미술의 중요한 특징 중 하나가 크기입니다. 다시 말해 상상을 초월하는 엄청난 크기로 사람들을 감동시키는 것인데, 성 베드로 광장은 이 점을 정확히 보여줍니다. 그런데 자세히 보면 이 광장도 지나친 부분이 있습니다.

어떤 점에서 지나치다는 건가요?

광장을 둘러싼 기둥을 자세히 보면 이해가 될 겁니다. 지붕을 떠받치도록 일렬로 줄지어 세운 기둥을 콜로네이드라고 부릅니다. 자세히 보

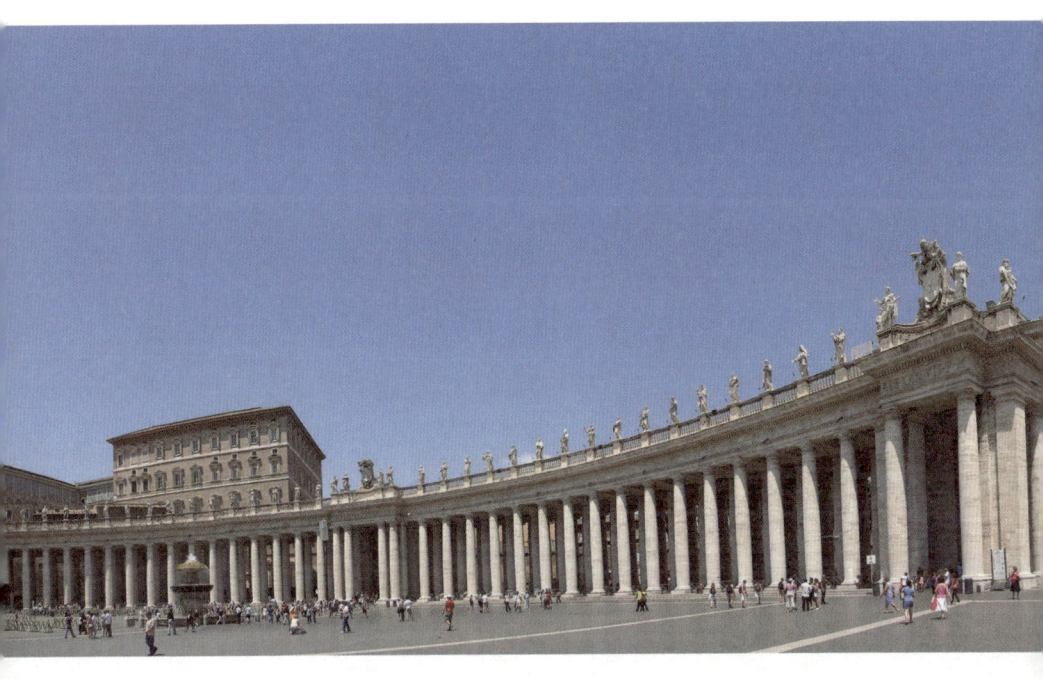

면 4열로 이루어졌는데요. 기둥 하나의 높이는 18미터로 대략 건물 6층 높이입니다. 이런 둥근 기둥이 284개, 여기에 네모반듯한 사각기둥이 88개 들어 있습니다. 기둥들 사이는 자동차가 다닐 정도로 널찍한데, 이런 수백 개의 기둥이 빽빽이 숲을 이루어 광장을 감싸는 거죠.

거대한 기둥을 이렇게 많이 세우다니 놀랍습니다.

광장 형태도 흥미롭습니다. 위에서 찍은 사진을 보면 광장이 타원형으로 설계된 걸 알 수 있어요. 타원은 원에 비해 운동감이 느껴지죠. 여기에 변형된 사각형인 사다리꼴을 만나 한결 역동적인 모습이 되는 겁니다. 원과 정사각형이 르네상스라면, 타원과 사다리꼴은 바로크인 거죠. 참고로 이

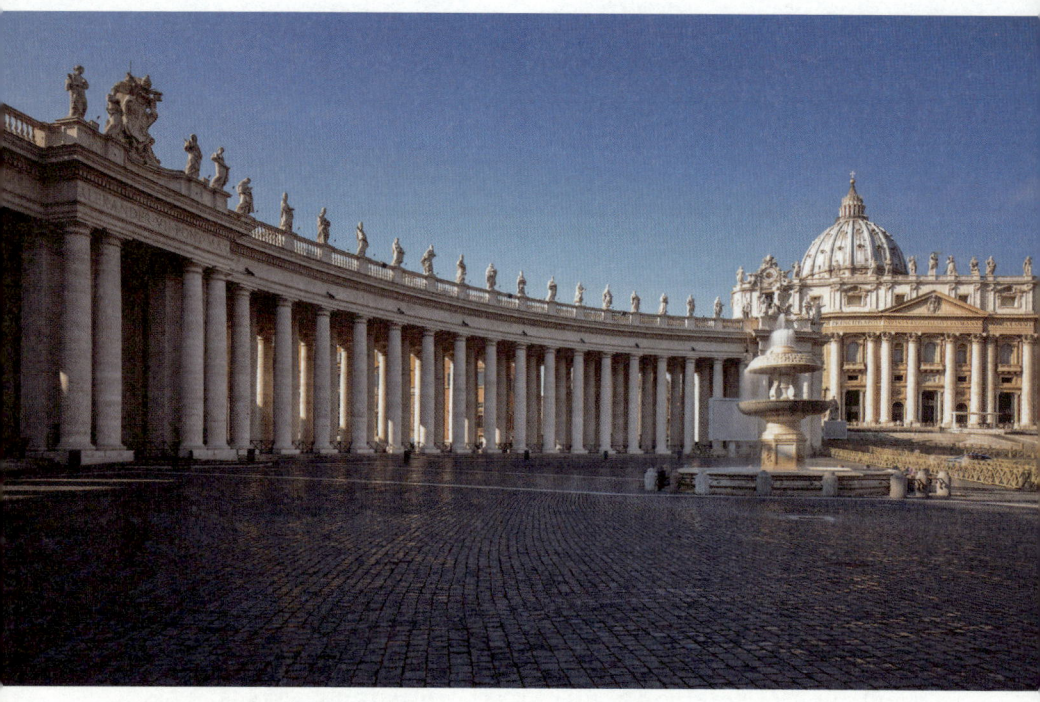

성 베드로 광장 콜로네이드, 1660~1667년, 바티칸 시국 맨 위에는 140명의 성인 조각상이 올라가 있다. 이 조각상들은 1662~1673년 베르니니의 제자들이 완성했다.

러한 타원형과 사다리꼴 형태는 당시 미술에도 자주 등장합니다. 오른쪽 페이지의 왼쪽 사진을 볼까요. 성 베드로 광장과 성 베드로 대성당 사이에 사다리꼴이 자리하고 있습니다.

타원형 광장 바로 위에 사다리꼴 모양의 광장이 있네요.

대성당 쪽이 넓고, 광장으로 갈수록 좁아집니다. 이렇게 설계하면 광장에서 대성당을 바라볼 때 실제 거리보다 가깝게 느껴져서 대성당이 더욱 웅

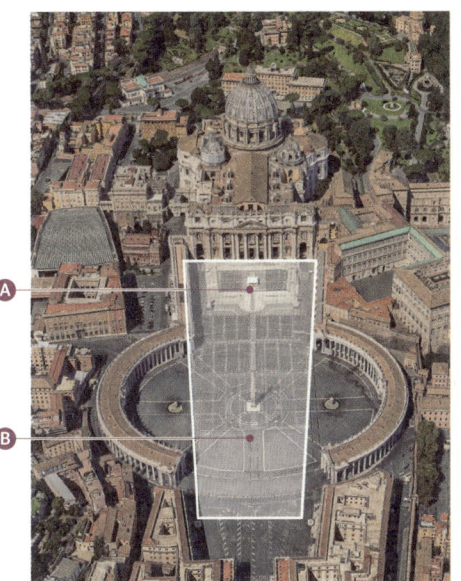 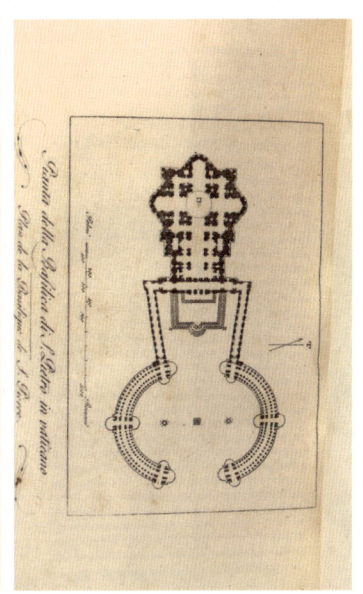

위에서 내려다보면 대성당 앞 광장에서 사다리꼴을 발견할 수 있다.(왼쪽)
안토니오 니비, 바티칸 성 베드로 대성당 평면도, 1838~1839년(오른쪽)

장해 보이거든요. 예를 들어 Ⓑ의 위치에서 Ⓐ쪽을 바라보면 더 가깝게 느껴집니다.

아하, 그렇다면 반대로 대성당에서 광장을 바라보면 공간이 좁아지니 멀게 느껴지겠네요.

맞아요. Ⓐ의 위치에서 Ⓑ쪽을 바라보면 더 멀게 느껴지죠. 광장 중앙에 난 대로도 점점 좁아지니까 사람들의 시선이 테베레강을 바라볼 때 더 멀게 느껴지는 거죠. 이렇게 착시 효과를 이용하는 방식을 환영주의라고 합니다. 이 점이 바로크 미술의 중요한 특징입니다. 한편 대성당 쪽에서

광장에 좌우로 늘어선 콜로네이드를 굽어보면 바티칸을 찾은 순례객을 따뜻하게 품어주는 그리스도의 두 팔처럼 보인다는 해석도 있습니다. 전체적으로 대성당과 광장이 열쇠 모양을 하고 있죠.

다시 보니 콜로네이드가 양팔로 보이기도 하고, 열쇠처럼 보이기도 합니다.

초대 교황이었던 베드로 성인 이후 교황의 상징은 천국의 열쇠입니다. 예수 그리스도가 베드로에게 교회를 맡기면서 천국의 열쇠를 내려줍니다. 그리고 "네가 땅에서 무엇이든지 매면 하늘에서도 매일 것이요, 네가 땅에서 무엇이든지 풀면 하늘에서도 풀리리라"고 말했습니다. 이때부터 열쇠는 교황을 상징하는데, 베르니니가 광장을 설계할 때 중요하게 고려한 겁니다.

방금 본 천사상들도 베르니니가 주로 만들었다고 했는데, 성 베드로 광장도 베르니니가 만든 거네요.

맞습니다. 우리가 건넌 천사의 다리부터 성 베드로 광장까지 모두 베르니니의 작품입니다. 광장은 베르니니가 교황 알렉산데르 7세의 요청으로 1660년경에 착공해서 1667년에 완공합니다. 광장을 가로질러 성 베드로 대성당으로 들어가면 베르니니의 역할이 한층 돋보입니다.

사실 베르니니를 잘 몰랐는데 위대한 미술가였네요.

미켈란젤로가 16세기를 대표하는 로마의 작가라면, 베르니니는 17세기

바로크 미술을 대표하는 작가입니다. 17세기 로마를 '베르니니의 세계'라고 부를 정도로 베르니니는 건축, 조각, 회화에서 압도적인 재능을 발휘했지요. 이제 본격적으로 대성당 안으로 들어가면 다음 페이지 같은 장면이 펼쳐집니다.

| 거대하고 아름다운 천상의 세계 |

규모가 어마어마한데요? 끝이 안 보일 정도예요.

정말 크기가 엄청납니다. 성 베드로 대성당은 기독교 세계에서 가장 큰 교회로, 길이가 220미터, 좌우 폭은 150미터에 달합니다. 내부 천장 높이가 45미터에 달하니까, 거의 18층 높이죠. 어머어마한 규모뿐만 아니라 화려한 세부 장식도 대단합니다. 세부를 보면 형형색색의 대리석과 황금으로 장식되어 있어요.

저는 성 베드로 대성당에 들어서면 생각나는 음악이 있습니다. 1638년 알레그리가 작곡한 '신이시여, 자비를 베푸소서'라는 뜻의 미제레레인데요. 한번 들으면 잊을 수 없을 만큼 아름다운 선율입니다.

알레그리, 미제레레

정말 영혼까지 맑아지는 기분이에요. 웅장한 성 베드로 대성당에서 이런 음악을 듣는다면 감동이 훨씬 크겠죠.

그렇습니다. 신비로운 선율이 성 베드로 대성당 안에서 잔잔히 울려 퍼지

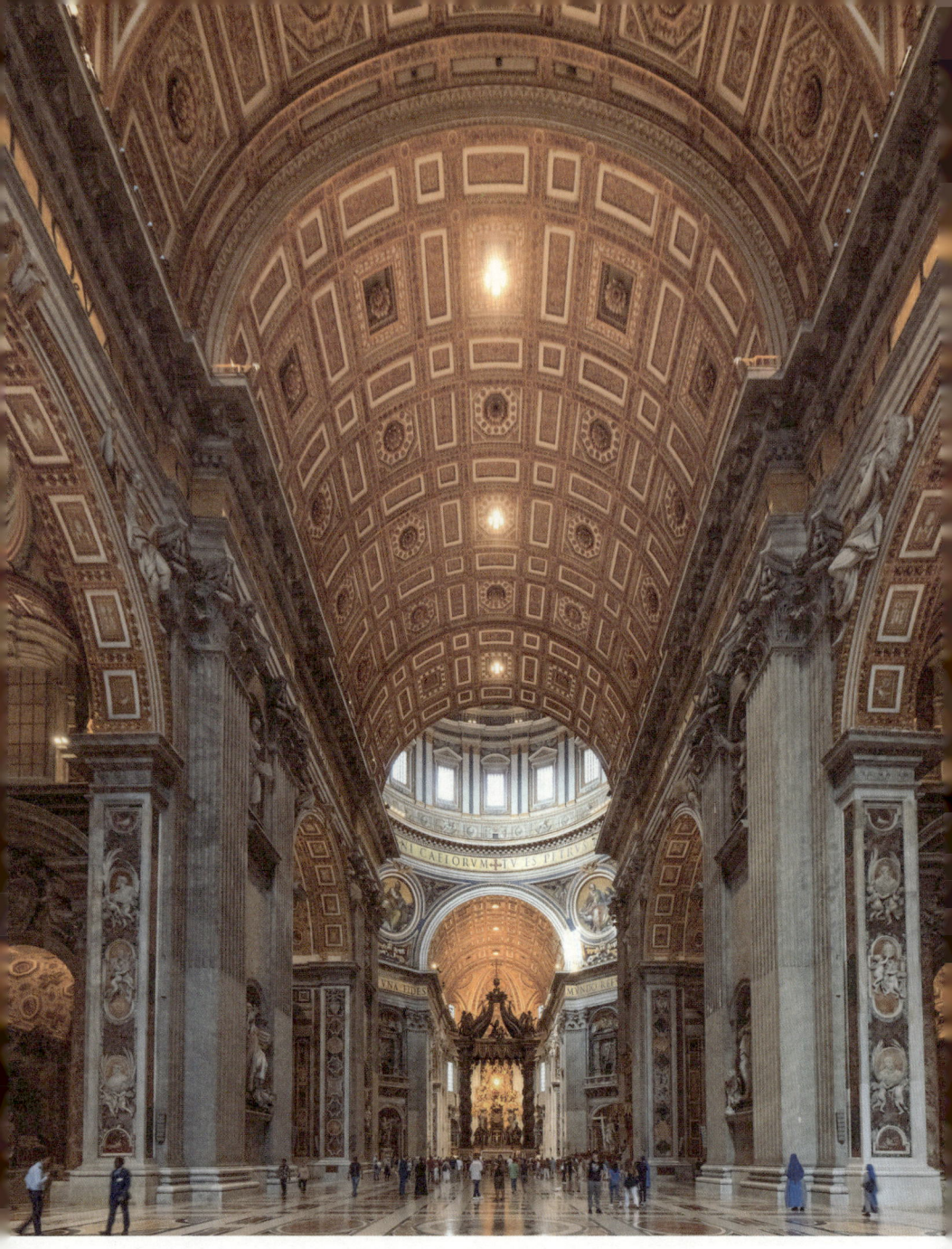

성 베드로 대성당 내부

면 거대한 공간이 주는 감동은 더할 거예요. 성 베드로 대성당은 1626년에 완공되었는데, 이 곡은 1638년에 작곡되었으니 시간적으로도 거의 같습니다.

지금은 이어폰만 꽂으면 음악을 들을 수 있지만, 알레그리의 미제레레는 성 베드로 대성당 옆에 있는 시스티나 예배당에서 비밀스럽게 연주된 곡이었습니다. 시스티나 예배당은 '천사의 음악'처럼 아름다운 이 곡을 독점하기 위해 복사를 금하고 악보를 공개하지 않았습니다. 그 까닭에 1770년대까지는 바티칸을 찾아야만 겨우 감상할 수 있었습니다. 그러다 1770년 14살의 모차르트가 시스티나 예배당을 방문해 이 곡을 딱 한 번 듣고 외워서 악보로 적어낸 다음부터 널리 연주됐다는 얘기가 있습니다.

모차르트가 신동이라고 하는 이유를 알겠네요. 모차르트도 대성당 안에 와보고 우리처럼 감동했을 것 같은데요.

모차르트뿐만 아니라 누구나 대성당에 펼쳐진 어마어마한 미술 세계에 감동했을 테고, 모차르트는 그것을 음악적으로 풀어내어 명곡을 작곡했다고 봐도 좋을 것 같아요.

지금 우리가 보는 성 베드로 대성당은 1626년 11월 18일에 완공됩니다. 원래 이 자리엔 콘스탄티누스 황제가 지은 옛 성 베드로 대성당이 자리하고 있었는데 이를 허물고 다시 지은 겁니다. 4세기 대성당이 천년이 지난 다음 다시 태어난 거예요.

이 엄청난 계획을 실행한 이는 교황 율리오 2세였습니다. 그가 새 성당을 짓겠다고 결심한 게 1506년이니 무려 120년 만에 완성된 거죠. 한 세기 넘게 로마 교황청이 매달린 거대한 프로젝트였습니다.

규모를 보면 그렇게 오랜 시간이 걸린 게 이해됩니다.

성 베드로 대성당이 처음부터 호화롭게 꾸며진 건 아니었습니다. 준공 당시에는 텅 비어 있었다고 해요. 혹시 '장엄하다'라는 표현을 아세요? 우리에겐 씩씩하고 웅장하다라는 형용사로 익숙하지만, 성스럽고 종교적인 건축물을 꾸밀 때 장식하다 대신 '장엄하다'라는 동사로도 표현합니다. 교황 우르바노 8세는 텅 빈 성 베드로 대성당을 장엄한 주인공입니다.

| 청동으로 만든 하늘의 덮개 |

대성당의 완공을 앞둔 교황 우르바노 8세는 내부를 어떻게 꾸밀까를 고민하다가 오랫동안 주목해온 젊은 미술가 베르니니에게 일을 맡깁니다. 그가 맡은 첫 번째 중요한 임무는 발다키노Baldacchino라고 부르는 청동 구조물을 세우는 일이었습니다. 그가 1624년부터 1635년까지 11년에 걸쳐 대성당 중앙에 세운 거대한 발다키노는 단번에 우리의 시선을 사로잡죠.

대성당에 들어서자마자 보이는 기둥이 발다키노인가요? 사진으로만 봐서는 규모가 상상되지 않는데요.

오른쪽 페이지 사진은 발다키노 아래에서 미사를 드리는 모습입니다. 인물과 기둥의 굵기를 나란히 보면 발다키노의 위용이 실감날 겁니다. 발다키노의 높이가 28미터가 넘으니까 10층 정도 된다고 보면 되는데, 대성당 내부의 천장 높이가 워낙 높다보니 발다키노의 규모가 잘 느껴지지 않

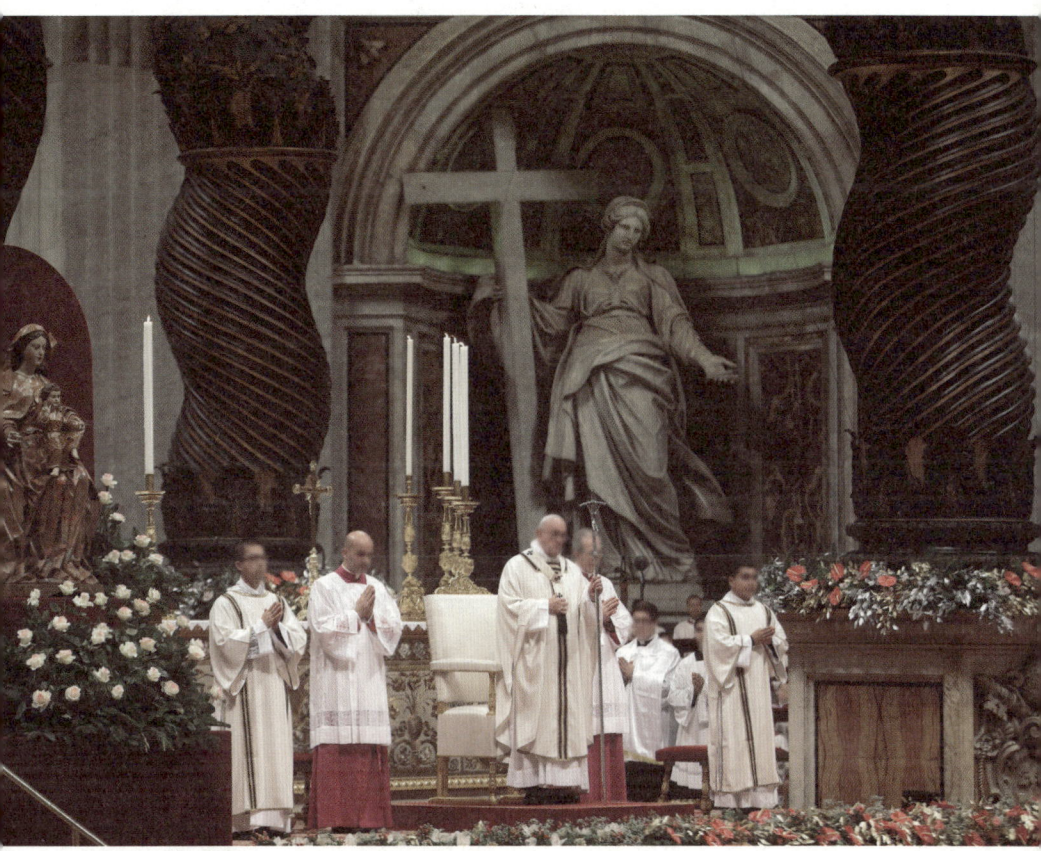

거대한 발다키노 아래에서 미사를 드리는 모습

을 뿐입니다.

발다키노가 어떤 의미를 갖길래 이렇게 크게, 가장 먼저 만들었을까요?

1450년에는 순례자들이 엄청나게 몰려들어 천사의 다리 난간이 무너진 적이 있습니다. 이 정도로 많은 순례자들이 바티칸을 찾는 이유는 무엇일까요? 성 베드로 대성당이 가톨릭 신자들에게 손꼽히는 중요한 성지이기

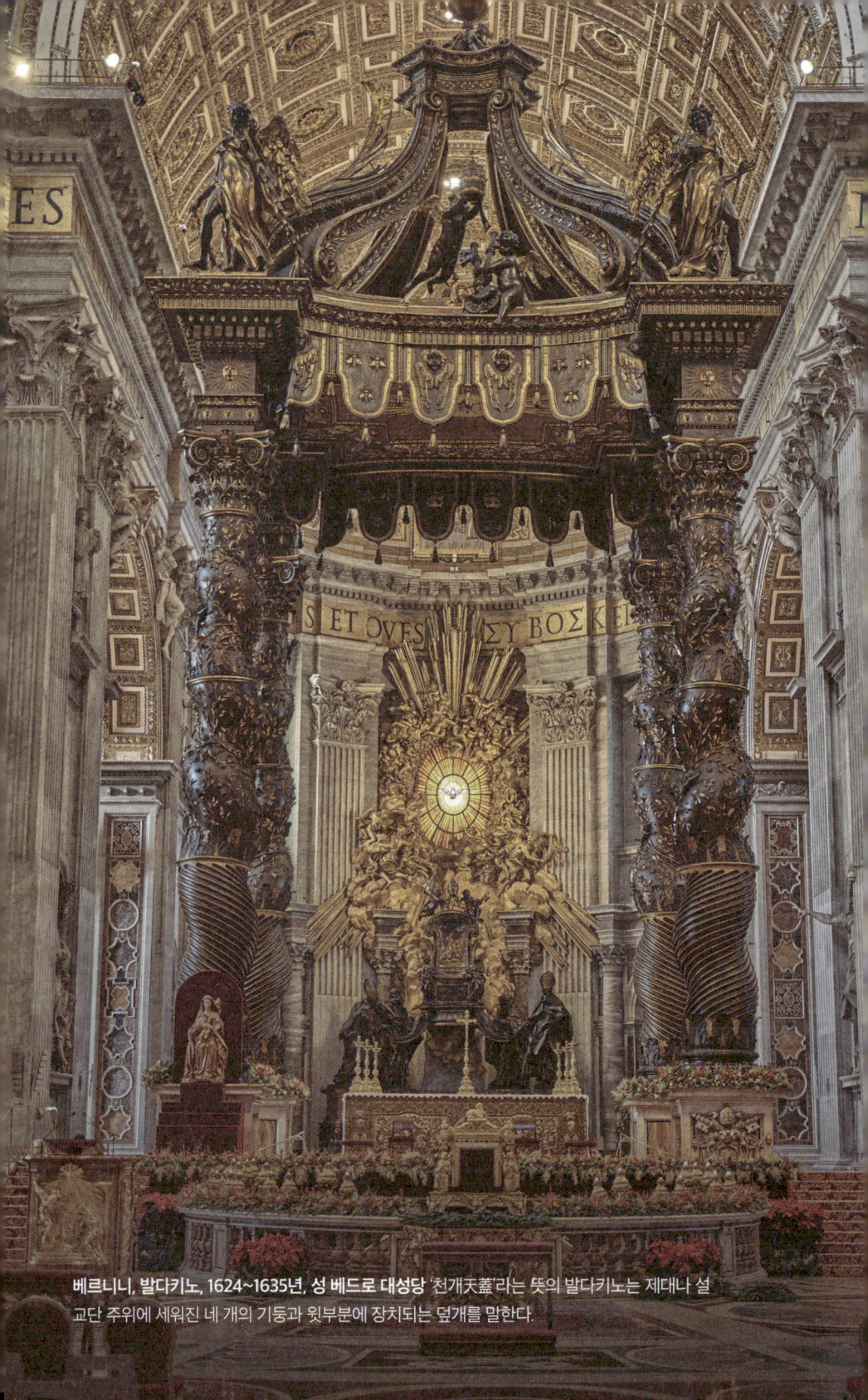

베르니니, 발다키노, 1624~1635년, 성 베드로 대성당 '천개天蓋'라는 뜻의 발다키노는 제대나 설교단 주위에 세워진 네 개의 기둥과 윗부분에 장치되는 덮개를 말한다.

때문입니다. 그리스도로부터 천국의 열쇠를 받고 초대 교황이 된 베드로 성인이 잠들어 있거든요. 성 베드로 대성당의 중앙 제대 바로 아래에 베드로 성인의 실제 무덤이 자리하고 있습니다. 이렇게 보면 발다키노는 중앙 제대와 베드로 성인의 무덤을 보호하는 역할을 합니다. 보호막답게 대성당의 핵심적인 위치에서 엄청난 위용을 자랑하는 거죠.

그러니까 발다키노는 중앙 제대와 베드로 성인의 무덤을 보호하면서 그 위치를 가리키는 역할도 하는 셈이네요. 여기가 바로 대성당의 중심이자 베드로 성인의 무덤이 있는 자리라고 말하는 듯해요.

정확합니다. 베드로 성인의 무덤은 대성당의 긴 축과 짧은 축이 교차하는 지점, 즉 대성당의 심장부에 자리 잡고 있습니다. 대성당은 베드로 성인의 무덤을 중심으로 설계되었습니다. 발다키노는 미켈란젤로가 설계한 천장의 돔 바로 아래 서 있습니다. 바닥에서 꼭대기까지 높이가 136미터인 이 거대한 돔에는 창이 나 있는데요. 이 창을 통해 태양빛이 발다키노와 베드로 성인의 무덤에 내리쬐는 모습은 정말 성스럽기 그지 없습니다.

이런 거대한 구조물을 지으려면 엄청난 돈이 필요했겠어요.

맞아요. 온갖 정성과 막대한 자금이 필요해서 과정이 순탄치만은 않았습니다. 고대 신전인 판테온에서 청동을 뜯어올 정도였으니까요. 오래된 건축물이나 구조물에서 재료를 뜯어와 다른 곳에 활용하는 방식을 스폴리아Spolia라고 합니다. 성 베드로 대성당의 기둥과 장식은 콘스탄티누스 시절의 옛 성 베드로 대성당에 있던 것을 재활용했습니다.

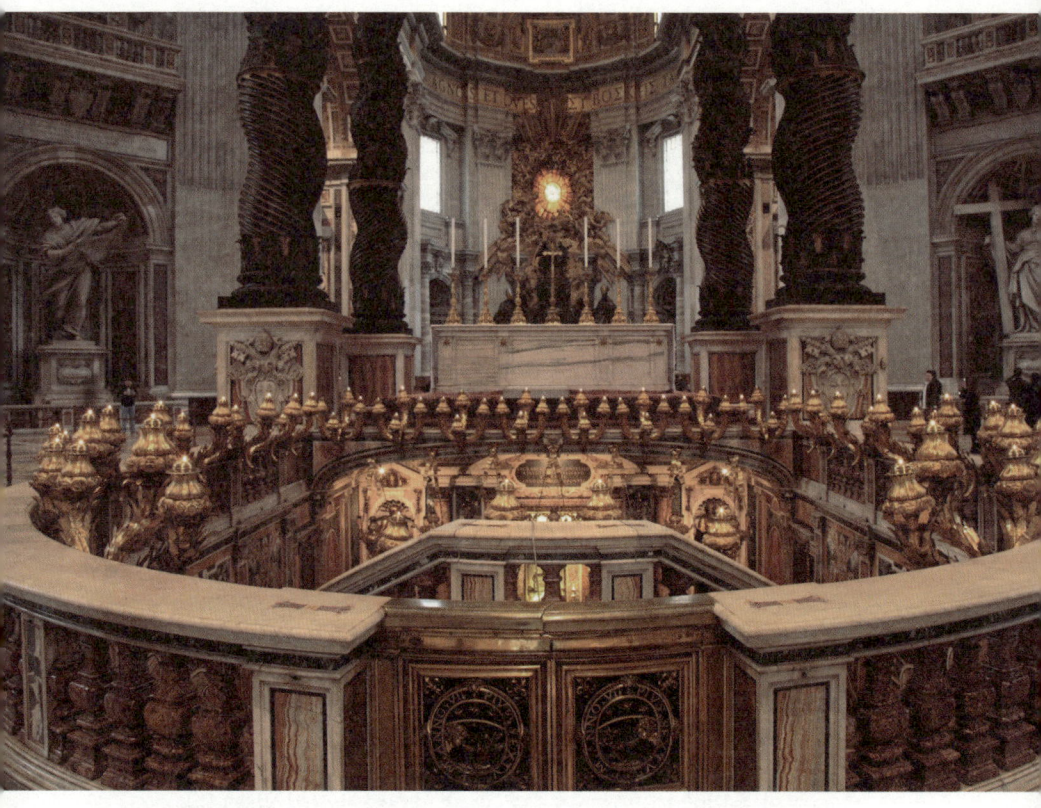

베드로 성인의 무덤, 성 베드로 대성당 예수 그리스도로부터 천국의 열쇠를 받고 초대 교황이 된 베드로 성인의 무덤 위에는 중앙 제대가 있고, 그 위에 발다키노가 설치되어 있다.

판테온도 역사적인 건축물인데 함부로 뜯어도 되나요?

그럴 리가요. 판테온의 청동을 끌어다 쓴 걸 보고 "바바리안(야만인)이 못한 일을 바르베리니가 했다!"라며 조롱한 사람들도 많았습니다. 바르베리니는 교황 우르바노 8세의 가문을 말합니다. 우르바노 8세의 본명은 마페오 바르베리니입니다. 우르바노 8세가 야만인만도 못한 문화재 파

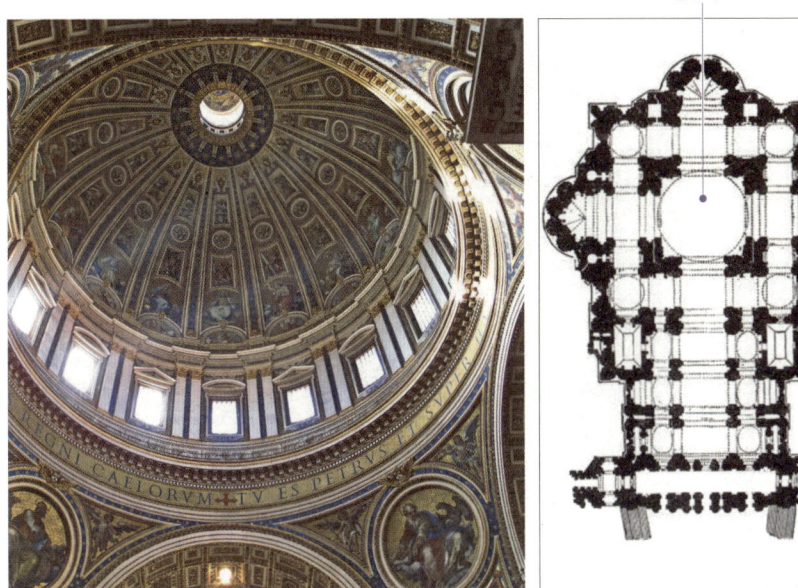

성 베드로 대성당 돔(내부)(왼쪽)
성 베드로 대성당 설계도(오른쪽) 천장의 돔 한가운데에 발다키노가 위치해 있다.

괴범이라고 비꼰 거죠. 말이 나온 김에 다음 페이지에 우르바노 8세 가문의 문장coat of arms이 담긴 대리석 받침대를 볼까요?

대리석 받침대에 세 마리 꿀벌이 보여요. 그 위의 열쇠는 천국의 열쇠겠죠?

맞습니다. 두 개의 열쇠가 교차하는데, 하나는 지상의 열쇠이고 다른 하나는 천상의 열쇠입니다. 땅에서 열면 하늘에서도 열린다는 것을 의미합니다. 열쇠 위에는 교황의 삼중관이 보입니다. 열쇠 아래 세 마리의 꿀벌은 바로 바르베리니 가문을 상징합니다. 교황 우르바노 8세는 대성당을

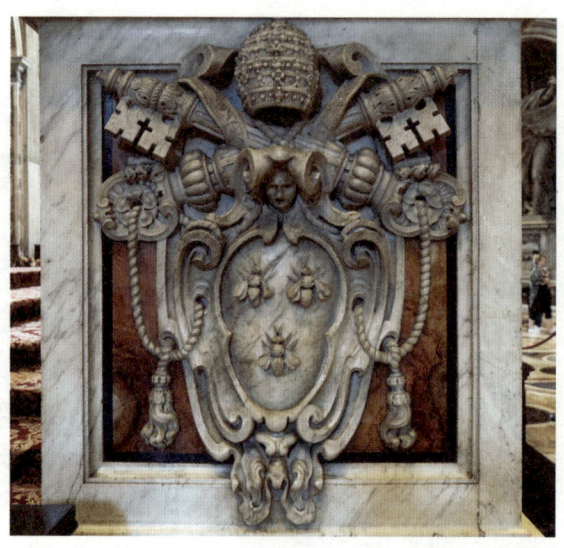

발다키노(세부) 우르바노 8세 가문의 문장이 담긴 기둥 하부 대리석 받침대. 가문이나 단체의 계보와 권위를 상징하는 마크를 문장이라고 한다.

완공하고 장엄한 자신의 공로를 세상에 드러내려고 발다키노 곳곳에 바르베리니 가문의 문장을 새겨 넣었습니다. 자, 이제 발다키노에서 가장 인상적인 청동 기둥을 볼까요?

| 움직이는 기둥과 일그러진 조각상 |

기둥이 울퉁불퉁해 보여요. 왜 이렇게 구불구불한가요?

이런 모양의 기둥을 솔로몬 기둥이라고 부릅니다. 콘스탄티누스 황제가

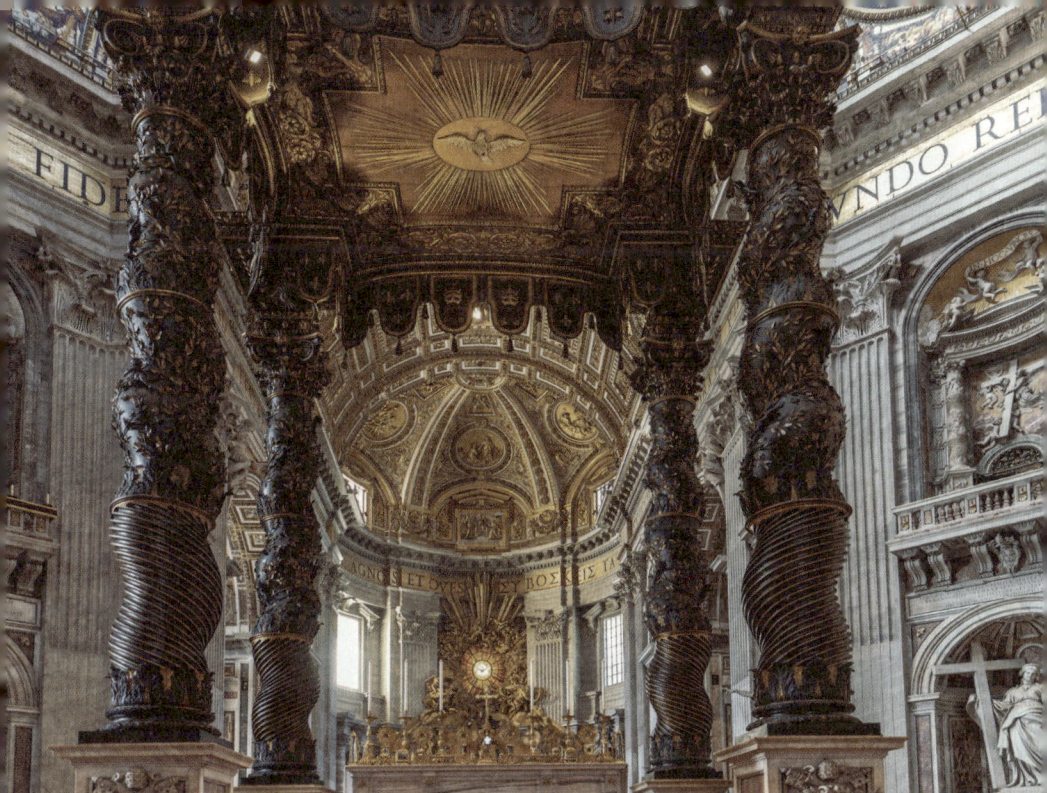

발다키노의 기둥 아지랑이처럼 일렁이는 기둥이 S자형 지붕 곡선과 조화를 이룬다.

여기에 성 베드로 대성당을 처음 지을 때 예루살렘에 있는 솔로몬 신전에서 이렇게 생긴 기둥을 가져왔다고 합니다. 이후 같은 자리에 대성당을 새로 지으면서 지금처럼 청동으로 더 크게, 다시 만들었어요. 기둥 높이가 20미터에, 기둥 위에 서 있는 천사도 4~5미터에 이릅니다. 기둥 사이에 교황의 삼중관을 들고 있는 아기 천사 조각상도 언뜻 보면 작아 보이지만, 실제로는 보통 사람의 두세 배랍니다.

반듯한 모양이 아니라 뱀처럼 꿈틀대는 기둥을 만들었다니 놀라워요.

울퉁불퉁한 솔로몬 기둥처럼 움직임이 크고 불규칙한 느낌이 바로크 양식의 중요한 특징입니다. 전체적으로 아지랑이가 피어오르는 듯한 흔들림과 리듬이 느껴지죠. 기둥 위의 지붕을 보면 크게 S자형 곡선을 그리고 있습니다. 앞에서 바로크가 일그러진 진주를 의미한다고 했는데, 발다키노를 보면 정말 울퉁불퉁한 진주가 절로 떠오릅니다.

좌우로 흔들거리는 듯한 기둥이나 곡선이 강조된 지붕을 언뜻 보니 정말 그렇군요. 왜 이런 미술을 바로크라고 불렀는지 이해되네요.

물론 바로크라는 용어는 이 시기 미술을 조롱하는 의미도 있지만, 그 특징을 어느 정도 잘 잡아냈기 때문에 이 시기를 가리키는 용어로 받아들여졌을 겁니다.

발다키노에서 한 걸음 물러나면 네 명의 성인 조각상이 발다키노를 에워싼 모습이 보입니다. 이중 베르니니가 만든 성 론지누스를 보면 바로크의 미감이 강렬하게 와닿을 거예요.

참고로 성 베드로 대성당에는 베드로 성인의 무덤뿐만 아니라 네 개의 중요한 성물이 보관되어 있습니다. 발다키노 주변으로 돔을 받치는 네 개의 거대한 기둥이 보이나요? 사진에 보이지 않는 반대편에도 기둥이 서로 마주 보듯 자리해서 크게 보면 베드로 성인의 무덤 주변으로 거대한 팔각형을 이루는데요. 각 기둥의 벽면 위쪽에는 대성당이 자랑하는 네 가지 성물이 있고, 그 아래에는 성물과 관계있는 성인의 거대한 조각상이 자리합니다. 대성당의 심장인 발다키노를 에워싼 성인들은 성 베드로의 무덤을 지키며 종교적 의미를 한층 더해줍니다. 이 성물들은 벽면 중간의 발코니에 자리하고 있다가 중요한 행사가 열리면 발코니 앞에 전시되곤 합니다.

성 베드로 대성당(내부) 발다키노를 둘러싸고 있는 각 기둥의 벽면에는 대성당이 자랑하는 네 가지 성물과 각각의 성물과 관계있는 성인의 조각상이 새겨져 있다.

 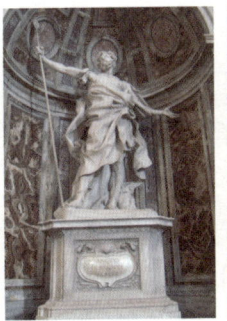 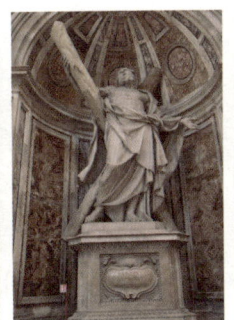

발다키노를 둘러싼 네 명의 성인
(왼쪽부터) 안드레아 볼지, 성 헬레나, 1629~1639년
베르니니, 성 론지누스, 1628~1639년
프랑수아 뒤케누아, 성 안드레아, 1629년
프란체스코 모키, 성 베로니카, 1635~1639년

대체 어떤 성물이길래 대성당 한복판에 자리를 내어주는 걸까요?

그리스도의 열두 제자이자 베드로 성인의 동생인 성 안드레아의 두개골, 콘스탄티누스 황제의 어머니 성 헬레나가 가져온 그리스도의 십자가 일부, 그리스도가 골고다 언덕을 오를 때 땀을 닦아준 성 베로니카의 베일, 그리고 그리스도의 죽음을 확인하려고 로마 병사 론지누스가 옆구리를 찌른 창까지 모두 그리스도의 흔적이 남아 있는 물건이니까요. 이런 성물의 진위 여부를 알 수는 없지만, 당시 순례객들에게는 엄청난 관심을 불러일으켰습니다.

여기에 있는 네 명의 성인 조각상 중 우리가 눈여겨볼 작품은 성 론지누스 상입니다. 그리스도에게 창을 찌른 로마 병사 론지누스는 이후 개종하여 성인의 반열에 올랐죠. 이 또한 베르니니가 조각했습니다. 앞서 본 천사상과 비슷하죠?

옷도 심하게 펄럭이고 동작도 크네요.

맞습니다. 중력을 거부한 듯 휘날리는 옷자락 덕분에 조각이 더 웅장하고 역동적으로 다가옵니다. 사진의 다른 조각상과 비교하면 베르니니의 작품이 확실히 움직임이 크고 명암도 한층 강렬하죠?

저렇게 조각하려면 돌이 엄청 커야겠어요.

하나의 돌을 깎아 만든 것은 아닙니다. 높이 4.4미터, 폭 4.4미터의 조각상에 걸맞은 돌을 구할 수 없어서 네 개의 돌을 붙여서 제작했습니다. 얼

 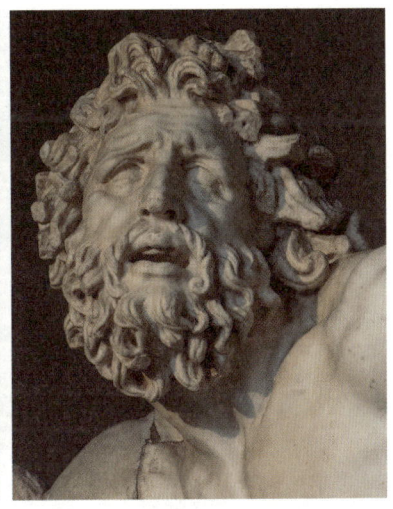

성 론지누스 조각상의 얼굴(왼쪽)
라오콘과 그 아들들(세부), 기원전 40~30년경 추정, 바티칸 박물관(오른쪽)

굴의 세부 표현은 라오콘 상을 연상시킵니다. 옷 주름은 일그러진 조각이라 불러도 무방할 만큼 변화무쌍해서, 보기에 따라 과해 보일 정도입니다. 돔 아래를 따라 난 창을 통해 들어오는 빛을 받을 때면 명암의 대조가 명확해져서 멀리서도 눈에 확 띕니다. 다음 페이지의 사진은 이 순간을 잡아내고 있습니다.

정말 시각적으로 강렬한데요. 옷자락부터 머리카락, 수염 등이 어수선해 보이지만 빛을 받으면 도리어 형태가 단순해지면서 또렷해지네요.

그래서 바로크 미술은 작가가 의도했던 조명과 함께 봐야 제대로 감상할 수 있는 경우가 많습니다. 베르니니의 론지누스도 그런 사례입니다. 그럼

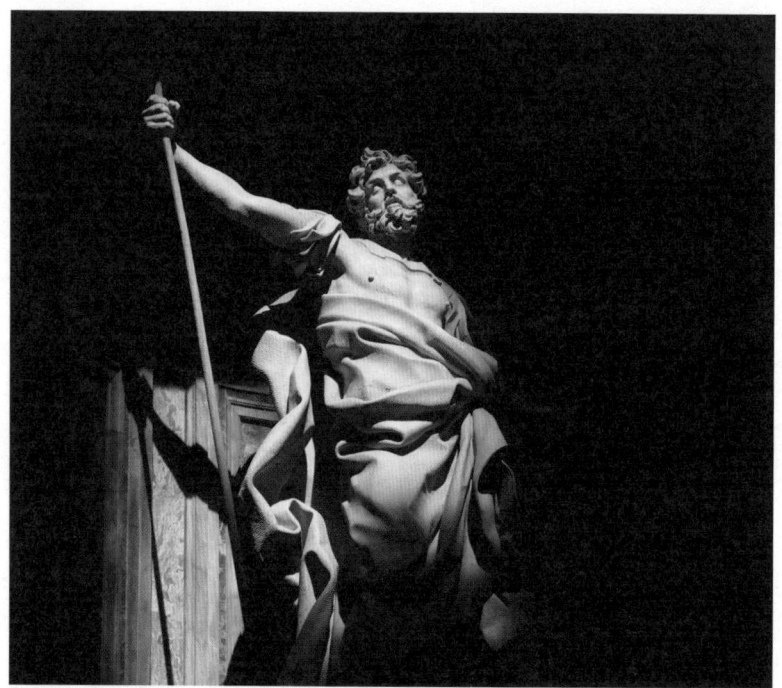

성 론지누스 조각상 마치 라오콘 상을 떠올리게 하는 머리가 인상적인 성 론지누스 조각상은 커다란 돌을 이어 작업할 만큼 웅장함을 자랑한다.

대성당 안에 있는 베르니니의 또 다른 걸작을 보시죠.

| 베르니니의 아름다운 판타지 |

오른쪽 작품은 카테드라 페트리Cathedra Petri, 즉 베드로의 의자 기념물입니다. 대성당의 맨 안쪽에 자리하고 있는데요. 대성당을 인체에 비유하자면 베드로의 의자는 머리 중에서도 정수리에 해당합니다. 크기도 엄청난

데다가 다양한 재료가 사용되어 감상하려면 많은 시간이 필요합니다.

뭐가 뭔지 잘 모르겠지만 일단 화려해 보여요. 그런데 카테드라가 의자라는 뜻인가요?

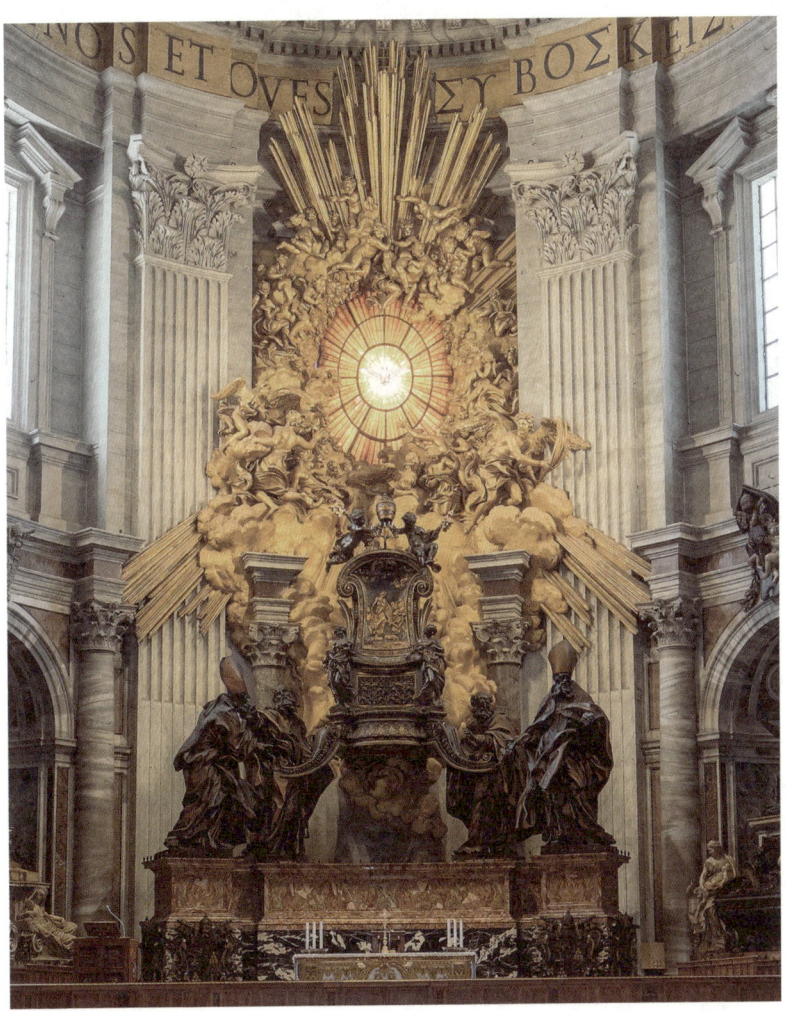

베르니니, 베드로의 의자, 1656~1666년, 성 베드로 대성당 초대교회의 가르침을 완성한 네 명의 교회학자가 조각되어 있다. 이들은 사도들 사후에 그 가르침을 계승하면서 초대교회 신앙의 연속성과 일치를 수호하는 교회의 지도자 역할을 했다.

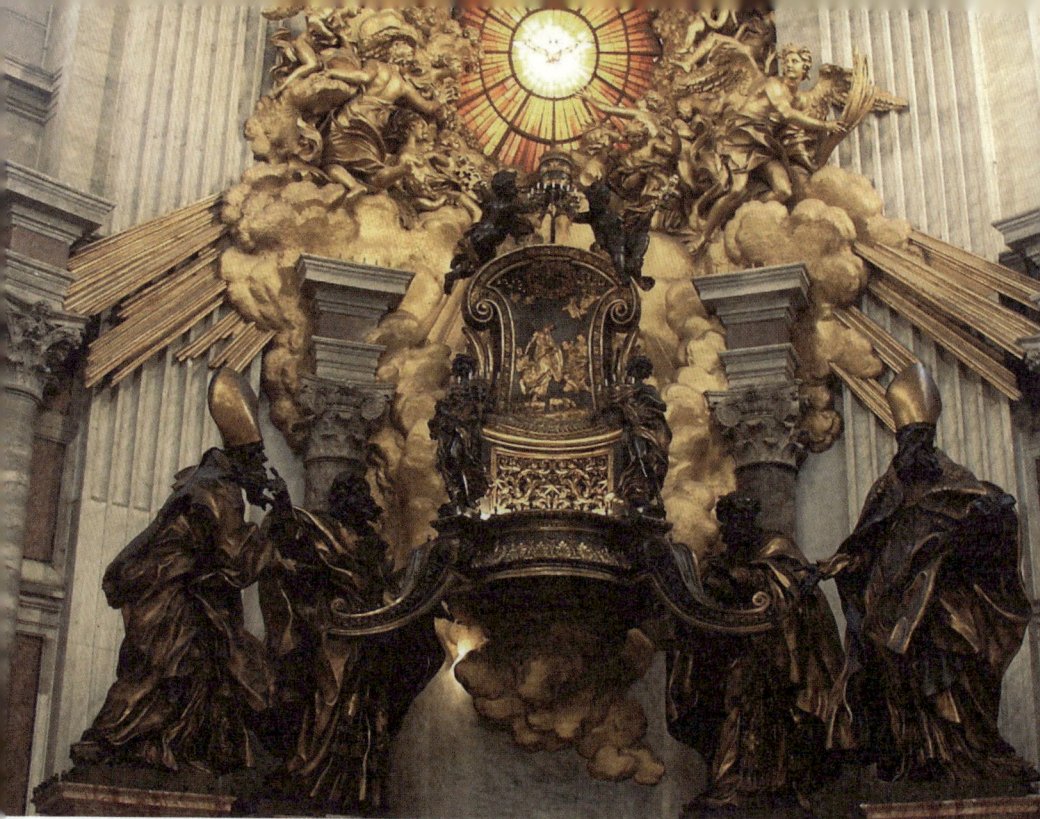

베드로의 의자(세부)

맞습니다. 카테드라는 라틴어로 가톨릭의 고위 성직자인 '주교가 앉는 의자'를 뜻합니다. 대성당을 뜻하는 영어 카테드랄Cathedral도 여기에서 나왔어요. 대성당에는 주교가 자리하니까 그렇게 부른 것이죠. 전체적으로 30미터가 넘는 기념물 아래에는 초대교회의 가르침을 완성한 교회학자(성 암브로시오, 성 아우구스티누스, 성 아타나시오, 성 요한 크리소스토모)의 청동 조각상이 있습니다. 이들 위로 거대한 규모의 베드로의 의자가 놓여 있죠.

단순히 규모 때문에 유명한 작품은 아니죠?

I. 로마 바로크

그럼요. 베드로는 초대 로마의 주교로 초대 교황이 됩니다. 그러니까 지금 보는 의자는 베드로의 주교좌를 상징하면서, 동시에 교황의 권위가 어디에서 오는지를 보여줍니다.

마치 의자가 구름 위에 둥둥 떠 있는 듯해요. 이것도 베르니니가 연출한 효과겠네요.

물론입니다. 의자를 아름답고 화려하게 장엄하기 위해 여러 요소를 활용했습니다. 의자 위에 보이는 둥근 창으로 실제 빛이 들어와 의자와 아래쪽 제대를 비춥니다. 또한 번뜩이는 광선으로 빛을 표현하면서 넘실대는 구름 사이로 천사들을 빼곡히 배치해두었지요. 빛과 구름, 천사는 스투코stucco라는 회반죽과 점토 같은 재료로 빚어서 만든 뒤 금박을 입혀 화려하게 꾸몄습니다. 이 모든 요소가 어우러져 환상적인 장면을 자아냅니다.

바티칸은 베르니니의, 베르니니에 의한, 베르니니를 위한 공간이군요.

발다키노와 성 론지누스 조각상은 베르니니가 교황 우르바노 8세의 의뢰로 20~30대 청년기에 만들었고, 베드로의 의자 기념물은 교황 알렉산데르 7세가 광장 설계에 뒤이어 노년의 베르니니에게 의뢰한 겁니다. 그의 천재성을 신뢰한 교황들의 안목이 중요했습니다.
베르니니는 이처럼 평생에 걸쳐 성 베드로 광장뿐만 아니라 대성당 안팎에 여러 조각상을 세웁니다. 하나하나 살펴보기 어려울 정도로 많지만, 베르니니가 세운 교황의 무덤 기념물만큼은 꼼꼼히 짚어보죠.

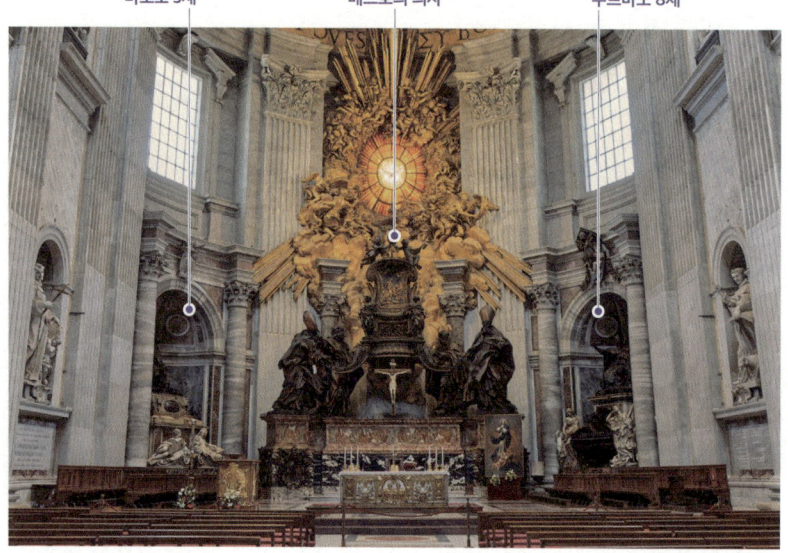

교황 무덤 기념물 베드로의 의자 양옆으로 두 교황의 무덤 기념물이 자리하고 있다.

| 화려한 바로크의 천재 기획자 |

베르니니가 교황의 무덤까지 만들었나요?

'베드로의 의자'에서 놓쳐서는 안 될 부분입니다. 의자 바로 왼쪽에는 바오로 3세의 무덤 기념물이, 그리고 오른쪽에는 우르바노 8세의 무덤 기념물이 자리합니다. 16세기에 제작된 바오로 3세의 무덤은 르네상스와 바로크 사이 매너리즘이라고 부르는 다소 기교적인 양식으로 만들어졌습니다. 반면 베르니니가 만든 우르바노 8세의 무덤은 바로크 미술의 정수를 보여줍니다. 교황의 자세만 보아도 차이가 느껴지지 않나요?

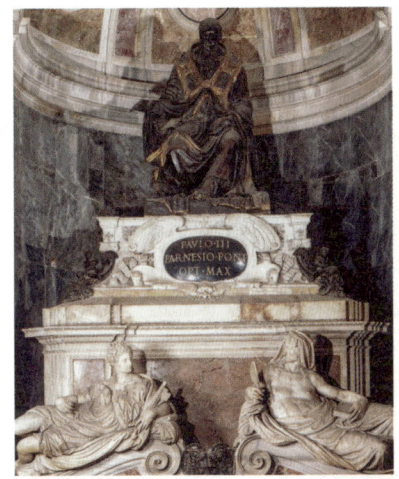
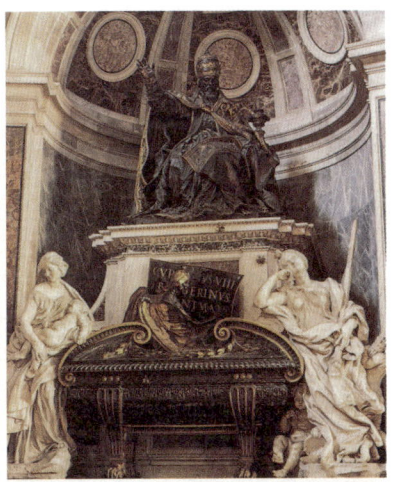

굴리엘모 델라 포르타, 바오로 3세 무덤 기념물, 1549~1575년(왼쪽) / 베르니니, 우르바노 8세 무덤 기념물, 1627~1647년(오른쪽) / 미켈란젤로, 새벽과 황혼, 로렌초 데 메디치 무덤 기념물 (세부), 1519~1534년(아래)

바오로 3세는 좀 움츠린 자세인데, 우르바노 8세는 손을 번쩍 들고 있어 위풍당당해 보여요.

두 교황 아래의 알레고리 조각상을 비교하면 차이가 더욱 두드러집니다. 알레고리는 어떤 주제를 말하기 위하여 다른 주제를 사용해 그 유사성을 암시하는 기법인데요. 바오로 3세 조각상 아래에는 정의와 신중을 뜻하는 알레고리를 볼 수 있습니다. 애매하고 단조로운 느낌이 들지 않나요?

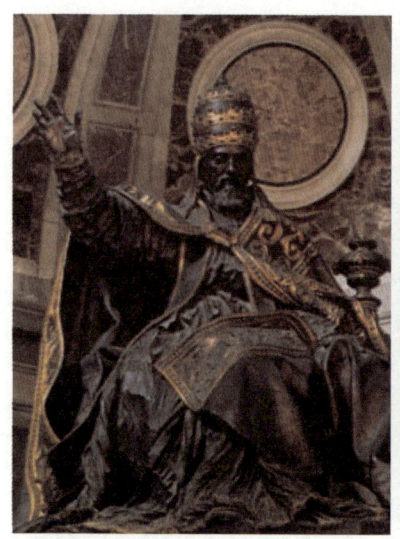 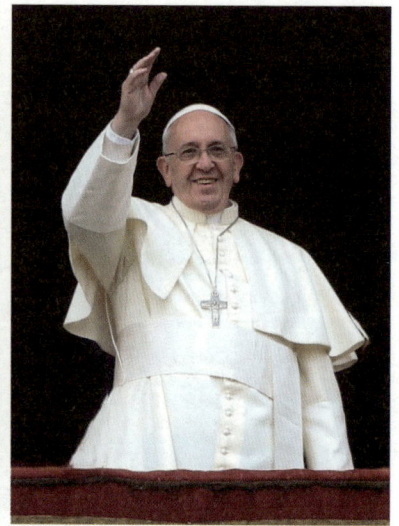

우르바노 8세 무덤 기념물(세부)(왼쪽)
관중을 축복하는 프란치스코 교황(오른쪽)

언뜻 보면 미켈란젤로의 조각 새벽과 황혼을 흉내 낸 듯합니다. 무엇보다 바오로 3세 조각상과 멀리 떨어져 있을 뿐만 아니라 동작도 서로 달라 어울리지 않고요.
반면 우르바노 8세 무덤 곁에는 자비와 정의를 뜻하는 알레고리 조각상이 놓여 있습니다. 무덤 위에는 죽음의 신이 우르바노 8세의 이름을 적고 있는데요. 맨 위에 자리한 우르바노 8세는 이에 아랑곳하지 않고 죽음을 극복하겠다는 듯 손을 들어 세상에 축복을 베풀고 있습니다.
전체적으로 두 개의 무덤 기념물은 모두 삼각 구도를 이루고 있어요. 하지만 바오로 3세의 기념물은 서로 구성이 느슨해서 단조롭게 느껴지는 반면, 우르바노 8세의 기념물은 구성 요소가 짜임새 있어 강렬한 메시지를 전파합니다.

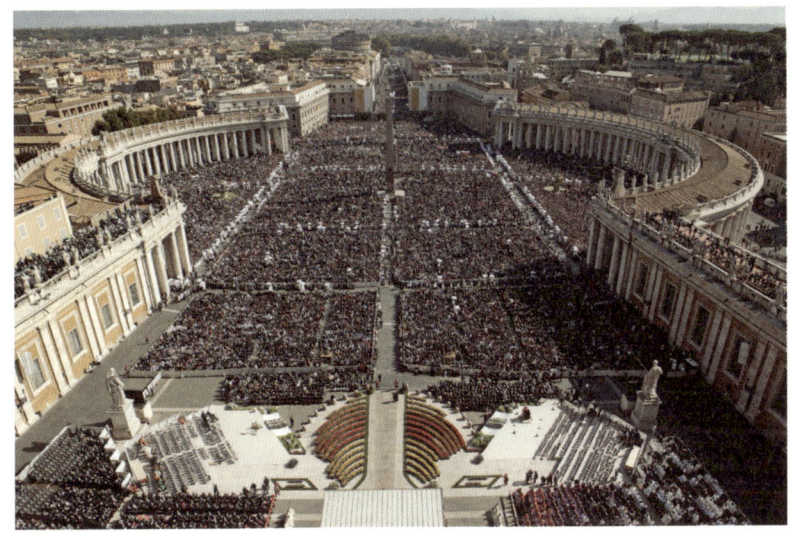

인파로 가득한 성 베드로 광장

우르바노 8세의 손 든 모습이 익숙하게 느껴져요.

오른팔을 높이 들어 축복하는 모습은 교황 하면 떠오르는 자세죠. 베르니니는 이 자세의 의미를 교황의 마지막 모습으로 각인하려 했습니다. 이 모습이야말로 바티칸에 온 순례객들이 교황에게 가장 기대하는 모습이기 때문입니다. 그럼 성 베드로 광장에 청중이 모였을 때의 광경을 볼까요.

사람들로 가득 찬 모습을 보니 광장이 새롭게 보입니다.

바티칸의 성 베드로 광장은 최대 30만 명을 수용할 수 있습니다. 대성당은 무대가 되고, 광장은 관객들을 환영하는 자리인 거죠. 물론 무대의 중심은 교황입니다. 이때 거대한 극장으로 변신한 대성당 앞에서 역대 교

01 바티칸, 강렬하고 뜨거운 바로크 세계의 중심　　**53**

황들은 오른손을 번쩍 들어 축복을 내리는 가장 극적인 순간을 연출하는 거죠.

수백 년 전에 30만 명이 한자리에 모였다니 믿기지 않아요.

그런 거대하고 웅장한 규모가 바로 바로크의 힘입니다. 천사의 다리의 천사상, 발다키노, 솔로몬 기둥, 성 론지누스상, 베드로의 의자, 그리고 우르바노 8세 무덤 기념물까지 바로크 양식은 표현과 구성에서 확실히 두드러집니다.
물론 역동적이고 화려한 꾸밈새는 환상적인 느낌을 자아내지만 때론 부담스럽기도 합니다. 과장된 몸짓과 목소리로 "이 연사~ 외칩니다"를 부르짖는 웅변이 부자연스럽듯이 억지스럽고 혼란스러운 느낌을 주기도 했죠.

크고 화려하면 멋있지만, 그것이 정작 전달하는 메시지가 무엇인지 분간하기 어려울 때가 있죠.

그렇습니다. 이 때문에 후대 비평가들은 바로크 미술을 난잡하고 일그러진 양식이라고 조롱했습니다. 그러나 16세기 가톨릭 세계가 겪은 위기를 떠올리면 17세기 바로크 미술이 왜 그렇게 과장된 표현에 집착했는지 이해됩니다. 빛이 있으면 어둠도 있는 법, 화려함의 배경에는 위기와 도전의 시간이 있었던 거죠. 그 위기를 극복하는 과정에서 나온 결과가 바로크 미술이 연출한 아름다운 세계입니다. 이 이야기는 이어지는 다음 장에서 본격적으로 살펴보겠습니다.

난처하 군의 필기노트

로마 바로크 01

바로크 미술은 화려하고 웅장하지만, 당대 사람들에게는 '지나치다'는 혹평을 받았다. 바로크 미술의 중심인 로마, 그중에서도 바티칸은 바로크 미술을 활용해서 가톨릭 세계의 권위를 높였다. 바티칸을 찾는 방문객들은 마치 천국에 닿은 듯 황홀한 감동을 누릴 수 있다.

천사의 다리

다리 위 열 명의 천사 조각상
화려한 몸짓과 펄럭이는 옷자락은 환상적인 느낌을 주지만 그 정도가 지나치다는 평가도 있음.
→ 고된 길을 걸어 바티칸에 도착한 순례객을 환영하는 장치. 순례객을 위로하고 천국에 들어온 듯한 환상적인 느낌을 주기 위해 의도적으로 설계함.
비교 미켈란젤로, 촛대를 든 천사, 1494~1495년

성 베드로 광장

콜로네이드 빽빽하게 광장을 둘러싼 기둥이 사람들에게 웅장하고 강렬한 인상을 안겨줌.
타원형과 사다리꼴의 만남 변형된 원과 사각형으로 광장을 설계 → 광장은 넓어 보이고, 대성당은 크고 위엄 있어 보이는 효과.
천국의 열쇠 위에서 내려다보면 열쇠 모양인 대성당과 광장 → 초대 교황 베드로에게 그리스도가 교회를 맡겼다는 상징 + 교황의 권위를 보여주는 장치.

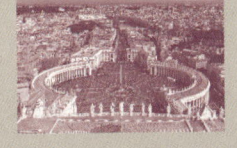

성 베드로 대성당

발다키노 대성당의 존재 이유인 베드로 성인의 무덤을 보호하는 덮개 역할.
솔로몬 기둥과 성 론지누스 조각상 발다키노 아래 일렁이는 모양의 거대한 청동 기둥 + 네 가지 성물의 주인공 중 하나인 성 론지누스의 역동적인 모습 → 바로크의 어원인 '일그러진 진주'를 떠오르게 함.
베드로의 의자 빛과 금박 장식으로 가득한 베르니니의 걸작.
→ 극도의 화려함으로 환상적인 세계를 만들었지만 부자연스럽고 부담스러운 것도 사실. 바로크의 부작용이지만, 교회의 권위를 높이는 장치로는 효과적.

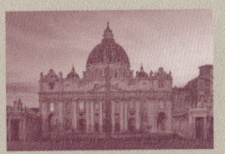

예술은 혼돈에 대한 승리다.
— 존 치버

02 로마의 영광과 좌절

#로마 #세계의 머리 #꼬리 #로마의 역사 #루터 #종교개혁
#트리엔트 공의회 #반종교개혁

바로크 미술의 화려함과 강렬함 속에는 깊은 상처가 자리합니다. 이 아픈 상처를 치유하는 과정에서 바로크 미술이 극적으로 탄생하죠.

대체 무슨 일이 있었길래 깊은 상처가 생겼나요?

16세기 초반부터 로마는 엄청난 사건을 두 번이나 겪었습니다. 첫 번째는 1517년, 마르틴 루터가 시작한 종교개혁입니다. 마르틴 루터는 비텐베르크라는 독일의 작은 도시에서 활동하던 수도사였습니다. 그는 로마 교황청에 일종의 공개서한인 『95개조 반박문』을 보내 교회의 타락을 낱낱이 비판합니다. 때마침 금속활자가 발명되면서 반박문이 유럽 전역에 퍼지자 교회의 권위는 크게 흔들립니다. 영원히 하나일 것만 같던 가톨릭 세계는 루터를 지지하는 쪽과 인정하지 않는 쪽으로 갈라섰습니다.

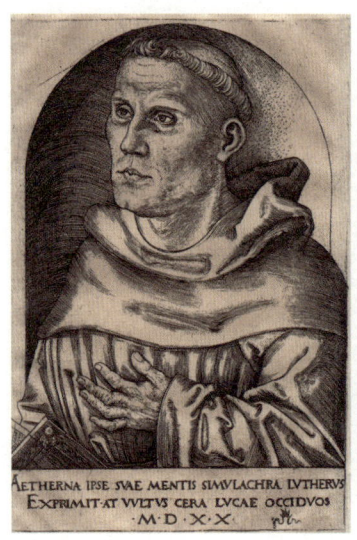 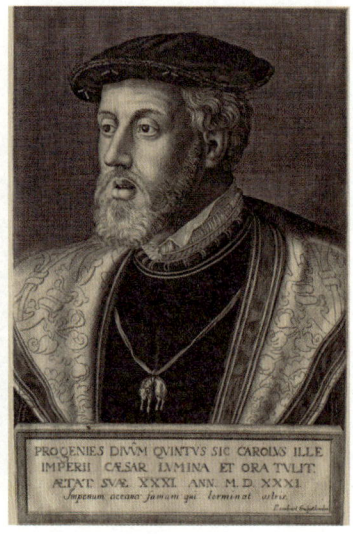

루카스 크라나흐, 마르틴 루터의 초상, 1520년, 영국 박물관(왼쪽)
피에르 롱바르, 신성로마제국의 카를 5세, 17세기경, 영국 국립 초상화 미술관(오른쪽)

가톨릭이 둘로 나뉘었다고요?

네, 가톨릭의 의미는 '하나의 통일된 세계'입니다. 그러나 종교개혁으로 인해 수백 년간 이어져온 가톨릭의 통일된 세계관이 깨져버립니다. 루터를 지지하는 개신교 세력과 가톨릭 사이의 대립은 결국 전쟁으로 이어지는데요. 이런 무력 충돌은 1555년 아우크스부르크에서 평화 조약을 맺으면서 가까스로 정리됩니다. 그러나 이때 이미 유럽의 절반은 개신교 신앙으로 넘어간 상태였습니다. 이 과정에서 가톨릭계는 서방교회를 대표하는 권위를 잃고 맙니다.

그리고 종교개혁의 불길이 번지기 시작하고, 정확히 10년 뒤인 1527년에 또 하나의 엄청난 사건이 벌어집니다. 바로 로마의 약탈입니다. 신성로마

제국의 황제 카를 5세Karl V의 군대가 로마를 1년 넘게 점령하며 도시를 잔인하게 약탈한 사건이죠. 고대부터 로마는 이민족의 침입으로 몇 차례 함락된 적이 있지만, 이때 입은 피해는 너무나 크고 광범위했습니다. 로마 주민 대부분이 죽거나 피난을 떠나는 바람에 로마는 한동안 유령 도시나 다름없었습니다.

왜 그렇게까지 심하게 약탈한 건가요?

황제가 보낸 군대에는 개신교를 믿는 군인들이 꽤 많았습니다. 이들은 이미 가톨릭에 강한 적개심을 갖고 있었어요. 교황을 그리스도의 적이라 여길 정도로 말이죠. 이런 종교적 명분 아래 점령군들은 더욱 가혹하게 로마를 약탈했고, 결국 로마의 위신은 완전히 바닥으로 떨어집니다.

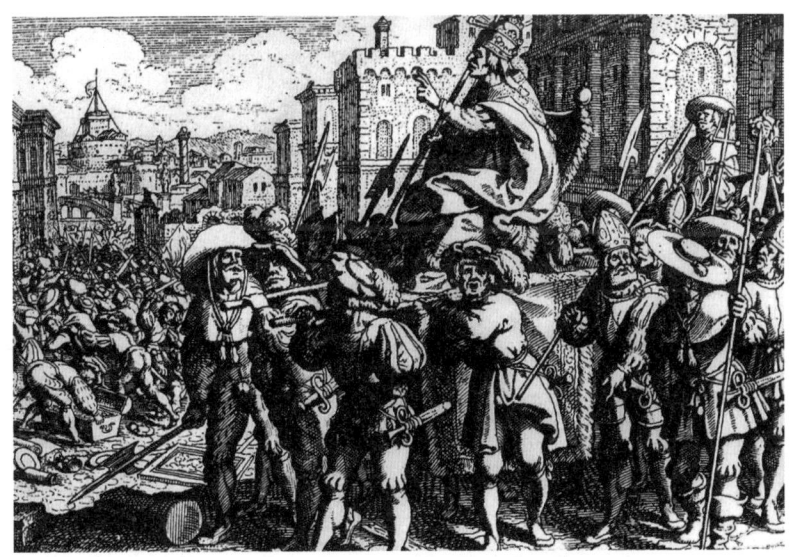

마테우스 메리안, 요한 루트비히 고트프리트의 『역사 연대기』 중 33쪽, 1630~1633년, 프랑크푸르트. 교황 복장을 한 독일군 병사가 로마 거리를 행진하며 교황을 조롱하고 있다. 그 모습 뒤로 약탈과 살육이 끊임없이 이어진다. 왼쪽 배경에 산탄젤로성과 천사의 다리가 보인다.

종교개혁으로 가톨릭의 위세가 약해지고, 로마까지 초토화되었으니 교회의 충격이 이만저만이 아니었겠어요.

고대부터 로마를 예찬하는 표현으로 카푸트 문디Caput Mundi가 있습니다. 직역하면 '세계의 머리'로, 로마가 곧 세계의 수도라는 뜻입니다. 로마의 약탈 이후로 16세기 로마는 세계의 꼬리, 즉 코다 문디Coda Mundi라고 불리며 놀림감이 되고 맙니다. 코다는 꼬리를 뜻해요. 세계의 머리였던 화려한 도시가 세계의 꼬리로 전락한 거죠.

| 종교개혁에 맞선 트리엔트 공의회 |

이대로 로마와 교황은 무너지는 건가요?

교황은 어떻게든 로마를 다시 일으키고자 노력했습니다. 역사적으로 가톨릭 교회는 교리를 포함해 전반적인 교회 운영을 다시 손봐야 할 때 공의회를 개최합니다. 이번에도 대책을 세우기 위해 공의회를 열었습니다. 1545년부터 이탈리아 북부 도시 트리엔트(이탈리아어 트렌토Trento)에서 교회의 고위 성직자들과 신학자들이 모여 대토론회를 개최합니다. 이 공의회는 1563년까지 18년 동안 이어집니다.

18년 동안이나요?

물론 18년 내내 공의회가 열린 것은 아니고 중간중간 쉬는 때도 있었습

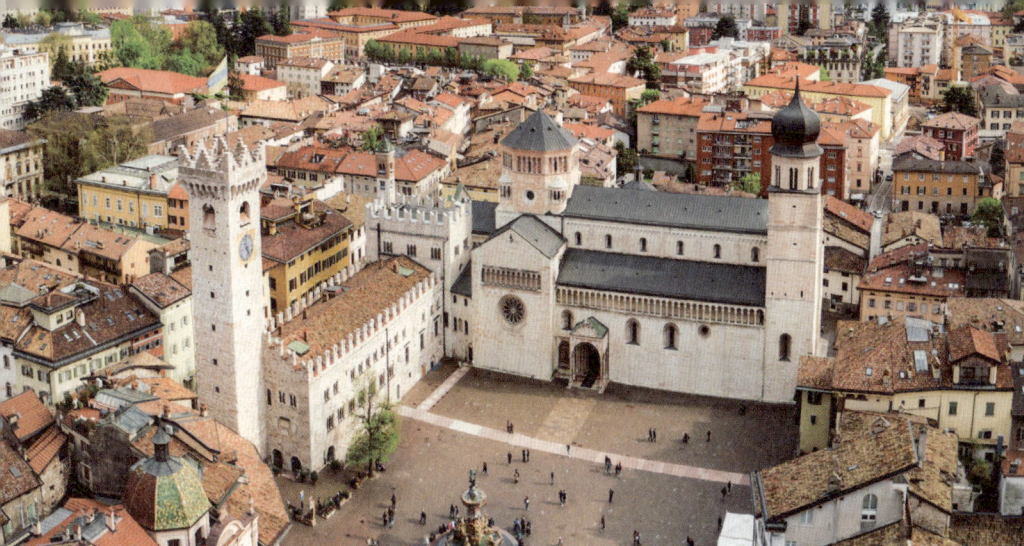

트리엔트 공의회가 열린 이탈리아 트렌토의 대성당 오른쪽에 보이는 대성당에서 1545년부터 1563년까지 공의회가 열렸다. 트리엔트는 트렌토의 독일어 발음이다. 영어로는 트렌트라고 부른다.

니다. 그러나 상당히 오랫동안 의논을 이어가면서 가톨릭 교회는 스스로를 철저히 되돌아봅니다.

소 잃고 외양간 고치는 느낌이네요. 그래도 반성했다면 확실히 무언가 달라졌겠죠?

그럼요. 1563년에 새로운 교회법과 법령을 선포하면서 트리엔트 공의회는 마무리됩니다. 이후 가톨릭계는 이 공의회에서 정해진 틀에 따라 움직입니다. 이렇게 트리엔트 공의회를 계기로 가톨릭계는 좀 더 체계적으로 종교개혁에 대응합니다. 바로 이 움직임을 '반종교개혁Counter Reformation' 이라고 부릅니다.

이 과정을 거치며 미술도 큰 변화를 겪습니다. 개신교 측에서 종교 미술이 우상숭배를 유발한다고 강력히 비판했기 때문인데요. 교회 안에서 미술의

존재 이유를 묻는 개신교의 질문에 가톨릭 교회는 답을 건네야 했습니다.

어떤 답을 내놓았을지 궁금해요. 설마 미술을 금지시켰나요?

그 정도로 심한 결정은 아니었습니다. 전체적으로 트리엔트 공의회가 내린 결론은 '교회는 잘못한 게 없다'는 입장이었습니다. 이런 맥락에서 미술도 교회 내에서 해오던 전통적인 역할을 그대로 인정받았습니다.

이전과 똑같은 결정을 내렸다면 왜 그렇게 오래 회의를 했는지 모르겠네요. 돌고 돌아 제자리 아닌가요?

아무런 변화가 없었던 것은 아닙니다. 하나하나 뜯어보면 엄청나게 중요한 결정이 있었거든요. 예를 들어 지금까지 해온 미술에 문제는 없지만 앞으로 그것을 잘못 사용하는 일이 없어야 한다며 단호하게 선언했습니다. 더불어 교회 미술이 신앙과 교리에 충실하도록 성직자들이 직접 관리해야 한다고 강조했습니다.

당연한 결정 아닌가요? 원래 종교 미술은 종교적인 내용을 충실히 담아야 하는 거잖아요.

아무리 종교 미술이라고 해도 교리를 해석하는 과정에서 작가들의 주관이 들어갈 수밖에 없습니다. 트리엔트 공의회는 바로 이 부분을 엄격히 제

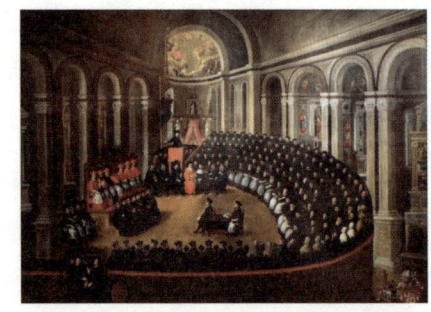

엘리아 나우리치오, 산타 마리아 마조레 대성당에 모인 트리엔트 공의회, 1633년, 트렌토 교구 박물관

한한 겁니다. 이전까지는 성경 이야기를 그릴 때 장면을 효과적으로 전달하기 위해서 의복이나 소품을 임의로 추가하거나 색다르게 표현할 수 있었습니다. 그러나 이제 그런 시도들을 함부로 할 수 없게 된 거죠. 당연히 작가들의 창작 활동은 크게 위축될 수밖에 없었습니다.

작가들이 교회 눈치를 많이 봐야 했겠네요. 스트레스가 이만저만이 아니었겠어요.

맞습니다. 이때부터 미술가들은 자신만의 해석을 버리고 교리와 성경에 집중해야 했습니다. 점점 미술은 종교 안에서 움츠러듭니다. 하지만 결국 미술가들은 이 문제를 극복해냅니다. 내용 면에서 변화를 포기하는 대신 형식에 집중하면서 크고 웅장하고 화려한 미술을 선보이거나, 전혀 새로운 형식으로 내용을 담아냈습니다. 베르니니의 강렬한 미술이 전자에 해당하고, 3장에서 만날 카라바조는 후자에 해당합니다.

하늘이 무너져도 솟아날 구멍은 있네요. 그 구멍이 바로 바로크였군요.

바로크 미술은 종교 미술을 엄격하게 다루는 과정에서 새로운 길을 찾아내고자 했던 미술가들의 적극적인 움직임이었습니다.

바로크 미술 속에 미술가들의 노력이 숨어 있었다니 흥미롭네요.

어쩌면 17세기 바로크 미술은 종교 미술의 맥락에서 보면 마지막 불꽃이었습니다. 미술의 주제나 해석을 엄격하게 관리할수록 세상과 소통하기

가 어려워지기 때문이죠. 결국 미술가들은 종교 미술에서 더 이상 혁신적인 시도를 하지 못합니다. 그래서 17세기 이후 재능 있는 미술가들은 교회에서 벗어나 새로운 장르를 찾아갑니다. 세상은 눈이 부시게 발전하는데, 폐쇄적인 종교 미술에 마음이 향할 리 없죠.

트리엔트 공의회에 모인 학자들은 논의 끝에 종교 미술이 나아가야 할 길에 대해 세부 지침을 내립니다. 바로크 미술을 당시 사람들의 시선으로 감상하는 데 매우 중요한 대목이니 눈여겨봐주세요.

> 첫째, 종교 미술은 명쾌하고 명확하며 이성적으로 표현되어야 한다.
> 둘째, 사실적인 해석을 나타내야 한다.
> 셋째, 종교 미술은 신앙을 감성적으로 고취하는 역할을 해야 한다.

문제는 이 지침을 미술에 어떻게 반영할 것인가, 라는 또 다른 차원의 문제가 발생한 겁니다.

왜요? 생각보다 어렵지 않은 것 같은데요.

언어로 된 지침을 적절하게 해석해서 그림으로 나타내기까지 시간이 걸리기 때문입니다. 미술가들이 종교 미술의 새로운 조건에 적응한 이 시기는 매너리즘이라는 단어로 설명할 수 있습니다. 매너리즘은 미술사에서 르네상스와 바로크 사이에 있는 미술을 뜻합니다. 이 용어는 양식style, manner을 뜻하는 마니에라maniera에서 온 말입니다. 이탈리아어로는 마니에리스모manierismo라고도 하죠.

이 적응기가 없었더라면 바로크도 탄생하지 못했겠네요.

그렇습니다. 그러나 매너리즘은 일반적으로 부정적인 의미로 쓰입니다. 창조력을 잃고 과거의 미술을 따라했다는 평가를 받기 때문입니다. 레오나르도 다 빈치, 미켈란젤로, 라파엘로 같은 르네상스의 슈퍼스타보다 이 시기 작가들의 역량이 부족해서 매너리즘 양식이 생겼다는 의견도 있습니다.

너무 냉정한 평가네요. 아무리 그래도 시대가 다르니 다르게 봐야 하는 건 아닌가요?

맞습니다. 그런데 당시는 종교개혁의 시대였다는 점을 고려할 수밖에 없습니다. 미술의 틀이 급격하게 바뀌는 과정에서 나온 과도기적 양식이 바로 매너리즘이었던 겁니다.
실제로 이 시대 미술에는 미켈란젤로나 라파엘로가 보여주었던 고도의 창의성은 잘 보이지 않습니다. 다음 페이지 왼쪽 그림은 바사리가 1566년경에 그린 동방박사의 경배인데요. 바사리는 르네상스 화가들의 전기를 집필한 작가로 유명한데, 그가 1550년에 처음으로 출판한 미술가 열전은 현대 미술사학의 기원으로 삼을 수 있을 만큼 영향력 있는 책입니다.

책을 쓸 정도면 누구보다도 다양한 작가와 작품을 잘 알았겠네요.

그렇습니다. 그러나 안타깝게도 이런 지식을 활용하여 새로운 양식으로 나아가지는 못했습니다. 바사리의 그림을 보면 다른 작품과 비슷한 부분이 많거든요. 성모의 모습은 미켈란젤로의 성모자상을 떠올리게 하고, 동

 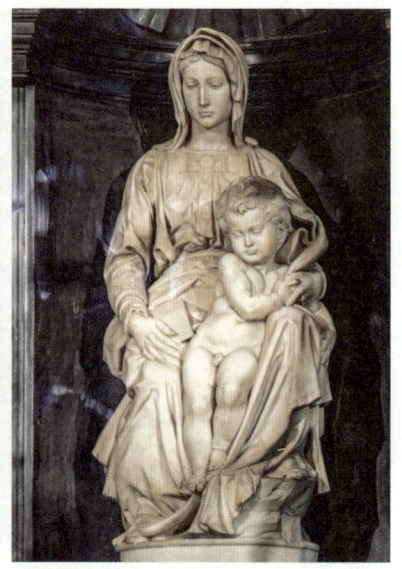

조르조 바사리, 동방박사의 경배, 1566년경, 스코틀랜드 국립미술관(왼쪽)
미켈란젤로, 성모자상, 1506년, 브뤼헤 성모 마리아 성당(오른쪽)

방박사의 자세는 라파엘로의 작품을 연상시킵니다.

라파엘로의 그림보다도 사람이 꽉 차 있네요.

그렇죠? 전체적으로 등장인물의 수가 너무 많습니다. 게다가 동작도 반복적이어서 어수선합니다. 배경에는 말, 코끼리처럼 덩치가 큰 동물들도 빽빽하게 서 있죠. 배경의 건축 공간도 서로 어떻게 연결되는지 알기 어렵습니다. 겉으로 보면 요란하지만 막상 내용과 형식은 빈약한 미술입니다.
한편 매너리즘 미술은 르네상스 미술이 가진 안정과 균형에서 벗어나 미술이 새롭게 발전하기 위해 꼭 거쳐야 했던 관문이었습니다. 당시 로마

가톨릭의 고민과 방황을 고스란히 담아내면서 르네상스 미술의 합리성을 극복한 시도로 정리할 수 있습니다.

로마 가톨릭을 개혁한 추기경

이렇게 가톨릭 세계가 혼돈 속에서 허우적거릴 때 중요한 혁신가가 등장합니다. 바로 카를로 보로메오 추기경입니다. 그는 난세를 극복한 영웅이었습니다. 죽은 후 성인의 반열에 올랐기 때문에 성 카를로라고 불러도 좋겠네요.

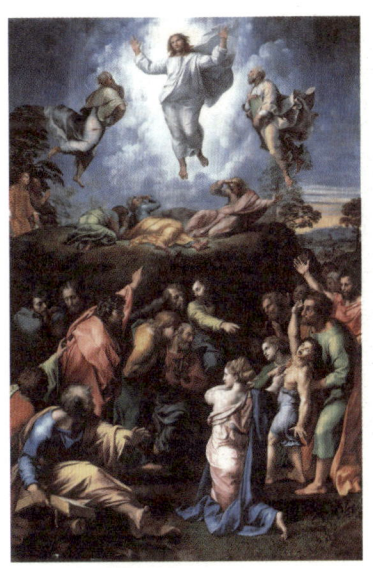

라파엘로, 그리스도의 변용, 1516~1520년, 바티칸 박물관 회화관

성 카를로 추기경은 명문가 출신으로, 교황 비오 4세의 외조카였습니다. 아마도 로마를 중심으로 계속 활동했으면 교황의 자리에도 올랐을 겁니다.

그럼 성 카를로 추기경은 로마가 아닌 다른 지역에서 활동했나요?

성 카를로는 밀라노 대주교로 활동했습니다. 1564년부터 무려 20년 동안이나 밀라노 교구를 발전시키는 데 온 힘을 쏟았습니다. 빈민 문제에도 관심을 가졌던 성 카를로는 수많은 빈민 보호 시설을 짓고 10만 명이나 되는 빈민들을 적극적으로 돌보았습니다.

빈민 문제까지 해결했다니 열정이 넘치는 성직자였군요.

성 카를로의 종교적 열정은 대단했습니다. 교구에 속한 753개 본당을 각각 세 번 이상 들른 것은 물론 방문한 교회마다 미사를 직접 진행할 정도였어요. 성직자를 양성하는 교육기관을 체계적으로 점검하고, 신자들에게 교리를 가르치는 학교도 740개까지 늘렸습니다.

직접 발로 뛰면서 가톨릭의 문제를 해결한 사람이었네요.

하루를 48시간처럼 바쁘게 살았던 성 카를로는 무너진 가톨릭의 위상

조반니 피지노, 카를로 보로메오의 초상, 1600년경, 암브로시아나 미술관 카를로 보로메오는 가톨릭의 반종교개혁 지도자로서 가톨릭의 실추된 위상을 재건했다는 평가를 받는다.

을 바로 세웠다는 평가를 받고 있습니다. 당시에는 성 카를로의 인기가 정말 대단했습니다. 가톨릭계에서 화가, 건축가 할 것 없이 많은 사람들이 성 카를로를 좋아했습니다. 5장에서 만날 건축가 프란체스코 보로미니는 성 카를로를 너무 존경한 나머지 성인의 성을 따서 이름을 '보로미니'로 바꾸기까지 합니다.

이름을 바꿨다고요?

공교롭게도 그가 자신의 이름을 알린 첫 번째 건축 프로젝트도 성 카를로 성당 작업이었습니다. 참고로 로마만 해도 성 카를로라는 이름의 성당이

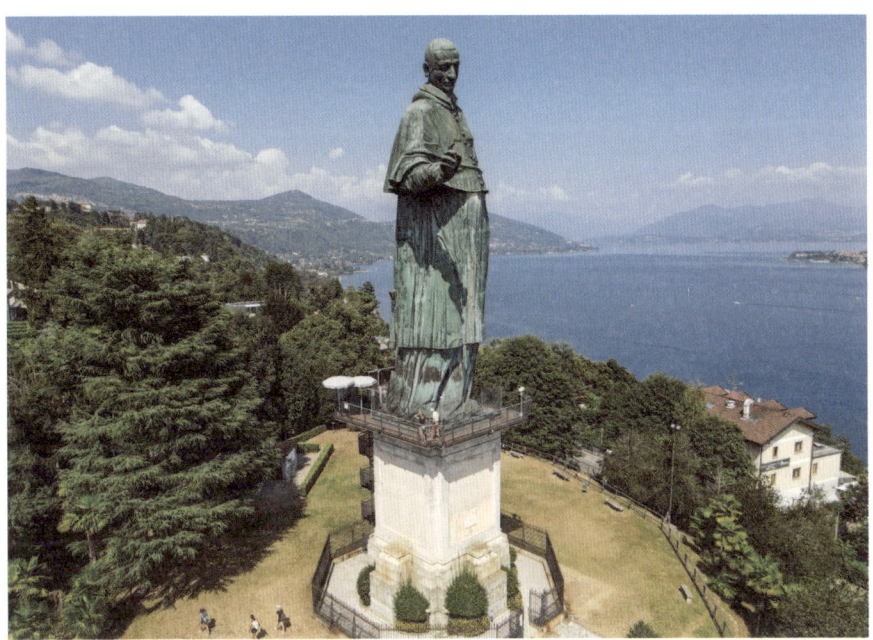

조반니 크레스피, 성 카를로 보로메오의 동상, 1698년, 아로나 황제나 개선장군도 아닌 성직자로는 이례적으로 거대한 대형 조각으로 만들어질 만큼 카를로 성인은 많은 존경을 받았다.

세 개나 있습니다. 유럽을 여행하다 보면 성 카를로 성당을 자주 만나게 될 텐데요. 대부분 여기서 말한 카를로 보로메오를 뜻합니다.

유럽 전체가 거대한 성 카를로 세계네요.

그만큼 성 카를로는 종교 개혁 당시 가톨릭의 분위기를 읽어낼 때 꼭 필요한 인물입니다. 그의 고향에 그를 기리는 35미터짜리 동상이 세워져 있을 정도입니다. 동상은 17세기에 청동으로 제작되었는데, 훗날 미국 자유의 여신상 제작에 영감을 주기도 합니다.

| 교회의 혁신을 이끈 수도회 |

아무리 그래도 성 카를로 혼자서 교회를 바꾸는 건 벅차지 않았을까요?

교회의 재건에는 새롭게 세워지던 수도회도 한몫했습니다. 오라토리오회, 테아티노회, 예수회가 그 주인공인데요. 이중 제수이트회라고도 부르는 예수회는 교황의 군대를 자처했습니다. 병원, 선교 사업 등 교황의 지시라면 무조건 따르겠다고 선언했습니다.

교황으로서는 천군만마를 얻은 셈이네요.

예수회는 세계 곳곳에서 그리스도의 가르침을 널리 알리는 포교 활동을 시작했습니다. 유럽 전역에 학교를 설립하고 선교사를 양성해 파견함으로써 개신교의 확산을 막으려 했습니다. 예수회 창립 멤버인 성 프란치스코 하비에르는 1541년에 포르투갈, 인도, 일본을 거쳐 1552년 중국에서 숨을 거둘 때까지 선교에 헌신한 인물로 유명합니다.

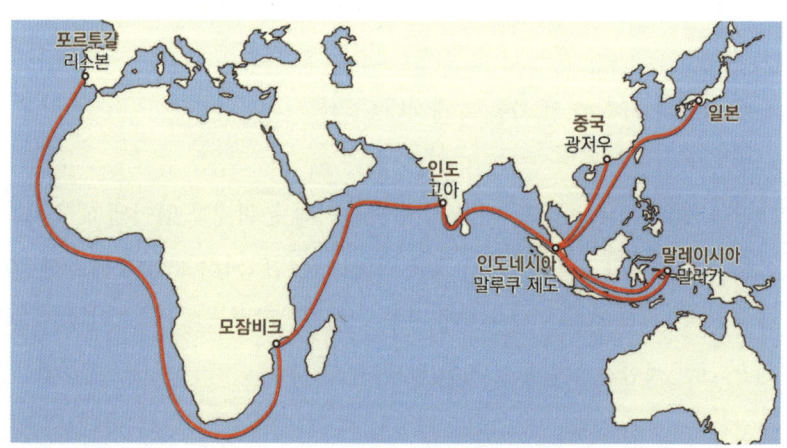

하비에르의 이동 경로 예수회의 창립멤버인 프란치스코 하비에르는 1549년부터 1551년까지 일본을 방문하고, 이후 인도네시아와 인도를 거치며 학교를 짓는 등 선교에 헌신했다.

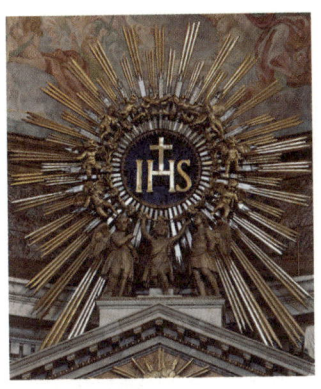

예수회의 문장 1534년 성 이냐시오 로욜라가 창립한 예수회는 1540년 교황 바오로 3세에 의해 정식으로 승인된다.

지도를 보니 정말 많은 나라를 돌아다녔네요. 가지 않은 곳을 찾는 게 빠르겠어요. 아쉽게도 한국에는 오지 않았나 봅니다.

아마 한국을 알기는 알았을 겁니다. 중국과 일본에서 선교 활동을 했으니까요.
이렇게 예수회의 적극적인 포교 덕분에 가톨릭 교회는 전 세계에 영향력을 행사합니다. 오늘날 필리핀을 비롯한 아시아와 라틴아메리카에 가톨릭을 국교로 삼은 나라가 많은 것도 예수회가 보여준 노력의 결과입니다.

바로크 종교 미술은 예수회, 테아티노회, 오라토리오회의 후원으로 크게 성장합니다. 이들이 로마 한복판에 거대한 성당을 짓고, 내부를 어마어마한 미술품들로 채웠거든요.

바로크 미술의 또 다른 주역이군요.

참고로 예수회, 테아티노회, 오라토리오회는 모두 로마에서 가장 중요한 '교황의 길'에 본부 성당을 짓습니다. 교황의 길은 바티칸의 성 베드로 대성당과 라테라노의 성 요한 대성당을 이어줍니다. 바티칸 쪽에 네 성당이 거의 나란히 위치할 만큼 가까이 지어졌습니다.
예수회의 일 제수 성당은 1575년 완공, 오라토리오회의 산타 마리아 인 발리첼라 성당은 1599년, 테아티노회의 산탄드레아 델라 발레 성당은 1650년에 완공됩니다.

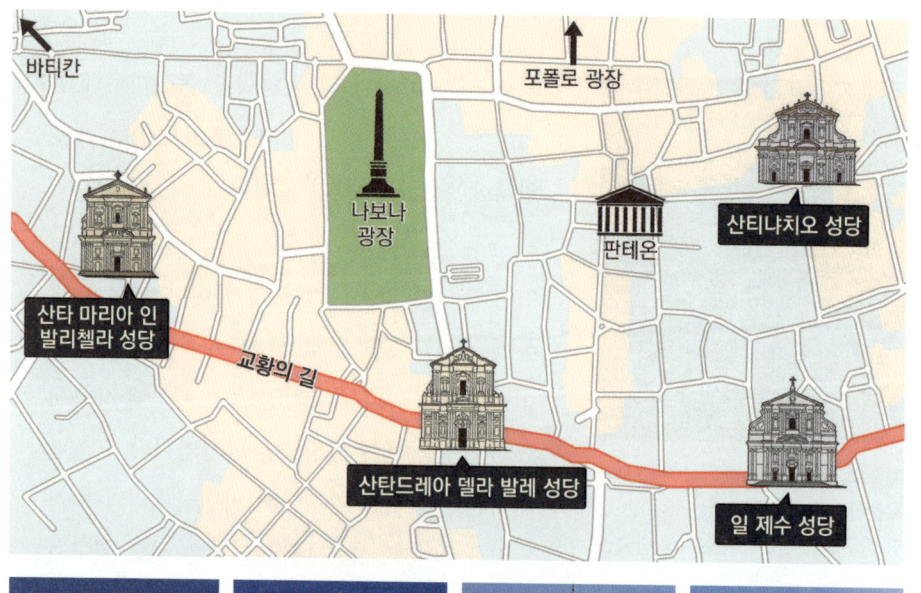

 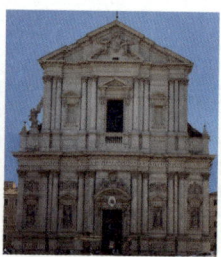 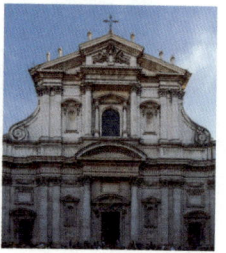

(왼쪽부터) 일 제수 성당, 1575년, 로마 / 산타 마리아 인 발리첼라 성당, 1599년, 로마 / 산탄드레아 델라 발레 성당, 1650년, 로마 / 산티냐치오 성당, 1650년, 로마

세 성당과 또 다른 예수회 성당인 산티냐치오 성당의 정면을 나란히 놓고 보면 구분이 어려울 정도입니다. 2층으로 위아래가 나뉘고 지붕선을 따라 삼각형 박공을 가지고 있습니다. 세부는 모두 그리스 로마식 기둥으로 장식했다는 점에서 굉장히 통일적입니다. 당시 일 제수 성당을 기준 삼아 다른 성당 건축을 발전시켰다고 볼 수 있지만, 당시 로마 교황청이 통일성을 위해 로마 내 교회 건축에서 일관적인 형식을 강조한 결과로 보아야 합니다.

이렇듯 부서진 로마 가톨릭의 파편들을 모아서 교리, 교회 운영, 미술까지 새롭게 단장하는 것이 이 시대의 과제였습니다. 하지만 긴장의 끈을 놓아서는 안 됩니다. 이 과정에서도 무시무시한 일이 벌어지거든요.

| 금서와 화형, 감시와 검열 |

미술을 감시한 것도 모자라 무슨 일이 또 벌어지나요?

트리엔트 공의회 이후 성직자들은 교회 미술을 적극적으로 감독합니다. 이 시기에 그림을 잘못 그리면 작가를 종교 재판에 회부했습니다. 제아무리 유명한 화가라도 교회의 눈높이에 맞춘 그림만 그려야 했습니다. 미켈란젤로의 시스티나 예배당 벽화도 누드가 많아서 외설적이라는 비판을 받았습니다. 심지어 전체를 긁어내고 다시 그려야 한다는 의견이 나올 정도였답니다. 다행히 작품이 파괴되지는 않았지만, 벌거벗은 성인들의 주요 부위를 가리라는 명령을 받았습니다. 르네상스를 대표하는 미술가조차도 교회의 엄격한 검열을 피하지 못한 거죠.

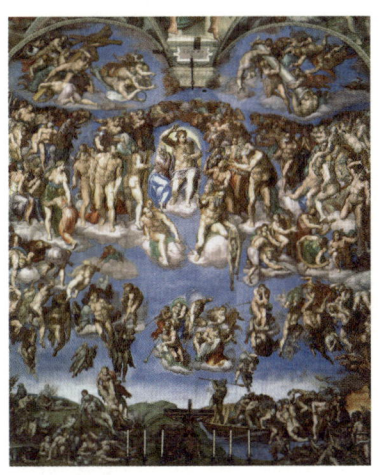

미켈란젤로, 최후의 심판, 1536~1541년, 시스티나 예배당

이거 원 무서워서 그림도 못 그리겠네요.

교회의 적극적인 관리 감독은 미술을 넘어 다른 학문에서도 이어집니다. 로마 가톨릭 교회를 비판한 대부분의 책이 금서

미켈란젤로, 최후의 심판(부분), 1536~1541년, 시스티나 예배당 전체 작품 가운데 가장 많이 수정된 부분은 성 카테리나다. 원래 누드였으나 검열로 인해 옷을 입은 모습으로 다시 그려진다.

대상에 올랐습니다. 1557년 트리엔트 공의회는 금서를 읽거나 퍼뜨리는 사람은 목숨이 위태로울 거라 경고했고, 1571년에는 책을 검열하는 기관까지 만들었습니다. 이후 금서 목록은 계속 늘어나 수천 권에 이르렀는데요. 여기에는 칸트의 『순수 이성 비판』과 존 밀턴의 『실낙원』은 물론 마키아벨리, 갈릴레이, 코페르니쿠스 등 뛰어난 학자들의 책이 올랐습니다. 트리엔트 공의회에서 시작된 가톨릭의 금서 지정은 1966년까지 계속됩니다.

금서 목록 당시 외설적이거나 신학적으로 올바르지 못한 내용을 담은 책은 금지되었다.

책 하나에 목숨이 달린 시절이었네요.

이보다 더한 일도 있었습니다. 1572년 '성 바르톨로메오 축일의 학살'이라는 사건인데요. 파리를 중심으로 신교도를 가혹하게 죽인 이 사건으로 4~5천 명의 파리 시민을 비롯한 수만 명의 프랑스 국민이 종교적인 이유로 목숨을 잃습니다. 종교 갈등이 최고조로 치달으면서 개신교와 가톨릭은 도저히 화해할 수 없는 지경에 이릅니다.

축일이라는 특별한 날에 학살이라니 너무 비극적이에요.

그만큼 종교적 갈등이 극심했던 겁니다. 신앙에 어긋난다는 이유로 수많은 이들이 종교재판을 통해 화형을 당하기도 했습니다. 과학적 신념 때문에 숨을 거둔 도미니크회의 수도사 조르다노 브루노가 대표적입니다. 브루노는 '지구가 태양 주위를 돈다'는 지동설을 믿었는데요. 세계가 곧 신이라는 생각을 했다는 이유로 8년이나 감옥에 갇힌 채 잔인하게 고문을 당했습니다. 그러다 결국 1600년 2월 17일 로마의 캄포 데 피오리 광장에서 화형을 당합니다. 교회 입장에서는 아마 희년을 맞아 몰려드는 순례자들을 위한 이벤트였을 겁니다.

수도사에게도 그런 잔인한 형벌을 내렸다고요?

조르다노 브루노의 동상, 1889년, 캄포 데 피오리 광장 도미니크 수도회 신부였던 조르다노 브루노 신부는 지동설과 신비주의를 믿었다는 이유로 이 동상이 있던 자리에서 1600년 2월 화형당한다.

성직자여서 오히려 교황의 눈 밖에 난 거겠죠. 오늘날 캄포 데 피오리 광장에 가면 브루노가 화형당한 자리에 그의 동상이 서 있습니다. 1889년 프랑스 대혁명 100주년을 기념해서 세워졌는데요. 동상 아래에는 청동으로 조각한 여러 얼굴이 있는데, 브루노처럼 새로운 신념으로 교황의 권위에 도전했다가 순교한 사람들입니다.

| 로마 역사의 물줄기를 바꾼 식스토 5세 |

숙연해지네요. 이 잔혹한 시절은 언제 끝나나요?

트리엔트 공의회가 마무리되며 로마는 조금씩 과거 모습을 되찾습니다. 그래도 여전히 검열과 억압의 분위기는 남아 있었습니다. 이때 로마 역사의 물줄기를 바꾼 교황이 등장합니다.

어떤 인물인가요?

교황 식스토 5세입니다. 식스토 5세는 시스티나 예배당을 세운 식스토 4세와 마찬가지로 프란치스코회 출신인데요. 5년 남짓한 재위 기간에도 불구하고 교황의 입지를 바로 세우고 교황청의 권위를 높인 카리스마 있는

안토니오 칼카니, 교황 식스토 5세의 동상, 1587~1589년, 산타 카사 성당

지도자라고 평가받습니다.

식스토 5세는 안전한 로마를 만드는 데 주력합니다. 수천 명의 도적 떼와 그들을 지원한 귀족들을 무자비하게 숙청해서 치안 수준을 높였습니다. 재정 문제도 해결했습니다. 업무량에 비해 많았던 공무원들의 수를 줄이고, 백성들에게는 새로운 세금을 부과했습니다. 이렇게 넉넉해진 재정으로 로마를 꾸미기 시작한 거죠. 로마를 위대하게 만드는 것이 교황의 권위를 높이고 나아가 가톨릭의 권위를 높인다는 사실을 간파한 겁니다.

무너진 로마를 살려내기에 5년은 너무 짧지 않나요?

교황의 평균 재위 기간인 8년에 비하면 짧은 시간이지만, 식스토 5세에게는 5년이면 충분했습니다. 식스토 5세가 이룬 가장 큰 업적은 로마 도

조반니 암브로조 브람빌라, 로마의 일곱 성당, 1575년 1. 성 베드로 대성당 / 2. 산 조반니 인 라테라노 대성당 / 3. 산타 마리아 마조레 대성당 / 4. 예루살렘 성 십자가 성당 / 5. 성벽 밖의 성 바오로 성당 / 6. 성벽 밖의 성 라우렌시오 성당 / 7. 성벽 밖의 성 세바스티아노 성당

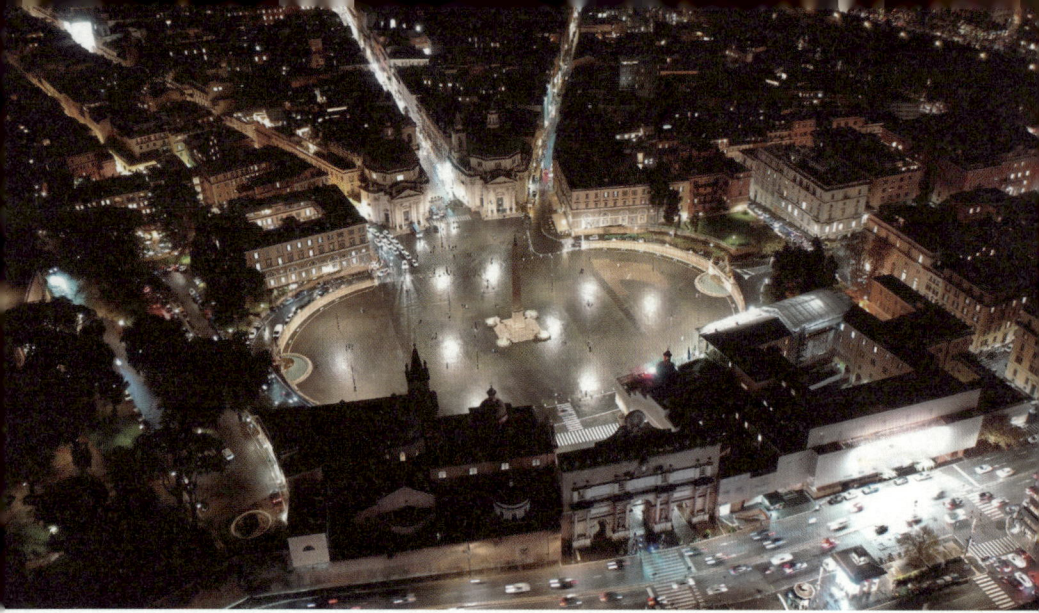

포폴로 광장에서 뻗어나가는 3대로의 모습

로를 재정비한 겁니다. 당시 로마에는 성 베드로 대성당을 포함해 순례자들이 들르는 7곳의 대표 성당이 있었습니다. 식스토 5세는 순례자들을 위해 이 일곱 성당 위치를 표시한 지도를 펴내면서 성당들을 직선으로 잇는 대로를 만들었습니다.

이곳저곳 돌아다니면서 길을 헤매지 않아도 되니 순례자 입장에서는 너무 좋았겠는데요.

이뿐만이 아닙니다. 당시 로마에 들어오는 사람들은 반드시 북쪽의 포폴로 광장을 지나야 했습니다. 식스토 5세는 로마에 막 들어선 순례객들이 위대한 가톨릭 세계에 푹 빠져들도록 광장을 멋지게 꾸밉니다. 포폴로 광장에서 세 갈래로 시원하게 뻗어나가는 대로를 보면 가톨릭 세계의 장엄함을 느낄 수 있죠. 당시 제작된 로마 지도를 보면 어수선했던 중세 도시

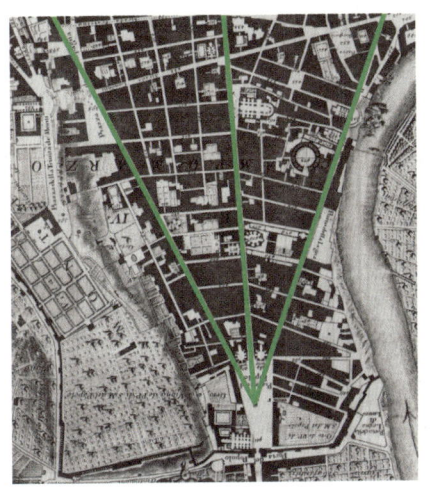

포폴로 광장에서 뻗어나가는 3대로 교황 식스토 5세가 구축한 대로는 흩어진 중요한 대성당들을 하나의 시스템으로 연결한다.

가 최첨단 도시처럼 잘 정돈되었다는 것을 알 수 있습니다.

한편 식스토 5세는 지지부진하던 건축 프로젝트에도 활력을 불어넣었습니다. 대표적인 성과가 바로 성 베드로 대성당입니다. 식스토 5세는 미켈란젤로가 설계한 돔을 완성하기 위해 24시간 내내 횃불을 들고 800명의 인부를 지휘했다고 합니다.

교황도 교황이지만 인부들도 정말 힘들었겠는데요.

여러 사람이 고생한 덕분에 엄청난 규모의 돔은 식스토 5세의 재위 기간 내에 완성됩니다. 그래서 돔 아래에는 그의 이름이 정확히 각인되어 있습니다. 이 밖에도 식스토 5세는 로마를 대표하는 성당 앞에 대규모 광장을 만들고 한복판에 대형 오벨리스크를 세워 중심을 잡았습니다.

오벨리스크가 그렇게 중요한 상징인가요?

오벨리스크는 이집트 문명을 대표하는 기념물입니다. 로마 황제들은 로마가 세계의 중심이라는 사실을 과시하기 위해 오벨리스크를 로마로 가져왔습니다. 연구에 따르면 전 세계에 총 28개 정도의 이집트 오벨리스크가 남아 있는데 이중 13개가 로마에 있다고 합니다.

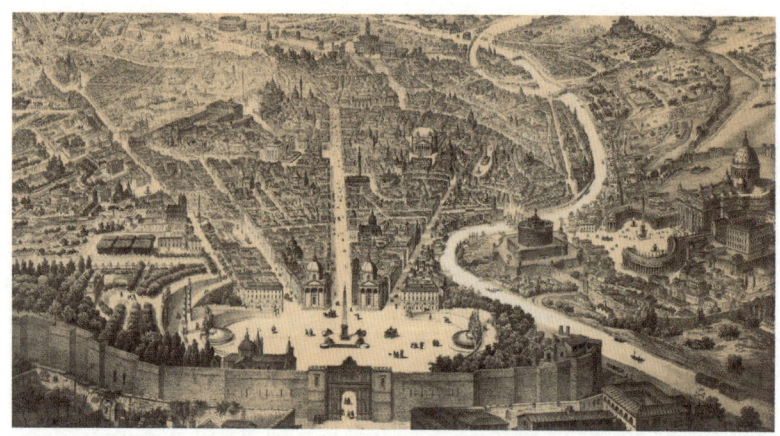

포폴로 광장에서 뻗어나가는 3대로 식스토 5세는 로마를 위대하게 만드는 일에 관심이 많았다. 재위 기간에 로마에 있는 광장에 4개의 오벨리스크를 세워 오벨리스크의 교황이라고 불린다.

로마를 장식하기 위해서는 다른 방법도 많았을 텐데요. 굳이 오벨리스크를 사용했던 이유가 있나요?

오벨리스크는 아무리 작아도 15미터, 큰 것은 30미터가 넘습니다. 그렇다면 이렇게 커다란 조형물을 만들려면 돌이 몇 개나 필요할까요?

글쎄요. 엄청나게 많이 필요하겠죠.

그렇게 생각하기 쉽지만 오벨리스크는 단 하나의 돌로 제작해야 해서 적합한 돌을 찾기가 어려웠습니다. 돌을 찾은 후의 과정도 만만치 않았습니다. 거대하고 단단한 돌을 직접 깎아야 하니까요. 세계 여러 나라가 이 엄청난 규모와 기술력에 매료되어 오벨리스크를 탐냈던 겁니다.
고대 로마 황제는 오벨리스크를 경주장이나 무덤 주변에 세웠지만, 식스

토 5세는 광장 한복판에 세워 교회의 권위를 한눈에 드러내는 동시에 도시 환경의 중심을 잡았습니다.

성 베드로 광장의 거대한 오벨리스크 역시 식스토 5세의 흔적입니다. 네로 황제가 만든 전차 경주장에 있던 오벨리스크를 1586년에 성 베드로 광장으로 옮긴 겁니다. 기록을 살펴보면 돌 하나의 무게와 크기가 어마어마해서 소와 말은 물론 수백 명의 인부들이 밧줄을 이용해 겨우 옮겼다고 합니다.

이런 식으로 식스토 5세는 총 7개 광장을 설계한 뒤 오벨리스크를 세워 로마의 광장에 통일감을 주었습니다. 광장들이 대로를 통해 서로서로 이어지

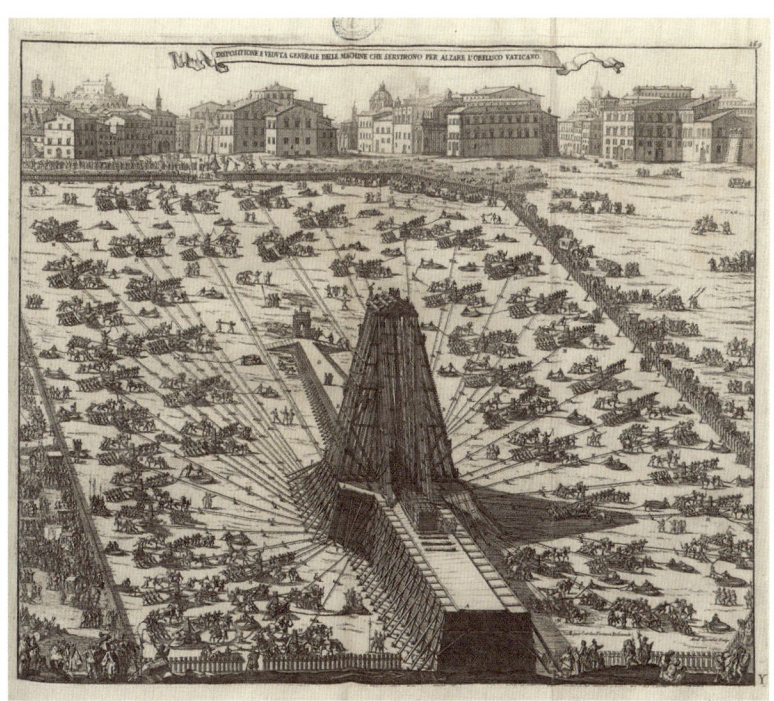

1586년 성 베드로 광장에 오벨리스크를 옮겨 세우는 장면 높이 25미터, 무게가 330톤에 달한 오벨리스크를 세우기 위해서는 인부 900명과 말 140마리가 필요했다. 이 오벨리스크에는 "그리스도가 통치하고, 그리스도가 지배한다. 그는 자신의 백성을 모든 악으로부터 보호할 것이다"라는 문구가 새겨져 있다.

면서 로마 전체가 하나의 도시로 작동하도록 연출했습니다.

로마가 '하나의 세계'가 된 거네요.

오늘날 로마의 아름다움을 이야기할 때 수백 개의 '분수'도 빼놓을 수 없습니다. 로마 어디를 가든 시원하고 청량한 느낌을 주는 분수가 있거든요. 그런데 원래 로마의 분수는 시민들에게 마실 물을 제공하기 위해 지어진 겁니다.

시민들이 분수에서 물을 떠다 마셨다는 건가요?

그렇습니다. 수도가 없었던 시대에 분수는 중요한 식수원이었습니다. 고대 로마 때부터 거대한 수로를 통해 물을 받아왔는데, 중세 때 수로가 파괴되면서 로마에 겨우 한 개만 남았습니다. 오늘날 트레비 분수까지 이어지는 수로인 아쿠아 베르지네가 그것인데요.
식스토 5세는 무너진 고대 수로들을 재정비하여 자신의 본명을 딴 수로 아쿠아 펠리체를 건설합니다. 그리고 수로 끝에 모세의 분수라고 부르는 대형 분수대를 만듭니다. 이제 모든 로마 사람들이 깨끗한 물을 쉽게 얻을 수 있게 되었죠. 이후 교황들도 식스토 5세를 따라 수로를 정비하고 분수대를 만들었습니다.

결국 로마의 분수도 식스토 5세의 도시 계획의 결과네요.

오른쪽 페이지의 사진 속 아쿠아 펠리체 분수를 볼까요? 식스토 5세가 분

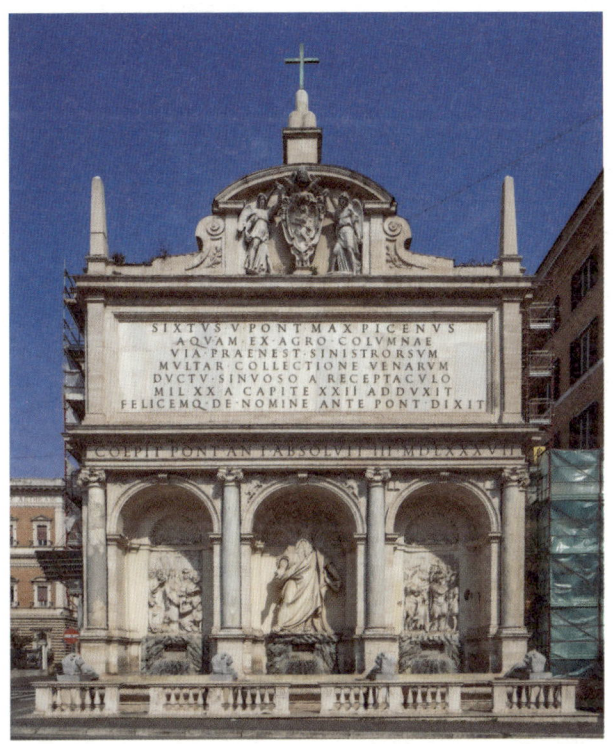

조반니 폰타나·도메니코 폰타나, 아쿠아 펠리체 분수, 1585~1589년, 로마
펠리체는 식스토 5세의 본명이자 행복을 뜻한다.

수를 만들었다는 글귀가 있고, 제작연도도 새겨놓았습니다. 그 아래로는 개선문 모양의 구조물이 있는데요. 중앙의 모세 조각상 양옆에는 물과 관련된 성경 이야기를 조각했습니다.

시민들이 물을 마실 때마다 교황을 생각했겠네요.

이렇게 식스토 5세가 교황으로 있는 동안 로마 가톨릭 교회는 천천히 힘

루도비코 치골리, 무염시태, 1610~1612년, 산타 마리아 마조레 대성당(왼쪽)
루도비코 치골리, 파올리나 예배당 천장화, 1610~1612년, 산타 마리아 마조레 대성당(오른쪽)

을 회복합니다. 16세기 중반 유럽의 상황을 보면 인구의 절반 이상이 개신교로 넘어갔는데요. 그러다 1600년이 되면 개신교의 영향력은 북부 지방 일부에만 몰릴 정도로 약해집니다. 종교개혁 직후 50퍼센트에 달했던 개신교의 비중이 20~30퍼센트 정도로 줄어든 겁니다. 이렇게 17세기를 향해가면서 가톨릭의 반종교개혁이 어느 정도 승리를 거둡니다. 드디어 로마 가톨릭이 다시 힘을 얻게 됩니다.

| 종교의 어둠에서 피어난 과학의 빛 |

한편 어둠은 빛을 이길 수 없는 법입니다. 로마 가톨릭 교회의 검열과 규율 속에서도 과학이 무럭무럭 성장했으니까요. 식스토 5세 교황은 로마의 산

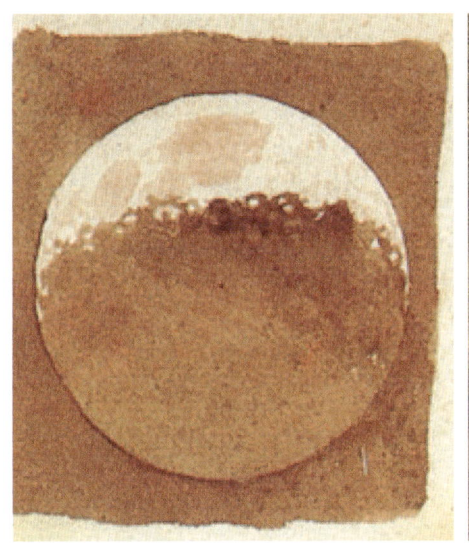

갈릴레오 갈릴레이, 달 표면 삽화, 1610년경(왼쪽)
루도비코 치골리, 무염시태(부분), 1610~1612년, 산타 마리아 마조레 대성당(오른쪽)

타 마리아 마조레 대성당에 잠들어 있습니다. 왼쪽 페이지의 오른쪽 사진은 그의 무덤이 자리한 파올리나 예배당의 돔입니다. 여기에 화가 루도비코 치골리가 성모 마리아가 승천하는 그림을 1610년부터 그려 넣습니다. 그림을 자세히 보면 성모 마리아가 동그란 공을 밟고 서 있습니다. 바로 달인데요. 좀 더 가까이 볼까요?

그냥 일반적인 달 같은데요. 딱히 특별한 게 있나요?

당시 사람들은 달이 완벽하게 매끈한 모양일 거라고 믿었습니다. 그런데 1609년 갈릴레오 갈릴레이가 고배율 망원경을 발명합니다. 망원경을 통해 눈으로 직접 달을 관측해 보니 사실 달은 완전무결한 존재가 아니었던 겁니다. 이전 페이지의 왼쪽 삽화처럼 울퉁불퉁한 분화구를 가진 거대한

02 로마의 영광과 좌절 85

돌덩이에 불과했죠. 화가 치골리는 달을 그릴때 망원경으로 확인한 사실, 즉 과학적으로 관찰된 달을 그려 넣었습니다.

달에 대한 환상이 깨졌겠네요.

망원경으로 우주를 관측한 갈릴레이는 신이 창조한 위대한 지구를 중심으로 하늘이 도는 게 아니라 지구가 태양을 돌고 있다는 사실도 깨닫습니다.

달의 모양은 그렇다 해도 우주의 중심이 지구가 아니라는 건 당시 사람들에게 꽤 타격이 컸겠는데요.

그렇습니다. 브루노가 화형을 당하고 금서 목록이 만들어진 가혹한 시대에 갈릴레이의 주장이 곱게 들릴 리 없었겠죠. 결국 갈릴레이는 1633년 종교재판을 받습니다. 그를 재판한 교황은 베르니니를 적극적으로 지원

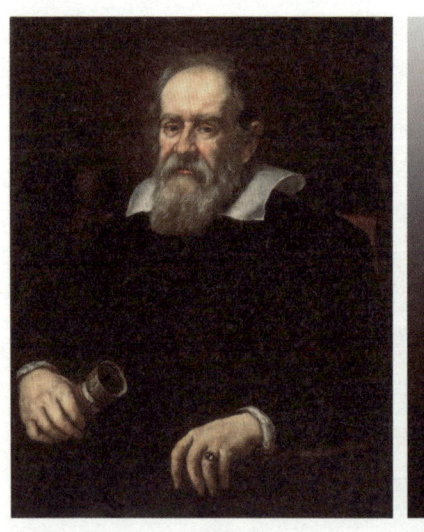 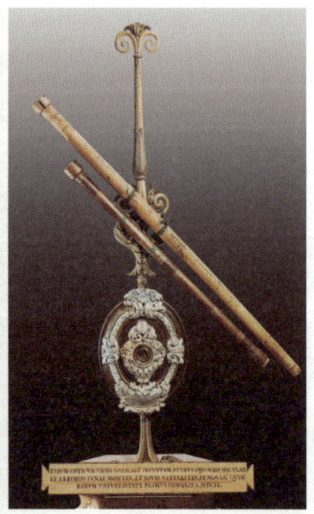

유스투스 서스터만스, 갈릴레오 갈릴레이의 초상, 1640년경, 영국 국립해양박물관(왼쪽)
갈릴레오 갈릴레이의 망원경(오른쪽)

I. 로마 바로크

한 우르바노 8세였습니다. 다행히 갈릴레이는 극형을 선고받지는 않았습니다. 자신의 학설을 철회했기 때문입니다. 대신 가택연금을 받아 죽는 날까지 집에만 갇혀 있게 됩니다. 판결을 받고 나오는 길에 갈릴레이가 "그래도 지구는 돈다"라고 말했다는 일화가 있는데 정확한 근거는 없습니다.

목숨만 겨우 구한 수준이네요. 갈릴레이 입장에서는 억울했겠어요. 과학적으로 증명된 사실인데 아무도 믿지 않다니 얼마나 답답했을까요.

바다 위에 둥둥 떠 있는 튜브를 상상해봅시다. 튜브를 숨기려고 아무리 눌러봐도 결국 튜브는 물 위로 떠오를 겁니다. 과학과 진리도 마찬가지입니다. 아무리 억압하고 숨기려 해도 숨길 수 없죠. 갈릴레이가 망원경을 발명하고 얼마 지나지 않아 영국의 과학자 로버트 훅이 현미경을 만들어 냅니다. 먼 곳을 볼 수 있는 망원경에 이어 옥수수 껍질의 세포를 찾아낼

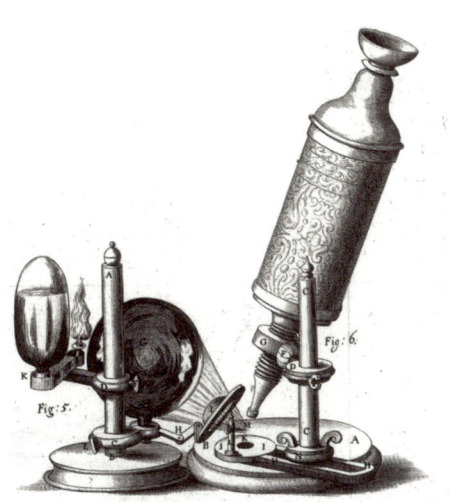

로버트 훅, 『마이크로그라피아』 속 현미경 스케치, 1665년(왼쪽)
로버트 훅, 『마이크로그라피아』 초판 표지, 1665년(오른쪽)

정도로 정교한 현미경이 탄생하면서 사람들이 그동안 알지 못했던 세계가 열립니다.

교회에서 진리라고 굳게 믿었던 지식을 다시 생각해야 하는 시대가 도래했군요.

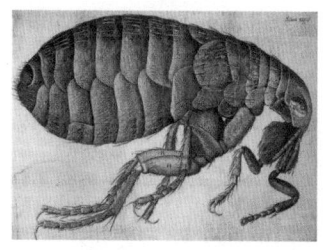

『마이크로그라피아』에 실린 벼룩의 삽화, 1665년, 영국 도서관

맞습니다. 더는 과학을 부정할 수 없는 시대가 펼쳐진 거죠. 개신교와 가톨릭이 서로를 죽고 죽이는 혼돈의 와중에도 인간은 진리에 한 발짝 다가섰습니다. 이처럼 빛과 어둠이 강렬하게 교차한 시대가 바로 17세기입니다. 이 혼란스러운 시대에 화가는 어떤 그림을 그렸을까요? 여기에 첫 번째 답을 내놓은 작가가 있습니다.

난처하 군의 필기노트

로마 바로크 02

바로크 미술이 과하다 싶을 정도로 웅장하고 화려한 장식으로 무장한 것은 시대적인 상황 때문이다. 종교개혁과 로마의 약탈로 큰 타격을 입은 가톨릭 교회는 교회의 권위를 회복하기 위해 트리엔트 공의회를 연다. 카를로 보로메오 추기경, 교황 식스토 5세의 노력으로 로마 가톨릭은 다시 예전의 권위를 회복한다. 반종교개혁을 위해 미술과 학문을 통제하는 상황에서도 과학과 진리는 거부할 수 없는 흐름이었다.

로마의 몰락과 트리엔트 공의회
- 루터의 종교개혁 → 가톨릭의 분열과 대립을 초래함.
- 로마의 약탈 → 참혹하게 짓밟힌 로마와 땅에 떨어진 교황의 권위.
- **엄격한 시행령**
 ① 명쾌하고 명확하며 이성적인 표현
 ② 사실적 해석
 ③ 감성적 신앙 고취

가톨릭의 권위 회복 노력
① **카를로 보로메오** 밀라노 교구를 정비하고 빈민 구제를 위해 노력함.
② **수도회의 혁신 운동** 교황에게 무조건 복종, 전 세계적인 포교 활동, 성당 건축 및 미술 후원.
③ **이성에 대한 탄압** 금서 목록 지정 및 조르다노 브루노 화형. → 개인의 가치관과 신념을 철저하게 금지함.
④ **식스토 5세의 로마 재건** 도로 정비, 오벨리스크 및 분수 건설로 로마를 아름답게 단장함.

과학 혁명의 시대
- 갈릴레이의 망원경과 로버트 훅의 현미경 발명. → 신앙 안에서 진리라고 믿던 것을 사실적으로 들여다보는 계기가 됨. 아무리 부정하려고 해도 과학의 발전은 거부할 수 없는 시대의 흐름이었음.

 예 루도비코 치골리, 무염시태, 1610~1612년

인생의 모든 다양성, 모든 매력, 모든 아름다움은
빛과 그림자로 구성된다.

― 톨스토이, 『안나 카레니나』

03 빛과 어둠으로 현실을 겨눈 카라바조

#바로크 #카라바조 #콘타렐리 예배당 벽화 #테네브리즘
#카라바지즘

반복되는 일상을 하루하루 살다 보면 어느 순간 모든 것이 지루하게만 느껴지죠. 그럴 때 로마로 훌쩍 떠나는 상상은 어떨까요? 물론 직접 가면 좋겠지만 영화 「로마의 휴일」의 앤 공주처럼 로마를 걷는 모습을 상상해도 좋겠습니다.

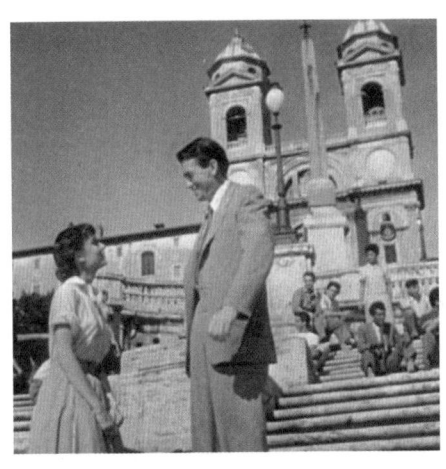

영화 「로마의 휴일」 속 스페인 계단

이 영화는 저도 잘 압니다. 화려한 옷을 입은 앤 공주가 계속 이어지는 일정 속에서 답답해하죠.

완전히 지친 상태에서 로마의 야경을 물끄러미 바라보던 공주는 충동적으로 탈출을 감행합니다. 짧은 시

오늘날 스페인 계단의 관광 인파 오래전부터 로마는 순례자들과 관광객으로 붐볐다. 17세기 로마는 이들을 감동시키기 위해 예술적으로 다시 태어난다.

간이지만 자유로운 일탈을 만끽하는데, 특히 스페인 계단으로 널리 알려진 성 삼위일체 성당 계단에서 젤라또를 먹는 순간은 누구나 기억하는 명장면이죠.

그런데 어떻게 로마에 스페인 계단이 있는 건가요.

일찍부터 이곳에 스페인 대사관이 자리하고 있었기 때문입니다. 계단을 따라 올라가면 두 개의 탑을 가진 성당이 보입니다. 이곳에서 굽어보는 로마 풍경이 일품입니다. 아마 사진 속 관광객들은 로마의 모습을 감상한 후 잠시 계단에서 쉬고 있는 걸 거예요.
여기서 잠깐 시간을 뒤로 돌려서 17세기 로마의 풍경을 상상해보는 건 어떨까요?

| **코스모폴리탄의 빛과 어둠** |

그때도 지금처럼 사람이 많지 않았을까요? 로마니까요.

맞아요. 시간을 거슬러 400년 전으로 되돌아가도 로마엔 지금처럼 많은 사람들이 몰렸을 겁니다. 아래 그림은 17세기 로마의 거리를 담고 있습니다.

요하네스 링엘바흐, 로마의 거리 풍경, 1651년, 우스터 미술관 스페인 계단 위에 자리한 성 삼위일체 성당이 눈에 띈다. 카피톨리노 광장과 포로 로마노 오른쪽 배경에 고대 유적지 같은 유명한 모티브도 발견할 수 있다.

그런데 사람들이 좀 초라해 보여요. 거리도 지저분하고 정신없어 보이는데요.

이 그림은 네덜란드 출신 화가가 로마에 와서 그렸습니다. 이 시기 네덜란드에서는 도시 사람들의 일상을 약간 코믹하게 그리는 풍속화가 유행했는데요. 로마로 온 네덜란드 화가들은 고향에서 그리던 그림을 로마에 적용했습니다.

왜 하필 로마의 지저분한 뒷골목을 그렸을까요? 멋지고 새로운 광장이나 건물도 많았을 텐데요.

그림의 배경을 보면 방금 스페인 계단에서 봤던 성당뿐만 아니라 로마를 대표하는 건축물과 조각이 보입니다. 이런 웅장한 로마를 배경으로 두고 뒷골목의 어수선한 모습을 그린 까닭은 다음과 같은 메시지를 던지기 위해서였습니다. 바로 로마는 아름다운 동시에 위험한 곳이라는 거였죠. 개신교를 믿은 네덜란드 화가들에게 가톨릭 세계의 중심인 로마는 마냥 아름답지만은 않았을 겁니다. 그래서 화려한 로마의 이면에 자리한 그림자를 강조해서 그렸을 거고요.

로마에 가고 싶어 하던 사람들이 막상 이 그림을 보면 좀 망설여졌겠는데요.

하지만 배경에 자리 잡은 로마 풍경은 여전히 매력적입니다. 그런데 당시 로마 사람들을 완전히 과장해서 그린 것은 아닙니다. 실제로 당시 로마의 거리는 그림처럼 어수선했을 겁니다. 도시가 팽창하면서 널찍한 신작로

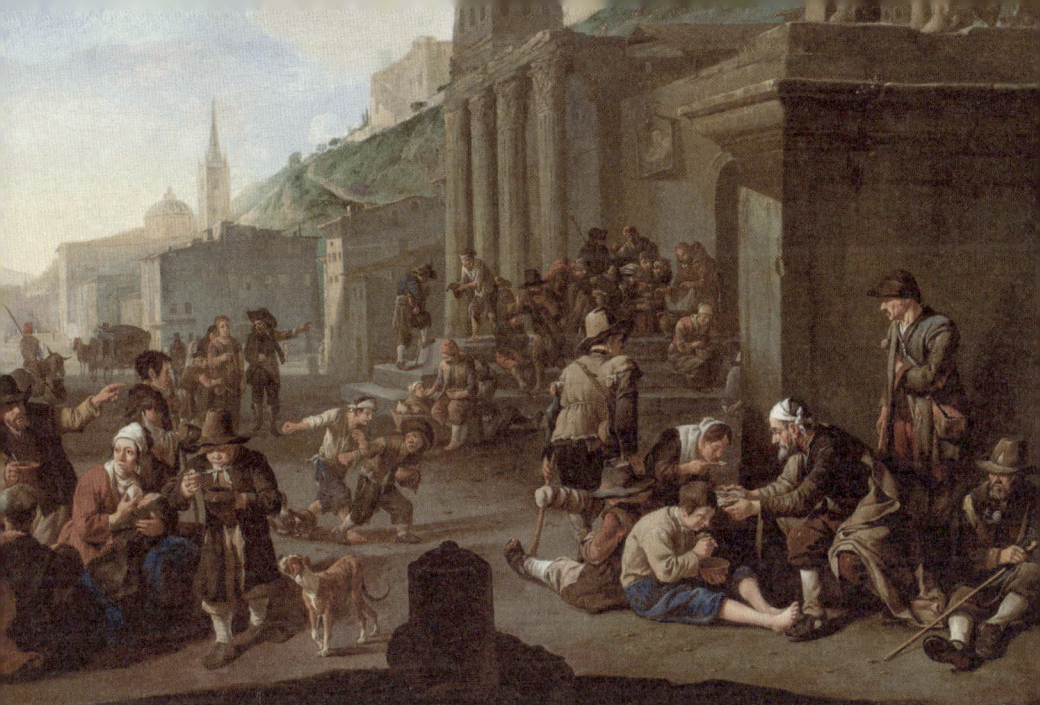

요하네스 링엘바흐, 로마의 거리 풍경(부분) 17세기 로마는 도시가 급격히 발전하는 과정에서 도시 빈민 등 여러 문제를 겪게 된다.

가 만들어지고 멋진 광장들이 들어섰지만, 큰길을 조금만 벗어나도 여전히 중세 도시의 좁은 골목이 거미줄처럼 이어졌으니까요. 여기에 선술집, 여관, 빈민가가 자리하면서 거지, 집시, 부랑배, 도박꾼도 눈에 잘 띄었습니다.

새로움과 낡음이 공존한 공간이었네요.

당시 로마는 오늘날 대도시와 크게 다르지 않았습니다. 도시가 화려해질수록 그림자는 깊어지기 마련이니까요. 흥미롭게도 바로 이때 로마의 어두운 뒷골목을 생생하게 그린 화가가 등장합니다.

| 바로크 시대의 미켈란젤로 |

로마의 뒷골목을 그린 화가라고요?

바로 카라바조입니다. 카라바조는 어둠의 화가로 불립니다. 그의 그림 속에 로마의 어두운 뒷골목 사람들이 자주 등장하기 때문입니다. 카라바조는 로마의 깊은 그림자로부터 영감을 얻어 미술을 바라보는 전통적인 시선을 완전히 뒤집었습니다.

뒷골목을 그려 유명해졌다니 흥미롭네요.

먼저 그의 생애를 잠시 짚어볼까요? 카라바조의 원래 이름은 미켈란젤로 메리시입니다.

그 유명한 미켈란젤로요?

르네상스 시대의 미켈란젤로와는 이름만 같을 뿐 전혀 다른 사람입니다. 그래서 사람들은 고향 이름을 빌려와 그를 카라바조 Caravaggio라고 불렀습니다. 카라바조는 밀라노 바로 옆에 있는 작은 도시입니다. 부모가 사망하면서 무일푼 신세가 된 카라바조는 1592년, 21살의 나이로 로마에 옵니다. 당시 카라바조는 밀라노에서 장인의

오타비오 레오니, 카라바조의 초상, 1621년경, 피렌체 마루첼리아나 도서관

조수로 일하면서 막 도제 교육을 마친 새내기 화가였습니다. 화가로서 더 많은 기회를 찾기 위해 무작정 로마로 상경한 겁니다.

일자리도 구하기 힘들 것 같은데요.

다행히 로마에 온 직후 고향에서부터 알고 지냈던 신부님 집에 잠시 머물렀습니다. 그러나 성격이 불같기로 유명했던 카라바조에게 성직자와 함께 사는 일은 쉽지 않았을 겁니다. 그는 곧바로 신부님의 집에서 나와 로마의 뒷골목을 떠돌며 밑바닥 인생을 보냅니다. 그리고 드디어 성공한 화가인 주세페 체사리의 공방에 들어갑니다. 하지만 그곳에서도 성격을 죽이지 못한 카라바조는 결국 체사리와 마찰을 일으켜 조수 일을 그만둡니다.

카라바조의 성격이 많이 안 좋았나요?

낮에는 그림을 그리고, 밤에는 길거리를 쏘다니며 그야말로 부랑아 같은 삶을 살았습니다. 폭행, 상해, 불법 무기 소지, 명예훼손, 모욕죄 등으로 일곱 번이나 감옥살이도 합니다. 결국 살인까지 저지른 카라바조는 한 순간에 사그라든 불꽃처럼 37세라는 젊은 나이에 생을 마감합니다.

범죄를 저질렀는데도 그 짧은 시간에 자신의 이름 석 자, 아니 넉 자를 남긴 거네요.

짧은 생애에도 불구하고 카라바조는 미술의 역사를 바꾸었다는 평가를

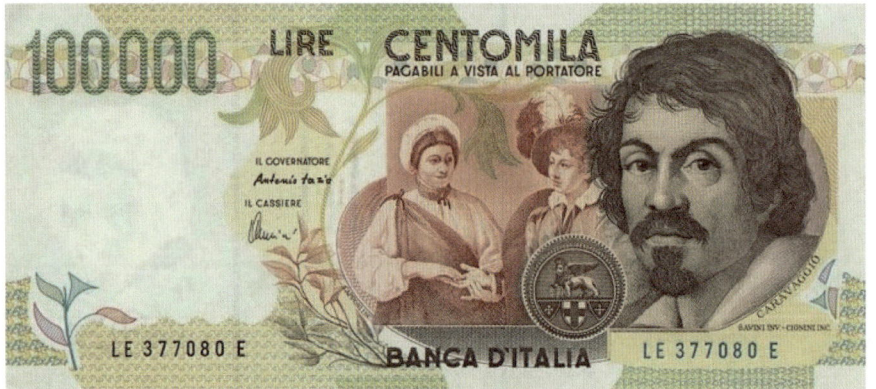

이탈리아 10만 리라 지폐 카라바조의 초상화와 작품이 지폐에 나올 정도로 이탈리아에서 그의 명성은 아주 높다.

받을 만큼 독창적인 양식을 일구었습니다. 유럽 연합의 공통 화폐인 유로가 도입되기 전까지 이탈리아 지폐에 카라바조의 얼굴이 그려졌을 정도입니다.

지폐에는 아무나 그려지는 게 아니잖아요. 카라바조를 유명하게 만든 결정적인 작품이 있나요?

흙수저나 다름없었던 카라바조는 로마에 와서 2~3년 동안 무직 상태로 힘든 삶을 살았습니다. 그러다 1594년, 델 몬테 추기경의 눈에 들며 로마 상류층의 인정을 받기 시작합니다. 그 계기를 만들어준 그림이 바로 지폐의 배경에 있는 점쟁이라는 작품입니다.

카라바조, 점쟁이, 1595년경, 루브르 박물관 집시가 앳된 귀공자의 손금을 읽는 척하면서 반지를 빼내고 있다. 단순한 배경 아래 두 인물의 눈길이 인상적으로 오간다.

| 흥미진진한 로마의 뒷골목 |

위 그림을 보면 집시 여인이 칼을 찬 멋진 청년의 손금을 읽어주고 있어요. 그러다 두 남녀의 시선이 부딪힙니다. 강렬한 눈빛이 오가는 걸 보니 청년은 여인에게 이미 반쯤 넘어간 것 같습니다. 하지만 이 그림의 반전은 집시 여인의 손짓에 있습니다. 여인은 손금을 봐주는 척하며 청년의 반지를 슬쩍 빼고 있습니다.

청년을 유혹하는 척하면서 반지를 슬쩍 훔치려는 건가요?

그렇습니다. 집시의 미모와 말솜씨에 넘어가는 앳된 귀공자를 재치 있게 그린 거죠. 카라바조는 소품이나 배경을 생략한 채 주인공 두 명을 강조하는데요. 특히 인물의 표정과 의복을 아주 생생하게 그려내서 더욱 현실적인 느낌을 줍니다. 마치 연극의 한 장면을 코앞에서 보는 듯한 생동감이 느껴집니다.

카라바조, 점쟁이(부분)

내용에 반전도 있고, 그림이 한눈에 잘 들어와 시원시원해요.

그 점이 카라바조의 매력이죠. 엉큼한 집시와 어리숙한 청년의 이야기는 카라바조가 로마의 뒷골목에서 지내면서 얻은 아이디어일 겁니다. 로마의 골목 풍경은 오른쪽 페이지에 있는 카드 사기꾼들에도 잘 나타나 있지요. 이 그림도 순진한 청년을 속여 먹는 이야기입니다. 멋지게 옷을 차려입은 두 청년이 돈을 걸며 카드놀이를 하고 있죠. 그런데 한눈에 보아도 협잡꾼처럼 보이는 중년 남자가 왼쪽 청년의 카드를 슬쩍 훔쳐본 다음 오른쪽 청년에게 손가락으로 몰래 신호를 주고 있습니다. 오른쪽 청년 뒷주머니에는 여러 카드가 숨겨져 있고요.

속임수가 난무하는군요. 로마도 눈 감으면 코 베어가는 곳이었겠어요.

확실히 위험해 보이죠. 그래도 등장인물들의 개성이 제각기 살아있어 잘 연출된 연극의 한 장면을 보는 듯합니다. 카라바조는 이 그림에서도 배경

카라바조, 카드 사기꾼들, 1595년경, 킴벨 미술관 누가 훔쳐보는지도 모르고 자기 카드를 양손에 꼭 쥔 왼쪽 청년이 애처로워 보인다. 청년의 카드를 훔쳐보는 남자는 카드의 질감이 느껴지도록 장갑의 손가락 쪽만 찢어놓았다.

을 생략하고 인물들의 표현에 집중합니다. 무엇보다 탁자 위의 카펫, 모자의 깃털, 옷의 질감 표현이 너무나도 생생하고 고급스러워 인상적입니다. 더욱이 왼쪽 위에서 내려오는 빛이 이런 디테일을 강하게 비추면서 그림자가 돋보입니다. 덕분에 그림이 가지고 있는 이야기가 명확하게 다가오죠.

로마의 어두운 모습을 돋보기로 들여다보듯이 흥미진진하게 그려낸 카라바조의 그림은 당시 로마 상류층의 눈길을 끌기에 충분했을 겁니다. 그리고 이 그림의 가치를 제일 먼저 알아본 사람이 델 몬테 추기경이었습니다. 그는 로마 교황청에서 문화 예술 업무를 맡았기 때문에 미술품 수집에도 관심

오타비오 레오니, 델 몬테 추기경의 초상, 17세기경(왼쪽) / 팔라초 마다마, 16세기경, 로마(오른쪽) 카라바조가 머물렀던 델 몬테 추기경의 저택이다. 오늘날 이탈리아 상원 의회로 쓰일 정도로 거대한 규모를 자랑한다.

이 많았는데요. 카라바조의 작품을 너무나 마음에 들어 했던 그는 카라바조를 자신의 저택에 머물게 하며 그림을 그리도록 배려해주었습니다. 추기경은 카라바조의 그림을 인맥 관리에 활용합니다. 피렌체의 메디치 대공에게 잘 보이기 위해 카라바조의 작품을 선물로 보내기도 했습니다.

| 인간적인 술과 축제의 신 |

이때 보낸 선물 중 하나가 바쿠스라는 그림입니다. 다음 페이지의 바쿠스는 그리스 로마 신화에 나오는 술의 신이죠. 카라바조는 앳된 청년을 바쿠스처럼 보이게 변장시킨 듯 그렸습니다. 바쿠스를 신화 속 신비로운 모습으로 나타내지 않고 그저 뒷골목을 누비는 소년으로 표현한 겁니다.

그래서 얼굴도 몸도 그냥 보통 사람처럼 보이는군요.

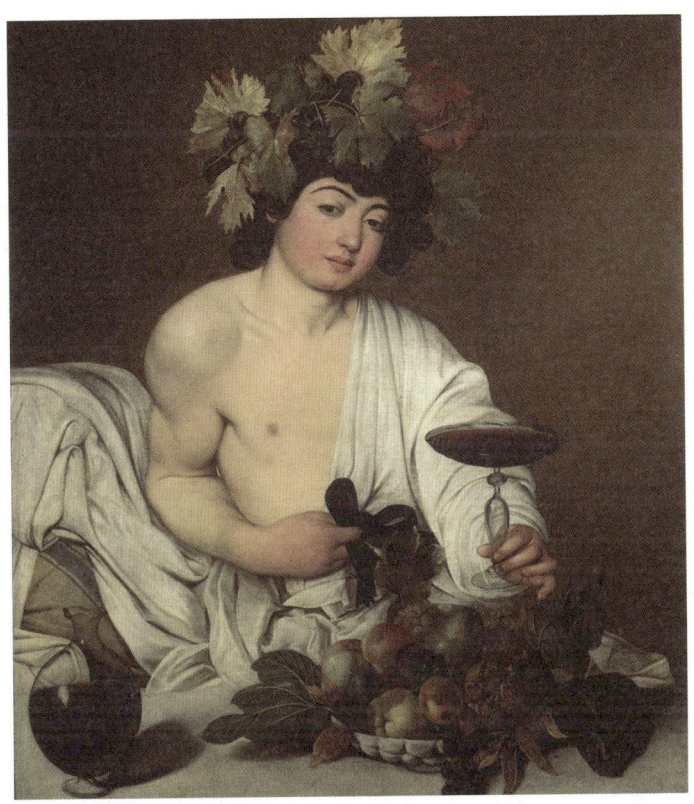

카라바조, 바쿠스, 1598년경, 우피치 미술관

그림 속 남성은 술의 신답게 술잔을 든 채 우리를 바라보고 있는데요. 마치 누군가에게 술을 권하며 유혹하는 모습입니다. 만약 우리가 이 술을 받아 마시면 어떻게 될까요? 카라바조는 그 힌트를 그림에 슬쩍 끼워 넣었습니다. 바로 바쿠스의 손톱 끝에 있는데요. 자세히 보면 새카만 때가 잔뜩 끼어 있습니다.

이렇게 지저분한 손으로 권하는 술을 마셔도 괜찮을까요?

좀 찝찝하죠? 카라바조는 청년의 유혹에 넘어가면 대가를 치를 거라고 말합니다. 바쿠스 앞에 놓인 과일도 중요합니다. 과일은 본래 삶의 즐거움과 달콤함을 상징합니다. 그런데 카라바조가 그린 과일은 썩어 있거나 말라 비틀어져 있어요. 유혹의 대가를 경고하는 거죠. 이 메시지를 좀 더 확대하면 성적인 유혹에 넘어가 성병에 걸릴 수 있다는 경고입니다.

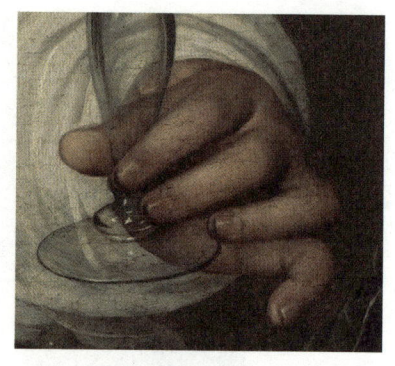

카라바조, 바쿠스(부분) 가볍게 유리 술잔을 잡은 손의 손톱 끝에 때가 보인다.

흥미로운 점은 카라바조가 초기에 과일과 청년을 한 화면에 함께 그렸다는 겁니다. 아마도 카라바조는 로마에 오기 전 밀라노에서 그림을 배울 때 주로 정물화를 그렸던 듯합니다. 지리적으로 북부 유럽에 가까운 만큼 당시 네덜란드에서 유행했던 정물화의 영향을 받은 겁니다. 실제로 그는 주세페 체사리 공방에서 배경에 정물이나 풍경을 그려 넣는 일을 했습니다. 하지만 야망이 컸던 카라바조는 자신이 정물화뿐만 아니라 인물화에서도 실력이 뛰어나다는 점을 뽐내고 싶어 오른쪽 작품에 청년과 정물을 아래 위로 나란히 배치한 거죠.

자신감이 느껴지는 그림이네요. 소년의 눈빛도 심상치 않고요.

눈빛이 로맨틱하죠? 바쿠스를 비롯한 카라바조의 그림에는 신체를 드러내며 상대방을 유혹하는 남자가 많이 등장합니다. 이로 인해 화가가 동성애적 취향을 가졌다는 논쟁도 일었습니다.

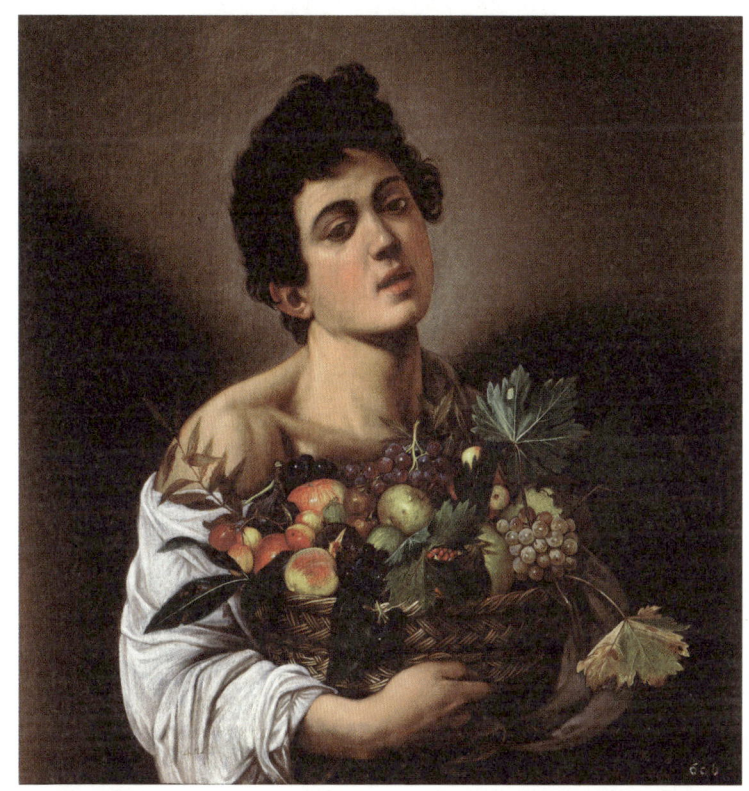

카라바조, 과일 바구니를 든 소년, 1595년경, 보르게세 미술관 어깨를 드러낸 청년은 과일이 한가득 담긴 바구니를 들고 있다. 과일은 충만한 생명력을 상징하면서도 삶의 찰나적 한계를 경고한다.

단순히 취향만 반영한 게 아니라 뭔가 의미를 숨겨 두지 않았을까요?

맞아요. 미술사에서는 카라바조의 그림을 통해 당대의 철학적 교훈에 집중합니다. 이 그림을 언뜻 보면 달콤한 과일과 싱그러운 청년을 사실적으로 그려 삶을 예찬하는 듯 보입니다. 하지만 시간이 흐르면 과일도 시들고 청년도 늙겠죠. 이 그림은 단순히 삶을 예찬하는 것을 넘어 메멘토 모

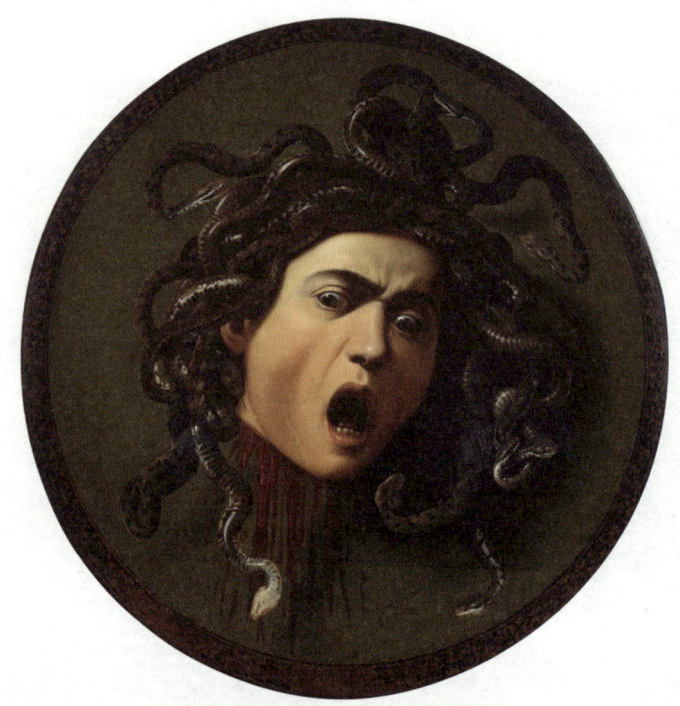

카라바조, 메두사, 1597~1598년, 우피치 미술관

리Memento mori, 죽음을 기억하게 하거나, 바니타스Vanitas, 즉 허무함을 경고합니다. 성적인 유혹을 전면에 내세우면서도 궁극적으로는 삶의 한계를 강조했기에 카라바조의 초기작은 당시 로마의 지배층에게 큰 사랑을 받았습니다.

델 몬테 추기경은 바쿠스와 함께 메두사라는 그림도 메디치 대공에게 선물로 보냈는데요. 목이 잘린 채로 죽어가며 비명을 지르는 메두사의 강렬한 얼굴이 인상적이죠. 그림 속 메두사의 목 주변에 흐르는 피, 머리에서 꿈틀거리는 뱀들도 생생하게 묘사했습니다.

정말 끔찍한 장면이네요.

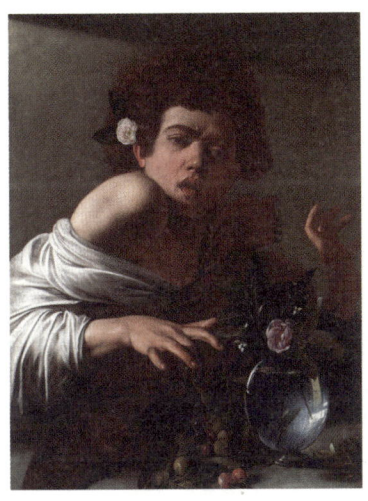

카라바조, 도마뱀에게 물린 소년, 1594~1595년, 런던 내셔널 갤러리

그림을 다시 보면 재미있게도 메두사의 얼굴은 카라바조 자신입니다. 왼쪽의 그림과 비교하면 얼굴 생김새가 비슷하다는 점을 알 수 있습니다. 청년이 과일을 먹으려고 손을 뻗다 그만 도마뱀에게 손가락을 물린 장면인데요. 청년의 얼굴이 바로 카라바조의 자화상으로, 찡그린 미간부터 안쪽으로 말린 귓불이 메두사의 얼굴에서도 똑같이 나타납니다.

도마뱀에게 물린 얼굴이나 죽은 괴물의 머리에 자신을 그렸다니 이상해 보이는데요.

카라바조는 표정 연구를 위해 거울 앞에서 여러 표정을 짓다가 이런 과감한 시도를 했을 겁니다. 그것이 메두사에서 비명을 지르는 듯한 격렬한 표정으로 발전한 거죠. 불같은 성격을 가지고 있었던 만큼 자신의 모습을 거침없이 보여주고 싶었을 겁니다.

| 종교화답지 않은 종교화 |

자, 이제 카라바조의 종교화를 살펴보겠습니다. 저는 카라바조를 '매운맛 그림'의 창시자라고 부르곤 합니다. 카라바조의 종교화는 지금까지의 종교화를 잊게 만들 만큼 강렬하기 때문입니다. 다음 페이지 왼쪽 그림은

마태오 성인이 성경을 집필하는 장면입니다.

글쎄요. 그다지 강렬하다는 생각이 들지 않는데요.

그렇다면 오른쪽 그림을 보시죠. 원래는 이렇게 그리려 했는데 검열에 걸려 다시 그린 그림이 아래 그림입니다. 아쉽게도 먼저 그린 그림은 제2차 세계대전 때 소실되었습니다. 하지만 흑백으로 봐도 카라바조가 의도한 바를 잘 알 수 있습니다.

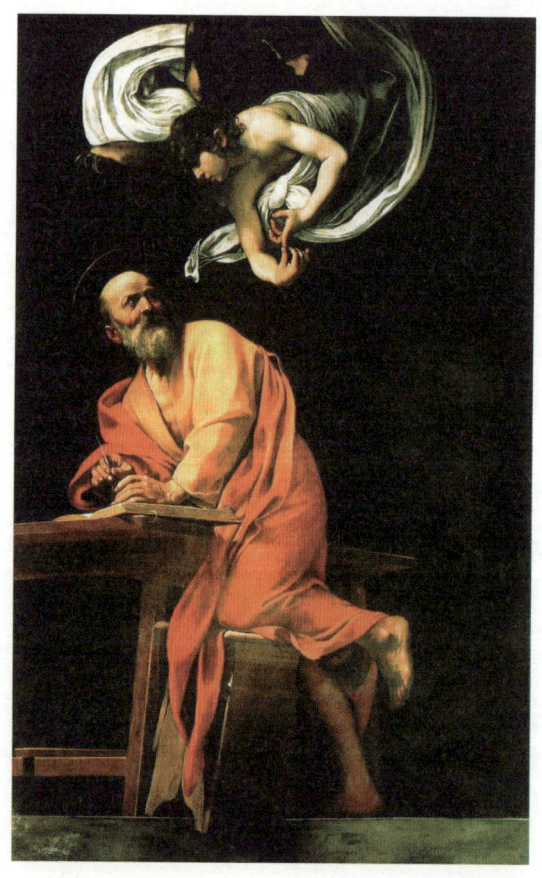

카라바조, 성 마태오의 영감, 1602년, 산 루이지 데이 프란체시 성당

하늘의 천사가 성인과 나란히 서 있네요. 하지만 이 그림도 강렬하게 느껴지지는 않는걸요.

그림을 찬찬히 살펴보면 생각이 달라질 겁니다. 마태오의 얼굴을 주목해 볼까요? 무엇이 보이나요?

대머리에 수염이 더부룩하네요. 이마에 주름도 많고요.

그렇습니다. 우리는 그림의 주인공이 신약성경을 쓴 위대한 성인이라는 점을 기억해야 합니다. 그러한 신성한 존재를 카라바조는 길거리에서 만

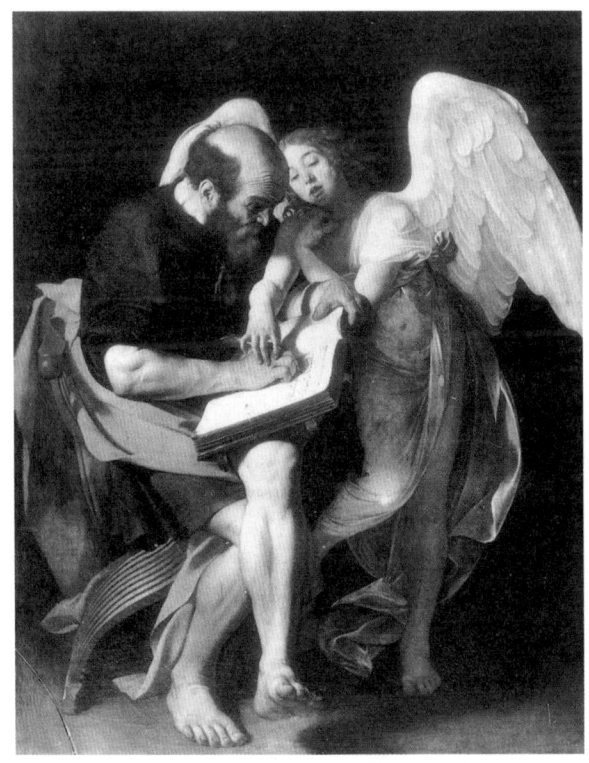

카라바조, 성 마태오와 천사, 1602년 (1945년에 소실)

날 법한 하층민으로 그려낸 거예요. 결국 이 그림은 교회의 검열을 피하지 못했습니다.

다시 그린 그림은 별다른 문제없이 받아들여졌나요?

새로 그린 그림 속 마태오 성인은 귀족의 옷을 입은 채로 품격 있게 글을 쓰고 있습니다. 하지만 카라바조의 삐딱함은 숨길 수 없었나 봅니다. 마태오 성인이 제대로 앉지 못하고 엉거주춤 서 있죠? 무릎을 올려놓은 의자는 우리를 향해 쓰러질 듯 위태롭고요. 천사가 불러주는 신의 목소리를 빨리 받아 적기 위해 정신없이 글을 쓰고 있는 모습입니다.

좀 삐딱해도 예전 그림보다는 신성한 분위기가 느껴지네요.

반종교개혁 당시 가톨릭 종교화는 명확하면서도 지적이어야 했고, 사실적으로 대상을 표현함과 동시에 신앙심 또한 고취해야 했어요.
이 기준을 고려해보면 다시 그린 그림은 상당히 잘 그린 겁니다. 마태오 성인이 성경을 쓰는 장면이 명확하고 사실적으로 그려져 있으면서 성인답게 신성시되어 있으니까요. 하늘에 있는 천사와 땅에 있는 성인의 위치도 위계가 확실합니다.

그렇다면 첫 번째 그림도 사실적으로 묘사한 게 아닐까요?

그렇지만 마태오 성인을 너무 초라하게 그려서 신앙심을 불러일으키기에는 부족합니다. 천사가 하나하나 손으로 짚어줘서 성인이 겨우 글

산 루이지 데이 프란체시 성당, 1518~1589년, 로마

을 읽는 것도 문제입니다. 다행히 두 번째 그림은 검열을 통과해서 오늘날까지 콘타렐리 예배당의 제대화로 걸려 있습니다. 콘타렐리 예배당은 프랑스의 왕 루이 9세를 위해 지어진 산 루이지 데이 프란체시 성당에 있는데요. 성당은 고대 로마의 전차 경주장 모습을 간직한 나보나 광장 옆에 있습니다. 성당 앞은 늘 카라바조의 작품을 보기 위한 관광객들로 붐비기 때문에 쉽게 찾을 수 있을 겁니다.

다음 페이지 사진처럼 콘타렐리 예배당은 ㄷ자 형태의 예배당입니다. 방금 본 그림은 정면에 제대화로 걸려 있습니다. 왼쪽에는 성 마태오의 부르심, 오른쪽에는 성 마태오의 순교라는 작품이 있습니다.

그러고 보니 온통 마태오네요. 카라바조가 마태오 성인을 특별히 좋아했나요?

그림의 주인공이 마태오인 이유는 콘타렐리 추기경의 이름도 마태오였기 때문입니다. 추기경은 자신의 예배당을 수호성인 마태오의 그림으로 꾸미고 싶었을 겁니다.

카라바조가 뜻을 이뤄준 거네요. 잘해야겠다는 생각에 부담이 컸을 것 같아요.

03 빛과 어둠으로 현실을 겨눈 카라바조

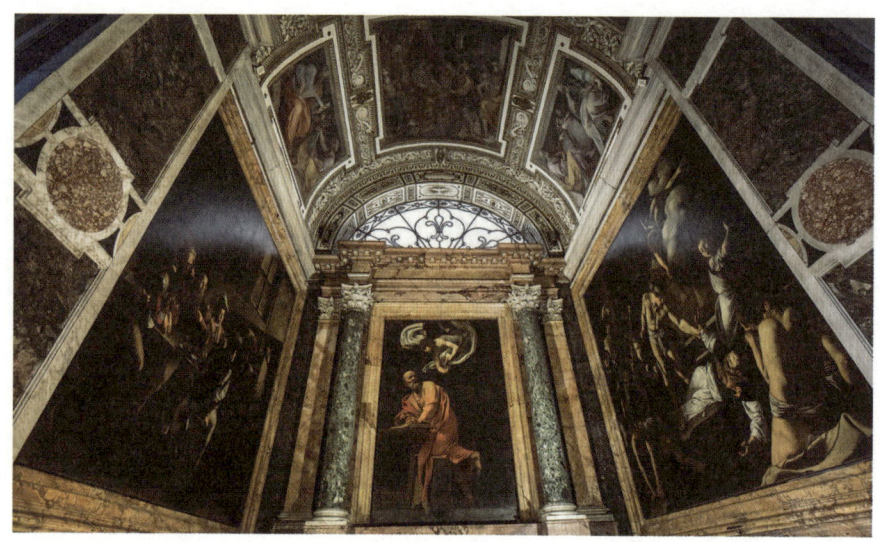

성 마태오의 영감을 중심으로 양 옆에 위치한 두 개의 작품

델 몬테 추기경이 다리를 놓아줬을 가능성이 큽니다. 산 루이지 데이 프란체시 성당이 카라바조를 후원하던 델 몬테 추기경의 저택 맞은편에 있기 때문입니다. 카라바조는 델 몬테 추기경 덕분에 자신의 실력을 뽐낼 수 있는 대규모 프로젝트를 처음으로 맡게 된 셈이죠.

| 테네브리즘의 창시자 |

당연히 카라바조는 이 프로젝트를 통해 자신의 재능을 제대로 발휘하고 싶었을 겁니다. 우리가 예배당에 섰을 때 왼쪽에 있는 그림은 세금을 걷는 세리였던 마태오가 예수 그리스도의 부르심을 받는 장면입니다. 손을 뻗어 단호하게 마태오를 부르는 예수는 젊고 강한 인상을 가졌습니

카라바조, 성 마태오의 부르심, 1599~1600년, 산 루이지 데이 프란체시 성당

다. 무엇보다 예수 바로 뒤의 창에서 빛이 들어오면서 마태오를 비추는데요. 어두운 공간을 비추는 그림 속 빛과 실제 예배당의 창에서 들어오는 빛의 방향이 일치합니다. 다음 페이지 사진이 빛의 효과를 더 잘 보여주는데, 그림이 실제 창으로 들어오는 빛과 어울려 더욱 생생해짐을 볼 수 있어요.

정말 빛의 방향이 절묘하네요.

이제 그림을 자세히 볼까요. 그림 왼쪽에서 막 부르심을 받은 마태오는

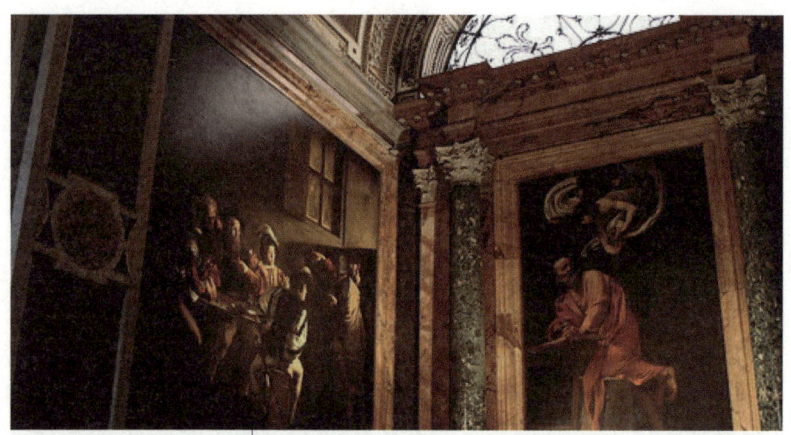
실제 빛의 방향과 그림 속 광원이 일치하는 모습

손으로 자신을 가리키고 있습니다. 반면 주변의 세리들은 돈을 세는 데 여념이 없네요. 무슨 일이 벌어지는지조차 모른 채 무관심한 모습입니다. 성스러운 분위기와 세속적인 분위기가 공존하는데요. 그림 속 공간은 뒷골목의 어느 선술집처럼 보이기도 합니다. 여러 사람이 모여서 시끌시끌한 술집에 예수가 직접 들어가서 마태오를 불러내는 듯하죠.

무엇보다도 카라바조는 공간을 어둡게 하면서도 강한 빛을 집어넣어 이야기를 이어지게 합니다. 연극의 조명처럼 빛을 활용해서 시선을 집중시키죠. 이탈리아어로 어둠은 테네브라Tenebra입니다. 카라바조가 보여주는 명암의 극적인 대조효과를 테네브리즘Tenebrism이라고 부릅니다. 카라바조는 테네브리즘의 창시자인 겁니다.

그림 속 빛이 마태오를 비추면서 성스러운 느낌이 들어요.

테네브리즘은 신성한 분위기뿐만 아니라 무겁거나 폭력적인 주제와 어

 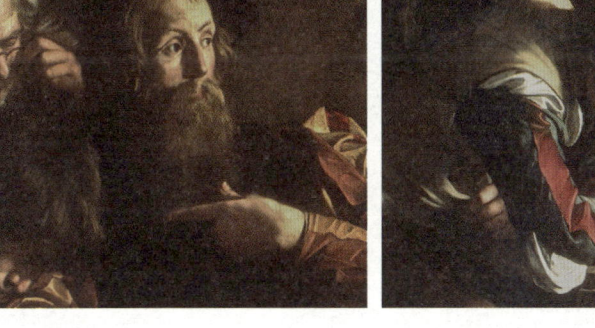

마태오의 모습(부분)　　　　돈을 세는 세리의 모습(부분)

우러질 때도 매력을 발휘합니다. 가령 성 마태오의 부르심 맞은편에 있는 마태오의 순교 장면이 그렇죠.
카라바조는 마태오 성인의 순교를 주제 삼은 이 그림에서 힘없고 무기력한 마태오와 폭력적인 암살범을 대조적으로 묘사했습니다.

실제로 보면 으스스하겠죠?

그럼요. 특히 콘타렐리 예배당 주변의 그림들은 대부분 밝고 우아한 톤을 가지고 있습니다. 그래서 카라바조의 어두운 그림이 훨씬 강하게 다가올 겁니다. 여기에 마태오의 순교처럼 살인 장면이 더해지면서 강렬한 분위기를 만들어냈습니다.
참, 성 마태오 3부작을 보면 미켈란젤로의 시스티나 예배당 천장화의 천지창조가 떠오릅니다. 성 마태오의 부르심에서 예수 그리스도의 손짓은 아담의 창조 속 창조주의 손짓과 비슷합니다. 성 마태오의 순교 장면에서 암살범을 왼쪽으로 눕히면 아담의 자세와 매우 유사하죠.

카라바조, 성 마태오의 순교, 1599~1600년, 산 루이지 데이 프란체시 성당

주세페 체사리, 콘타렐리 예배당 천장 프레스코, 1591~1593년, 산 루이지 데이 프란체시 성당 **콘타렐리 예배당 천장 프레스코를 비롯해 동시대 종교화는 대체로 라파엘로 화풍의 고전주의를 추종했다.**

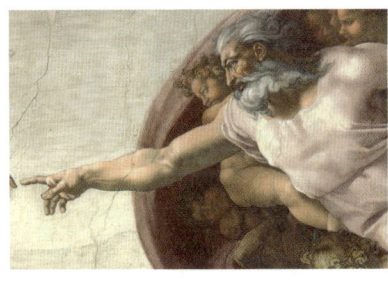 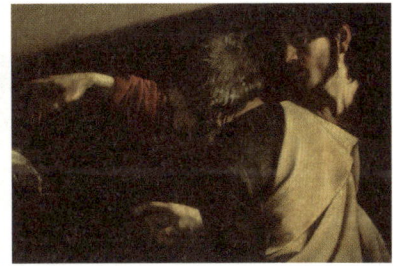

미켈란젤로, 아담의 창조(부분)(왼쪽) / 카라바조, 성 마태오의 부르심(부분)(오른쪽)

카라바조는 자신과 똑같은 이름을 가진 미켈란젤로를 잘 알고 있었던 거군요. 예술가들은 존경하는 사람의 작품을 자신의 작품에 살짝 집어넣잖아요.

카라바조의 삐뚤어진 성격을 생각하면 단순히 존경하는 마음으로 그림을 흉내 낸 건 아닐 겁니다. 오히려 미켈란젤로만큼 그릴 수 있다고 과시하려는 의도가 컸을 겁니다.

| 평범이 만들어낸 비범 |

카라바조는 잔잔한 호수에 돌을 던져 큰 파문을 일으킨 화가입니다. 당시 미술계가 반종교개혁으로 잔뜩 움츠려 있었기 때문에 그가 보여준 파격

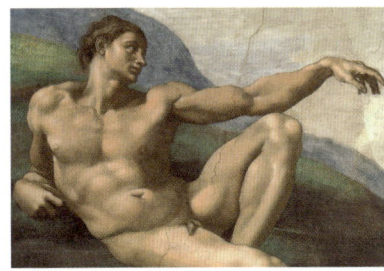

미켈란젤로, 아담의 창조(부분)(왼쪽) / 카라바조, 성 마태오의 순교(부분)(오른쪽)

적인 작품은 새로운 활력으로 작용했습니다. 그런데 제가 보기엔 이런 평가도 그가 일으킨 엄청난 변화를 설명하기에는 턱없이 부족합니다. 카라바조가 호수에 던진 돌은 아주 큰 바윗돌이었습니다.

이런 위대한 화가를 이제야 알게 되었네요.

이상한 일은 아닙니다. 파란만장한 삶과 살인 전과가 사후에 영향을 미쳐 18, 19세기에는 카라바조가 거의 잊힙니다. 카라바조는 악마의 재능을 가진 화가였습니다. 그의 거친 삶을 고려하면 위대한 화가보다는 파격적인 화가라는 평가가 어울릴 것 같아요. 다음 오른쪽 그림에도 그의 획기적인 시도가 잘 드러나 있습니다.

사람들이 많네요. 동작이나 표정도 생생하고요.

예수 그리스도의 시신을 십자가에서 내린 후 무덤으로 모시기 직전의 상황을 담고 있습니다. 예수 그리스도의 마지막 순간에 어떤 사람들이 함께하는지 그림을 다시 봐주세요. 다시 말해 그림 속 인물들의 신분이 어떻게 보이나요?

아주 평범해 보입니다.

그렇죠. 너무나 평범해 보입니다. 오른쪽에서 우리를 뚫어지게 쳐다보는 인물은 니고데모라는 인물입니다. 그는 예수 그리스도의 시신을 모셨던 성인입니다. 그와 함께 예수의 상반신을 들고 있는 사도 요한도 평범한 청년의

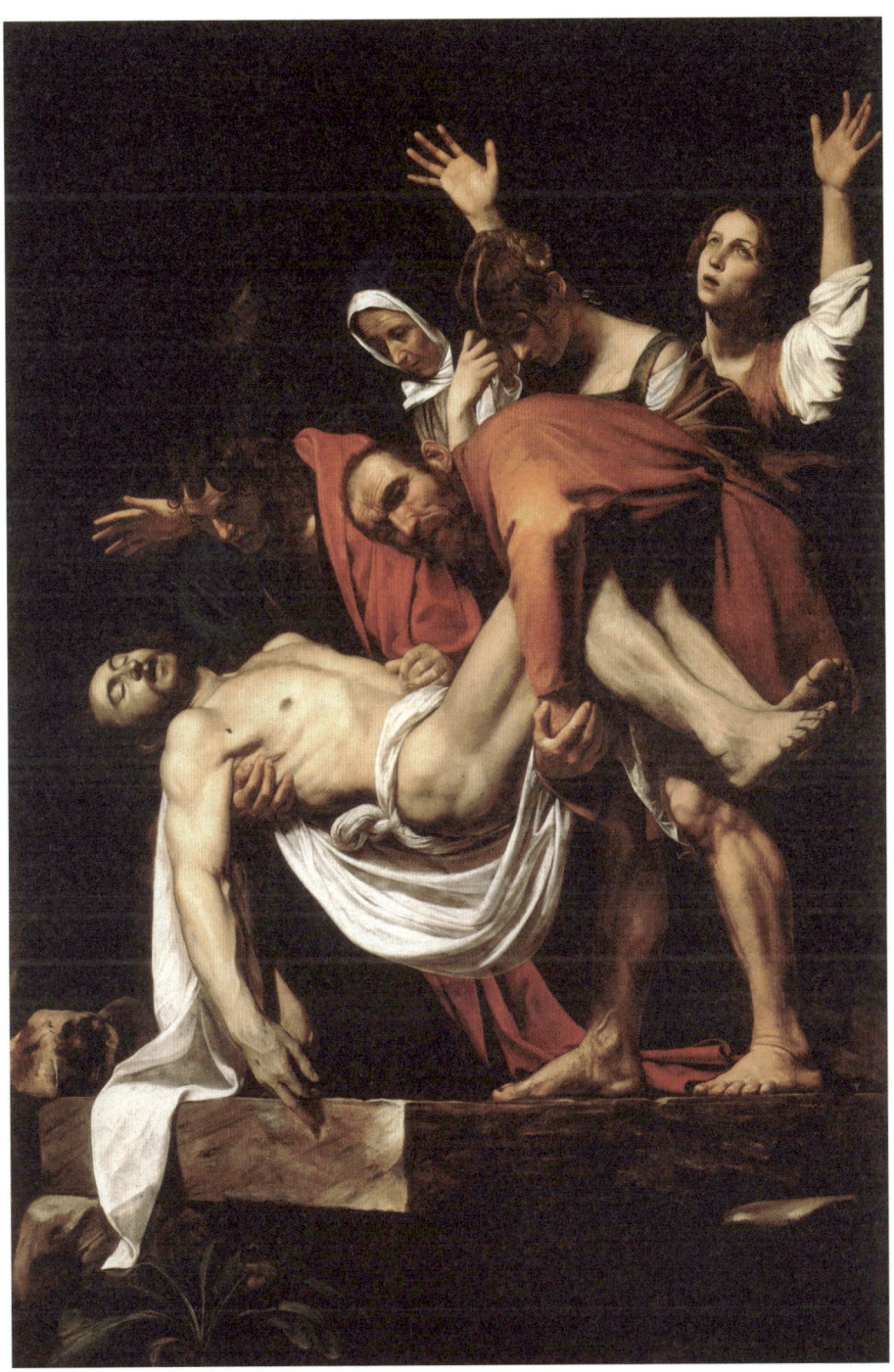

카라바조, 그리스도의 매장, 1600~1604년, 바티칸 박물관 회화관

모습이죠. 뒤에 있는 수녀 같은 인물이 성모 마리아입니다. 손을 앞으로 뻗으면서 아들을 보호하려는 듯한데 늙고 지친 여인의 모습입니다. 옆에서 함께 슬퍼하는 막달라 마리아도, 맨 뒤에서 하늘 높이 손을 들고 있는 소녀도 당시 로마의 길거리에서 언제든 만날 듯한 평범한 인물입니다.

등장인물을 평범하게 그린 게 파격적인 건가요?

지금까지의 미술에서 성인들은 높은 신분의 위인으로 등장했습니다. 그러나 카라바조는 종교화의 공식을 뒤집고 성경 속 인물을 평범하게 그려 사람들을 놀라게 한 것입니다.
거의 100년을 앞서 같은 주제를 그린 라파엘로의 작품과 비교하면 당시 카라바조의 그림이 얼마나 큰 충격이었는지 짐작할 수 있습니다. 라파엘로의 그림 속 등장인물은 확실히 다듬어져 있습니다. 코도 오똑하고 머리도 잘 정리되어 있으며 복장도 깔끔하죠. 또한 밝은 자연광 아래에서 이야기를 진행해 색감을 살렸습니다. 수평적인 구도는 편안하고 안정적인 느낌을 주고요. 반면 카라바조의 그림은 인물의 무게중심이 한쪽으로 쏠려 있어 강한 대각선 구도를 형성합니다. 우리를 향한 니고데모의 팔꿈치와 비스듬한 석관이 더해지며 화면의 움직임은 더욱 역동적입니다.
무엇보다 어두운 배경에 강한 빛이 등장인물을 비춰서 그림이 연극처럼 느껴집니다. 예수 그리스도의 신체를 하얀 천으로 강조해서 무대에서 스포트라이트를 받는 주인공 같은 모습입니다. 바로 이런 점이 카라바조가 성취한 회화적 혁명이자 이 시대를 가리키는 바로크 미술의 특징입니다.

라파엘로와 비교하면 확실히 카라바조가 새롭긴 하네요. 그렇지만 그림

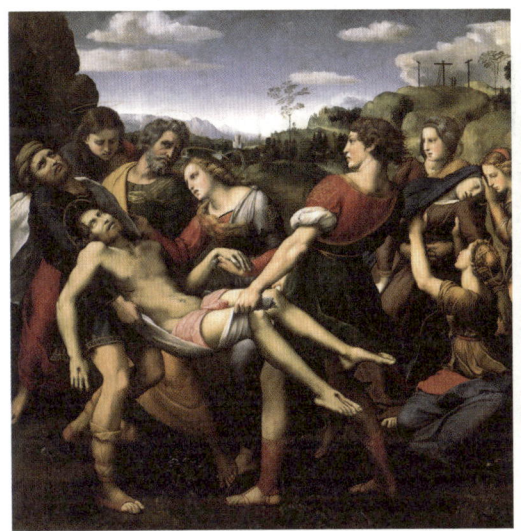
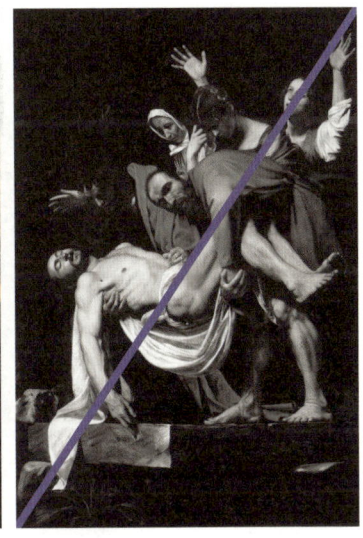

라파엘로, 십자가에서 내려지는 그리스도, 1507년, 보르게세 미술관(왼쪽)
카라바조, 그리스도의 매장, 1600~1604년, 바티칸 박물관 회화관(오른쪽)

이 파격적인지는 잘 모르겠어요.

이 그림을 보면서 다음 질문에 답해보세요.
'누가 예수 그리스도의 마지막을 지켰는가?'

너무 당연한 질문인데요. 시신 옆에 있는 나이 든 여자, 평범한 청년, 길거리의 소녀들이잖아요.

답하기는 쉽지만 동시에 이 답은 많은 생각을 부릅니다. 이 그림을 통해 카라바조는 돈 많고 신분이 높은 사람들이 아니라 우리같이 평범한 사람이 예수의 마지막을 함께했다고 말하고 있습니다. 사실 그리스도의 매장

03 빛과 어둠으로 현실을 겨눈 카라바조 **121**

에 등장하는 사람들은 평범한 정도가 아니라 삶이 어려울 정도로 궁핍해 보입니다. 사회적 약자를 성인과 성녀로 등장시켰으니 가톨릭 종교화의 맥락에서는 확실히 혁명적인 표현이죠.

원래 그리스도의 매장은 아래 보이는 산타 마리아 인 발리첼라 성당을 위해 그려진 그림입니다. 작은 계곡의 성모 마리아라는 뜻의 이 성당은 새로운 성당을 뜻하는 '키에사 누오바Chiesa Nuova'라고도 불립니다. 바티칸으로 들어가는 천사의 다리 직전에 있으니 절대 놓치지 마세요.

역사적으로도 미술적으로도 중요한 공간이군요.

아쉽게도 현재 이 성당에는 모사본만 있고, 원본은 바티칸 박물관 회화관에 전시되어 있습니다. 나폴레옹이 이탈리아를 정복했을 때 이 그림을 마음에 들어 해서 루브르로 가져갔다가 바티칸 박물관 회화관으로 반환했

산타 마리아 인 발리첼라 성당, 1599년, 로마(왼쪽)
산타 마리아 인 발리첼라 성당 내부(오른쪽)

기 때문입니다. 저는 복제본을 보더라도 원래 자리인 발리첼라 성당에 가시는 것을 추천합니다.

바티칸 박물관에서 원본을 보는 게 낫지 않나요?

성당에서 보면 그림의 매력을 색다르게 느낄 수 있습니다. 양쪽 창으로 자연광이 들어오는데, 특히 오른쪽 창의 빛이 강하게 들어오면서 그림을 따라 대각선으로 흐릅니다. 덕분에 작품의 깊이감과 입체감이 더 강하게 다가옵니다.

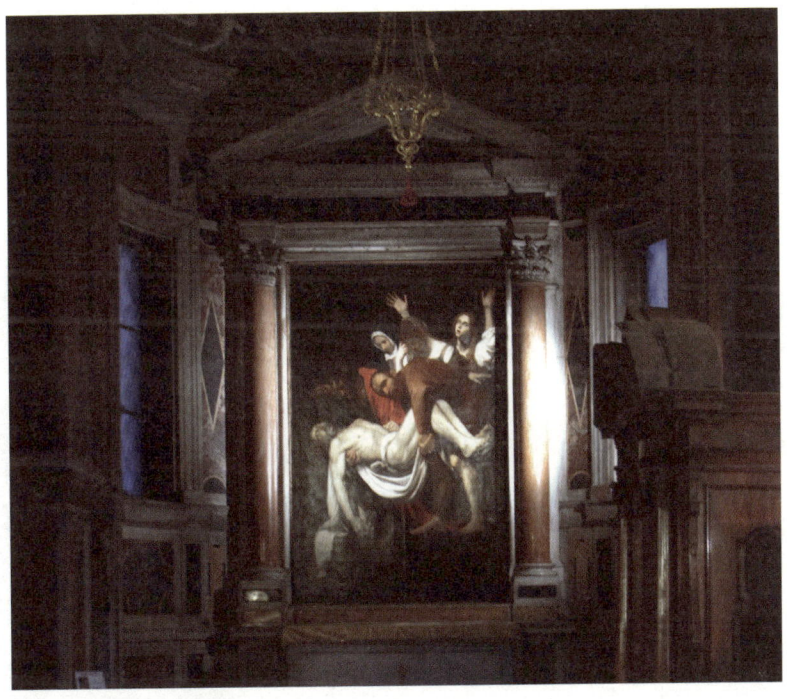

산타 마리아 인 발리첼라 성당 내부의 그리스도의 매장 원래 있던 자리에서 보아야 그림의 구성이 창문을 통한 빛의 방향에 맞추어져 있음을 알 수 있다. 현재 원작은 바티칸 박물관 회화관에 있고, 원래 자리에는 복제본이 걸려 있다.

| 가장 높은 곳에서 가장 낮은 곳으로 |

성 마태오를 평범하게 그렸다가 검열에 걸렸다고 말씀하셨잖아요. 이번에는 별 문제가 없었나요?

중요한 지적입니다. 그리스도의 매장도 마태오 성인 그림처럼 파격적이긴 했지만 다행히 검열에 걸리지는 않았습니다. 그림이 오라토리오회에 속한 성당에 걸렸기 때문일 겁니다. 산타 마리아 인 발리첼라 성당은 오라토리오회 소속이었거든요.

오라토리오회요?

오라토리오회는 16세기 트리엔트 공의회 이후 가톨릭계가 수도원 운동을 벌이는 과정에서 필리포 네리가 창설한 수도회입니다. 오라토리오는 수도원에서 생활하는 사람들이 기도하는 작은 예배당을 의미합니다. 여기서 필리포 네리가 동료 사제들과 성경을 노래나 신비극으로 공연하고 감상하는 모임을 가지면서 오라토리오회가 만들어졌습니다. 엄격한 규칙을 준수하지 않는 열린 공간이었기 때문에 많은 신도들이 오라토리오회로 유입되었습니다.

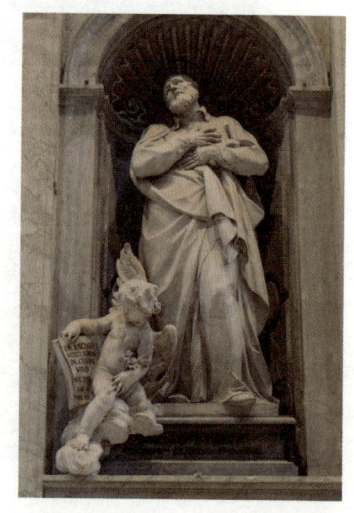

조반니 바티스타 마이니, 성 필리포 네리 조각상, 1737년, 성 베드로 대성당

공연을 감상하는 모임이라 문턱이 한층 낮았겠네요.

오라토리오회를 세운 필리포 네리는 빈민들을 적극적으로 돌본 것으로 유명합니다. 당시 로마 사람들은 빈민들을 사회적 낙오자 혹은 기독교 진리에서 벗어난 죄인으로 여겼습니다. 그런데 오라토리오회는 달랐습니다. 필리포 네리를 포함한 오라토리오회는 빈민을 적극적으로 보호하고 구휼했습니다.

카라바조도 빈민 문제에 관심이 많았겠네요.

그렇게 보기는 좀 어렵습니다. 그냥 자기 주변 사람을 그림 속에 그려 넣은 것일 수도 있습니다. 그런데 당시 로마 사회가 그의 작품을 받아들이는 과정에서 그림 속 빈민의 모습이 중요한 역할을 했습니다. 당시 사회적 이슈인 빈민 문제를 고민했던 사람들에게는 그림이 굉장히 호소력 있게 다가갔을 테니까요. 카라바조가 '성인'을 빈민의 모습으로 그렸다는 사실을 눈여겨봐야 합니다. 이 점은 성경의 맥락과 같죠. 예수 그리스도도 평생 가난하게 살며 백성들과 함께했으니까요. 카라바조의 그림을 좋아했던 후원자들은 카라바조의 그림이 가장 낮은 자의 자세로 빈민들의 세계를 존중한다고 생각했을 겁니다.

카라바조는 재능에 운까지 따라주었네요. 관심 있는 주제가 사회적 고민과 맞닿은 셈이잖아요.

다음 페이지의 로레토의 성모라는 작품도 빈민에 주목하면서 종교적 메시지를 전합니다. 먼 길을 달려온 두 명의 순례자가 무릎을 꿇고 성모 마리아에게 기도하는 장면을 담고 있습니다. 이 그림도 카라바조의 다른 그림처

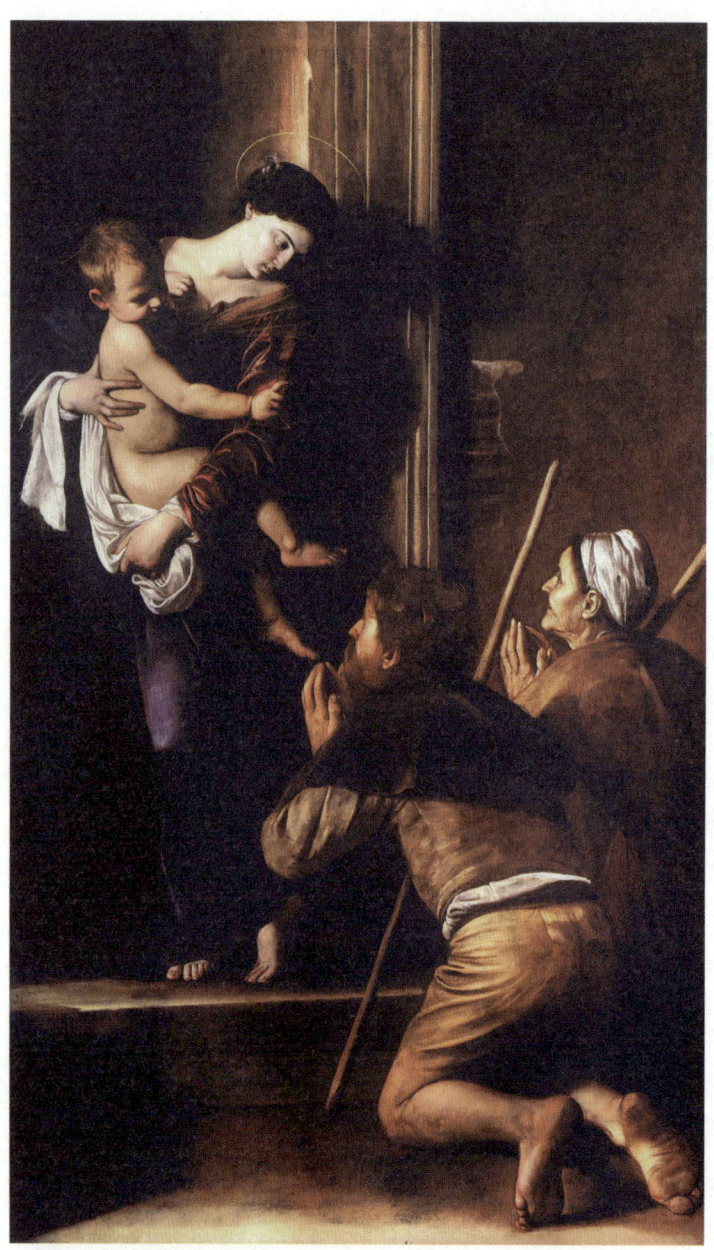

카라바조, 로레토의 성모, 1604~1606년경, 산타고스티노 성당, 로마

럼 논란에 휩싸이는데요. 성모 마리아를 세속적 여인처럼 표현했기 때문입니다.

그런가요? 평범해 보이지만 그렇게까지 세속적이진 않은데요.

당시 사람들은 마리아의 발을 맨발로 나타낸 점을 굉장히 세속적으로 여겼던 모양입니다. 다행히 이 그림이 걸려 있는 산타고스티노 성당도 당시 빈민 문제에 앞장 선 아우구스투스 수도회 소속이었어요.
이 그림은 에르메테 카발레티 후작이 사망하면서 그의 가문 사람들이 카라바조에게 주문한 그림인데요. 아마도 후작은 자신이 가난하고 겸손한 모습으로 기도하는 순례자의 모습이기를 원했나 봅니다.

후작이 살아 있었다면 이 그림을 좋아했겠네요.

특히 주목해야 할 것은 그림의 높이입니다. 그림이 걸린 산타고스티노 성당에 가면 순례자의 맨발이 관람객의 눈높이에 위치해 있습니다. 카라바조가 빈민을 통해 종교적 가르침을 전달한다고 했죠? 흙먼지가 묻은 순례자의 맨발은 예수 그리스도를 믿으며 가난하게 살았던 보통 사람들의 발을 의미합니다.

그림 앞에 서면 순례자의 발이 눈에 먼저 들어왔겠네요. 당시 로마로 온 순례객들에겐 감동이었겠어요.

맞아요. 당시 로마의 성직자나 지배층이 빈민 문제를 고민하면서 빈민들

을 구제하려 했고, 순례객들을 환영하는 분위기도 가득했어요. 그런 상황과 딱 들어맞는 카라바조의 작품은 인기를 얻을 수밖에 없었습니다.

카라바조, 로레토의 성모(부분)

| 도망자 신세로 전락한 바로크 천재 |

카라바조의 성격을 설명할 때 폭력성을 빼놓을 수 없습니다. 다혈질의 카라바조는 불법 무기 소지, 폭력, 상해, 모욕 등으로 경찰서를 제집 드나들 듯했습니다. 후대 역사가들이 범죄 기록만으로도 그의 행보를 파악할 수 있었을 정도니까요. 감옥에 들어갈 때마다 로마 상류층의 도움을 받아 쉽게 빠져나왔는데요. 그에게도 결국 사건이 터지고 맙니다. 1606년 어느 날이었습니다.

뭔가 큰일을 저질렀군요.

산타고스티노 성당의 로레토의 성모 관람객의 눈높이에서 보면 순례자의 발이 먼저 눈에 들어온다.

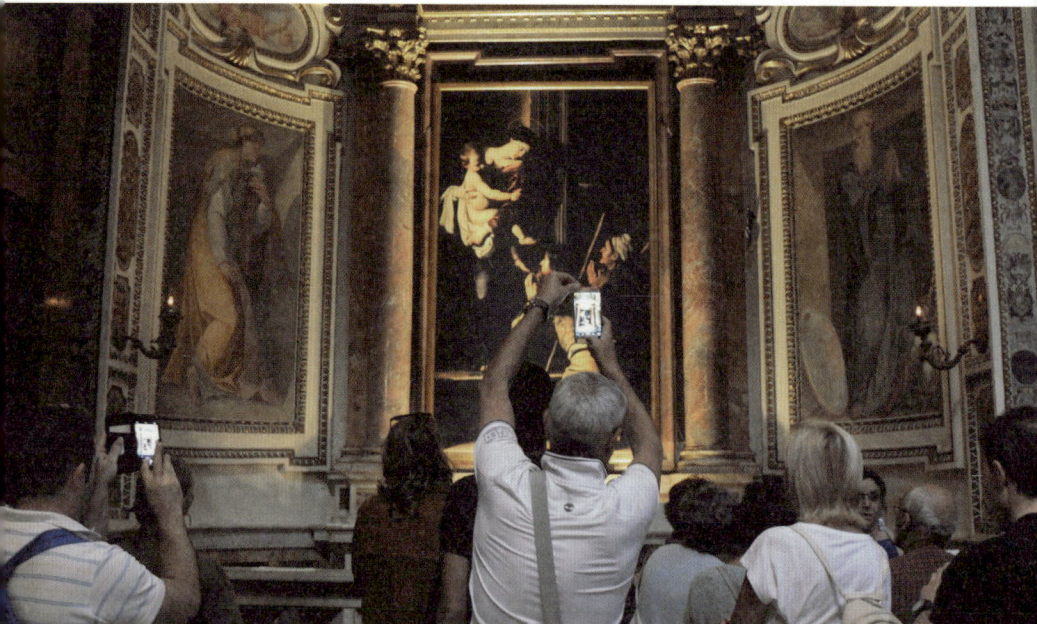

이날 카라바조는 공놀이를 하다가 상대편과 패싸움을 벌였는데요. 화를 참지 못한 카라바조는 칼로 상대방을 잔혹하게 살해합니다. 교황청이 그를 체포하려 하자 황급히 로마를 떠나야 했습니다.

당시 체포영장에 따르면 붙잡히는 즉시 사형 선고를 받아야 했는데요. 카라바조는 이를 피해 곧바로 나폴리로 갔다가 이후 몰타, 시칠리아를 전전합니다.

카라바조 정도면 로마 사회의 유명인이라 사람들이 알아보지 않았을까요?

도리어 카라바조는 이탈리아 남부 사람들에게 환대를 받습니다. 사람들은 그림 그리는 재능이 뛰어난 그에게 값비싼 그림을 의뢰했습니다. 카라바조가 거쳐 갔던 이탈리아 남부의 나폴리, 몰타, 시칠리아에 가면 지금도 그의 그림이 몇 점씩 남아 있습니다.

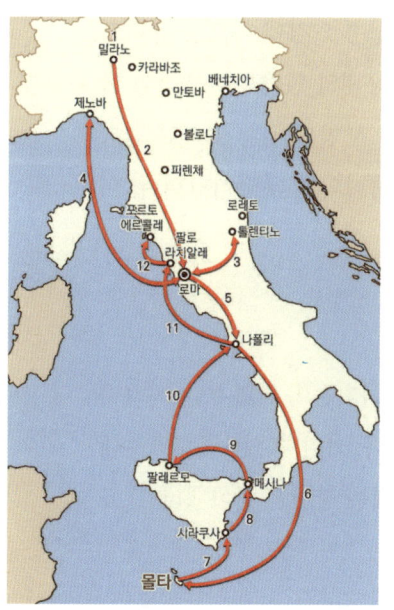

카라바조 도주 경로

사건 사고가 끊이지 않는데도 여전히 인기가 많았네요.

1. 1571년 밀라노에서 출생
2. 1592년 로마
3. 1604년 톨렌티노
4. 1605년 제노바에서 로마로 귀환
5. 1606년 나폴리
6. 1607년 몰타
7. 1608년 시라쿠사
8. 1608~1609년 메시나
9. 1609년 팔레르모
10. 1609년 나폴리
11. 1610년 팔로 라치알레
12. 1610년 포르토 에르콜레에서 사망

카라바조는 도망자 신세임에도 폭력적인 성격을 여전히 숨기지 못했습니다. 몰타에서는 권위 있는 기사단에 참여하는 영예를 얻었는데, 동료 기사들과 시비를 벌여 결국 쫓겨납니다. 이후 카라바조는 시칠리아를 거쳐 나폴리로 돌아갑니다. 그리고 1년 후 포르토 에르콜레라는 작은 시골 항구에서 37살의 나이로 생을 마감합니다. 교황으로부터 사면을 받기 위해 기다리다가 답이 오지 않자 낙담해 자살했다는 설도 있고, 사면을 받고 로마로 돌아오다가 말라리아에 걸려 객사했다는 설도 있습니다.

자신의 그림처럼 한 편의 연극 같은 삶이었네요.

| 유디트의 잔인한 미학 |

카라바조 그림의 잔인함과 폭력성을 이야기할 때 빠질 수 없는 작품은 홀로페르네스의 목을 베는 유디트입니다. 구약성경 외경에 나오는 유디트 이야기를 주제로 삼은 그림인데요. 아시리아 군대의 침략으로 조국이 위험에 처하자, 유디트는 아시리아 군대에 몰래 투항합니다. 그리고 만취 상태로 잠든 적장 홀로페르네스의 목을 베어 하녀와 함께 달아납니다.

우리나라로 치면 논개 같은 사람이네요.

그렇게 봐도 좋겠네요. 유디트 이야기는 많은 화가들이 그렸지만, 카라바조의 유디트는 예외적이라 할 만큼 강렬합니다. 카라바조는 홀로페르네스와 단둘이 남은 유디트가 잠든 그의 목을 베는 장면을 잡아냅니다. 유

디트의 칼이 홀로페르네스의 목에 절반쯤 들어가면서 붉은 피가 침대에 튀고 있습니다. 뒤에 서 있는 하녀는 홀로페르네스의 목을 가져가려고 기다리고 있습니다.

너무 잔혹한데요.

목을 베는 장면을 정말 거침없이 그렸죠. 자다가 목이 베인 홀로페르네스의 비명 소리가 들릴 정도로 생생합니다. 거친 피부, 격한 표정, 흩날리는 피까지 카라바조는 자신의 폭력성을 가감 없이 드러냈죠. 로마의 뒷골목에서 수많은 불법 행위로 문제를 일으켰던 경험을 반영한 걸지도 모르겠네요.

골리앗의 머리를 든 다윗이라는 작품도 만만치 않습니다. 카라바조가 로마에서 도망치고 여러 도시를 전전할 때 그린 그림인데요. 여기서도 그의

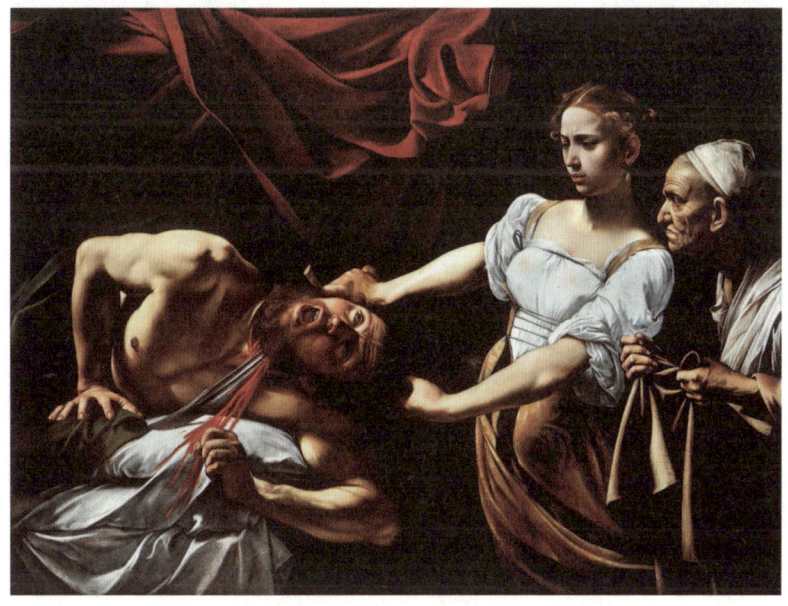

카라바조, 홀로페르네스의 목을 베는 유디트, 1599년경, 팔라초 바르베리니

잔혹한 표현력이 그대로 드러납니다. 다윗과 골리앗 이야기는 친숙하죠? 어린 목동이었던 다윗이 거인 골리앗을 돌팔매질로 무너뜨린 후 그의 머리를 칼로 베어 손에 쥔 장면입니다. 골리앗의 머리를 자세히 보면 반전이 숨어 있습니다. 카라바조의 자화상과 얼굴이 닮아 있기 때문입니다.

그럼 다윗의 얼굴은 누구인가요?

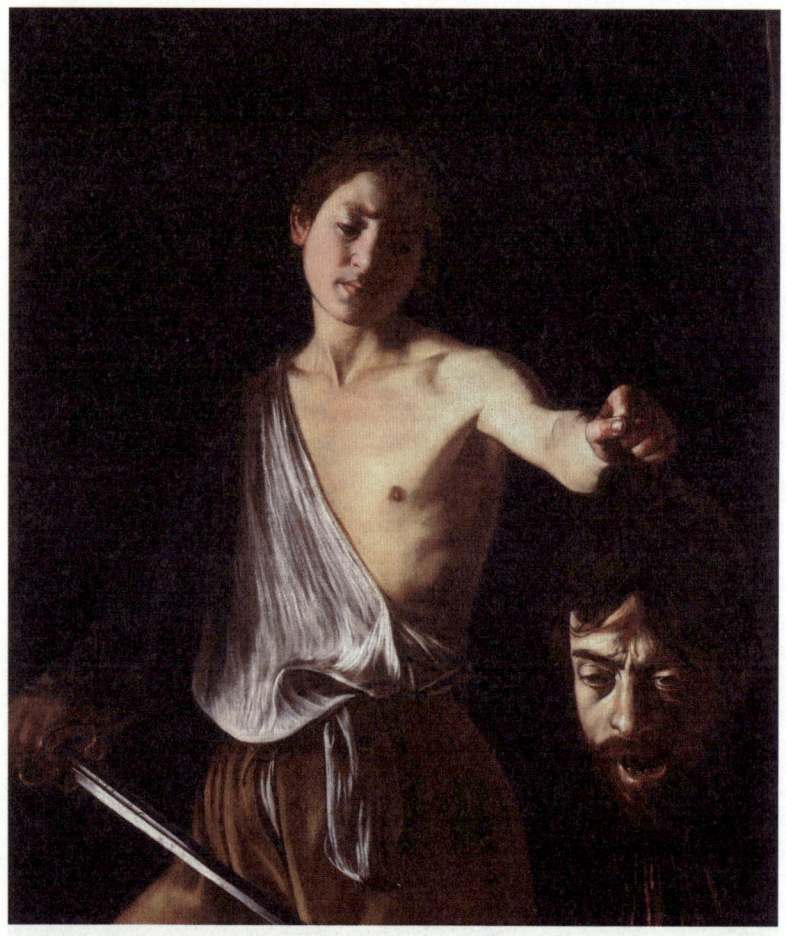

카라바조, 골리앗의 머리를 든 다윗, 1609~1610년, 보르게세 미술관 시피오네 보르게세 추기경이 의뢰했다. 제작연도는 학자에 따라 1606~1607년으로 보기도 한다.

연구자마다 해석이 다릅니다. 카라바조가 자신의 어렸을 적 모습을 그렸다는 주장도 있고, 당시 친분이 있었던 남성을 그렸다는 주장도 있습니다. 카라바조는 이 그림에 자신의 죄를 참회하는 의미를 담으려 했다고 볼 수 있어요. 카라바조가 살인을 저지르고 도망자 신세가 될 때 교황이 그의 목을 요구하자, 카라바조가 이 그림을 대신 보냈다는 일화가 있거든요. 정말 카라바조다운 대응이죠.

어쨌든 이 그림은 카라바조가 인생 막바지에 그렸습니다. 상반신을 반쯤 드러낸 다윗은 카라바조가 초기에 많이 그렸던 남성 누드를 연상시킵니다.

골리앗의 머리는 메두사 속 머리와 비슷하겠네요. 둘 다 자화상이니까요.

골리앗의 머리와 메두사 모두 죽어가는 얼굴을 극적으로 묘사했습니다. 짧고 굵게 타오른 자신의 인생을 담으려 한 것처럼 말입니다.

오타비오 레오니, 카라바조의 초상,
1621년경, 피렌체 마루첼리아나 도서관

아무리 그래도 칼로 베어진 머리에 자기 얼굴을 그려 넣다니 대담한 미술가네요.

카라바조는 어떤 표현도 부족할 정도로 굴곡진 삶을 살았습니다. 그럼에도 그 속에서 자기만의 독창적인 양식을 일구었습니다. 그는 비록 일찍 생을 마감했지만 동시대 화가들에게 강한 영향력을 끼쳤고 결국 미술의 역사를 바꿨습니다.

| 바로크 미술의 셀러브리티 |

카라바조라는 이름이 시대의 유행어가 되었군요.

그와 같은 시대를 살았던 화가들 사이에서 카라바조의 영향력은 놀라울 정도였습니다. 카라바조의 화풍을 추종한 화가들을 이탈리아어로 카라바지스티Caravaggisti, 이들의 화풍을 카라바지즘Caravaggism이라고 합니다. 루벤스, 렘브란트 같은 이름난 화가들이 카라바조의 영향을 받았습니다. 로마에서 활동했던 루벤스는 그럴 수 있다고 하지만, 렘브란트는 고향 레이던을 떠난 적이 없었는데도 카라바조의 영향을 받았다는 점이 흥미롭습니다. 카라바조를 추종한 네덜란드 지역의 화가로부터 영향을 받았다고 볼 수 있습니다. 이 밖에도 많은 화가가 카라바조의 영향권에 있었습니다. 이탈리아에서 카라바조의 영향을 받은 대표 작가는 이른바 부녀 화가인 오라치오 젠틸레스키와 아르테미시아 젠틸레스키입니다. 토스카나 출신의 아버지 오라치오는 카라바조보다 나이가 많았지만 두 사람은 로마에서 동료처럼 지냈습니다.

 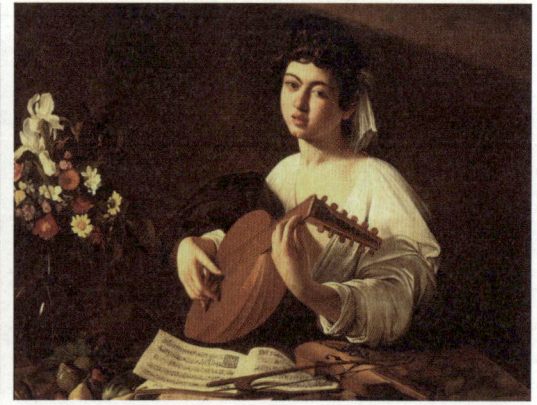

오라치오 젠틸레스키, 루트 연주자, 1612~1620년, 워싱턴 내셔널 갤러리(왼쪽)
카라바조, 루트 연주자, 1595~1596년, 에르미타주 미술관(오른쪽)

루트를 연주하는 여인을 그린 오라치오의 그림을 볼까요. 같은 주제를 다룬 카라바조의 작품에서 주인공을 여성으로 바꾸고 시점을 변경해 인물과 테이블이 보이는 각도를 달리했습니다. 오른쪽 위에서 사선으로 내려오는 조명 역시 카라바조 스타일입니다.

빛과 그림자, 확실히 카라바조가 떠오르네요.

오라치오가 토리노에 머물며 그렸던 성모희보에서도 카라바조의 흔적을 엿볼 수 있습니다. 성모희보는 수태고지라고도 하는데요. 성모 마리아가 대천사 가브리엘로부터 자신이 예수 그리스도를 잉태할 거라는 메시지를 받아들이는 장면입니다. 사물의 실제 색보다 차갑고 명료한 색을 사용해서

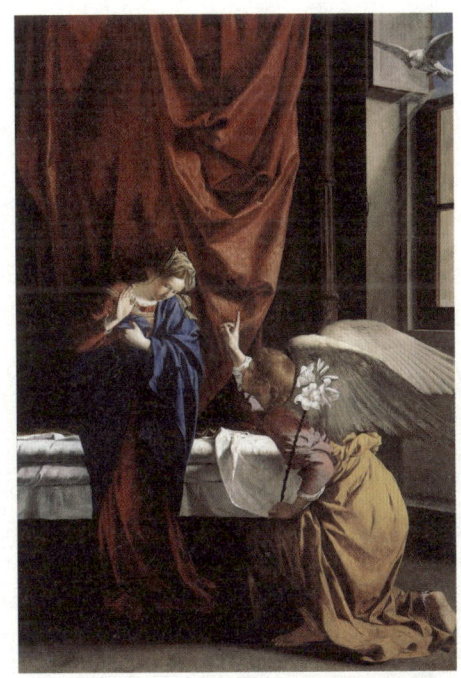

오라치오 젠틸레스키, 성모희보, 1623년경, 사바우다 미술관

매너리즘으로 회귀하는 듯하지만 자세히 보면 성모의 꺾인 목과 서 있는 자세가 카라바조의 로레토의 성모를 연상시킵니다. 대천사 가브리엘의 금발 머리는 신성한 천사보다는 거리의 소년과 가깝죠.

대상을 현실적으로 표현했다는 점에서 두 사람의 화풍이 비슷하네요.

| 역경을 극복한 아르테미시아의 격동 |

오라치오의 딸 아르테미시아 젠틸레스키도 카라바조의 영향을 받았습니

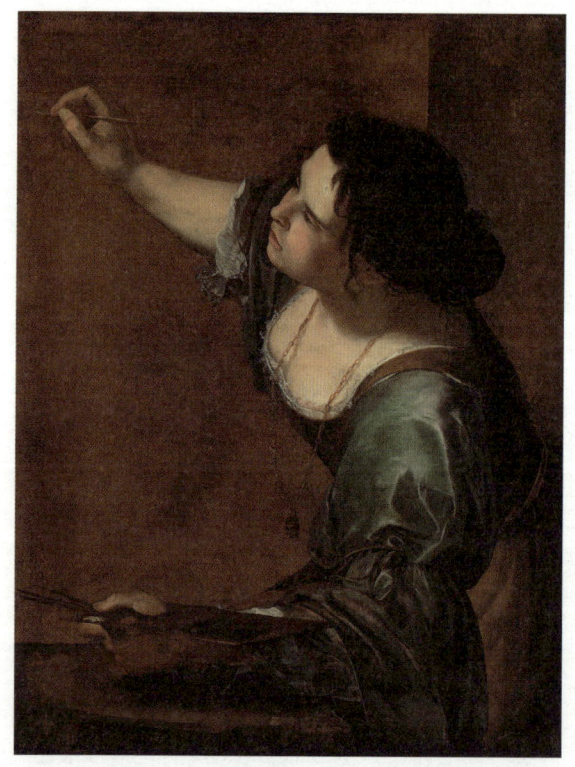

아르테미시아 젠틸레스키, 자화상, 1638~1639년, 로열 컬렉션 트러스트

다. 아르테미시아의 작품 세계를 이해하려면 먼저 그녀의 삶을 살펴야 합니다. 짐작이 가겠지만 당시에 여성이 화가가 되기란 쉽지 않았습니다. 아버지나 형제들에게 그림을 배우는 경우가 대다수였죠.

아르테미시아는 어린 시절 아버지의 동료였던 아고스티노 타시에게 그림을 배웠습니다. 그런데 스무 살 무렵 타시에게 성폭행을 당하고, 심지어 그를 고발하는 과정에서 도움을 줄 거라 여겼던 지인들이 그녀의 반대편에서 증언합니다. 아르테미시아는 본인이 피해자라는 사실을 증명해야 하는 고통을 겪었는데요. 타시는 유죄 판결로 추방령을 선고받았지만 실제로 집행되지 않았습니다.

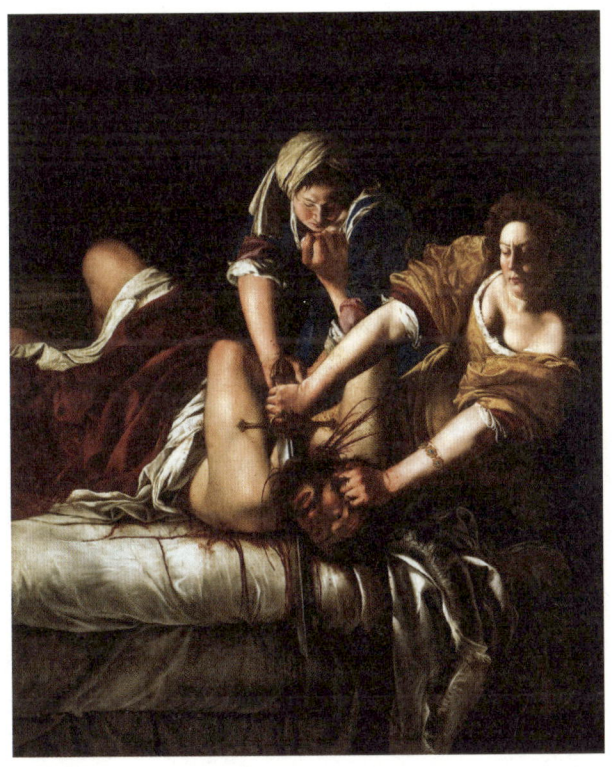

아르테미시아 젠틸레스키, 홀로페르네스의 목을 베는 유디트, 1620년경, 우피치 미술관

재판 과정에서 또 다른 상처를 입었군요.

그래도 아르테미시아는 좌절하지 않았습니다. 그녀는 피렌체로 가서 결혼하고 화가로서의 활동을 이어갑니다. 아르테미시아가 피렌체에서 그린 그림에서 카라바조의 흔적을 엿볼 수 있는데요. 바로 앞 페이지 그림은 홀로페르네스의 목을 베는 유디트를 주제로 한 작품입니다.

역경을 극복해서일까요. 아르테미시아의 유디트가 한결 역동적으로 다가와요.

잘 보셨습니다. 심지어 옆에 있는 하녀도 적극적으로 유디트를 돕고 있습니다. 카라바조의 대각선 구도에 더해 아르테미시아는 인물들을 앞쪽으로 튀어나올 것처럼 강조했습니다. 카라바조의 그림에서 받은 문화적 충격을 자신만의 격동적인 방식으로 표출한 거죠.

| 은은한 불빛으로 밝히는 신성 |

카라바지스티 중 마지막으로 소개할 화가는 프랑스 동북부 로렌에서 활동했던 조르주 드 라 투르입니다.
성 이레네에게 치료받는 성 세바스찬을 주제로 한 그림을 볼까요. 인물들의 자세에서 나타나는 대각선 구도가 카라바조의 작품 그리스도의 매장을 연상시킵니다. 반면 손의 움직임은 간결하고 절제된 모습입니다. 두 그림은 명암의 표현도 비슷합니다. 라 투르의 그림에서 타오르는 햇불은

주변을 비추고 있는데요. 바로 카라바조의 테네브리즘을 감성적으로 응용한 기법입니다.

불빛이 은은하게 퍼져서 따뜻하게 느껴져요.

라 투르의 그림이 카라바조의 그림보다 부드럽고 온화하며 차분한 느낌을 주는 이유입니다. 목수 성 요셉이라는 작품에서도 카라바조의 그림과 유사한 명암 효과가 보이는데요. 요셉은 목수로, 아기 예수는 아버지 요셉을 도와주기 위해 촛불을 든 모습입니다. 거룩한 가족을 현실적으로 그

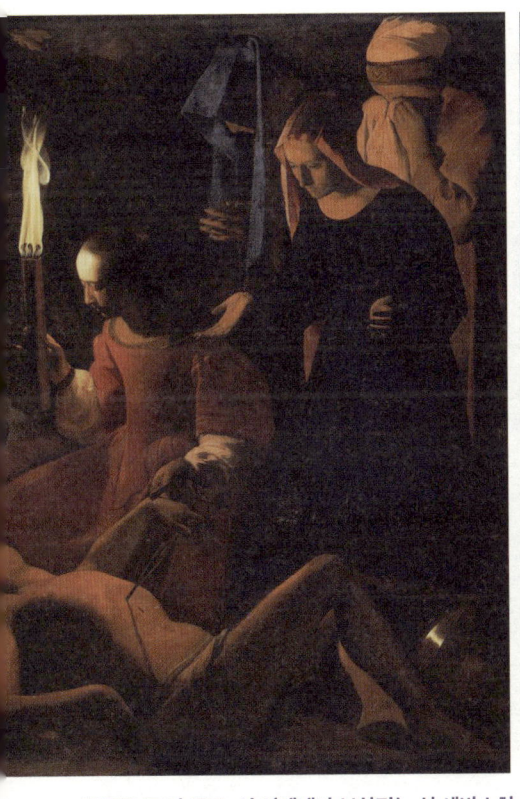

조르주 드 라 투르, 성 이레네가 보살피는 성 세바스찬, 1649년경, 루브르 박물관(왼쪽)
조르주 드 라 투르, 목수 성 요셉, 1642~1644년, 루브르 박물관(오른쪽)

려내 실제 목수의 공방에 들어온 듯한 느낌을 안겨줍니다. 물론 아기 예수가 든 촛불의 빛이 손을 살짝 통과하며 왼쪽 얼굴을 환하게 드러내는 부분에는 신성한 느낌도 남아 있고요.

그런데 조르주 드 라 투르라는 이름이 생소해요.

라 투르Georges de La Tour는 오랫동안 대중에게 잊혔다가 20세기에 재평가된 화가입니다. 루브르에 소장된 그의 작품이 유명세를 타며 알려졌거든요. 흥미로운 사실은 말년에 엄청난 재산을 모았던 그가 알고 보니 폭력적인 고리대금업자였다는 겁니다. 돈이 궁한 사람들에게 돈을 빌려주고, 갚지 않으면 폭력을 행사하거나 하인을 시켜 도둑질을 하는 등 악행을 일삼았다고 합니다.

화풍뿐만 아니라 폭력적인 성향도 카라바조를 빼닮았네요.

아이러니하죠? 작품 속 강렬한 명암 대비처럼 카라바조와 그를 추종한 카라바지스티들은 정말 개성적인 사람들이었습니다. 그러나 카라바조와는 또 다른 매력을 가진 화가가 17세기 로마 화단에 새로운 유행을 불러옵니다. 과연 어떤 일이 벌어졌을지 다음 장으로 넘어가보겠습니다.

난처하 군의 필기노트

로마 바로크 03

카라바조는 17세기 로마의 뒷골목 풍경과 빈민을 화폭에 담아내며 미술의 방향성을 새롭게 제시했다. 미술에 대한 규제와 검열이 심했던 시기에도 카라바조는 강렬하고 화려한 바로크 미술의 진수를 보여주었다. 그의 화풍은 유럽 각지의 화가들에게 큰 영향을 끼쳤다.

삐딱한 종교화
아름답고 우아한 종교화의 공식을 깸. 강렬하고 압도적인 분위기의 작품.
→ **테네브리즘** 명암의 극적인 대비 효과. 작품의 연극적 요소를 극대화함.
- **성 마태오의 영감** 검열의 대상이 되어 수정한 작품. 종교적 메시지를 한층 강화함.
- **성 마태오의 부르심** 성과 속, 빛과 어둠, 청년과 노인을 한 장면 속에서 다채롭게 표현함.
- **성 마태오의 순교** 폭력적 장면 속 인물들의 표정과 행동이 생동감 넘치게 드러남.

성과 속의 조화
17세기 로마가 급격히 팽창하며 화려한 모습 이면에 빈민 문제가 발생함. → 성인을 빈민으로 묘사한 파격적인 그림은 빈민 문제를 고민하던 로마의 상류층에게 큰 인기를 얻음.
그리스도의 매장 그리스도의 마지막을 지킨 사람들을 위인이 아닌 평범하고 흔한 모습으로 그려냄. 대각선 구도와 강한 빛의 대비를 구현한 이 작품은 수많은 후대 화가에게 영감을 줌.
로레토의 성모 흙먼지가 묻은 순례자의 맨발이 관람객의 눈높이에 위치. → 진실하게 그리스도를 믿는 모든 사람들의 발을 상징함.

카라바조가 남기고 간 흔적
파격적이고 과감한 표현 덕분에 많은 인기를 얻었으나 폭력적이고 다혈질인 성향 때문에 수많은 범죄를 저질러 추방자 신세로 전락함.
카라바지스티 카라바조의 영향을 받은 화가들. 이들의 화풍을 카라바지즘이라고 함.
> 예 아르테미시아 젠틸레스키, 홀로페르네스의 목을 베는 유디트, 1620년경
> 조르주 드 라 투르, 성 이레네가 보살피는 성 세바스찬, 1649년경

진정한 작품은 환상에 현실을 부여할 수 있을 정도로
충분한 힘을 지닌 것이다.

― 막스 자코브

04 환상의 세계를 열어젖힌 카라치

#안니발레 카라치 #안드레아 포초 #팔라초 파르네세
#프레스코화 #천장화 #몰입형 전시

이제부터 만날 화가는 우리를 몽환적인 꿈의 세계로 이끌어줍니다. 여기서 우리는 바로크 미술의 정수를 맛보게 될 겁니다. 카라바조는 으스스한 악몽이었지만 이번 꿈은 아름답고 달콤해서 아마 깨어나고 싶지 않을 겁니다. 기대해도 좋을 만큼 환상적인 세계가 우리 눈앞에 펼쳐질 텐데요. 이곳으로 우리를 데려다 줄 첫 번째 화가는 바로 안니발레 카라치입니다.

화가 이름이 생소한데요.

안니발레 카라치라는 이름이 다소 낯설게 다가오겠지만 당시에 카라바조보다도 더 유명했습니다.

카라바조보다 대단한 화가가 또 있었군요.

당시 기준으로 보면 안니발레 카라치가 확실히 더 높은 평가를 받았습니다. 바로 오른쪽 그림 때문이었죠.

방 안에 그림이 가득하네요. 뭐가 환상적인지는 잘 모르겠습니다.

| 건축에 스민 거대한 회화 |

눈앞의 그림이 프레스코 기법으로 그린 거대한 벽화라는 점을 강조하고 싶습니다.

벽화라는 점이 중요한가요?

그렇습니다. 그림은 이동성을 기준으로 둘로 나눌 수 있습니다. 캔버스나 나무 패널에 그려 이동 가능한 그림을 이젤화라고 부릅니다. 이런 그림을 이젤에 올려놓고 그리기 때문인데요. 반면 프레스코 기법으로 벽에 그린 벽화는 이동이 불가능합니다.
당시 이탈리아에서는 건축물의 내부 공간을 그림으로 빼곡히 채우는 프레스코 벽화를 더 중요하게 생각했습니다. 그리고 벽화

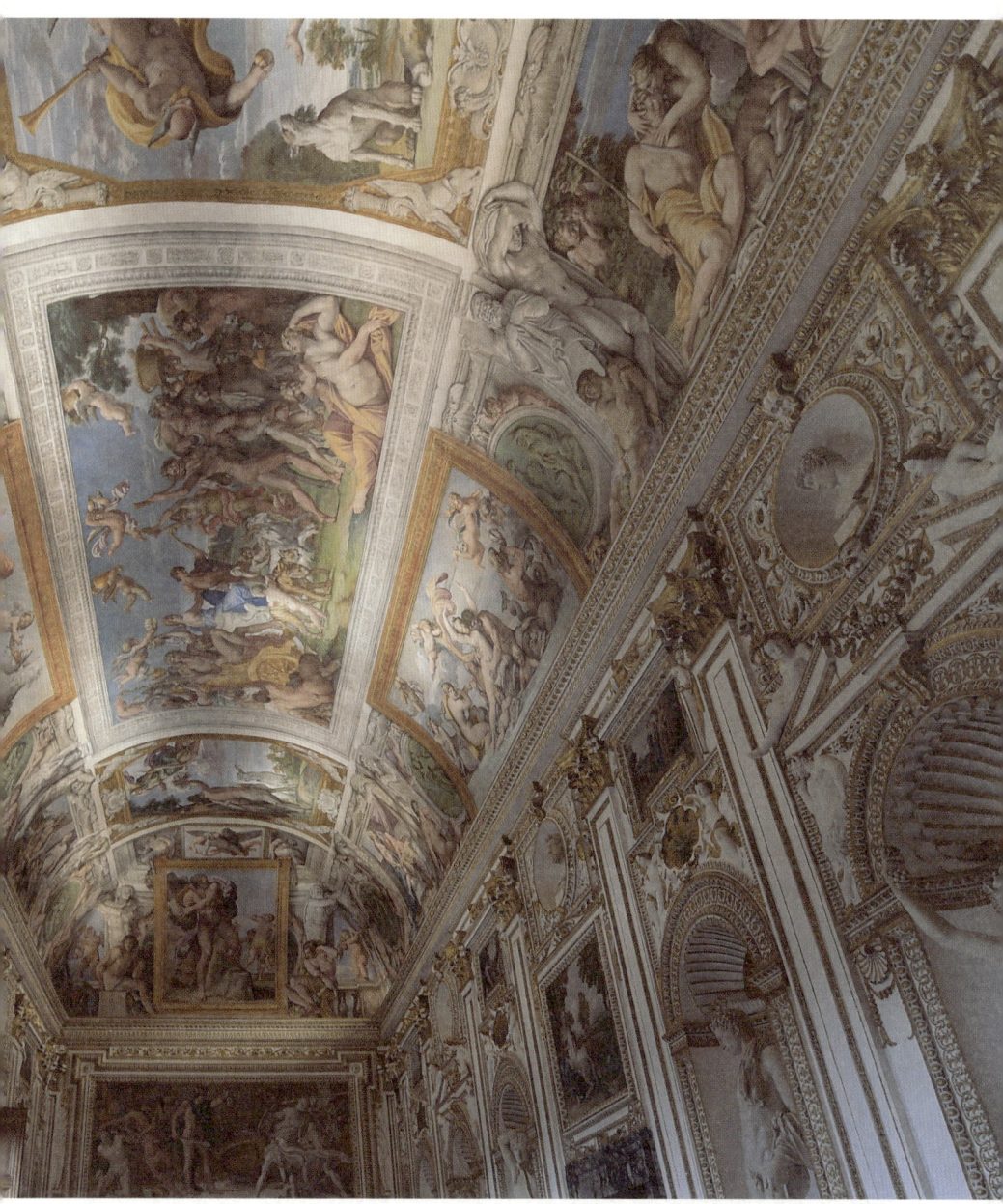

파르네세 갤러리 내부 아치형 천장 전체에 프레스코 벽화가 펼쳐져 있다. 프레스코 벽화는 이젤화보다 규모가 훨씬 커 화가의 역량이 총동원된다.

에 능한 화가를 더 뛰어나다고 여겼죠.

아무래도 그리는 데 공을 들여서일까요?

맞습니다. 건축적 회화라고 불리는 프레스코 벽화는 이젤화보다 규모가 훨씬 크고 다루는 주제도 광범위합니다. 그래서 프레스코 벽화를 기준으로 화가의 역량을 판가름했던 겁니다. 안니발레 카라치는 방금 본 그림처럼 프레스코 벽화를 그려 명성을 얻었던 반면, 카라바조는 주로 이젤화를 그렸습니다.

카라바조가 그린 콘타렐리 예배당 그림은 벽화가 아니었나요?

콘타렐리 예배당 그림은 캔버스에 그려 벽에 붙여서 정통 벽화로 볼 수 없습니다. 카라치의 작품처럼 프레스코 기법으로 거대한 건축 공간에 여러

 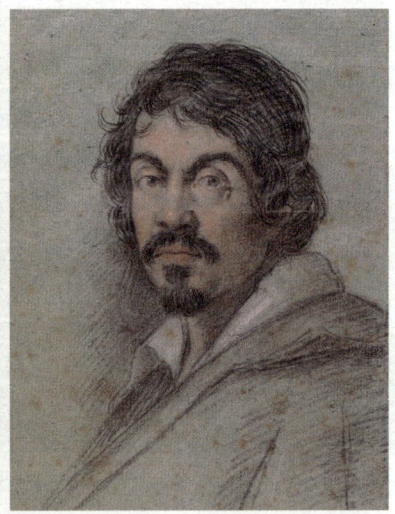

안니발레 카라치, 자화상, 1593년, 파르마 국립미술관(왼쪽)
오타비오 레오니, 카라바조의 초상, 1621년경, 피렌체 마루첼리아나 도서관(오른쪽)

이야기를 펼쳐 놓는 그림이 진정한 벽화입니다.

카라바조가 강렬한 회화 세계를 보여주었음에도 주로 이젤화를 그려 사람들은 그의 영향력을 한정된 범위에서만 인정했습니다. 반면 벽화를 그렸던 안니발레 카라치는 미켈란젤로나 라파엘로와 비교되는 전설적인 화가로 높이 평가했습니다.

어디에 그림을 그리는가도 중요한 문제였군요.

이번 장은 프레스코 벽화를 보는 즐거움이 가득할 거예요. 바로크 시대에 벽화의 대유행을 이끈 안니발레 카라치의 작품 세계를 이해하려면 먼저 그가 태어나고 활동했던 볼로냐에 가야 합니다.

| 이탈리아 교육과 학문의 중심 |

볼로냐는 이탈리아 북부 주요 도시인 베네치아, 밀라노, 피렌체 사이에 위치합니다. 세 도시로 이동하려면 반드시 볼로냐를 거쳐야 했기 때문에 볼로냐는 중세부터 교통의 중심지로 번영을 누립니다.

교통의 요지답게 전경도 멋지네요.

볼로냐는 1506년 교황 율리오 2세에 의해 교황령에 편입되면서 본격적으로 유럽 역사의 무대에 오릅니다. 사실 볼로냐는 그리 낯설지 않습니다. 우리에게 익숙한 볼로네제 스파게티가 '볼로냐 스타일의 스파게티'를

볼로냐 전경 이탈리아 중북부에 있는 아름다운 도시로 세계에서 가장 오래된 대학교인 볼로냐 대학교가 자리하고 있다.

뜻합니다. 볼로네제 스파게티의 탄생에 대해서는 여러 비화가 전해집니다. 제2차 세계대전 중 볼로냐에 주둔했던 미군들이 그곳에서 먹은 정통 파스타의 맛을 돌아가서도 잊지 못해 스파게티 면에 볼로냐식 소스를 첨가하여 먹었다는 설이 가장 유력합니다.

볼로냐는 은근히 매력적인 도시 같아요.

볼로냐의 위치와 19세기경 교황령 교황령 편입 이후 교황 자리에 오른 볼로냐 출신 인물은 총 4명이다. 그중 1621년 즉위한 그레고리오 15세는 볼로냐의 인재들이 로마에 진출하도록 힘썼다.

무엇보다 볼로냐는 현존하는 대학 중 가장 오래된 볼로냐 대학으로 유명합니다. 1088년 이곳에서 학생들이 학자를 고용해 교양, 법, 신학 등을 강의하는 고등교육기관을 설립한 것이 그 시작입니다. 대학 교육 시스템의 기원을 갖고 있었으니 볼로냐가 얼마나 지적인 도시였는지 알 수 있겠죠?

| 미술 명문가가 설립한 미술 아카데미 |

이렇게 유서 깊은 도시에서 1560년에 태어난 안니발레 카라치는 일찍부터 미술 교육을 받으며 화가로 성장합니다. 그의 형 아고스티노와 사촌형 루도비코도 화가로 함께 활동합니다. 이중 제일 어린 안니발레가 훗날 카라치 집안을 대표하는 화가로 인정받습니다. 한편 안니발레는 아고스티노, 루도비코와 함께 미술 아카데미를 세워 후학 양성에도 힘씁니다.

미술 학원 같은 곳이었나요?

학원보다는 학교에 가깝습니다. 원래 아카데미라는 용어는 플라톤이 세운 철학 학교에 기원을 둡니다. 16세기 중반부터 미술에서도 이 용어를 사용하기 시작합니다. 미술도 철학처럼 높은 수준의 학문으로 여겨진 결과입니다.

사실 미술 아카데미는 1560년경 피렌체에서 먼저 설립했습니다. 카라치 형제들

볼로냐 대학의 로고 라틴어로 'A.D.1088 ALMA MATER STUDIORUM'이라고 적혀 있다. '모든 학문의 젖줄인 어머니'라는 뜻이다.

이 뒤이어 볼로냐에 미술 아카데미를 만든 건 1582년이었죠. 이름이 몇 번 바뀌긴 했지만 아카데미아 델리 인캄미나티Accademia degli Incamminati, 이를 번역하면 '진격의 미술학교'로 부를 수 있습니다.

야심만만한 이름인데요.

이름부터 도전적이죠? 기록에 따르면 설립 당시 안니발레는 22살, 형 아고스티노는 24살, 사촌 형 루도비코는 27살이었습니다. 혈기 왕성한 20대에 미술학교를 지었으니 기존 관습을 확실히 바꾸겠다는 의도를 학교 이름 속에 강하게 드러냈다고 볼 수 있죠.

원래 미술 아카데미는 성공한 화가들의 협회 같은 성격을 갖고 회원 간

작자미상, 안니발레·루도비코·아고스티노 카라치의 초상, 17세기 아고스티노는 판화가로 활동했고, 루도비코는 일찍부터 그림을 그렸다. 세 형제의 초기 화풍은 분간이 어려울 정도로 비슷하다. 보통 카라치라고 언급할 때 안니발레 카라치를 말한다.

교육과 전시에 주력했는데, 카라치 형제는 주로 신진 작가를 양성하는 데 주력합니다. 무언가를 바꾸려면 일단 교육에 힘써야 했던 거죠. 대학 도시인 볼로냐답게 카라치 형제도 교육을 통한 변화를 시도한 겁니다.

볼로냐의 영향력이 새삼 대단하게 느껴지네요. 아카데미 출신으로 성공한 작가들이 있나요?

진격의 미술학교는 도메니키노, 귀도 레니, 구에르치노 같은 뛰어난 화가를 배출했습니다. 제자들의 영향력이 강해지면서 이른바 볼로냐 화파가 탄생합니다. 결과적으로 카라치 형제의 아카데미는 당대 최고의 화가 양성소이자 미술 교육 기관이었습니다. 나아가 이탈리아 최초의 본격적인 미술학교였습니다.

| 살아있는 그림 속 인물과 공간 |

안니발레가 볼로냐에서 그렸던 그림을 살펴보겠습니다. 다음 페이지의 그림은 그가 33살에 그린 것으로 아기 예수와 성모, 그리고 성인이 등장합니다. 당시의 단골 소재를 사용한 전형적인 종교화지만 생생한 느낌이 인상적입니다.
일단 인물의 자세부터 다채롭습니다. 단순히 앉거나 서 있는 자세를 넘어 신체의 각도나 방향이 다르죠. 아치형 공간에 앉은 성모를 기준으로 왼쪽에 서 있는 사도 요한은 관람자 쪽으로 몸을 기울였고, 오른쪽에 있는 성녀 카테리나는 성모에게로 몸의 방향을 틀었습니다. 덕분에 공간의 깊이

안니발레 카라치, 성인들과 함께 있는 성모와 아기 예수, 1593년, 볼로냐 국립회화관 빛의 변화뿐만 아니라 등장인물의 움직임도 이전 시기 작품에 비해 더 커서 그림에서 활력이 느껴진다. 어린 예수의 몸도 아이의 몸에 더 가깝게 그려졌다.

라파엘로, 오색 방울새의 성모, 1506년,
우피치 미술관

감이 확실히 느껴집니다.

이 그림을 라파엘로의 그림과 비교해 보죠. 라파엘로의 성모와 아기 예수는 전체적으로 안정적인 정삼각형 구도입니다. 안니발레도 정삼각형 구도를 따르고 있습니다. 그러나 안니발레는 여기서 그치지 않고 등장인물의 움직임을 활발하게 가져가면서 빛의 변화를 적극적으로 주고 있습니다. 그 결과 전체적으로 안니발레 그림이 훨씬 극적입니다. 예를 들어 그가 그린 아기 예수를 주목해볼까요?

라파엘로의 그림 속 아기 예수보다 볼도 통통하고 배도 살짝 나와 더 사실적으로 보이네요.

맞아요. 카라치 형제의 아카데미는 사실적인 관찰과 인체 드로잉을 매우 중시했습니다. 안니발레는 인체 드로잉을 수없이 연습하여 생동감 있는 인물 표현을 완성해냅니다.

안니발레의 탄탄한 실력에는 미술 아카데미의 공이 컸습니다. 특히 살아있는 사람의 인체를 보고 그리는 라이프 드로잉을 집중적으로 연습한 것으로 보입니다. 인체의 움직임을 어떤 공식에 맞춰 그리는 것이 아니라 눈으로 실물을 관찰하여 그리는 작업을 강조한 것이죠.

다음 페이지 그림은 아고스티노 카라치가 그린 드로잉입니다. 오늘날 3D

모델을 사용하듯 다양한 각도에서 인체를 연구한 점이 인상적입니다. 오늘날에도 미술 교육의 근간이 되는 라이프 드로잉을 17세기에 이미 했다니 혁신적인 미술 교육 개념을 가졌다고 높이 평가할 만합니다.

아무리 드로잉을 잘해도 채색을 망치면 다른 그림이 탄생하지 않나요?

아고스티노 카라치, 발 드로잉, 1600~1602년, 스웨덴 국립미술관 앞쪽으로 향한 발을 그리기 위해 여러 번 반복해 그렸다.

그렇습니다. 그림에서 형태만큼 색채도 굉장히 중요합니다. 카라치 형제는 이 부분도 놓치지 않았어요. 세 형제는 베네치아를 여행하면서 그곳 화가들의 풍부하고 부드러운 색채를 보고 배웠습니다.

드로잉뿐만 아니라 채색도 챙겼군요. 여러모로 기초를 잘 다진 화가들이었네요.

| 카라치 형제의 진짜 조각 같은 눈속임 회화 |

프레스코화는 거장을 판가름하는 기준으로 삼을 만큼 중요하다고 말씀드렸죠. 카라치 형제가 비교적 이른 나이에 명성을 얻었던 것도 일찍이 볼로냐에서 개성 넘치는 프레스코화를 그렸기 때문이었는데요. 볼로냐

의 팔라초 파바와 팔라초 마냐니에서 카라치 형제의 프레스코화를 만날 수 있습니다.

먼저 팔라초 파바에 있는 이아손과 메데이아의 이야기를 살펴볼까요. 다음 페이지 왼쪽 그림입니다. 이아손은 아버지의 왕권을 되찾기 위해 원정대를 꾸려 황금 양모를 가져오고자 했던 신화 속 인물입니다. 그의 이야기가 중앙에 펼쳐지고 있습니다.

옆에 있는 대리석 조각과 대비되어 그림이 한층 돋보여요.

놀랍게도 그림 양옆에 보이는 대리석 조각도 그림이랍니다. 화면에 보이는 모든 요소가 전부 그려진 겁니다. 안니발레는 아래에서 위를 바라보는 시선까지 고려하여 대리석 조각을 그렸습니다. 관람객이 그림을 볼 때 강렬한 착시 효과를 느끼도록 의도한 것이죠. 이런 효과를 한층 발전시킨 작품이 바로 팔라초 마냐니에 있는 프레스코화인데요. 로마 건국의 한 장면을 담은 그림 양옆에 조각과 장식이 어우러진 모습이 인상적입니다.

이 조각들도 모두 그림이라니 놀랍네요.

그렇습니다. 조각과 장식 그림이 마치 액자처럼 내부 공간을 일정하게 나누고 있습니다. 카라치 형제의 프레스코화는 건축, 조각, 회화를 하나로 만들며 관람자를 그림 속 세계로 푹 빠져들게 합니다.

뛰어난 재능에 부단한 노력까지 더해지니 세상을 사로잡는 명작이 탄생할 수밖에 없었겠네요.

안니발레 카라치, 이아손과 메데이아 이야기, 1583~1584년, 팔라초 파바 그림 양옆에 세워진 대리석 조각까지 모두 그림이다. 사람들이 올려다봤을 때 진짜 조각상처럼 느끼도록 시선의 각도에 맞춰 그렸다.

카라치 형제가 볼로냐에서 차근차근 쌓아 올린 명성은 결국 파르네세 가문의 귀에 닿습니다. 당시 이탈리아 최고의 권력자였던 파르네세 가문은 카라치 형제에게 적극적으로 접근합니다. 자신들이 짓고 있던 팔라초 파르네세의 벽화 작업을 카라치 형제에게 맡긴 거죠. 카라치 형제와 제자들이 빚어낸 거대한 파르네세 프레스코화는 엄청난 찬사를 이끌어냈습니다.

화가의 실력도 대단하지만 인재를 알아본 명문가의 안목도 만만치 않네요.

안니발레 카라치·아고스티노 카라치·루도비코 카라치, 로마의 건국(부분), 1589~1590년경, 팔라초 마냐니
그림을 장식하는 조각상들의 움직임이 더 크고 다양하다.

| 도시 구조를 개혁한 파르네세 가문 |

팔라초 파르네세의 프레스코화를 감상하기 위해서는 그림을 주문한 파르네세 가문을 살필 필요가 있습니다. 파르네세 가문은 16~17세기 로마에서 이름을 떨친 집안으로, 당시 정치계와 미술계에 막대한 영향력을 행사했습니다. 다음 페이지 사진은 파르네세 가문이 로마에 건축한 팔라초입니다. 바로 여기에 카라치가 벽화를 그려 넣습니다. 건축 규모만 봐도 가문의 권위를 실감할 수 있죠.

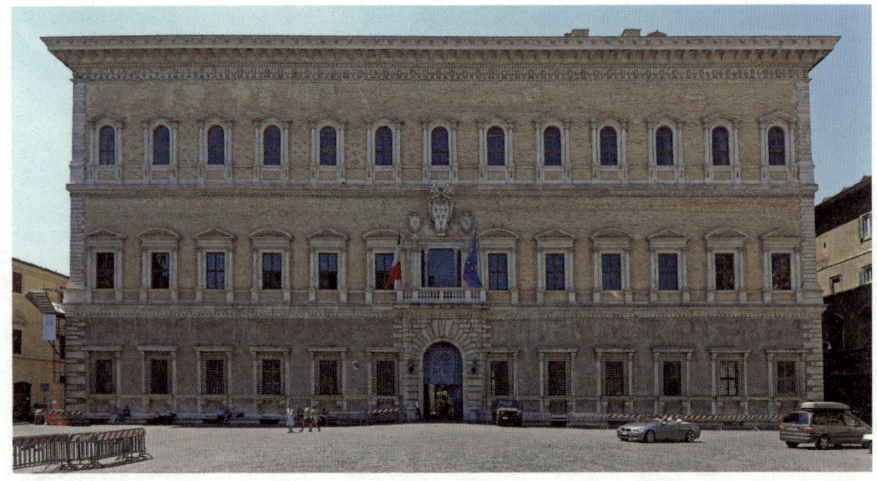

팔라초 파르네세, 1517~1589년, 로마 현재는 주이탈리아 프랑스 대사관 건물로 사용하고 있다.

정말 규모가 큰 빌딩이네요.

원래 파르네세 가문은 파르마 지역을 지배하는 명문가였습니다. 이런 집안이 교황까지 배출하면서 더욱 막강해집니다. 파르네세 가문 출신인 바오로 3세가 교황에 오르자 가문 사람들은 권위에 어울리는 대저택을 로마 한복판에 짓기 시작합니다. 오른쪽의 지도와 같이 주변 땅을 사들여 저택 앞에 큰 광장을 만들고, 길도 팔라초 파르네세를 중심으로 직선으로 다시 만들어버린 거죠. 그 결과 새로운 도시 구조가 만들어졌습니다.

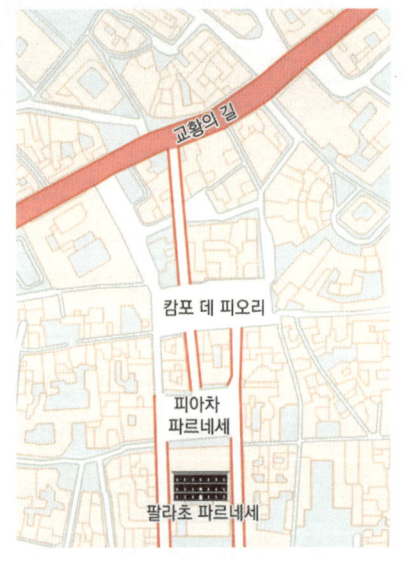

팔라초 파르네세의 위치 교황의 길부터 로마 중심가인 캄포 데 피오리, 피아차 파르네세를 지나면 팔라초 파르네세가 나온다.

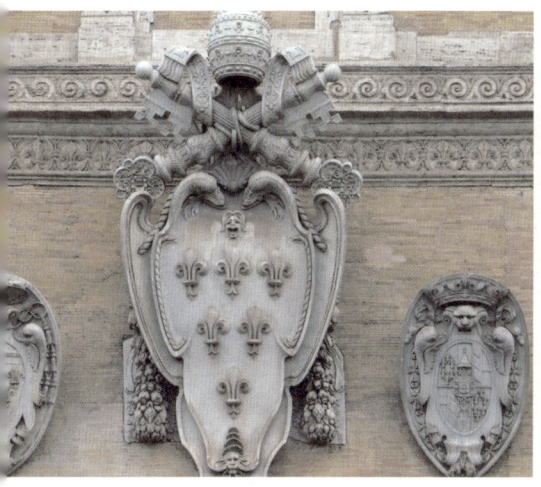
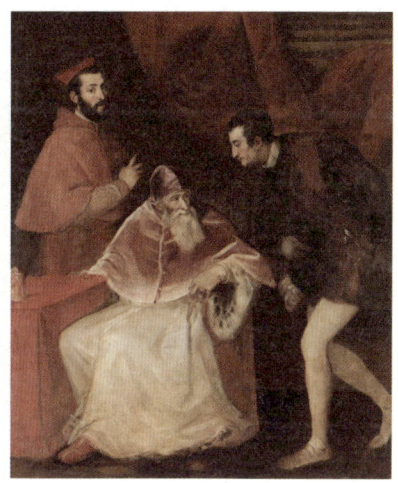

파르네세 가문의 문장(왼쪽) 팔라초 파르네세 2층 중앙 발코니에는 여섯 송이의 백합이 박힌 가문의 문장이 새겨져 있다. 그 위로 바오로 3세를 기념하는 교황의 관이 올라가 있다.
티치아노, 교황 바오로 3세와 그의 손자들, 1545~1546년, 카포디몬테 국립박물관(오른쪽) 바오로 3세는 파르네세 가문이 배출한 교황이다. 바오로 3세를 중심으로 왼쪽엔 추기경 알레산드로 파르네세, 오른쪽엔 파르마 공작인 오타비오 파르네세가 있다.

현실과 환상의 경계를 넘어

카라치 형제가 이토록 어마어마한 가문의 의뢰를 거절할 수 없었겠어요.

맞습니다. 카라치 형제에게 그림을 주문한 인물은 추기경 오도아르도였습니다. 추기경 알레산드로 파르네세의 조카였던 그는 추기경 자리에 오른 후 볼로냐에서 이름을 떨친 안니발레에게 팔라초 파르네세의 프레스코화 제작을 요청합니다.
안니발레 카라치가 팔라초 파르네세에 그린 그림 중 가장 유명한 작품은 파르네세 갤러리에 있는데요. 길이 18미터, 폭 6미터로 긴 복도처럼 생겨

갤러리라고 불린 이 홀은 팔라초에서 건축적, 미술적으로 가장 중요한 공간이었습니다. 테베레강을 향해 열린 창이 아름다움을 한층 높였죠.

우리로 치면 '한강 뷰'네요.

그런 셈입니다. 파르네세 가문은 이곳에 자신들이 소장한 미술품을 전시했습니다. 안니발레는 1597년부터 홀을 덮은 원통형 천장에 프레스코화를 그려 넣었습니다. 원체 거대한 프로젝트였기에 형 아고스티노도 처음 2년 동안 참여해 일부는 그의 그림으로 추정하지만, 총책임자는 변함없이 안니발레 카라치였습니다.

결과는 어땠을까요? 천장화를 처음 공개하자 사람들은 그야말로 감탄을 금치 못했습니다. 르네상스의 거장 미켈란젤로와 라파엘로를 능가하는 대가가 탄생했다는 소식에 로마가 떠들썩했을 정도였습니다. 그중에서도 천장에 실제 액자를 붙여놓은 듯한 착시 효과가 사람들의 이목을 끌었습니다. 옮겨진 그림이라는 뜻의 '콰드로 리포르타토Quadro riportato' 기법입니다.

액자마저 그림이었으니 얼마나 신기했을까요.

액자뿐 아니라 주변 건축 구조물과 장식까지 전부 그려 넣은 겁니다. 이렇게 건축 요소를 그림으로 구현해 관람자의 시선을 속이는 기법은 '콰드라투라Quadratura'라고 부릅니다. 콰드라투라는 이탈리아어로 '격자를 치다'라는 뜻인데요. 둥근 돔에 착시 효과를 주는 그림을 그리기 위해 원근법을 실측해 넣는 방식에서 유래한 기법입니다. 천장 아래에 밧줄로 격자를

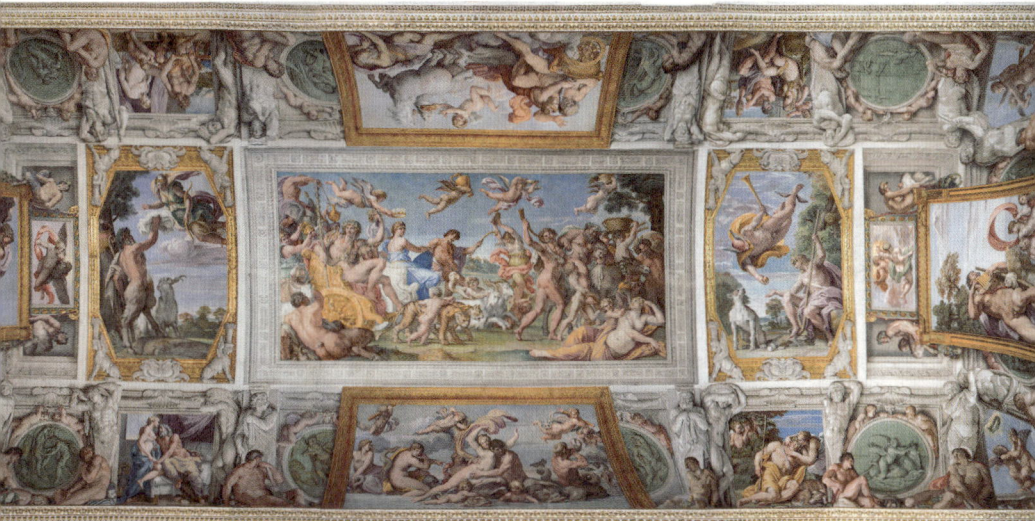

안니발레 카라치, 신들의 사랑, 1597~1608년, 팔라초 파르네세 마치 그림들을 액자에 넣어서 붙여 놓은 것처럼 보이는 눈속임 효과가 인상적이다.

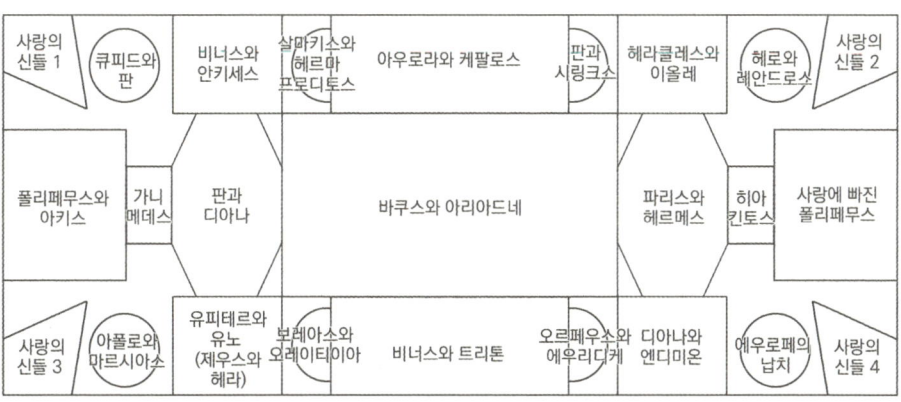

신들의 사랑 구조도

04 환상의 세계를 열어젖힌 카라치

안니발레 카라치, 신들의 사랑(부분), 폴리페무스와 아키스, 1597~1608년, 팔라초 파르네세

친 후 여기에 빛을 비춰서 그림을 그릴 벽의 공간을 계산했다고 합니다. 결국 안니발레 카라치의 프레스코화는 쾨드로 리포르타토와 쾨드라투라 기법을 통해 건축과 회화, 현실과 환상의 경계를 넘나드는 착시 효과를 낸 겁니다.

단순히 생생하게 그리는 것만으로는 불가능했을 텐데요. 관람객의 눈을 속이려면 공간을 잘 이용해야 했겠어요.

맞습니다. 파르네세 갤러리의 천장은 둥근 반원형 아치였기 때문에 여기에 생생한 그림을 그려 넣으려면 정교한 계산이 필요했습니다. 볼로냐에서 평면에만 그렸던 안니발레에게 긴 터널 같은 둥근 천장에 사실적인 장면을 펼쳐내는 일은 엄청난 도전이었을 겁니다. 본격적인 작업에 앞서 드로잉을 수없이 연습했던 이유입니다. 다음 페이지를 넘기면 이때 그가 남긴 드로잉을 만날 수 있습니다. 인체 누드는 물론 액자 프레임까지

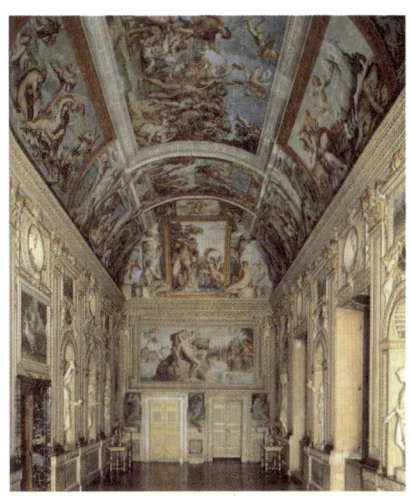

파르네세 갤러리 천장 구조 　　　　파르네세 갤러리 내부 모습

디자인했음을 알 수 있습니다.

화려한 액자 옆으로 남성 누드가 그려져 있군요. 구체적인 부분까지 세세히 계획한 거네요.

심지어 관람자가 올려다보았을 때 인물의 자세와 움직임이 자연스럽게 느껴지도록 각도까지 섬세하게 계산했습니다. 그가 살았던 때는 원근법이 발명되고도 약 200년이 흐른 시점이었는데요. 따라서 평면은 물론 둥근 천장에도 원근법을 적용할 정도로 실측 능력이 발전했을 겁니다.
한편 안니발레 카라치의 드로잉에는 그림의 내용을 추측할 수 있는 단서가 숨겨져 있습니다. 천장화의 일부를 볼까요. 왼쪽 페이지에 있는 그림에서 금색 액자 주변에 대리석 조각 두 개가 보이나요?

정확히 말하면 조각 같은 그림이죠?

안니발레 카라치, 파르네세 갤러리를 위한 드로잉, 1590년대, 파리 에콜 데 보자르(왼쪽)
안니발레 카라치, 파르네세 갤러리 천장화를 위한 드로잉, 1590년대, 루브르 박물관(오른쪽)

맞습니다. 마치 지구를 떠받드는 신 아틀라스처럼 두 사람이 지붕을 떠받들고 있습니다. 안니발레는 드로잉을 통해 이런 인물의 자세를 실험합니다. 난간에 걸터앉은 인물을 연출하기 위해 치밀하게 원근법을 계산하며 연습한 흔적도 있어요. 관람객이 잠시나마 현실을 초월하게 만든 힘은 천재 화가의 끊임없는 노력이었습니다.

| 르네상스의 거장을 따라서 |

세상에 그냥 이루어진 것은 없군요. 안니발레가 17세기 로마를 떠들썩하게 만든 이유가 있었군요.

16세기 초반에 미켈란젤로가 그린 전설적인 천장화에서 안니발레는 한발 더 나아간 셈입니다. 물론 안니발레는 미켈란젤로로부터 영향을 받기도

했습니다. 안니발레의 그림을 시스티나 예배당 천장화와 비교해볼까요? 아래는 시스티나 예배당 천장화의 부분입니다. 대리석 틀 안에 이야기를 펼쳤고, 주변에 남성 누드를 배치했습니다. 일명 이누디ignudi라고 하는 누드는 안니발레의 천장화에서도 볼 수 있습니다.

어떤 점에서 미켈란젤로와 다른지 잘 모르겠어요.

미켈란젤로의 이누디는 남성의 이상적인 신체인데요. 매끄럽고 아름답지만 그래서 생동감이 떨어집니다. 반면 안니발레의 남성 누드는 좀 더 인간적입니다. 이누디의 자세를 약간 수정하여 자세나 근육 표현의 명암 대비를 확실히 한 거죠.

미켈란젤로, 시스티나 예배당 천장화(부분), 이브의 창조, 1508~1512년, 시스티나 예배당 미켈란젤로가 그린 이누디는 안니발레 카라치에게 영감을 준다.

안니발레 카라치, 신들의 사랑(부분), 에우로페의 납치, 1597~1608년, 팔라초 파르네세

나아가 안니발레는 원형 패널에 그린 그림, 즉 톤도를 미켈란젤로와 비슷하게 구현하면서도 인물과 조각상을 극명하게 구분했습니다. 톤도를 둘러싼 두 아기는 살냄새가 물씬 날듯이 혈색을 띠지만, 양옆 대리석 조각에서는 차갑고 딱딱한 물성이 느껴집니다. 그중 왼쪽 대리석 조각은 의도적으로 팔이 잘린 상태로 표현해 더욱 조각 같은 느낌을 줍니다.

피부의 질감, 깨진 조각상 같은 디테일의 차이가 미켈란젤로의 작품보다 깊은 몰입을 불러오는군요.

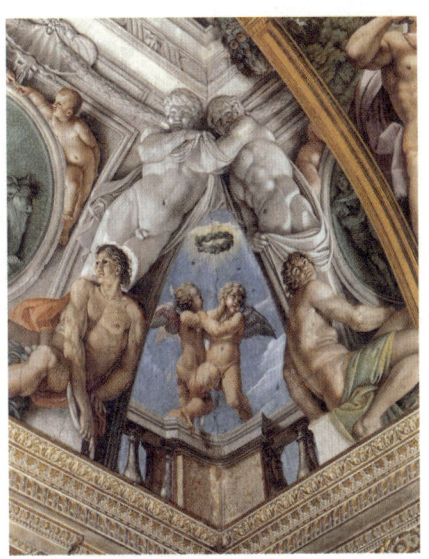

안니발레 카라치, 신들의 사랑(부분), 1597~1608년, 팔라초 파르네세 천장 모서리 경계선을 중심으로 에로스와 동생 안테로스가 월계관을 놓고 다투는 장면을 그려 넣어 사실감을 더한다.

그렇습니다. 정지된 그림이지만 조각과 인물이 적절히 조화를 이루면서 새로운 공간이 탄생한 것입니다.

| 천장을 수놓은 신들의 축제 |

안니발레의 그림은 단순히 착시를 통해 몰입감을 높이는 데 그치지 않고 메시지까지 전달했습니다.

천장화에 여러 신이 등장해서 어디에 집중해야 할지 모르겠는걸요.

파르네세 갤러리 천장화는 그리스와 로마 신들의 사랑 이야기를 담고 있습니다. 반종교개혁이 휩쓸고 지나간 로마 한복판에서 그리스와 로마 신을 외치다니 독특하지 않나요?

사실 교황청 사람인 추기경이 비기독교적인 신들과 그들의 육체적 사랑을 천장화 주제로 의뢰했다니 앞뒤가 안 맞아 보입니다. 그러나 파르네세 갤러리는 파티나 연회가 열리는 축제 공간이었습니다. 엄격한 종교적 기준을 상대적으로 완화한 사각지대랄까요? 또한 당시 엘리트들은 여전히 고전에 대한 지식으로 교양 수준을 판단했습니다. 고전적인 신들의 이야기를 다루는 게 이상한 일은 아니었을 겁니다. 이러한 메시지가 기독교 세계의 가르침을 전달했다는 점도 눈여겨볼 만합니다.

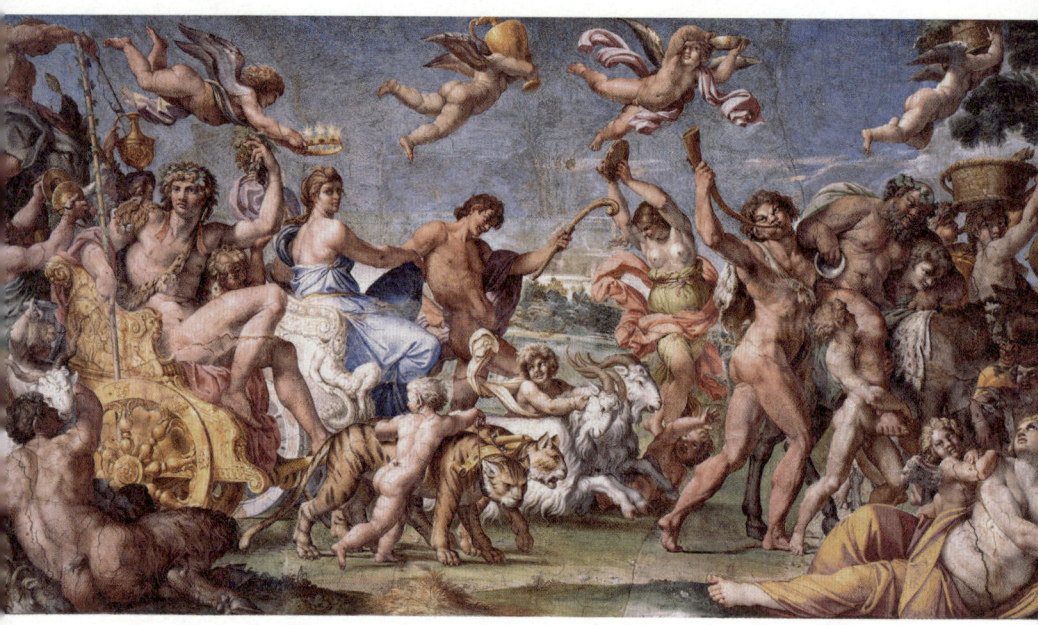

안니발레 카라치, 신들의 사랑(부분), 바쿠스와 아리아드네, 1597~1608년, 팔라초 파르네세 천장화 가운데에서 가장 크게 자리하고 있는 그림이다. 춤추고 음악을 연주하는 인물들이 분위기를 고조시킨다.

어떤 부분이 기독교적 가르침과 맞닿아 있나요?

바로 사랑입니다. 성경에서 사랑은 신의 본질이자 큰 덕목입니다. 신들의 사랑을 다룬 이 그림에서 우리는 종교적 가르침을 떠올릴 수 있습니다. 물론 충분히 이중적이라고 생각할 수 있습니다. 밖에서는 엄격한 규율을 적용하다가 정작 안에서는 환상적이고 매혹적인 축제를 즐긴 셈이니까요. 그러나 두 개의 세계가 공존하던 시기가 바로 안니발레가 살던 17세기였고, 그 모순을 엿볼 수 있는 곳을 파르네세 갤러리라고 생각하면 어떨까요?

모순까지 당시 사회의 한 부분이었던 거네요.

모순은 모순대로 남겨두고 이제 축제 속으로 들어갈까요. 대표적인 작품은 천장화 중앙에 자리한 바쿠스와 아리아드네입니다.

바쿠스와 아리아드네는 각각 두 마리의 치타와 산양이 모는 전차를 타고 전진하고 있습니다. 그들 앞에는 실레노스를 비롯한 반인반수, 즉 반은 인간이고 반은 동물인 정령과 자연의 정령 님프가 흥겨운 시간을 즐기고 있습니다. 이 그림은 결혼식 같은 행사에 어울렸는데요. 아마도 후손들의 번성을 기원하는 의도로 만들어진 작품일 겁니다.

많은 사람이 모여 축제를 즐기는 공간에 딱 어울렸겠네요. 처음에는 크기에 압도당했는데 요목조목 뜯어보니 훨씬 흥미로운 작품이에요.

| 로마 화단의 양대 산맥, 안니발레 카라치와 카라바조 |

안니발레는 볼로냐를 넘어 로마에서도 실력을 인정받습니다. 그림 주문이 밀려들었고, 다양한 걸작이 탄생했죠.

카라바조와 더불어 당시 로마의 최고 스타였겠는데요?

두 화가는 거의 동시에 로마에서 활동했기 때문에 비교할 수밖에 없습니다. 안니발레는 라파엘로와 미켈란젤로의 프레스코화 계보를 이으면서도 새로운 단계로 끌어올렸습니다. 그를 고전적 아름다움을 계승한 정통파 화가로 부르는 이유입니다. 즉 이탈리아 르네상스 회화의 이상화된 표현을 중시하면서도 시각적으로 더욱 강렬하게 풀어냈던 겁니다.

반면 카라바조는 완전히 달랐습니다. 모든 주제를 새로운 시선으로 바라보았고, 그 과정에서 로마의 하층민을 그림의 주인공으로 삼아 기존의 상식을 완전히 뒤집었습니다. 카라바조를 사실주의자로 소개하는 이유입니다.

두 화가는 그리는 방식도 달랐습니다. 안니발레는 수많은 드로잉을 통해 대상을 연구하고 체계적인 그림을 그렸습니다. 반면 카라바조는 관찰한 모델을 드로잉 없이 캔버스 위에 바로 그렸습니다. 이 때문에 카라바조의 드로잉은 거의 전해지지 않습니다.

자유분방한 카라바조에게 실험과 연구는 어울리지 않죠.

아무래도 그렇죠? 이렇게 달랐지만 동시대를 살아온 두 화가는 공통점도 있었습니다. 강렬한 명암 대조와 주인공을 크게 강조해서 그린 점이 상당히 비슷합니다.

두 화가의 차이점과 공통점을 잘 보여주는 곳이 있습니다. 바로 산타 마리아 델 포폴로 성당입니다. 로마로 들어오는 가장 중요한 관문인 포폴로 광장 입구에 있어서 순례자가 로마에 입성해서 만나는 첫 번째 성당인데

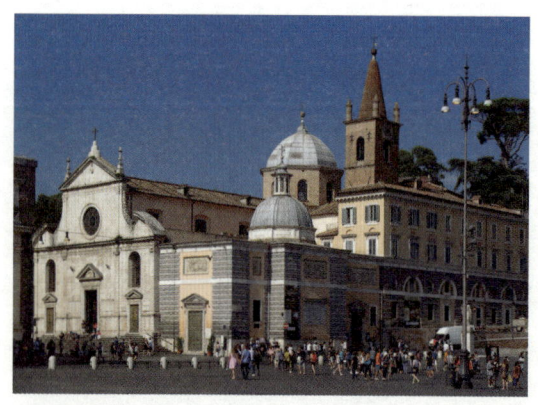
산타 마리아 델 포폴로 성당, 15세기 후반, 로마

산타 마리아 델 포폴로 성당 구조도

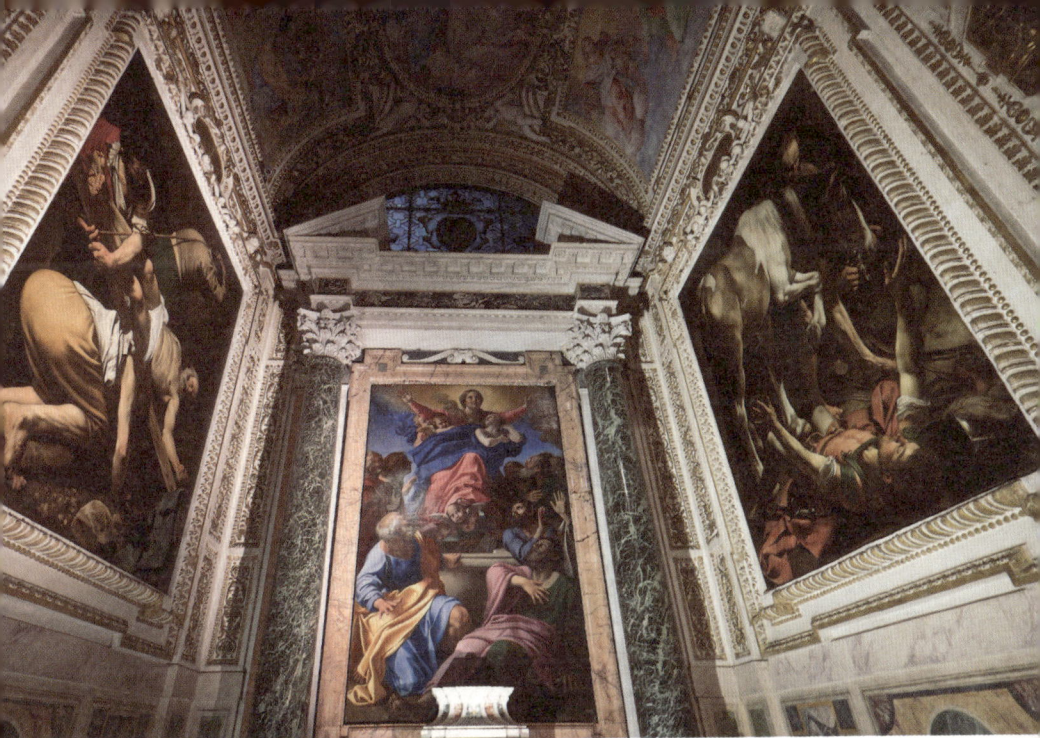

체라시 예배당 전경 정면의 제대화는 안니발레 카라치의 작품이고, 양 측면의 그림은 카라바조가 그렸다.

요. 이곳에는 15~16세기 로마의 미술가들이 빚어낸 작품들이 가득합니다. 그 백미는 무엇보다 체라시 예배당입니다.

이곳에 두 화가의 작품이 함께 걸려 있나요?

맞습니다. 체라시 예배당은 1600년 교황의 재무관이었던 티베리오 체라시의 이름에서 따왔습니다. 체라시는 자신이 묻힐 예배당을 장식하기 위해 당시 잘 나가던 두 화가, 안니발레와 카라바조에게 그림을 주문합니다. 이렇게 예배당 중앙 제대 위에는 안니발레 카라치의 그림이, 양옆에는 카라바조의 그림이 자리하게 됩니다.

평범한 예배당이 두 거장의 그림 덕에 엄청난 공간으로 재탄생했네요.

| 더 깊이, 더 과감하게 |

중앙의 안니발레 작품부터 볼까요. 그가 그린 성모승천은 르네상스 시대의 라파엘로의 영향을 강하게 받았습니다. 라파엘로가 그린 그리스도의 변용을 나란히 놓고 보면 어딘가 많이 닮아 있죠?

카라치가 그린 성모의 자세가 라파엘로 그림 속 예수 그리스도의 자세와 거의 똑같네요.

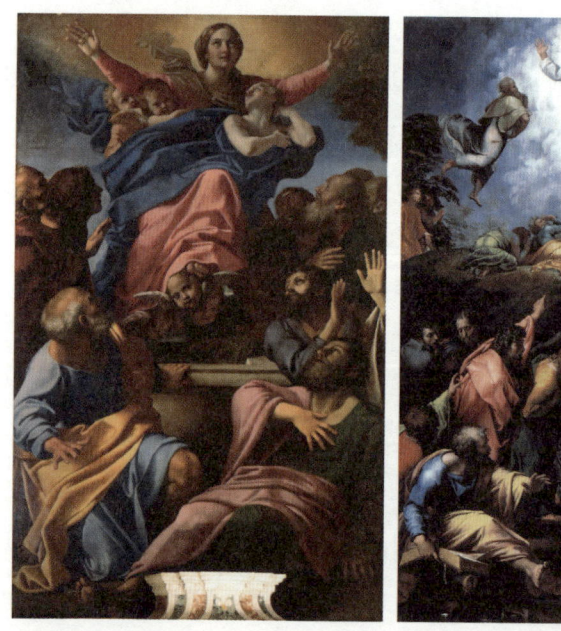
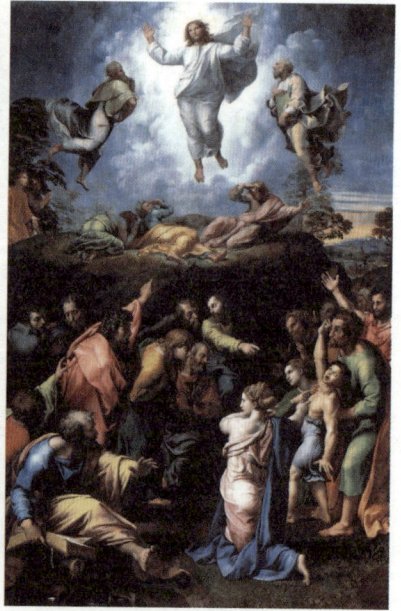

안니발레 카라치, 성모승천, 1600~1601년, 산타 마리아 델 포폴로 성당(왼쪽)
라파엘로, 그리스도의 변용, 1516~1520년, 바티칸 박물관 회화관(오른쪽)

그렇습니다. 양팔을 벌린 자세가 비슷하지요. 아래에 있는 12사도 사이에도 유사한 점이 많습니다. 카라치의 그림에서 관람자 쪽으로 손바닥을 뻗으며 몸을 기울인 사도의 자세는 라파엘로의 그림에서 약간만 수정해 옮긴 것처럼 닮아 있습니다.

한편 카라치의 성모승천은 티치아노의 작품과도 비교할 수 있습니다. 성모의 손동작과 하늘을 향한 시선 처리가 상당히 비슷하죠? 티치아노는 지상과 천상을 구분해 화면을 두 부분으로 구성했는데, 안니발레는 딱히 화면을 분할하지 않았다는 점에서 다릅니다.

등장인물은 비슷하지만 티치아노의 그림보다 가득 찬 느낌이에요.

안니발레는 성모를 중심으로 앞과 뒤에 사도를 절반씩 배치해 깊이감을 나타냈습니다. 평면의 캔버스를 분할한 데서 나아가 눈앞에 실제 장면이 펼쳐진 듯 공간 자체를 입체적으로 짜 놓았습니다.

 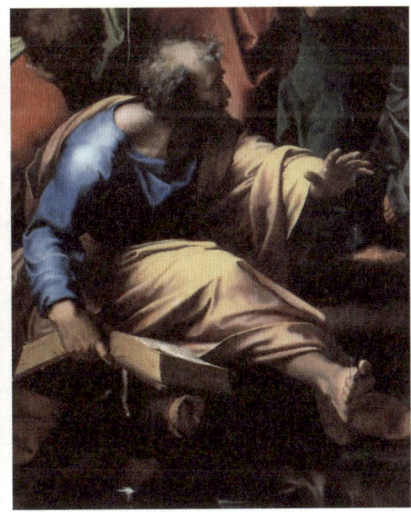

안니발레 카라치, 성모승천(부분)(왼쪽) / 라파엘로, 그리스도의 변용(부분)(오른쪽)

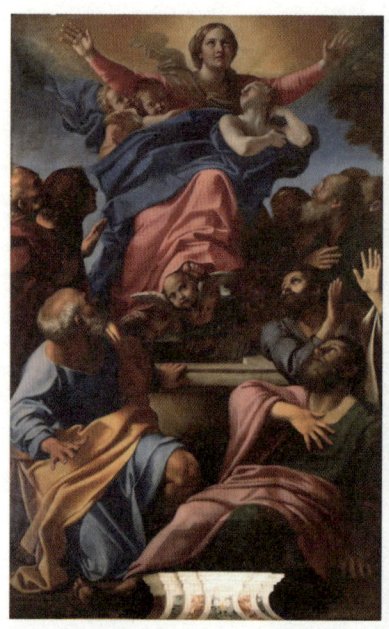
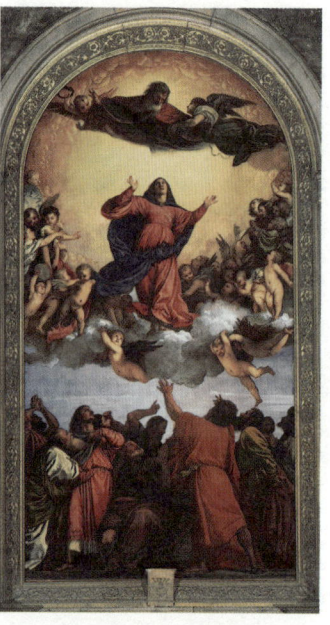

안니발레 카라치, 성모승천, 1600~1601년, 산타 마리아 델 포폴로 성당(왼쪽)
티치아노, 성모승천, 1516~1518년, 산타 마리아 글로리오사 데이 프라리 성당(오른쪽)

| 카라바조가 연출한 감동의 드라마 |

카라바조도 카라치에 뒤지지 않도록 최선을 다했습니다. 특히 성 바오로의 개종은 카라바조 특유의 명암 대비가 인상적인데요. 안니발레도 명암 대비를 강조했지만 카라바조의 테네브리즘이 훨씬 강렬합니다. 어두운 연극 무대에서 주인공에게 조명을 집중적으로 비추듯이 대비를 극대화한 겁니다. 성 바오로의 개종부터 자세히 볼까요?

전경에 등장하는 말 아래에 눈을 감고 두 팔을 벌린 바오로가 누워 있습니다. 두 팔을 크게 벌린 바오로 위로 빛이 강하게 쏟아지면서 허우적대

카라바조, 성 바오로의 개종, 1601년, 산타 마리아 델 포폴로 성당 그림의 정중앙을 향한 강한 빛이 시선을 집중시킨다. 성 바오로의 머리가 관람자 쪽으로 튀어나올 듯하다.

는 동작을 강조하고 있습니다.

조명 때문에 그림이 더욱 극적으로 느껴지네요.

뒤에 있는 나이 든 마부도 인상적입니다. 어둠 속에 파묻힌 채로 말을 끌고 있는데, 무덤덤한 표정이 신의 존재를 마주한 바오로와 대조됩니다. 이번에는 성 베드로를 담은 작품을 볼까요? 이 장면은 십자가형을 선고

받은 베드로가 순교하는 장면을 그리고 있는데요. 이 그림은 안니발레 카라치가 비슷한 주제로 그린 작품과 비교해서 보면 좋을 듯합니다. 주여 어디로 가시나이까라는 그림인데요. 베드로는 푸른색과 금색으로 이루어진 로마 귀족 의상을 걸치고 있습니다. 예수 그리스도의 건장한 몸도 고대의 조각을 보는 듯 잘 다듬어져 있습니다.

반면 초라한 신체를 가진 카라바조의 베드로는 얼굴에 주름이 가득합니다. 서민들이 입던 옷을 오른쪽 아래에 그대로 벗어두었고, 십자가를 들어 올리는 집행관들도 평범해 보입니다. 노란색 바지를 입은 집행관의 새카만 발바닥과 힘겨운 자세가 보이나요? 당시 로마에는 안니발레 카라치의 고전적인 이상주의와 카라바조의 생생한 뒷골목 풍경 같은 사실주의가 공존했습니다. 비슷하면서도 다른 두 사람은 17세기 로마 화단을 이끄는 양대 산맥이었습니다.

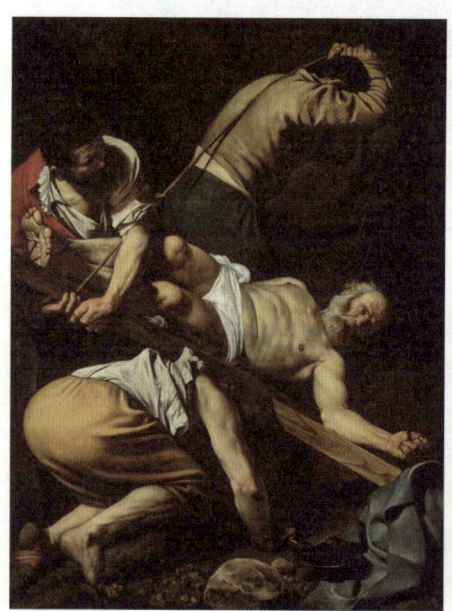 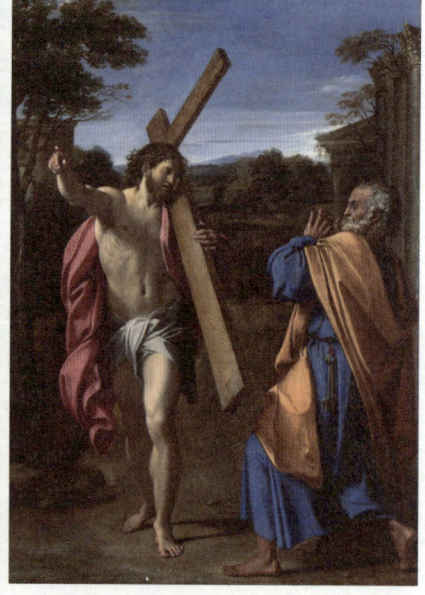

카라바조, 성 베드로의 십자가 책형, 1601년, 산타 마리아 델 포폴로 성당(왼쪽)
안니발레 카라치, 주여 어디로 가시나이까, 1601~1602년, 런던 내셔널 갤러리(오른쪽)

라이벌 관계였군요.

두 사람이 추구하는 화풍이 워낙 달랐으니 각자의 영역에서 최고로 보는 게 좋겠습니다. 카라바조의 그림을 좋아하는 사람들은 안니발레의 그림도 좋아했습니다. 사회적으로 두 사람의 실력을 모두 인정하는 분위기였으니까요.

두 거장을 한 도시가 품은 셈이네요.

맞습니다. 시작이 있으면 끝도 있는 법이죠. 두 화가는 서로 앞서거니 뒤서거니 하며 로마를 떠납니다. 카라바조는 1606년 살인을 저지르고 로마를 도망쳐 나오는데, 안니발레는 한 해 앞선 1605년 알 수 없는 병에 걸려 4년 만에 세상을 떠납니다. 그의 형 아고스티노는 1602년에 이미 사망한 상태였고요. 사촌 형 루도비코가 살아있었지만 주로 볼로냐에 머물면서 미술 아카데미를 이끌었습니다.

비록 안니발레는 세상을 떠났지만 로마에서 카라치 형제의 영향력은 여전했습니다. 파르네세 갤러리 천장화를 그릴 때부터 카라치 형제와 함께했던 볼로냐 출신의 제자들이 계속 로마에서 활동했거든요.

| 아름답고 평화로운 축제 속으로 |

카라치의 제자들은 로마 상류층을 위해 신화를 주제로 한 프레스코 벽화를 주로 그렸습니다. 다음 페이지 그림은 귀도 레니가 그린 천장화인데

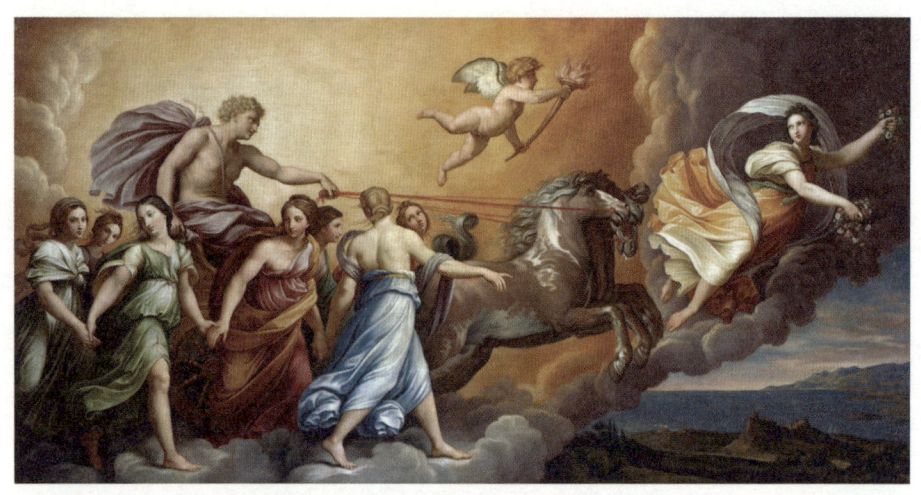

귀도 레니, 아우로라, 1613~1614년, 팔라초 팔라비치니 로스필리오시 아폴론의 전차가 환하고 따뜻한 빛을 몰고 세상을 깨우고 있다. 전차 주위 인물들의 생동감 있는 움직임은 스승 안니발레의 파르네세 천장화를 떠올리게 한다.

요. 새벽의 여신 아우로라가 태양신 아폴론의 전차를 이끌며 세상에 아침을 가져다주는 장면입니다. 여기서 아폴론이 전차를 타고 힘차게 나아가는 모습은 바쿠스와 아리아드네를 그린 스승 안니발레의 작품을 연상시킵니다.

이런 환상의 세계가 머리 위로 빼곡하게 펼쳐지면 정말 천장에서 눈을 떼지 못할 것 같네요.

천장화 이야기를 더 나눌까요? 볼로냐 화파를 대표하는 구에르치노의 그림입니다. 구에르치노는 비록 안니발레의 직계 제자는 아니었지만 간접적으로 그의 영향을 많이 받았습니다. 선명하고 생동감 넘치는 장면을 구현했다는 점에서 안니발레의 흔적이 드러납니다.

구에르치노는 귀도 레니와 달리 아우로라가 아폴론의 전차를 직접 타고

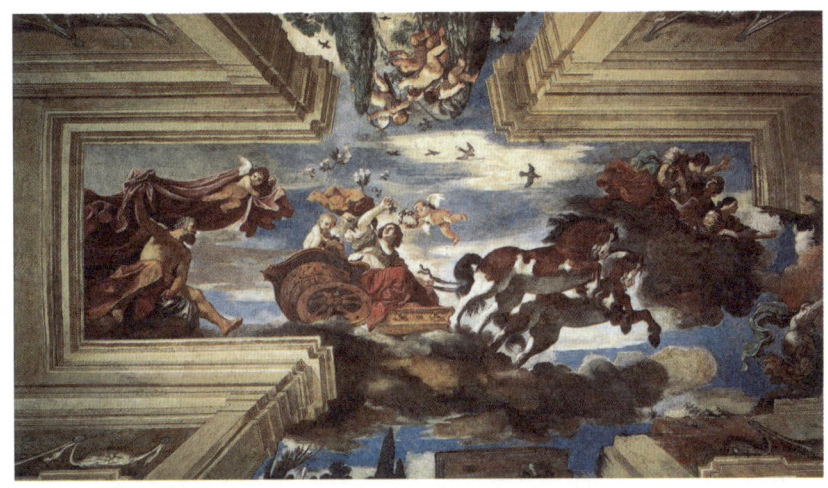

구에르치노, 아우로라, 1621년, 빌라 루도비시 구에르치노는 신화 이야기를 좀 더 실감감 있게 그렸다는 점에서 카라바조의 영향이 느껴진다.

전진하는 모습을 그렸습니다. 아폴론의 얼굴과 전차를 끄는 말도 실감 나게 묘사했는데요. 안니발레의 영향 속에서도 사실적 표현을 중시했던 카라바조의 시선을 함께 갖고 있었습니다.

이상과 현실을 적절히 섞었군요.

| 팔라초에서 만나는 바로크 천장화 |

안니발레의 파르네세 갤러리는 미켈란젤로의 천지창조, 라파엘로의 스탄차와 함께 로마에서 반드시 봐야 할 3대 프레스코화로 손꼽힙니다. 그러나 천장화가 있는 팔라초 파르네세가 현재 프랑스 대사관으로 쓰이고 있어서 막상 관람하기는 쉽지 않습니다. 혹시 팔라초 파르네세에 갈 기회를 놓쳤

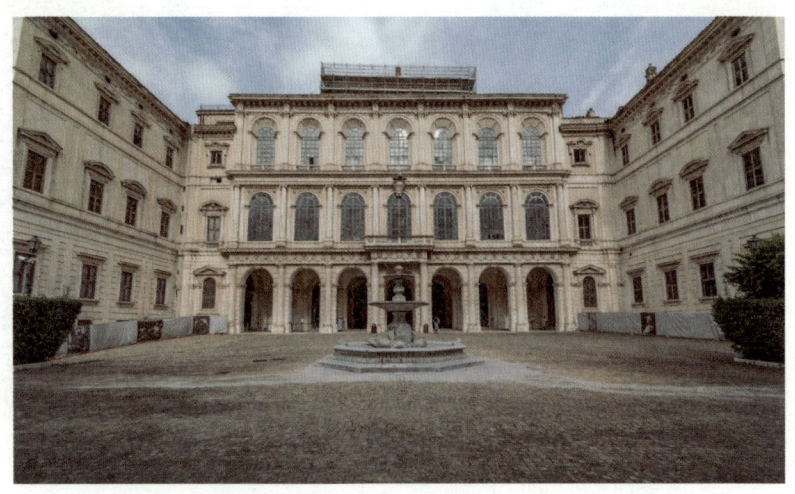

팔라초 바르베리니, 1625~1633년, 로마 현재 공식 명칭은 국립 고대미술 박물관이다.

거나 좀 더 자유롭게 바로크 천장화의 세계에 빠지고 싶다면 팔라초 바르베리니를 추천합니다. 현재 미술관으로 쓰이고 있는 이곳에서는 막강한 권력체였던 바르베리니 가문의 소장품을 여유롭고 편하게 감상할 수 있습니다. 무엇보다도 이곳에 오시면 바로크 천장화의 화려한 매력에 푹 빠질 겁니다.

파르네세에 버금가는 대단한 천장화가 또 있다고요?

그렇습니다. 바르베리니 가문의 교황 우르바노 8세가 이곳에 굉장히 화려한 천장화를 만들었습니다. 그 주인공은 건축가이자 화가인 피에트로 다 코르토나가 그린 초대형 천장화입니다.

정말 강렬하고 화려하네요. 어디에 시선을 둬야 할지 모르겠어요.

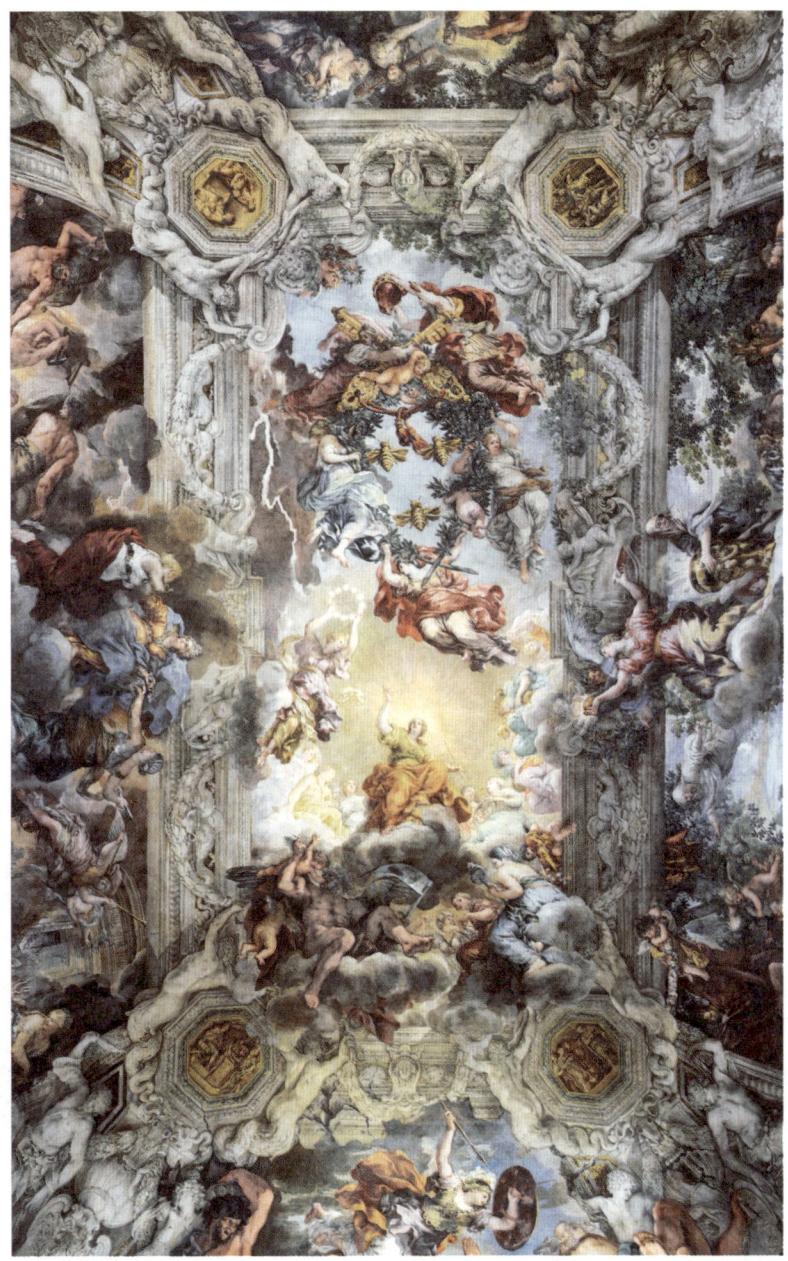

피에트로 다 코르토나, 신의 섭리와 바르베리니 가문의 힘에 대한 알레고리, 1632~1639년, 팔라초 바르베리니 천장이 막힌 것이 아니라 그 위 하늘로 뚫려있는 것 같은 환상적인 공간으로 그리고 있다. 하늘 위를 자유롭게 날아다니는 여러 인물의 화려한 움직임이 인상적이다.

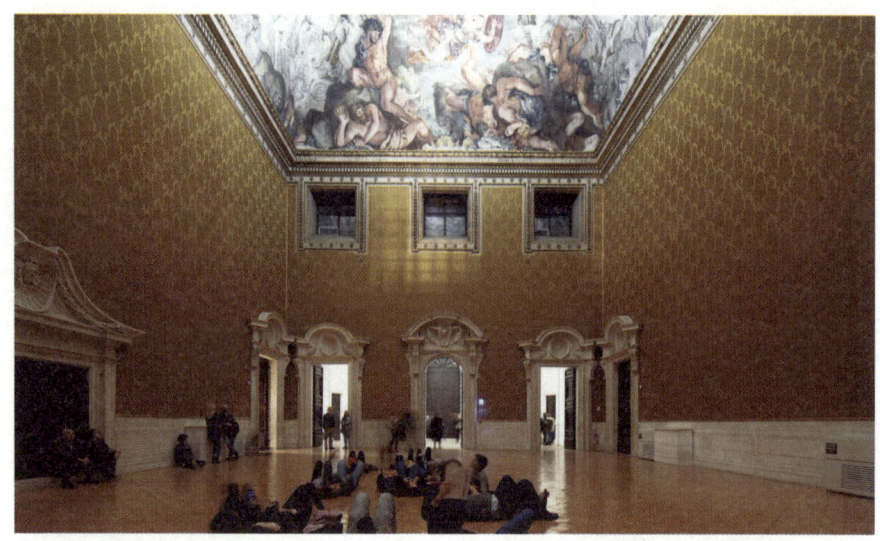

누워서 팔라초 바르베리니의 천장화를 관람하는 사람들 바로크 시대 천장화는 밑에서 위로 올려다볼 때 생생함이 극대화된다. '디 소토 인 수di sotto in su' 기법을 사용한 이 천장화는 아득한 깊이감을 선사하여 하늘로 빨려 들어갈 듯한 환영을 자아낸다.

그림을 자세히 살펴볼까요? 이 천장화도 파르네세 갤러리와 마찬가지로 원통형 천장에 착시 기법을 활용해 그려졌습니다. 아틀라스 같은 거인들이 떠받치고 있는 대리석 구조물 주변으로 여러 인물이 엉켜 있는 모습입니다. 이 장면 속에서 신들의 이야기가 펼쳐지고 있습니다.

그림에서 가장 중요한 중앙의 열린 공간에는 바르베리니 가문을 상징하는 꿀벌 세 마리가 있습니다. 그 주변으로 교황의

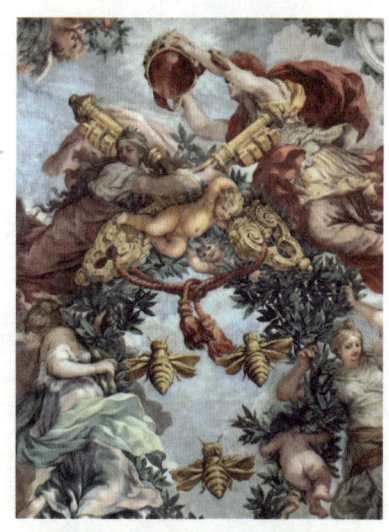

피에트로 다 코르토나, 신의 섭리와 바르베리니 가문의 힘에 대한 알레고리(부분), 1632~1639년, 팔라초 바르베리니 꿀벌 세 마리와 삼중관이 새겨져 바르베리니 가문의 위상을 드높이고 있다.

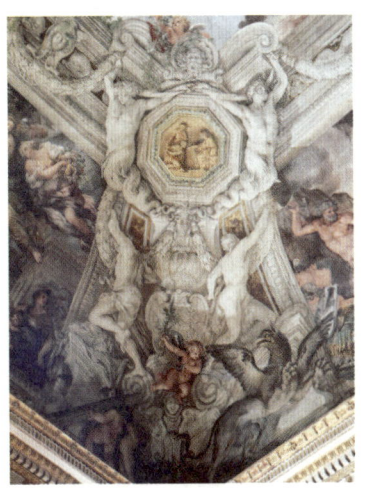

피에트로 다 코르토나, 신의 섭리와 바르베리니 가문의 힘에 대한 알레고리(부분), 1632~1639년, 팔라초 바르베리니

열쇠와 삼중관도 보이고요. 바르베리니 가문이 배출한 우르바노 8세가 교황에 오르는 영예로운 순간을 나타낸 겁니다.

그림이 곧 가문의 영광이군요.

모서리에 있는 인물과 장식도 파르네세 갤러리 천장화보다 한층 역동적입니다. 처음에는 가문을 자랑할 의도로 시작한 미술이었지만, 덕분에 우리는 17세기 몰입형 전시의 진가를 제대로 느낄 수 있습니다.

| 가문의 영광에서 가톨릭의 영광으로 |

가문의 위상을 드높이는 목적을 넘어 종교적 의미를 짙게 담은 천장화도 있습니다. 조반니 바티스타 가울리의 일 제수 성당 천장화가 대표적인데요. 일 제수 성당은 가톨릭 수도회 중 하나인 예수회가 설립한 성당입니다. 성당 내부에 들어가 고개를 들면 천장에 펼쳐진 환상적인 세계가 눈앞에 다가옵니다.

화려하고 환상적이어서 경건한 마음이 절로 들어요.

그게 핵심입니다. 그림은 세 부분으로 나뉩니다. 첫 번째는 중앙에 있는

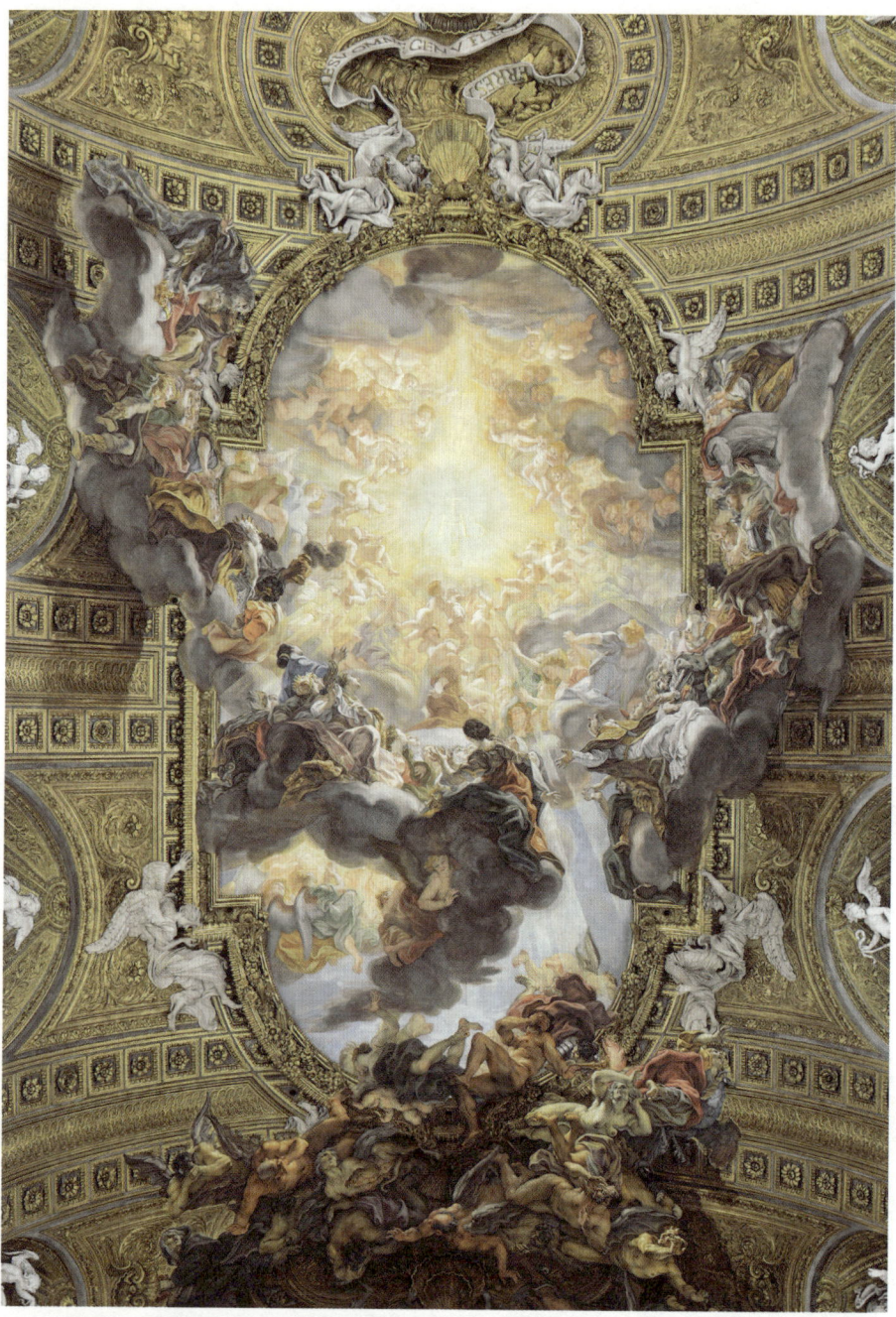

조반니 바티스타 가울리, 예수 이름의 승리, 1672~1679년, 일 제수 성당 예수 이름을 찬양하며 천국으로 올라가는 이들과 지옥으로 떨어지는 저주받은 영혼의 모습을 상하 2분할로 구성했다. 조각과 회화를 결합한 그림은 가톨릭 교회의 승리를 예찬한 정치적 수단이기도 했다.

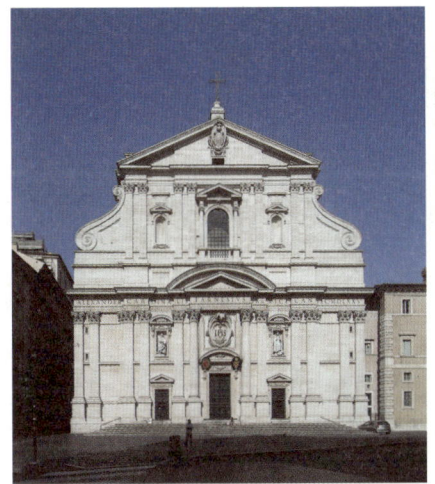 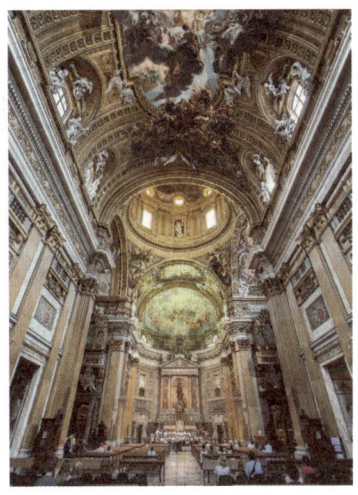

일 제수 성당, 1575년, 로마(왼쪽) / 일 제수 성당 내부 전경(오른쪽)

예수 그리스도의 상징이자 예수회 로고인 IHS, 그리고 그것이 내뿜는 강렬한 천상의 빛입니다. 수많은 천사가 주변을 둘러싼 모습도 인상적이죠. 두 번째는 천상의 빛을 감싼 아치형의 구름입니다. 동방박사, 성직자와 신도, 성녀 등 구원받은 자들이 하늘로 올라갈 준비를 하고 있습니다.

구름이 많네요. 천상의 세계에 초대받은 느낌이에요.

중요한 지점입니다. 바로크 미술에서 구름은 회화, 조각, 건축을 통틀어 가장 많이 등장합니다. 환상적인 천상의 세계를 표현하는 데 구름만 한 게 없기 때문입니다. 그러나 모든 사람이 천국으로 들어갈 수는 없을 겁니다. 그림 아래에 지옥으로 떨어지는 인물들이 보이나요? 7대 죄악과 이단을 의인화한 것으로, 사이사이 타락한 천사들도 있습니다. 모두 고통스러운 표정을 짓거나 천상의 빛으로부터 얼굴을 가리고 있습니다.

단순히 화려함을 넘어 엄숙한 신앙심을 자아
내는 그림이었네요.

종교적 색채가 짙은 천장화를 더 보겠습니다.
이 작품은 화가이면서도 예수회 수도사였던
안드레아 포초가 직접 그려서 더 특별합니다.
일 제수 성당에서 북쪽으로 조금 걸으면 산티
냐치오 성당이 등장하는데요, 일 제수 성당과
마찬가지로 예수회 소속인 이곳은 예수회의
창시자인 성 이냐시오 로욜라를 기리며 지었다고 합니다. 살펴볼 그림은
성당 내부의 천장화입니다.

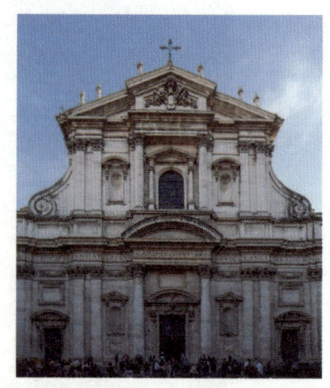

산티냐치오 성당, 1650년 완공, 로마

수도사의 작품이라면 어떤 종교화보다 진심이 담겼을 것 같아요.

예수회는 포교 활동을 중요하게 여겼습니다. 포초는 마음의 평화가 느껴
지는 종교적 체험을 그림으로 만들어내고자 했습니다. 우선 아치형 채광
창 위로 들어선 회랑은 등장인물의 주요 무대입니다. 구름으로 둘러싸인
중앙에는 성부, 성자, 성령이 하나 된 성 삼위일체와 성 이냐시오가 있고,
주변에는 천사들과 성인들이 보입니다. 화면 네 귀퉁이에는 세계 곳곳에
서 이루어진 포교 활동을 새겼습니다. 아메리카, 아프리카, 유럽, 아시아
에서의 포교 활동을 가톨릭 복장을 한 여인의 모습으로 의인화한 겁니다.

은유와 상징이 조금 어렵지만 그래서 더 세련된 느낌이에요. 정말 천장
위로 하늘이 열린 것처럼 보이네요.

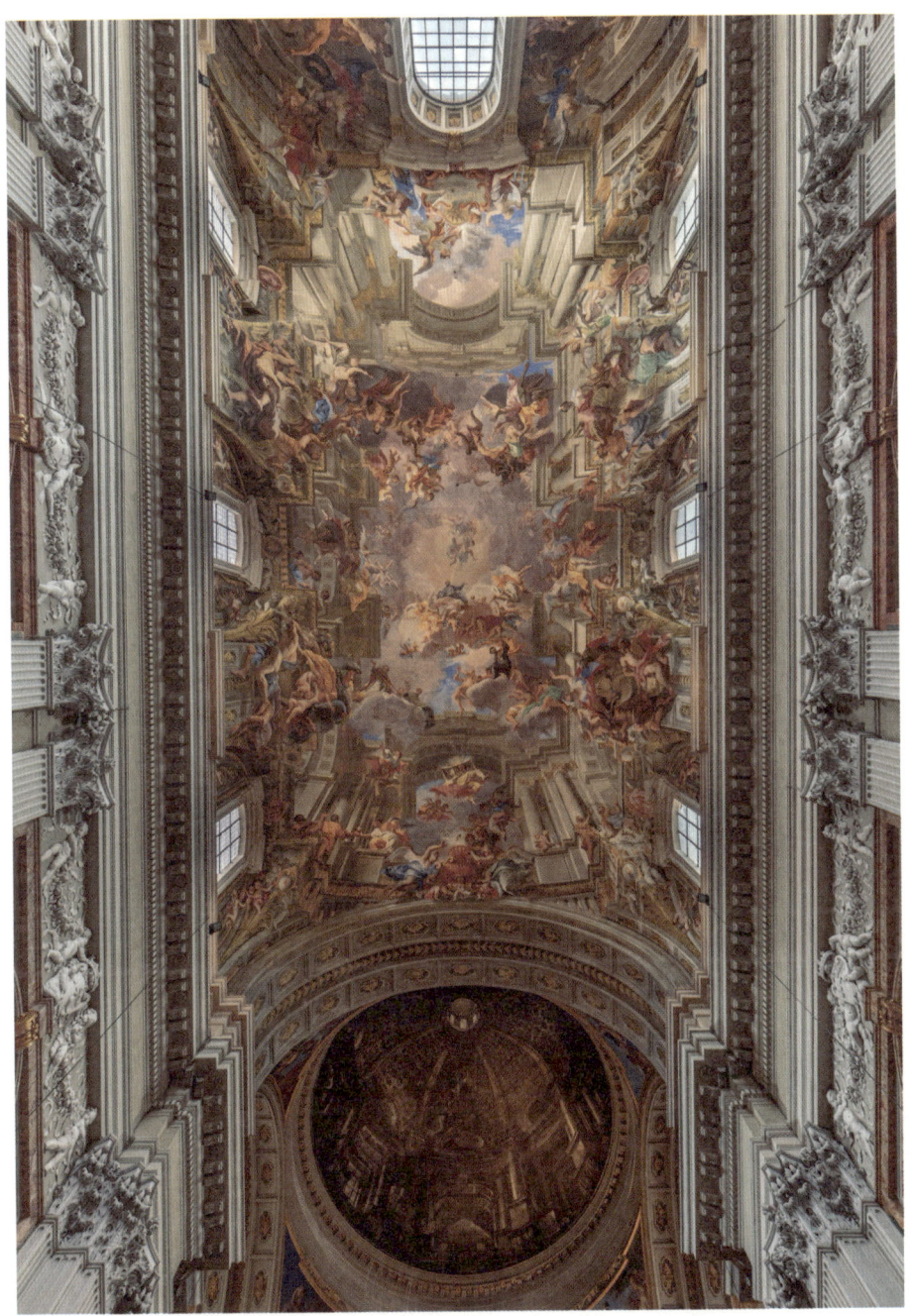

안드레아 포초, 성 이냐시오의 영광, 1685년, 산티냐치오 성당 천장 한가운데 성 삼위일체와 성 이냐시오가 그려져 있고 네 귀퉁이에는 각 대륙에 가톨릭 교리가 선포되고 있는 모습을 담았다. 포교를 중시했던 예수회의 이념이 화려하고 극적으로 표현되었다.

아메리카

아프리카

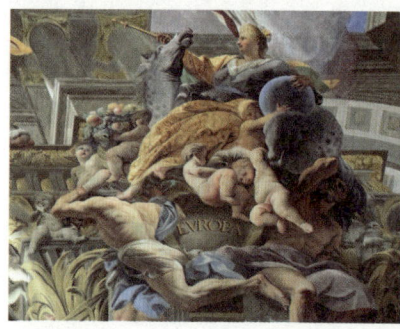
유럽

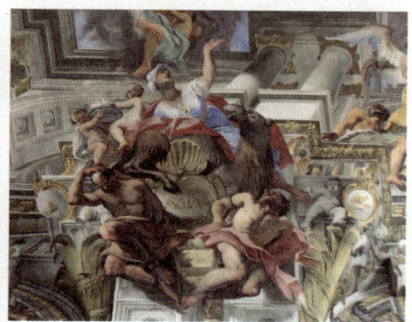
아시아

포초의 세련된 연출은 성당을 예수회에 헌정한 커다란 극장으로 느껴지게 만듭니다. 방금 본 천장화는 앞쪽의 돔과 이어지는데요. 이 돔에 엄청난 비밀이 숨어 있답니다.

바로 지금 보시는 돔이 사실 가짜라는 것입니다. 원래 이 성당에는 돔이 없지만 그 점이 아쉬워서 포초가 그림으로 그린 겁니다. 다시 말해 돔처럼 보이는 가짜 돔이 천장에 그려진 셈입니다.

돔이 진짜가 아니라 그림이라는 건가요?

산티냐치오 성당의 가짜 돔 원근법에 정통했던 포초는 그림으로 진짜 돔을 보는 듯한 착시를 만들어냈다.

그렇습니다. 평평한 천장이 오목하게 보이도록 포초가 돔 형태를 구현해낸 겁니다. 착시 효과 덕분에 마치 돔이 제대로 위치하는 듯 보이죠.

포초는 시점을 입구 쪽에서 맞췄기 때문에 성당에 들어와 성 이냐시오의 영광을 그린 천장화를 본 다음 제대 쪽으로 걸어가다가 돔 그림을 보면 진짜 돔처럼 보입니다. 그러나 반대의 위치, 즉 제대 쪽에 서서 보면 가짜라는 걸 알 수 있습니다.

그냥 돔을 만들지 왜 가짜 돔을 그려 넣었을까요?

당시에는 돔이 있어야 제대로 된 성당이라는 인식이 있었습니다. 그래서 성당을 지으려는데 돔을 지을 만큼의 건축비는 없으니 궁여지책으로 돔을 그려 넣은 거죠. 돔은 성당 옆 건물의 채광을 막으면서 주변의 민원을 받기도 했답니다. 이런저런 이유로 일단 가짜 돔을 그려 넣고 후에 제대로 된 진짜 돔을 지으려 했지만, 계획이 흐지부지되면서 지금까지 가짜 돔이 자리 잡은 겁니다.

한편 그림의 착시효과를 통해 우리는 원근법을 다루는 포초의 대단한 실력을 알 수 있습니다. 성당에 가보면 그림이 진짜 돔처럼 보여서 가짜라는 사실이 믿어지지 않을 정도니까요.

그렇다면 굳이 큰돈 들여 돔을 세울 필요가 없지 않을까요?

포초의 그림뿐만 아니라 여러 바로크 천장화는 작품 속에서 실제 세계를 완벽하게 창조했습니다. 혹시 이번 장을 시작하며 파르네세 갤러리의 천장화를 어떻게 설명했는지 기억하세요?

안드레아 포초, 『건축적 회화를 위한 원근법 교본』, 1693년, 메트로폴리탄 미술관

꿈처럼 환상적인 미술이라고 하셨어요.

맞습니다. 파르네세 프레스코화부터 포초가 그린 성 이냐시오의 영광까지 바로크 천장화는 환상적인 효과들을 우리에게 보여줬습니다. 덕분에 우리는 평면의 화면이 살아 움직이는 듯한 환영을 만날 수 있었죠.

이렇게 바로크 천장화는 천장을 하늘 높이 열린 창으로 만들어주었습니다. 창 너머에 있는 천국 같은 세계를 우리에게 생생히 보여주려 애썼던 거죠. 이런 자신감 넘치는 시각 효과가 이전 르네상스 미술의 정적인 세계와는 확연히 다른 예술적 가능성을 열었다고 평가할 수 있습니다.

물론 17세기 바로크 천장화가 철저히 계승한 원근법은 르네상스의 유산입니다. 그러나 결과적으로 바로크 화가들은 관람자와 그림 사이의 경계를 허물며 한 단계 더 나아갔습니다. 그들은 르네상스의 원근법이 주는 착시 효과를 신뢰하면서 이를 한층 정교하게 구사했습니다. 다시 말해 단순히 사물을 실감 나게 묘사하는 데 그치지 않고 관람자와 그림이 밀접하게 소통하는 공간까지 연출한 겁니다.

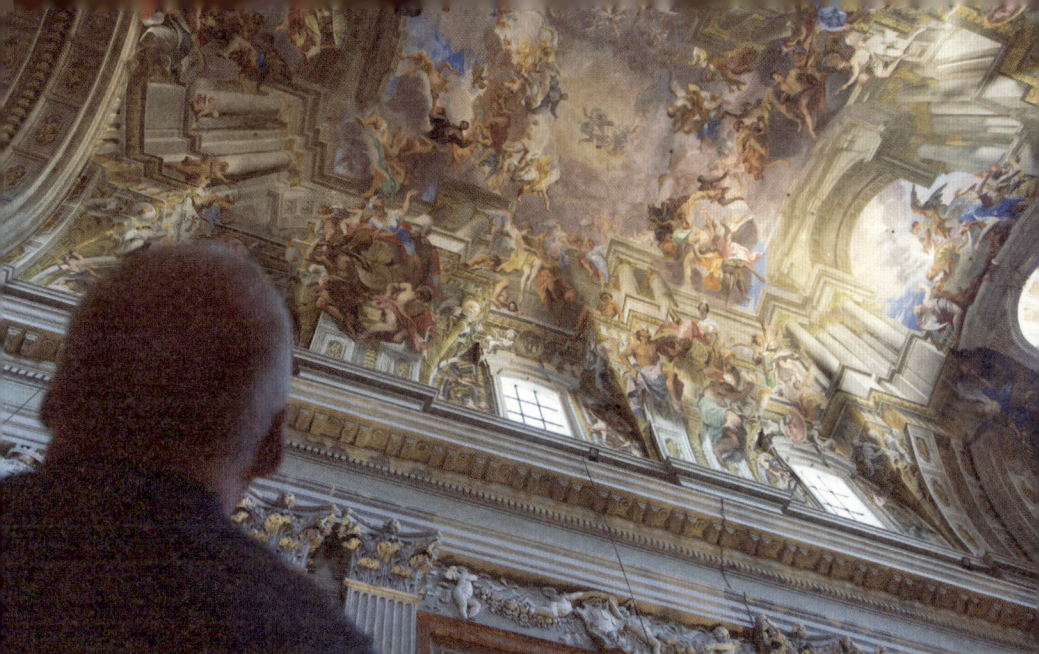

천장화를 감상하는 관람객, 산티냐치오 성당

그래서 그림이 관람객에게 말을 거는 듯한 느낌이 드는 거였군요.

| 몰입형 예술의 시작 |

흥미롭게도 이런 전달 방식은 현대에 유행하는 몰입형 전시와 닮았습니다. 혹시 큰 전시실에 빔 프로젝터로 천장부터 바닥까지 명화를 비추는 전시에 가본 적 있나요?

미디어아트로 구현된 명화를 본 적이 있어요. 그게 몰입형 전시인 거죠?

맞습니다. 빔 프로젝터로 구현한 미술 작품에 음향을 더해 환상적인 분위

기를 자아내는 전시를 몰입형 전시라고 합니다. 관람객을 공감각적으로 자극해서 작품 속으로 빨려 들어가는 듯한 몰입감을 주기 때문입니다. 당연히 바로크 화가들은 현대의 디지털 기술을 사용하지는 못했지만, 그림만으로 관람객을 새로운 감각의 세계에 푹 빠지게 했습니다. 이렇게 강렬한 시각 효과를 가진 바로크 천장화를 몰입형 전시의 시초로 볼 수 있지 않을까요?

요즘 유행하는 몰입형 전시가 바로크 천장화로부터 이어졌다는 점은 상상도 못했어요.

사실 몰입형 전시가 지나치게 시각적 이미지만 강조한 나머지 정작 미술의 의미나 내용을 잊게 한다며 '몰입'이 아니라 '허무'한 전시라고 비판하는 이들도 있습니다. 그런 비판도 유의미하지만 수많은 현대인들이 몰입형 전시에 열광하는 것은 분명 그만의 매력이 있기 때문일 겁니다.
마찬가지로 17세기 바로크 천장화도 시각적으로 너무나 화려한 나머지 그 속에 담긴 메시지가 잘 드러나지 않았습니다. 그렇지만 그것이 펼치는 환상적 세계는 변함없이 강력한 힘을 가지고 관람자를 그림 안으로 끌어당기죠. 바로크 천장화는 예술이 보여줄 수 있는 최대치를 실험하는 도전적인 미술이었습니다.

난처하 군의 필기노트

로마 바로크 04

안니발레 카라치는 카라바조와 함께 17세기 로마 화단을 이끈 거장이다. '몰입형 전시'의 시초라 할 수 있는 천장화는 관람자를 환상적 시각의 세계로 안내한다. 다양한 팔라초와 빌라를 수놓은 천장화는 점차 종교적 교훈을 전달하는 수단으로 거듭난다.

볼로냐의 화가
볼로냐 안니발레의 고향. 학문적으로 유서 깊은 곳.
아카데미아 델리 인캄미나티 안니발레가 형제들과 세운 최초의 미술 학교. 볼로냐 화파 형성에 큰 영향을 끼침.

최초의 몰입형 전시
프레스코화 건축적 회화라고도 부르는 일체형 벽화. 규모와 주제가 방대한 만큼 화가의 능력치를 최대한 요구한 장르(↔ **이젤화** 이동할 수 있는 그림).
파르네세 갤러리 천장화 '신들의 사랑'을 주제로 한 안니발레의 대표작. 연회장 장식을 목적으로 하여 종교 검열이 심한 시대에도 용인됨.

콰드라투라 평면 공간에 입체성을 구현하여 건축적 착시 효과를 유발하는 기법.

로마 바로크의 양대 산맥

카라바조	안니발레 카라치
• 강렬한 명암 대비	• 부드러운 색채
• 사실적 인물 묘사	• 이상적 인물 묘사
• 격동적 표현	• 절제된 표현

가톨릭의 승리와 영광
환상적인 분위기의 천장화는 가문의 영광을 넘어 종교적 가르침을 효과적으로 전달하는 역할로 확대됨.
예 일 제수 성당 천장화, 산티냐치오 성당 천장화

예술가로 태어나 예술가로 살아가려 한다면,
당신은 싸울 수밖에 없다.

— 라나 델 레이

05 천재의 대결, 베르니니와 보로미니

#베르니니 #보로미니 #희대의 라이벌 #페르세포네의 납치
#산 카를리노 성당 #성 테레사의 황홀 #나보나 광장

볼거리가 넘쳐나는 로마를 여행할 때는 체력 관리가 특히 중요합니다. 지칠 때는 공원을 찾아 잠시 쉬는 것을 추천드립니다.

여행 중 쉴 만한 공원이 로마에 있나요?

보르게세 공원 전경 보르게세 가문의 개인 정원이었던 이곳은 1901년 로마시의 소유가 되면서 1903년에 대중에게 개방되었다. 바티칸 시국의 두 배가 넘는 규모를 자랑한다.

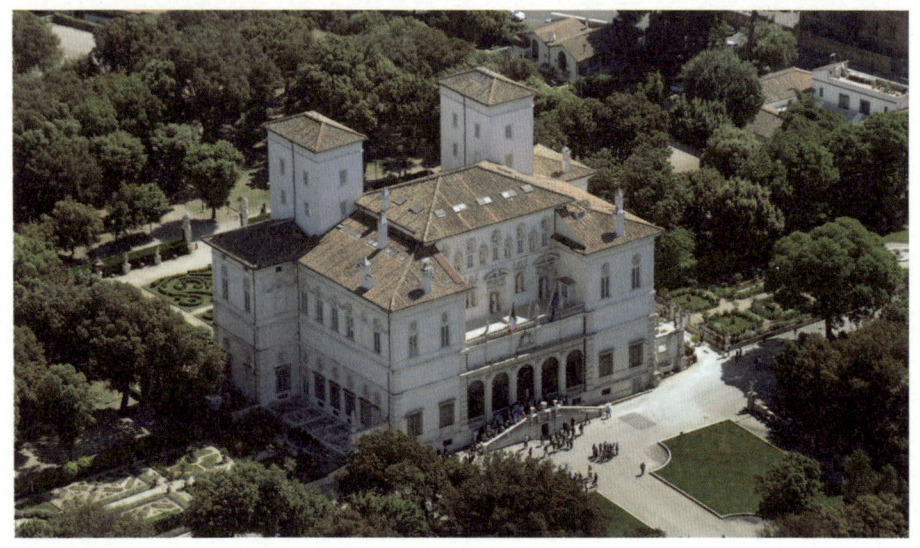

보르게세 미술관 보르게세 공원에 자리해 있다. 보르게세 가문이 수집했던 작품들을 전시하고 있다.

다행히 로마 시내 한복판에 상당히 큰 규모의 공원이 있습니다. 보르게세 공원이라고 부르는 곳인데, 클 뿐만 아니라 호수, 동물원, 승마장, 카페 등 즐길 거리가 넘칩니다. 지친 관광객뿐만 아니라 로마 시민들에게 휴식을 주는 소중한 곳이죠.

무엇보다 이 공원에는 미술 애호가라면 반드시 가야 할 명소가 있습니다. 바로 보르게세 미술관인데요. 위 사진에서 볼 수 있듯이 푸른 공원에 우아하게 자리 잡고 있습니다. 갤러리에 들어가면 보르게세 가문이 수집한 명작에 놀랄 겁니다.

이렇게 좋은 미술관을 세웠을 정도면 보르게세 가문은 대단한 집안이었겠네요.

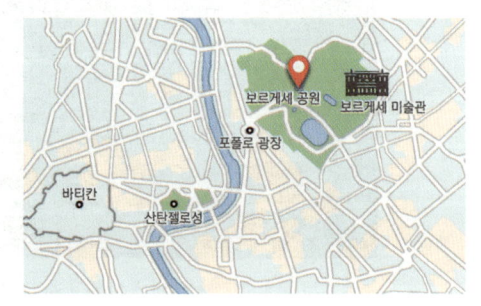

보르게세 미술관의 위치

주세페 바시, 팔라초 보르게세, 1747~1761년, 영국 박물관 이탈리아 중부 시에나 출신의 귀족 보르게세 가문은 바티칸에서 멀지 않은 테베레강 인근에 거대한 저택인 팔라초 보르게세를 지었다.

| 교황을 배출한 명문가의 자존심 |

보르게세 가문은 이탈리아 중부 시에나 출신의 귀족 가문입니다. 16세기에 로마로 이주하며 막강한 권력을 누렸는데요. 당시 명문가는 도심에 '팔라초'라 불리는 거대한 저택을, 외곽에 '빌라'라는 별장을 짓는 게 유행이었습니다.

그렇다면 명문가인 만큼 보르게세 가문은 팔라초도 짓고, 빌라도 지었겠군요.

그렇습니다. 보르게세 가문은 먼저 바티칸에서 멀지 않은 테베레강 인근에 거대한 저택인 팔라초 보르게세를 지었습니다. 그리고 도시 외곽에 엄

성 베드로 대성당에 새겨진 보르게세 가문 성 베드로 대성당의 정면 파사드는 바오로 5세 재위 기간에 완성되었다. 성당 앞쪽에 바오로 5세의 이름과 보르게세 가문의 문장이 당당히 각인되어 있다.

청난 땅을 매입해서 빌라도 짓습니다. 방금 본 보르게세 미술관이 바로 이때 지어진 별장이었습니다.

보르게세 가문은 교황을 배출하면서 명문가로 발돋움합니다. 교황 바오로 5세가 보르게세 가문 출신인데요. 바오로 5세는 1605년부터 1621년까지 16년이라는 긴 시간 동안 교황의 자리를 지켰습니다. 긴 재위 기간만큼 여러 업적을 남겼지만, 미술에 관해서는 그의 조카 시피오네 보르게세 추기경의 역할이 컸습니다. 당시 교황은 조카나 사촌을 추기경으로 만들어 자신을 돕도록 했는데, 시피오네도 그렇게 추기경 자리에 오릅니다.

교황의 조카가 추기경이었으니 권세가 대단했겠네요.

그렇죠. 시피오네 추기경은 막강한 힘을 이용해 동시대 최고 작품들을 끌

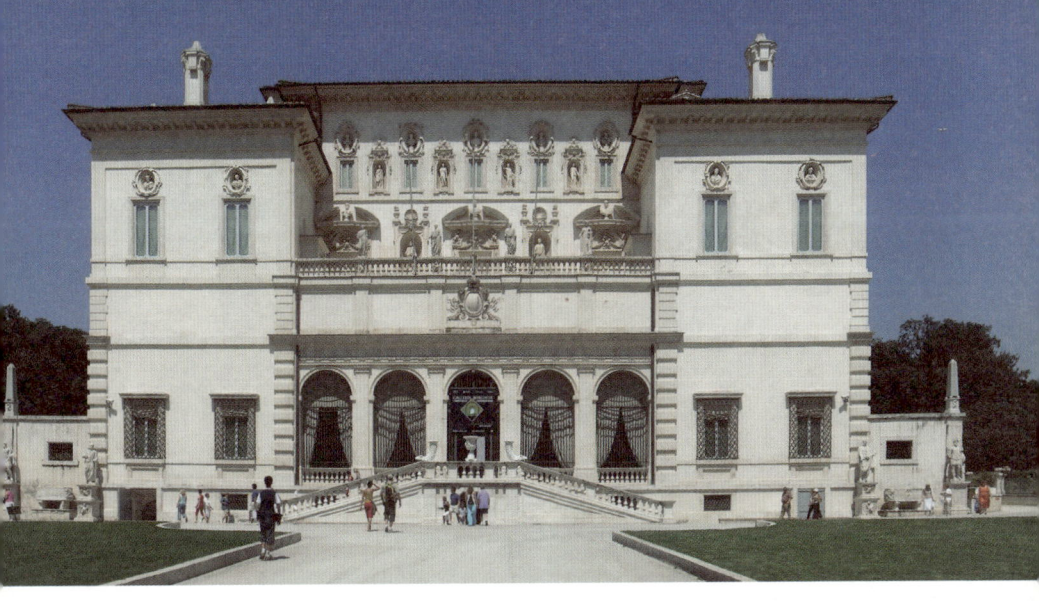

보르게세 미술관 1607년에 짓기 시작하여 1616년에 완공되었다. 거대한 정원이 인상적인 이곳은 보르게세 가문이 오래도록 위세를 떨쳐서 18~19세기까지 원래 모습을 보존할 수 있었다. 지금은 보르게세 미술관으로 이용되고 있다.

어모았습니다. 덕분에 보르게세 미술관은 17세기 바로크 미술에 관해서는 초일류 미술관으로 불립니다.

| 추기경의 열정적인 컬렉션 |

보르게세 미술관이 그렇게 중요한 곳이었군요. 한편으로는 막강한 힘을 이용해 작품을 모았다니 마음에 걸려요.

추기경의 미술 사랑은 오늘날 관점에서 보면 문제가 있습니다. 원하는 미술 작품을 얻기 위해 수단과 방법을 가리지 않았으니까요. 페루자 성당에

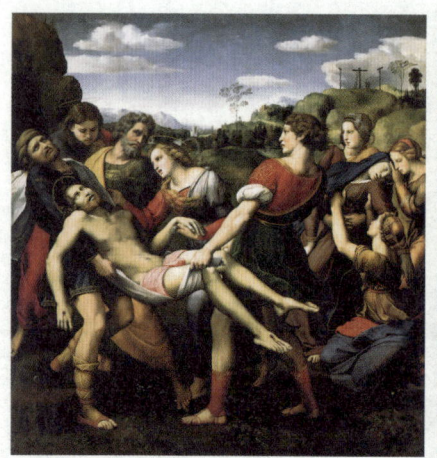 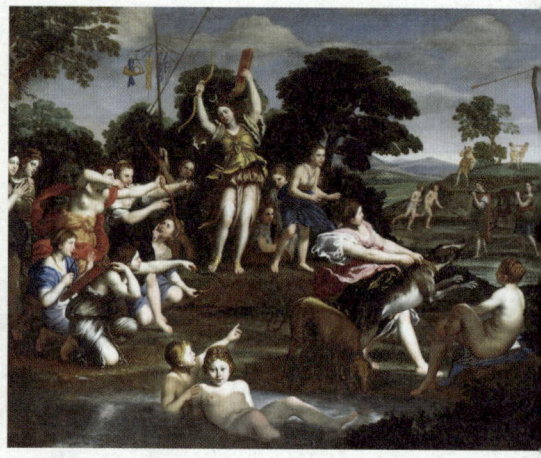

라파엘로, 그리스도의 매장, 1507년, 보르게세 미술관(왼쪽) 페루자 지역의 산 프란체스코 성당에 있던 제대화였으나 시피오네 추기경이 훔치듯 빼앗아 오면서 현재는 보르게세 미술관이 소장하고 있다.
도메니키노, 아르테미스의 사냥, 1616~1617년, 보르게세 미술관(오른쪽) 시피오네 추기경은 이 그림이 마음에 들어 화가 도메니키노를 체포 구금하여 작품을 빼앗았다.

걸려 있는 라파엘로의 그리스도의 매장을 갖고 싶어서 깊은 밤 사람을 보내 훔쳐 오게 했다는 일화가 전할 정도입니다. 심지어 당시 로마에서 활동하던 도메니키노의 작품이 마음에 들어 화가에게 작품 양도를 요청했다가 그가 거부하자 체포해 감옥에 가둡니다. 협박 끝에 추기경은 원하는 작품을 손에 넣습니다. 지금 보고 있는 아르테미스의 사냥은 이 과정을 거쳐 오늘날까지 보르게세 미술관에 걸려 있습니다.

미술 사랑을 넘어 광적인 집착 아닌가요.

시피오네 추기경은 이보다 더한 일도 벌입니다. 1607년 그는 불법무기소지죄를 씌워 화가 주세페 체사리를 구속시켰는데요. 이 과정에서 그가 보유한 129점의 작품을 자신의 집으로 옮깁니다. 체사리는 카라바조의 스

승인 만큼 카라바조의 작품도 여럿 가지고 있었지요. 이때 체사리가 보유한 6점의 카라바조 작품이 보르게세 미술관으로 넘어갔습니다.

방법은 바람직하지 않지만 한자리에서 카라바조의 걸작을 만나게 된 셈이네요.

| 떠오르는 신예 베르니니 |

보르게세 미술관의 진짜 보석은 또 있습니다. 바로 바로크 시대를 대표하는 조각가 베르니니의 초기 걸작입니다. 시피오네 추기경이 젊은 베르니니에게 주문한 세 작품은 아주 유명하죠. 시간 순서대로 페르세포네의 납치, 다윗, 아폴론과 다프네입니다. 먼저 다음 페이지에 있는 페르세포네의 납치를 보면 23세 청년 베르니니의 탁월함에 놀라고 맙니다. 저승의 신 하데스가 젊고 아름다운 페르세포네를 납치해 지하 세계로 들어가는 장면을 잡아내고 있습니다.

베르니니, 자화상, 1623년, 보르게세 미술관

딱딱한 조각상인데도 생생해서 긴박함이 느껴져요.

무엇보다 여성과 남성의 신체 표현이 대조적입니다. 몸부림치는 페르세

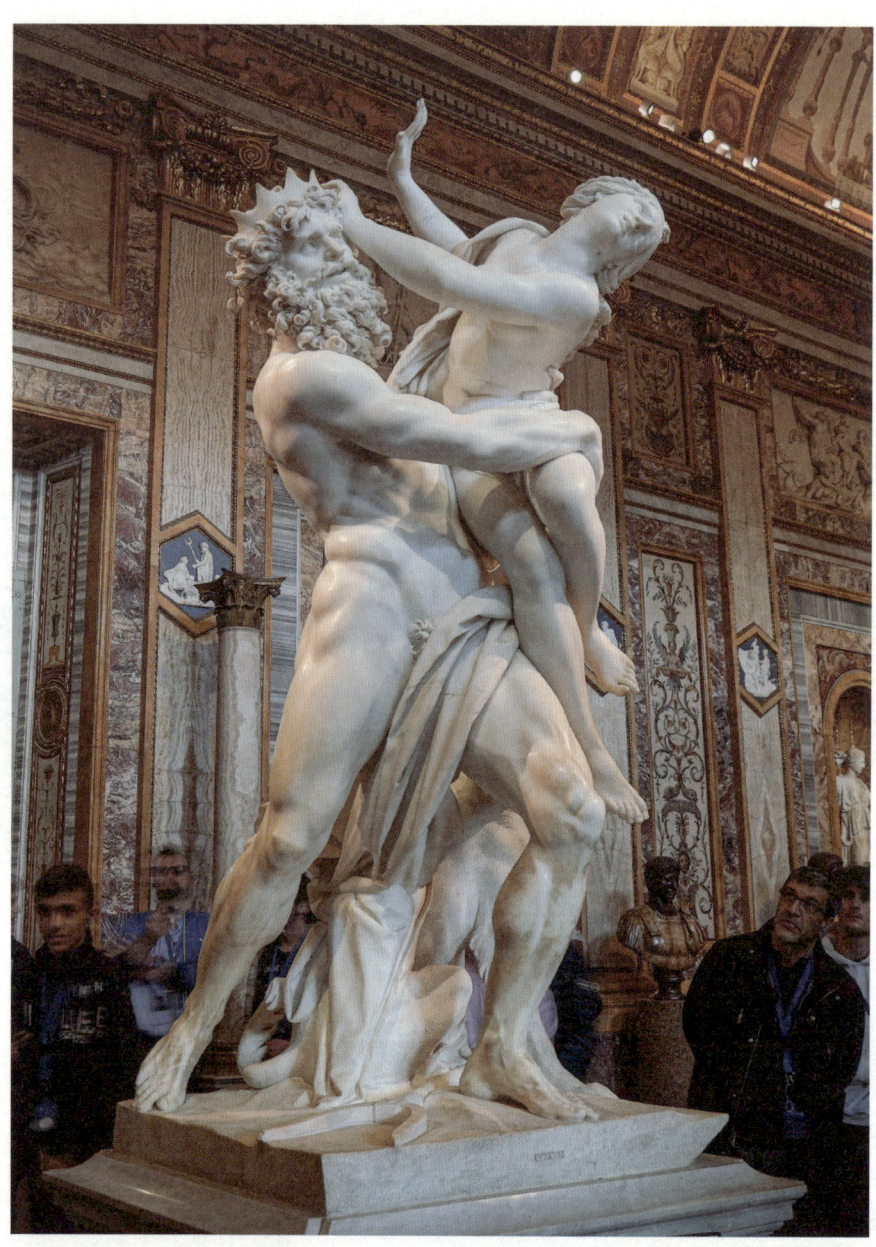

베르니니, 페르세포네의 납치, 1621~1622년, 보르게세 미술관 높이 2미터에 육박하는 거대한 조각상. 데메테르의 딸 페르세포네가 저승의 신 하데스에게 납치당한 장면을 포착했다. 대지의 여신 데메테르가 딸을 볼 수 없다는 슬픔에 휩싸여 대지를 돌보지 않자 세상은 이내 삭막해진다. 제우스는 페르세포네가 1년의 절반은 지상에, 나머지 절반은 지하에 머물 수 있도록 절충안을 내놓는다.

베르니니, 페르세포네의 납치(세부) 여성과 남성의 대조된 신체 표현이 장면을 극적으로 만든다.

포네는 부드럽고 아름다운 살결을 강조했지만, 하데스의 근육은 두드러지게 표현해 그의 폭력성을 드러냈습니다.

하데스의 손가락이 페르세포네의 허벅지를 파고드는 듯해요.

정말 리얼한 표현입니다. 보기에는 한없이 아름답지만, 내용적으로는 심오합니다. 삶과 죽음을 이야기하는 신화에서 페르세포네가 지하의 세계로 들어가면 대지가 얼어붙는 겨울이 시작됩니다. 페르세포네가 지상으

로 풀려나면 만물이 다시 살아나죠. 이 조각상이 제작된 해에 교황 바오로 5세가 사망합니다. 작고한 교황의 부활을 염원하는 마음을 담아 제작했다고 볼 수 있죠.

뒷이야기도 흥미롭네요.

한편 보르게세 미술관에는 베르니니가 스무 살에 자신의 아버지와 함께 조각한 것으로 추정하는 작품이 있습니다. 트로이의 왕자 아이네이아스가 아버지, 아들과 함께 피난길에 오른 모습입니다. 노년, 청년, 소년의 몸

베르니니, 아이네이아스·안키세스·아스카니우스, 1618~1619년, 보르게세 미술관(왼쪽) 트로이의 왕자 아이네이아스가 아버지 안키세스를 어깨에 올린 채 피난길을 나서고 있다. 바로 뒤에는 그의 아들 아스카니우스가 따라오고 있다.
베르니니, 페르세포네의 납치, 1621~1622년, 보르게세 미술관(오른쪽) 3년 전인 20살에 조각한 왼쪽 작품에 비해 페르세포네의 납치는 긴박함이 느껴질 정도로 생생하게 조각되었다.

을 개성 있게 표현하려고 했지만, 구성이 다소 어수선하고 생동감도 떨어집니다. 베르니니의 아버지인 피에트로 베르니니도 조각가였는데, 실력이 탁월하지는 않았습니다. 이 작품과 페르세포네의 납치를 비교하면 불과 3년 만에 베르니니가 얼마나 도약했는지 알 수 있습니다.

| 살아 움직이듯 생명력 넘치는 조각 |

훌륭한 아들 덕분에 아버지도 이름을 남긴 거군요.

시피오네 추기경은 페르세포네의 납치가 완성되자마자 곧바로 다윗상을 의뢰합니다. '돌'이라는 재료에 긴박한 순간을 생생하게 포착했던 젊은 작가 베르니니의 천재성을 단번에 알아챘나 봅니다.

골리앗과 싸웠던 그 다윗인가요?

맞아요. 다윗 하면 가장 먼저 떠오르는 장면, 거인 골리앗을 향해 돌팔매질하는 다윗의 모습을 구현했습니다. 당장이라도 돌을 던지는 듯 몸을 비튼 모습과 한껏 찌푸린 표정에서 비장함을 엿볼 수 있죠. 다윗상은 어느 방향에서 보아도 강한 역동성을 느낄 수 있게 구성되었어요. 정면, 측면, 뒷면에서도 강렬한 힘이 느껴집니다.
다윗은 미술 작품에서 단골로 등장하는 인물입니다. 베르니니는 이 작품을 제작하면서 먼저 미켈란젤로의 다윗상을 염두에 두었을 겁니다. 크기는 다르지만, 두 작품 모두 팽팽한 긴장감이 돋보이거든요. 다만 미켈란젤

(왼쪽부터) 도나텔로, 다윗, 1440년경, 바르젤로 국립미술관 / 미켈란젤로, 다윗, 1501~1504년, 아카데미아 미술관 / 안니발레 카라치, 폴리페무스(부분) 도나텔로의 다윗상은 인간의 욕망에 초점을 맞춘 듯 관능적이다. 미켈란젤로의 다윗상은 균형 잡힌 신체로 르네상스가 예찬했던 이성과 합리성을 담으려 했다.

로의 다윗상은 정적인 느낌이지만, 베르니니의 다윗은 극단적인 움직임을 선보입니다. 가만히 서 있는 다윗에서 거친 숨을 내쉬고 땀을 흘리는 다윗으로 탈바꿈한 셈이죠.

다윗상은 미켈란젤로가 최고라고 생각했는데 베르니니의 다윗도 색다른 매력이 있네요.

시대적으로 먼저 제작된 다윗도 있습니다. 15세기 초기 르네상스, 16세기 하이 르네상스, 17세기 바로크 미술을 대표하는 다윗상을 나란히 놓고 보면 각각의 시대가 중시했던 표현을 살필 수 있어요.

베르니니, 다윗, 1623~1624년, 보르게세 미술관 높이 약 170센티미터로 인간의 실물 크기와 비슷하다. 약 7개월 만에 완성한 이 작품에서 베르니니는 거울에 비친 얼굴을 참조해 다윗의 찡그린 얼굴을 조각했다는 기록이 남아 있다. 베르니니의 다윗상은 역동적이고 자유분방해서 긴장감이 느껴진다.

물론 베르니니의 다윗은 미켈란젤로의 영향을 받았습니다. 특히 찡그린 인상이 미켈란젤로의 다윗과 많이 닮았습니다. 다만 자세와 움직임은 안니발레 카라치가 그린 폴리페무스를 눈여겨본 듯합니다. 두 인물 모두 하체부터 상체까지 몸통을 완전히 돌려 역동적인 자세를 취하고 있습니다. 한편 보르게세 미술관에는 아폴론과 다프네상도 있습니다. 아폴론이 다프네를 향해 손을 뻗자 다프네가 월계수로 변하는 긴박한 순간을 담고 있습니다.

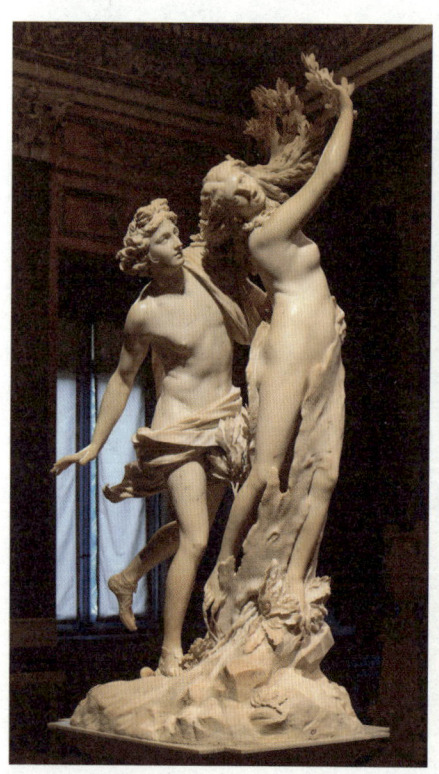 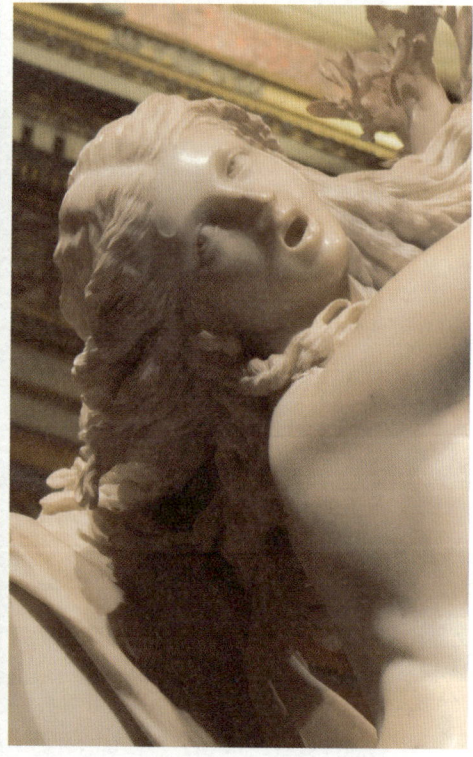

베르니니, 아폴론과 다프네, 1622~1625년, 보르게세 미술관 측면에서도 감상할 수 있도록 대각선 구도로 제작했다. 아폴론은 사랑의 신 에로스를 놀린 대가로 금 화살을 맞아 다프네에게 첫눈에 반한다. 반면 다프네는 납 화살을 맞아 아폴론을 혐오하게 된다. 다프네는 자신을 쫓아다니는 아폴론에게서 벗어나고자 아버지인 강의 신에게 간청하여 월계수로 변하고 만다.

사람이 나무로 변하는 충격적인 장면을 담아냈군요.

다프네의 몸에 뿌리, 가지, 나뭇잎이 돋아나고 있습니다. 다프네를 향해 맹목적으로 구애하는 아폴론이 그녀의 가슴과 배에 손을 뻗지만 이미 몸은 바뀌고 있어요. 비명을 지르는 듯 입을 크게 벌린 다프네의 모습이 유난히 인상적입니다. 몸이 나무로 굳어지고 있어 소리도 점점 작아졌을 겁니다.

| 로마의 스타 작가 |

젊은 베르니니는 경이로운 작품들을 속속 선보이면서 로마의 스타 작가로 거듭납니다. 명문 가문과 귀족들로부터 제작 의뢰가 밀려들어왔습니다. 조각 실력뿐만 아니라 감각도 뛰어나서 주문자들의 마음을 사로잡았다고 합니다.

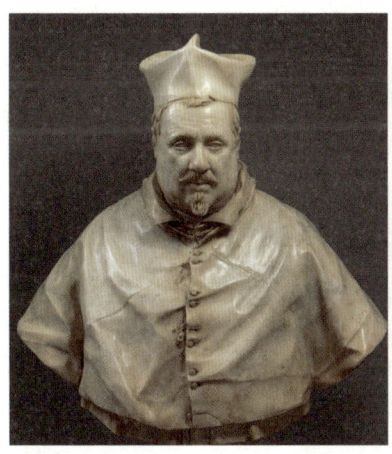 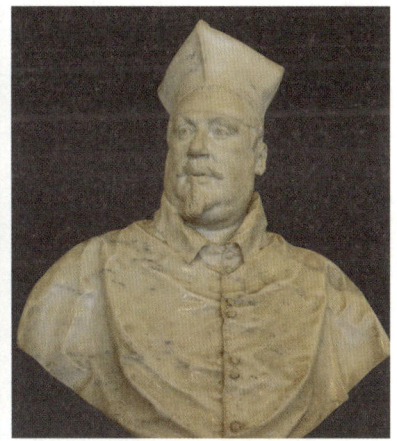

줄리아노 피넬리, 시피오네 추기경의 흉상, 1631~1632년, 메트로폴리탄 미술관(왼쪽) 피넬리는 베르니니의 스튜디오에서 1629년까지 일했다. 아폴론과 다프네의 완성에도 기여했다.
베르니니, 시피오네 추기경의 흉상, 1632년, 보르게세 미술관(오른쪽) 왼쪽 작품과 비교해 베르니니의 조각은 자세와 표정에 있어 생동감이 넘친다.

여기서 잠깐, 난처한 퀴즈! 앞 페이지에서 본 두 개의 흉상은 모두 시피오네 추기경을 모델로 삼았는데요. 둘 중 베르니니의 작품은 무엇일까요?

고개를 돌린 오른쪽이 더 생생해 보여서 베르니니의 작품 같아요.

베르니니, 시피오네 추기경의 흉상(세부), 1632년, 보르게세 미술관

정답입니다! 왼쪽도 잘 만들었지만, 베르니니의 흉상과 비교하면 디테일과 완성도에서 차이가 납니다. 같은 인물을 표현했는데도 자세와 표정이 다르죠.

왼쪽의 시피오네 추기경은 멍한 표정입니다. 어디를 응시하는지 분명하지 않아요. 반면 오른쪽은 생동감 넘치는 표정이 압권인데요. 무슨 이야기를 막 하려는 듯 입을 살짝 움직이는 순간을 포착했습니다. 이러한 표현을 당시 사람들은 스피킹 라이크니스Speaking Likeness, 즉 말을 거는 듯하다고 평가하는데 곧 베르니니 초상 조각의 특징입니다.

자세히 보면 옷의 단추가 살짝 덜 잠겨 있는 부분도 있습니다. 실수처럼 보이지만 오히려 베르니니가 의도적으로 인간적인 모습을 담아낸 것입니다. 베르니니는 이런 꼼꼼한 디테일로 생동감 넘치는 조각상을 제작해 주문자의 마음을 사로잡았습니다.

추기경이 빠져들 만하네요.

시피오네 추기경의 흉상 흉상의 이마에 금이 갔음을 발견한 베르니니는 오른쪽과 같이 똑같은 흉상을 곧바로 제작하여 추기경에게 선물한다.

추기경은 베르니니가 만든 흉상을 보고 감탄을 금치 못했습니다. 그런데 추기경의 마음을 감동시킨 지점은 따로 있답니다.

작품을 완성할 무렵, 베르니니는 조각상의 이마 부분에서 결함을 발견합니다. 돌에 문제가 생겨 이마 부위에 실금이 생긴 겁니다. 결국 조각은 중단 위기에 빠집니다. 하필 얼굴이라 전시를 할 수 없었어요. 지금도 자세히 살펴보면 이마에 깨진 부분이 그대로 남아 있습니다.

하필 이마라서 티가 많이 났겠는데요.

너무나 훌륭한 작품을 완성 직전에 중단해야 했으니 베르니니뿐만 아니

라 추기경도 안타까웠을 겁니다. 이렇게 추기경이 상심하는 와중에 또 하나의 초상 조각이 도착합니다. 베르니니가 똑같은 조각상을 한 달만에 다시 만들어 추기경에게 바친 겁니다. 당연히 추기경은 엄청 감동했겠죠. 이렇게 베르니니는 천부적인 재능과 함께 구매자의 마음을 움직이는 타고난 감각까지 보유한 만능 재주꾼이었습니다.

| 무너진 베르니니의 종탑 |

교황을 배출한 보르게세 가문에게도 위기가 찾아옵니다. 교황이 교체되면 가문의 기세도 꺾이는 법이죠. 보르게세 가문 역시 바오로 5세가 서거하며 권력의 추를 내어줍니다. 루도비시 가문의 그레고리오 15세가 교황으로 추대되지만 그 기간은 2년에 불과했고, 1623년 바르베리니 가문의 우르바노 8세가 교황의 자리에 오릅니다. 그는 21년 동안 교황의 자리를 지킵니다. 오래전부터 눈여겨본 베르니니를 수석 예술가로 삼아 성 베드로 대성당, 발다키노, 성 론지누스상, 그리고 자기 무덤의 작업까지 굵직한 프로젝트를 그에게 몰아줍니다.

구에르치노, 그레고리오 15세의 초상, 1622~1623년, 폴 게티 미술관 그레고리오 15세의 재위 기간은 1621년부터 1623년까지로, 짧은 편이었다.

베르니니에게 천운이 찾아온 건가요.

그렇습니다. 그러나 기회는 위기인 법이죠. 먼저 우르바노 8세가 베르니니에게 의뢰한 성 베드로 대성당 프로젝트를 살펴보겠습니다. 베르니니는 1629년부터 성 베드로 대성당의 수석 건축가로 일하며 성당 완공과 더불어 추가 프로젝트를 진행했습니다. 여기에는 종탑을 짓는 일도 포함되었는데요. 아쉽게도 종탑은 실물이 남아 있지 않아서 설계도로 추측할 수밖에 없습니다.

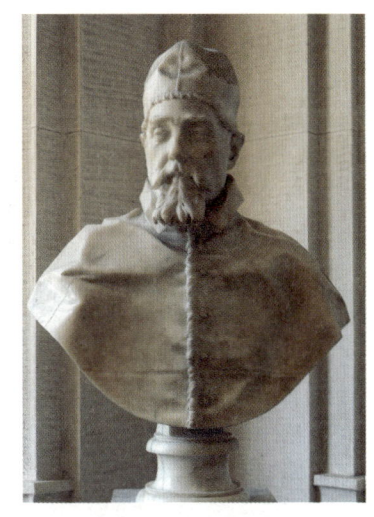

베르니니, 우르바노 8세의 흉상, 1632~1633년, 팔라초 바르베리니

베르니니가 공들여 계획한 종탑을 왜 볼 수 없나요?

베르니니는 두 개의 어마어마한 종탑을 대성당에 세우려 했어요. 그러나 지반이 약하다는 사실을 고려하지 못한 채 거대한 구조물을 짓다 보니 왼쪽 종탑에 균열이 가고 말았습니다. 대성당 전체가 모조리 무너질 위기에 처하자 1646년 종탑을 자체 철거했습니다.

이처럼 성 베드로 대성당은 베르니니에게 영광스러운 장소이자 뼈아픈 실패를 맛본 곳입니다. 무모한 설계로 인해 대성당이 무너질 뻔했으니 단순히 넘어갈 문제가 아니었습니다. 엎친 데 덮친 격으로 1644년 우르바노 8세와 관계가 좋지 않았던 인노첸시오 10세가 교황의 자리에 오르며 베르니니는 더 궁지에 몰립니다.

비비아노 코다치, 로마의 성 베드로 대성당, 1636년경, 프라도 미술관 베르니니가 구상한 성 베드로 대성당의 모습. 정면 파사드 양쪽에 높고 거대한 종탑이 계획되었다.

베르니니가 탄탄대로만 걸은 게 아니었군요.

인노첸시오 10세는 우르바노 8세가 시행한 모든 정책과 거리를 두었습니다. 베르니니가 설계한 종탑 때문에 대성당 전체가 무너질 위기에 처하자 인노첸시오 10세는 엄격한 감사를 명령합니다. 감사 과정에서 베르니니는 일생의 라이벌을 마주합니다. 감사를 주

카를로 폰타나, 『바티칸 사원과 그 유래』, 1694년, 폴란드 국립도서관 성 베드로 대성당 종탑 설계도

도한 인물이 바로 건축가 보로미니였거든요.

보로미니는 베르니니보다 한 살 어린 건축가였는데요. 베르니니 밑에서 대성당 프로젝트의 조수로 일했습니다. 베르니니의 대표작 발다키노의 제작에도 보로미니의 도움이 컸습니다.

베르니니의 위기는 보로미니에게 기회였나요?

맞아요. 그동안 베르니니에게 가려진 보로미니가 출세의 길을 걷기 시작합니다. 베르니니가 맡고 있던 수많은 프로젝트가 조수였던 보로미니에게 넘어갑니다. 인노첸시오 10세의 후원 아래 수석 예술가가 되는 영광도 누리고요.

| '천재' 보로미니 |

보로미니는 독특한 인물입니다. '천재'라는 단어가 부족할 정도입니다. 하늘에서 뚝 떨어진, 유례를 찾을 수 없는 혁신적인 건축가였어요.

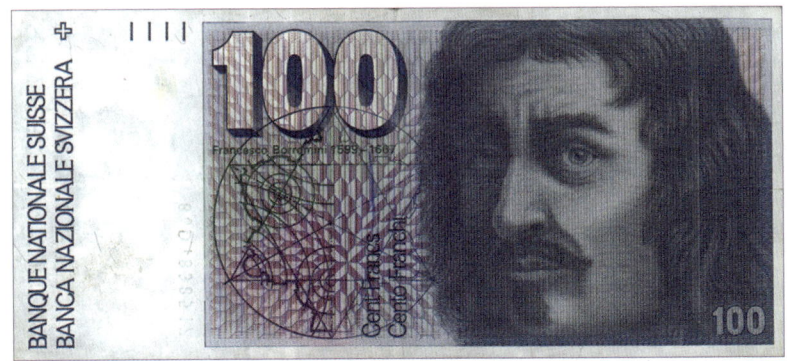

스위스 100프랑 속 보로미니 1976년부터 2000년까지 통용된 스위스 지폐에서 보로미니의 모습을 찾을 수 있다.

미켈란젤로, 카라바조, 보로미니까지… 이탈리아에는 천재들이 넘쳐나는군요.

보로미니는 이탈리아 바로크를 대표하지만, 출신지로 보면 이탈리아인은 아닙니다. 스위스와 북부 이탈리아 경계에 자리한 비소네에서 태어나 스위스인으로 보기도 합니다. 그는 밀라노

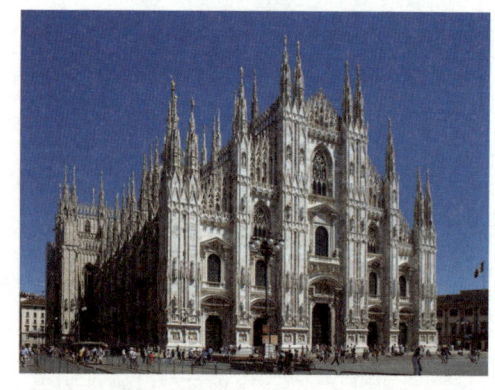

밀라노 대성당, 1386~1965년, 밀라노 14세기 후반부터 20세기까지 6세기에 걸쳐 완성된 고딕 양식의 성당.

로 넘어와 석공이었던 아버지에게 기술을 배웁니다. 덕분에 밀라노 대성당 건축에 참여할 수 있었고요.

밀라노 대성당은 이탈리아에서 중세 고딕 건축의 미감을 가장 잘 보여주는 곳입니다. 완공하는 데까지 수백 년이 걸리면서 보로미니는 이곳에서 중세 고딕 건축의 미감을 익혔습니다. 보로미니의 건축은 개성이 넘치지만, 그의 설계 개념은 중세에 뿌리를 둔다고 보는 관점이 있습니다. 다시 말해 그가 중세를 바탕으로 바로크를 재해석했다는 주장입니다.

| '분수 사거리'의 작은 성당 |

밀라노에서 일을 배운 보로미니는 20대 초반 로마로 넘어옵니다. 보로미니는 베르니니 밑에서 일을 배우면서도 호시탐탐 자기를 알릴 기회를 노립니다. 그리고 마흔 살 무렵, 자기 이름을 내건 '산 카를로 알레 콰트로

4개의 분수 사거리 건물 모서리에 조각된 분수를 볼 수 있다. 4개의 분수는 아르노강, 테베레강, 아르테미스 여신, 헤라 여신을 상징한다.

폰타네'라는 프로젝트에 돌입합니다.

20대에 명성을 얻었던 베르니니에 비하면 상당히 늦게 꽃을 피웠네요.

그렇죠. 산 카를로 알레 콰트로 폰타네는 '4개의 분수가 있는 사거리에 자리한 성 카를로 성당'을 의미합니다. 워낙 이름이 길어서 산 카를리노 성당이라고 불립니다. 실제로 큰 사거리에 정말 작은 성당이 있습니다.

성당이라고 알려주지 않으면 그냥 지나칠 만한 곳에 지어졌네요.

산 카를리노 성당, 1634~1667년, 로마 파도치는 듯한 역동적인 파사드 때문에 건물 전체가 하나의 거대한 조각처럼 보인다. 자기 이름을 건 첫 번째 건축물이 필요했던 보로미니는 이 성당 프로젝트의 설계를 맡으면서 보수를 따로 받지 않았다.

로마를 재개발하며 신작로를 만들 때 교차로에 네 개의 분수를 설치했는데 바로 이곳에 성당이 들어왔습니다. 트리니티 수도회에 속한 성당 파사드에는 '이 수도원을 카를로 보로메오에게 헌정한다'라는 글이 새겨져 있는데요. 다시 말해 수도회가 카를로 보로메오 성인을 기리는 성당의 설계를 보로미니에게 의뢰한 겁니다.

보로미니의 원래 이름은 프란체스코 카스텔리입니다. 당시에는 카스텔리라는 이름이 흔해 자기와 같은 밀라노 출신이자 존경받는 보로메오 성인의 이름을 따 스스로를 보로미니라고 칭했습니다.

산 카를리노 성당 앞에 서면 물결 모양의 파사드가 단연 눈길을 사로잡습니다. 파사드는 거리처럼 트인 공간을 향한 건물의 정문입니다. 보통 건축물의 출입구가 있는 정면을 말하죠. 대부분 성당의 파사드는 일 제수 성당 같은 모습인데 비교하면 큰 차이가 납니다. 다음 페이지에서 두 성당의 파사드 사진을 함께 볼까요.

산 카를리노 성당이 작지만 입체적으로 다가와요.

거대한 파도가 물결치듯 오목하고 볼록한 구조로 입체성이 확 살아납니다. S자형 곡선을 거꾸로 돌린 듯한 구조는 당시로서는 혁신적인 디자인이었습니다.

산 카를리노 성당은 협소한 사거리에 짓다보니 화려하고 웅장한 느낌을 내기 힘들었어요. 보로미니는 '굽이치는 파사드'를 통해 구조적 단점을 보완했습니다. 파사드 표면에 비해 훨씬 튀어나온 돌림띠, 즉 상부의 장식에서 그의 천재성을 확인할 수 있습니다.

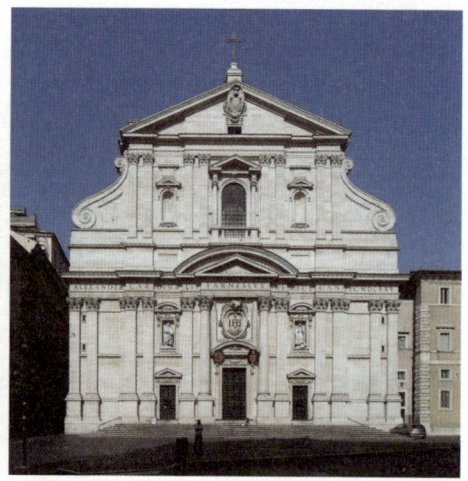

산 카를리노 성당, 1634~1667년, 로마(왼쪽) 파사드에는 보로메오 성인의 조각상과 트리니티회 창립 멤버인 마타의 성 요한, 발루아의 성 펠릭스 조각상이 자리한다.
일 제수 성당의 파사드(오른쪽)

| 작지만 위대한 알짜배기 건축 |

성당 건축을 의뢰한 트리니티 수도회는 스페인에 뿌리를 두었는데, 너무나 가난해서 간신히 부지를 구입했다고 합니다. 그렇게 너비 12미터, 폭 20미터의 소박한 성당을 지었습니다. 산 카를리노 San Carlino라는 이름도 '작은 카를로 성당'이라는 뜻입니다. 당시 사람들은 이 성당이 성 베드로 대성당의 파사드 한 칸에 들어가고도 남겠다며 조롱할 정도였습니다.

간신히 예배 공간만 나왔겠는데요?

산 카를리노 성당 파사드 측면의 트리니티 수도회 문장 스페인에 뿌리를 둔 이 수도회는 십자군 전쟁에서 납치된 기독교인들을 고국으로 생환시키는 것을 목표로 삼은 수도회이다.

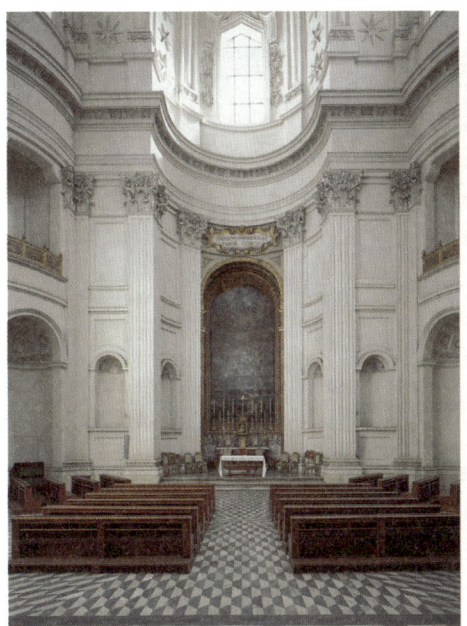 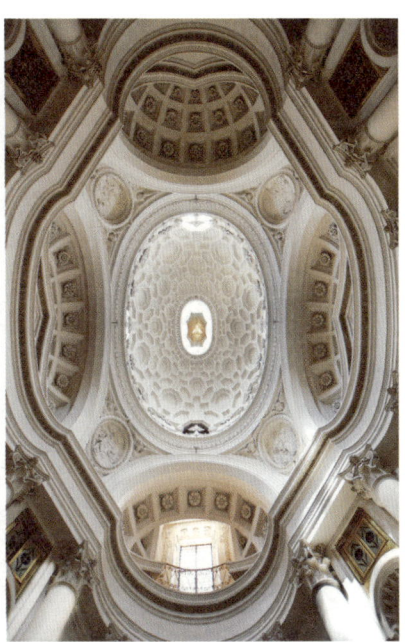

산 카를리노 성당의 내부 모습(왼쪽) 작은 성당이지만 예배당, 성구실, 종탑까지 갖추고 있다.
산 카를리노 성당의 천장(오른쪽)

바로 여기에서 보로미니가 천재성을 발현합니다. 전체 부지 기준으로 300평 남짓 비좁은 대지에 수도회가 요구하는 기본 요소를 모두 넣는 방식을 찾아냈으니까요. 성당부터 사제들이 머무는 생활관, 미사를 집행하는 다목적 공간까지, 그야말로 밀도 있는 구성을 이루어냈습니다.

현실의 제약 덕분에 효율적인 건축이 탄생한 거네요.

아름다움도 놓치지 않았답니다. 성당에 들어가면 '우주적 미감'으로 부를 만한 세계가 펼쳐집니다. 우선 장엄한 타원형 구조가 눈에 들어옵니다. 마

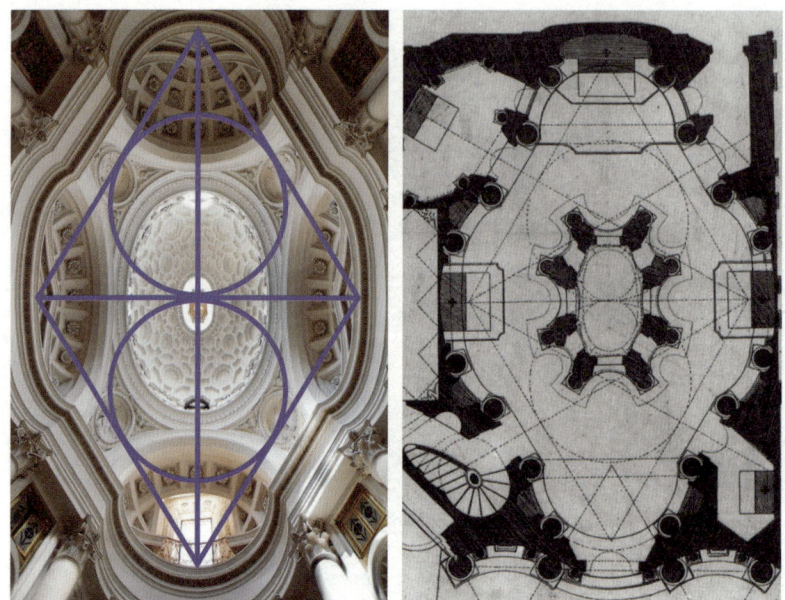

산 카를리노 성당의 천장 구조(왼쪽)과 도면(오른쪽) 정삼각형, 원, 사각형을 중첩하여 활기차게 디자인되었다.

름모와 타원이 겹친 구성 속에서 수직선과 수평선이 교차하는 십자가 형태를 읽을 수 있어요. 이 좁은 공간에 작은 예배당, 미사를 준비하는 성구실, 종탑, 수도사들의 생활 및 식사 공간까지 있다면 믿으시겠어요?

이처럼 보로미니는 아름다우면서도 실용성까지 압축시킨 파격적인 공간을 만듭니다. 작가의 개성을 한껏 드러내면서 성당의 기본 틀을 충실하게 따른 거죠.

보로미니의 '큰 그림'은 설계도에서 극대화됩니다. 그는 공간을 삼각형과 원을 연속해서 이어 붙이는 방식으로 해석했는데요. 우선 정삼각형을 그리고, 그 위에 내접하는 원을 추가하여 변형된 원을 발견하는 방식입니다. 정삼각형, 원, 사각형을 끊임없이 중첩하며 자기가 원하는 디자인을

중세 건축의 트레포일 양식 세 장으로 이루어진 꽃잎, 혹은 나뭇잎 모양의 장식을 의미한다. 중세 건축에서 아치 혹은 창의 장식물로 자주 활용되었다.

구상한 거예요.

보로미니는 다 계획이 있군요.

보로미니가 구상한 원리는 중세 건축을 연상시킵니다. 중세 건축의 창에 자주 나타나는 트레포일Trefoil 양식과 비교할 수 있어요. 트레포일 양식도 삼각형을 이루도록 원을 반복 중첩하여 기하학적 규칙을 형성했거든요.

| 우주의 천장 아래에서 |

자, 성당의 구성을 파악했으니 고개를 들어 천장을 볼까요? 산 카를리노 성당의 백미는 천장과 돔입니다. 왼쪽 페이지 사진 속 천장의 귀퉁이 4면에는 반원형 아치가 있고, 중앙 천장에는 타원형 돔이 있습니다.

시선을 위로 옮겨도, 아래로 옮겨도 똑같네요. 조금 시시할 법도 한데 장식이 예뻐서 마음을 훅 끌어당겨요.

통일감은 물론 감각적인 장식이 다채롭죠. 타원형 돔을 자세히 볼까요? 하얀색 장식 요소는 석고를 재료로 삼은 건축 장식 스투코입니다. 십자가 모형과 다각형 장식이 반복해서 공간을 메우고 있어요.
스투코는 저렴해서 당시 형편이 넉넉지 않았던 수도회에게 최상의 재료

산 카를리노 성당의 돔 천장 돔에는 수도회의 문장이 새겨져 있다. 원 속에 삼각형이 있고 그 중심에 비둘기가 들어간 문장이다. 주변에 새겨진 글씨는 트리니티 수도회와 보로메오 성인을 기념한다.

였습니다. 공간 구성은 물론 예산까지 꼼꼼하게 챙긴 보로미니의 배려였을지도 몰라요. 돔의 안쪽으로 들어갈수록 패턴의 크기가 작아지고 촘촘해져서 성당에 들어선 관람객을 성령의 축복으로 인도하는 기분을 들게 합니다. 가성비와 아름다움, 두 마리 토끼를 모두 잡았다고 할까요.

이처럼 산 카를리노 성당은 밖에서든 안에서든 생명력 넘치는 건축입니다. 정적인 건축에 에너지를 불어넣은 보로미니 덕분에 말이죠.

| 보로미니가 그린 아름다운 별 |

이후 보로미니는 자기가 원했던 새로운 프로젝트를 맡습니다. 로마 라 사

산티보 성당, 1642~1666년, 로마 산티보 알라 사피엔자 '사피엔자 대학교에 있는 산티보 성당'이란 뜻이다. 중앙에 성당이 있고 양옆에 회랑이 줄지어 있다. 회랑은 16세기 자코모 델라 포르타라는 건축가가 작업했다.

피엔자 대학교의 성당 설계를 의뢰받았는데요. 위의 사진은 대학 성당이 완성된 모습입니다. 지식을 관장하는 이보 성인을 기리는 이 성당을 사람들은 산티보 성당이라고 부릅니다.

이 성당도 어딘가에 끼어 있는 인상이네요?

양옆에 회랑이 있고, 중간에 예배당이 있어서 그렇게 느껴질 거예요. 산티보 성당의 규모도 너비 26미터, 폭이 27미터로 크지 않지만, 산 카를리노 성당과 마찬가지로 예배당의 기본 요소를 충실히 배치했습니다.

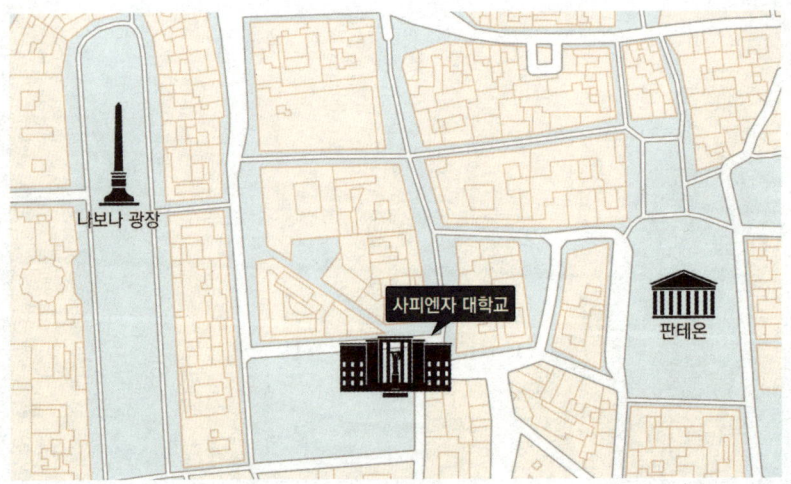

사피엔자 대학교의 위치 로마 판테온과 나보나 광장 사이에 위치한다. 카라바조가 그린 첫 번째 대규모 종교화가 걸린 산 루이지 데이 프란체시 성당과 델 몬테 추기경의 저택이 근처에 있다. 산티보 성당은 일요일 오전에만 일반인에게 공개된다.

입구에서 중앙 제대로 들어서면 시야가 양쪽으로 확장되도록 구성되어 있습니다. 예배 공간뿐만 아니라 성구실, 미사 준비를 위한 방도 갖추었고요.

보로미니 덕분에 성당은 웅장하고 거대한 건축물이라는 고정관념이 깨지고 있어요.

보로미니의 진가는 설계와 천장 디자인에서 빛을 발합니다. 우선 정삼각형 2개를 아래위로 겹쳐 여섯 개의 꼭짓점을 가진 육각성을 만들었습니다. 그리고 꼭짓점에 원을 반복적으로 덧대어 인간이 상상할 수 없는 풍경을 연출합니다.

다윗의 별을 연상시키는 산티보 성당의 천장(왼쪽) 산 카를리노 성당의 돔과 마찬가지로 저렴한 스투코 재료로 장식했다. / **다윗의 별 모양 해석(오른쪽)** 천장은 원과 정삼각형을 겹치게 한 후 다양한 기하학적 구성을 안팎으로 집어넣었다.

천장을 보면 무슨 말인지 이해할 수 있을 거예요. 마치 한 송이 꽃이 피어난 듯한 모양입니다. 평면도를 따라 천장에도 기하학적 구성을 수놓았습니다. 밑에 들보 역할을 하는 엔타블레이처가 과감하게 기둥을 휘감아서 역동적이고 속도감을 자아냅니다.

산 카를리노 성당보다 복잡한 모양이에요.

옆에서 보면 창을 통해 빛이 들어오는 듯하지만 중앙에 서서 천장을 올려다보면 다른 느낌이에요. 성당의 휘장이 돔 중심에서 당당히 우리를 내려다본다고 할까요. 관점에 따라 다른 세계가 펼쳐지는 겁니다. 바로크 시대의 우주적 미감이라고 할 만하죠. 보로미니가 천재성을 펼칠 무렵, 교황의 관심으로부터 멀어진 베르니니는 무엇을 하고 있었을까요?

산티보 성당 천장 산티보 성당의 천장은 보는 이의 위치에 따라 다르게 느껴진다. 정중앙에 서서 천장을 올려다보면 성당의 휘장이 수직으로 내려오는 듯한 인상을 받는다.

| 베르니니의 와신상담 |

때마침 베르니니 안부를 묻고 싶었어요.

교황청이 주도하는 대규모 공공 프로젝트를 맡지 못한 베르니니는 명문 가문들에게 집중합니다. 그중에는 베네치아 출신 코르나로 추기경이 의뢰한 프로젝트가 있었습니다. 베르니니는 성 베드로 대성당 종탑 사건으

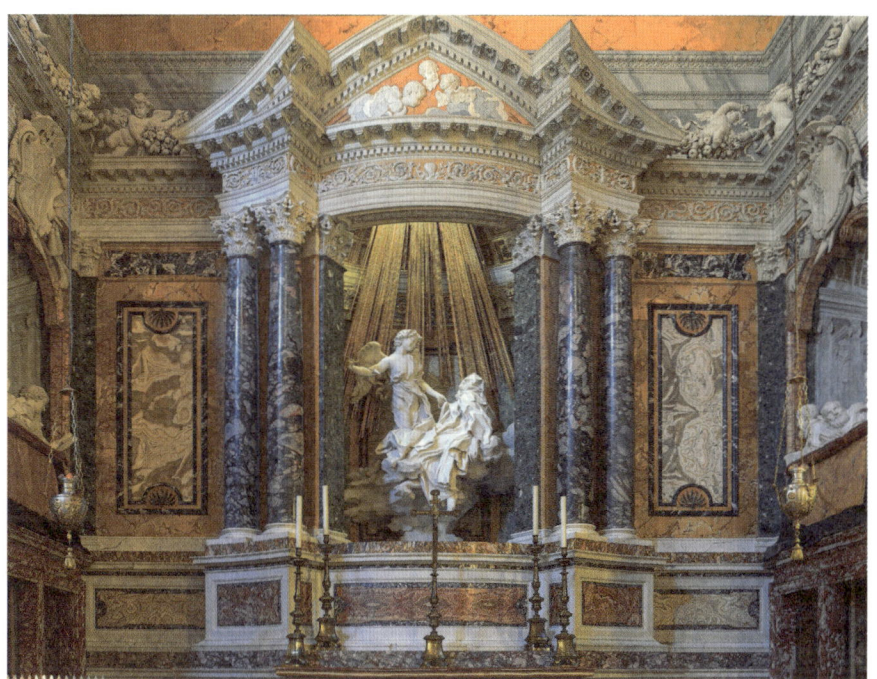

베르니니, 성 테레사의 황홀, 1647~1652년, 산타 마리아 델라 비토리아 성당 코르나로 추기경의 의뢰로 제작한 작업이다. 베르니니는 제대를 무대처럼 사용해 성 테레사가 영적 체험을 겪는 장면을 연극적으로 연출했다.

로 구겨진 자존심을 되찾겠다는 듯 모든 열정을 쏟아붓습니다. 이렇게 해서 베르니니의 후기작을 대표하는 성 테레사의 황홀이 탄생합니다.

성 테레사의 황홀은 산타 마리아 델라 비토리아 성당의 코르나로 예배당에서 만날 수 있습니다. 성당 내부로 들어가다가 중앙 제대 앞에서 고개를 돌리면 위와 같은 광경이 펼쳐집니다.

한눈에 보아도 화려하군요. 베르니니가 제대로 보여주려고 벼른 모양입니다.

형형색색의 대리석이 정말 화려해 보입니다. 하얀 대리석으로 만들어진 성 테레사의 모습은 조명까지 강하게 받아 우리의 눈길을 확실히 끌어당깁니다. 사실 바로크를 연극적 예술이라고 하는데, 이 수식어와 아주 잘 어울리는 작품이 성 테레사의 황홀입니다. 베르니니는 예배당 중심에 있는 제대를 무대로 여기고 여기에 성 테레사가 영적 체험을 겪는 장면을 연출했습니다. 양쪽 벽면에는 코르나로 가문의 사람들이 마치 오페라 극장의 객석에 앉은 관객들처럼 신비로운 장면을 목격하고 놀라는 모습들이 나타납니다. 놀라운 건 이 모든 게 조각이라는 겁니다.

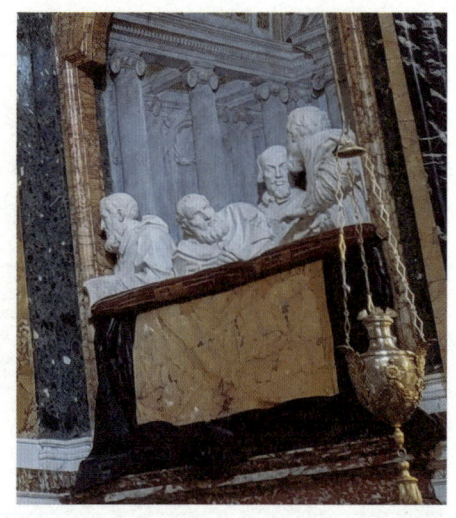

코르나로 예배당 양쪽 벽면의 모습 코르나로 가문의 인물들이 테레사 성인의 영적 체험을 보고 놀라고 있다.

단순히 조각 작품을 배치하는 게 아니라 하나의 공간을 연출한 거네요.

여기에 베르니니는 조명도 추가합니다. 성 테레사와 천사가 있는 공간 위로 창을 내어 자연광이 유입되도록 만들었습니다. 그리고 배경에는 빛이 쏟아지는 광선 모양까지 재현해 성스러운 분위기를 한층 끌어올렸습니다.

성녀 테레사가 어떤 분이기에 이렇게까지 멋진 조각으로 화려한 조명까지 받는 건가요?

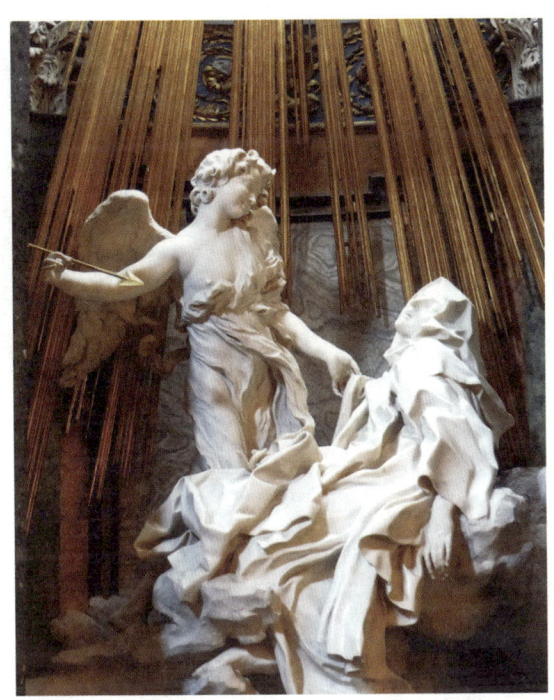

베르니니, 성 테레사의 황홀(세부), 1647~1652년, 산타 마리아 델라 비토리아 성당 테레사의 영적 체험은 판화나 그림으로도 자주 제작되었다. 다음 페이지의 판화 작품과 비교하면 베르니니는 성인의 체험을 더 극적으로 표현하고 있다.

테레사는 스페인을 대표하는 성인입니다. 기록에 따르면, 어느 날 천사가 나타나서 테레사의 몸을 화살로 찔렀습니다. 신의 말씀을 대변하는 화살이 몸을 찌르자 테레사는 말로 형용할 수 없는 신비로운 고통을 느꼈다고 합니다. 코르나로 집안은 성녀 테레사를 수호성인으로 생각해서 그분이 겪은 영적 체험을 베르니니에게 재현해달라고 부탁한 겁니다.

예배당을 만들고 나서 만족해하는 베르니니의 얼굴이 떠올라요.

베르니니의 표현력은 늘 감탄을 자아내지만, 성녀 테레사의 표정은 더욱 눈길을 잡아끕니다. 성녀 테레사는 화살을 맞는 순간 엄청난 고통과 희열을 느꼈다고 하는데, 베르니니는 이 장면을 육체적 희열감으로 묘사했습니다. 표정뿐만 아니라 의복을 마치 아이스크림이 녹아내리는 것처럼 표현해서 환희의 느낌을 강조하고 있습니다.

아드리안 콜라르트, 아빌라의 테레사, 1630년

육체적 희열감이라니 남다른 관점인데요.

성 테레사를 너무 육감적으로 표현한 나머지 이 작품은 논쟁에 휩싸이고 맙니다. 18세기 프랑스 외교관이 "이것이 신의 사랑이라면 나도 잘 알지!"라며 짓궂게 조롱한 겁니다. 베르니니의 작품은 그만큼 예술과 외설의 경계를 아슬아슬하게 넘나들었습니다. 결과적으로 베르니니는 로마인들의 시선을 다시 사로잡는 데 성공합니다. 교황과의 관계에도 청신호가 켜졌음은 물론이고요.

| 나보나 광장에서의 결투, 베르니니 vs 보로미니 |

코르나로 예배당 작업 이후 베르니니는 다시 활발하게 활동합니다. 숙명의 라이벌 보로미니와 치열하게 대립합니다. 두 거장이 맞붙은 장소는 로마 나보나 광장입니다. 앞서 베르니니가 난관에 빠진 것도 교황 인노첸시

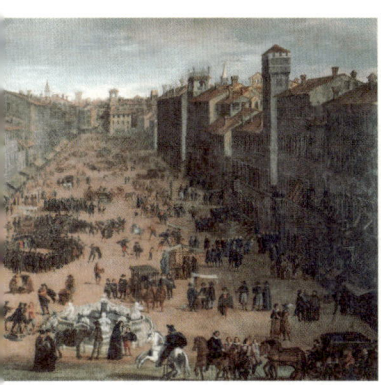 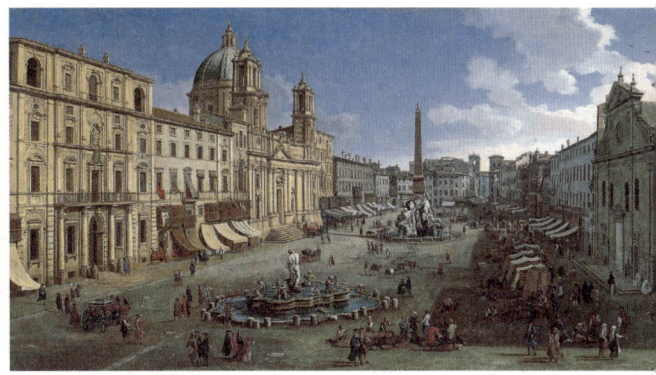

작자미상, 중세 로마 나보나 광장의 모습, 1630년(왼쪽) / 하스파르 반 비텔, 인노첸시오 10세의 재개발 프로젝트 이후 나보나 광장의 모습, 1699년, 티센 보르네미사 미술관(오른쪽)

오 10세의 영향 때문이었습니다. 이 교황도 로마 재건을 위해 대규모 건축 프로젝트를 구상했는데요. 이 프로젝트의 핵심으로 나보나 광장을 택했습니다. 사실 나보나 광장의 재건 계획은 교황 인노첸시오 10세가 자신의 가문 팜필리 집안의 권위를 드높이려는 시도이기도 했습니다. 팜필리 가문의 저택이 바로 이 광장에 있었기 때문에 이 광장을 크게 확장하는 프로젝트를 진행했습니다.

순수하게 로마를 위한 일만은 아니었군요?

그런 셈입니다. 이 과정에서 17세기 바로크를 대표하는 성당과 분수대가 만들어집니다. 사실 나보나 광장의 꽃은 콰트로 피우미 분수와 산타녜세인 아고네 성당입니다.
네 개의 강을 뜻하는 콰트로 피우미 분수는 나보나 광장에 있는 세 개의 분수대 중 가장 유명한 분수입니다. 세계 4대 강을 상징하는 신들의 조각

05 천재의 대결, 베르니니와 보로미니 233

상이 중앙에 있는 오벨리스크를 수호하고 있습니다. 이 분수대 뒤로 산타녜세 인 아고네 성당이 자리합니다. 자연스럽게 인노첸시오 10세를 배출한 팜필리 가문의 전용 예배당 역할을 하죠.

콰트로 피우미 분수와 산타녜세 인 아고네 성당의 프로젝트는 모두 인노첸시오 10세가 가장 아낀 보로미니에게 돌아갔습니다. 그러나 여기에 반전이 있습니다. 두 프로젝트 모두 마지막에는 베르니니의 손으로 넘어간 것입니다. 성 베드로 대성당 종탑 사건으로 수모를 겪은 베르니니가 보기 좋게 복수한 셈입니다.

앞서 보로미니가 베르니니의 일자리를 차지했었는데, 이번에는 반대 상황이 벌어진 거네요. 대체 무슨 일이 있었던 건가요?

오늘날 나보나 광장 전경 고대 로마의 스타디움으로 활용된 곳으로 긴 U자형을 띠고 있다. 17세기 들어 본격적인 재개발이 이루어지며 현재와 같은 모습의 광장이 되었다.

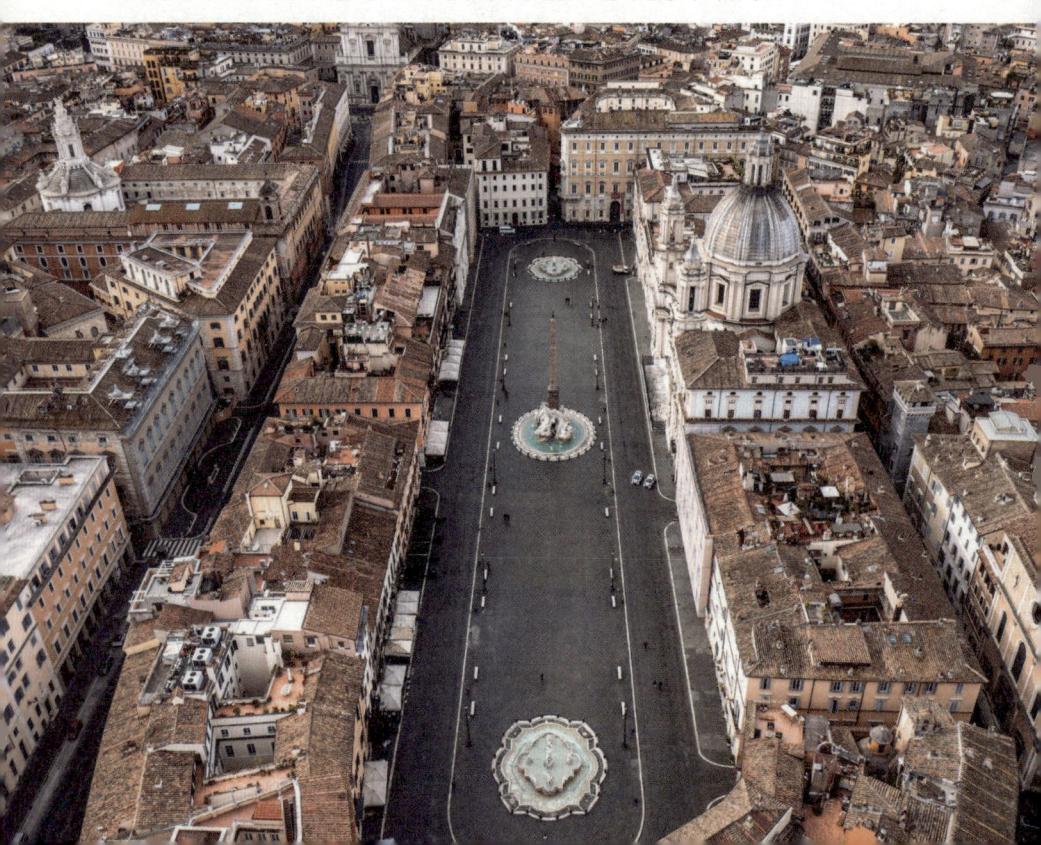

두 작품을 비교하며 설명하겠습니다. 왼쪽은 보로미니가 설계한 콰트로 피우미 분수의 모습이고, 오른쪽은 베르니니가 분수를 위해 만든 모형입니다. 자세히 보면 보로미니의 설계도 속 오벨리스크가 베르니니의 모형에 비해 심심하고 단순해 보입니다. 결국 교황은 베르니니의 모형을 선택합니다.

원래 프로젝트는 보로미니가 담당했는데 왜 베르니니가 모형까지 만든 거죠?

보로미니, 콰트로 피우미 분수 설계도, 1647년, 바티칸 사도 도서관(왼쪽) / 베르니니, 콰트로 피우미 분수 모형, 1648년, 개인 소장(오른쪽) 베르니니의 분수 모형은 보로미니의 분수와 비교했을 때 극적이고 화려해 팜필리 가문의 위상을 높이는 데 적합했다.

여기에는 재밌는 일화가 있습니다. 베르니니는 의뢰받지도 않은 모형을 만들어 교황이 다니는 복도에 몰래 가져다 놓았다고 합니다. 물론 교황이 베르니니의 잔꾀를 모를 리 없죠. 그런데도 베르니니의 모형을 보니 너무나도 마음에 들어 분수 프로젝트의 책임자를 베르니니로 바꾸었습니다. 이때 교황은 베르니니의 모형을 본 후로 베르니니의 안을 선택할 수밖에 없었다고 자조적으로 한탄했습니다.

좀 치사하지만 그렇게 교황의 마음을 얻었군요.

당시 광장 설계에서 오벨리스크는 중요한 요소였습니다. 인노첸시오 10세는 나보나 광장 중심에 오벨리스크를 내세워 로마의 영광과 함께 팜필리 가문의 위상도 드높이고 싶었을 겁니다. 그러다 보니 보로미니의 디자인은 너무나 평범해보여 불만이 있던 차에 베르니니가 적극적으로 디자인을 제시했을 거고요.

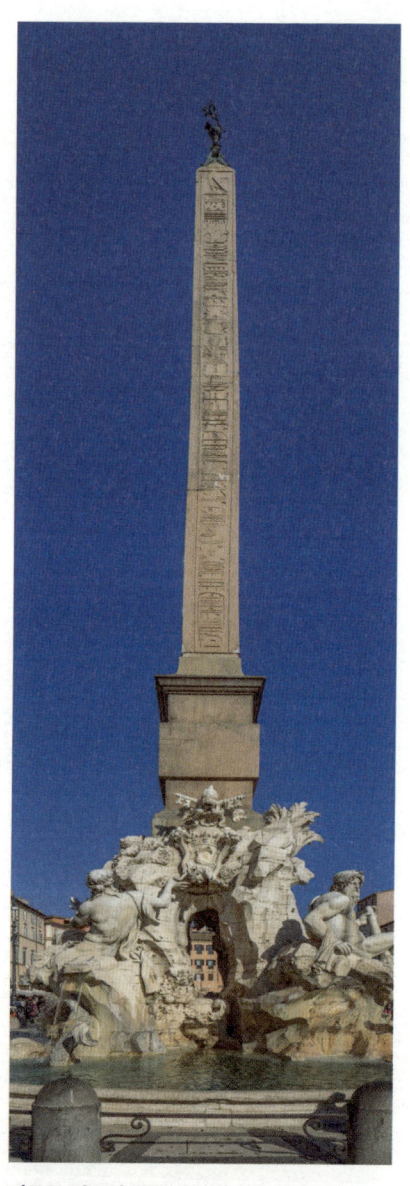

콰트로 피우미 분수 중앙에 있는 오벨리스크 약 36미터에 달하는 거대한 크기의 오벨리스크 꼭대기에서는 올리브 가지를 문 비둘기 청동상이 나보나 광장을 내려다보고 있다. 비둘기는 '성령'을 뜻하는 동시에 평화의 상징이자 팜필리 가문의 문장이다.

의뢰인의 마음을 꿰뚫었던 특유의 감각이 힘을 발휘했군요.

물론 인노첸시오 10세는 보로미니를 총애했어요. 그러나 보로미니는 내성적이고 독선적인 성격으로 유명했습니다. 결국 성격 좋은 베르니니가 다시 로마 건축의 총책임자 자리에 오른 겁니다.

| 서로를 응시하는 건축가의 영혼 |

공교롭게도 콰트로 피우미 분수는 보로미니의 산 카를리노 성당이 있는 4개의 분수 사거리를 연상시킵니다. 4면에 강을 상징하는 조각상을 배치한 형식이 비슷해서 콰트로 피우미 분수에 대한 최초의 아이디어 제공자가 보로미니였다는 설도 있으니까요.

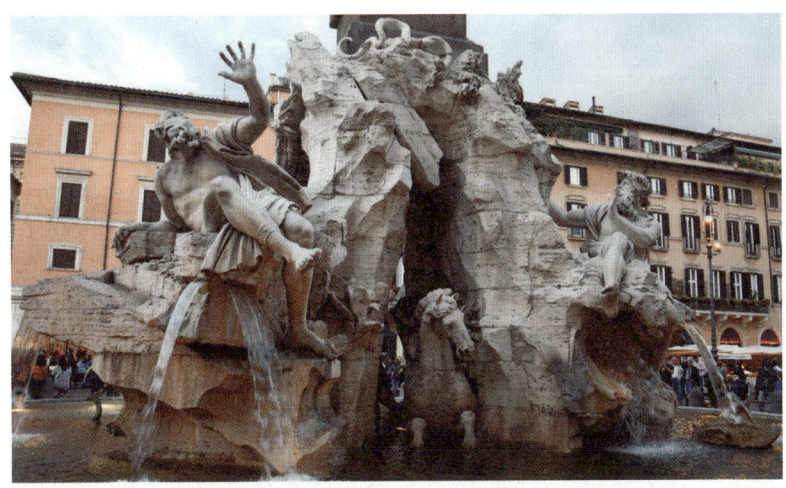

산타녜세 인 아고네 성당 앞 콰트로 피우미 분수 조각상 산타녜세 인 아고네 성당과 비슷한 시기에 제작되었다. 4대강 조각상 중 나일강이 천으로 머리를 덮고, 플라타강이 놀란 듯 하늘을 향해 팔을 든 자세를 베르니니가 보로미니의 성당을 향해 보내는 냉소라고 해석하기도 한다.

여러모로 보로미니는 큰 충격을 받았겠는데요. 그런데 산타녜세 인 아고네 성당은 어쩌다 베르니니 손에 넘어갔나요?

원래 이 성당은 팔라초 팜필리 증축에 참여한 라이날디 부자가 맡아서 진행하다가 보로미니가 맡게 되었는데요. 보로미니는 특유의 개성을 살려 파도가 넘실거리는 듯한 건축을 설계합니다. 가운데에 돔이 있고, 양쪽 기둥 위에 종탑이 세워진 건축물을 탄생시킨 거죠. 종탑 하면 생각나는 건축이 있지 않나요?

베르니니에게 굴욕을 안겨준 성 베드로 대성당 종탑이요!

맞습니다. 보로미니의 설계는 성 베드로 대성당과 유사한 점이 많은데요. 베르니니가 구상한 대로 성 베드로 대성당에 종탑이 올라갔다면 이와 닮지 않았을까 싶을 정도입니다.

보로미니, 산타녜세 인 아고네 성당, 1652~1667년, 로마(왼쪽)
로마의 성 베드로 대성당(부분)(오른쪽) 종탑이 올라진 성 베드로 대성당 구현도

보로미니가 이 점을 노렸는지 알 수 없지만, 맞은편 분수대에서 작업하고 있던 베르니니에겐 뼈아픈 경험이었을 겁니다. 베르니니가 실패했던 종탑이 있는 성당을 보로미니가 구현하고 있는 셈이니까요.

어쩌다 이것마저 베르니니가 차지한 걸까요?

베르니니가 분수 프로젝트를 가져갔을 때부터 큰 충격을 받았는지 보로미니는 신경 쇠약 증세가 깊어졌습니다. 인노첸시오 10세가 1655년 사망하고, 알렉산데르 7세가 교황에 즉위하면서 상황은 더욱 불리해졌습니다. 새 교황이 베르니니 편이었기 때문이죠. 이렇게 여러 가지 좋지 않은 일이 겹치면서 성당 프로젝트까지 베르니니에게 넘어갑니다. 게다가 베르니니는 보로미니의 디자인을 자기 방식대로 바꾸어버립니다. 화려한 종탑을 단순화하고, 중앙 파사드의 박공 부분을 보로미니의 의도와 반대로 작게 축소합니다. 아마도 자존심 강한 보로미니에게 이러한 설계 변경은 매우 고통스러운 광경이지 않았을까요? 1667년 심신이 피폐해진 보로미니는 결국 자살로 생을 마감합니다. 비극적인 결말이죠.

| 라이벌의 부재, 영감의 소멸 |

너무나 충격적이네요. 천재 작가의 비극적 결말이군요.

한편 베르니니는 보로미니가 세상을 떠난 후에도 활발한 활동을 펼칩니다. 천사의 다리 같은 어마어마한 프로젝트도 그 이후에 맡았으니까요.

그러나 라이벌이 사라져서일까요? 베르니니의 작품은 장식성만 강조할 뿐 비슷한 수준을 유지합니다. 천재 보로미니가 곁에서 활약했다면 베르니니에게 자극을 주었을지도 몰라요. 베르니니와 보로미니는 모든 면에서 충돌한 라이벌이었지만, 역설적으로 서로의 성장을 도운 자극제였던 거죠.

우리는 왜 '사라진 후'에야 그 가치를 깨닫는 걸까요?

보로미니의 첫 단독 프로젝트였던 산 카를리노 성당을 기억하죠? 그는 목숨을 끊는 날까지 성당 정면 파사드 완성에 몰입했는데요. 바로 이 성당에서 직선으로 100미터 떨어진 거리에 베르니니가 생애 마지막 시기에 지은 성당이 있었습니다.

정말 지독한 인연이네요.

정확한 명칭은 산탄드레아 알 퀴리날레 성당이지만 간단히 줄여서 산탄데 성당이라고 부릅니다. 이 성당은 1670년에 완공되었으니 1667년에 보로미니가 산 카를리노 성당 파사드를 만들 무렵, 베르니니도 바로 옆에서 작업하고 있었다는 의미죠. 덕분에 오늘날 우리는 두 작가의 작품 세계를 쉽게 비교해서 감상할 수 있습니다.

보로미니의 산 카를리노에서는 파사드가 역동적으로 물결치지만, 베르니니의 산탄데 파사드는 정적인 느낌이 돋보입니다. 두 성당은 기둥의 배치나 벽면의 분할 등 여러 면에서 강한 대조를 이룹니다.

보로미니에 비해 베르니니의 스타일은 확실히 단순하네요.

산탄데 성당은 전체적으로 직선을 사용했지만, 튀어나온 정문 앞쪽의 원형 구조물은 곡선을 즐겨 사용했던 보로미니의 영향이 살짝 느껴집니다. 성당 내부 역시 타원형으로 설계하면서 타원형 안에 제대와 보조 제대를 양쪽에 배치한 점도 보로미니의 산 카를리노 성당을 재해석한 것으로 볼 수 있죠.

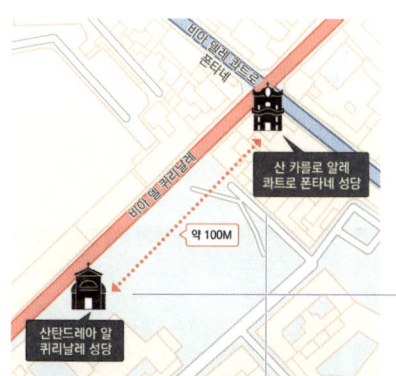

산 카를리노 성당과 산탄데 성당 가까이 위치한 두 성당은 베르니니와 보로미니의 라이벌 관계를 연상시킨다. 산 카를리노 성당의 외관 작업은 회랑 작업보다 약 20년 늦게 시작하여 1667년 보로미니 사후 그의 조카가 완성했다. 산탄데 성당은 1658년에서 1670년까지 제작되었다.

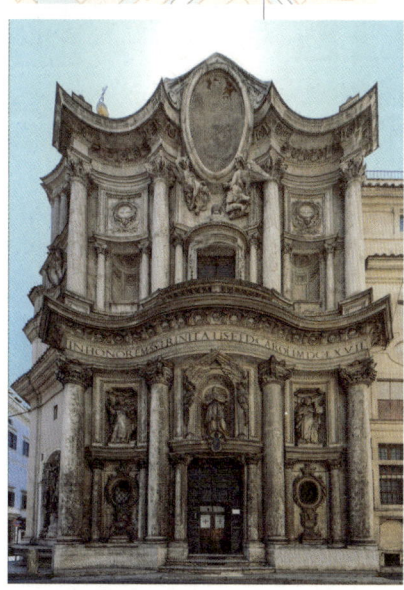
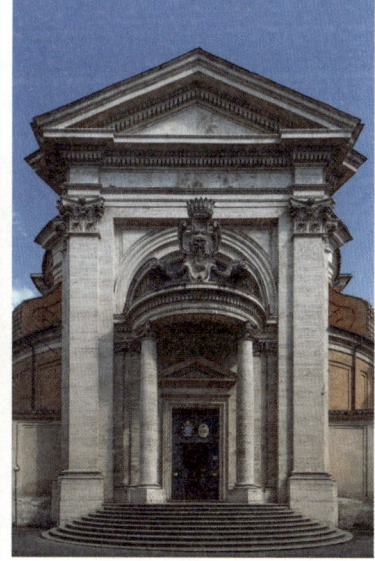

베르니니가 라이벌인 보로미니의 영향을 많이 받았다는 건가요?

하늘에서 뚝 떨어진 듯한 우주적 미감을 선보인 보로미니의 천재성은 베르니니에게 큰 자극이 됐을 겁니다. 두 작가의 라이벌 관계를 생각하면 이런 자극은 같은 주제를 두고 경쟁을 벌인 결과로 볼 수 있습니다.

영향을 받더라도 상대보다 더 잘하기 위해 노력했다는 거군요. 두 사람은 정말 치열하게 맞붙었네요.

다음 두 작품을 비교해보죠. 왼쪽은 보로미니가 만든 산 카를리노 성당의 돔이고, 오른쪽은 베르니니가 만든 산탄데 성당의 돔입니다. 두 작가 모

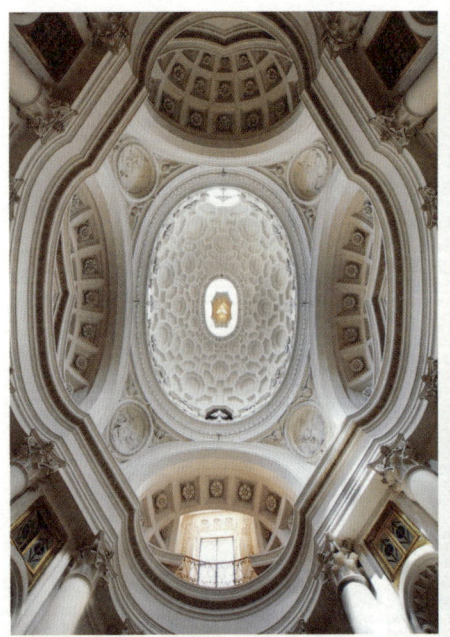 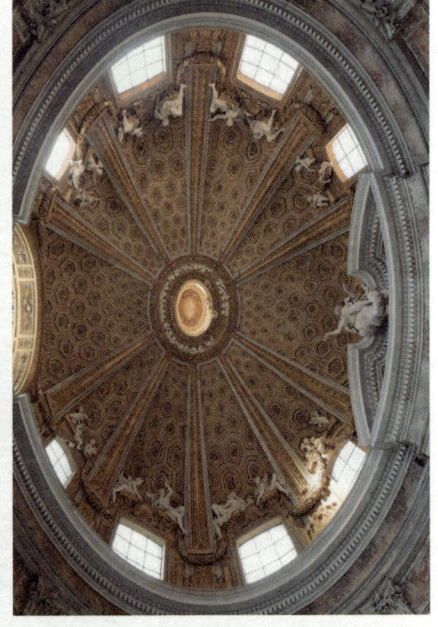

산 카를리노 성당의 천장(왼쪽) / 산탄데 성당의 천장(오른쪽) 두 성당의 천장 모두 타원형을 기본으로 하지만 자세히 보면 두 작가의 개성이 드러난다. 보로미니는 타원형을 독창적인 형태로 변형시킨 반면 베르니니는 타원형 기본 형태를 고수한다.

두 동일하게 타원형을 기본으로 삼고 있죠.

하지만 세부적으로 보면 두 작가의 개성이 드러납니다. 보로미니의 경우 타원형을 사용하면서도 실험을 통해 그 모양을 독창적인 형태로 변형시켜 움직임을 강조합니다. 그러나 베르니니는 순수한 타원형의 형태를 고수해 정적이며 담백한 모양을 만들었습니다.

건축적으로는 보로미니의 설계가 훨씬 역동적이지만, 인테리어를 고려하면 베르니니 쪽이 더 화려합니다. 보로미니는 내부를 백색의 단일 톤으로 마감한 반면, 베르니니는 여러 색채와 조각을 적극적으로 이용했는데요. 자신의 장기인 다채로운 조각을 강조하기 위해 건축 구조를 단순화시켰을 겁니다. 반대로 보로미니의 장기는 건축 구조였기 때문에 다른 장식은 철저히 배제했던 거고요. 결과적으로 이탈리아 바로크 미술은 베르니니와 보로미니 같은 재능 넘치는 미술가들의 치열한 경쟁으로 다채롭게 발전해나갔습니다.

| 바로크 of 바로크 |

지금까지 '이보다 화려할 수 없는' 바로크 미술을 살펴보았습니다. 여기서 끝이 아닙니다. 놀랍게도 18세기에 다른 차원의 작품이 등장합니다. 1부를 마무리하며 이탈리아 바로크의 왕중왕전을 펼쳐보려고 하는데요. 회화에서는 천장화, 건축에서는 계단, 조각에서는 분수대가 바로크 가운데 가장 바로크적인 장르입니다.

바로크의 대표 주자군요.

티에폴로, 티에폴로 갤러리 천장화, 1741년, 팔라초 클레리치(왼쪽)
티에폴로, 티에폴로 갤러리 천장화(부분), 1741년, 팔라초 클레리치(오른쪽)

기대하셔도 좋습니다. 천장화부터 볼까요. 18세기 최고의 프레스코 화가 티에폴로는 클레리치 가문을 대표하는 갤러리에 천장화를 그립니다. 이 공간을 티에폴로 갤러리라고 부르는데요. 길이 22미터, 폭 5미터로 거대한 작품의 중앙에는 질주하는 태양신의 마차가 있습니다. 지상의 여러 존재는 유럽, 아메리카, 아시아, 아프리카 4대륙을 상징하고요.
티에폴로는 이탈리아뿐만 아니라 스페인, 독일 등 다양한 유럽 귀족 저택을 장식했는데요. 독일 뷔르츠부르크 레지덴츠에 있는 티에폴로의 천장화는 세계에서 가장 거대한 프레스코화입니다.

세계에서 제일 큰 프레스코화는 어느 정도일까요.

자그마치 700제곱미터랍니다. 미켈란젤로의 천지창조보다도 더 큰 규모인데요. 티에폴로는 천장 규모에 걸맞게 세상을 밝히며 떠오르는 태양을

티에폴로, 계단 천장화(부분), 1752~1753년, 뷔르츠부르크 레지덴츠 티에폴로가 그린 세계에서 가장 거대한 프레스코화로, 태양을 주제로 하며 4대륙을 상징한다.

주제 삼았습니다. 팔라초 클레리치에 있는 프레스코화와 마찬가지로 이 작품에도 4대륙 상징이 있는데요. 여기에서는 여성으로 의인화했습니다.

당시 천장화에 4개 대륙을 그리는 방식이 유행이었나요?

그렇습니다. 17세기 안드레아 포초도 산티냐치오 성당 천장화에서 4대륙을 의인화해 표현했죠. 당시에는 오세아니아가 알려지지 않아서 네 곳의 대륙만 그려졌습니다.

| 휘감아오르는 역동적 아름다움 |

천장화를 계속 보면 목이 아프죠. 시선을 아래로 내려 계단을 볼까요. 요

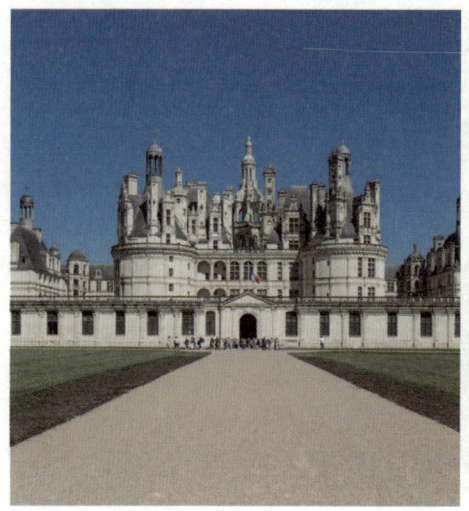

도메니코 다 코르토나, 샹보르성, 1519~1547년, 샹보르(왼쪽) / 레오나르도 다 빈치, 나선 계단, 1516년, 샹보르성(오른쪽) 미술사에서 혁신적인 계단의 시초로는 프랑스 샹보르성에 있는 레오나르도 다 빈치의 나선 계단을 꼽을 수 있다.

즘은 엘리베이터와 에스컬레이터를 이용하지만, 바로크 시대는 계단 전성시대였습니다. 미술사에서 가장 혁신적인 계단의 시초는 프랑스 샹보르 성에 있는데요. 레오나르도 다 빈치가 생의 마지막에 설계한 나선형 계단입니다. 기념비적인 작품이죠.

레오나르도 다 빈치와 계단이라니, 생소한 조합인데요.

이 계단은 중심 기둥이 이중으로 꼬여 있는 점이 특징입니다. 과학책에 등장하는 DNA처럼 이중나선 모양이죠.

돌을 사용해서 부드러운 곡선을 만들어냈다니 경이로워요.

미켈란젤로, 라우렌치아나 도서관 계단, 1524~1534년, 라우렌치아나 도서관

두 번째로 눈여겨볼 계단은 미켈란젤로 작품입니다. 메디치 가문의 라우렌치아나 도서관에 있는데요. 가문이 소유한 산 로렌초 성당 옆에 자리한 도서관은 메디치 출신 교황 클레멘스 7세가 집안 소장품을 보관하기 위해 만들었습니다. 미켈란젤로가 설계한 계단을 지나야 들어갈 수 있죠.

브라만테, 원형 계단, 1564년, 바티칸 박물관 　　주세페 모모, 원형 계단, 1932년, 바티칸 박물관

그런데 계단이 양쪽으로 두 개가 더 있네요. 특별한 이유가 있을까요?

구조가 신기하죠? 라우렌치아나 도서관은 피렌체 시민에게 공개되어 누구나 드나들 수 있었습니다. 그래서 귀족을 위한 계단을 구분하려고 이렇게 만들었다는 이야기가 있어요.

양옆에 있는 두 계단은 난간이 없어요.

계단의 모양새가 불안해 보여 긴장을 불러일으킨다는 점에서 매너리즘적이라고 볼 수 있습니다. 둥근 모양의 계단 바닥은 장식성을 한층 더해주기도 합니다. 16세기에 브라만테가 만든 회오리 모양 계단도 재미있습니다. 라파엘로의 삼촌뻘 되는 브라만테는 라파엘로를 로마에 소개한 인물인데요. 그가 지은 계단이 바티칸 박물관에 있습니다. 계단을 구경할

베르니니, 스칼라 레지아, 1663~1666년, 바티칸 시국 실제로 층고가 높지 않지만, 뒤로 갈수록 계단 높이를 낮추고 개수를 늘려 원근감을 준 덕분에 시각적으로 깊은 공간감이 생겨났다.

수 있는 투어 프로그램이 있지만 평상시에는 대중에게 계단을 공개하지 않습니다.

계단이지만 감상하는 게 어렵겠군요.

대신 20세기에 브라만테의 계단을 오마주한 회오리 계단이 있습니다. 출구에 있어서 방문객들은 이 계단을 지나 밖으로 나가게 되죠. 바티칸 곳곳에는 역시 베르니니의 손길이 가득합니다. 바티칸에 있는 스칼라 레지아라는 계단도 베르니니가 설계했는데요. 성 베드로 대성당과 교황궁을 이어주는 가교입니다. 베르니니는 좁은 이 공간이 웅장해 보이도록 원근법을 활용했는데요. 층계가 높아질수록 계단의 각도와 높이를 줄여 공간이 급격하게 넓어 보이는 효과를 만들어냈습니다. 덕분에 천장 높이에 비해 공간이 광활해 보입니다.

다음으로 팔라초 바르베리니로 다시 돌아갈까요. 우리에게 익숙한 피에트로 다 코르토나의 천장화가 있는 곳이죠.

다시 돌아가는 이유가 있을까요?

베르니니를 이야기할 때 보로미니를 빼놓으면 섭섭하니까요. 이곳에 베르니니와 보로미니가 만든 계단이 모두 있거든요. 네모반듯한 계단은 베르니니가, 동그란 계단은 보로미니가 설계한 것으로 알려져 있습니다.

계단 모양만 보아도 두 사람의 개성이 잘 나타납니다. 누가 어떤 계단을 만들었는지 단번에 알 수 있을 듯해요.

베르니니, 정사각형 계단, 1630년경, 팔라초 바르베리니(왼쪽) / 보로미니, 나선형 계단, 1633~1634년, 팔라초 바르베리니(오른쪽) 베르니니의 계단은 네모반듯하며 공간이 위로 정직하게 상승하는 듯한 느낌을 주는 데 비해, 보로미니의 계단은 물결치는 나선형의 곡선으로 더욱 역동적이다.

그렇죠. 베르니니의 계단부터 볼까요. 베르니니는 계단 중간에 있는 조각을 뷰 포인트로 활용해 공간이 위로 상승하는 느낌을 주었습니다. 스칼라 레지아를 설계하며 기둥 크기나 높낮이에 변화를 준 것과 또 다른 방식을 사용한 겁니다.

계단을 정사각형으로 만든 베르니니와 달리 보로미니는 부드러운 곡선 계단을 만들었습니다. 이리 꺾고 저리 꺾으며 곡선의 역동성을 강조했죠. 보로미니는 수직과 수평이 교차하는 이 계단을 통해 자신의 역량을 마음껏 펼쳤습니다.

바로크는 계단도 남다르군요.

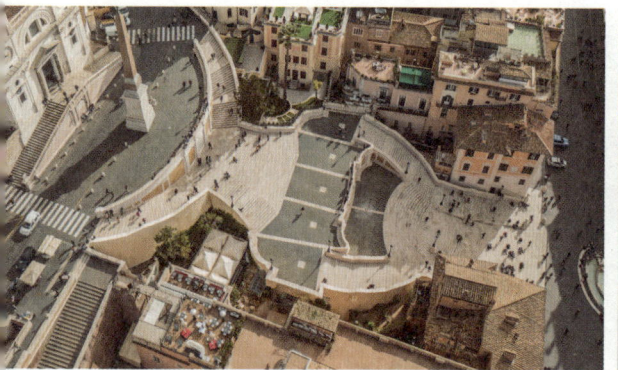

프란체스코 데 산크티스·알레산드로 스페키, 스페인 계단, 1723~1726년, 로마(왼쪽) 정식 명칭은 성 삼위일체 성당Trinita dei Monti 계단이다.
피에트로 베르니니·잔 로렌초 베르니니, 바르카차 분수, 1626~1629년, 로마(오른쪽) 바르카차는 쓸모없는 난파선이라는 뜻이다. 배가 반쯤 잠긴 모습으로 조각되었다.

건축가들이 계단 설계에 힘을 쏟은 이유일 거예요. 우리에게 친숙한 스페인 계단도 역동적이고 수려한 곡선 형태죠. 앞에서 살핀 작품을 발판 삼아 계단이 발전하면서 18세기에 화려한 계단으로 진화한 겁니다. 이러한 계단을 후기 바로크 혹은 로코코라고 보는데요. 참고로 계단 아래 조각 분수는 베르니니의 아버지가 만들었습니다. 예술성이 낮아 사람들의 반응을 얻지는 못했지만 말이죠. 그래도 로마를 여행하면 이곳에 앉아 아이스크림을 먹으며 바로크 계단의 아름다움을 음미하는 것도 좋겠습니다.

| 분수처럼 뻗어나간 바로크 |

18세기 분수를 이야기할 때 트레비 분수를 빼놓을 수 없습니다. 로마를 여행하며 하루에도 서너 번씩 마주치는 곳이죠. 당시 분수는 중요한 식수

니콜라 살비·주세페 판니니, 트레비 분수, 1732~1762년, 로마 로마에는 크고 작은 분수가 2천여 개 있다. 그중 18세기에 만들어진 트레비 분수는 가로 49미터, 세로 26미터로 가장 큰 규모를 자랑한다.

원이었습니다. 트레비 분수는 로마의 가장 중요한 수도관인 아쿠아 베르지네의 종착점이었죠. 벽에 붙어 있지 않고 앞으로 확장된 모습이 마치 연극 무대를 연상시키는 분수입니다.

트레비 분수도 바로크 작품이었군요.

 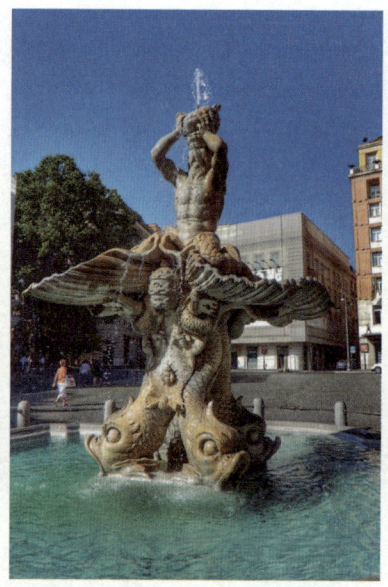 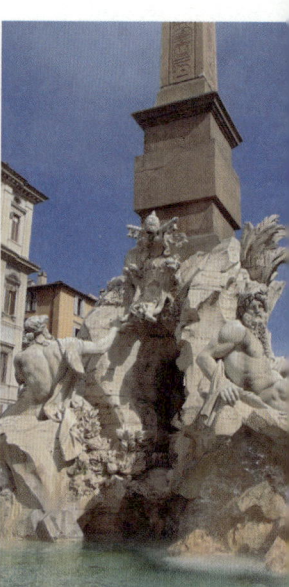

조반니 폰타나·도메니코 폰타나, 아쿠아 펠리체 분수, 1585~1589년, 로마(왼쪽) / 베르니니, 트리토네 분수, 1642~1643년, 로마(가운데) / 베르니니, 콰트로 피우미 분수(세부), 1651년, 로마(오른쪽) 16세기를 거쳐 17세기로 넘어가면서 분수 디자인은 점점 더 연극적인 무대로 변화한다.

앞에서 본 아쿠아 펠리체 분수와 베르니니의 분수를 다시 살펴볼까요? 분수 디자인의 변천사를 지켜보는 재미가 쏠쏠합니다.

시간이 지날수록 조각의 움직임이 생생해지는데요. 꼭 앞으로 튀어나온 것처럼 말이죠.

그렇습니다. 16, 17세기에 만들어진 분수를 한층 더 연극적으로 재해석한 결과가 트레비 분수입니다. 트레비 분수는 이탈리아 바로크 분수대 조각의 연장선 끝단에 있는 작품인 셈이죠.

| 마술 같은 미술 |

바로크 미술의 새로운 도약을 보려면 로마를 벗어나야 합니다. 여기서 저는 나폴리 방문을 추천하고 싶습니다. 나폴리는 여행 시 주의가 필요하다고 하지만, 이 도시엔 이탈리아 최고의 바로크 조각 명소, 산 세베로 예배당이 자리하고 있습니다. 이곳은 조각가보다 후원자가 더 유명한데요. 귀족 가문에서 태어나 산 세베로를 지배했던 군주 라이몬도 디 산그로입니다.

뭔가 특별한 점이 있었나요?

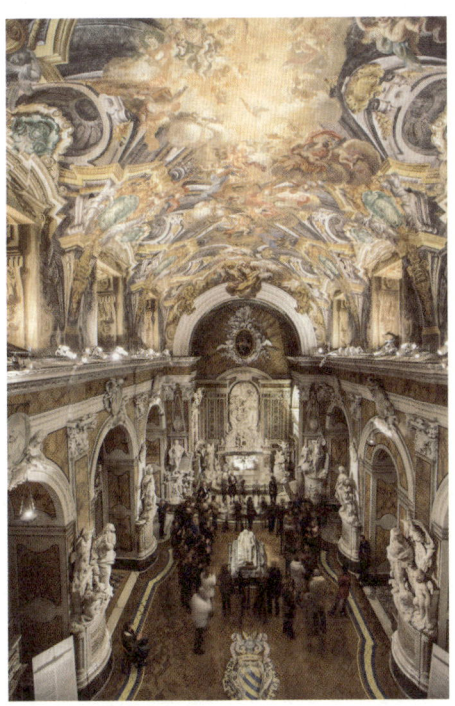

산 세베로 예배당, 1613년, 나폴리

프란체스코 데 무라, 라이몬도 디 산그로의 초상, 1745~1755년, 산 세베로 예배당 산 세베로의 군주 라이몬도 디 산그로는 천재적인 식물학자이자 의학자였다. 공기 정화 식물로 유명한 산세베리아는 그를 기리기 위해 붙여졌다.

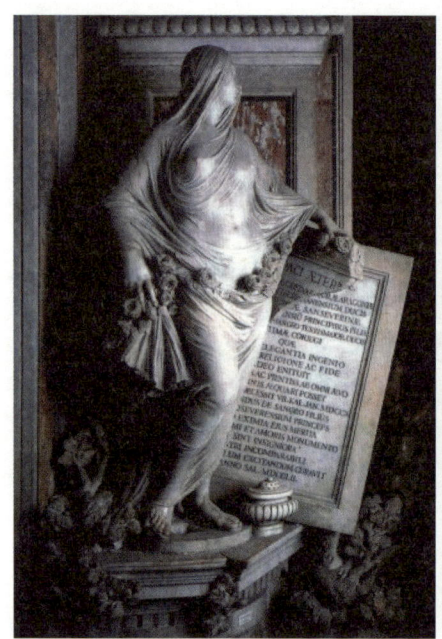 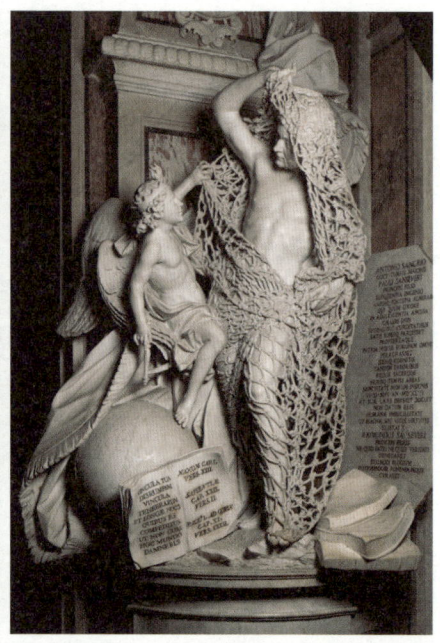

안토니오 코라디니, 겸손, 1752년, 산 세베로 예배당(왼쪽) 라이몬도 디 산그로는 1710년 12월 26일에 사망한 어머니를 위해 기념비를 헌정했다.
프란체스코 퀘이롤로, 깨진 환상, 1753~1754년, 산 세베로 예배당(오른쪽) 라이몬도 디 산그로의 아버지를 기리기 위한 조각이다.

지체높은 귀족이면서 과학자이자 문인, 발명가였습니다. 한마디로 다재다능한 사람이었습니다. 그는 말년엔 산 세베로 예배당을 장식하는 데 힘을 쏟았는데요. 1750년 전후로 재능 있는 조각가를 데려와 30점의 작품을 만들었습니다. 그중 어머니를 기리기 위해 주문한 겸손이라는 작품을 살펴볼까요. 이 작품은 '베일에 싸인 진실'이라고도 부르는데요. 어떤 일에 대한 진상을 확실히 알기 어려울 때 사용하는 단어인 베일veil은 얇은 면사포를 의미하죠. 불투명한 베일을 열면 그 속에 감춰진 진실이 나온다는 알레고리를 표현한 작품입니다.

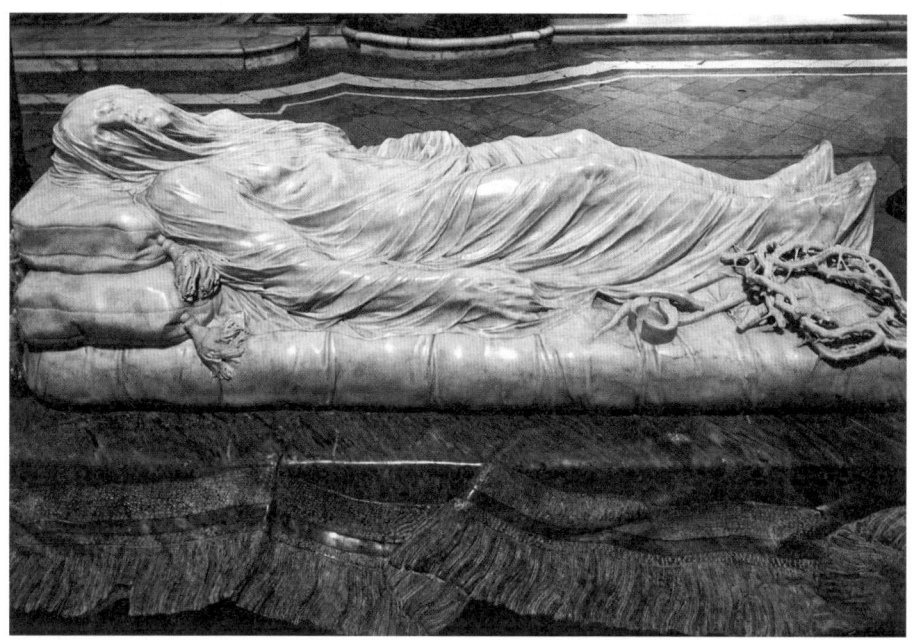

주세페 산마르티노, 베일에 싸인 그리스도, 1753년, 산 세베로 예배당 죽음을 맞이한 예수 그리스도가 베일 아래 누워 있는 모습을 조각한 것으로 침상, 예수, 베일이 모두 한 덩어리의 대리석으로 만들어진 것이다.

돌을 가지고 이토록 얇은 질감을 표현했다는 게 믿기지 않아요.

깨진 환상은 그물로 뒤덮인 사람을 표현한 조각입니다. 이번에는 베일 대신 그물을 벗김으로써 진실을 밝히는 알레고리를 사용했습니다.

그물에 특별한 의미가 있었나요?

그물은 속박을 의미합니다. 종교적으로 해석하면 인간의 원죄인데요. 그물에서 벗어나려는 인간과 인간을 돕는 천사는 '원죄로부터의 해방'을 상

징합니다. 중력으로 인해 늘어진 그물의 그물코 하나 놓치지 않고 세밀하게 조각한 모습은 보는 이의 감탄을 불러일으킵니다. 미술이 마술처럼 발휘되는 순간이죠.

베르니니의 조각이 보여준 피부 표현보다 훨씬 현실적이에요.

한 번 더 놀랄 준비가 되셨나요? 베일에 싸인 그리스도라는 작품도 입이 떡 벌어질 정도인데요. 성의聖衣가 그리스도의 몸을 감싼 이 작품은 바로크 조각이 어디까지 발전할 수 있는가를 극적으로 보여줍니다.

| '바로크의 수도' 토리노 |

이제 이탈리아 바로크의 마지막 불꽃을 밝힐 도시 토리노로 가봅시다. 바로 로마와 함께 바로크의 수도로 불릴 만한 곳이죠. 바로크의 미감을 살필 수 있는 건축과 유적이 곳곳에 자리한 도시입니다.

토리노는 알프스산맥 아래에 자리한 공업 도시입니다. 이탈리아를 대표하는 자동차 브랜드가 이곳에서 만들어지는데요. 2006년 동계올림픽 개최지로 전 세계에 이름을 알렸습니다.

바로크 미술을 품은 공업 도시라니 색다른데요.

토리노의 위치 알프스산맥 바로 아래에 자리하고 있다.

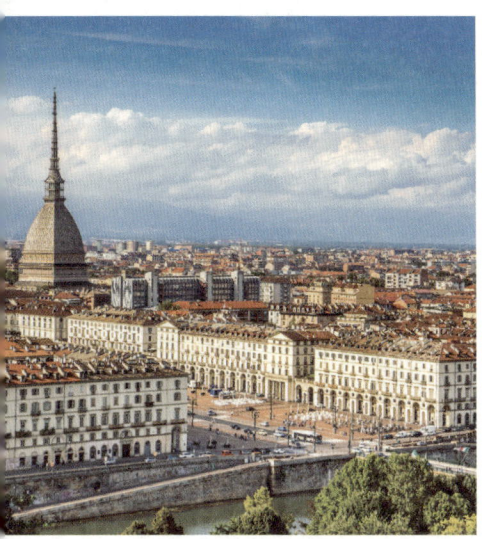

토리노 전경(왼쪽) / 토리노 대성당, 1491~1498년, 토리노(오른쪽) 1470년에 지어진 종탑이 인상적이다.

가톨릭에서 귀중하게 여기는 성스러운 유물, 즉 성물聖物 중 최고로 여겨지는 성물을 간직한 토리노 대성당으로 가볼까요. 이곳에는 예수님의 수의가 있습니다. 원래 토리노 지역을 지배했던 사보이아 가문이 대대로 예수님의 수의를 보관했는데요. 17세기에 이르러 토리노 대성당에 수의를 보관하기 위해 일명 신도네 예배당을 추가로 만들었습니다. 건축가 구아리노 구아리니가 이 예배당의 돔 설계에 중요한 역할을 했죠.

구아리노 구아리니는 다음 페이지처럼 사방에서 빛이 들어오도록 다양한 각도로 창을 냈는데요. 이 화려한 돔 아래에 예수 그리스도의 수의가 안치되어 있습니다. 성 베드로 대성당 돔

구아리노 구아리니의 초상 구아리노 구아리니의 저서 『민간 및 교회 건축의 설계』에서 생전의 모습을 확인할 수 있다.

신도네 예배당의 돔 내부 모습

아래에 베드로 성인이 잠들어 있는 것처럼 말이죠. 실제로 예수 그리스도의 수의인지를 놓고 여러 논쟁이 따르지만, 가톨릭에서는 매우 중요한 성물로 여기고 있습니다.

이토록 중요한 공간을 설계했다니, 구아리노 구아리니는 대단한 건축가였나 보네요.

구아리노 구아리니는 17~18세기 바로크 건축에 크게 기여

예수 그리스도의 수의

산 로렌초 성당의 돔 내부 모습 곡선과 직선을 연속적으로 겹쳐 활용하는 기하학적 구성은 보로미니의 건축물을 강하게 연상시킨다.

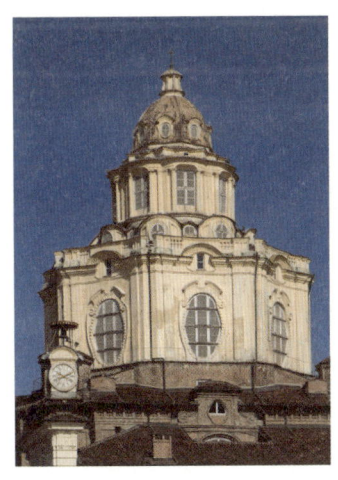

구아리노 구아리니, 산 로렌초 성당, 1668~1680년, 토리노

했다는 평가를 받는 인물입니다. 그가 토리노에서 가장 먼저 설계한 건축물은 산 로렌초 성당인데요. 위에 보이듯 여덟 개 벽면이 곡선을 그리며 돔의 중앙으로 올라가는 기하학적 구성은 보로미니의 건축물을 떠올리게 합니다. 실제로 구아리노 구아리니는 보로미니의 영향을 많이 받았습니다. 다채로운 기하학적 구성과 함께 물결치는 디자인을 보면 보로

미니와 건축적 지향점이 비슷했음을 알 수 있습니다.

바로크는 종교개혁과 반종교개혁이라는 혼란스러운 시대에 탄생한 역동적인 미술 양식입니다. 이탈리아뿐만 아니라 유럽 각 나라가 각자의 방식으로 혼돈을 극복하며 저마다 다른 양상의 바로크 미술을 발전시켜 나갔는데요. 이어지는 2부에서는 지역을 옮겨 북유럽의 바로크 미학을 네덜란드 중심으로 살펴보겠습니다.

난처하 군의 필기노트

로마 바로크 05

17세기 로마에는 두 천재 건축가, 베르니니와 보로미니가 있었다. 두 사람은 평생 서로를 경쟁자이자 영감의 대상으로 삼아 걸작을 만들어냈다. 두 사람의 눈부신 실력을 바탕으로 18세기에 등장한 천장화와 계단, 분수대는 로마 바로크의 결정판이다.

탁월한 신예 조각가

잔 로렌초 베르니니 시피오네 추기경을 비롯한 권력가들에게 사랑받은 조각가이자 건축가.
페르세포네의 납치 섬세한 표현을 자랑하는 베르니니는 조각상을 생생한 대상으로 탈바꿈함.
성 테레사의 황홀 예배당을 하나의 무대처럼 연출, 조각 및 장식 요소를 통해 성녀 테레사의 체험을 극적으로 재현함.

독창적 천재 건축가

프란체스코 보로미니 베르니니의 조수였으나 실력을 닦아 훗날 독창적 작품 세계를 구축한 건축가.
산 카를리노 성당 자기 이름을 건 첫 번째 건축. 역동적인 파사드와 효율적 공간 활용이 특징.
산티보 성당 '다윗의 별'을 활용하여 설계한 성당. 바로크 시대의 우주적 미감이 돋보임.

두 천재의 격돌

콰트로 피우미 분수 나보나 광장의 대표 분수. 세계 4대강을 상징하는 신들의 조각상과 중앙 오벨리스크로 구성. 보로미니에서 베르니니의 몫이 된 프로젝트.
산타녜세 인 아고네 성당 보로미니의 화려하고 역동적인 설계를 바탕으로 베르니니가 단조롭게 재구성.

바로크의 왕중왕

① **회화-천장화** 18세기 최고 프레스코 화가인 티에폴로의 천장화.
② **건축-계단** 역동적이면서도 수려한 곡선 형태를 뽐내는 스페인 계단.
③ **조각-분수** 단순한 식수원을 넘어 연극적인 면이 돋보이는 트레비 분수.
+ 이탈리아 나폴리와 토리노 곳곳에서 바로크적 미감을 드러내는 건축과 유적, 조각을 확인할 수 있음.
예 나폴리의 산 세베로 예배당, 토리노의 산 로렌초 성당

로마 바로크 다시 보기

조르조 바사리, 동방박사의 경배, 1566~1567년
트리엔트 공의회 이후 나타난 매너리즘 미술의 특징을 잘 드러내는 작품이다. 창의성이 드러나지 않고 내용과 형식이 빈약하다는 평가를 받는다.

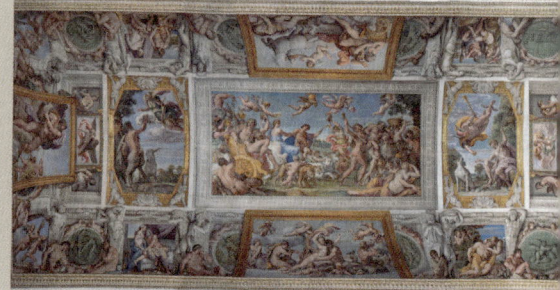

안니발레 카라치, 신들의 사랑, 1597~1608년
파르네세 갤러리 원통형 천장에 그려진 프레스코화로 화려하고 세세한 묘사뿐 아니라 액자와 건축 요소를 모두 그림으로 구현하여 환상적인 분위기를 자아낸다.

1517
마르틴 루터의 종교개혁

1545~1563
트리엔트 공의회

1585
식스토 5세 로마 재건 시작

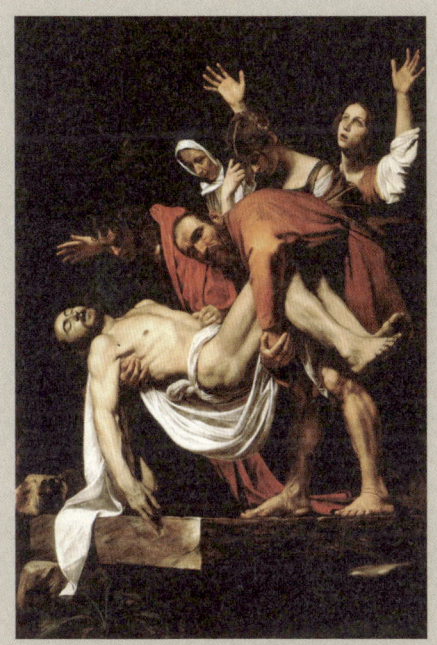

카라바조, 그리스도의 매장, 1600~1604년
강렬한 명암 대비와 대각선 구도가 돋보이는 종교화로 성경 속 위인을 평범하고 수수하게 묘사한 카라바조 특유의 과감함이 잘 드러난다.

보로미니, 산 카를리노 성당, 1634~1667년
보로미니가 설계를 의뢰받은 첫 건축물로 작지만 실용성과 아름다움을 두루 갖췄다. 스투코 장식과 기하학적 규칙이 어우러진 천장이 백미다.

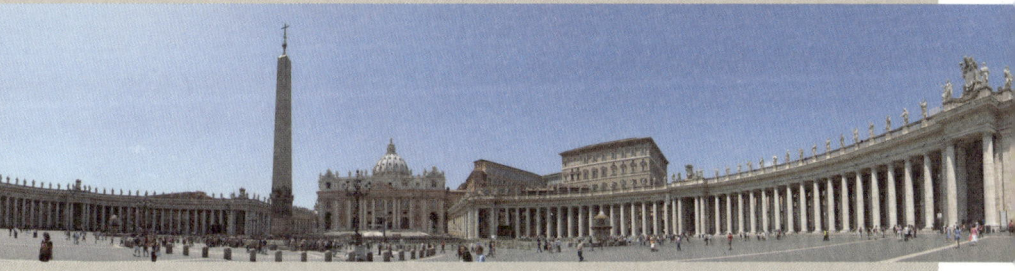

베르니니, 성 베드로 광장, 1656~1667년
거대한 규모의 콜로네이드와 착시 효과를 이용한 설계 구조가 성 베드로 대성당의 웅장함을 더욱 돋보이게 한다.

1610
카라바조 사망

1623
우르바노 8세 교황 즉위

1680
베르니니 사망

II

북유럽 바로크

비로소 쟁취한 평화를 새기다

네덜란드 곳곳을 수놓는 색색의 튤립은 17세기 네덜란드 황금기의 유산이다. 그 시절 네덜란드는 오랜 투쟁 끝에 거머쥔 자유와 구슬땀으로 일궈낸 풍요로 활기가 가득했다. 안락하고 편안한 일상의 틈에서 움튼 자본주의 아래 화가들은 각자의 시선을 캔버스에 담았다. 네덜란드 미술은 그렇게 피어났다.

- 튤립밭, 네덜란드

나는 낡은 붓을 들고 홀로 서서
하나님께 영감을 구하는 단순한 사람일 뿐이다.
— 페테르 파울 루벤스

01 북유럽 바로크를 이끈 루벤스

#북유럽 바로크 #루벤스 #안트베르펜 #궁정 화가 #외교관 #사업가

17세기 화가 중 바로크 미술처럼 다채롭고 화려한 인생을 살다 간 화가가 있습니다. 지칠 줄 모르는 열정과 에너지, 탁월한 그림 솜씨에 사업 수완까지 좋았던 인물이죠.

화가라고 하면 외롭게 살다가, 죽고 나서야 유명해지는 게 아닌가요?

이 화가는 그런 삶과 거리가 멀어요. 살아있을 때부터 그림을 통해 국제적인 명성을 얻어서 '화가들의 왕'이었고, 유럽의 여러 왕이 그의 그림을 너무나 갖고 싶어 해서 '왕들의 화가'이기도 했습니다.
이 화가는 바로 루벤스입니다. 북부 유럽 출신이지만 알프스산맥을 오가며 바로크 미술을 유럽 전체로 확산시킨 주인공입니다.

| 로마를 사로잡은 북유럽 이방인 |

루벤스를 이야기하려면 일단 로마로 되돌아가야 해요. 그의 초기 대작이 로마의 산타 마리아 인 발리첼라 성당에 있기 때문인데요. 루벤스는 오른쪽 페이지의 그림을 1608년에 그렸습니다. 그의 나이 31세였습니다.

이 그림을 그리려고 로마로 간 건가요?

아뇨. 당시 루벤스는 오래전부터 이탈리아에 머물고 있었습니다. 그의 고향은 현재는 벨기에 지역이 된 남부 지역 안트베르펜이었지만, 23세이던 1600년부터 1608년까지 약 9년간 이탈리아에 머뭅니다. 이때 이탈리아 북부 도시 만토바에서 궁정 화가로 일하면서 이탈리아 곳곳을 다니며 그림을 공부합니다.

요즘으로 치면 이탈리아에서 워킹 홀리데이를 한 거네요.

10년 가까이 이탈리아에 머무르며 그는 고대 미술부터 당시 최신 양식이었던 바로크 미술까지 다양한 미술 유산을 습득하는데요. 이 과정에서 산타 마리아 인 발리첼라 성당의 중앙 제대화를 그리는 영광까지 얻은 것이죠. 이 작품 덕분에 루벤스는 로마라는 큰 무대에 자신의 업적을 선명히 남깁니다. 루벤스가 그린 제대화를 살펴볼까요? 원래

루벤스, 자화상, 1623년, 영국 왕립컬렉션
그가 말년에 그린 자화상으로 자신감이 느껴진다.

루벤스, 발리첼라의 성모 마리아, 1608년, 산타 마리아 인 발리첼라 성당 아기 천사들이 받들고 있는 성모상 뒤에는 같은 형식으로 그려진 14세기 성모상 벽화가 자리하고 있다. 높이 4.25미터, 폭 2.5미터에 이르는 거대한 그림이다.

이 성당에는 기적을 발휘하는 성모와 아기 예수 벽화가 있었는데, 루벤스는 이 부분을 그대로 놔두고 그 위에 같은 형식의 그림을 그립니다.

중세 그림을 놔두고 왜 다시 그림을 그렸나요?

루벤스의 제대화 위쪽에는 타원형의 성모상이 보입니다. 이 성모상 바로 뒤에는 오른쪽에 보이는 14세기 때 그린 성모상이 자리하고 있습니다. 그러니까 루벤스의 그림이 중세 그림을 가리고 있다가, 이를 내리면 뒤에 있는 중세 그림이 모습을 드러냅니다.

성모와 아기 예수, 14세기경, 산타 마리아 인 발리첼라 성당 14세기의 그림이 우연히 돌을 맞자 그림에서 피가 흘렀다는 기록이 전해진다. 그때부터 이 성모상은 기적을 발휘하는 그림으로 존경받는다.

그림을 다시 보면 전체적인 구도가 성모상을 중심으로 짜여 있음을 알 수 있는데, 그림 위쪽에서 아기 천사들이 성모상을 하늘 높이 받들고 있습니다. 세상 사람들에게 성모상을 제대로 보여주려는 듯 우리를 향해 힘차게 날아오고 있습니다.

한편 그림 아래쪽에는 대천사들이 V자 구도로 앉아 이 장면을 우러러보고 있습니다. 배경의 하늘에서 쏟아져 내리는 강한 빛 때문에 성모상은 더 입체적으로 보입니다.

정말 그림이 힘이 넘쳐요. 로마 사람들에게 루벤스가 확실히 눈도장을 찍었겠어요.

| **고향으로의 화려한 귀환** |

아쉽게도 그는 그림의 완성을 눈앞에 두고 이탈리아를 갑자기 떠나야 했습니다. 어머니가 위독하다는 소식에 급히 고향 안트베르펜으로 돌아갔기 때문인데요. 안타깝게도 그가 도착했을 때 어머니는 세상을 떠난 뒤였고, 루벤스는 이때부터 안트베르펜을 중심으로 활동합니다.

로마에서 자리 잡기까지 쉽지 않았을 텐데 얼마나 아쉬웠을까요.

그래서일까요. 루벤스는 기회가 되면 이탈리아로 되돌아가길 원했습니다. 그는 작품이나 편지에 피에트로 파우올로 루벤스Pietro Pauolo Rubens라는 이탈리아식 서명을 남겼습니다. 이런 식으로 로마인의 정체성을 지키면서 언젠가 이탈리아로 되돌아갈 꿈을 버리지 않았던 것 같아요.
이탈리아에서 루벤스는 고대부터 르네상스, 그리고 바로크 시대까지 무수한 대가들의 유산을 생생하게 보고 배울 수 있었습니다. 이 때문에 루벤스에게 이탈리아는 제2의 고향 같은 존재였을 겁니다.

그렇게 사랑했던 로마에 왜 다시 돌아가지 않았나요?

작품 주문이 물밀듯이 밀려왔기 때문이죠. 그의 고향 사람들은 루벤스가 보여준 새로운 화풍에 완전히 매료되었습니다.

안트베르펜 대성당에 전시된 십자가를 세움 루벤스가 안트베르펜에 돌아와서 그린 첫 번째 대규모 작품이다. 성 발부르가 성당의 중앙 제대화로 제작되었지만, 나폴레옹 시대에 약탈당했다가 1815년 반환되어 지금은 안트베르펜 대성당에 자리한다.

| 루벤스의 고향 데뷔작 |

위는 십자가를 세움이라는 작품입니다. 양쪽으로 여닫을 수 있는 거대한 삼면 제대화인데요. 화면은 셋이지만, 주제는 가운데 있는 그리스도의 십자가형 장면에 맞춰 있습니다.

먼저 가운데 그림을 보면 우락부락한 아홉 명의 사형집행인이 억센 손길로 그리스도가 매달린 십자가를 들어 올리고 있습니다. 그리스도는 하늘을 우러러보며 이들에게 자비를 내려달라고 기도하고 있습니다.

루벤스, 십자가를 세움, 1610년, 안트베르펜 대성당 높이 4.6미터, 양쪽 날개를 펼치면 폭이 6.4미터나 되는 거대한 그림이다. 가운데 육중한 남자들을 중심으로 왼쪽의 흐느끼는 여인들과 오른쪽의 말을 탄 군인들을 한 줄로 그으면 활 모양의 구도를 이룬다.

표현이 너무 생생해서 그리스도의 아픔이 느껴져요.

왼쪽에 있는 그림에서 감정은 더 극대화됩니다. 여기서 성모 마리아와 성 요한이 비극적인 광경을 애절하게 바라보고 있습니다. 화면 아래로는 너무 슬픈 나머지 절규하는 사람들이 그려져 있습니다.
반면 오른쪽 그림에서는 로마 군인들이 말을 타고 무덤덤한 표정으로 사형을 지휘하고 있고, 배경에는 그리스도와 함께 십자가형을 받는 두 죄인이 자리하고 있습니다.

당시 사람들도 충격과 감동을 받았겠네요. 그런데 구체적으로 어떤 점이 특히 마음에 들었을까요?

같은 시기 안트베르펜에서 그려진 비슷한 주제의 그림과 비교하면 루벤스의 강점을 잘 알 수 있습니다. 아래의 왼쪽 그림은 마르텐 데 보스가 그린 십자가에서 내리심입니다. 이 화가도 안트베르펜 출신이지만 로마에서 7년 정도 유학했습니다. 하지만 그의 그림에서는 여전히 북유럽 미술의 전통이 강하게 남아 있어 전체적으로 섬세하고 솔직합니다. 예를 들면 주인공인 예수 그리스도의 몸이 루벤스가 그린 것에 비해 연약하고 가냘파 보입니다.

 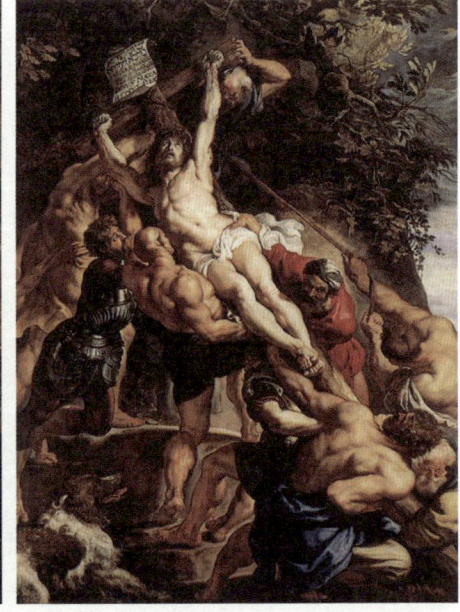

마르텐 데 보스, 십자가에서 내리심, 16세기 말, 마드리드 산 페르난도 왕립미술아카데미 미술관(왼쪽) / 루벤스, 십자가를 세움(오른쪽) 동시대의 그림이지만 마르텐 데 보스와 달리 루벤스는 예수 그리스도의 몸을 고전적인 강인한 남성 누드로 묘사했다.

같은 시대에 그려졌다는 게 믿어지지 않아요.

무엇보다도 루벤스는 화면 전체에 남성 누드를 내세우고 있습니다. 아마도 루벤스는 남성 누드가 자신이 이탈리아에서 익힌 고전 미술의 정수라는 점을 고향 사람들에게 보여주고 싶었나 봅니다.

갑자기 이런 그림을 보면 사람들이 당황하지 않았을까요? 외설적이라고 생각했을 텐데요.

누드라고 하지만 뒷모습을 주로 그렸고, 옷도 어느 정도 걸쳐서 저속하게 보이지 않습니다. 도리어 사형집행자들의 그을린 근육질의 몸에서 느껴지는 강력한 힘이 그리스도의 창백한 몸과 강한 대조를 이루면서 그리스도에게 가해진 폭력을 일깨워주는 듯합니다.

이런 점까지 계산했다니 참 대단해요.

루벤스는 신체를 묘사할 때 사실적인 몸과 함께 색조로 변화를 줄 수 있다는 아이디어를 로마에서 얻었습니다. 특히 피부 톤 표현은 당시 로마를 주름잡던 화가를 연상시킵니다.

| 끊임없는 학습으로 구축한 독창성 |

생생한 묘사와 강렬한 대비, 혹시 카라바조일까요?

정답입니다. 루벤스가 산타 마리아 인 발리첼라 성당에서 제대화를 그릴 때 그곳에 있던 카라바조의 그림 한 점이 그의 시선을 사로잡습니다. 바로 카라바조의 그리스도의 매장이었는데요. 루벤스는 이 작품을 유심히 보고 아래 오른쪽처럼 따라 그리기까지 했습니다.

루벤스도 카라바조의 매력에 푹 빠졌군요.

다른 화가의 능력을 스펀지처럼 흡수하는 것도 화가의 능력입니다. 여기에 자신의 해석을 더할 수 있다면 대단한 화가로 성장할 수 있죠.
루벤스는 전체적으로 있는 그대로 카라바조의 작품을 따라 그렸지만 예수 그리스도의 몸만큼은 밝고 하얗게 그려내고 있습니다. 아마도 카라바조가 그려낸 구릿빛 신체는 예수 그리스도의 신성함과 어울리지 않는다

카라바조, 그리스도의 매장, 1600~1604년, 바티칸 박물관 회화관(왼쪽)
루벤스, 그리스도의 매장, 1612~1614년경, 캐나다 내셔널 갤러리(오른쪽)

고 생각한 듯합니다.

여기서 아이디어를 얻어 안트베르펜에 돌아온 후 십자가의 세움을 그릴 때는 그리스도의 몸을 더 밝게 그렸다는 건가요?

그렇게 볼 수 있습니다. 대신 사형집행자들은 햇볕에 검게 그을린 구릿빛 몸으로 그려서 대조를 이룹니다. 루벤스의 십자가를 세움에서 보이는 강력한 대각선 구도도 카라바조를 연구한 결과입니다.

루벤스의 제대화에서 그리스도의 몸을 중심으로 놓고 보면 시선이 오른쪽 아래에서 왼쪽 위로 상승하는 대각선 구도가 확실히 느껴집니다. 여기에 안간힘을 다해 십자가를 세우는 근육질의 남성 누드를 배치해 한층 대각선 구도를 강조합니다. 참고로 카라바조의 그림은 오른쪽 위에서 왼쪽

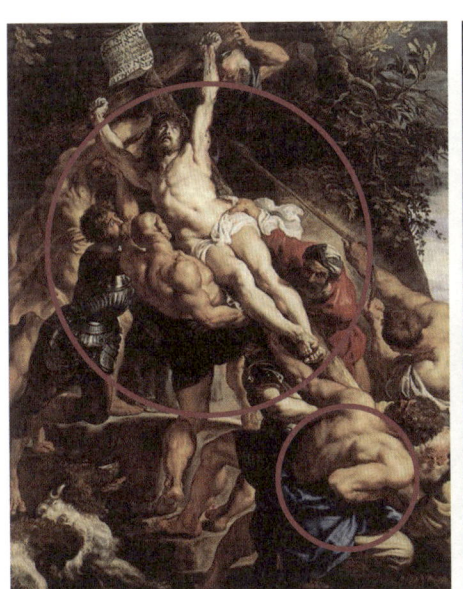

루벤스, 십자가를 세움(부분), 1610년, 안트베르펜 대성당(왼쪽) / 라오콘과 그 아들들, 기원전 40~30년경 추정, 바티칸 박물관(오른쪽) 루벤스가 그린 예수의 신체는 라오콘상을 연상시키고, 아래쪽 사형집행자의 튀어나온 팔꿈치가 인상적이다.

아래로 떨어지는 하강 구도인데요. 루벤스는 이를 뒤집은 듯한 상승 구도를 보입니다. 세부적으로 보면 카라바조의 그림에서 화면을 찌르듯 툭 튀어나온 팔꿈치가 인상적인데, 이 팔꿈치를 루벤스 그림에서는 오른쪽 아래 힘을 쓰는 사형집행자에서 찾아볼 수 있습니다.

십자가를 세움에서 루벤스는 동시대 카라바조뿐만 아니라 고대 조각상에서 배운 점까지 집어넣었습니다. 그리스도의 몸을 보면 바로 라오콘의 몸이 떠오르지 않나요? 이렇게 루벤스는 자신이 로마에서 배운 것을 한데 모아 제대로 보여주었습니다.

고향 사람들이 루벤스의 그림을 보고 감탄했겠네요. 이쯤 되니 루벤스의 삶 자체가 슬슬 궁금해지는데요.

루벤스의 독특한 정체성과 화풍이 저절로 생겨난 건 아니겠죠. 그의 작품 세계를 이해하기 위해선 우선 그의 고향 안트베르펜으로 가봐야 합니다.

| 풍요와 번영의 중심, 안트베르펜 |

오른쪽은 루벤스의 고향 안트베르펜의 모습입니다. 가운데 높은 종탑이 안트베르펜 대성당입니다. 도시를 시원하게 가로지르는 인상적인 큰 물줄기는 스헬더강입니다. 북부 프랑스에서 시작해서 벨기에를 가로질러 북해로 나가는 강으로, 강폭이 넓어지는 곳에 안트베르펜이 자리합니다. 유럽을 대표하는 항구 도시죠.

안트베르펜 도시 전경 도시의 오른쪽을 가로질러 스헬더강이 흐른다. 도시 중심에 우뚝 솟은 대성당 종탑이 인상적이다.

생각보다 상당히 큰 도시인데요?

안트베르펜이 항구 도시로 성장하는 시기는 16세기 초입니다. 원래 이 지역을 대표하는 항구는 브뤼헤였는데, 그곳으로 들어가는 물길에 모래가 쌓여 배가 다닐 수 없게 되자 상권이 안트베르펜으로 옮겨 옵니다. 바닷길을 통해 교류하는 데 유리했을 뿐 아니라 스헬더강과 주변의 라인강을 이용해 내륙으로 물자를 이동할 수 있었기 때문입니다. 약간 과장하자면 당시 유럽 물자의 40퍼센트 이상이 안트베르펜을 거쳤다고 합니다.

16세기 주요 무역 경로 아시아와 아프리카의 후추, 시나몬, 설탕 같은 귀한 향신료와 고급 옷감 등 사치품이 밀물처럼 안트베르펜으로 들어온 후 유럽 곳곳으로 퍼져나갔다.

무역계의 떠오르는 샛별이었군요. 활기차고 시끌벅적한 기운이 절로 느껴져요.

유통과 상거래가 활발해지면서 안트베르펜에서는 금융업이 성장합니다. 증권거래소, 환전소, 대부업까지 생기면서 안트베르펜은 엄청난 경제적 호황을 누립니다. 16세기 중반에 이르면 인구도 10만 명에 육박하면서 지중해 무역의 중심 베네치아를 능가합니다.

| 독특한 정물화의 탄생 |

도시의 엄청난 경제적 부흥은 새로운 미술의 탄생으로 이어집니다. 자신

피터르 아르트센, 푸줏간, 1551년, 노스캐롤라이나 미술관 정물화의 시작을 알리는 중요한 작품이다. 초기 정물화임에도 불구하고 높은 완성도를 자랑한다.

들만의 독특한 방식으로 손수 이뤄낸 풍요의 시대를 기록하고 싶었던 거죠. 정물화, 풍속화, 풍경화가 바로 이 도시에서 독립적인 장르로 등장합니다. 미술의 역사에서 한 획을 긋는 중요한 곳이라고 부를 만합니다.

대체 어떤 그림이 탄생했을지 궁금합니다.

먼저 정물화를 살펴보죠. 위의 그림은 16세기 중엽 안트베르펜에서 활동한 화가 피터르 아르트센Pieter Aertsen이 그린 푸줏간이라는 그림입니다.

제목처럼 고기가 널려 있네요. 별로 호화롭거나 아름답지 않은데요?

01 북유럽 바로크를 이끈 루벤스

오늘날의 정육점처럼 각종 식재료가 화면 가득 차 있죠. 이렇게 사물만 그린 그림을 스틸 라이프 Still Life라고 부릅니다. 스틸 라이프는 일상의 사물을 주제 삼은 회화를 말합니다. 흔히 정물화라고 하죠. 아래 그림은 스틸 라이프, 즉 정물화의 시작을 알린 기념비적인 작품입니다. 그림 속에는 갓 도축한 동물, 가공한 햄과 소시지 등 다양한 식재료가 즐비합니다. 무엇보다 한복판에 놓인 황소의 머리가 시선을 사로잡습니다.

텅 빈 눈으로 우리를 바라보는 듯해서 약간 섬뜩한 기분이 들어요.

피터르 아르트센, 푸줏간, 1551년, 노스캐롤라이나 미술관

실제로 황소 머리만큼 크게 그려졌고, 게다가 화면 가운데에서 우리를 향하고 있어서 그렇게 보일 거예요. 황소 머리뿐만 아니라 돼지고기와 꿩고기가 그림 전면을 차지하고 있습니다. 여기에 소시지와 생선까지 먹을거리가 넘쳐나 보기만 해도 배가 부를 정도죠. 전체적으로 풍요로운 시대를 고스란히 보여주는 그림입니다.

잘 보면 그림 뒤편에 숨겨진 이야기가 있습니다. 황소 머리 위에 십자가 모양으로 포갠 두 마리 청어가 보이죠? 이 뒤편으로 나귀를 탄 여인이 아이를 안고 있고 옆에 남편으로 보이는 남자가 서 있습니다. 성경 속 요셉과 마리아가 아기 예수를 데리고 이집트로 피신하는 모습으로 읽을 수 있습니다.

푸줏간 그림에 갑자기 성경 이야기가 등장하다니요?

성경 장면을 자세히 보면 푸줏간과 연결할 수 있습니다. 마리아로 보이는 여인이 굶주린 아이에게 빵을 주고 있죠. 그림의 전면에 넘쳐나는 물질적인 풍요를 강조한 듯하지만, 배경에는 가난한 사람들과 먹을 것을 나누는 장면을 숨겨놓아 풍요 속에서 나눔을 실천하라는 교훈적인 메시지를 주고 있습니다.

배경에 담긴 이야기를 알아야 그림을 제대로 감상할 수 있군요.

이 그림 이전에는 교훈적인 내용을 크게 그리고 사물은 배경에 소품처럼 집어넣었습니다. 그런데 이 그림은 전통적 화면 배치를 완전히 뒤집어 교훈이 되는 이야기를 배경에 넣고 사물을 앞자리에 내세운 겁니다.

지금까지 본 그림과 너무 달라서 신선해요.

정물화의 발전 과정에서 아르트센이 그린 푸줏간은 매우 중요한 작품으로 다뤄집니다. 사물들이 화면 전면에 당당하게 배치되어 초기 정물화로 보기에 어려울 정도로 높은 완성도를 자랑하기 때문입니다. 그림 크기도 상당히 커서 높이 1.15미터, 폭 1.68미터입니다.

원래 새로운 미술은 처음엔 조심스럽게 시도되기 마련인데 정물화의 경우 완성도를 갖추고 혜성처럼 등장합니다. 이것이 화가 아르트센의 재능 때문인지, 아니면 그가 살았던 안트베르펜이 사회경제적으로 그만큼 독특했음을 반영하는지는 생각해 봐야 합니다. 그러나 한 가지 분명한 점은 이런 형식의 정물화가 16세기 중반부터 안트베르펜을 중심으로 대규모로 제작되었다는 점입니다. 아르트센의 조카인 요아힘 베케라르도 비슷

요아힘 베케라르, 4원소: 물, 1569년, 런던 내셔널 갤러리 다양한 종류의 생선이 하나하나 정교하게 묘사되어 있다.

한 그림을 그립니다. 왼쪽 페이지 아래 그림을 보시죠.

이 그림은 생선가게네요.

그렇죠. 수산 시장을 묘사했습니다. 청어, 가자미, 넙치, 가오리 등 대략 12종류의 생선이 자리하고 있습니다. 마치 16세기판 해양생물 도감이라고 할 만큼 생선 하나하나가 정교하게 묘사되어 있습니다.

이 그림에도 푸줏간처럼 다른 이야기가 숨어 있겠네요.

맞습니다. 그림 뒤편 아치로 열린 공간을 보면 배와 어부들이 보입니다. 물을 건너 육지에 있는 누군가를 찾아가는 장면은 성경 중 루카(누가)복음에 있는 고기잡이의 기적을 떠오르게 합니다. 예수 그리스도의 말에 따라 그물을 던졌더니 물고기가 가득 올라왔다는 내용이죠. 한편 그림의 왼쪽 배경에는 오늘날과 차이 없는 안트베르펜의 풍경이 보입니다.

요아힘 베케라르, 4원소: 물(부분) 성경 이야기를 암시하는 내용이 왼쪽 그림의 배경에 묘사되어 있다.

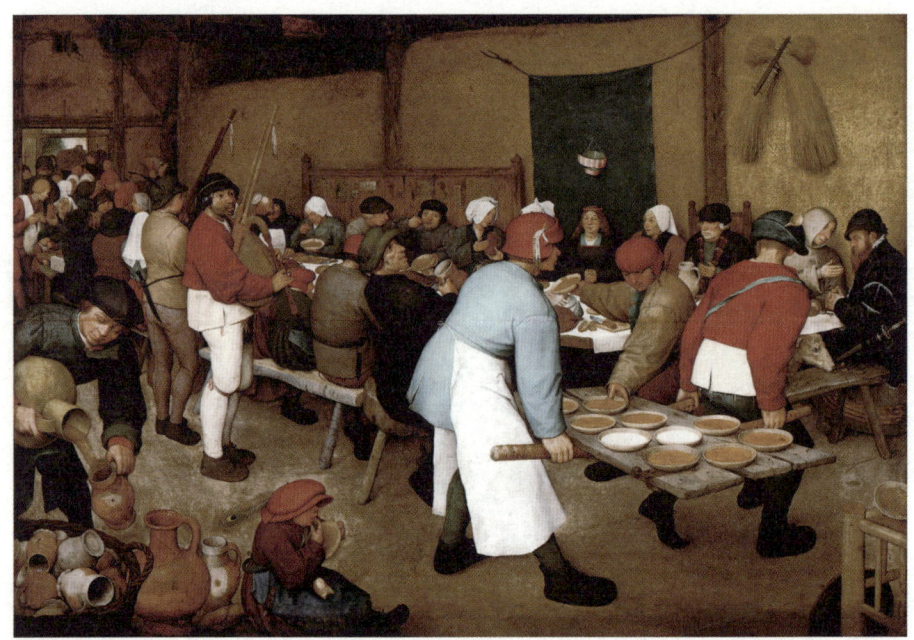

피터르 브뤼헐, **농가의 결혼식**, 1568년경, 빈 미술사 박물관 시골 농촌에서 열린 결혼식 피로연 장면이 소박하게 그려져 있다.

| 농민 화가가 그린 세계 |

이 밖에도 안트베르펜과 주변 지역에서는 정물화뿐만 아니라 다른 새로운 형식의 그림들이 속속 등장합니다. 보통 사람들의 일상적인 생활 모습을 담은 풍속화나 주변의 자연환경을 담은 풍경화도 이때 이 지역을 중심으로 본격적으로 나타납니다.

루벤스의 고향인 안트베르펜은 원래 그림으로 유명했나요?

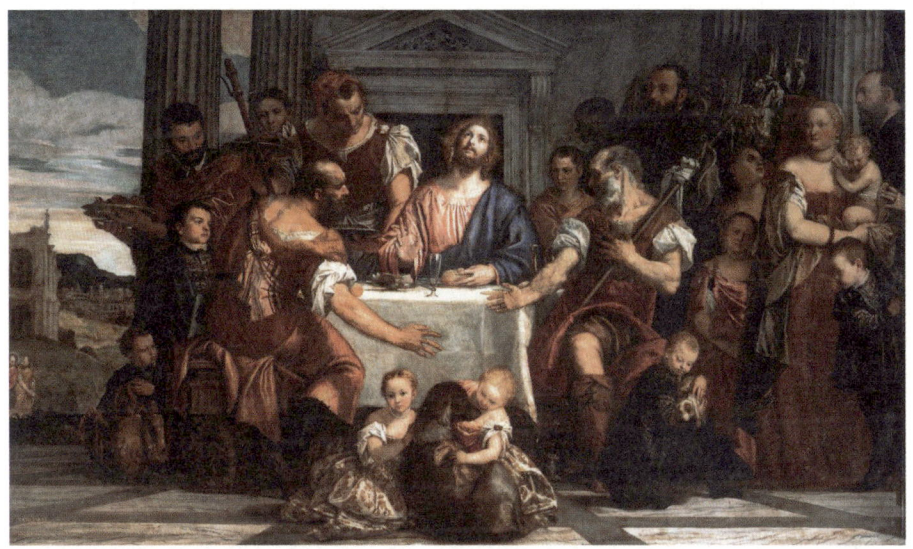

파올로 베로네세, 엠마오의 만찬, 1560년경, 루브르 박물관 베로네세는 브뤼헐과 달리 성경의 이야기를 베네치아 귀족들의 삶처럼 화려하게 풀어냈다. 성경 이야기가 베네치아 귀족 집안에서 벌어지는 듯하다.

그렇습니다. 안트베르펜이 자리한 지역을 플랑드르라고 부릅니다. 오늘날에는 벨기에와 네덜란드를 포함하는 지역을 가리키는데, 이 지역은 땅이 해수면보다 낮거나 비슷해 저지대 국가라고 부르기도 합니다. 국토의 대부분이 물에 잠겨 있어 농사를 짓기 어려워 일찍부터 바닷길을 개척해 무역으로 막대한 돈을 벌어들입니다. 이 과정에서 여러 도시가 경쟁적으로 생겨나고 재능 있는 화가들이 모여듭니다. 15세기에는 얀 반 에이크가 이 지역을 대표하는 화가라면, 루벤스는 17세기 플랑드르를 대표하는 화가입니다.

그럼 16세기 이 지역을 대표하는 화가는 누구인가요?

OI 북유럽 바로크를 이끈 루벤스 **291**

방금 본 아르트센이나 베케라르도 훌륭하지만 피터르 브뤼헐Pieter Bruegel을 빼놓을 수 없겠죠. 그는 농민의 화가라고 불릴 정도로 농민들의 모습을 많이 그렸습니다. 앞 페이지에 있는 농가의 결혼식 그림을 다시 보시죠.

마을에 잔치라도 열렸나요?

브뤼헐이 1568년경에 그린 농가의 결혼식은 시골 농촌의 결혼식 피로연 장면을 담았습니다.
결혼식의 주인공 신부는 녹색 휘장이 걸린 벽면 바구니 아래에 앉아 행복한 미소를 짓고 있습니다. 그림 맨 오른쪽에 앉은 인물은 브뤼헐 자신으로 추정되는데요, 마치 숨은그림찾기처럼 자기를 그려 넣은 거죠. 이런 식사 장면을 보면 떠오르는 그림이 있지 않나요?

최후의 만찬이 생각나요.

그렇습니다. 이 시기에 식사 장면을 그린 그림이라면 최후의 만찬이나 성경이나 신화에 나오는 파티 장면이 대부분이었습니다. 그런데 브뤼헐은 과감하게 시골에서 벌어지는 소박한 결혼 피로연을 그렸습니다. 비슷한 시기 베네치아에서 활동한 베로네세가 그린 엠마오의 만찬과 비교해보죠. 앞 페이지 그림입니다. 예수 그리스도가 부활한 후 제자들과 저녁 식사를 하는 장면인데, 브뤼헐의 소박한 그림과 비교하면 정말 화려해 보입니다.

피터르 브뤼헐, 자화상, 1566년경, 알베르티나 미술관 그림을 사러 온 사람이 귀찮은 듯 브뤼헐이 얼굴을 찡그리고 있다.

파티 장소부터 달라 보여요. 등장인물도 귀족처럼 옷이 번쩍거리네요.

예수 그리스도와 양옆에 앉은 제자 둘을 제외하면 당시 베네치아 상류층의 일상이 보입니다. 베로네세의 그림은 이렇게 화려한 상류층의 삶을 강조합니다. 브뤼헐의 작품에 이르면 종교적 주제가 완전히 빠지고 평범한 사람들의 일상적 모습만이 화면을 채웁니다.
이런 종류의 그림을 풍속화라고 하는데요. 말 그대로 보통 사람들의 생활 양식을 솔직담백하게 그려내는 그림입니다. 이 밖에 브뤼헐은 풍경을 강조한 그림도 그렸는데, 아래 그림은 그의 대표작 눈 속의 사냥꾼입니다.

이 그림에도 다양한 인물이 등장하네요. 하얀 눈이 덮인 겨울 풍경도 인상적입니다.

피터르 브뤼헐, 눈 속의 사냥꾼, 1565년, 빈 미술사 박물관 앞쪽에는 지친 사냥꾼과 사냥개가 그려져 있고, 저 멀리 언덕 아래로 스케이트 타는 사람들과 눈 덮인 마을이 펼쳐져 있다.

사냥꾼과 더불어 눈 내린 겨울 풍경의 정취가 잘 드러납니다. 이 그림에도 아기자기한 장면이 많이 숨어 있습니다. 먼저 사냥꾼들은 사냥이 시원치 않았는지 집으로 돌아가는 발걸음이 무거워 보입니다. 함께 간 사냥개들도 기운이 없어 보이고요. 그림 왼쪽에 여관처럼 보이는 건물 앞에는 추위를 녹이기 위해 모닥불을 피우는 사람들이 있습니다. 여관 간판은 금방이라도 떨어질 듯합니다.

간판 하나로 그림에 긴장을 불어넣었군요.

시선을 오른쪽으로 돌리면 꽁꽁 언 강 위에 스케이트를 타는 사람들이 보입니다. 전체적으로 겨울철 시골의 일상이 자연스레 스며든 그림입니다. 다만 사람들의 일상보다는 거대한 자연을 더 강조해 풍속화라기보다는 풍경화라 할 수 있습니다.

정물화, 풍속화, 풍경화 같은 새로운 그림이 이 지역에서 속속 등장했다니 놀라운데요.

플랑드르 지역이 경제적으로 번영하자 귀족뿐만 아니라 시민들의 삶도 넉넉해졌거든요. 덕분에 평범한 사람들이 보여주는 새로운 삶의 양상을 화가들은 깊이 있게 관찰하여 그려냈던 겁니다. 한편 이 지역 사람들은 유럽의 어느 지역보다 빠르게 개신교 신앙을 받아들입니다.

| 혼란에 빠진 안트베르펜 |

종교개혁에 앞장섰다는 말인가요?

맞습니다. 안트베르펜을 비롯하여 플랑드르의 도시들은 루터파보다 강경한 칼뱅파 교리를 따르며 종교미술을 비판합니다. 급기야 플랑드르에 있는 성당 곳곳에서 성상 조각이나 종교화가 제거되거나 폐기되는 일이 벌어지죠. 그중 가장 대규모 성상 파괴 운동이 1566년 8월 안트베르펜에서 일어납니다. 아래 삽화에는 신교도들이 안트베르펜 대성당에 들어가 밧줄로 성상을 끌어내리고 사다리로 부수는 장면이 나타납니다. 16세기 안트베르펜은 경제적으로는 부유했지만 정치·종교적으로는 아주 혼란스러웠습니다.

플랑드르에서 종교개혁을 지지하는 목소리가 커지면서 종교화에 대한

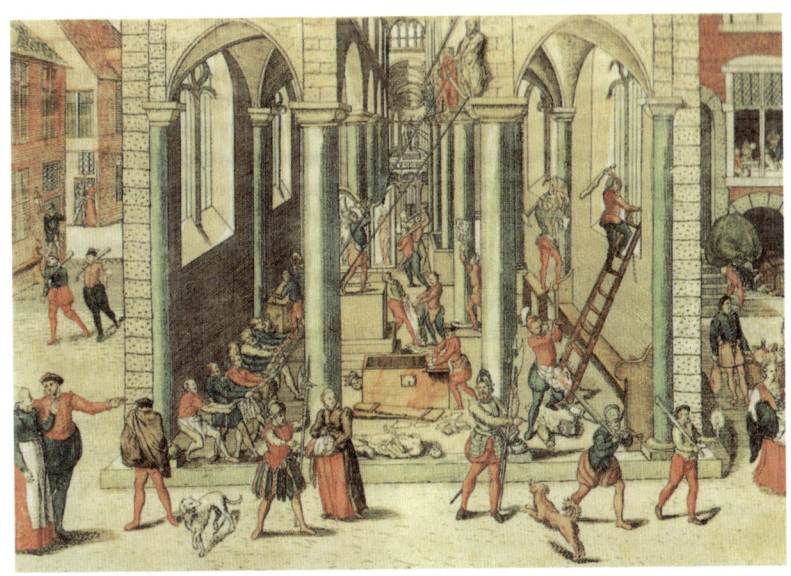

프란스 호헨베르흐, 칼뱅주의자의 성상 파괴, 1566년 1566년 8월 안트베르펜 대성당뿐만 아니라 네덜란드 곳곳에서 칼뱅파 신도들이 교회의 성상을 파괴했다.

수요가 급격히 줄어듭니다. 화가들로서는 갑자기 교회라는 큰 고객을 잃게 된 거죠. 게다가 눈앞에서 자신의 작품이 파괴되는 광경을 보았으니 그 충격은 이루 말할 수 없었죠.

정말 막막했겠네요. 갑자기 일자리를 잃은 셈이잖아요.

그래서 당시 화가들은 종교적 메시지가 없는 주제의 그림을 연구합니다. 경제적 호황으로 부유해진 상인들의 취향에 맞는 정물화, 풍속화, 풍경화 같은 새로운 장르를 발전시킨 거죠.

교회라는 고객을 잃은 대신 새 고객을 찾기 위해 새 장르를 개발했군요.

한 가지 문제는 이 시기 안트베르펜을 비롯한 플랑드르 지역이 스페인의 통치를 받고 있었다는 겁니다. 가톨릭 세계의 수호자를 자처한 펠리페 2세

네덜란드 독립전쟁 북쪽의 7개 주가 독립을 시도한다. 남쪽 10개 주는 스페인의 지배를 계속 받는다.

안토니스 모르, 펠리페 2세, 1557년, 엘 에스코리알

작자미상, 스페인의 대학살, 1585년경, 안트베르펜 안 데 스트롬 박물관 1576년 11월, 네덜란드로 원정온 스페인 군대는 임금 지불이 늦어지면서 안트베르펜을 시작으로 남부 도시 여러 곳을 잔인하게 약탈한다. 이 사건을 '스페인의 분노Spanish Fury' 또는 '스페인의 대학살'이라고 부른다.

는 1567년, 정예 군대를 파견해 신교도를 잔인하게 탄압합니다. 성상 파괴 운동 소식을 듣고 이들을 그냥 두어서는 안 되겠다고 생각한 거죠. 이에 맞서 플랑드르의 도시들은 대대적으로 1568년에 반란을 일으킵니다. 이렇게 시작된 스페인과 플랑드르 도시의 전쟁은 80년 동안 계속됩니다.

80년이라니 정말 오래 싸웠네요.

프랑스와 영국 사이에 벌어졌던 백년전쟁에 비할 만큼 치열했던 이 전쟁

을 80년 전쟁 또는 네덜란드 독립전쟁이라고도 합니다. 기나긴 전쟁을 통해 네덜란드를 구성하는 17개 주 중 북쪽의 7개 주가 독립에 성공해 공화국을 세웁니다. 이들은 1581년 독립을 선포하고 계속 저항하다 결국 1648년 최종적으로 독립을 인정받습니다.

나머지 10개 주는 독립하지 못했나요?

플랑드르 남쪽 지역의 10개 주는 계속 스페인의 지배를 받습니다. 안트베르펜은 반란의 중심지였지만, 스페인 군대가 이곳을 잔혹하게 진압해서 계속 스페인의 지배를 받습니다.

| 파란만장한 루벤스의 유년기 |

이렇게 안트베르펜의 정치적 상황을 자세히 알아본 이유가 궁금하죠? 바로 17세기 플랑드르를 대표하는 화가 루벤스의 삶이 방금 살펴본 정치적 소용돌이 한가운데 있었기 때문입니다.

루벤스도 네덜란드 독립전쟁에 가담했나요?

그건 아닙니다. 평화주의자였던 루벤스는 플랑드르의 정치적 문제를 외교적으로 풀기 위해 평생 노력합니다. 그의 삶을 간단히 살펴볼까요? 원래 루벤스의 집안은 안트베르펜에 터전을 두었지만, 그는 1577년 독일에서 태어납니다. 법률가였던 아버지 얀 루벤스는 칼뱅파 신자였는데

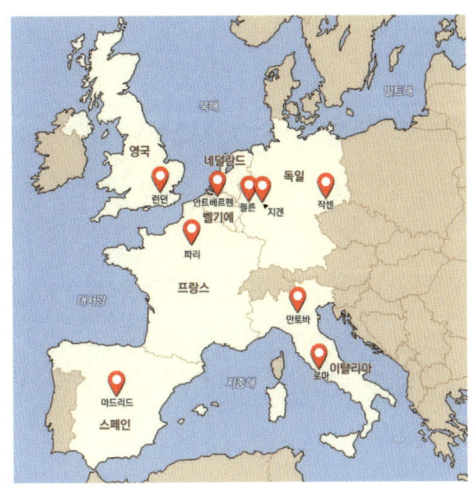

루벤스의 활동 지역 루벤스는 지겐에서 태어나 쾰른에서 유년기를 보내고 12세에 안트베르펜으로 돌아간다. 이탈리아 유학 시절 만토바에 살며 로마 등지를 여행하고, 만토바 공작의 명으로 스페인 바야돌리드에서도 일한다. 또한 마리 드 메디시스의 연작을 위해 프랑스 파리를 방문했으며, 스페인과 영국 외교 사절로서 런던과 마드리드를 오간다.

요. 스페인의 탄압을 피해 가족과 함께 독일로 피신 갔을 때 루벤스가 태어났습니다. 루벤스의 아버지는 작센을 지배하던 안나Anna of Saxony의 법률 고문관을 지내다 그만 그녀와 눈이 맞아버립니다. 안나는 네덜란드 독립전쟁을 이끌던 빌럼 1세의 부인이었습니다. 주군의 부인과 사랑에 빠져 딸까지 낳은 얀 루벤스의 잘못된 사랑은 결국 발각되고 맙니다.

갑자기 막장 드라마인데요. 루벤스 가문은 어떻게 되었나요?

부정을 저지른 얀 루벤스는 지겐 지역으로 추방됩니다. 이때 루벤스가 태어난 거죠. 루벤스는 어린 시절을 쾰른에서 보냅니다. 그의 집안은 원래 형편이 넉넉했지만, 아버지의 죄로 가세가 크게 기웁니다. 루벤스는 이

과정에서 공부를 포기하고 직업을 찾게 되죠.

루벤스가 11살 되던 해에 아버지가 세상을 떠나자 어머니는 자식들을 데리고 안트베르펜으로 돌아옵니다. 그리고 이곳에 안착하기 위해 가톨릭으로 개종합니다. 고향에 돌아온 루벤스는 10대 후반부터 화가의 길을 걷습니다.

명문가에서 나고 자란 루벤스는 어릴 때부터 궁정 예법을 몸에 익히고, 인문학 지식을 쌓았습니다. 이 과정에서 라틴어, 독일어, 네덜란드어 등 다양한 언어까지 섭렵합니다.

이런 삶이 작품에도 영향을 미쳤겠죠?

맞습니다. 루벤스를 가리켜 가장 유럽적인 화가로 부릅니다. 루벤스는 네덜란드, 독일, 이탈리아, 프랑스, 스페인, 영국 등 그야말로 다양한 지역을 방문했는데요. 그곳에서 예술적 영감을 받을 뿐만 아니라 새로운 고객을 발굴하며 평생 1,000점 이상의 유화 작품을 남깁니다. 덕분에 유럽 어디서든지 그의 그림을 마주칠 수 있습니다.

| 화려하게 피어난 천재의 재능 |

루벤스의 그림을 좀 더 살펴볼까요. 앞서 안트베르펜 대성당에서 살펴본 1610년 작품 십자가를 세움은 루벤스의 역량을 충분히 보여주는 걸작입니다.

루벤스는 2~3년 만에 또 다른 그림으로 세상을 놀라게 합니다. 바로 오

루벤스, 십자가에서 내리심, 1611~1614년, 안트베르펜 대성당 삼단으로 구성된 제대화로, 중앙에 큰 그림이 자리하고 양쪽 날개에 작은 그림이 하나씩 들어가 있다.

른쪽에 있는 십자가에서 내리심이라는 작품입니다. 조심스러운 손길로 그리스도를 내리는 인물들의 모습에서 비통함이 전해집니다. 생명을 다 했지만 여전히 눈부시게 빛나는 그리스도의 몸도 눈길을 사로잡습니다.

어둠 속에서 홀로 빛나는 듯해요.

빛과 어둠이 대조를 이룬 효과죠. 구도 역시 한몫 단단히 합니다. 우선 그림 중앙에 주목해 볼까요. 그리스도의 창백한 시신과 함께 하얀 천이 화면을 가로지릅니다. 빨간 옷을 입은 사도 요한과 그리스도의 어깨에 손을 뻗은 남자는 반대쪽 대각선을 이루고 있습니다. 큰 사선 두 개가 교차하는 X자 구도는 루벤스가 웅장함을 극대화하기 위해 자주 사용했던 구성입니다.

그래서 저도 모르게 중앙으로 시선이 몰렸던 거군요.

루벤스는 빛나는 머릿결부터 옷의 질감까지, 모든 요소를 세밀하게 표현했습니다. 십자가에서 내리심은 감각적이면서도 이상적인 인체 표현, 웅장한 조형적 구도, 섬세한 세부 묘사를 두루 갖춘 작품입니다. 고대 미술, 이탈리아 바로크 미술, 플랑드르 미술의 강점을 골고루 섞은 루벤스만의 세계가 완성된 거죠.

루벤스, 인동덩굴 정원에서 루벤스와 이사벨라 브란트, 1609~1610년경, 알테 피나코테크

| **성공한 화가의 라이프 스타일** |

탁월한 실력에 성격까지 원만했던 루벤스는 성공적인 삶을 살아갑니다.

루벤스 하우스, 안트베르펜 루벤스는 1610년 이 집을 구입한 후 직접 확장하고 개조했다.

1609년 32살의 루벤스는 명문가 여인 이사벨라 브란트와 결혼하고, 곧바로 화려하고 거대한 저택을 구매합니다.

루벤스 하우스 정원 입구에 서면 금방이라도 이탈리아로 날아간 기분이 듭니다. 팔라초 건축을 비롯해 고대 신들이 입구를 지키고, 잘 정돈된 정원을 갖추고 있죠. 무엇보다 엄청난 규모에 입이 떡 벌어집니다. 여러 채의 집을 사서 연결한 만큼 개인 주택으로 보기에는 상당한 스케일을 자랑합니다.

집 밖으로 나가고 싶지 않았겠어요.

당시 루벤스는 플랑드르의 궁정 화가였습니다. 스페인은 남부 플랑드르를 지배하면서 브뤼셀에 수도를 두었는데요. 원칙대로라면 루벤스는 궁정이 있는 브뤼셀에 머물러야 했는데, 자신의 작업실과 집이 있는 안트베르펜에서 지내는 특권을 얻습니다. 사는 곳에 머물면서 그림만 브뤼셀 궁정에 보내준 거죠.

루벤스 작업실 루벤스는 궁정 화가임에도 작업실과 집이 있는 안트베르펜에 머물 수 있었다. 주문이 밀려오자 루벤스는 제자들과 함께 '공방' 시스템으로 그림을 제작했다.

재택근무인 셈이네요.

그는 집안에 작업실을 멋지게 꾸몄습니다. 루벤스는 대형 작품을 자주 맡았기 때문에 천장을 높게 구성했습니다.

루벤스의 작업실은 사람들의 발길이 끊이지 않았습니다. 단순히 그림을 그리는 일을 넘어 사고파는 일에도 관여했기 때문입니다. 아래 그림은 루벤스와 가깝게 지내던 부유한 상인 코르넬리스 판 데르 헤이스트가 자신이 모은 그림들을 걸어놓은 갤러리입니다. 여러 작품을 빼곡히 전시해 놓았죠. 이런 형식의 그림은 자신의 수집품을 소개하는 카탈로그 역할을 했습니다. 루벤스의 작업실 역시 이 그림처럼 조각과 회화를 한가득 전시하며 작품을 거래하지 않았을까요?

루벤스는 화가이자 아트딜러였나요?

빌럼 판 하흐트, 코르넬리스 판 데르 헤이스트의 갤러리, 1628년, 루벤스 하우스 이 그림과 같이 루벤스는 자기 작업실에 자신의 작품을 걸어두고 실제 거래를 진행했을 것으로 추정된다.

그림을 그리면서 동시에 좋은 그림을 모으거나 거래했으니 그렇게 볼 수 있습니다. 한편 루벤스는 작업실에서 종종 파티를 열었습니다. 작업실을 찾은 사람들 앞에서 능수능란하게 그림을 그리는 능력을 과시하기도 했습니다. 자신의 천재성을 사업으로 확장할 줄 아는 능력자였던 거죠.

| 한복 입은 남자를 그리다 |

왕성하게 활동하던 루벤스의 손끝에서 또 하나의 흥미로운 작품이 탄생합니다. 바로 성 프란치스코 하비에르의 기적이라는 작품입니다. 높이가 5미터, 폭이 4미터에 이르는 초대형 그림입니다.

작업실이 크지 않았으면 엄두도 못 냈겠는데요.

그렇습니다. 안트베르펜에 있는 성 카를로 보로메오 성당의 의뢰를 받아 두 점의 제대화를 그렸는데, 이중 하나가 성 프란치스코 하비에르의 기적입니다.
다음 페이지 화면 오른쪽에 위풍당당하게 서서 왼손을 들고 있는 인물이 그림의 주인공 하비에르 성인입니다. 그는 성 로욜라와 함께 예수회 수도원을 세우고, 이후 아시아로 선교를 떠난 인물이죠. 이 그림은 그가 아시아를 방문하며 일으킨 여러 기적을 그리고 있습니다. 먼저 하비에르 성인이 고통받는 이들을 빛으로 치유하는 모습이 눈에 들어옵니다. 그리고 하비에르 성인 왼쪽 아래에 사람들이 서 있는데, 이중 왠지 익숙한 옷을 입은 인물이 눈에 들어오지 않나요?

루벤스, 성 프란치스코 하비에르의 기적, 1617~1618년, 빈 미술사 박물관 1. 손을 치켜세운 하비에르 성인이 죽은 이를 살리는 장면 / 2. 힌두 조각상이 무너지는 장면 / 3. 어린아이가 거품을 물고 죽어가고 그의 어머니가 애원하는 장면 / 4. 하비에르 성인이 전염병에 걸린 듯한 창백한 사람들을 빛으로 치유하는 장면 / 5. 하비에르 성인이 눈먼 사람들을 치료하는 장면

루벤스, 한복 입은 남자, 1617년경, 폴 게티 미술관

설마 한복을 입은 건가요?

글쎄요, 학계에서는 이 인물의 국적과 관련하여 의견이 분분합니다. 중국인으로 보기도 하고, 한국인으로 보는 경우도 있습니다. 의복이 중국식 도포인지 한복인지 다소 애매하기 때문이죠. 정확히 어느 나라라고 단정하기 어렵지만, 저는 한국인으로 볼 수 있는 가능성도 열려 있다고 생각합니다. 인물이 쓴 모자가 우리 전통 모자 탕건과 비슷하고, 남자를 그리기 위한 루벤스의 준비 드로잉도 전해지기 때문입니다. 저는 루벤스가 한국의 복식과 외양을 구전으로 듣거나 간단한 스케치를 보고 나서 그렸을 가능성이 있다고 생각합니다.

당시 유럽 사람들이 아무리 세계 곳곳을 다녔다고 해도 설마 한국까지 왔을까요?

탕건 오늘날에도 흔히 쓰는 감투라는 표현이 이 모자로부터 유래했다.

당시 분위기를 고려하면 한국 사람이라는 주장도 여전히 가능합니다. 예수회가 중국, 일본 등에서 활발히 활동한 데다가 우리나라에서도 임진왜란 때 일본에 있던 예수회 신부가 한국에 들어옵니다. 그리고 곧바로 네덜란드인들이 한국에 오기 시작합니다. 1628년 얀 벨테브레이라는 네덜란드 사람이 일본을 향하던 도중 태풍을 만나 제주도에 표류하는 사

건이 발생합니다. 그는 한국에 정착해 박연이라는 한국식 이름까지 갖게 됩니다. 이후 네덜란드인의 눈으로 조선 생활상을 담은 『하멜 표류기』의 헨드릭 하멜도 1653년 제주도에 도착합니다. 무엇보다 이런 그림과 드로잉이 그려질 무렵 안트베르펜은 국제적인 도시였습니다. 루벤스가 한국인을 직접 마주치지 않았더라도 각종 기록을 통해 한국과 관련된 정보를 알고 있었다고 짐작할 수 있죠.

| 여왕을 위해 준비한 화려한 신화 |

루벤스는 40대에 접어들며 유럽에서 가장 사랑받는 작가로 자리매김합니다. 그의 명성은 프랑스 왕비의 귀에도 들어가는데요. 1621년 앙리 4세의 부인 마리 드 메디시스 왕비가 루벤스에게 작품을 의뢰합니다. 이렇게 루벤스의 대표작이 또 하나 탄생합니다. 이번엔 왕비의 생애를 24점으로 나눠 그리는 초대형 프로젝트였습니다. 이 그림들은 왕비를 위해 새로 지어질 궁전 홀을 채우게 됩니다.

자기 생애를 담은 그림으로 홀을 가득 채우려 했다니 권력이 대단했군요.

이탈리아 명문가 메디치 가문 출신인 마리 데 메디치, 프랑스어로는 마리 드 메디시스는 프랑스로 시집옵니다. 1610년 앙리 4세가 갑작스레 암살당하자 어린 아들 루이 13세가 왕위에 오르면서 실질적인 권력은 왕비 손에 쥐어집니다. 그런데 아들이 다 자라고 섭정의 자리에서 물러날 시기가 되었는데도 왕비는 권력을 아들에게 내놓지 않았습니다. 이 때문에

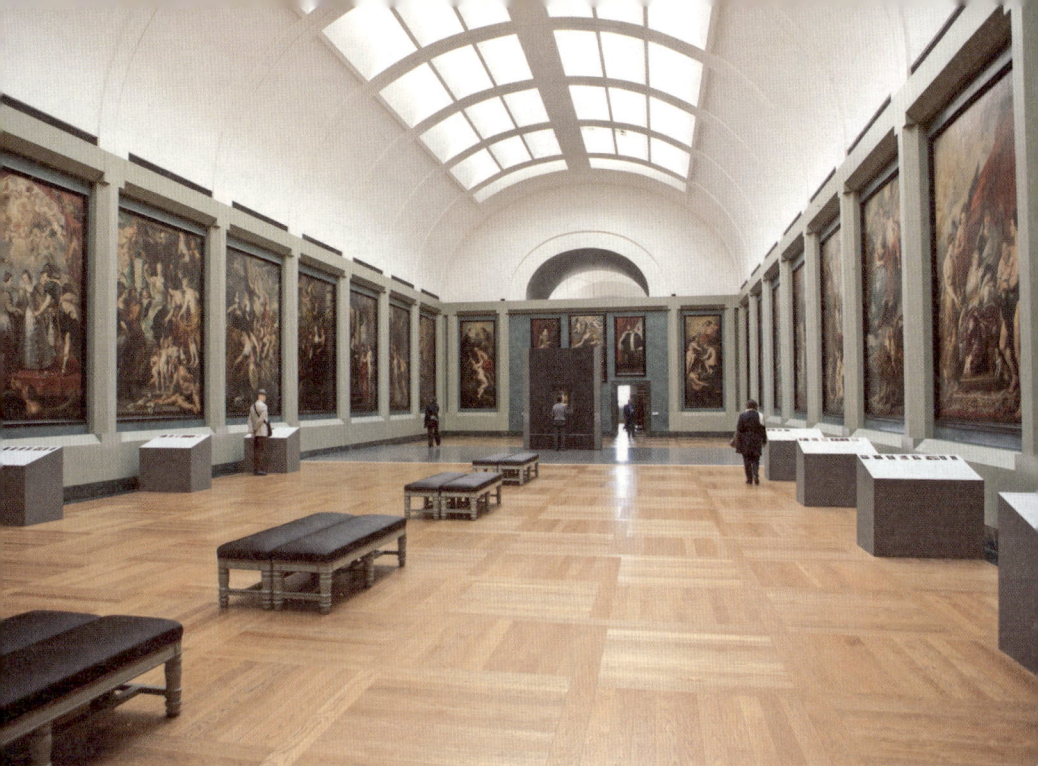

루브르 박물관 내부의 마리 드 메디시스 연작 1621년 루벤스는 마리 드 메디시스 연작을 의뢰받았다. 당시 루벤스가 약속받은 돈은 약 24,000길더, 오늘날 대략 34억 원에 달하는 거금이었다.

왕비는 아들과 전쟁까지 벌이는데, 결국 추방당하며 쓸쓸히 생을 마감합니다.

기구한 운명이군요.

마리 드 메디시스의 생애를 알고 나서 루벤스의 연작 앞에 서면 묘한 기분이 듭니다. 루벤스는 마리의 삶을 실제보다 훨씬 화려하고 이상적으로 그려냈기 때문입니다.
원래 왕비는 21점을 의뢰했는데, 루벤스는 왕비와 그의 부모 초상화 3점

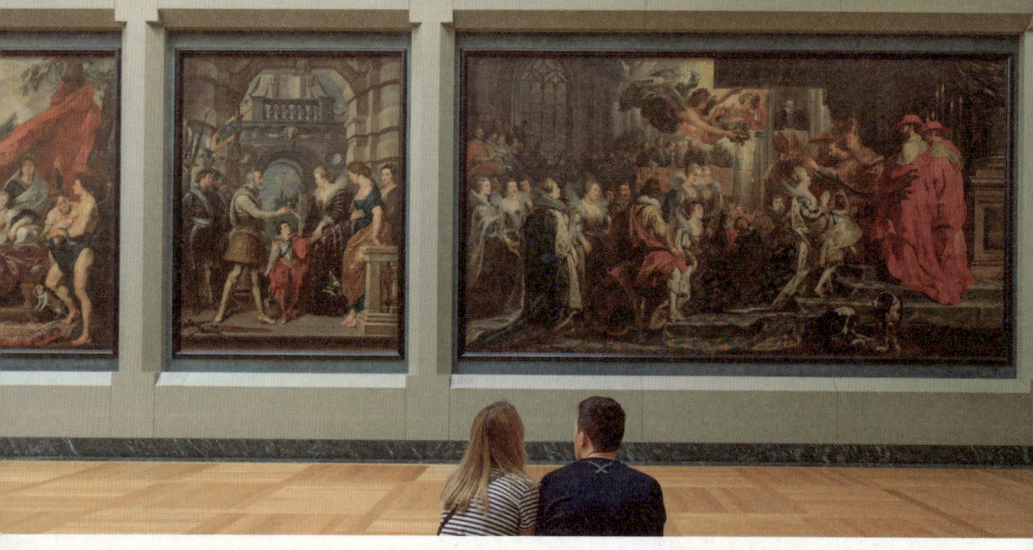

루벤스, 마리 드 메디시스 연작, 1622~1625년, 루브르 박물관 루벤스는 본래 마리 드 메디시스와 그녀의 남편 앙리 4세의 일대기를 담은 두 개의 연작을 제작할 예정이었다. 하지만 첫 번째 연작이 완성된 이후, 1630년에 마리 드 메디시스가 프랑스에서 추방되는 바람에 두 번째 연작은 제작되지 못한다.

을 추가해 총 24점을 프랑스 궁정에 전달합니다. 그림 한 점당 높이 4미터, 폭 3미터에 육박해서 24점을 늘어놓으려면 약 75미터의 공간이 필요합니다.

이런 큰 그림을 대체 어디에 전시했나요?

연작은 마리 드 메디시스를 위한 뤽상부르 궁전에 전시됩니다. 궁전의 평면도를 보면 양쪽에 난 긴 복도를 찾아볼 수 있습니다. 당시 왕비를 방문하는 자는 누구든지 이 그림이 걸린 복도를 거쳐야 했습니다. 그러니 왕비가 자신의 권력을 과시하고 찬사받기 위해 그림을 주문했다고 볼 수 있겠죠. 마리는 아들과 권력투쟁을 하는 등 굴곡 있는 삶을 살았는데, 루벤스는 왕비의 일생을 아름답게 포장합니다.

 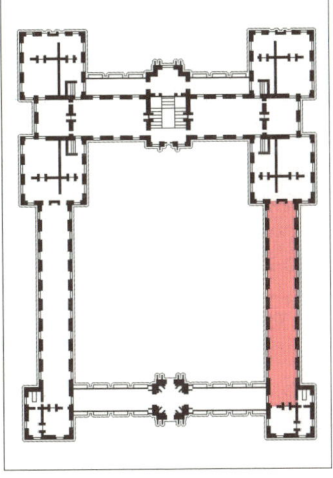

뤽상부르 궁전 전경, 17세기(왼쪽) 1615년경 마리 드 메디시스를 위해 지은 궁전이다. 오른쪽 복도에 루벤스가 그린 연작이 걸려 있었다. 현재 이 그림들은 루브르 박물관에 있다.
당시 뤽상부르 궁전의 평면도(오른쪽) 붉은색으로 표시된 복도에 마리 드 메디시스 연작이 걸려 있었다.

고객을 감동하게 하는 루벤스의 탁월한 능력을 확인할 수 있는 대목이네요.

복도에 들어서면 왕비의 일대기가 파노라마처럼 펼쳐집니다. 그중에서도 그녀가 프랑스로 시집온 순간을 포착한 장면이 가장 유명한데요. 바로 다음 페이지에 있는 마르세유 항구에 도착한 마리 드 메디시스를 그린 그림입니다.

루벤스는 여기서 꽤 시끌벅적한 분위기를 연출했습니다. 인간이 아닌 신화 속 인물도 여럿 등장합니다. 위쪽 중앙에는 명예의 여신이 황금 나팔을 불며 마리를 환영하고, 아래에는 배를 안전하게 보호하기 위해 바다의 신과 님프가 출동합니다. 프랑스를 상징하는 백합 문장을 두른 상징적 인물들도 왕비의 도착을 열렬히 축복하고 있습니다. 풍부한 색채와 호화로운

루벤스, 마르세유 항구에 도착한 마리 드 메디시스, 1622~1625년, 루브르 박물관 결혼을 위해 프랑스 마르세유 항구에 도착한 마리 드 메디시스를 환영하는 장면을 신화적으로 풀어내고 있다.

의상도 그림에 활기를 더합니다.

신의 축복을 듬뿍 받고 있다는 의미를 담았군요.

루벤스는 그림에 신화적 요소를 녹여내어 왕비의 권위를 높입니다. 연작에는 왕비를 정의의 여신으로 묘사하는 그림도 있습니다. 놀라운 건 루벤스가 이 엄청난 작품들을 1622년부터 단 4년에 걸쳐 완성했다는 겁니다.

4년밖에 안 걸렸다고요?

루벤스 혼자 그렸다면 불가능했겠죠. 루벤스는 공방 시스템을 효과적으로 운영했습니다. 그가 채색까지 마친 스케치를 제자들이 큰 화폭으로 옮겼습니다. 제자들은 재능에 따라 자신 있는 부분을 담당했고, 마지막으로 루벤스가 채색을 손보고 서명을 넣으면 완성되었죠.
완성작을 받은 왕비 역시 루벤스의 작업 속도에 감탄했다고 합니다. 멋지게 완성한 마리 드 메디시스의 연작은 오늘날 루브르 박물관의 대형 전시실에 근사하게 전시되어 있습니다.

| 붓을 든 외교관 |

루벤스 그림을 유럽 곳곳에서 만날 수 있다는 말이 다시 생각나네요.

루벤스 자신이 동에 번쩍 서에 번쩍 돌아다녔습니다. 루벤스 인생에서 국

제적 교류는 빼놓을 수 없는 키워드인데요. 그는 궁정 소속 화가이자 외교 문제를 해결하는 문화사절단으로 활약했습니다. 1629년부터 1630년까지는 스페인과 영국의 외교 문제를 해결하기 위해 양국을 방문합니다. 아래의 작품은 루벤스가 스페인과 영국 간 평화 물밑 협상을 진행하기 위해 영국에 갈 때 가져간 그림입니다.

스페인은 16세기부터 17세기까지 계속적으로 전쟁을 벌이는 바람에 국력이 기울고 있었습니다. 특히 네덜란드와 80년간 이어진 독립전쟁으로 재정난에 허덕이고, 해상권마저 영국과 네덜란드에 빼앗깁니다. 엎친 데 덮친 격으로 프랑스와 맞서면서 평화 조약이 절실하다고 판단한 펠리페 4세는 영국과 힘을 합쳐 프랑스와 싸우자는 비밀 조약을 맺고, 이 과정에서 루벤스에게 도움을 청합니다. 협상을 위해 루벤스는 영국의 국왕 찰스 1세에게 마르스로부터 평화를 지키는 미네르바라는 그림을 그려 선물로 바칩니다.

루벤스, 마르스로부터 평화를 지키는 미네르바, 1629~1630년, 런던 내셔널 갤러리 평화를 가져다준 풍요를 그려낸 그림으로 아이들의 귀여운 모습이 인상적이다.

제목부터 평화를 위한 그림이라는 느낌이 강한데요?

그림은 평화의 기쁨과 전쟁의 공포를 동시에 담고 있습니다. 전쟁을 몰아내고 평화가 찾아오면 번영과 행복을 지킬 수 있다는 메시지를 담았죠. 그림 전면에는 사랑과 평화의 신이 아이에게 젖을 먹이고, 그 옆에는 전쟁 때문에 겁먹은 어린이를 수호신이 달래고 있죠. 뒤쪽에는 지혜의 신 미네르바가 전쟁의 신 마르스를 쫓아내고 있습니다. 미네르바의 보호 아래 기쁨을 누리는 이들을 생생하게 담아낸 거죠.

외교 문제를 해결하는 우아한 방법이었네요.

이 그림을 찰스 1세에게 선물하고 얼마 지나지 않아 실제로 평화 협상이 성사됩니다. 두 나라가 평화를 되찾는 데 큰 힘을 보탠 루벤스는 영국과 스페인에서 각각 기사 작위를 받고 연금까지 얻게 되죠.

| 화폭에 담긴 말년의 평화 |

이렇게 모은 돈으로 루벤스는 시내 외곽인 스테인 지역에 넓은 땅과 성을 삽니다. 오늘날 우리 돈으로 환산하면 100억 가까운 큰돈을 씁니다. 루벤스는 이곳에서 두 번째 부인 헬레나 푸르망과 평온한 말년을 보냅니다. 이때부터 루벤스는 자신이 그리고 싶은 풍경을 마음껏 그립니다. 후원자나 구매자의 취향에 맞춘 그림을 그릴 필요가 없었으니까요. 다음 페이지의 풍경화는 루벤스가 소유한 영지와 저택을 정감 어린 모습으로 묘사한

루벤스, 이른 아침 헤트 스테인 가을 풍경, 1636년경, 런던 내셔널 갤러리 그림 왼쪽에 루벤스가 소유한 성이 보인다.

작품입니다. 그림에 보이는 모든 땅이 루벤스의 소유라는 게 믿어지세요?

끝없이 이어지는 땅이 루벤스 소유라고요?

그림 속에 난 길을 따라가다 보면 진짜 드넓은 평야를 구석구석 산책하는 느낌이 듭니다. 왼쪽에는 농작물을 수레에 싣고 가는 사람, 한껏 자세를 낮춘 사냥꾼이 보입니다. 저 멀리 포근한 금빛 새벽 햇살 아래에는 평화롭게 풀을 뜯는 가축이 있습니다. 그야말로 여유로운 전원의 아침 풍경입니다.

루벤스의 평화롭고 고즈넉한 전원생활이 생생히 전달됩니다.

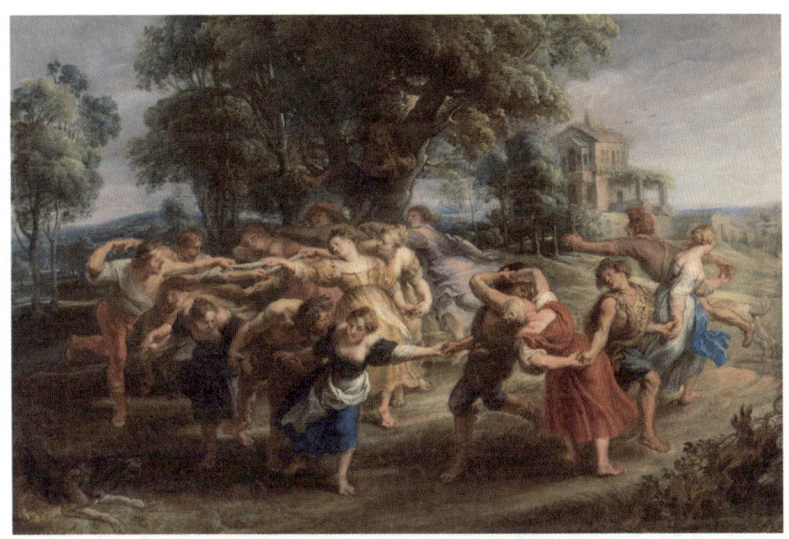

루벤스, 마을 사람들의 춤, 1630~1635년, 프라도 미술관 플랑드르 시골 사람들의 축제 장면을 흥겹게 그려냈다.

루벤스의 말년을 장식한 평화로운 정서는 다른 작품에서도 엿볼 수 있습니다. 루벤스는 1630년대에 농부들의 춤을 자주 그립니다. 바로크 특유의 역동적인 움직임이 뚜렷하게 강조되면서 동시에 평화로운 마을 정취가 물씬 풍기죠. 앞서 플랑드르에서 활동했던 농민 화가 브뤼헐의 작품을 떠올리게 합니다.

두 작품 모두 플랑드르 시골을 배경으로 마을 사람들이 모여 유쾌하게 춤추는 장면을 그리고 있습니다. 미국의 미술사가 스베틀라나 앨퍼스Svetlana Alpers는 그림을 통해 루벤스가 생의 마지막에 자신의 민족적 정서를 드러냈다고 주장합니다. 실제로 이 시기 루벤스의 춤 그림을 보면 이전 작품과 달리 이상화되거나 화려한 표현보다는 함께 어울려 춤에 몰두하는 농촌 사람들의 역동적인 움직임에 초점을 맞추고 있습니다.

피터르 브뤼헐, 혼인식에서의 춤, 1566년, 디트로이트 미술관 플랑드르 농민들의 일상적인 모습을 그린 브뤼헐의 작품은 루벤스의 말년작에도 영향을 미쳤다.

루벤스도 인생의 마지막에는 고향을 강조했군요.

그는 플랑드르 사람으로서 고향인 안트베르펜을 중심으로 활동하며 자신의 민족에 대한 자부심을 키워나갔습니다. 이러한 민족적 정서는 앞으로 살펴볼 북부 네덜란드 화가들에게서 한층 두드러집니다. 흥미진진한 북부 네덜란드 미술 이야기는 다음 장에서 이어집니다.

난처하 군의 필기노트

북유럽 바로크 01

루벤스는 탁월한 그림 실력과 사교성, 사업 감각을 두루 갖춘 화가였다. 고대 로마부터 바로크까지 다양한 미술 양식을 조화롭게 대입하여 독창적인 작품 세계를 구현했고, 역사상 가장 성공한 화가로 이름을 남겼다.

로마 유학생의 화려한 귀환

9년의 로마 유학 1600년 이탈리아로 향함. → 만토바 공작의 궁정 화가로서 이탈리아 곳곳을 누비고, 다양한 미술을 연구함.
안트베르펜으로의 귀환 1608년 말 고향으로 돌아온 후 작품 의뢰가 쏟아지며 활발하게 활동함.
예 루벤스, 십자가를 세움, 1610년

안트베르펜의 번영과 고난

안트베르펜 무역의 중심지로 떠오름. 물질적 풍요를 앞세운 정물화의 등장.
예 피터르 아르트센, 푸줏간, 1551년

① 미술 소비층으로 성장한 중산층 시민. → 미술 시장의 활성화에 따라 풍속화, 풍경화가 인기를 끌었음.
② 당시 스페인의 지배를 받던 남부 네덜란드. → 정치적·종교적 혼돈에 휘말려 루벤스는 어린 시절부터 유럽 각국을 옮겨 다님.

성공한 화가의 삶

① 플랑드르 최고의 궁정 화가였던 루벤스는 제자들과 함께 분업 시스템으로 빠르게 작품을 제작함.
예 루벤스, 마리 드 메디시스 연작, 1622~1625년
② 뛰어난 그림 실력 + 탁월한 사업 감각 + 엘리트 교육으로 쌓은 지식과 교양 → 부와 명예를 모두 거머쥠.

자유의 역사는 저항의 역사다.
― 우드로 윌슨

02 암스테르담에 떠오른 금빛 태양

#암스테르담 #네덜란드 황금기 #정물화
#암스테르담 국립미술관 #암스테르담 시청사

지금까지 루벤스를 통해 플랑드르 바로크 미술과 안트베르펜의 활기찬 도시 분위기를 엿보았습니다. 그러나 16세기 유럽의 경제 수도였던 안트베르펜의 전성기는 17세기로 접어들며 쇠락합니다. 경제와 무역의 중심이 북부 네덜란드로 넘어가며 새로운 도시가 떠오릅니다.

그곳이 어디인가요?

암스테르담입니다. 오늘날 암스테르담은 네덜란드의 수도이지만 본래 작은 어촌 도시였습니다. 암스테르담이 본격적으로 번영의 길에 접어든 건 17세기부터입니다. 이 시기의 암스테르

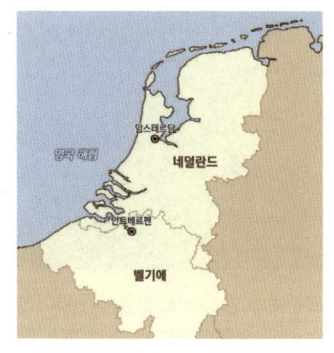

암스테르담과 안트베르펜의 위치

담은 그야말로 하루가 다르게 변해갔습니다. 아래 그림은 이 시기 활력 넘치는 암스테르담의 도시 풍경을 보여줍니다.

| 암스테르담의 중심, 담 광장 |

사람들이 정말 많은데요. 북적이는 모습에서 도시의 활력이 느껴집니다.

네덜란드가 스페인으로부터 독립한 직후인 1656년경 암스테르담의 도시 모습입니다. 도심 복판에 위치한 담 광장의 활기찬 모습을 그렸는데요. 담 광장은 오늘날에도 암스테르담의 명소이자 중심이어서 늘 많은 사

요하네스 링엘바흐, 신청사가 들어선 담 광장, 1656년, 암스테르담 역사 박물관 화면 가운데 세관 건물이 있고 왼쪽에 신교회가 보인다. 맨 왼쪽에는 시청사가 막 지어지는 중이다. 시청사는 현재 왕궁으로 쓰인다.

람들로 붐빕니다.

그림을 보면 한가운데에 세관 건물이 자리하지만, 규모가 작고 건물도 낡아 보입니다. 왼쪽 배경에 보이는 고딕 성당도 아담하고요. 게다가 맨 왼쪽에서는 건물이 막 지어지고 있어 전체적으로 어수선한 느낌입니다.

17세기 유럽에서 가장 번영을 누린 도시라기엔 건물이 소박한데요.

그림을 잘 보면 화가의 관심이 건축보다는 사람들에게 있음을 알 수 있습니다. 광장을 꽉 채운 사람들을 볼까요. 수백 명의 도시인들이 서로 교류하지만 흥미롭게도 놀거나 구걸하는 모습이 보이지 않습니다. 삼삼오오 이야기를 나누거나 어디론가 분주히 걸어가고 있습니다.

오늘날 담 광장의 모습 시청사 건물이 당당히 자리하고, 그 옆으로 신교회가 있다. 그림 속 세관이 있던 곳에는 새 건물이 들어서 있다.

요즘 도시 풍경과 비슷한데요.

서울로 치면 여의도나 광화문의 점심시간처럼 바쁜 일상을 보내고 있습니다. 수백 명의 인물이 등장하지만, 눈길을 끄는 주인공도 없고 사건이나 사고도 찾아볼 수 없습니다. 다양한 사람들이 하루하루 자기에게 주어진 일에 몰두하면서 열심히 살아가는 모습을 생생하게 그리고 싶었나 봅니다.

이 점은 당시 네덜란드의 이상향과도 맞닿아 있습니다. 이 시기 네덜란드는 스페인으로부터 독립하여 새로운 국가를 꾸리던 중이었습니다. 오랜 독립전쟁 속에서 네덜란드 국민은 그림처럼 평범하면서도 행복한 일상을 영위하는 순간을 간절히 기다렸을 겁니다.

| 이주민의 나라 네덜란드 |

당시 네덜란드는 유럽에서 예외적인 정치 체제를 따르고 있었습니다. 네덜란드는 '왕이 없는 국가'였습니다. 귀족 계층과 전쟁을 이끈 명문 가문은 존재했지만, 권력의 중심추가 시민을 향해 있는 '공화국'이었습니다. 치열한 독립전쟁 과정에서 시민 대표가 권력을 갖는 공화제가 차츰차츰 자리 잡은 겁니다.

80여 년이나 이어진 긴 전쟁을 통해 독립했다고 하셨죠?

맞습니다. 북부 7개 주는 1579년 위트레흐트 동맹을 맺으며 저항을 계속

- **1556년** 스페인 펠리페 2세 즉위, 네덜란드 신교 탄압
- **1566년** 네덜란드 성상 파괴 운동 발발
- **1567년** 스페인 총독 알바공의 신교도 탄압 본격화
- **1568년** 네덜란드 저항운동이 독립전쟁으로 발전
- **1576년** 스페인의 대학살로 안트베르펜 등 네덜란드 도시 약탈
- **1578년** 네덜란드 남부가 스페인에 굴복
- **1579년** 북부 7주 위트레흐트 동맹 결성, 남북 분단
- **1581년** 7월 북부 7주 독립 선언, 네덜란드 연방공화국 설립
- **1584년** 빌럼 1세가 가톨릭교도에게 암살당함.
- **1588년** 스페인 무적함대 격파되어 재정난 겪음
- **1598년** 펠리페 3세 즉위
- **1602년** 네덜란드 동인도회사 설립
- **1609년** 휴전 조약 체결(12년 휴전)
- **1621년** 펠리페 4세 즉위. 유럽의 30년 전쟁 영향으로 독립전쟁 재발
- **1648년** 베스트팔렌 조약에서 국제적 승인을 얻어 스페인으로부터 독립 쟁취

네덜란드 독립전쟁 주요 연도별 사건

합니다. '7개 주는 하나의 주처럼 단결하여 싸운다', '종교적 자유를 보장하고, 종교를 이유로 누군가를 탄압할 수 없다'는 조항이 그들의 단결을 상징합니다. 종교적 관용을 명시적으로 서약한 내용은 당시로서는 파격적인 선택이었습니다. 동맹에 참여한 북부 7개 주의 주류는 칼뱅파 신교도들이어서 개신교 신앙을 강하게 표방한 국가를 내세우고 싶었을 겁니다. 그러나 독립전쟁을 이끈 지도자 빌럼 1세의 설득으로 종교적 관용을 국가의 지표로 삼은 겁니다.

스페인이 네덜란드를 상대로 종교를 탄압한 부분을 염두에 두고 만든 조항일까요?

그렇게 볼 수도 있습니다. 이 결정은 네덜란드의 경제 번영에 '신의 한 수'가 됩니다. 유럽 곳곳에서 신앙을 억압받던 이들이 종교적 관용을 허용한 네덜란드 공화국으로 모여들었으니까요. 이렇게 네덜란드로 모여든 종교적 난민의 숫자는 수십만에 이르렀습니다.

주목할 점은 이주민의 대부분이 상인과 기술자였다는 겁니다. 이른바 전문직 이주민이 암스테르담, 델프트, 하를럼으로 속속 모여들면서 북부 도시는 단기간에 유럽 최고의 상공업 도시로 발돋움할 수 있었습니다.

종교적 난민과 이주민이 모여들면서 암스테르담은 1550년 3만 명에서 1650년에는 20만 명으로 인구가 급격히 늘어났습니다. 반대로 남부 네덜란드의 안트베르펜은 같은 시기 8만 명에서 4만 명으로 급감합니다.

종교정책 때문에 인구가 늘기도 하고 줄기도 했군요.

늘어난 인구에 힘입어 북부 네덜란드는 경제적 이윤을 극대화하는 조치를 마련해 단숨에 세계 무역의 중심지로 떠오릅니다.

사실 신생 네덜란드 공화국은 작은 나라였습니다. 면적은 경상도보다 살짝 크고, 인구 역시 2백만 명 정도로 적은 네덜란드가 17세기 세계 경제의 중심을 차지한 겁니다. 경제력뿐만 아니라 스페인, 영국, 프랑스 등 자신들보다 몇 배나 큰 강대국과 군사적으로도 대등하게 겨룬 강력한 국가였습니다. 17세기 네덜란드 공화국을 네덜란드 황금기로 부르는 이유입니다. 이 시기 네덜란드는 경제적·군사적 능력뿐만 아니라 문화예술에서

도 눈부신 발전을 이룹니다. 이쯤에서 암스테르담의 담 광장을 표현한 그림을 다시 살펴볼까요.

그림 속 인물들이 네덜란드의 번영을 이끈 주역이군요.

그렇습니다. 대부분 앞 세대나 자기 세대에 자유를 찾아 네덜란드로 온 이주민일 겁니다. 그림 오른쪽 항구에는 짐을 쌓는 사람부터 승선을 기다리는 사람까지 다양한 군상이 모여 있습니다. 광장 오른쪽 항구는 곧바로 에이셀강과 이어져 해상무역이 활발하게 벌어졌습니다. 부두에 들여온 물건을 거래하기 위해 모여든 사람들, 이국적이면서도 화려한 옷차림의 사람들이 보이죠. 아마도 오스만 제국, 오늘날 튀르키예에서 온 상인일 겁니다. 이처럼 다양한 직업과 인종이 모여 번영의 시간을 함께 만든 겁니다.

요하네스 링엘바흐, 신청사가 들어선 담 광장(부분), 1656년, 암스테르담 역사 박물관 17세기 암스테르담에는 이 그림에서 보이듯 각계각층의 다양한 사람들이 모여서 번영을 이끌었다.

평화롭고 자유로운 모습이 보기 좋네요.

평범한 시민들이 맘껏 자유를 누리며 주어진 일에 몰두하고 새로운 세계를 열어가는 모습은 당시 네덜란드의 자랑거리였습니다. 그림을 그린 화가 요하네스 링엘바흐 역시 화려한 건축물이 아니라 평화와 자유가 담긴 소박한 삶을 그린 겁니다.

| 두 개의 네덜란드 |

당시 남부 네덜란드는 어땠을까요? 아래의 그림은 영혼을 낚는 낚시라는 작품으로 분단된 네덜란드의 시대적 분위기를 잘 보여줍니다.

아드리안 판 더 페너, 영혼을 낚는 낚시, 1614년, 라익스 뮤지엄 화면 왼쪽은 개신교 사회를 이룬 북부 네덜란드, 오른쪽은 가톨릭 세계인 남부 네덜란드를 암시한다.

이 그림은 화면 중앙의 강을 중심으로 두 부분으로 나뉩니다. 왼쪽은 개신교 세계, 오른쪽은 가톨릭 세계를 보여주는 거죠. 다시 말해 왼쪽에는 북부 네덜란드 사람들이 모여 있고, 오른쪽에는 남부 네덜란드 사람들이 모여 있습니다. 무지개가 양쪽을 잇고 있지만 왼쪽과 오른쪽 분위기가 미묘하게 다릅니다.

오른쪽보다 왼쪽에 사람들이 훨씬 많아 보여요. 북부 네덜란드가 인구가 많다는 걸까요?

그렇습니다. 인구도 많고, 하늘도 왼쪽이 더 밝습니다. 전체적으로 그림 왼쪽은 좋은 일이 일어날 듯한 희망적인 분위기가 느껴지지만, 오른쪽은 어둡고 좁아서 답답합니다. 자세히 보면 나무들도 메말라 있습니다.
이 그림은 마태복음에 나오는 '사람을 낚는 어부 이야기'를 담고 있습니다. 예수 그리스도가 제자들에게 '사람을 낚는 어부가 되라'고 당부한 이야기입니다. 그림 중앙에 흐르는 강을 보면 예수 그리스도의 말씀처럼 사람을 낚는 어부들이 보입니다. 어떤 배는 사람을 잘 낚고, 어떤 배는 사람을 잘 낚지 못해 대조를 이룹니다.

뒤쪽 배는 허우적거리는 사람을 구하려다가 오히려 배가 뒤집힐 것 같아요.

앞쪽 배는 사람들을 질서 있게 구해내지만 바로 오른쪽 뒤의 배는 위태로워 보입니다. 사람을 잘 구하는 앞쪽 배는 개신교를 상징하고, 위태로운 뒤의 배는 가톨릭을 상징합니다.

영혼을 낚는 낚시(부분) 개신교의 배(왼쪽) / 가톨릭의 배(오른쪽) 왼쪽 개신교의 배는 착실히 사람들을 구해내고 있고 이와 달리 오른쪽의 가톨릭의 배는 위태로워 보인다.

구원을 받으려면 개신교 배를 타야겠는데요?

바로 그 메시지를 던지는 겁니다. 이 그림처럼 당시 많은 이들이 종교 문제를 이유로 북부 네덜란드로 이주했습니다. 그만큼 자기가 선택한 북부 네덜란드를 희망적으로 바라보았겠죠. 결과적으로 이 그림은 남과 북, 가톨릭과 개신교로 나뉜 당시 네덜란드의 상황을 비유합니다. 참, 그림에는 당시 정치 지도자들의 모습도 들어 있답니다.

수많은 사람 사이로 눈여겨볼 얼굴이 있다는 거네요.

왼쪽 강둑에는 깔끔하고 검소한 옷차림의 사람들이 보입니다. 북부 네델

영혼을 낚는 낚시(부분) 오라녀 가문 사람들과 협력자(왼쪽) / 알베르트 공작과 그의 아내(오른쪽)

란드 독립전쟁을 이끌었던 오라녀 가문과 네덜란드 독립을 지지한 지도자들입니다. 영국의 제임스 1세, 루벤스 연작의 주인공 프랑스 여왕 마리 드 메디시스와 그의 아들 루이 13세도 보입니다. 모두 네덜란드의 독립을 지지한 인물들이죠.

반대로 오른쪽 강둑에는 화려한 옷을 입은 사람들이 보입니다. 남부를 폭압적으로 지배했던 오스트리아의 알베르트 공작과 그의 아내인 이사벨라, 가톨릭 추기경도 보입니다. 한 점의 그림을 통해 분단된 네덜란드의 갈등은 물론 누가 어느 쪽을 지원했는지까지 보여줍니다.

한때는 같은 국가였는데, 서로 나뉘며 분위기가 이토록 달라졌다는 게 신기해요.

유럽의 사자로 떠오른 네덜란드 공화국

그럼 당시 네덜란드 지도를 볼까요. 아래 왼쪽 지도는 네덜란드 영토를 사자처럼 표현한 지도로 레오 벨지쿠스Leo Belgicus라고 부릅니다. 레오는 라틴어로 사자를 뜻하고, 벨지쿠스는 이 지역을 가리킨 라틴어 지명입니다. 사자처럼 용맹스러운 네덜란드인의 자부심을 나타낸 겁니다.
북부 네덜란드와 남부 네덜란드를 합치면 영락없는 용맹한 사자처럼 보입니다. 여기서 상반신은 북부, 하반신은 남부를 가리킵니다. 지도 양쪽에는 네덜란드를 대표하는 도시가 나열되어 있습니다. 이 지도는 네덜란드와 스페인이 휴전 조약을 맺은 1609년에 제작되었습니다.

80년 동안 싸우기만 한 건 아니었군요.

1609년부터 1621년까지 12년 동안 네덜란드는 스페인과 휴전 조약을 맺

클라스 얀스 피셔, 레오 벨지쿠스, 1609년(왼쪽) 사자가 움켜쥔 검은 칼집이 닫혀 있다. 사자 양옆의 남녀 병사는 각각 남부와 북부 네덜란드를 상징한다. 오른쪽 남자 병사는 평화를 상징하듯 창을 내려둔 채 꾸벅꾸벅 졸고 있다. / 네덜란드와 벨기에의 위치(오른쪽)

고 전쟁을 멈춥니다. 그러다 유럽에서 30년 전쟁이 발발하며 다시 전쟁에 돌입하는데요. 이 전쟁은 북부 네덜란드가 1648년에 완전한 독립국으로 인정받으며 끝납니다.

독립전쟁을 승리로 이끈 네덜란드의 전쟁 영웅은 빌럼 1세입니다. 오라녀-나사우 가문 출신의 촉망받는 젊은 귀족이었던 그는 신성로마제국 황제 카를 5세가 양아들처럼 아꼈다고 합니다. 카를 5세에 이어 스페인 왕위에 오른 펠리페 2세 역시 빌럼 1세를 의형제로 여겨 네덜란드 여러 주의 총독으로 임명합니다.

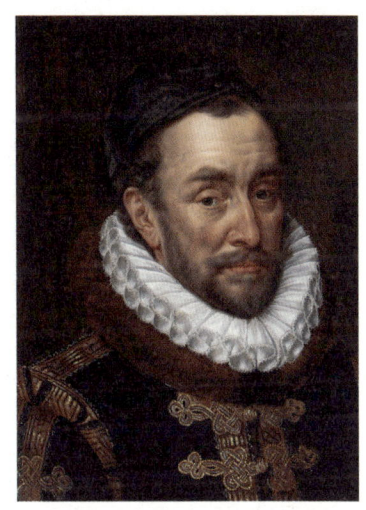

아드리안 토마스 케이, 빌럼 1세의 초상, 1579년경, 라익스 뮤지엄 사촌의 갑작스런 전사로 프랑스 오라녀 지역 영주 자리를 상속받는다. 종교 문제에 유독 말을 아껴 '침묵공'이라는 별칭을 갖고 있다.

스페인 왕으로부터 총애를 받은 자가 독립전쟁을 이끌었다고요?

스페인의 통치가 종교적 관용을 잃고 강압적으로 돌변하자 빌럼 1세는 자기가 보호하던 네덜란드인을 위해 싸우게 됩니다. 그러다 결국 펠리페 2세가 보낸 자객에게 암살당하고 맙니다.

펠리페 2세가 배신감을 숨기지 않았군요.

펠리페 2세는 빌럼 1세를 죽이는 자에게 엄청난 상금을 주겠노라고 공표

하우스텐보스 궁전, 1650년경, 헤이그 오라녀 가문의 저택이었던 이곳에는 현재 왕이 거주하고 있다.

할 정도였습니다. 그러나 스페인 왕실의 일원으로 대접받던 빌럼 1세가 네덜란드를 위해 싸웠을 정도로 당시 스페인의 네덜란드 통치는 폭압적이었습니다. 결국 빌럼 1세는 최강을 자랑하던 스페인 군대에 맞서 싸워 북부 7주를 독립의 길로 인도합니다.

오늘날 그는 네덜란드 국가國歌에 나올 정도로 건국의 아버지로 존경받습니다. 빌럼 1세의 가문 오라녀Oranje는 영어로 하면 오렌지Orange입니다. 네덜란드를 상징하는 오렌지색이 바로 오라녀 가문에서 비롯한 겁니다. 참고로 네덜란드 공화국은 19세기 초에 왕정으로 정치 체제를 바꾸어 빌럼 1세의 후손으로 오늘날까지 왕위를 잇고 있습니다.

빌럼 1세를 시작으로 오라녀 가문이 대대손손 네덜란드를 통치했다는 건가요?

하우스텐보스 궁전의 오라녀 홀 오라녀 가문 출신 스탓하우더르 프레드릭 헨드릭의 업적을 31개의 거대한 회화로 담아냈다.

그렇게 보기는 어렵습니다. 1581년 독립을 선포한 네덜란드 7개 주는 주의회를 최고 의결 기관으로 삼습니다. 각각의 주의회 대표가 헤이그에 모여 국가를 운영했던 거죠. 다만 전쟁 상황에서는 총사령관, 즉 스탓하우더르를 선출해 전권을 위임했습니다. 7개 주에서 가장 강력했던 홀란트 주의 스탓하우더르를 빌럼 1세를 시작으로 오라녀 가문이 대대로 맡았습니다.

특정 가문이 계속해서 스탓하우더르에 오른 데 불만이 없었나요?

빌럼 1세뿐만 아니라 그의 두 아들도 군사적으로 유능해서 오라녀 가문의 스탓하우더르 세습은 자연스러웠습니다. 빌럼 1세의 손자 빌럼 2세가 스탓하우더르에 올랐을 때 비로소 네덜란드가 스페인으로부터 독립을

바르톨로메오 판 바선, 헤이그 비넨호프 대회의장 내부 모습, 1651년, 마우리츠하위스 헤이그
에서 주 대표자들이 모여 회의하는 모습을 담은 그림이다. 맞은편 벽에는 독립전쟁 때 네덜란
드가 스페인으로부터 빼앗은 군기를 빼곡히 걸어놓았다.

인정받습니다. 그런데 빌럼 2세가 일찍 사망한 이후 22년간 스탓하우더
르를 뽑지 않았습니다.

왕도 없고, 스탓하우더르도 없었다니 네덜란드 국민이 불안해하지 않았
나요?

그토록 기다린 평화가 찾아왔으니 군사권을 오라녀 집안에 몰아주고 싶
지 않았을지도 모르죠. 그러나 이후 네덜란드에 다시 위기가 찾아오자 빌

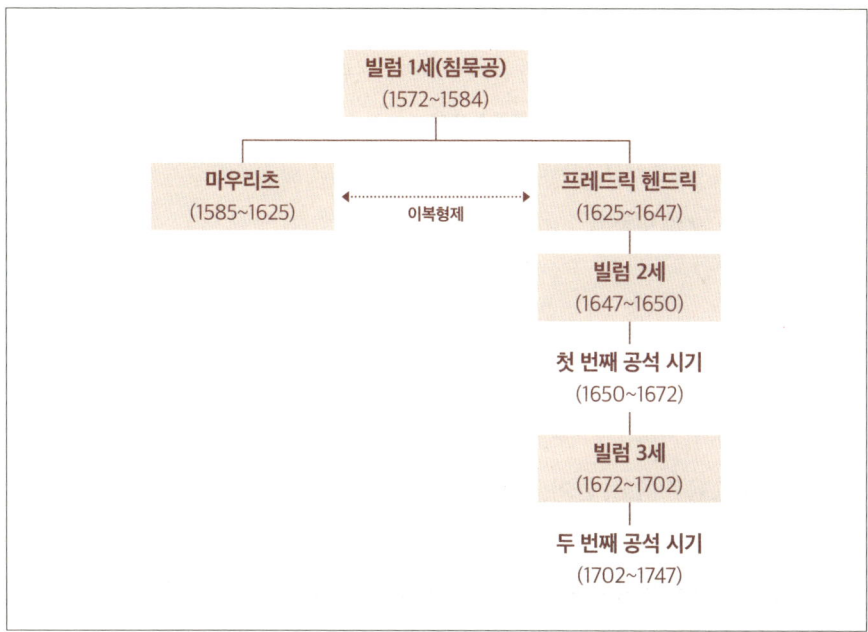

오라녀 가문 출신 스탓하우더르 스탓하우더르가 공석이었던 두 시기를 합하면 60년이 넘는다.

럼 2세의 아들 빌럼 3세가 전시 총사령관에 선출됩니다. 오라녀 집안이 또 다시 스탓하우더르에 오른 거죠.

| 암스테르담의 눈부신 번영 |

오라녀 가문은 북부 네덜란드 7개 주에서 가장 발전했던 홀란트 주에서 권력을 잡았습니다. 이번 장에서 이야기할 암스테르담은 홀란트 주에 속한 도시입니다. 암스테르담으로 다시 돌아가 이 도시가 어떻게 성장했는지 살펴볼까요. 16세기 중반까지 암스테르담은 다음 페이지 왼쪽과 같았

습니다. 암스텔강 주변의 좁고 긴 땅을 중심으로 운하를 하나둘 자그맣게 만들며 도시를 키워나간 거죠. 그러다 17세기 초반부터 오른쪽 사진처럼 도시가 급성장합니다. 인구도 3만 명에서 20만 명으로 크게 늘어납니다. 17세기 중반이 되면 암스테르담 3대 운하로 꼽히는 헤렌흐라흐트, 케이제르흐라흐트, 프린센흐라흐트가 자리잡습니다.

사진 속 운하가 마치 거미줄 같아요.

반원형 운하가 띠처럼 도시를 크게 두르면서 생겨서 그렇게 보일 거예요. 물자를 손쉽게 움직이고, 물이 잘 빠지도록 배치한 겁니다. 암스테르담은

16세기 중반 암스테르담의 모습 본격적으로 도시가 확장되기 이전의 암스테르담 도시 전경이다.

해수면보다 평균 2미터 아래 자리하고 있는데요. 여기에 수백만 개의 나무말뚝을 박아 땅을 다지고, 주변에 둑을 올려 도시를 세웠습니다. 지형적으로 홍수에 취약할 수밖에 없어서 물이 잘 빠지도록 아래 사진처럼 거미줄 모양으로 물길을 만든 겁니다. 여기에 방어용 성까지 쌓아 도시를 보호했습니다.

바다보다 낮은 땅을 돋우며 물길을 내고 성까지 쌓아야 했으니 네덜란드 사람들은 물을 잘 알아야 했겠네요.

암스테르담 3대 운하 헤렌흐라흐트는 영주 혹은 귀족의 운하라는 뜻이다. 케이제르흐라흐트는 황제의 운하를 뜻하는데, 신성 로마 황제 막시밀리안 1세를 기려 명명되었다. 프린센흐라흐트는 왕자의 운하라는 뜻이다.

헨드릭 코르넬리스 프롬, 동인도제도로 떠난 두 번째 탐험대의 귀환, 1599년, 라익스 뮤지엄 1598년 8척의 배가 출항하여 인도네시아 자바섬까지 갔다가 1599년 7월 19일 1차로 4척이 암스테르담으로 먼저 돌아오고, 나머지 4척은 말루쿠 제도까지 가서 향신료를 잔뜩 싣고 2차로 돌아온다. 이 그림은 두 번째 탐험대의 귀환을 그리고 있다.

| 바다에서 꿈틀거린 네덜란드의 번영 |

자연환경의 어려움에도 불구하고 네덜란드 사람들은 물길을 잘 다스려 바닷길을 열었는데요. 위의 그림을 볼까요. 네덜란드에서 해양 풍경화를 창시했다고 알려진 헨드릭 코르넬리스 프롬의 그림입니다.

그림 한가득 배가 그려져 있네요.

작은 배 사이로 4척의 대형 함선이 보이죠. 아프리카 희망봉을 돌아 인도네시아 군도까지 갔다가 돌아온 배입니다. 8척이 출항했다가 1년 후 4척이 먼저 돌아올 정도로 험난한 여정이었는데요. 이후 2차로 돌아온 배를 환영하기 위해 암스테르담 앞 에이셀강으로 마중 나간 작은 배들도 보입니다.

이때 희망봉을 처음 발견한 건가요?

아닙니다. 희망봉은 바스코 다 가마가 인도로 가는 항로를 찾는 과정에서 1488년에 발견됩니다. 그리고 1519년 마젤란이 세계 일주에 성공합니다. 두 탐험가 모두 포르투갈인입니다. 이렇게 포르투갈 탐험가들이 새로운 항로를 개척하면, 포르투갈이나 스페인 상인들이 뒤이어 이 항로를 따라 장거리 무역에 나섭니다.

한편 네덜란드는 장거리 무역보다는 북해를 중심으로 근거리 무역에 주력했습니다. 다시 말해 스페인이나 포르투갈 상인들이 아시아와 아메리카에서 진귀한 상품을 가져오면 네덜란드 상인들이 이를 받아서 유럽 곳곳에 공급했던 겁니다.

그런데 1580년 포르투갈의 왕위가 스페인 펠리페 2세로 넘어가면서 두 왕국이 합쳐집니다. 펠리페 2세는 포르투갈 상인이 원거리 무역을 통해 가져온 상품을 더이상 네덜란드에 공급하지 않게 했습니다.

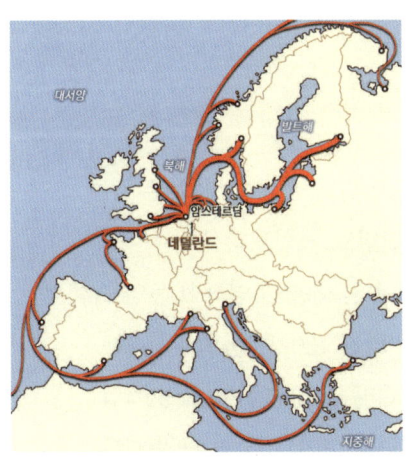

17세기 네덜란드 주요 무역로 중세 말기부터 네덜란드는 북해를 통해 발트해 국가와 물자를 주고받았다. 네덜란드의 부의 원천이 된 이 무역을 어머니 무역Moedernegotie이라고 부른다.

스페인으로서는 전쟁 중인 네덜란드를 돕고 싶지 않았겠죠.

그렇습니다. 이렇게 공급이 끊기자 네덜란드는 비로소 장거리 무역항로를 개척하기 시작합니다. 스스로 항로를 개척하여 포르투갈이나 스페인을 거치지 않고 아시아 국가나 신대륙과 직접 거래하려 한 겁니다. 실제로 네덜란

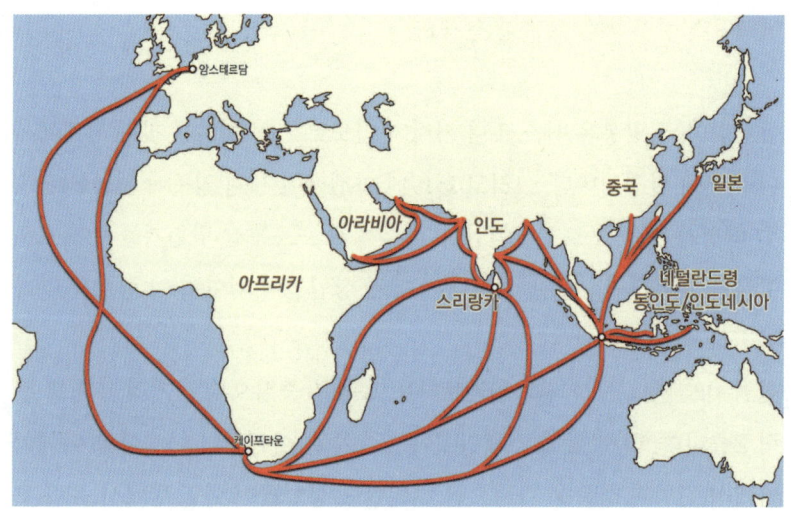

17세기 네덜란드 동인도회사의 주요 무역로 네덜란드는 여러 국가와 무역을 하면서 막대한 부를 축적했다. 인도네시아는 이들의 무역 발판이 되었다.

드는 인도네시아 인근에 진출해 오늘날 자카르타인 바타비아를 식민지로 삼았습니다. 이곳을 기지로 삼아서 일본, 중국, 아라비아, 인도 등 아시아의 진귀한 물품과 향신료를 자국으로 수입합니다.

항로를 개척하느라 힘이 들었겠지만 성과는 훨씬 컸겠는데요.

그렇습니다. 네덜란드는 해상 무역을 효율적으로 운영하기 위해 국가가 운영하는 국영 기업을 만듭니다. 유명한 네덜란드 동인도회사Vereenigde Oostindische Compagnie가 이렇게 해서 탄생합니다. 1600년 영국이 동인도회사를 만들었는데, 이에 뒤질세라 네덜란드 역시 1602년 동인도회사를 만들어 무역 경쟁에 뛰어듭니다. 줄여서 VOC라고 부르는 이 국영 기업은 식민지를 운영하며 아시아 무역을 책임집니다. 단순히 국가 간 중개무

오늘날 네덜란드 동인도회사의 모습 다국적 기업의 기원인 동인도회사의 본부 건물은 현재 암스테르담 대학교로 활용되고 있다.

역에 그치지 않고 VOC 상표를 붙인 상품을 생산하고 판매했습니다. 심지어 군대를 보유하고, 다른 나라와 외교 관계까지 맺었으니 네덜란드 정부의 축소판인 셈이었습니다.

한편 네덜란드 동인도회사는 주식회사 형태로 운영되었습니다. 기업공개를 통해 투명하게 투자를 받아 운영한 겁니다. 시가 총액이 오늘날로 치면 8조 달러에 달했다는 학설도 있습니다.

8조 원도 아니고 8조 달러라고요? 상상할 수 없는 금액이네요.

이 정도면 우리나라 정부 예산의 20배 정도 되는 액수인 만큼 상상하기 힘듭니다. 어디까지나 추정치라 정확하지는 않지만, 17세기 네덜란드 동

인도회사가 얼마나 거대했는지 알 수 있습니다. 1670년대에 전성기를 누린 동인도회사는 상선 150척, 군함 40척, 직원 5만 명, 군대 1만 명을 보유했을 정도로 엄청난 규모를 자랑했습니다.

| 뜨고 지는 금빛 태양 |

스페인으로부터 독립을 쟁취하며 번영의 길로 들어선 네덜란드는 얼마 후 영국과 싸우게 됩니다. 이렇게 1652년부터 영란전쟁이 시작됩니다.

영국의 '영'과 네덜란드의 '란'인가요.

비슷합니다. 영란전쟁에서 '란'은 홀란트의 란입니다. 홀란트는 북부 네덜란드 7개 주 가운데 가장 부유했습니다. 얼마나 부유했던지 당시 국제사회가 네덜란드를 홀란트라고 부를 정도였습니다. 우리도 네덜란드를 이야기하며 홀란트의 한자음을 따서 화란和蘭이라고 불렀죠.
본래 영국은 스페인과 독립전쟁에서 네덜란드를 적극적으로 도왔습니다. 유럽의 강대국 스페인을 견제할 필요가 있었던 거죠. 그러나 네덜란드가 독립을 이루며 엄청난 부를 쌓자 상황이 달라진 겁니다.

견제 대상이 바뀐 거군요.

그렇습니다. 영국으로서는 네덜란드의 성장이 그리 달갑지 않았겠죠. 두 나라는 17세기에 세 차례 전쟁을 치를 정도로 앙숙이 됩니다.

영국의 국력이 압도적으로 컸지만 네덜란드도 만만치 않았습니다. 결국 이 전쟁은 명확한 승자 없이 마무리됩니다.

국력이 차이 났는데도 패배하지 않았다니 네덜란드가 사력을 다해 싸웠나 봅니다.

그렇습니다. 1672년에 벌어진 세 번째 전쟁에서 영국은 자국의 힘만으로는 네덜란드를 꺾을 수 없다고 생각해 프랑스 루이 14세를 전쟁에 끌어들입니다.
프랑스 역시 네덜란드의 막대한 부를 질투했던 거죠. 3차 영란전쟁에서 네덜란드는 바다에서는 영국, 육지에서는 프랑스를 상대로 치열하게 싸웁니다. 최종적으로 네덜란드가 승리했지만 계속된 대규모 전쟁으로 네덜란드의 국력은 점점 기울게 됩니다. 결국 18세기 들어 해상 권력을 영국에게 넘기면서 네덜란드의 황금기도 끝을 맞이합니다.

| 돌아오지 않는 전성기의 추억 |

전성기를 누렸던 네덜란드와 영란전쟁의 흔적을 살피려면 암스테르담 국립미술관을 찾아야 합니다. 라익스 뮤지엄으로도 불리는 곳입니다.
이곳에는 네덜란드의 국보급 미술품이 가득합니다. 이중에서도 한 점을 뽑아야 한다면 주저하지 않고 렘브란트의 야간순찰입니다. 17세기 네덜란드 명화를 한자리에 모은 2층 정중앙에 당당히 자리할 정도로 네덜란드인들의 사랑을 한 몸에 받고 있는 작품이죠.

렘브란트, 야간순찰, 1642년, 라익스 뮤지엄 중앙홀의 중앙을 렘브란트의 야간순찰이 차지하고 있다. 이 그림을 보고 오른쪽 전시실로 향하면 17세기 네덜란드 해군의 전승을 기념하는 유물들을 만날 수 있다.

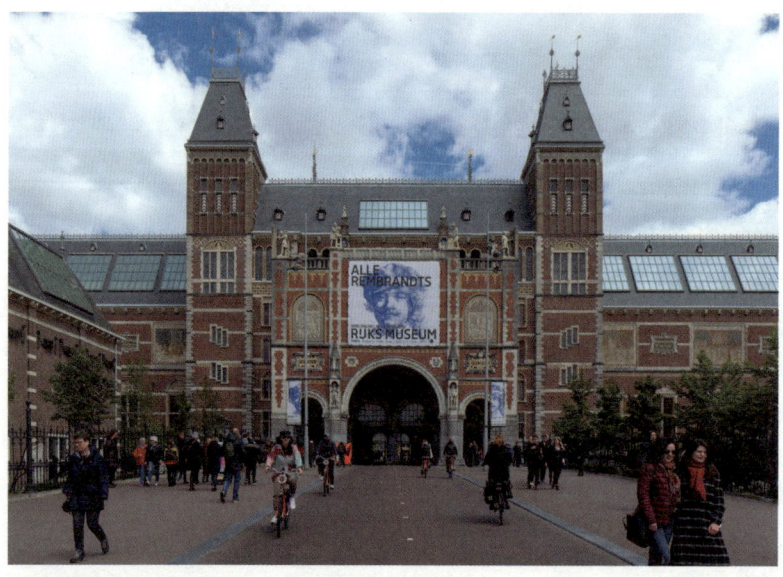

라익스 뮤지엄, 1885년, 암스테르담 라익스 뮤지엄은 네덜란드의 유명 미술품을 전시하고 있을 뿐만 아니라 일종의 전쟁사 박물관 역할도 한다.

빌리암 렉스 모형, 1698년, 라익스 뮤지엄 이 전시장 입구에는 영국 군함 로열 찰스호의 선미 장식이 걸려 있다.

야간순찰이 이렇게 대단한 작품인 줄 예전에는 미처 몰랐어요.

야간순찰이 걸려 있는 중앙홀을 기준으로 오른쪽 전시실에 들어가볼까요. 해상강국 네덜란드의 승리를 기념하는 물품이 잔뜩 전시되어 있는 흥미로운 공간입니다.

전시실 한복판에는 군함의 모형이 자리하고 있습니다. 네덜란드어로 빌리암 렉스라고 부르는 군함은 스탓하우더르에 오른 빌럼 3세를 기념하여 1698년에 제작한 모형인데요. 실제 군함을 12:1 비율로 축소하여 제작했는데도 길이가 5미터에 달할 정도로 거대한 규모를 자랑합니다. 세부 구성 역시 실제와 똑같은 재료를 사용하여 정교하기 이를 데 없는데요. 정

교한 디테일에 역사성을 고려하면 미술품으로 보기에 손색없습니다.

| 영란전쟁에서 네덜란드의 이순신을 만나다 |

미술관에 군함이 있다니 신기해요.

그렇죠? 다시 영란전쟁으로 돌아가볼까요. 찰스 2세가 영국을 다스릴 당시 2차 영란전쟁이 벌어집니다. 1667년 6월 네덜란드 해군은 런던 근처 군함 기지인 채텀 항구를 기습해 수많은 영국 군함을 불태우고, 가장 중요한 군함이었던 로열 찰스호를 빼앗아 돌아갑니다. 네덜란드는 이 배를 불태우고, 승전을 기념하기 위해 배의 뒷부분만 따로 떼서 보존하다가 자국을 대표하는 미술관에 자랑스럽게 전시하고 있습니다. 이 전투에서 영국은 기지에 정박해 있던 거의 모든 군함을 잃고 맙니다. 네덜란드에겐 빛나는 승전인 반면 영국에겐 치욕스러운 패배였습니다.

로열 찰스호의 선미 장식 부분, 1663~1664년경, 라익스 뮤지엄 잉글랜드를 상징하는 사자와 스코틀랜드를 상징하는 유니콘 사이에 영국 국왕의 문장과 표어가 자리하고 있다.

뤼돌프 바크하위선, 네덜란드의 메드웨이 공격: 네덜란드 해역으로 끌려가는 로열 찰스호, 1667년, 영국국립해양박물관 네덜란드 함선이 로열 찰스호를 빼앗은 후 네덜란드 국기를 건 모습. 중앙에 있는 로열 찰스호의 뒷부분에 선미 장식이 뚜렷이 보인다.

영국은 이후 여러 차례 네덜란드에게 로열 찰스호의 선미 장식 반환을 요청했다고 합니다. 그때마다 네덜란드는 이 장식을 숨겨놓고 없어졌다고 둘러대다가 라익스 뮤지엄을 개관하며 세상에 내놓았습니다.

영국에게 치욕을 안겨주는 전시실인 셈이네요.

당시 전투를 이끈 네덜란드 해군 제독은 미힐 더 라위터르입니다. 우리로 치면 이순신 장군 같은 존재라고 할 수 있습니다.
조국에게 빛나는 승리를 안겨준 라위터르 제독은 이순신 장군처럼 전쟁

페르디난트 볼, 미힐 더 라위터르의 초상, 1667년, 라익스 뮤지엄 네덜란드의 이순신 장군으로 불리는 미힐 더 라위터르 제독의 뒤로 그가 이끌던 네덜란드 함대가 보인다.

터에서 안타까운 죽음을 맞이합니다. 네덜란드에서는 라위터르의 죽음을 빌럼 3세가 꾸몄다고 보는 이야기가 전해지는데요. 빌럼 3세가 라위터르의 인기를 두려워해서 도저히 이길 수 없는 전쟁에 그를 보냈다는 거죠. 라위터르를 둘러싼 비운의 이야기는 영화로 만들어질 정도로 네덜란드 국민에게 인기가 높습니다.

죽음까지 닮았다니, 정말 '네덜란드의 이순신'인데요.

라익스 뮤지엄 15번 전시실에는 라위터르 제독이 죽은 직후에 밀랍으로 얼굴을 본뜬 데스 마스크를 비롯해 여러 유물이 전시되어 있습니다. 어느 나라보다 치열했던 네덜란드의 역사를 이해하는 데 길잡이가 될 겁니다.

에마뉘엘 더 비터, 암스테르담 신교회에 있는 미힐 더 라위터르의 무덤, 1683년, 라익스 뮤지엄
라위터르 제독의 무덤은 암스테르담 신교회에 있다. 이곳을 방문한 추모객이 그림 속에 보인다.

| 가장 화려한 순간을 담은 고요한 그림 |

네덜란드의 황금기는 미술에서도 잘 드러납니다. 이중에서도 정물화만큼 네덜란드의 전성기를 보여주는 장르도 없습니다. 정물화를 가리키는 스틸 라이프라는 용어가 네덜란드어 스틸레벤Stilleven에서 비롯되었을 정도니까요.

스틸레벤이라는 용어는 처음 들어요.

정지된 삶 혹은 정지된 물건을 의미합니다. 생명이 없어 움직이지 않는 과일, 꽃, 음식, 죽은 동물, 물건을 그린 회화를 일컫습니다.

노틸러스 컵, 1602년경, 메트로폴리탄 미술관

오른쪽 페이지에 있는 피테르 클라스Pieter Claesz의 칠면조 파이가 있는 정물이라는 작품을 볼까요? 박제된 칠면조와 먹음직스러운 칠면조 파이, 화려한 식기가 식탁에 놓여 있습니다. 껍질을 벗겨낸 레몬과 빵, 싱싱한 굴, 탐스러운 과일, 올리브, 견과류, 소금과 후추 같은 향신료도 있습니다.

정말 생생하군요. 그런데 누가 음식을 먹은 모양인데요.

음식을 먹고 있거나 혹은 먹고 난 후의 식탁을 그린 듯합니다. 칠면조 앞에 놓인 특이한 모양의 컵을 볼까요. 노틸러스, 즉 남태평양에서만 얻을 수 있는 희귀한 앵무조개를 은으로 장식해서 만든 컵입니다. 당시 인기 높

피터르 클라스, 칠면조 파이가 있는 정물, 1627년, 라익스 뮤지엄 다양한 과일과 음식이 놓인 풍성한 식탁에는 고급스러운 그릇과 잔들이 호화로움을 더한다.

은 고급 사치품이었죠. 메트로폴리탄 미술관에 전시된 노틸러스 컵과 비교하면 그림 속 노틸러스 컵이 실물을 꽤 정교하게 표현했음을 알 수 있습니다.

과일을 한가득 담은 그릇도 볼까요? 그릇의 패턴과 디자인으로 미루어 중국의 청화백자인 듯합니다. 밑에 깔린 식탁보는 튀르키예에서 수입한 겁니다. 칠면조 왼편에 놓인 유리잔도 조금 특이하죠?

물컵처럼 보이는데, 기둥 부분이 울퉁불퉁하네요.

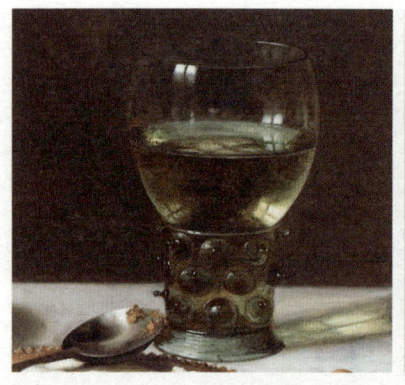

칠면조 파이가 있는 정물(부분)(왼쪽) / 뢰머, 17세기 후반~18세기 초, 메트로폴리탄 미술관(오른쪽) 길이가 긴 네덜란드-독일 지역의 포도주잔을 뢰머라고 부른다. 사진 속 뢰머의 손잡이 부분에는 라즈베리가 장식되어 있다.

네덜란드에서 생산한 뢰머라는 유리잔입니다. 당시 네덜란드 사람들은 손으로 음식을 집어 먹었다고 해요. 기름진 음식을 먹으면 손이 미끄러우니 잔을 잡기 쉽도록 돌기를 넣은 겁니다. 이렇듯 17세기 네덜란드 정물화는 당시 네덜란드에서 거래되던 진귀한 상품을 한가득 담고 있습니다.

당시 네덜란드에서 세계 각지에서 모인 귀한 물건들이 크게 유행했나 봐요.

각국에서 모여든 사치품은 네덜란드 사람들의 소유욕을 자극했을 겁니다. 이 과정에서 호화로운 물건을 한곳에 모아 그린 정물화가 사람들 사이에 유행한 겁니다.
오른쪽 그림은 빌럼 칼프Willem Kalf라는 화가의 정물화입니다. 여기에도 익숙한 물건이 많죠? 네덜란드 공예품인 은 쟁반과 섬세한 가공으로 소문난 베네치아 유리도 보입니다.

빌럼 칼프, 명나라 도자기가 있는 정물, 1669년, 인디애나폴리스 미술관 고급스러운 은기와 유리잔 사이로 청화백자가 자리하고 있다. 중국에서 수입해온 청화백자는 당시 부와 사치의 상징이었다.

정물화 화가들은 당시 상류층 사이에서 인기가 많았던 고급스러운 물건을 주로 그렸습니다. 이중에서도 중국에서 수입해온 청화백자가 자주 등장합니다. 당시 상류층의 집안을 그린 그림을 보면 실제로 중국의 청화백자

로 실내를 꾸민 모습을 쉽게 볼 수 있습니다.

아래 그림의 오른쪽 벽면에는 청화백자가 가지런히 놓여 있습니다. 가족 초상화에 함께 등장할 만큼 청화백자는 부의 상징이었습니다.

네덜란드 가정집에 중국 백자가 놓여 있다니, 글로벌한 풍경이군요.

세계 곳곳의 호화로운 물품이 네덜란드로 모이면서 상류층의 일상에 자연스럽게 글로벌한 사치품이 자리 잡은 겁니다.

니콜라에스 마에스, 도르드레흐트 가족과 집안 풍경, 1656년, 노턴 사이먼 미술관 오른쪽 상단 선반에 중국 청화백자가 가지런히 놓여 있다.

이번에 살펴볼 빌럼 클라스 헤다Willem Claesz Heda는 정물화의 절정을 보여주는 화가입니다. 아래 그림을 보면 정교한 질감 표현에 놀라게 됩니다. 유리와 금속 식기에 빛이 반사되는 모습이 실제보다 더 실제처럼 느껴져 감탄을 자아냅니다. 음식이나 식기를 테이블에 아슬아슬하게 걸쳐 놓아 화면에 긴장감까지 불어넣었습니다. 그림 속 접시나 레몬이 금방이라도 떨어질 듯하죠?

그림이라니 믿어지지 않아요. 사진보다 더 생생합니다.

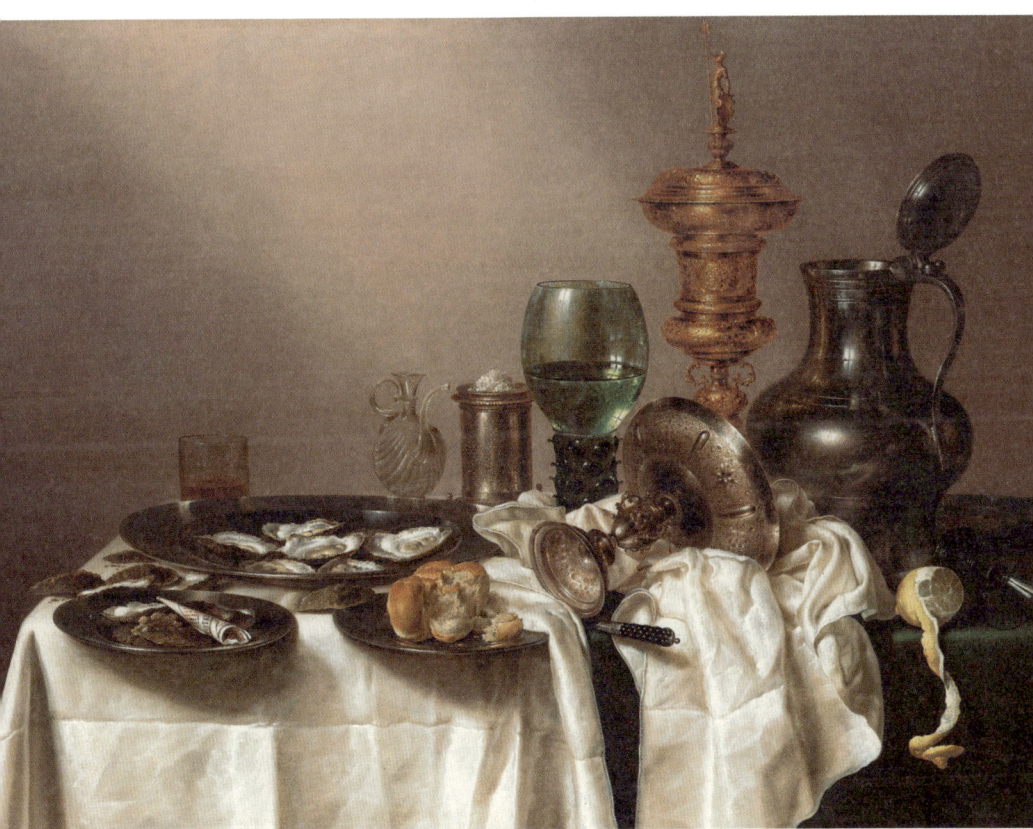

빌럼 클라스 헤다, 도금된 술잔이 있는 정물, 1635년, 라익스 뮤지엄 사진을 보는 듯한 정교한 묘사와 차분한 분위기로 정물화의 수준을 한층 높인 작품이다.

피터르 아르트센, 푸줏간, 1551년, 노스캐롤라이나 미술관(왼쪽) / 빌럼 칼프, 중국 자기, 노틸러스 컵과 여러 물건 정물화, 1662년, 마드리드 티센 보르네미사 미술관(오른쪽) 정물화의 소재는 16세기에는 일상적 사물이 주로 그려졌고 17세기에는 주로 사치품이 등장한다.

| 삶에 대한 경고, 바니타스 정물화 |

앞에서 살펴봤듯이 정물화의 전통은 한 시대 앞서 안트베르펜에서 시작됐습니다. 16세기 중엽 안트베르펜에서 위의 왼쪽 같은 정물화가 주로 그려졌는데, 한두 세대를 지나며 오른쪽 같은 정물화가 등장합니다. 한눈에 보아도 달라진 점이 보이죠?

소재가 훨씬 고급스러워졌어요. 푸줏간 그림에서 화려한 물건이 가득한 식탁으로 변했네요.

그림의 대상이 일상적인 소재에서 점점 사치품으로 바뀝니다. 이처럼 16세기에는 소시민의 소박한 삶을 나타내는 정물화가 대부분이었다면, 17세기에 들어서 정물화는 부유층의 고급스러운 삶을 우아하게 보여줍니다.

당시 네덜란드에서는 정물화를 '바니타스'라고도 불렀습니다. 바니타스는 라틴어로 삶의 덧없음을 의미하는데, 성경의 경우 전도서에 '헛되고 헛되도다. 모든 것이 헛되도다'라는 구절로 등장하기도 합니다.

고급스러운 정물화에 헛되다는 메시지가 들어 있다니 흥미롭네요.

네덜란드 화가들은 단순히 사물을 그리는 데 만족하지 않고 비유와 상징을 통해 깊은 이야기를 정물화에 넣으려 했습니다. 이렇게 탄생한 바니타스 정물화의 단골 소재는 바로 해골입니다.
하르먼 스테인비크Harmen Steenwyck가 그린 아래의 정물화를 보면 세속적인 즐거움을 상징하는 물건과 함께 해골이 놓여 있습니다. 책은 지식을 상징하고, 피리 같은 악기는 삶의 즐거움을 이야기합니다. 칼은 힘과 권

하르먼 스테인비크, 바니타스 정물화, 1640년경, 런던 내셔널 갤러리 해골과 빈 고동, 다 타버린 향, 시계 등은 바니타스적 의미를 갖는다.

력을 상징하고요.

저는 해골이 제일 먼저 눈에 들어오는데요.

그림 한복판의 해골이 시선을 확 끌어당기죠. 지식, 권력, 세속적 즐거움은 모두 죽음 앞에서 의미를 잃습니다. 해골 뒤에 있는 램프에서 향이 옅게 피어오르는 걸로 미루어 방금 불이 꺼진 듯합니다. 모든 것에는 반드시 끝이 있다는 화가의 메시지로 보입니다. 그림 속 고둥도 진귀한 사치품을 넘어 색다른 의미를 주는 장치입니다. 속은 비어 있고 껍데기만 남아 있는 모습은 한때 생명이 있었지만 이제는 공허한 죽음을 의미합니다. 해골 옆 시계가 의미하듯이 그림을 보며 우리가 이야기를 나누는 이 순간에도 시간은 덧없이 흘러갑니다.

단순히 사치품을 자랑하는 그림이 아니었어요.

멋지고 화려한 물건에 시선을 빼앗기다가 문득 삶의 한계를 깨닫게 만드는 게 17세기 네덜란드 정물화의 매력입니다. 이러한 바니타스적 메시지는 해골이 등장하지 않는 정물화에도 담겨 있습니다. 앞서 본 빌럼 칼프의 다른 작품에서도 바니타스적인 메시지를 읽을 수 있습니다. 오른쪽의 세부를 보면 설탕 그릇으로 보이는 청화백자의 뚜껑이 활짝 열려 있습니다. 노틸러스 컵도 고급 장식품이지만, 사실 속이 텅 빈 조개껍데기일 뿐입니다.

둘 다 비어 있음을 보여주는군요.

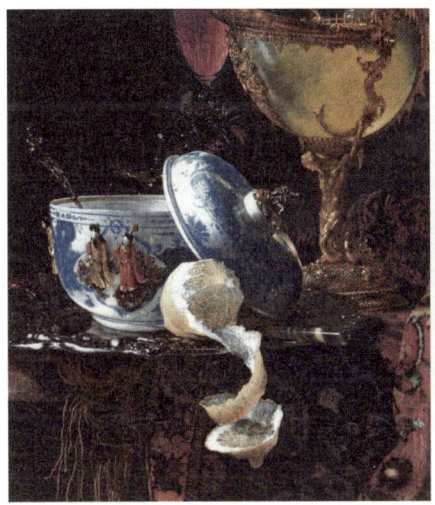

빌럼 칼프, 중국 자기, 노틸러스 컵과 여러 물건 정물화(부분)(왼쪽) / 피터르 클라스, 칠면조 파이가 있는 정물(부분)(오른쪽) 싱싱한 깎다 만 레몬은 찰나 같은 인생과 삶의 쓴맛을 상징하는 것으로 볼 수 있다. 그 옆에 놓인 설탕 그릇은 인생의 단맛을 의미한다.

그렇습니다. 겉은 번지르르하지만, 속에는 아무것도 없는 상태입니다. 덧없는 삶을 이야기하는 거죠. 당시 정물화에 자주 등장한 레몬도 바니타스적 메시지를 담고 있습니다. 빌럼 칼프와 피터르 클라스는 모두 껍질이 반쯤 깎인 레몬을 식탁 끝에 배치해 두었습니다.

정물화마다 레몬이 그려져서 신기했어요.

과일은 금방 썩기 때문에 찰나의 세계를 의미하는데요. 그중에서도 레몬은 떠올리기만 해도 침이 고일 정도로 신맛이 강하죠. 빌럼 칼프는 설탕 그릇과 레몬을 함께 그려 달고도 쓴 인생을 동시에 표현했습니다.
바니타스와 비슷한 의미로 메멘토 모리, 즉 죽음을 기억하라는 말도 쓰입

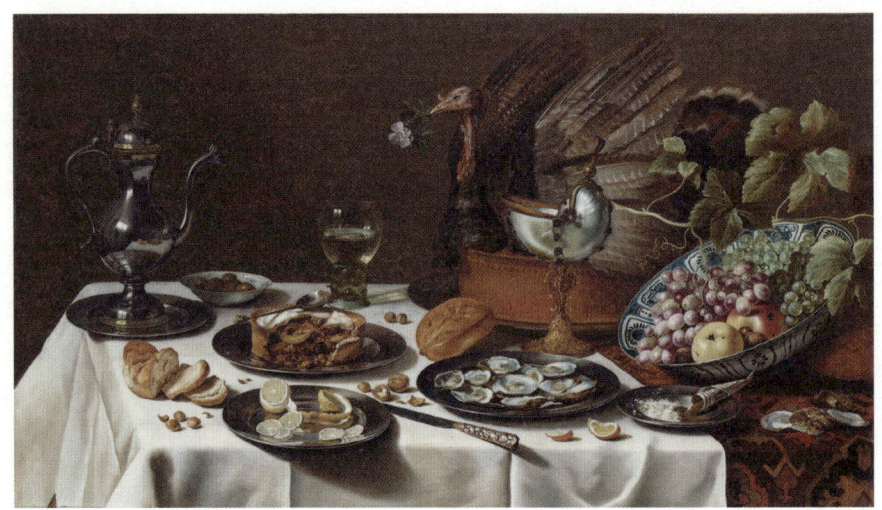

피터르 클라스, 칠면조 파이가 있는 정물, 1627년, 라익스 뮤지엄 정물화는 겉으로는 풍요로워 보이지만 그 속에 종교적 교훈을 내포하고 있다.

니다. 삶의 한계를 경고하는 메시지는 피터르 클라스의 작품에서도 읽을 수 있습니다. 칠면조 파이가 한가운데에 있고, 바로 옆에 죽은 칠면조 장식이 놓여 있습니다.

칠면조 파이와 죽은 칠면조를 나란히 놓으니 좀 잔인해 보여요.

박제된 칠면조의 텅 빈 눈을 바라보면 생명의 한계를 떠올리게 됩니다. 탐스러운 과일과 기운을 보충하기에 좋은 굴도 식탁에 여기저기 방치되어 있습니다. 곧 상할 듯 말이죠. 껍질이 깎인 레몬도 점점 뻣뻣하게 말라 가고 있고요.

처음에는 맛있어 보였는데, 듣고 나니 먹을 게 별로 없네요.

볼수록 그런 느낌이 드는 게 맞습니다. 과일 접시는 쏟아질 듯 비스듬하고, 테이블 위 레몬이 담긴 그릇도 밀려 떨어질 듯 아슬아슬합니다. 화면을 긴장감 넘치게 구성함으로써 보는 이에게 강한 경고를 건네려는 화가의 의도죠. 언뜻 보면 삶을 예찬하는 듯한 풍요로운 식탁이지만 보면 볼수록 식욕이 점점 사라지면서 우리의 짧은 삶을 되짚게 하는 그림입니다. 정물화는 단순히 풍족한 삶을 예찬하는 데 그치지 않습니다. 행복의 이면을 이야기함으로써 자연스럽게 우리의 삶을 돌아보게 만듭니다.

| 시간을 견딘 정물화 |

이제부터는 꽃을 그린 정물화를 볼까요. 16세기부터 식물학이 발전하면서 형태와 구조를 기준 삼아 식물을 구분하게 되었습니다. 이러한 흐름에 따라 꽃과 잎을 사실적으로 다루는 정물화가 함께 발전합니다.

꽃 정물화를 대표하는 화가로는 클라라 페이터르스Clara Peeters가 있습니다. 당시 여성 화가에게는 인체 누드를 연구할 기회가 좀처럼 주어지지 않아서 인물 대신 식물이 등장하는 정물화에 집중합니다.

다음 페이지의 작품에는 각양각색의 꽃이 생생하게 그려져 있습니다. 중요한 점은 그림 속 꽃들의 만개 시기가 제각기 다르다는 점입니다. 다시 말해 실제 꽃병 속 꽃을 보고 그린 게 아니라 여러 꽃을 상상해서 한데 그린 작품임을 알 수 있습니다. 만개한 꽃들 사이에 시들어서 생기를 잃은 꽃도 보이죠?

시든 꽃 역시 바니타스적인 건가요?

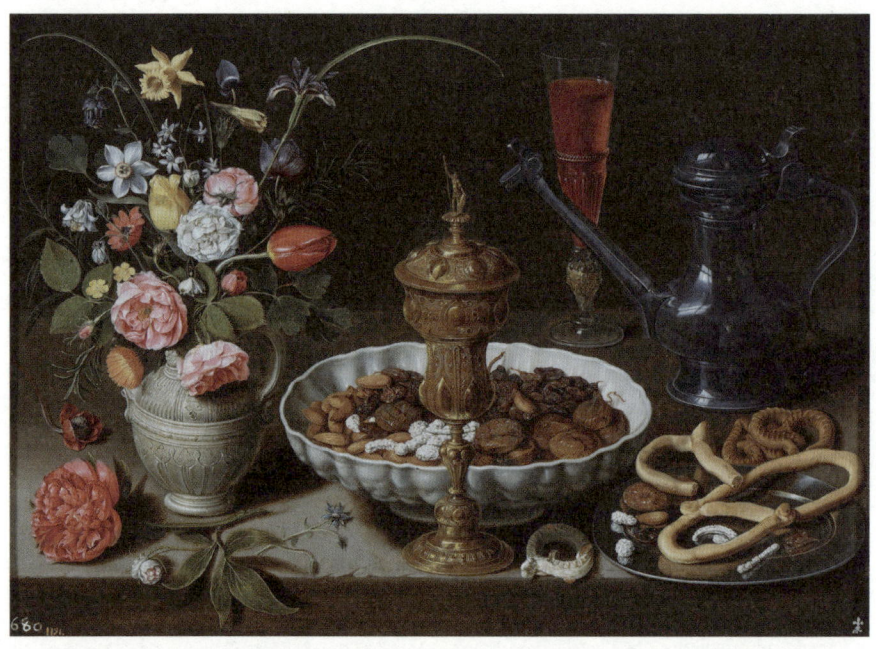

클라라 페이터르스, 꽃·은도금 잔·말린 과일·사탕·막대 빵·와인 및 백랍 주전자가 있는 정물, 1611년, 프라도 미술관 동시에 만개할 수 없는 꽃을 한데 모아서 보여주었다. 금세 시드는 꽃은 삶의 유한함을 상징한다.

그렇습니다. 활짝 피었다가 금세 시드는 꽃을 보며 우리는 자연의 유한함과 언젠가 찾아올 죽음을 생각합니다. 사물에 대한 화가의 이해도와 표현력을 기술적으로 과시하는 동시에 쾌락 혹은 삶의 한계를 돌아보게 만드는 정물화의 매력은 이후 근현대 미술에서도 찾아볼 수 있습니다.

근현대 미술에도 이런 정물화가 있다니 재미있어요.

우리에게 친숙한 빈센트 반 고흐의 해바라기를 살펴볼까요. 사람들은 꽃병에 가득한 해바라기가 이글거리는 태양처럼 뜨거운 열정을 나타낸다

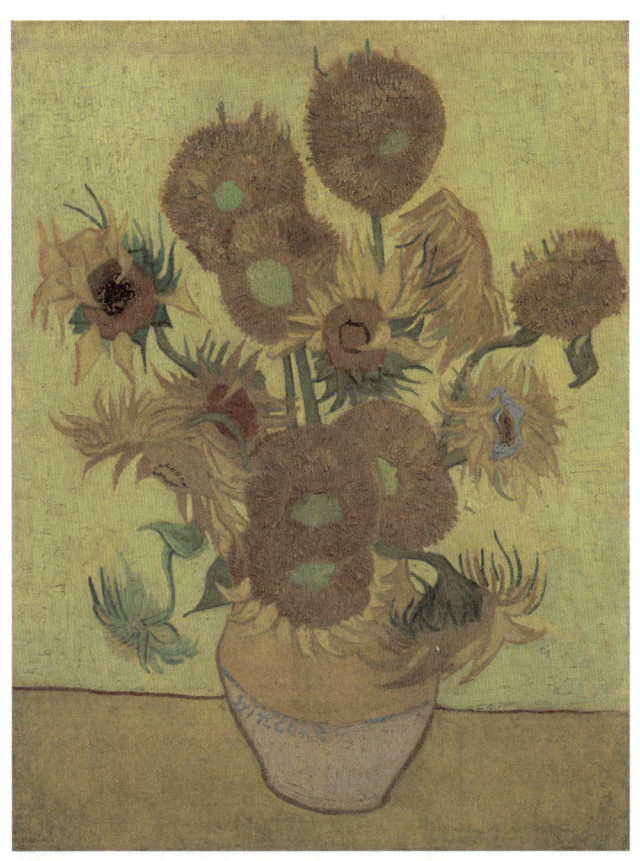

빈센트 반 고흐, 해바라기, 1889년, 반 고흐 미술관 해바라기 안에 바로크 정물화처럼 시들거나 죽어가는 꽃도 보인다.

고 여깁니다. 그러나 만개한 해바라기 사이로 병들어 시든 꽃이 눈에 띕니다. 삶을 예찬하는 동시에 죽음을 이야기하는 네덜란드 정물화의 전통이 반 고흐 같은 19세기 인상주의 화가에게까지 이어진 셈이죠. 반 고흐 역시 네덜란드인이라는 점을 고려하면 일찍부터 전통적인 네덜란드 정물화의 특성을 알았을 겁니다.

| 바다보다 낮은 암스테르담의 기적 |

회화에서 정물화가 네덜란드의 번영을 보여준다면 건축에서는 암스테르담 시청사가 그 역할을 합니다. 사실 우리는 이미 시청사를 만났습니다. 이 장을 시작하며 살펴본 링엘바흐의 담 광장 그림 왼쪽에 막 지어지던 건물이 암스테르담 시청사입니다. 1648년 공사를 시작해 1665년에 오른쪽 모습으로 완성되었습니다.

19세기 초 네덜란드가 왕정으로 바뀌면서 시청사를 왕궁으로 사용하고 있습니다. 그래서 오늘날은 일반인에게 제한적으로만 공개하고 있습니다. 그래도 기회가 있다면 꼭 방문해보세요. 이곳을 보지 않고서는 네덜란드 황금기를 이야기할 수 없을 정도이니까요. 암스테르담 시청사는 네덜란드

신청사가 들어선 담 광장(부분)(왼쪽) 그림이 그려진 1656년에 암스테르담 시청사가 한창 지어지고 있었다.
암스테르담 시청사(현 암스테르담 왕궁), 1665년, 암스테르담(오른쪽) 담 광장 서쪽에 위치한다. 암스테르담의 번영과 평화를 상징하는 조각상들이 외부를 장식하고 있다.

자연환경에 대한 약간의 상식만 있어도 도저히 상상할 수 없는 초대형 석조 건축물입니다.

석조 건축물이라는 점이 그렇게 특별한가요?

이 정도 규모의 석조 건물은 네덜란드에서는 대단한 일입니다. 네덜란드는 국토 대부분이 저지대여서 간척지가 많습니다. 암스테르담 역시 간척으로 만들어진 땅입니다. 지반이 약한 간척지 위에 이렇게 육중한 석조 건물을 짓는 일은 사실상 불가능합니다.

아주 어려운 석조 건물을 암스테르담 땅에 세운 거군요.

그렇습니다. 지반을 다지기 위해 무려 12미터에 달하는 말뚝 1만 3,659개를 땅에 박았다고 합니다. 이렇게 지반을 단단히 다진 후에 지금과 같은 석조 건물을 올린 겁니다.

또 다른 흥미로운 점은 시청사 건설에 사용한 석재를 유럽 전역에서 수입했다는 겁니다. 건물 내부를 꾸민 대리석은 이탈리아, 사암은 독일, 형형색색의 돌은 스웨덴과 벨기에에서 가져왔는데요. 지붕 슬레이트 재료는 영국에서 제작해 가져왔고, 스코틀랜드에서 무거운 참나무를 싣고 와서 서까래를 만들었다니 정성이 대단하지 않나요?

온갖 재료를 가져와서 멋지게 만든 셈이네요.

네덜란드는 당시 제일 잘 나갔던 해상 국가였던 만큼 새로 짓는 시청사를

뷔르헤르잘 시민회관으로 사용하는 대형 홀인 뷔르헤르잘은 시청사 중심에 위치해 있다. 아틀라스 신과 암스테르담의 수호신 조각상이 홀의 양 끝을 지키고 있다. 우주를 구성하는 네 가지 원소인 흙, 물, 공기, 불을 상징하는 알레고리가 벽을 장식한다.

암스테르담 시청사 바닥(세부) 북반구, 남반구의 초대형 지도와 하늘의 모습을 시청사 바닥에 각인했다.

최고의 재료로 화려하게 만들고 싶었을 겁니다. 무역선과 해군력을 총동원해서 진귀한 석재와 목재를 수입한 거죠. 시청사 바닥에 거대하게 새겨 넣은 세계 지도 역시 관람객의 발길을 끕니다.

이탈리아에서 대리석을 배로 싣고 왔다니 놀랍네요. 지구촌 곳곳을 함선으로 누빈 나라였다는 게 실감나요.

건물 내부 역시 흥미진진한데요. 암스테르담 시청사에는 재판소, 민원실, 경찰서 등 다양한 행정시설이 있습니다. 그중에서도 오늘날 잉글리시 쿼터라 불리는 방은 한때 파산을 담당하던 재판소였습니다. 이 방의 문 위에는 이카로스의 추락을 주제 삼은 독특한 조각이 있는데요. 이카로스는 자신의 날개가 밀랍으로 만들어졌음을 잊고 태양에 가까워지려다가 날개가 녹으며 추락한 신화 속 인물입니다. 추락하는 이카로스 위쪽으로 각종 사치품을 갉아먹고 있는 쥐떼들이 보입니다.

아르투스 쿠엘리누스, 이카로스, 1655년, 암스테르담 궁전 컬렉션 파산 재판소 문 위에 새겨진 이 조각은 추락하는 이카로스 위로 각종 사치품을 갉아 먹는 쥐를 묘사하고 있다.

사치품도 결국 쥐들의 먹이라는 거네요. 이것도 바니타스 정물화 같은데요.

문을 장식한 조각들이 파산 재판소라는 방과 절묘하게 어울리죠? 시청사에는 무시무시한 방도 있습니다. 1층 중앙에서 사형 선고를 담당했던 재판소입니다.

재판소 문을 열고 들어서면 보이는 오른쪽 페이지 사진처럼 맞은편에는 재판관이 판결을 내리는 곳이 있고, 왼쪽 벽면에 세 개의 거대한 대리석 부조가 자리하고 있습니다. 이 부조는 모두 법과 정의가 주제입니다. 중앙의 부조는 우리도 잘 알고 있는 솔로몬의 심판입니다. 아이의 어머니를 자처하는 두 여인이 서로 다툰 사건이죠. 솔로몬이 공평하게 아이를 반으로 나누라고 판결하자 한 여인이 울부짖으며 막아섭니다.

사형재판소 내부 플랑드르 출신 조각가 아르튀스 크벨리뉘스가 내부 장식을 맡았다.

아르튀스 크벨리뉴스, 정의 실현을 상징하는 세 가지 장면, 1660년경, 암스테르담 궁전 컬렉션 벽면의 세 부조는 각각 카리아티드라고 부르는 여성 조각으로 구별되는데, 사형수의 고통을 보여주듯 슬픔에 잠겨 고개를 숙이고 있다. 왼쪽의 두 카리아티드 사이에는 암스테르담의 무역선을 상징하는 톱니바퀴가, 오른쪽의 두 카리아티드 사이에는 암스테르담의 새로운 문장인 성 안드레아의 십자가가 조각되었다.

아이를 반으로 가르라는 말에 놀라는 여인이 진짜 엄마겠네요.

지혜로운 판결을 강조하는 대표적인 일화죠. 솔로몬 이야기 양옆으로는 자비와 정의를 상징하는 이야기가 펼쳐집니다. 자비를 나타내는 왼쪽 부조에는 간음한 아들 대신 자신의 두 눈을 뽑은 왕이 새겨져 있고, 정의를

나타내는 오른쪽 부조에는 자신의 명령을 따르지 않은 두 아들의 목을 자른 로마의 집정관 브루투스의 이야기가 새겨져 있습니다.

조각들이 재판소의 기능과 잘 어울리네요.

네덜란드 사회는 교훈적 메시지를 전달하기 위해 시각적 효과를 적극적으로 활용했습니다. 시각 예술을 통해 사회 질서를 유지한 거죠. 재판소는 시민들이 바깥에서도 관람할 수 있도록 창가에 배치되어 있습니다. 거의 공개 재판이었던 셈입니다.

사형재판소에서는 방금 본 부조만큼 잔인하고 무서운 판결이 실제로 벌어지기도 했습니다. 1664년 엘셔 크리스티안스라는 덴마크 출신 하녀가 주인과 갈등을 빚다가 도끼로 주인을 죽여 결국 사형을 선고받습니다. 여기 앞 광장에서 사형당한 시신은 렘브란트의 손을 거쳐 다음 페이지의 그림으로 다시 태어나는데요. 당시 여러 작가가 처형장 벌판의 사형수를 그림의 소재로 삼았습니다.

법과 정의가 예술의 주요한 소재였던 시기군요.

안토니에 판 보르솜, 암스테르담 외곽 폴레베이크의 교수대 들판, 1664년, 라익스 뮤지엄(왼쪽) / 렘브란트, 교수대에 매달린 엘셔 크리스티안스, 1664년, 메트로폴리탄 미술관(오른쪽) 네덜란드에서 미술은 교훈적 메시지를 전함으로써 시민사회 속에서 도덕과 질서를 유지하는 역할을 했다.

시민들이 함께 어울려 살려면 엄격한 법이 필요했겠죠. 이를 잘 보여주는 곳이 시청사의 사형재판소입니다. 재판소를 가득 채운 조각을 보고 있노라면 새로운 네덜란드 공화국에서 많은 사회적 메시지가 미술을 통해 전달되었다는 사실을 알 수 있습니다. 그럼 다음 장에서는 시민사회의 소통의 장으로 자리 잡은 네덜란드 미술을 자세히 살펴보겠습니다.

난처하 군의 필기노트

북유럽 바로크 02

1650년 전후로 네덜란드는 경제와 무역의 중심지로 거듭나며 황금기를 맞이한다. 죽음을 경고하는 바니타스 정물화를 비롯해 다양한 정물화를 통해 당시 풍족하고 화려했던 네덜란드를 엿볼 수 있다. 네덜란드 황금기의 결실을 간직한 핵심 도시 암스테르담의 건축, 회화, 조각에서도 번영의 흔적을 찾을 수 있다.

네덜란드의 금빛 성장기
- 가톨릭 국가 스페인이 남부 네덜란드를 강압적으로 통치하면서 개신교 신자와 상인들이 대거 북부로 이주함. → 무역으로 큰돈을 벌어들인 암스테르담을 중심으로 북부 네덜란드가 성장하며 황금기를 맞이함. 당시 네덜란드는 왕이 없는 공화국 체제였음.
 - 예) 요하네스 링엘바흐, 신청사가 들어선 담 광장, 1656년
- 개신교를 믿는 북부 네덜란드와 가톨릭을 믿는 남부 네덜란드 사이의 갈등이 깊어짐.
 - 예) 아드리안 판 더 페너, 영혼을 낚는 낚시, 1614년

가장 화려한 순간을 담은 그림
정물화 북부 네덜란드가 이룩한 부와 영광을 잘 보여주는 회화 장르.
바니타스 정물화 인생의 덧없음과 허무함을 이야기하는 정물화. 그동안 저평가되었던 정물화를 한층 발전시킴.

찬란한 영광의 흔적
라익스 뮤지엄 네덜란드를 대표하는 국립미술관. 영란전쟁에서 압도적인 승리를 이룬 해전의 유물을 간직한 곳.
암스테르담 시청사 지반이 약한 간척지에 지어진 기적의 석조 건축물. 네덜란드 황금기의 정수. 당시 네덜란드는 사회 질서를 유지하는 데 조각과 회화를 적절히 활용했음.
 - 예) 정의 실현을 상징하는 세 가지 장면과 카리아티드로 꾸며진 법정

태풍이 불면 누군가는 담을 쌓고,
다른 누군가는 풍차를 단다.
― 네덜란드 속담

03 풍요가 빚어낸 새로운 일상과 풍경

#암스테르담 #자본주의 #튤립 버블 #풍속화 #얀 스테인 #풍차 #풍경화 #호베마

계속해서 17세기 네덜란드로 시간 여행을 떠나볼까요. 국가를 건설하자마자 황금기를 맞이한 네덜란드의 활력을 제대로 보여주는 곳이 있습니다. 바로 암스테르담 담락 거리에 있는 증권거래소입니다. 1611년에 완공된 이곳은 건축가의 이름을 따서 헨드릭 더 케이서르 증권거래소로 불립니다. 세계 최초라는 타이틀을 가진 유서 깊은 거래소입니다.

암스테르담 증권거래소를 세계 최초로 보는 구체적 근거는 무엇인가요?

네덜란드의 동인도회사가 1602년에 설립되었다고 말씀드렸죠. 동인도회사는 최초로 기업공개를 통해 주식을 발행하여 만든 회사였습니다. 따라서 기업이 발행한 주식 역시 공공장소에서 거래했는데요. 바로 이 목적에 맞게 새롭게 지은 건물이 암스테르담 증권거래소였습니다. 당시 증권

거래소를 그린 아래 그림을 보면 비가 오나 눈이 오나 주식을 거래할 수 있도록 회랑을 넓게 설계했음을 알 수 있습니다.

규모가 어마어마하네요. 이 그림에도 사람이 한가득 있어요.

전성기 시절에는 이곳에서 주식 거래를 담당한 펀드 매니저가 천 명 이상이었다고 합니다. 이처럼 증권거래소의 규모와 인력이 당시 어떤 곳과도 비교할 수 없을 정도로 커서 세계 최초의 증권거래소를 이야기하면 늘 암스테르담을 기준으로 삼습니다. 그러나 아쉽게도 증권거래소 건물은 침하 문제로 19세기에 철거됩니다. 오른쪽 사진과 같이 현재 우리가 볼 수 있는 건물은 20세기에 세워진 건데요. 원래 있던 건물 안에서는 주식과

필립 핑본스, 헨드릭 더 케이서르 증권거래소, 1634년, 암스테르담 역사 박물관 남부 플랑드르의 브뤼헤나 안트베르펜 등에서도 일찍부터 자본시장이 활성화되었다. 초대형 주식회사인 동인도회사의 등장과 함께 탄생한 암스테르담 증권거래소는 근대 자본시장이 본격적으로 시작했음을 보여준다.

베를라허 증권거래소, 1896~1903년, 암스테르담
새로 지은 증권거래소. 건축가의 이름을 따서 베를라허 거래소로 부른다. 지금은 강연장, 클래식 공연장 등 시민을 위한 공간으로 사용하고 있다.

채권 같은 금융 상품은 물론 소금과 곡물도 거래됐습니다.

아무래도 커다란 전광판과 컴퓨터가 즐비한 지금의 증권거래소와는 달랐겠죠?

지금처럼 첨단 장비를 갖추지는 않았지만 꽤 효율적인 체계를 지니고 있었어요. 예컨대 풍랑을 만나면 막대한 손해를 입기 마련인 해운업은 여러 사람이 투자하도록 유도하여 개인 투자자의 부담을 덜어주었습니다. 대규모 거래가 대부분 암스테르담에서 이루어지다 보니 이곳의 거래 가격이 곧 유럽의 가격 기준이 되었습니다. 은행업, 대부업, 보험업도 함께 발전하며 자본주의가 본격적으로 싹을 틔우죠.

암스테르담이 유럽의 경제 중심지가 된 셈이네요!

당시 네덜란드 사람들의 부에 대한 열망은 대단했습니다. 암스테르담 증권거래소는 원래 오전에만 열렸는데요. 그것만으로는 부족했던지 오후에는 근처 담 광장에 몰려가서 거래하고, 저녁에는 주변 술집이나 식당에서 주식을 거래했다고 합니다. 누구든지 투자를 잘하면 엄청난 부를 움켜쥐는 세상이 도래하자 너도나도 주식 투자에 나선 겁니다.

그런데 요즘도 주식 투자는 쉽지 않잖아요. 당시에도 위험 부담이 컸을 텐데요.

맞습니다. 투기가 과열되는 것을 가리켜 버블 또는 거품이라고 부르죠. 17세기 네덜란드에서도 거대한 거품이 발생합니다. 흥미롭게도 문제의 발단은 주식이 아니라 다소 엉뚱한 상품에서 비롯되었습니다. 동인도회사 주식은 고액이라 보통 사람은 거래가 어려웠는데요. 그러다 보니 새로운 투자처를 계속 개발하는 과정에서 바로 튤립이 투자 대상으로 급부상한 겁니다.

| 네덜란드를 휩쓴 튤립 광풍 |

튤립은 네덜란드를 대표하는 꽃이죠. 원래 튤립의 원산지는 중앙아시아의 파미르고원입니다. 16세기 튀르키예를 거쳐 유럽에 전해지는데요. 네덜란드의 경우, 1590년경 레이던 대학교에서 처음으로 재배했다고 알려

네덜란드 꽃 시장에서 튤립을 판매하는 모습 지금은 시장에서 튤립 한 송이가 단돈 300원 정도에 거래되지만, 17세기 네덜란드에서는 투기 수요가 튤립에 몰리면서 한 송이가 수억 원에 거래될 정도로 가격이 치솟았다.

암브로시위스 보스하르트, 꽃 정물화, 1614년, 폴 게티 미술관 17세기 초부터 네덜란드 꽃 그림 정물화에는 튤립이 자주 등장한다.

집니다. 크고 화려한 이국적인 꽃에 네덜란드 사람들이 매료된 거죠.
위 그림은 1614년 네덜란드의 정물화인데요. 꽃을 단일 주제로 그린 정물화 가운데 비교적 이른 시기에 속하는 그림입니다. 튤립이 유독 눈에 들어오죠?

나비가 앉아 있는 아래쪽의 노란 꽃이 튤립이죠?

맞습니다. 바구니에도 여러 꽃이 피어 있지만 탐스러운 튤립이 우리의 눈길을 사로잡습니다. 그림을 그린 암브로시위스 보스하르트는 안트베르

펜 출신으로 종교의 자유를 찾아 네덜란드로 이주합니다. 그는 꽃을 전문적으로 그린 화가로 알려져 있는데요. 꽃은 물론 곤충을 정교하게 그린 것으로도 유명합니다. 자세히 살펴보면 꽃잎 낱장마다 색깔이 다르고 나비 날개의 문양도 미묘하게 차이가 납니다. 대상을 얼마나 실감 나게 화폭에 담아내느냐가 당시 정물 화가에게 중요한 문제였던 듯합니다.

이렇게 꽃과 곤충을 한자리에 모으기도 쉽지 않았겠는데요.

그림 속 꽃들의 개화 시기가 제각기 다른 것으로 미루어 여러 꽃을 개별적으로 그린 후 전체를 상상해서 그렸을 겁니다. 섬세한 표현이 돋보이는 곤충도 마찬가지로 작가가 곤충을 열심히 관찰한 결과일 테고요. 17세기 유럽은 새로움에 대한 호기심이 폭발하는 곳이었습니다. 신대륙을 탐험하면서 이제까지 보지 못했던 새로운 동식물과 곤충에 관심이 쏠린 거죠.

이국적인 새로움에 궁금증이 솟아올랐군요.

이 시기 유럽 엘리트층 사이에서 미술품은 물론 박제된 동식물과 곤충으로 방을 꾸미는 문화가 유행합니다. 오른쪽 판화는 당시 덴마크에서 활동한 의사이자 과학자가 자기 집을 꾸민 모습인데요. 세계 각지의 진귀하고 신기한 것들을 모아 전시한 이 방이 유명해져 판화로 제작한 겁니다. 이런 방을 쿤스트캄머Kunstkammer 혹은 '호기심의 방'이라고 부릅니다. 박물관의 초기 모습이라고 볼 수 있습니다.

볼거리는 많지만 어수선한 느낌도 듭니다.

올레 보름의 호기심의 방, 1655년, 웰컴 컬렉션 동식물과 함께 미술품을 전시한 방으로 초기 박물관 형태를 잘 보여준다. 전시 품목마다 작은 글씨로 명칭을 기록했다.

벽뿐만 아니라 천장에도 박제된 동식물이 매달려 있으니까요. 온갖 새로운 것을 한눈에 보여주고 싶은 욕심 때문에 어수선해진 거죠. 하지만 그만큼 낯선 것들이 유럽에 쏟아져 들어왔다는 사실을 보여주는 좋은 사례입니다.

당시 유럽인은 하루하루가 새로웠겠네요.

네덜란드 정물화는 단순히 새로운 물건을 보여주는 데 그치지 않았습니

암브로시위스 보스하르트, 꽃병 속 튤립 네 송이, 1593~1615년, 브레디우스 박물관 당시 네덜란드에서 화려하고 특이한 튤립은 투기의 대상이 되었다.

다. 소유욕까지 불러일으켰으니까요.

정물화에는 이 시기 시장에서 거래되던 물품이 주로 등장합니다. 이때 사람들의 관심은 상업적으로 거래하는 물품에 쏠려 있었습니다. 당연히 화가들도 사람들이 많이 거래하는 비싸고 귀한 물품을 그려야 관심을 받고, 그림도 잘 팔릴 거라고 생각한 거죠.

사람들이 갖고 싶은 것을 그려야 값도 잘 받았을 테니까요.

한스 볼롱이르, 꽃이 있는 정물, 1639년, 라익스 뮤지엄 그림 속 튤립처럼 흰색 바탕에 빨간 불꽃무늬가 들어간 품종 셈퍼르 아우휘스튀스는 가격이 1만 길더까지 올랐다고 한다.

정확합니다. 정물화 가운데 특히 꽃 그림이 독립적인 주제로 유행했다는 사실도 흥미롭습니다. 앞에서 살펴본 암브로시위스 보스하르트는 꽃 정물화를 유행시킨 장본인인데요. 탐스러운 튤립이 화면을 한가득 채운 왼쪽 페이지의 그림을 보면 당시 사람들이 얼마나 튤립에 관심이 많았는지 알 수 있습니다. 화려한 튤립 그림을 보고 나면 사람들은 튤립의 매력에 빠져 갖고 싶은 마음이 한층 커졌을 겁니다. 위의 그림 속 여러 꽃 중에서도 튤립이 유독 탐스러워 보이죠?

유독 튤립만 크고 탐스럽네요. 다른 꽃들은 시들시 들하고요.

실제로 이 그림이 그려진 1630년대는 튤립이 투자 대상으로 자리 잡습니다. 특히 크기나 무늬가 독특한 튤립은 고가에 거래되었죠. 그러다 보니 화려하고 특이한 품종이 활발하게 개발되었고 그에 맞춰 튤립 가격도 더욱 치솟습니다.
하지만 무엇이든 과하면 탈이 나는 법이죠. 저마다 화려하고 탐스러운 튤립 품종을 손에 넣으려 하자 투자를 넘어 투기적 수요가 발생합니다. 네덜란드 전체가 튤립 투기 광풍에 휩싸인 거죠.

작자미상, 셈퍼르 아우휘스튀스, 1640년경, 노턴 사이먼 미술관
셈퍼르 아우휘스튀스는 당시 최상위 품종으로 꼽혔다.

금은보화도 아닌 꽃으로 난리가 나다니 황당한데요.

경제학자들은 이 현상을 튤립 버블이라고 부릅니다. 사람들이 희귀한 튤립을 갖기 위해 돈을 있는 대로 끌어다 쓰면서 튤립 가격이 천정부지로 솟구칩니다. 가장 귀한 품종이었던 셈퍼르 아우휘스튀스는 구근 하나 가격이 20배 가까이 오릅니다. 1633년에 500길더였던 구근이 불과 4년 만에 1만 길더가 된 거죠. 1636년에 배 한 척이 500길더였음을 고려하면 엄청난 수치인 셈입니다.

자고 나면 꽃값이 오르니 하루라도 빨리 사는 게 돈 버는 길이었겠네요.

1636~1637년, 튤립 광기가 절정에 달한 시기의 튤립 가격을 나타낸 표 1637년 2월 3일을 정점으로 튤립 가격이 급격하게 폭락한다.

그게 문제였어요. 이런 상황이 사람들의 조바심을 불러일으켰고, 너나 할 것 없이 꽃 재배 사업에 뛰어듭니다. 하지만 극에 달한 기현상도 결국 끝을 보입니다. 1637년 2월, 오를 대로 오른 튤립 가격이 상승을 멈추거든요. 불과 석 달 만에 수요가 급격히 줄고 가격은 순식간에 폭락합니다. 이 여파로 파산자가 속출하자 네덜란드 정부까지 개입해서 간신히 위기를 넘깁니다.

튤립 대신 부동산이나 비트코인 같은 가상화폐를 생각하면 요즘 뉴스에 자주 등장하는 이야기네요.

17세기 유럽에서 벌어진 튤립 버블은 역사상 최초의 자본주의적 투기로 평가받습니다.

튤립 광풍이 지나간 후 그려진 바니타스 정물화를 보면 기분이 묘할 겁니다. 다음 페이지의 그림을 보면 왼쪽에는 꽃병이 놓여 있습니다. 탐스러운 꽃송이 사이로 시들어가는 꽃은 찰나의 아름다움과 시간의 덧없음을

아드리안 판 위트레흐트, 꽃과 해골이 있는 바니타스 정물화, 1642년, 개인 소장 튤립 광풍은 정물화의 바니타스적 교훈을 극대화한 사건으로 기억된다.

상징합니다.

해골 밑에 놓인 기다란 담뱃대도 흥미롭습니다. 당시 담배 무역은 암스테르담이 부를 축적하는 데 큰 몫을 차지한 사업이었는데요. 하지만 그림 속 담배는 부의 상징이라고 하기에는 초라한 모양새입니다. 다 타버려 연기조차 없는 담배를 통해 물욕과 사치가 얼마나 무의미한지 깨닫는다고 할까요.

풍요로 가득했던 17세기 암스테르담에 꼭 필요한 메시지였군요.

| 근대 미술 시장의 뿌리 |

자본주의가 꿈틀거린 네덜란드 황금기에는 미술 역시 투자 혹은 투기 목

로버트 워커, 존 에벌린의 초상화,
1648~1656년경, 영국 국립 초상화
미술관

적으로 거래됐습니다. 영혼을 구원하기 위해 교회에 봉헌할 그림을 요청하거나, 자신의 업적을 과시하기 위해 작품을 의뢰한 기존과는 다르게 말이죠.

튤립처럼 투자 목적으로 그림을 샀다는 말인가요?

그림을 되팔면 돈이 됐거든요. 이게 네덜란드를 근대 미술시장의 시작점으로 보는 이유입니다. 작가나 상인이 직접 그림을 판매하는 1차 시장과 그림을 경매에 부치거나 재판매하는 2차 시장이 네덜란드 황금기에 형성되거든요. 당시 네덜란드를 방문한 영국 작가 존 에벌린의 기록을 보면 미술품 거래가 얼마나 활발했는지 알 수 있습니다. 에벌린은 1641년 방문한 무역항 도시 로테르담에서 수많은 미술품이 판매되는 현장을 목격하고 깜짝 놀랍니다. 자신 역시 몇 점을 사서 영국으로 돌아가죠.

> 여기선 많은 그림이 값싼 가격에 거래되고 있다. 구매자는 그림에 2천에서 3천 파운드씩을 투자하는데, 놀랍게도 이들 대부분은 평범한 농부다. (중략) 그들의 집은 그림으로 가득 차 있는데, 그들은 심지어 막대한 이익을 남긴 채 그림을 되팔기도 한다.

존 에벌린의 네덜란드 방문 기록

03 풍요가 빚어낸 새로운 일상과 풍경 **389**

에벌린은 부유층이 아닌 평범한 농민이 그림을 일상적으로 사고파는 모습에 충격을 받은 듯합니다. 당시 네덜란드 농민마다 평균 30~50점이 넘는 그림을 집에 걸어두었다고 합니다. 경작지가 풍족하지 않았던 네덜란드의 농민들은 미술품을 통해 수익을 얻기를 바랐던 거죠. 누구나 미술품을 사고팔며 부를 축적하게 되자 작품 수도 늘어나고 가격도 저렴해집니다.

미술이 부유층의 전유물에서 대중적인 상품이 된 거네요.

에벌린뿐만 아니라 영국 상인 피터 먼디도 비슷한 이야기를 남겼습니다. 1640년 암스테르담을 방문한 먼디는 제빵사와 정육점 주인 등 일상에서 흔히 마주치는 노동자들의 집이 그림으로 가득했다고 말합니다.

> 그림에 대한 애정만큼은 누구도 그들을 뛰어넘지 못한다. 값비싼 그림으로 집을 장식하려는 사람들은 정육점 주인, 제빵사, 대장장이, 구두 수선공 등이다. 그들은 자신의 대장간이나 마구간에 그림을 걸어두었을 것이다. 이곳 사람들에게는 그림을 소유하는 것이 일상이고 당연한 일이며 즐거움 자체다.

피터 먼디의 기록

그런데 그 많은 그림을 어떻게 걸었을까요?

당시 네덜란드의 그림은 개인이 소유하거나 집에 걸어두기 안성맞춤이

라익스 뮤지엄의 페르메이르 전시관 평민들도 미술 작품에 투자하면서 네덜란드에서는 크기가 작은 그림들도 유행한다.

었습니다. 물론 대형 그림도 있었지만, 대부분 A4에서 A3 정도 크기였죠. 미술관에 전시된 네덜란드 작품을 보면 아기자기한 크기에 놀랄 겁니다.

아하, 그림이 작아서 여러 점으로 집을 한가득 꾸밀 수 있었군요.

워낙 거래가 활발했던 시대인 만큼 1600년부터 1700년 사이 최소 500만 점의 그림이 제작된 것으로 추정됩니다. 1년에 평균 5만 점의 그림이 그려진 거죠. 실제로 오늘날 유럽의 큰 박물관이나 미술관에서 네덜란드 미술 컬렉션을 종종 만날 수 있습니다. 2001년 레이던 대학교에서 발표된 박사학위 논문에 따르면 암스테르담 근처 작은 도시 하를럼에서 1605년부터 1624년까지 종교화가 거의 절반 가까이 거래되었다고 합니다. 그러다가

	1605~1624년	1645~1650년
종교화	42.2%	18%
초상화	18%	18.3%
풍경화	12.4%	21%
정물화	8.5%	11.7%
일상화(장르화)	6.1%	12.9%
기타	12.8%	18.1%

마리온 호선스Marion Goosens, 『화가와 시장: 하를럼 1605-1635』, 레이던 대학교, 2001년, 346-347쪽 17세기 중반으로 가면서 장르의 다양성이 더욱 커졌다.

1645년부터 1650년까지는 종교화가 크게 줄어들고 다양한 주제의 그림이 골고루 그려집니다.

계급을 막론하고 그림을 거래하는 게 당시 유럽에 유행했나요?

당시 유럽 국가 중 사회 전 계층이 미술품을 거래한 곳은 네덜란드뿐입니다. 힌트는 부의 분배에 있습니다. 네덜란드는 비교적 부가 고르게 주어진 사회였습니다. 대부분의 사회 구성원이 투자나 투기를 할 수 있는 잉여 자본을 갖고 있었죠. 일찌감치 거래 문화에 익숙했던 네덜란드 사람들이 미술품을 투자 대상으로 인식한 겁니다.

화가들에게는 좋은 시절이었겠군요.

살로몬 더 브라이, 책과 그림을 파는 상점, 1620~1640년경, 라익스 뮤지엄 네덜란드의 책방 풍경. 벽에 걸린 그림을 구경하는 사람들의 모습을 볼 수 있다. 그림을 거래하는 일이 일상 깊숙이 녹아 있었음을 알 수 있다.

화가에게는 기회의 시대였습니다. 운이 따르면 아래의 왼쪽 그림처럼 화려하고 고풍스러운 스튜디오에서 귀족처럼 근사한 옷을 차려입고 작업할 수 있었으니까요. 하지만 실패한 화가들은 오른쪽 그림처럼 너저분한 방에서 근근이 생계를 이어 나갔을 겁니다.

두 그림이 보여주는 직업 화가의 양면은 오늘날 미술계에서도 낯선 일이 아닙니다. 성공 혹은 실패에 따라 화가가 겪는 삶의 명암이 달라지니까요. 이 시기는 미술시장의 성행부터 직업 화가의 숙명까지, 오늘날 미술계의 예고편인 셈입니다.

| 17세기 오늘의 집 |

다음 페이지의 사진 속 장소는 네덜란드 헤이그에 있는 마우리츠하위스

요하네스 페르메이르, 회화의 기술, 1666~1668년, 빈 미술사 박물관(왼쪽) / 아드리안 판 오스타더, 작업실의 화가, 1663년, 드레스덴 고전 거장 미술관(오른쪽) 미술품이 상품처럼 거래되는 네덜란드 사회에서 성공한 화가들도 있고 실패한 화가들도 나온다. 이 두 그림은 각각을 상징하는 것처럼 보인다.

야코프 판 캄펀, 마우리츠하위스, 네덜란드 헤이그 귀족의 저택이었으나 1822년부터 미술관으로 사용하고 있다.

입니다. 루벤스, 렘브란트, 페르메이르 등 네덜란드 황금기를 대표하는 명작을 다수 보유한 이곳은 원래 네덜란드 귀족 요한 마우리츠의 저택이었어요. 남아메리카 총독이었던 그의 저택이 1822년에 미술관으로 탈바꿈한 겁니다.

네덜란드에 돈이 몰려 들었으니 상류층은 얼마나 풍족한 삶을 누렸을까요.

그래서인지 당시 상류층 사이에 독특한 문화가 유행합니다. 바로 인형의 집을 꾸미는 일이었죠. 커다란 나무 캐비닛 안에 정교하게 꾸민 가상의 집이었는데요. 최고급 상품은 하나에 2~3만 길더에 달할 정도로 고가였다고 합니다. 실제 사람이 사는 집보다 인형의 집이 더 비싸게 거래된 거죠. 인형의 집 컬렉션은 라익스 뮤지엄과 위트레흐트 박물관에서 만날 수 있습니다. 주방, 거실, 응접실 등 실제 집처럼 정교하게 꾸며져 있습니다.

마우리츠하위스 2층 전경

작자미상, 페트로넬라 뒤노이즈의 인형의 집, 1676년, 라익스 뮤지엄 1층 오른쪽의 응접실부터 그림이 방 곳곳에 걸려 있다. 이 인형의 집처럼 당시 네덜란드 집에도 다양한 그림이 장식되어 있었을 것이다.

인형의 집을 보면 당시 네덜란드 상류층이 집안을 어떻게 꾸몄는지 짐작할 수 있습니다. 물론 다소 부풀린 부분도 있겠지만 인형의 집에 꾸민 방처럼 작품과 조각이 가득 장식되어 있지 않았을까요.

그렇다면 일반 시민은 어떤 집에서 살았나요?

앞장에서 살펴본 담 광장 그림 배경을 주목해볼까요. 아래의 왼쪽 그림을 보면 폭이 좁고 위로 높이 솟은 집들이 즐비해 있습니다. 바로 담락 거리의 커널 하우스입니다. 지금도 운하 근처에 비슷한 모양의 집들이 줄지어 있습니다.

운하에 접한 집들은 꼭대기에 도르래가 툭 튀어나와 있습니다. 무역품이 운하에 닿으면 직접 옮길 수 있도록 집마다 도르래를 설치한 거죠. 꽤 높은 만큼 안에는 다락방도 있고, 커널 하우스 자체가 무역품을 보관하는 창고로 사용되었습니다. 집안에서 직접 상품을 거래하기도 했죠.

제법 효율적인 구조를 갖추었네요.

요하네스 링엘바흐, 신청사가 들어선 담 광장(부분), 1656년, 암스테르담 역사 박물관(왼쪽)
오늘날 담락 거리(오른쪽) 커널 하우스는 집이면서 상품을 저장하는 창고 기능도 수행했다.

피터르 얀선스 엘링아, 화가·독서하는 여자·청소하는 하녀가 있는 실내, 1665~1670년경, 슈테델 미술관 당시 네덜란드에서는 이 그림처럼 집 곳곳에 작품을 걸어두는 것이 유행했다.

네덜란드 사람들은 좁고 높은 커널 하우스 내부를 수십 점의 그림으로 잔뜩 꾸몄을 겁니다. 이때보다 조금 이른 시대의 집안 풍경을 그린 작품에서도 벽면 가득 그림이 걸려 있는 모습을 확인할 수 있습니다.

| 벽에 걸린 안락하고 편안한 일상 |

17세기 네덜란드에서는 일상을 소재 삼은 작품이 유행합니다. 귀족이든 농민이든 인물의 삶을 생생하게 담은 그림이 사랑받았습니다. 앞에서 살핀 플랑드르 지역에 유행했던 풍속화와 같은 맥락이죠.

농민 화가 브뤼헐 작품과 비슷하군요!

맞아요. 피터르 더 호흐Pieter de Hooch가 그린 오른쪽 그림도 풍속화입니다. 그림과 조각으로 꾸민 집안에서 두 여인이 침대보를 정리하는 장면을 포착했어요. 옆에서는 꼬마가 기다란 막대기로 한창 공놀이를 하고 있습니다. 네덜란드에는 헤젤러흐Gezellig라는 말이 있습니다. '안락하고 편안하다'는 뜻으로 네덜란드 사람들에게 가장 중요한 가치관입니다. 특히 가정에서의 헤젤러흐를 중요하게 생각했죠.

크비레인 판 브레켈렝캄, 재단사의 작업실, 1661~1662년, 라익스 뮤지엄 허름한 세탁소이지만 가게 한가운데에 그림이 걸려 있다.

그래서 안락하고 편안한 느낌을 안겨주는 그림을 선호했군요.

네덜란드 풍속화는 중산층 가족의 집안 풍경을 단골 소재로 삼았습니다. 앞에서 하를럼에서 인기 높았던 그림 장르 통계를 다시 보면 풍속화가 6퍼센트에서 12.9퍼센트로 두 배 이상 증가했음을 알 수 있습니다. 17세기 네덜란드 미술시장이 발전하면서 가장 주목받는 회화 장르로 떠오른 거예요.

그런데 이런 그림으로 집을 가득 채우면 지루할 것 같아요.

평화롭고 여유로운 풍속화와 달리 왁자지껄하고 짓궂은 이야기를 담은 풍속도도 있었습니다. 흥미로운 스토리텔링의 대가, 얀 스테인Jan Steen의 작품 세계로 빠져볼까요?

피터르 더 호흐, 리넨장 옆의 여인들, 1663년, 라익스 뮤지엄 17세기 네덜란드 풍속화는 이전과 달리 당시 중산층의 안락한 삶을 그려냈다.

| 뼈 있는 풍자의 세계 |

보기만 해도 소란스러운 분위기가 느껴지죠? 얀 스테인은 17세기 네덜란드를 대표하는 풍속화가입니다. 그는 일상의 풍경에 막장 드라마 같은 요소를 추가했는데요. 그림의 주인공은 맨 뒤에서 졸고 있는 여인입니다. 화려한 옷차림과 등 뒤에 걸린 열쇠가 집주인임을 말해주고 있어요.

집주인이 잠깐 눈 붙인 사이에 난장판이 벌어졌군요.

아이들은 담뱃대를 물고 포도주 통을 열고, 심지어 벽장 속 금고에서 돈을 훔치고 있습니다. 뒤에 있는 세 어른은 아랑곳하지 않고 한가롭게 책을 읽거나 바이올린을 켭니다. 화면 한가운데 두 젊은이는 한껏 취했는데요. 우

얀 스테인, 사치를 경계하라, 1663년, 빈 미술사 박물관 얀 스테인은 일상 속 다양한 이야기를 유쾌하고 풍자적인 눈길로 담아냈다.

리를 바라보며 웃는 노란 옷의 여인 손에는 넘치도록 따른 와인이 있습니다. 그 옆에 있는 남자는 뒤에 선 여성을 곁눈질하며 탐내는 듯하죠. 동물도 보입니다. 식탁에 놓인 파이를 먹느라 정신없는 강아지, 책 읽는 남자 어깨 위에서 아이들을 바라보는 오리, 벽시계를 만지며 장난치는 원숭이, 바닥에 떨어진 장미를 주워 먹는 돼지가 있네요.

그야말로 왁자지껄하군요. 얀 스테인은 왜 이런 그림을 그렸을까요?

힌트는 오른쪽 아래 계단에 놓인 칠판에 있습니다. '풍요 속 사치를 조심하라'는 속담이 적혀 있는데요. 그림 속 집주인처럼 눈 감은 채로 손을 놓으면 힘들게 쌓은 재물이 순식간에 사라진다는 경고를 담은 겁니다. 천장에 달린 바구니 속 목발, 지팡이, 회초리는 사치로 재물을 몽땅 잃었을 때 얻게 될 질병과 빈곤을 의미합니다.

요한 더 브뤼너, 지너베르크의 엠블레마타, 1624년, 라익스 뮤지엄

그저 웃자고 만든 막장 드라마가 아니라 깊은 교훈을 담았군요.

얀 스테인은 네덜란드 속담을 주변 이야기나 소시민의 일상으로 유쾌하게 풀어내는 재주를 가졌죠. 한편 풍속화는 당시 유행한 네덜란드의 엠블럼 북과도 관계가 있습니다.
엠블럼 북은 속담이나 교훈을 다룬 판화와 짤막한 글을 모아 엮은 책이

에요. 16~17세기 유럽, 특히 네덜란드에서 유행했습니다. 그림과 교훈을 함께 다루는 방식에 익숙해지면서 자연스럽게 풍속화에도 그 방식을 녹여낸 거죠.

얀 스테인은 어떻게 저런 세세한 부분까지 신경 써서 그렸을까요?

얀 스테인은 화가이자 동시에 큰 여관을 운영했습니다. 아무래도 여관은 수많은 사람이 드나드는 만큼 인물 탐구소이기도 했습니다. 다양한 군상을 관찰하며 그림 속 인물로 녹여낼 수 있었죠.

아래 그림에도 제각기 다른 인물들의 표정과 행동이 돋보여요.

얀 스테인, 탄생 축하, 1664년, 월레스 컬렉션 갓 태어난 신생아를 아빠가 흐뭇하게 안고 있다. 그 바로 뒤에 손으로 승리의 v자를 하고 있는 인물은 화가 자신으로 추정하기도 한다.

탄생 축하라는 작품입니다. 사람들이 갓 태어난 아기를 축하하려고 모였네요. 왼쪽 뒤편에는 아이를 낳은 여인이 누워 있고, 가운데에는 아기를 품에 안고 한껏 즐거워하는 인물이 자리합니다. 주변 인물들도 일제히 아기를 바라보는데 동시에 조금 묘한 구석이 있습니다.

어떤 부분이 묘한가요?

그림 오른쪽 요리하는 두 하녀 앞에 깨진 달걀 껍데기가 마구 널려 있습니다. 당시 달걀 깨기는 성관계를 암시하는 표현이었습니다. 특히 속이 텅 빈 달걀은 아버지로 보이는 인물이 생식 능력이 없음을 뜻하죠. 아니나 다를까 아이를 안은 아버지 뒤에는 손가락으로 브이 V를 그리고 있는 남성이 있습니다. 짓궂은 웃음이 마치 자신이 진짜 아버지라고 말하는 듯합니다.

| 네덜란드의 김홍도 |

이렇듯 얀 스테인은 세속적인 블랙 코미디를 즐겨 그렸습니다. 그의 작품에서 빼놓을 수 없는 그림을 더 소개할게요. 다음 페이지에 있는 마을 학교라는 작품입니다.

시끌벅적 난장판이네요. 쉬는 시간인가 봐요.

책상에 올라간 아이, 아무 생각 없이 잠든 아이, 싸우는 아이 등 요즘도 얼

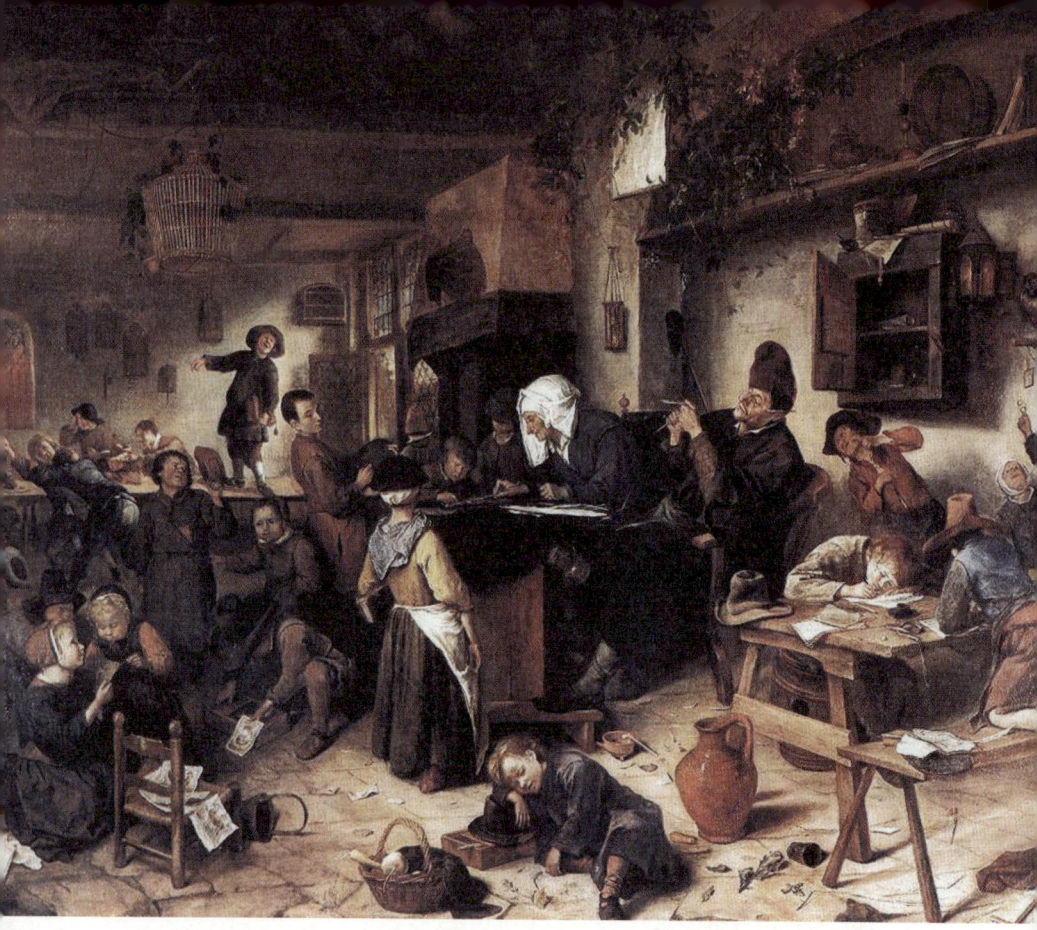

얀 스테인, 마을 학교, 1670년경, 스코틀랜드 국립미술관 남자 선생은 술에 취해 있고 여자 선생님만 학생들을 열심히 가르치려고 한다. 그러나 학생들은 제각각 소란스러운 모습이다.

마든지 볼 수 있는 모습이죠. 책상에 앉은 남자 선생님은 대낮부터 술을 마셨는지 취한 채 잠들어 있습니다. 그나마 흰 두건을 쓴 보조 선생님이 몇 안 되는 아이들을 열심히 가르치고 있지만 모두 공부에 관심 없고 소란을 피우고 있습니다.

저러다 혼쭐이 나면 어쩌려고 그럴까요.

얀 스테인, 마을 학교, 1665년경, 아일랜드 국립미술관 선생님이 아이를 훈육하는 장면 아래로 낙서 같은 시험 답안지가 보인다.

당시 네덜란드 교육 체계의 문제점을 풍자한 그림일지도 모릅니다. 동시에 네덜란드에서 초등 교육이 얼마나 활발하게 운영되었는지 엿볼 수 있죠. 네덜란드는 시민사회였는데요. 부르주아를 중심으로 노동자와 평민이 이끄는 사회여서 교육의 역할이 아주 중요했습니다.

학교 풍경을 담은 얀 스테인은 한국에서 특이한 별명으로 불립니다. 바로 네덜란드의 김홍도인데요. 얀 스테인이 그린 또 다른 마을 학교를 보면 그 이유를 짐작할 수 있을 거예요.

앞 페이지의 그림을 보시면 한 아이가 잔뜩 꾸지람을 듣고 울고 있죠. 숙제를 봐주던 선생님은 오른손에 무언가를 든 채 아이를 다그치고, 우는 아이 발치엔 엉망이 되어버린 종이가 구겨져 있습니다. 김홍도의 서당도가 자연스레 떠오르는 장면입니다.

선생님 앞에서 우는 아이의 모습이 똑 닮았어요.

김홍도, 서당도, 18세기 후반, 국립중앙박물관 얀 스테인의 마을 학교와 유사해 인상적이다.

서당도에는 배운 것을 제대로 암기하지 못해 회초리를 맞고 서럽게 우는 아이가 있죠. 주변 친구들은 킥킥 웃고요. 그림 맨 아래 뒤통수만 보이는 아이는 몸집을 보아하니 가장 어린 듯합니다. 맨 뒤에서 이 모습을 본 꼬마는 어떤 표정을 짓고 있을까요?

훈장님의 꾸지람이 얼마나 무서웠을까요.

얀 스테인, 마을 학교(부분), 1665년경, 아일랜드 국립미술관

얀 스테인의 마을 학교를 통해 조금이나마 아이의 표정을 짐작할 수 있습니다. 낄낄대며 웃는 소녀 옆에는 잔뜩 겁먹은 얼굴로 긴장한 꼬마가 서 있습니다. 서당도 속 막내도 비슷한 표정을 짓고 있지 않았을까요? 마을 학교와 서당도는 100년이라는 시간 간격을 두었는데요. 지구 반대편의 두 화가가 비슷한 장면을 그려냈다는 점이 참 흥미롭습니다.

| 세계에서 가장 낮은 땅 |

네덜란드인은 자신들이 누린 세계를 다양한 모습으로 화폭에 담았습니다. 정물화에는 풍요로운 물질과 더불어 철학적 메시지를 새겼고, 풍속화에는 일상을 고스란히 녹여냈습니다. 이번에는 네덜란드 회화의 정수라고 평가받는 풍경화를 볼 차례입니다. 풍경화는 네덜란드 황금기에 가장 많이 그려진 장르이기도 해요.

풍경화의 인기 비결을 알려면 우선 네덜란드의 환경을 살펴봐야 합니다. 네덜란드 하면 무엇이 먼저 떠오르나요?

튤립과 풍차요!

끝없이 펼쳐진 형형색색의 튤립과 저 멀리 돌고 있는 풍차가 절로 떠오르죠. 앞에서 튤립을 이야기했으니 이번에는 풍차에 주목해볼까요. 풍차는 바람의 힘을 이용해 에너지를 발생시키는 기계로 15세기 네덜란드에 널

네덜란드의 풍차와 튤립

네덜란드 간척 사업 전과 후 네덜란드 영토는 지대가 낮은 땅을 일구어 만든 노력의 결과이다.

리 퍼집니다. 이때부터 네덜란드는 풍차를 이용해 호수나 바다를 육지로 만드는, 이른바 간척 사업을 본격적으로 시작합니다.

새만금 같은 간척 사업을 15세기에 했다고요?

네덜란드는 '낮은 땅'이라는 뜻입니다. 낮다, 밑이라는 의미의 네더Nether와 땅을 의미하는 란드Land를 합친 말이죠. 이름에서 드러나듯 네덜란드는 국토의 절반이 해발 고도가 1미터도 안 되는 야트막한 땅입니다. 심지어 네덜란드 국토의 25퍼센트는 해수면보다 낮죠. 암스테르담 스히폴 공항도 해발 고도가 마이너스 5미터라고 하니 좀 당황스럽죠? 30미터 높이의 언덕도 네덜란드인에겐 꽤 높은 산이랍니다.

산악 지대가 거의 절반에 이르는 우리나라는 상상조차 힘든 풍경이네요.

네덜란드는 지금과 같은 국토를 이루기 위해 대대적인 간척 사업을 벌입

네덜란드의 홍수 위험지대 국토의 절반 이상이 홍수 위험지대에 해당한다.

니다. 왼쪽 페이지의 그림은 간척 사업 전 1300년대 네덜란드 지형입니다. 군데군데 비어 있죠? 그러나 15세기에 접어들며 오늘날 국토의 약 20퍼센트에 해당하는 땅을 사람이 살 수 있는 곳으로 만들었습니다. '신은 세상을 만들었지만, 네덜란드는 네덜란드인들이 만들었다'라는 유명한 속담이 있을 정도죠. 수 세기에 걸쳐 국토를 직접 일군 노력은 충분히 자부심을 가질 만합니다.

지면이 낮으면 결국 잠기지 않을까요? 게다가 지구 온난화로 인해 해수면이 높아지고 있잖아요.

맞습니다. 위 지도는 네덜란드의 절반 가까운 지역이 홍수로 물에 잠길 위험이 있음을 보여줍니다. 지금은 제방을 높이고, 댐과 해일 방벽을 지어 위기를 대비할 수 있지만 17세기에 홍수를 예방하는 장치는 바로 풍차였습니다.

그저 멋진 조형물이라고 생각했는데 상당히 중요한 역할을 했군요.

풍차는 순전히 바람의 힘으로 움직이는 일종의 친환경 모터입니다. 풍차 날개는 나무로 만들어져 손상되지 않도록 각별히 주의해야 했죠. 풍차 날개에는 돛이 달려 있는데, 바람이 없을 때는 돛을 활짝 펴주고 바람이 강할 때는 풍차가 부서지지 않도록 돛을 접어줘야 했습니다.

네덜란드 전통 풍차 풍차 내부 설계도

육지의 범선이었네요.

돛을 때맞춰 펴고 접으려면 늘 한두 명의 인력이 대기해야 했습니다. 풍차가 계속 돌아가며 물을 퍼내야 모두가 평화로운 삶을 이어갈 수 있었으니까요. 물론 풍차가 모든 천재지변을 막을 순 없었겠죠. 1421년 네덜란드는 역사상 최악의 홍수를 만납니다. 아래 그림에서 당시의 혼돈을 엿볼 수 있습니다.

작자미상, 성 엘리자베스 축일의 홍수, 1490~1495년경, 라익스 뮤지엄 엄청난 피해를 가져다 준 1421년 홍수를 묘사했다.

저런, 마을 깊숙한 곳까지 물이 들어찼네요.

성 엘리자베스 축일의 홍수는 도르드레흐트 지역의 23개 마을이 잠기고, 2천 명 이상이 목숨을 잃은 비극을 담은 작품입니다. 도시는 이미 물에 잠겼고 사람들은 급하게 배로 물건을 옮기고 있습니다. 곳곳에 물에 빠져 죽은 수많은 사람과 가축이 보이네요.

| 되찾은 땅, 자부심을 그리다 |

네덜란드인들은 이런 악몽을 극복하며 일궈낸 세계에 자부심이 컸습니다. 국토를 향한 애정이 이루 말할 수 없겠죠. 여기에 불을 지핀 사건이 발발했으니 바로 스페인과의 전쟁입니다.

앞에서 말씀하신 독립 전쟁인가요?

맞습니다. 마침내 스페인의 통치에서 벗어나 자주적으로 국가를 이끌게 되자 국토에 대한 애정은 더욱 커져만 갔죠. 그래서인지 네덜란드 풍경화엔 풍차가 자주 등장합니다.
다음 페이지 야코프 판 라위스달의 그림에서도 풍차의 위엄을 느낄 수 있습니다. 기념비처럼 우뚝 선 풍차가 시선을 사로잡는데요. 풍차가 주인공처럼 보이지만 화면 왼쪽에 떠 있는 배에 주목해볼까요.

무역업이 성행한 나라여서인지 배도 종종 등장하네요.

네덜란드인들은 척박한 자연환경 때문에 일찍이 바다로 눈길을 돌렸습니다. 자연스럽게 무역업이 발달했고 막대한 부가 뒤따랐죠. 물 위에 뜬 배는 풍차만큼이나 네덜란드의 자부심을 상징하는 요소입니다. 저 멀리 배경으로 정부 기관으로 보이는 건물이 떡하니 자리를 지키고 있죠. 네덜란드인이 좋아하는 모든 게 이 그림에 등장한 셈입니다.

네덜란드 풍경화에는 하늘도 자주 등장합니다. 네덜란드는 땅이 워낙 낮아서 광활한 하늘 아래 평지가 끝없이 펼쳐진 모습을 어디에서나 쉽게 볼 수 있어요.

제목을 하늘로 바꿔도 될 정도로 화면 절반 이상이 구름으로 차 있어요.

오른쪽 페이지의 그림은 살로몬 판 라위스달의 풍경화입니다. 바로 아래 작품을 그린 야코프 판 라위스달의 삼촌이죠. 강 오른쪽에 뜬 배는 당당

야코프 판 라위스달, 베이크 베이 뒤르스테더의 풍차, 1668~1670년경, 라익스 뮤지엄 화면 가운데 당당하게 자리 잡은 큰 풍차가 인상적이다.

히 네덜란드 국기를 내걸고, 탁 트인 하늘과 맞닿은 먼발치에는 어렴풋이 교회가 보입니다. 당시 네덜란드인들이 누렸던 것들을 풍경 속에 차곡차곡 배치해 두었습니다. 참, 이 그림에서 눈여겨볼 것은 바로 소입니다.

뜬금없이 소가 주인공이라고요?

네덜란드는 환경상 곡물은 주변 국가에서 수입하고, 농민들은 화훼업이나 낙농업에 집중했습니다. 우리가 흔히 고다 치즈라고 부르는 하우다 치즈의 원산지가 네덜란드입니다. 이처럼 낙농업이 국가의 주요 산업으로 성장하면서 네덜란드인에게 소는 중요한 존재로 자리잡습니다. 네덜란드인이 가장 사랑하는 소 그림이 따로 있을 정도로 말이죠. 바로 다음 페이지의 그림인데요. 파울뤼스 포터르가 그린 황소입니다. 폭 3.4미터, 세로 2.4미터로 크기가 엄청납니다. 그림 속 소와 양도 실제 크기와 거의 비

살로몬 판 라위스달, 소와 풍차가 있는 강의 풍경, 1653년, 브레멘 미술관 낙농업에 주력한 네덜란드에서 소는 매우 중요한 가축이었다. 멀리 배경에 풍차와 성당이 보인다.

파울뤼스 포터르, 황소, 1647년, 마우리츠하위스 소와 양 떼가 실제 크기로 거대하게 그려져 있다.

숱하죠. 보송보송 한 올 한 올 털까지 구분할 수 있을 정도로 세밀하게 그렸습니다. 윤기가 흐르는 소 뒤에는 말끔하게 관리한 목초지가 펼쳐집니다. 나이 든 목자가 푸근한 얼굴로 한가로이 풀을 뜯는 가축을 지켜보고 있네요.

| 가로수 그늘 아래 펼쳐진 유토피아 |

지금까지 네덜란드 풍경화 속 숨은 요소를 살폈습니다. 하지만 주인공은

메인더르트 호베마, 미델하르니스의 가로수길, 1689년, 런던 내셔널 갤러리 네덜란드 풍경화를 대표하는 작품으로 한적한 시골 풍경을 통해 평화와 안정을 누리는 네덜란드 국토를 상징한다.

늘 마지막에 나오는 법이죠. 네덜란드에서 가장 유명한 풍경화를 꼽으라면 바로 위 그림일 겁니다. 라위스달의 제자인 메인더르트 호베마의 미델하르니스의 가로수길이라는 작품입니다.

미술책에서 언뜻 본 기억이 나요.

얀 스테인이 화가 겸 여관 주인이었다고 말씀드렸죠? 호베마 역시 부업으로 와인을 만들었는데 상당히 적성에 맞았나 봅니다. 부업을 시작하고

나서는 그림을 많이 그리지 않았으니까요. 그래서 호베마는 뒤로 갈수록 작품이 얼마 없어요. 다행히 이 그림은 와인을 만들던 시절에 남긴 명작입니다.

이 그림은 특히, 멀리 일자로 이루어진 지평선과 수직으로 배치된 가로수가 대조를 이룬 게 일품이죠. 네덜란드 풍경화답게 하늘이 화면의 3분의 2를 차지합니다. 언뜻 보면 가로수가 하늘 경관을 막는 듯하지만, 구도를 유심히 살피면 정중앙으로 빨려 들어가는 느낌이 듭니다. 평면의 캔버스이지만 공간감이 느껴져 높은 지대에서 가로수길을 내려다보는 듯한 착각이 들 정도죠.

미델하르니스의 위치

지대가 낮은 네덜란드를 고려하니 더 재미있는데요.

메인더르트 호베마, 미델하르니스의 가로수길(부분), 1689년, 런던 내셔널 갤러리
오른쪽 뒤쪽으로 배의 돛머리가 보여 항구임을 알 수 있다.

이 그림이 더욱 흥미로운 건 네덜란드 풍경을 그대로 담아냈기 때문입니다. 과거의 네덜란드를 짐작할 수 있고, 동시에 지금과 비교할 수 있으니까요. 작품 제목에도 등장하는 미델하르니스는 네덜란드 남서부 로테르담 아래에 있는 작은 어촌입니다.
어촌으로 들어가는 가로수길이 그림 한복판에 있고, 언덕 너머로 배의 돛

미델하르니스 풍경 가지런한 가로수길 옆으로 배가 정박해 있는 오늘날의 풍경이 호베마 그림을 연상시킨다.

이 쭉 늘어선 모습을 보니 부근에 항구가 있는 듯합니다. 도로 양옆에 수로가 있는 모습도 지금과 별반 차이가 없네요.

그림에 수로를 표현한 걸 보면 당시 중요한 역할을 했나 봅니다.

네덜란드는 지대가 낮아서 배수가 중요했습니다. 범람하지 않도록 물이 지나는 길을 관리해야 했죠. 지금도 네덜란드에서는 크고 작은 수로와 쭉 늘어선 가로수를 흔히 볼 수 있는데요. 정돈된 길, 수로, 가로수를 그림으로 그렸을 정도니 당시 네덜란드가 얼마나 체계적인 사회였는지 짐작할 수 있겠죠?

네덜란드는 국토를 관리하는 데 온갖 정성을 기울인 나라군요.

이번에는 풍경화 속 인물에 주목해볼까요? 아무래도 그림 한복판에 자리한 인물이 인상적일 텐데요. 어깨에 길쭉한 총을 메고 사냥개와 걸어 나오는 사냥꾼이 보입니다. 어촌 반대 방향으로 걷는 걸로 미루어 사냥길에 오른 듯합니다.

메인데르트 호베마, 미델하르니스의 가로수길(부분), 1689년, 런던 내셔널 갤러리

총을 메고 있어서 군인인 줄 알았어요.

좋은 지적입니다. 이 인물은 언제든지 군인이 될 수 있습니다. 당시 네덜란드는 전쟁을 치르며 용병을 동원했지만, 병력의 핵심은 시민군이었습니다. 민병대가 잘 짜여 있어서 생업에 종사하던 사람들이 비상시에는 전쟁터로 나갔죠. 여기서 의기양양한 사냥꾼은 느긋하게 사냥길에 나서지만 국가에 위기가 닥치면 언제든지 조국을 위해 싸우는 군인이 되었을 겁니다.

이번에도 단순히 아름다운 경치만 담은 게 아니네요.

국토에 대한 인식을 치밀하면서도 친절하게 그림으로 표현한 장르가 풍경화였던 거죠. 평범해 보이는 자연과 생활의 터전이 네덜란드인들에겐 정성껏 일군 세계였습니다. 풍경을 화폭에 담는 과정은 그 의미를 되새기는 일이었을 거예요.

난처하 군의 필기노트

북유럽 바로크 03

암스테르담이 유럽의 경제 중심지로 떠오르며 자본주의가 싹튼다. 시민들을 중심으로 미술시장이 발달했고, 풍속화와 풍경화가 네덜란드 가정의 벽면을 빼곡하게 채운다. 풍경화 속 다양한 요소에서 국토를 향한 네덜란드인의 자부심이 드러난다.

네덜란드에서 피어난 자본주의

튤립 버블 17세기 초중반 네덜란드를 휩쓴 튤립 투기 현상. → 역사상 최초의 자본주의적 투기로 평가됨.
미술시장의 발달 경작지가 충분치 않은 네덜란드 특성에 따라 평범한 농민과 노동자가 미술품 거래를 부수입으로 여기기 시작함.

스토리텔링이 가미된 풍속화

- 일상을 생생하게 담아낸 풍속화가 인기 장르로 부상함.
얀 스테인 막장 드라마라고 해도 손색없을 짓궂은 이야기를 담은 풍속화의 대가. → 교훈이 담긴 당시의 속담을 그림으로 유쾌하게 풀어냄.
 예 얀 스테인, 사치를 경계하라, 1663년

국토를 바라보는 새로운 시각, 풍경화

- 국토의 25퍼센트가 해수면보다 낮은 네덜란드는 일찌감치 간척 사업이 발달함.
풍차 바람의 힘으로 물을 퍼내는 기계. 네덜란드인에게는 홍수를 예방하여 일상을 유지하게 만드는 생명줄이었음.
- 네덜란드가 스페인으로부터 독립하자 국토에 대한 애정은 더욱 커짐. → 풍경화가 네덜란드의 자랑스러운 경관을 그려 넣는 장르로 성장함.
 예 메인더르트 호베마, 미델하르니스의 가로수길, 1689년

탁월함은 평범한 일을 비범하게 잘하는 것이다.
— 존 W. 가드너

04 17세기 네덜란드 미술의 '르네상스'

#렘브란트 #레이던 #프란스 할스 #하를럼 #페르메이르
#델프트 #네덜란드 바로크 #17세기 르네상스

17세기 네덜란드는 빛과 어둠이 극명하게 교차한 시기였습니다. 스페인과 치열한 독립전쟁을 벌여 엄청난 경제적 성장을 이루었지만, 투기 열풍이 불어 파산자도 속출했습니다. 우리가 잘 알고 있는 네덜란드의 국민화가 렘브란트도 이 시기 네덜란드에서 활동했습니다.

드디어 렘브란트군요. 그의 작품 야간순찰이 라익스 뮤지엄 한가운데 멋지게 걸려 있다고 말씀하셨잖아요.

맞습니다. 그는 격동의 시대를 지나온 네덜란드를 누구보다 생생하고 깊이 있게 그려냈죠. 덕분에 수백 년이 지난 지금까지 전 세계 미술 애호가와 네덜란드 국민의 사랑을 듬뿍 받고 있습니다.
그의 그림을 보면 타임머신을 타고 격동의 시대 속 네덜란드를 방문하는

느낌이랄까요? 우선 그의 고향 레이던으로 가봅시다.

| 레이던에서 태어난 국가대표 화가 |

아래 왼쪽 사진은 레이던의 도시 풍경입니다. 렘브란트가 활동했던 17세기에는 옷감 생산으로 분주한 산업 도시였습니다. 레이던은 네덜란드 최초의 대학이 세워진 것으로도 유명합니다. 독립전쟁 초기에 레이던 시민들이 결정적 역할을 한 업적을 기리기 위해 1575년 레이던 대학이 세워졌습니다. 노벨상 수상자를 여럿 배출한 명문 대학이죠.

네덜란드를 대표하는 명문대가 렘브란트의 고향에 있군요.

렘브란트도 이 대학에 다녔습니다. 렘브란트의 부모님은 대학교에서 멀지

오늘날 레이던의 풍경(왼쪽) 17세기 레이던은 암스테르담에 이어 네덜란드에서 두 번째로 큰 도시였다. 1574년 스페인을 물리친 것을 기념하여 매년 10월 3일에 큰 축제가 열린다.
레이던 대학교, 1575년, 레이던(오른쪽) 비록 잠시 다녔지만, 렘브란트는 레이던 대학이 배출한 가장 유명한 인물 중 한 명이다.

않은 곳에서 방앗간을 운영했는데요. 렘브란트를 중등 교육기관인 라틴어 학교와 대학에 진학시킨 것으로 미루어 교육 열정이 대단했던 듯합니다. 정작 렘브란트는 공부에 흥미가 없었나 봅니다. 대학을 금방 그만두고 그림 공부에 전념했거든요. 어릴 적부터 미술에 소질을 나타낸 렘브란트는 레이던에서 선배 화가들에게 3년간 그림을 배웁니다. 그리고 암스테르담으로 옮겨 6개월간 기본기를 다지죠. 1625년 렘브란트는 레이던으로 돌아와 작업실을 열고 본격적으로 화가의 길을 걷습니다. 그의 나이 19살이었습니다. 공방을 연 이듬해에 그린 그림을 볼까요. 다음 페이지에 있는 그림입니다.

이 그림 속 노인은 토빗이라는 인물입니다. 의심 때문에 눈이 먼 그는 아내가 일한 대가로 받아온 아기 염소를 훔쳤다고 의심하다가 결국 반성하는 이야기입니다.

의심하다가 눈을 잃었는데도 의심했다고요? 더 큰 벌을 받는 게 무서워 신께 기도하는 걸까요?

렘브란트는 초기에 이같이 잘 알려지지 않은 주제의 종교화를 자주 그렸습니다. 당시 네덜란드는 시민들이 가정에서 기도, 묵상, 교육용으로 쓸 자그마한 종교화를 주문했는데요. 렘브란트는 성경 지식이 풍부하거나 고대 신화나 역사에 해박한 사람만이 이해할 수 있는 지적인 그림을 그린 겁니다.

당시 네덜란드 사람들의 지적 수준이 높았던 걸까요?

그렇게 볼 수도 있고, 아니면 렘브란트가 대학 교육을 받은 엘리트였기 때

렘브란트, 토빗과 염소를 든 안나, 1626년, 라익스 뮤지엄 렘브란트의 초기 그림으로 가톨릭 경전 외경에 실린 이야기를 그림에 담았다.

문에 이런 독특한 주제를 그렸을지도 모릅니다. 이후에 그린 성경이나 역사의 일화를 담은 그림에서도 지적인 흐름은 계속됩니다.

그런데 렘브란트가 본격적으로 명성을 얻은 분야는 초상화입니다. 1631년 25살의 렘브란트는 암스테르담으로 활동 무대를 옮깁니다. 이때 그린 오른쪽 페이지의 초상화로 단박에 유명 화가의 반열에 오릅니다.

| **이야기를 그리는 초상화가** |

시체를 해부하는 장면이 충격적인데요?

17세기에 해부학 강의는 입장료를 지불하면 누구나 관람할 수 있는 행사였습니다. 1632년 해부학 수업을 그려달라는 제안에 렘브란트는 니콜라스 튈프 박사가 외과 의사 7명 앞에서 강의하는 모습을 화폭에 담았습니다.

마치 현장에 있는 듯 생생해요.

렘브란트, 튈프 박사의 해부학 강의, 1632년, 마우리츠하위스 암스테르담 외과 의사 조합은 매년 해부학 공개 수업을 열고, 5~10년에 한 번씩 유능한 초상화가에게 그림을 의뢰했다. 렘브란트가 26세에 그린 이 작품에서 그의 초기 초상화 실력을 엿볼 수 있다.

렘브란트, 툴프 박사의 해부학 강의, 1632년, 마우리츠하위스(왼쪽) / 미힐 얀손 판 미레벨트, 빌럼 판 데르 메이르 박사의 해부학 강의, 1617년, 델프트 시립미술관(오른쪽) 증명사진처럼 모두 정면을 바라보는 미레벨트의 그림에 비해, 렘브란트는 인물들을 주제에 맞추어 생동감 있게 풀어냈다.

그 생생함이 렘브란트가 주목받은 이유입니다. 렘브란트는 전체 구도는 물론 인물의 표정과 디테일까지 여러 요소를 철저히 계획해 이야기가 살아있는 초상화를 구현했습니다. 그림 속 해부학 수업을 참관하는 7명의 외과 의사들은 호기심 가득한 얼굴로 제각기 개성이 넘쳐 보입니다.

빛의 사용도 인상적입니다. 화면 가운데 누워 있는 창백한 시신에 유난히 밝은 빛이 내리쬐어 시선을 모으는데요. 마치 반사광 같은 역할로 시신과 가까울수록 주변 인물의 얼굴도 밝게 표현됩니다.

빛 때문일까요. 시신을 바라보는 사람, 강의에 집중하는 사람, 다양한 얼굴이 한눈에 들어와요.

그림을 보다 보면 모자를 쓴 강의자 툴프 박사에게 눈길이 갑니다. 시신의 왼쪽 팔을 해부하는 툴프 박사의 손을 환하게 표현했죠. 오른손은 시신의

근육 가닥을 들어 올리고 왼손은 살짝 오므렸습니다. 여기서 튈프 박사가 들어 올려 강조한 근육은 엄지와 검지를 움직이게 만드는 근육입니다. 박사는 왼손을 움직이며 이 근육이 움직이는 원리를 설명하고 있습니다.

렘브란트는 인물을 묘사하는 데 그치지 않고 수업의 내용과 분위기까지 담으려 했습니다. 이전 시기에 그려진 다른 해부학 수업 그림과 비교하면 렘브란트의 탁월함이 더욱 돋보입니다. 왼쪽 페이지의 두 그림 중 오른쪽 미레벨트라는 화가의 그림을 보면 등장인물을 단지 나열한 느낌이 들지 않나요?

렘브란트의 그림은 열띤 강의 현장을 옮겨놓은 느낌이라면 오른쪽 그림은 경직된 느낌이에요.

이렇게 집단 초상화를 멋지게 그려내면서 26살의 렘브란트는 단숨에 암스테르담 미술 구매층의 마음을 사로잡습니다.

| 지상에 안착한 종교화 |

암스테르담에 렘브란트라는 실력파 화가가 활동한다는 소문은 네덜란드 연방공화국 총독의 귀에도 들어갑니다. 렘브란트는 총독의 주문을 받아 1632년부터 1646년까지 그리스도의 수난을 주제로 5개 연작을 제작합니다. 다음 페이지의 왼쪽 그림은 이때 제작한 연작 중 가장 유명한 십자가에서 내리심입니다.

렘브란트, 십자가에서 내리심, 1632~1633년, 알테 피나코테크(왼쪽) / 루벤스, 십자가에서 내리심(부분) 판화, 1650~1724년, 영국 박물관(오른쪽) 렘브란트는 루벤스의 그림을 참고하면서도 네덜란드의 신교도 분위기에 맞춰 차분하고 인간적으로 풀어냈다.

루벤스도 십자가에서 내리심을 그리지 않았나요?

맞습니다. 렘브란트는 같은 제목의 루벤스 작품을 아마도 판화로 알고 있었던 듯합니다. 왼쪽은 렘브란트, 오른쪽은 루벤스 작품입니다. 렘브란트는 루벤스의 그림을 참고하되 독창성을 담으려 했던 것 같습니다. 같은 주제이지만 느낌이 확연히 다르죠?

루벤스 작품은 판화여도 인물의 움직임이 커 보여요. 반면 렘브란트의 작품은 차분해요.

맞습니다. 루벤스가 그리스도의 죽음을 영웅적인 신체로 잡아냈다면 렘브란트는 한 인간의 고결한 희생으로 표현했습니다. 두 그림은 크기도 꽤 차이가 납니다. 루벤스의 원래 그림은 높이 4.2미터, 폭 3.2미터로 웅장하지만, 렘브란트의 종교화는 개인의 묵상이나 교육 자료로 그려 그리 크지 않아요. 높이 90센티미터, 폭 60센티미터로 아담하죠.

크게 보면 루벤스가 남부 네덜란드, 즉 플랑드르 미술을 대표한다면 렘브란트는 북부 네덜란드를 대표합니다. 루벤스는 이탈리아 유학생 출신이지만, 렘브란트는 유학을 가지 않고 화가들의 작품을 참고해 자신만의 작품 세계를 구축했죠. 당시 북부 네덜란드 중 위트레흐트 지역은 로마에서 임명한 주교가 다스렸는데요. 로마와 우호적인 관계를 쌓은 만큼 위트레흐트의 화가들은 로마를 오가며 자연스럽게 당시 로마에서 유행하던 카라바조 화풍에 녹아들었습니다.

카라바조는 등장하지 않는 곳이 없군요.

렘브란트에게 그림을 가르쳐 준 스승들은 대부분 이탈리아 유학파였습니다. 따라서 렘브란트는 일찍부터 동시대 이탈리아 화풍에 익숙했을 거예요. 그중에서도 다음 페이지에 있는 눈을 잃은 삼손이라는 작품은 카라바조의 영향이 두드러지게 나타납니다.

강렬한 명암 대비에 극적인 표현이 딱 카라바조 그림을 떠올리게 하네요.

렘브란트, 눈을 잃은 삼손, 1636년, 슈테델 미술관 삼손의 힘의 원천을 알아내고자 그를 유혹하는 데릴라가 삼손의 약점인 머리카락을 든 채 달아나고 있다. 데릴라의 화려한 옷과 배경의 침구에서 성적 탐욕으로 몰락한 삼손의 상황을 짐작할 수 있다.

앞에서 살핀 종교화와 비교하면 인물 배치와 빛의 표현이 훨씬 격정적이죠. 성경에 등장하는 삼손과 데릴라를 그렸는데요. 데릴라가 삼손의 힘의 원천인 머리카락을 자르고 눈을 멀게 만든 긴박한 순간을 생생히 담았습니다. 삼손의 다리와 발가락은 고통으로 오그라들고, 얼굴도 잔뜩 구겨져 있습니다. 카라바조가 그린 홀로페르네스의 목을 베는 유디

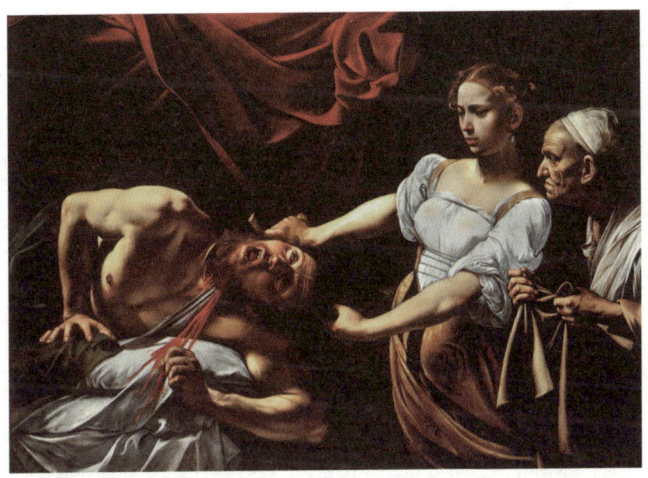

카라바조, 홀로페르네스의 목을 베는 유디트, 1599년경, 팔라초 바르베리니 빛과 어둠을 과감하게 사용한 카라바조의 테네브리즘은 렘브란트를 비롯해 네덜란드의 여러 작가들에게도 큰 영향을 미쳤다.

트의 폭력성이 떠오르죠. 하지만 렘브란트는 이탈리아 화풍을 완벽하게 따르지 않은 모양입니다. 근육질이 아닌 불룩한 배와 몸부림치는 모습의 삼손을 통해 인체를 보다 현실감있게 그려냈습니다.

| 17세기 셀카 자서전 |

렘브란트의 미술을 이야기할 때 자화상을 빼놓을 수 없습니다. 지금까지 80여 점의 자화상이 전해지는 걸로 미루어 그는 1년에 두세 점의 자화상을 그린 것으로 보입니다. 다음 페이지처럼 그의 자화상을 나란히 놓으니 렘브란트의 생애가 절로 그려지죠. 일종의 셀카 자서전이라고 할까요.

렘브란트, 23세 자화상, 1629년경, 뉘른베르크 게르만 국립박물관(왼쪽) / 렘브란트, 34세 자화상, 1640년, 런던 내셔널 갤러리(오른쪽)

렘브란트의 모습을 시기별로 놓고 보니 비교하는 재미가 쏠쏠한데요. 그런데 나이가 들수록 행색이 초라해 보여요.

렘브란트는 젊은 시절 큰 성공을 거두었지만 50대 들어 재산을 몽땅 잃고 요즘으로 치면 신용불량자 같은 신세가 됩니다. 노년기의 자화상을 보면 젊었을 때의 자신감은 온데간데없고 초라한 노인이 그려져 있습니다. 이때 그에게 무슨 일이 벌어졌을까요? 우선 전성기 시절의 렘브란트부터 만나보겠습니다.

 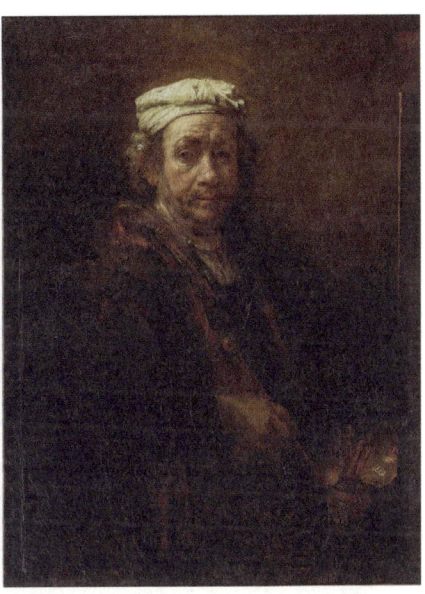

렘브란트, 52세 자화상, 1658년, 프릭 컬렉션(왼쪽) / 렘브란트, 54세 자화상, 1660년, 루브르 박물관 (오른쪽) 나이 들고 초라한 모습이 담긴 후기 자화상에서 가차 없는 화가의 시선이 느껴진다.

| 천재에게 도달한 찬란한 빛 |

암스테르담에서 유명해진 젊은 렘브란트는 1634년 전직 시장의 딸 사스키아 오일렌부르크와 결혼합니다. 성공 가도를 달린 렘브란트의 삶은 선술집의 탕자라는 작품에 그대로 드러납니다. 결혼 이듬해에 그린 다음 페이지의 작품에서 렘브란트는 성경에 등장하는 돌아온 탕자를 주제로 삼았습니다.

술에 거나하게 취한 남자가 렘브란트인가요?

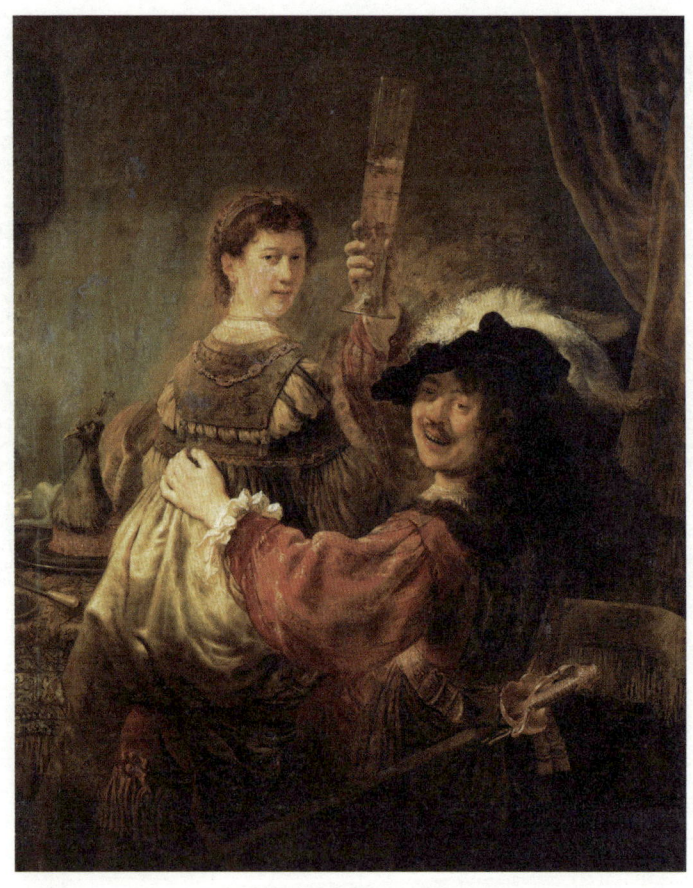

렘브란트, 선술집의 탕자, 1635년, 알테 마이스터 회화관 구약에 등장하는 탕자의 이야기를 자신과 부인의 모습으로 연출했다.

맞습니다. 성경 속 탕자는 부모에게 물려받은 재산을 흥청망청 탕진했죠. 그림에서 렘브란트는 탕자의 모습으로 등장하고 그의 무릎 위에 앉아 있는 술집 여인은 부인 사스키아입니다.

렘브란트는 깃털이 달린 모자를 쓰고 허리춤에는 칼을 차고 있습니다. 테이블 위 화려한 카펫과 칠면조 요리도 행복에 겨워하는 렘브란트의 삶을

강조합니다. 실제로 렘브란트는 연극에 쓰일 법한 의상과 다양한 소품을 수집했다고 알려져 있는데, 그는 자신의 수집품을 이 그림에 그려 넣었습니다. 그런데 이런 수집벽이 훗날 그에게 파산을 가져다 줍니다.

이토록 자신감이 넘쳤던 렘브란트가 파산한다고요?

호화로운 생활에 최고급 저택이 빠질 수 없겠죠. 1639년 렘브란트는 신흥 부촌에 1만 3천 길더에 이르는 최고급 저택을 매입합니다. 당시 암스테르담 주택 평균 가격의 10배가 넘는 가격이었는데요. 요즘으로 치면 수십억짜리 초호화주택을 구매한 셈입니다.

이때 렘브란트는 33세였습니다. 탄탄대로를 걷는 그를 누구도 막을 수 없었습니다. 그림도 잘 팔리고, 제자도 많았으니 대출금을 충분히 감당할 수 있다고 생각했을 거예요.

렘브란트 하우스, 암스테르담 렘브란트가 1639년부터 1658년까지 약 20년간 거주했던 저택이다. 1900년대 초반 암스테르담시가 매입하여 1911년부터 렘브란트 박물관으로 쓰고 있다.

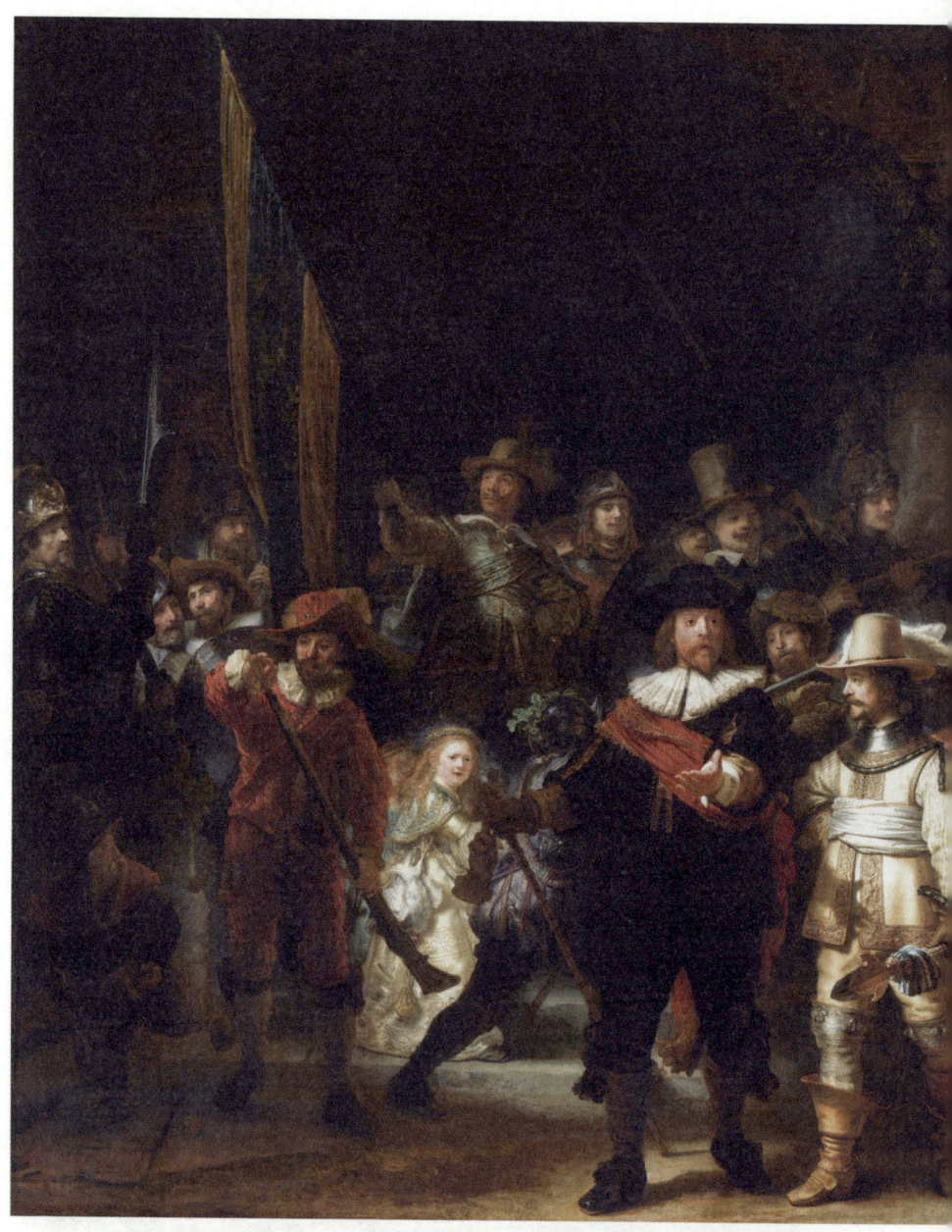

렘브란트, 야간순찰, 1642년, 라익스 뮤지엄 본래 민병대 회관 중앙홀에 있었으나 1715년경 암스테르담 시청에 걸리면서 그림의 일부가 잘려 나갔다. 다행히 다른 작가의 복제본이 있어 원형을 추정할 수 있다.

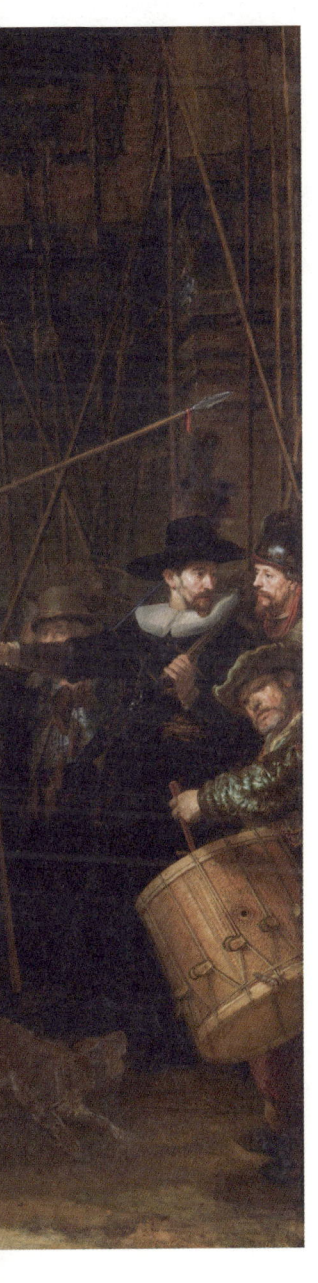

실제로 이 시기 렘브란트의 손끝에서 세상이 기억하는 명작이 탄생합니다. 라익스 뮤지엄을 찾는 사람들이 모두 거쳐가는 2층 중앙홀의 주인공 야간순찰은 1642년 완성됩니다.

드디어 이 작품을 만나는군요!

튈프 박사의 해부학 강의가 렘브란트의 초기 시절을 각인시킨 그림이라면 야간순찰은 전성기를 상징하는 대작입니다. 그림 한가운데 손을 들고 지휘하는 사람은 민병대 부대장 프랑크 바닝 코크입니다. 그를 필두로 16명의 부대원이 그림에 등장하는데요. 이들은 각자 100길더씩 모아 렘브란트에게 그림을 주문했습니다. 1천 600길더는 당시 암스테르담의 주택 평균 가격을 상회하는 큰 금액이었습니다.

오늘날로 치면 수억 원인 거네요.

큰돈을 받은 만큼 렘브란트는 기대에 부응하는 걸작을 선보입니다. 그림의 원제목은 바닝 코크 대장이 이끄는 민병대원 초상화였는데요. 한가운데 서 있는 대장의 지휘에 맞춰 부대원들이 깃발과 무기를 챙겨 출동을 준비하고 있습니다. 이후 작품을 보호하기 위해 덧칠한 니스가 어둡게 변색되어 그림이 전체적

으로 어두워지자 야간순찰이라는 제목을 얻었습니다.

렘브란트는 돈을 낸 부대원보다 더 많은 인물을 그려 넣었는데요. 배경으로 물러선 이들 덕분에 빛을 받은 전면의 부대원에게 더욱 시선이 쏠립니다.

렘브란트, 야간순찰(부분), 1642년, 라익스 뮤지엄

저는 구석의 작은 소녀가 눈에 들어와요.

좀 뜬금없죠? 바쁘게 움직이는 군인들 사이로 아이가 뛰어다니니까요. 소녀가 입은 드레스의 황금빛과 푸른빛은 민병대를 상징합니다. 허리춤에 매달린 흰 닭은 민병대가 소지한 화승총을 상징하고요. 당시 대원들의 소지품에 닭의 발톱 문양을 새겼다고 합니다. 소녀는 실제 인물이라기보다 민병대를 의인화한 상징적 인물인 셈이죠.

민병대라면 직업군인이 아닌데 비싼 그림을 주문한 이유가 있나요?

17세기 네덜란드에서 민병대는 단순한 시민군이 아니었습니다. 네덜란드가 스페인으로부터 독립하는 과정에서 혁혁한 공을 세우고, 독립 후에는 도시의 치안을 담당했어요. 민병대 대장은 대부분 귀족 출신이었고, 무기나 갑옷을 스스로 갖춰야 했던 대원들도 부유층이었습니다. 민병대라는 자부심을 화폭에 담고 싶지 않았을까요?

집단 초상화이자 한 폭의 역사화군요.

바르톨로뫼스 판 데르 헬스트, 룰로프 비커르 대위가 지휘하는 8구역 민병대, 1640~1643년경, 라익스 뮤지엄
당시 단체 초상화의 관례대로 민병대원들은 각자 동일한 비중으로 그려져 있다.

라익스 뮤지엄의 야간순찰 옆에는 다른 화가들이 그린 민병대의 단체 초상화가 함께 걸려 있습니다. 프란스 할스뿐만 아니라 위에 있는 판 데르 헬스트Van der Helst의 작품과 비교하면 렘브란트의 그림 속 인물들이 훨씬 더 생동감 넘쳐 보인다는 것을 느낄 수 있습니다.

위의 작품은 요즘 단체 사진과 비슷한데요. 사람들이 한 줄로 늘어선 모습이 단조로워요.

야코프 카츠, 야간순찰 모작, 1779년, 라익스 뮤지엄 해리 룬덴스가 렘브란트 원본을 따라 그린 것을 야코프 카츠가 다시 모작한 작품이다.

당시에도 이런 구성이 일반적이었습니다. 렘브란트의 야간순찰처럼 한 명 한 명이 다 움직이는 부대원 초상화가 당시 사람들에게 얼마나 신선한 충격을 주었을지 짐작할 수 있습니다.

| 천재 화가의 몰락 |

어느덧 렘브란트의 인생에도 어둠이 깊어집니다. 렘브란트가 야간순찰을 그린 1642년, 부인 사스키아가 갑자기 세상을 떠납니다. 아들 티투스가 한 살도 되기 전에 아내를 먼저 떠나 보내면서 그의 인생은 꼬이기 시작합니다. 티투스를 돌보려고 고용한 보모와 관계를 맺으면서 법정 소송에 시달리고, 밝고 화사한 이탈리아 고전주의 화풍으로 유행이 바뀌면서 그림 주문마저 끊깁니다. 어려운 상황 속에서 애인 헨드리케마저 1663년에 세상을 떠나고, 외아들 티투스도 렘브란트보다 한 해 먼저 숨을 거둡니다.

이뿐만이 아니었습니다. 1656년 50세에 접어든 렘브란트는 개인파산을 신청합니다. 전성기 시절에 초호화 저택을 매입했다고 말씀드렸죠. 이 저택은 4분의 1만 렘브란트 소유였습니다. 잔금을 연 5퍼센트씩 나누어 갚는 조건으로 계약했거든요.

요즘 말로 '영끌'해서 샀다가 발목을 잡혔군요.

맞습니다. 막대한 수입을 믿고 구입한 저택이 결국 그를 몰락으로 이끕니다. 렘브란트는 파산을 결정했지만 8천 400길더를 추가로 내야 했고, 주변으로부터 빌린 돈도 상당했습니다. 1656년 7월 25일 파산 목록을 보면 렘브란트가 그림에도 투자했다는 것을 알 수 있습니다. 라파엘로, 반 에이크, 안드레아 만테냐 등 시대를 풍미한 대가의 작품을 소유했으니까요. 하지만 비참한 상황에서도 렘브란트는 작품 활동을 이어갑니다. 다음 페이지의 돌아온 탕자라는 작품을 볼까요.

신혼 초에 그렸던 탕자 그림에 비해 어둡고 차분하네요.

모든 걸 잃고 집으로 돌아온 아들을 아버지가 품어주고 있습니다. 렘브란트와 사스키아를 그린 탕자 이야기의 '시즌 2'라고 할까요. 세상의 풍요와

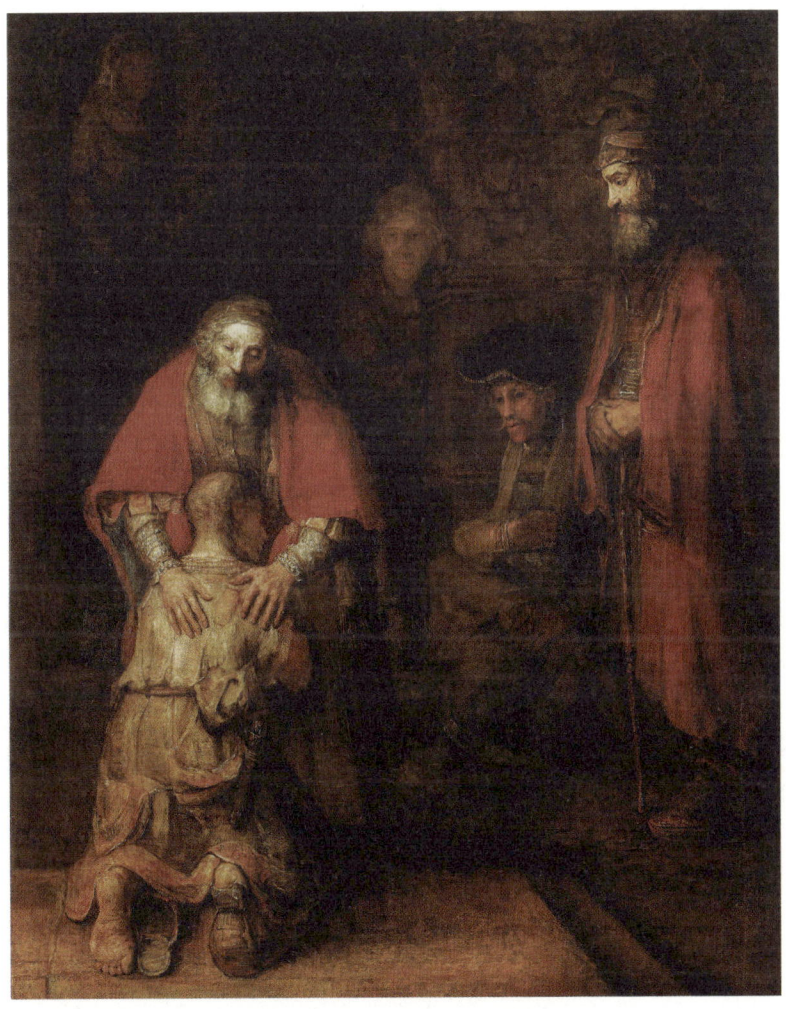

렘브란트, 돌아온 탕자, 1666~1668년경, 에르미타주 미술관 렘브란트의 마지막 그림들은 성경 이야기에 대한 깊은 이해를 보여준다. 돌아온 탕자, 그를 맞이하는 아버지, 이 장면을 물끄러미 바라보는 오른쪽의 큰아들의 감정이 여실히 전달된다.

쾌락을 한껏 즐긴 젊은 날을 뒤로하고 빈털터리가 된 렘브란트의 말년과 비슷하지 않나요? 렘브란트는 이 그림을 통해 지나온 자기 삶을 반추했을 겁니다.

탕자의 더러운 맨발과 뒤축이 닳은 신발은 관람객의 눈높이와 수평을 이룹니다. 관람객의 시선은 자연스레 탕자의 발로 향하고, 그림을 감상하는 자신을 돌아보게 만듭니다.

발만 보아도 아버지 품을 떠나 방황한 탕자가 절로 그려집니다. 렘브란트는 재기할 기회를 갖지 못했나요?

렘브란트, 두 개의 원이 있는 자화상, 1665~1669년, 켄우드 하우스 자신의 삶을 담담히 받아들이는 초연함 가운데 화가로서의 정체성을 드러내고 있다.

파격과 초월, 렘브란트의 인생 종점

파산을 신청한 렘브란트의 인기는 그야말로 바닥을 기었습니다. 어차피 팔리지 않을 거라고 여겼던 걸까요? 렘브란트는 생의 마지막에 한층 파격적인 작품을 남깁니다. 이때 그린 자화상을 보면 삶에 초연한 듯 담담한 렘브란트를 만날 수 있습니다. 나이프로 물감을 거칠게 그려 넣어 극대화시킨 표현도 인상적입니다. 이렇듯 최선을 다했지만, 당시 사람들에게는 높은 평가를 받지 못했습니다.

렘브란트가 1661~1662년에 그린 클라우디위스 시빌리스의 음모라는 작품을 볼까요. 다음 페이지 그림에 고대 로마인에 맞서 싸운 네덜란드의 영웅 시빌리스가 반란을 꾸미는 장면이 비장하게 그려져 있습니다. 원래 이 그림은 암스테르담 시청사 홀을 장식하기 위해 그려졌다가 1년 후 렘브란트에게 되돌아옵니다. 시청으로부터 거절당한 거죠.

그렇게 정성을 기울였는데 거절당했다고요?

당시 사람들의 기준에 맞지 않았던 거죠. 렘브란트는 원전을 참고하여 시빌리스를 한쪽 눈이 보이지 않는 인물로, 반란을 맹세하는 사람들을 평범한 모습으로 묘사합니다.

그런데 당시 사람들은 신화 속 영웅을 고상하고 웅장하게 표현하길 기대했던 겁니다. 이런 기대와 달리 렘브란트는 강한 명암 대조와 대담한 필치로 주제를 거칠게 그려냈던 거죠. 결국 암스테르담시는 렘브란트의 작품 대신 그의 제자가 미완성으로 남긴 그림을 걸었습니다. 렘브란트의 거친 그림보다 미완성 그림이 더 낫다는 거죠.

렘브란트, 클라우디우스 시빌리스의 음모, 1661~1662년경, 스웨덴 국립미술관 로마에 대항해 반란을 일으켰던 네덜란드 지도자들의 모습을 대담한 필치로 그려냈지만 당시 시 정부는 이 그림을 마음에 들어 하지 않았다.

마지막 기회마저 허무하게 날아갔군요.

렘브란트는 여기서 좌절을 넘어 최악의 모욕을 느꼈을 겁니다. 그리고 이 과정에서 그를 지켜주던 가족마저 잃은 렘브란트는 1669년 63세의 나이로 쓸쓸히 생을 마감합니다.

버르트 플링크·위르겐 오펜스, 클라우디위스 시빌리스가 주도한 바타비아인들의 음모, 1660년경, 암스테르담 시청사(왼쪽) / 암스테르담 시청사에 전시된 모습(오른쪽) 렘브란트의 작품 대신 암스테르담 시청사에 걸린 제자의 작품.

> 네덜란드 미술사의 화려한 별이 쓸쓸히 생을 마감하다니 안타깝습니다.

숱한 우여곡절을 겪었으나 렘브란트가 네덜란드를 대표하는 화가라는 사실은 조금도 변함이 없습니다. 인생의 온갖 풍파에도 세계를 향한 깊은 관심을 놓지 않았던 렘브란트는 네덜란드 시민이 꿈꾼 이상적 세계에 철학적 깊이를 더해 생동감 넘치는 그림을 남겼습니다. 덕분에 우리는 17세기를 풍미한 다양한 네덜란드인들을 생생히 만날 수 있었습니다.

| 하를럼의 렘브란트, 프란스 할스 |

이제 렘브란트와 함께 17세기 네덜란드 초상화를 대표하는 화가 프란스 할스Frans Hals를 살펴보겠습니다. 프란스 할스는 암스테르담에서 멀지 않은 하를럼에서 활동합니다.

왠지 미국 뉴욕에 있는 할렘이 생각나는데요.

네덜란드 하를럼Haarlem과 뉴욕의 할렘Harlem은 어감은 물론 철자도 비슷합니다. 뉴욕의 옛 이름은 '뉴암스테르

하를럼의 위치 하를럼은 암스테르담에서 30킬로미터 떨어져 있다. 운하를 이용한 대중 운송이 가능해 두 도시는 일찍부터 긴밀히 교류했다.

담'인데요. 이름에서 짐작할 수 있듯이 원래는 네덜란드 소유의 땅이었습니다. 그러나 영란 전쟁 당시 네덜란드가 이곳을 영국에게 빼앗기고 말았죠. 그 이후 영국 국왕 찰스 2세의 동생 요크 공작의 이름을 따 뉴욕으로 불리게 된 겁니다. 이 때문에 뉴욕에는 지금도 하를럼 같은 네덜란드식 지명이 남아 있습니다.

하를럼을 대표하는 프란스 할스는 어떤 화가였나요?

1580년경 안트베르펜에서 태어난 할스는 일찍이 북부 네덜란드로 이주해 하를럼에 자리를 잡습니다. 1606년생 렘브란트보다 한 세대 일찍 태어났

지만, 흥미롭게도 두 화가의 인생 궤적은 많이 비슷합니다.

프란스 할스도 말년이 고달팠나요?

맞습니다. 1652년 프란스 할스는 개인파산을 신청했는데요. 재산 경매 목록을 보면 그의 빈곤함이 여실히 드러납니다. 렘브란트의 경매 목록에는 미술 걸작과 값비싼 물품이 가득했지만, 할스는 매트리스 세 개, 테이블 하나, 그림 다섯 점이 전부였으니까요. 파산 이후, 할스는 다행히 정부로부터 연금을 받아 근근이 생활하게 됩니다.

두 사람 모두 경제적 어려움을 뚫고 네덜란드 대표 화가가 되었군요.

할스가 이룬 회화적 업적은 렘브란트에게 뒤처지지 않습니다. 할스는 화가로서는 다소 늦은 나이인 30대부터 초상화가로 활동합니다. 이때부터 귀족 후원자부터 일반 시민까지 다양한 계층의 초상화를 그려 인정을 받았습니다.

| 영광의 순간이여, 영원하라 |

다음 페이지의 아래에 있는 그림은 하를럼시 소속 민병대 장교들의 저녁 식사를 그린 단체 초상화입니다. 식사가 한창일 때 갑자기 사진사가 들어와 "자, 여기 보세요~"라고 외치며

프란스 할스의 초상, 1650년경,
인디애나폴리스 미술관

셔터를 누른 듯 흥겨운 분위기 속에 인물들의 개성이 살아있습니다.

군인들의 단체 초상화라고 하니 렘브란트의 야간순찰이 연상되는걸요.

당시 네덜란드의 민병대는 평소에는 치안 유지를 담당하다가 유사시에는 도시를 방어했습니다. 민병대 장교들은 시의회 임명에 따라 3년을 복무했는데요. 앞서 말씀드린 대로 무기와 갑옷 비용을 감당할 수 있는 귀족 혈통이나 성공한 상인이 대부분이었습니다. 자신들의 임무에 자부심이 컸던 만큼 임기를 마치면 성대한 만찬을 함께하고, 대원들의 초상화를 그려 부대 본부 건물에 걸었습니다.

제대를 기념한 사진 같은 거군요.

프란스 할스, 성 조지 민병대 장교들의 연회, 1616년, 프란스 할스 박물관 민병대는 임기를 마치면 자신들의 단체 초상화를 그려 영광스러운 순간을 기념했다.

그런 셈이죠. 민병대원의 단체 초상화는 16세기부터 네덜란드에서 빈번히 그려졌는데요. 오늘날까지 50여 점만 전해 오고 있습니다.

바로 아래의 그림은 프란스 바던스라는 화가가 그린 민병대원의 단체 초상화입니다. 부대원들이 경직된 자세로 쭉 늘어서서 정면을 바라보고 있죠. 그런데 카메라 앞에 처음 선 사람들처럼 어색하고 딱딱합니다. 반면 왼쪽 할스의 그림을 다시 보면 흥겨운 연회의 순간을 포착한 듯 자연스럽습니다.

할스의 초상화 속 사람들은 즐겁고 편안해 보여요. 그런데 인물들의 복장과 어깨에 두른 띠 색깔이 다르네요.

민병대도 군대인 만큼 계급이 있었습니다. 할스 자신도 1612년부터 1615년까지 민병대에 복무했는데요. 그때의 경험을 토대 삼아 민병대원의 개성을 계급과 복장에 맞춰 그려내어 자칫 지루할 법한 초상화를 흥미진진하게 만들었습니다. 그림을 보면 부대 깃발이 열린 창을 향하고 있어 시

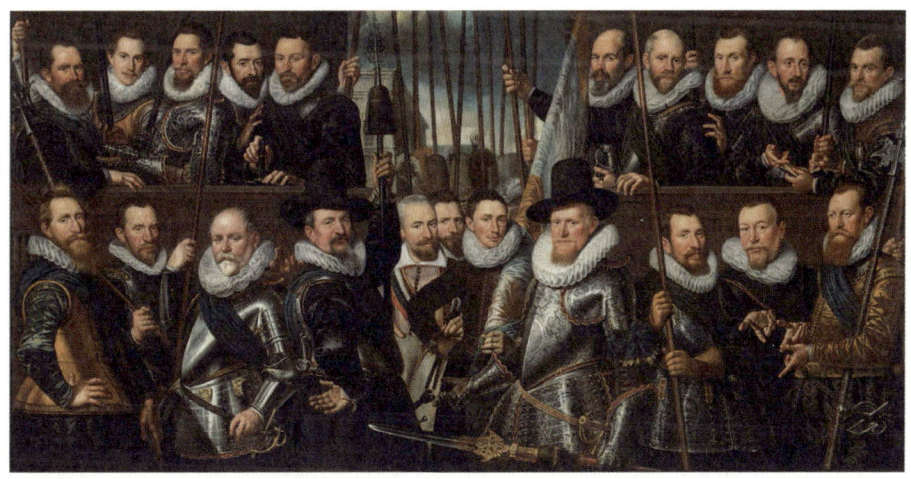

프란스 바던스, 아렌트 텐 호로텐하위스 대위와 야코프 플로리스 클룩 중위의 민병대, 1603~1623년, 암스테르담 역사 박물관 할스의 초상화에 비해 인물들의 표정과 자세가 어색하고 딱딱하다.

04 17세기 네덜란드 미술의 '르네상스' **449**

프란스 할스, 성 조지 민병대 장교들의 연회, 1616년, 프란스 할스 박물관 할스는 자신이 직접 복무한 경험을 토대로 민병대의 계급별 특징을 잘 살려 초상화를 그렸다.

원한 개방감까지 안겨줍니다.

성 조지 민병대는 할스의 그림을 무척 마음에 들어 했나 봅니다. 할스에게 두 번이나 더 초상화를 의뢰했으니까요. 민병대원은 3년 주기로 다시 복무할 수 있었는데요. 23년 후에 할스가 다시 그린 단체 초상화에 또 등장하는 민병대원도 있었습니다.

프란스 할스, 성 조지 민병대 장교들(부분), 1639년, 프란스 할스 박물관 할스의 생동감 넘치는 초상화가 마음에 들었던 성 조지 민병대는 23년 후 다시 그에게 초상화를 의뢰한다.

| 양로원 초상화에 숨겨진 비밀 |

할스는 생의 막바지에 하를럼 시립양로원 운영위원의 단체 초상화를 그립니다. 아래의 두 그림을 이어서 볼까요.

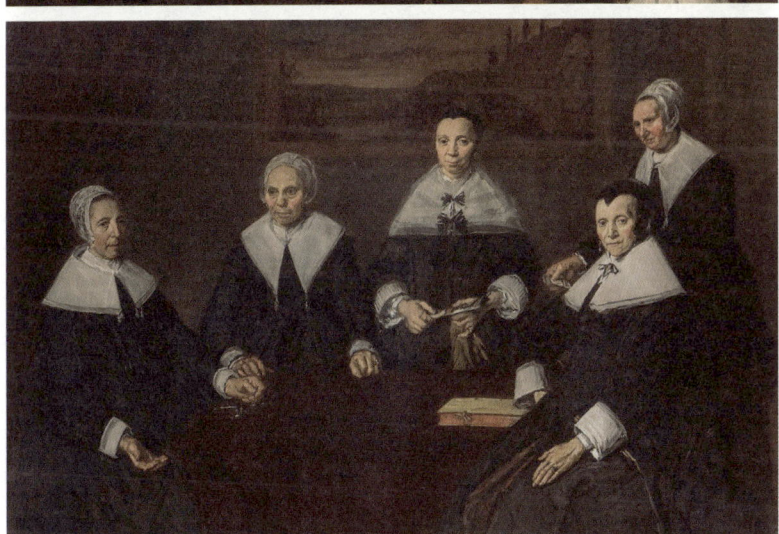

프란스 할스, 하를럼 양로원의 남성 운영위원들, 1664년, 프란스 할스 박물관(위)
프란스 할스, 하를럼 양로원의 여성 운영위원들, 1664년, 프란스 할스 박물관(아래)

성별에 따라 나눠 그린 건가요?

두 개의 캔버스에 각각 다섯 명의 남성 운영위원과 네 명의 여성 운영위원이 앉아 있습니다. 배경에 편지 같은 문서를 들고 있는 인물은 시종입니다. 운영위원들은 모두 비슷한 복장을 하고 정면을 바라보고 있어 단조로워 보이지만, 자세히 뜯어보면 등장인물마다 자세나 표정에서 개성이 잘 살아있습니다.
그중에서도 특히 눈에 띄는 인물이 보이는데요. 남성 운영위원 가운데 오른쪽에서 두 번째 인물이 왠지 어눌해 보이지 않으세요? 얼핏 술에 취한 듯 보이지만, 안면마비 증세를 겪는 운영위원을 그렸다고 해석됩니다.

몸이 불편한 상태에서도 운영위원으로 일한 거군요.

그렇게 볼 수 있습니다. 한편 여성 운영위원 가운데 맨 오른쪽 인물은 사별을 뜻하는 검정 모자를 쓰고 있습니다. 유독 강한 눈빛으로 관람객을 바라보는 모습에서 남편을 잃었어도 사회를 위해 책임을 다하는 모습을 강조했다고 볼 수 있습니다. 이처럼 할스는 인물들이 처한 상황까지 세밀히 관찰해 네덜란드의 사회지도층 인물들을 생생하게 그려냈습니다.

네덜란드 사람들은 왜 단체 초상화를 선호했을까요?

당시 네덜란드는 시민들의 힘과 지혜로 지탱한 시민사회였습니다. 성공한 시민들은 민병대원, 양로원, 병원 등의 운영위원으로 자신만의 역할을 수행했죠. 공적인 임무를 수행하는 자부심을 바탕으로 동료들과 함께 봉

프란스 할스 박물관 원래 시립양로원이었으나 현재 프란스 할스의 대표작과 하를럼시가 소유한 미술품을 전시하는 박물관으로 운영하고 있다.

사하는 자신을 담은 단체 초상화를 좋아할 수밖에 없었던 겁니다. 하를럼 시립양로원은 오늘날 프란스 할스 박물관으로 쓰이고 있습니다. 지금까지 공부한 그의 단체 초상화를 이곳에서 여러 점 감상할 수 있습니다.

| 찰나의 순간을 담은 생기 넘치는 초상화 |

단체 초상화를 계속 보다 보니 당시 네덜란드 사람들이 친숙하게 다가와요.

그 점이 할스 그림의 묘미가 아닐까요? 순간을 재빠르게 포착해 스냅샷을 보는 느낌을 안겨주죠. 다음에 등장하는 부부 초상화도 활력이 넘칩니다.

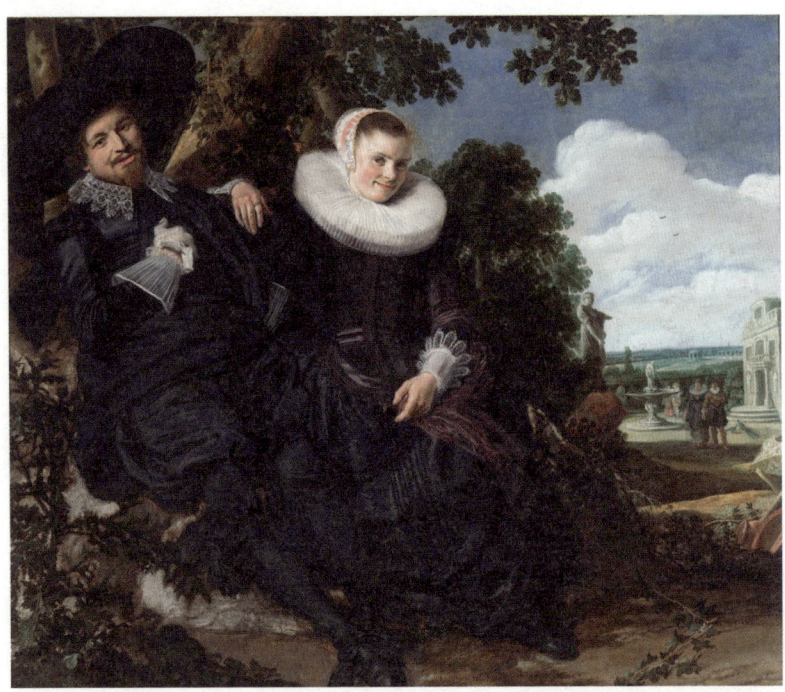

프란스 할스, 이삭 마사 부부의 초상, 1622년, 라익스 뮤지엄 심장이 뛰는 왼쪽 가슴으로 향한 남편의 손, 반지를 낀 아내의 손가락, 포도 넝쿨과 엉겅퀴까지 모두 결혼을 상징한다.

당시 유럽에서는 부부 초상화를 각각의 캔버스에 나눠 그렸습니다. 그런데 할스는 부부를 한 화면에 담습니다. 서로 친근하게 기댄 모습으로 말이죠.

환하게 미소 짓는 부인이 인상적이에요.

이처럼 부부의 모습을 평등하게 담아낸 그림을 보면 17세기 네덜란드 사회가 근대 시민사회로 한 걸음 나아가고 있음을 느낄 수 있습니다.
그럼 표정이 살아있는 할스의 초상화를 또 만나볼까요. 오른쪽 그림을 보

면 불그스름 취기가 오른 기분 좋은 술꾼이 보이죠. 한 잔 권하듯 술잔을 내민 손길에서 흥겨움이 느껴집니다. 당시 하를럼은 맥주 산업이 번창했는데요. 할스 역시 술을 굉장히 좋아했다고 합니다. 애주가 할스가 하를럼을 떠나지 않은 이유를 알 만하죠.

자화상이라고 해도 손색없겠는데요.

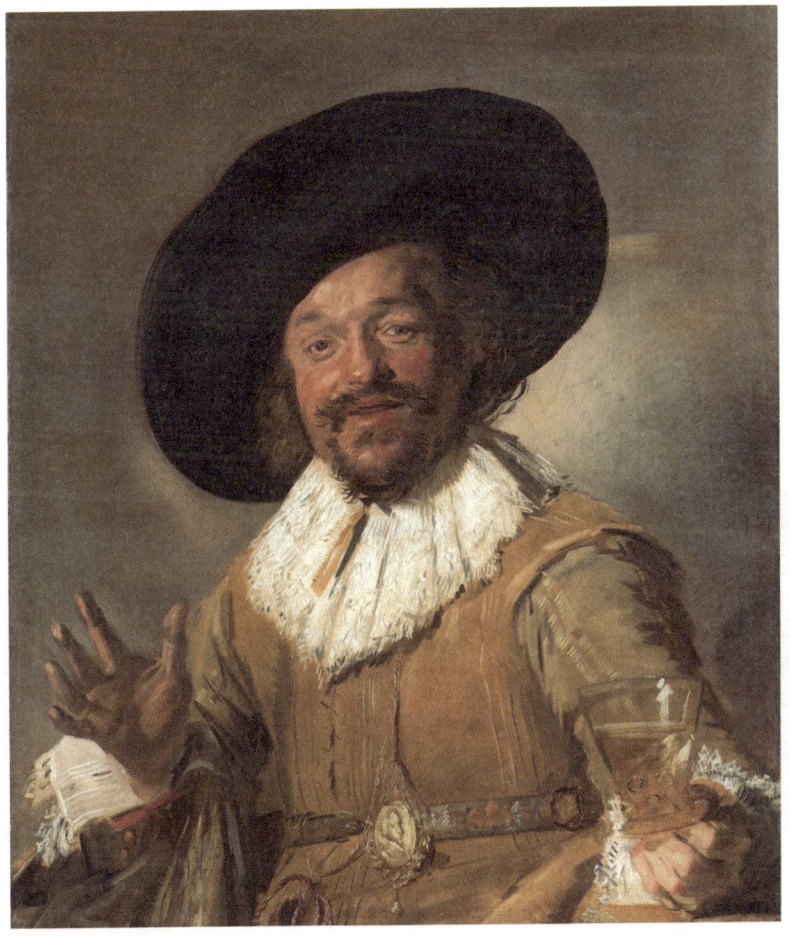

프란스 할스, 기분 좋은 술꾼, 1628~1630년경, 라익스 뮤지엄 얼큰히 취한 술꾼이 우리에게 유쾌하게 술을 권하는 듯하다.

할스는 빠른 붓질로 순간을 포착했는데요. 별도의 스케치 없이 모델의 인상을 순간적으로 잡아내고, 물감이 마르기 전에 덧칠하여 생동감 넘치는 필치를 자랑했습니다. 물감의 질감을 강하게 살린 채색 기법은 할스와 렘브란트를 거쳐 19세기 인상파 화가로 이어집니다. 그들의 작품을 나란히 놓고 보면 꽤 흥미롭습니다.

붓 터치가 점점 살아나는 느낌이에요!

유화 물감을 두텁게 발라 질감을 살리는 기법을 임파스토 impasto라고 합니다. 17세기의 할스가 빠른 붓놀림을 보유했다면, 렘브란트는 붓뿐만 아니라 팔레트나이프로 물감을 거칠게 표현했습니다. 그리고 두 세기 후 태어난 빈센트 반 고흐는 자신만의 개성적 필치로 이 기법을 발전시킵니다. 이제 마지막으로 17세기 네덜란드를 대표하는 또 다른 화가를 만나볼게요. 바로 진주 귀걸이를 한 소녀를 그린 페르메이르입니다. 그의 고향 델프트에서 이야기를 시작해볼까요.

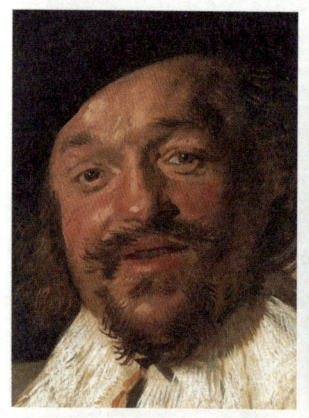 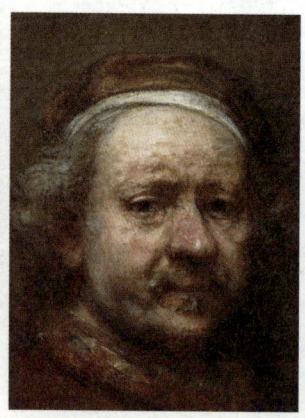 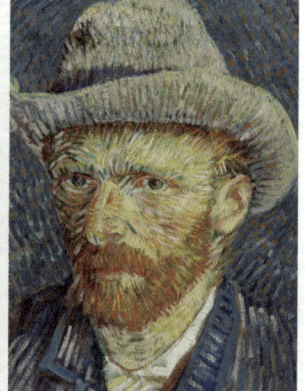

프란스 할스, 기분 좋은 술꾼(부분), 1628~1630년경, 라익스 뮤지엄(왼쪽) / 렘브란트, 63세 자화상(부분), 1669년, 런던 내셔널 갤러리(가운데) / 빈센트 반 고흐, 자화상(부분), 1887년, 반 고흐 미술관(오른쪽) 물감의 질감을 강하게 살린 채색 기법은 렘브란트와 할스를 거쳐 고흐에게 이어진다.

| 델프트를 상징하는 페르메이르 |

레이던, 암스테르담, 하를럼을 거쳐 델프트까지 왔네요.

델프트는 요하네스 페르메이르의 도시로 불립니다. 하를럼이 암스테르담 왼쪽에 있다면, 델프트는 하를럼에서 좀 더 남쪽으로 내려가야 하는데요. 암스테르담이 네덜란드의 행정적 수도라면 델프트는 정신적 수도입니다. 네덜란드 독립의 아버지로 불리는 침묵공 빌럼이 스페인과 맞설 때 수도 역할을 했던 곳이 델프트거든요. 혹시 '델프트 도자기'를 들어보셨나요?

중국 청화백자와 비슷하면서도 다르답니다. 17세기 네덜란드는 무역을 통해 중국의 도자기를 수입하다가 나중에는 자체적으로 만들었는데요. 그중에서도 델프트에서 만든 고급 도자기가 인기를 끌었습니다.

정치적으로나 경제적으로나 중요한 도시였군요.

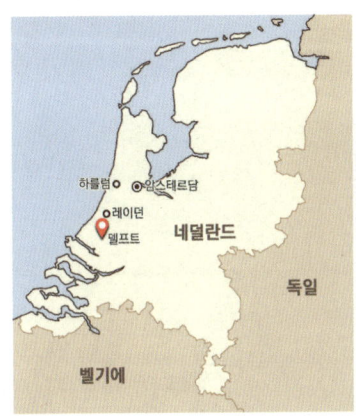

델프트의 위치(왼쪽) 네덜란드 독립 전쟁 당시 수도 역할을 한 델프트는 레이던 남쪽에 자리한다.
델프트 도자기(오른쪽) 중국 도자기와 비슷한 형태에 유럽풍의 문양과 풍경이 새겨져 있다.

아래 사진 속 가운데 건물은 델프트의 시청사입니다. 델프트 시청사는 암스테르담 시청사보다도 앞선 1620년에 세워집니다. 육중한 돌로 웅장하게 지어진 모습에서 당시 번영을 구가했던 델프트를 상상할 수 있습니다. 델프트는 페르메이르의 도시이지만, 사실 페르메이르의 작품을 보려면 암스테르담 라익스 뮤지엄이나 헤이그의 마우리츠하위스에 가야 합니다.

그런데 왜 델프트에서 이야기를 시작하는 건가요?

페르메이르는 1632년 델프트에서 태어나 평생을 이곳에 살면서 이 도시의 풍경과 일상을 그림에 담았습니다. 비록 이곳에서 페르메이르의 원작을 볼 수 없다지만, 그의 그림이 살아있을 것 같은 이 도시를 그냥 지나칠

델프트 도시 전경 사진 한가운데 자리한 델프트 시청사의 웅장한 모습에서 17세기 델프트의 번영과 풍요로움을 확인할 수 있다.

수는 없겠죠. 아래의 그림도 원작은 헤이그에 있지만, 델프트에 가지 않고서는 제대로 감상하기 어렵습니다.

아~ 평화로워라. 탁 트인 하늘 아래 건물도 아름다워요.

바로 델프트 풍경이라는 제목의 작품입니다. 맨 오른쪽에 보이는 중세 벽돌식 문은 동문이라고 부르는 성문인데요. 서울로 치면 남대문이나 동대문에 해당합니다. 동문 앞에는 두 척의 청어잡이 배가 정박해 있는데요. 그림 왼편에 보이는 나지막한 붉은색 지붕은 동인도회사의 델프트 지점입니다. 도시로 들어오는 중요한 성문, 도시를 대표하는 회사, 폭넓은 운하, 그리고 어업을 상징하는 배까지 당시 델프트의 풍경은 물론 도시가

페르메이르, 델프트 풍경, 1660~1661년경, 마우리츠하위스 델프트에서 평생을 보낸 페르메이르는 평화로운 도시 분위기를 표현하며 신교회나 동인도회사 등 델프트의 중요한 건물들을 배경에 그려냈다.

04 17세기 네덜란드 미술의 '르네상스' **459**

페르메이르, 델프트 풍경(부분), 1660~1661년경, 마우리츠하위스 성문을 배경으로 멀리 신교회 종탑이 보인다. 오른쪽에 정어리잡이 배가 있고, 그 옆으로 로테르담을 오가는 성문이 있다.

누린 경제적 풍요를 담아냈습니다.

델프트를 찾아 눈으로 직접 보면 감회가 새로울 것 같아요.

페르메이르는 네덜란드 역사에서 델프트가 갖는 중요성을 놓치지 않았습니다. 배경에 있지만 빛을 받아 눈길을 잡아끄는 하얀색 종탑을 볼까요. 델프트가 자랑하는 신교회입니다. 건국의 아버지 침묵공 빌럼 1세와 역대 스탓하우더르가 잠들어 있는 곳이죠. 이곳은 네덜란드 사람들에게는 독립의 상징이기도 합니다.

그림 속 도시 분위기가 오늘날 모습과 차이가 별로 없네요.

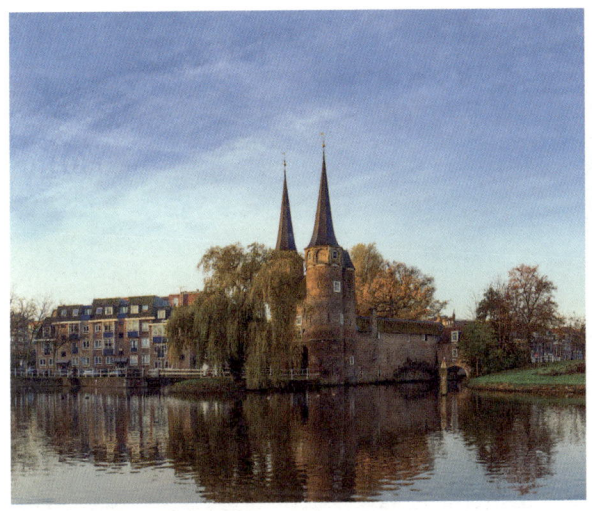

오늘날 델프트 풍경(왼쪽)
델프트 신교회(오른쪽) 신교회는 네덜란드 독립의 상징이자 델프트의 자랑이다.

델프트를 걷다 보면 페르메이르의 그림 속으로 들어간 듯한 느낌입니다. 다음 페이지에 있는 골목길 그림을 볼까요. 최근 미술사 연구에 따르면 이 그림은 오늘날 델프트의 플라밍스트리트 40~42번지를 그린 것으로 추정하는데요. 여기서 그림 오른쪽의 집은 페르메이르의 이모가 살던 곳으로 보입니다. 입구에 앉아 뜨개질하는 여인은 페르메이르의 이모, 옆에서 노는 아이들은 조카인 거죠.

페르메이르는 거창한 사건이나 유명한 장소가 아니라 보통 사람들의 평범한 일상을 잔잔히 담아냈습니다. 페르메이르가 포착한 평화로운 일상은 네덜란드의 군사적·경제적 번영 덕분이었는데요. 페르메이르의 그림에서 느껴지는 정지된 고요함은 조국의 번영이 계속되기를 바라는 마음일 수 있습니다.

페르메이르, 골목길, 1658년, 라익스 뮤지엄 델프트에서 평화로운 일상을 영위한 보통 사람들의 삶을 엿볼 수 있다. 오늘날의 모습과도 크게 다르지 않다.

플라밍스트리트 40~42번가 모습 페르메이르의 그림 속 골목길은 지금도 여전히 남아 있다.

| 친숙하지만 신비로운 페르메이르의 여인 |

지금까지 페르메이르의 작품을 살폈습니다. 이 정도면 페르메이르의 작품을 거의 본 셈인데요.

네? 고작 두 점인데요?

페르메이르는 다작과는 거리가 멀었습니다. 1년에 많아야 두세 점만 그렸다고 해요. 현재까지 전해오는 작품도 37점 남짓입니다. 심지어 크기도 대부분 높이 50센티미터, 폭 40센티미터입니다. 페르메이르는 이 작은 크기에 정교한 빛의 묘사와 깨알 같은 디테일을 담았습니다. 1660년경에 그린 다음 페이지의 그림은 경이로울 정도로 밀도 높은 작품으로 우리의

입을 떡 벌어지게 합니다.

아, 낯이 익은 그림이에요!

우유 따르는 하녀입니다. 시간이 멈춘 듯 고요함 속에 쪼르륵 흐르는 우유가 정적을 가릅니다. 페르메이르는 특정 상황이나 인물을 과장하지 않고 담담히 그렸습니다. 이 그림에서도 평범한 하녀를 주인공 삼았죠.

일반적으로 하녀는 주인공 주변에 그리지 않나요?

하녀를 단독으로 그릴 때면 낮은 신분임이 드러나도록 표현하는 경우가 대부분인데, 페르메이르는 담담한 시선으로 하녀를 있는 그대로 그려낸 듯합니다. 당시 네덜란드가 계급 간 신분 격차가 크지 않아서 가능했을지도 모릅니다. 하녀를 그리며 최고급 물감을 사용했다는 사실도 흥미롭습니다. 하녀가 두른 파란색 앞치마에는 울트라마린이라는 짙고 푸른 물감을 사용했는데요. 라피스 라줄리라는 광물을 정제해서 만든 울트라마린은 당시에 금보다 비쌌습니다. 주로 왕족이나 성모 마리아를 채색할 때 사용한 귀한 재료였죠.

대상이 누구든지 정성을 다해 그렸군요.

페르메이르는 창문 옆에 걸린 금속 주전자, 벽에 있는 못 자국까지 모든 대상과 사물을 사실적으로 그렸는데요. 깨진 유리창 사이로 파고든 빛이 하녀의 이마를 잔잔히 비추는 모습에서 노동의 신성함을 느낄 수 있

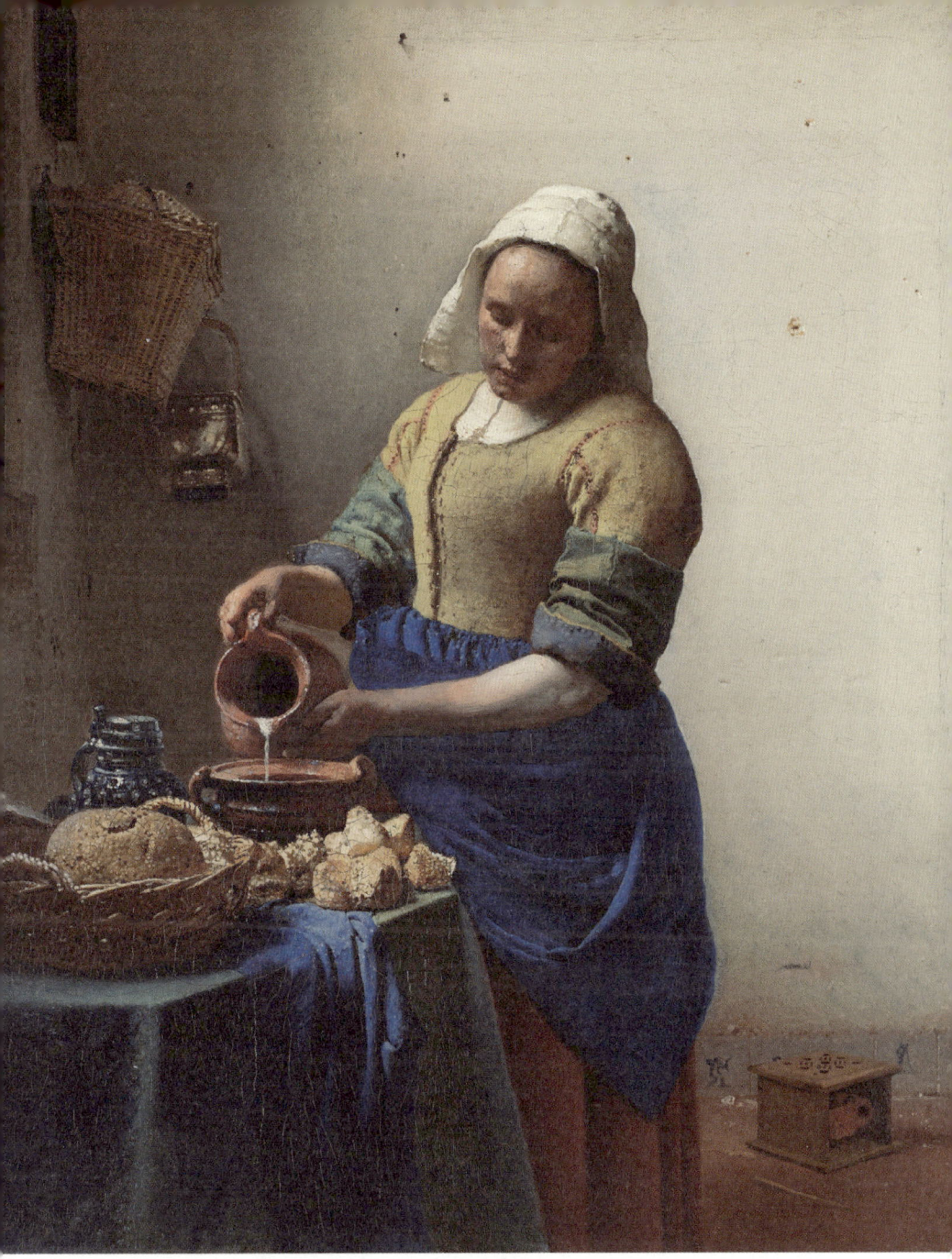

페르메이르, 우유 따르는 하녀, 1660년경, 라익스 뮤지엄 페르메이르는 하녀의 모습을 있는 그대로 그려내면서 울트라마린이라는 고급스러운 파란색 물감 재료를 아낌없이 썼다.

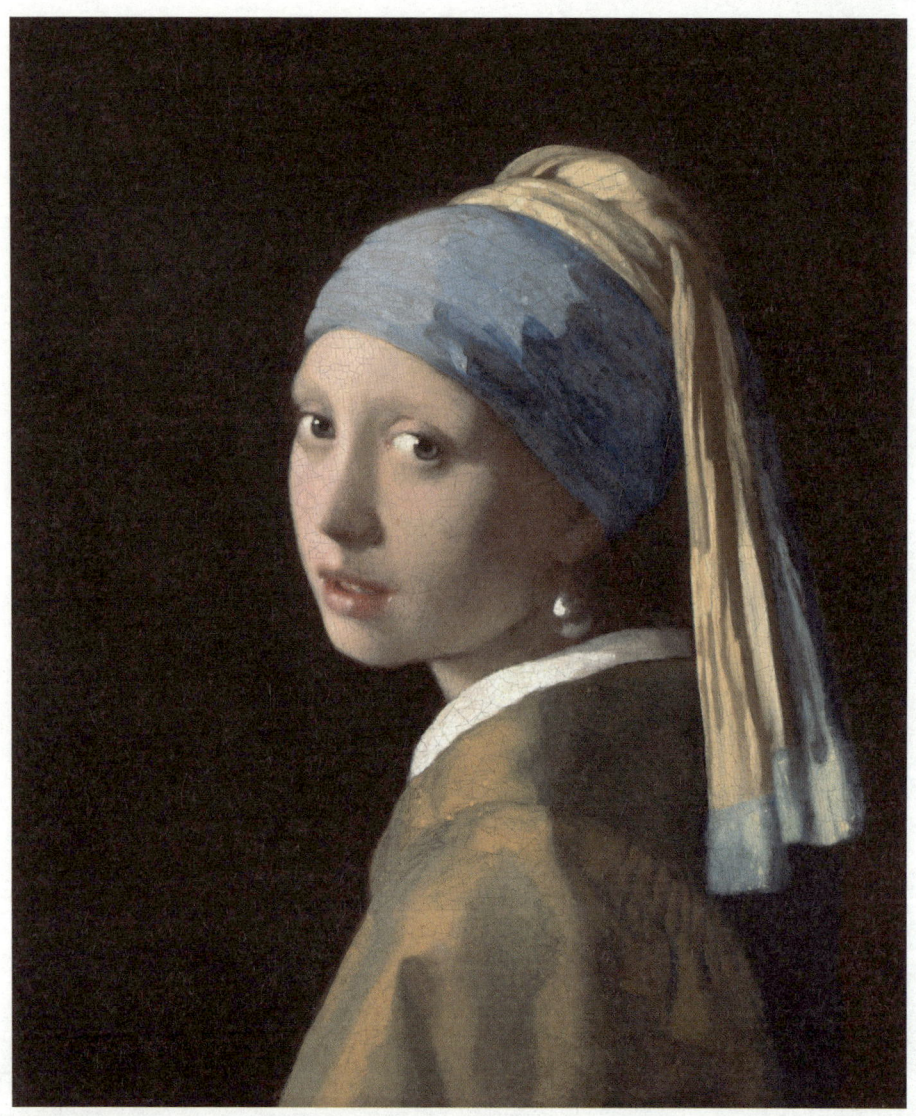

페르메이르, 진주 귀걸이를 한 소녀, 1665년, 마우리츠하위스 유럽의 소녀가 터번이라는 동양 복식을 갖춰 이국적으로 다가온다. 울트라마린으로 채색했다는 점도 눈에 띈다.

습니다.

빛의 표현이 절묘하네요. 빵, 질그릇, 테이블보도 생생하고요.

높이 45센티미터, 폭 41센티미터에 불과한 작은 그림이지만 디테일을 짚으면 시간 가는 줄 모를 정도입니다. 비슷한 크기의 또 다른 그림을 볼까요. 높이 44센티미터, 폭 40센티미터의 이 그림은 우유 따르는 하녀보다 유명합니다. 바로 진주 귀걸이를 한 소녀입니다.

소설이나 영화에도 등장하는 유명한 작품이잖아요.

신비한 분위기가 보는 이의 마음을 단번에 잡아끄는 명작입니다. 얼핏 평범한 초상화처럼 보이지만 특정 인물이 아닌 이상적인 인물을 상상해서 그린 것 같습니다. 살짝 벌어진 입술과 빛나는 눈동자가 매력을 더합니다. 그림의 백미는 진주 귀걸이죠. 큼지막한 진주 귀걸이는 평면에 그려졌는데도 매끄러움이 느껴질 정도로 입체적인데요. 페르메이르는 작은 점을 겹겹이 찍어 질감을 살리는 유화 기법으로 귀걸이를 강조했습니다. 빛에 반짝이면서도 입체감이 살아있는 귀걸이 때문일까요. 진주 귀걸이를 한 소녀는 '네덜란드의 모나리자'로도 불립니다.

| 네덜란드의 모나리자 |

처음 볼 때부터 모나리자가 생각났어요.

레오나르도 다 빈치의 모나리자와 페르메이르의 진주 귀걸이를 한 소녀 모두 입가에 미묘한 미소를 띠고 있습니다. 모나리자가 르네상스를 대표한다면 진주 귀걸이를 한 소녀는 바로크를 대표합니다. 150년의 세월의 간극이 말해주듯 서로 다른 가치관을 대변하는 작품이기도 합니다.

비슷하면서도 다르다는 얘기네요.

두 그림은 신비로운 분위기를 풍긴다는 공통점이 있습니다. 그러나 모나리자는 정삼각형 구도로 안정적인 반면 진주 귀걸이를 한 소녀는 순간의 느낌을 강조합니다. 각 잡고 화면을 정면으로 바라보는 자세가 아니라 갑자기 뒤를 돌아보면서 뭔가를 이야기하려는 찰나를 그린 거죠.

 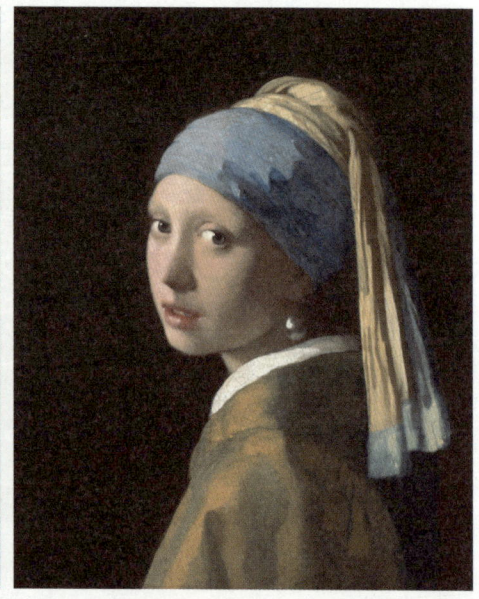

레오나르도 다 빈치, 모나리자, 1503~1506년경, 루브르 박물관(왼쪽) / 페르메이르, 진주 귀걸이를 한 소녀, 1665년, 마우리츠하위스(오른쪽) 신비로운 분위기의 두 그림에서 르네상스와 바로크의 대조적인 세계관을 확인할 수 있다.

일반적으로 르네상스 미술은 진리의 영속성을 추구하고, 바로크 미술은 진리의 순간성에 주목한다고 합니다. 두 그림 속에 르네상스와 바로크의 대조적 세계관이 잘 배어있다고 할까요.

그럼 르네상스의 뒤를 이은 바로크 시대가 정답에 가깝지 않을까요?

글쎄요, 진리에 정답이 있을까요? 시대가 변하여 새로운 해석이 나올 수 있겠지만, 새로움이 더 진리에 가까운 건 아닐 겁니다. 마찬가지로 과거라고 해서 진리로부터 뒤떨어졌다고 볼 수도 없고요. 분명한 건 각각의 시대에 걸맞은 방식이 있겠죠. 르네상스는 르네상스만의 방식이 있고, 바로크는 바로크 시대에 맞는 방법이 있었듯이 말이죠. 우리는 르네상스 하면 원근법을 떠올리죠. 바로크에도 이에 대응하는 강력한 시선이 있었습니다.

작은 구멍으로 엿본 세상의 아름다움

르네상스 미술과 원근법은 떼어놓을 수 없는 관계입니다. 미술은 원근법을 통해 2차원 평면에 3차원의 사실적인 공간을 구현할 수 있었고, 덕분에 인물과 배경을 현실과 한층 가깝게 표현할 수 있었습니다.

바로크 미술에도 원근법에 견줄 '새로운 시선'이 등장합니다. 새로운 과학적 기법을 미술에 적용하여 세계를 바라본 카메라 옵스큐라Camera Obscura입니다. 다소 거창한 용어이지만, 어둠상자라고 하면 친숙하게 들릴 겁니다.

카메라 옵스큐라 17세기에 발명된 휴대용 카메라 옵스큐라는 화가들의 관심을 끌었다. 상자 앞에 렌즈를 달고, 내부에 45도 각도의 반사판을 설치하면 상이 맺히는 화면을 선명하게 볼 수 있다.

초등학교 과학 시간에 나오는 실험 말인가요?

맞습니다. 바늘구멍 사진기라고도 하죠. 암실 역할을 하는 작은 상자를 사용해 카메라의 원리를 실험하는 겁니다. 상자에 작은 구멍을 뚫어 빛이 들어오게 하면 상자 반대편 벽면에 바깥 풍경이 거꾸로 맺힙니다. 이 상에 기름종이처럼 반투명한 종이를 대고 스케치하면 그림을 정확하고 빠르게 그려낼 수 있죠. 17세기 화가들은 그림을 그릴 때 카메라 옵스큐라를 적극 활용합니다. 카메라의 시조인 셈이죠.

17세기를 대표하는 발명품이군요.

사실 카메라 옵스큐라의 원리는 수천 년 전부터 활용되었습니다. 르네상스 시대에도 기본 원리가 알려졌고요. 그러나 근대 사회로 발돋움하던 네덜란드에서 이 시각적 원리를 광범위하게 사용한 겁니다. 실제로 17세기

사뮈엘 판 호흐스트라텐, 네덜란드 가정집 풍경을 담은 엿보기 상자, 1655~1660년경, 런던 내셔널 갤러리 17세기 네덜란드 집을 3차원으로 들여다본 투시형 상자. 구멍으로 들여다보면 벽면을 채운 그림이 입체적으로 보이는 신기한 경험을 할 수 있다.

중반 네덜란드에서는 '엿보기 상자'를 만들어 사람들에게 보여주었습니다.

과학과 미술의 만남이군요!

덕분에 미술은 현실 세계에 한 발 더 가까이 다가갔습니다. 카메라 렌즈로 찍어내듯 네덜란드의 일상과 풍경을 화폭에 담아낸 거죠. 특히 페르메이르의 그림을 보면 타인의 생활 공간을 마치 열쇠 구멍으로 훔쳐보는 느낌마저 듭니다.

참고로 델프트에는 페르메이르의 작품 세계를 설명하는 페르메이르 센터가 있습니다. 페르메이르의 그림 속 공간을 재현한 곳인데요. 바닥의 격자무늬 타일, 창문, 뒤에 걸린 그림 등 작은 구멍을 통해 페르메이르의

페르메이르, 편지 쓰는 여인과 하녀, 1670년경, 아일랜드 국립미술관 열쇠 구멍으로 여인의 방을 들여다보는 듯한 은밀한 시선이 화폭에 담겨 있다.

페르메이르 센터에 마련된 체험 공간

그림 속 세계가 눈앞에 고스란히 펼쳐집니다.

17세기 페르메이르의 시점을 체험할 수 있겠네요.

그렇습니다. 네덜란드 화가들은 새로운 과학 기술을 통해 세계를 객관적으로 바라보았습니다. 여기에 자신의 관점과 이야기를 곁들인 겁니다.

| 세상을 향한 무한한 관심 |

마지막으로 페르메이르의 작품을 한 점 더 볼까요. 페르메이르는 물론 17세기 네덜란드인의 가치관을 잘 드러낸 그림입니다.

다음 페이지의 그림 속 주인공은 지리학자인데요. 일본의 전통 의복 기모노를 입고 있죠. 책상에는 페르시아산 카펫이 늘어져 있고, 벽에 걸린 지도에는 지중해가 표시되어 있습니다. 지도 옆 수납장에는 지구본이 놓여 있고요. 그림 속 사물은 17세기 네덜란드의 가치관을 반영합니다. 세상을 가로질러 먼 곳에 닿고자 하는 호기심을 함축했다고 할까요.

페르메이르 그림이 당시 네덜란드를 고스란히 옮겨놓았다고 평가받는 이유를 알 것 같아요.

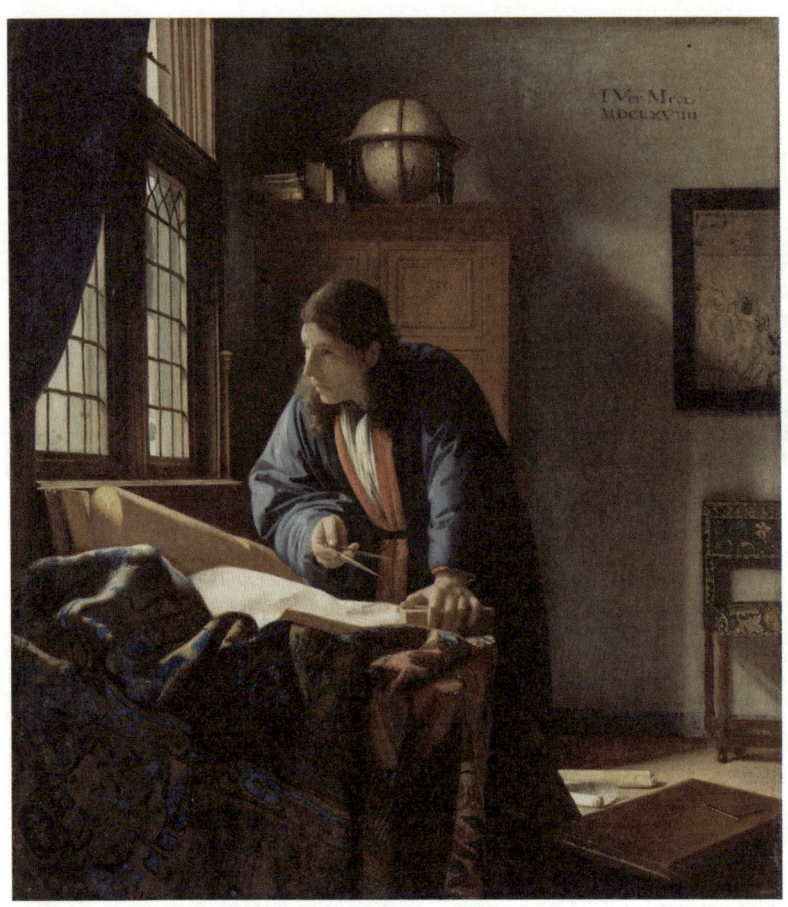

페르메이르, 지리학자, 1669년, 슈테델 미술관 지리학자의 작업실을 그린 작품 속에서 세계를 탐구하고 싶은 17세기 네덜란드인의 세계관을 읽어낼 수 있다.

비록 델프트의 작은 집을 그림에 담았을 뿐이지만 세계로 뻗어 나가는 네덜란드의 축소판이었으니까요. 여기에는 '다른' 세계를 갈망한 '개인'이 자리합니다. 17세기 네덜란드 미술은 각각의 개인이 펼친 휴먼 드라마였습니다.

네덜란드는 80년간 스페인과 독립 투쟁을 벌였습니다. 이후, 독립에 성공한 북부 네덜란드를 중심으로 눈부신 경제 발전을 이루고 공화국을 건설합니다. 네덜란드 황금기는 시민들의 정치적 자유를 기반으로 종교와 이념의 차이를 극복하는 시기였습니다. 네덜란드인들은 개인과 공동체가 힘을 합쳐 이뤄낸 하루하루의 평화로운 일상을 소중히 여겼죠. 그걸 그려낸 17세기 네덜란드 미술은 조금 과장하자면 탈종교, 탈이념을 지향했다고 볼 수 있습니다. 평범한 일상을 그린 그림이 유독 많은 이유입니다.

평화로운 풍경과 활기찬 일상을 그린 그림을 많이 마주한 것 같아요.

종교적·정치적 주제를 담은 이탈리아의 거대한 미술을 네덜란드 미술에서는 좀처럼 찾기 어렵습니다. 대신 풍경화, 풍속화, 정물화에 평범한 시민들의 삶을 풍부하게 담은 시민 미술을 발전시킨 거죠.
흥미로운 건 이탈리아 르네상스의 꽃인 원근법을 발명한 피렌체도 15세기에는 시민들이 사회를 이끄는 공화제였다는 사실입니다. 17세기 다이내믹한 네덜란드 시민사회가 새로운 미술을 꽃피우기 전에 말이죠. 피렌체도 공화제를 바탕으로 르네상스 미술의 정점을 보여준 겁니다.

시민들의 정치적 자유 덕분에 미술이 발전했다는 말씀인가요?

미술은 특정 단어로 말할 수 없는 복잡한 세계입니다. 그럼에도 저는 사회를 구성하는 시민 세력의 정치적 자유가 미술에 큰 영향을 끼친다고 믿습니다. 르네상스가 추구한 인간 중심 문화가 17세기 네덜란드 미술에서 한층 높은 단계로 완성된 이유입니다.

15세기에 출발한 인간을 향한 관심은 17세기에 더욱 확장됩니다. 그 열망이 정치적·사회적·경제적으로 들끓던 시대의 에너지와 만나 네덜란드에서 독창적인 미술로 탄생한 겁니다. 17세기 네덜란드 미술은 종교와 신화 속 이야기를 현실과 맞닿게 재해석한 걸로도 유명합니다. 시민들이 일군 풍경과 정물을 그림의 소재로 적극 채택하고, 자신들의 세계를 익숙하면서도 평화로운 일상으로 시각화한 거죠.

지금까지 플랑드르와 네덜란드의 바로크 미술을 만났습니다. 이제 바다 건너 스페인으로 향할 텐데요. 지금까지와는 확연히 다른 미술이 펼쳐지니 기대하셔도 좋습니다.

난처하 군의 필기노트

북유럽 바로크 04

네덜란드 황금기 미술을 대표하는 화가는 렘브란트, 프란스 할스, 페르메이르가 있다. 인물, 일상, 풍경을 담아낸 장르화는 화가의 개성에 따라 발전을 거듭해 17세기 네덜란드 미술의 독자적인 세계를 일구었다. 네덜란드 미술은 변화하는 시대를 고스란히 담아내는 동시에 과학 기술의 발전에 따라 새로운 시선을 작품에 녹여낸다.

렘브란트, 빛과 어둠을 그리다

렘브란트 판 레인 1606년 레이던에서 태어나 암스테르담에서 주로 활동함. 부와 명예를 얻었지만, 모든 것을 잃은 파란만장한 삶.
야간순찰 렘브란트의 대표작. 인물을 단순히 배치하지 않고 이야기와 상징을 넣은 집단 초상화. → 네덜란드 시민사회 속 민병대의 중요성.

렘브란트	루벤스
• 북부 네덜란드 미술	• 남부 네덜란드(플랑드르) 미술
• 고결한 분위기	• 웅장한 분위기
• 아담한 규모	• 거대한 규모

프란스 할스, 초상화에 찰나를 담다

프란스 할스 1580년경 플랑드르 안트베르펜에서 태어나 생애 대부분을 하를럼에서 보냄. 다양한 계층의 사람을 화폭에 담은 전문 초상화가.
예) 프란스 할스, 성 조지 민병대 장교들의 연회, 1616년
① 할스는 스케치 없이 빠른 붓 터치로 찰나를 담는 것으로 유명.
② 19세기 인상파 화가들의 화법에 영향을 줌.

페르메이르, 시대의 일상을 묘사하다

요하네스 페르메이르 1632년 델프트에서 태어나 도시의 풍경과 일상을 충실히 담아냄.
진주 귀걸이를 한 소녀 페르메이르의 대표작. 섬세하면서도 신비로운 표현이 돋보임.

네덜란드 미술이 바라본 세상

카메라 옵스큐라 어둠상자라는 뜻으로, 대상을 객관적이고 사실적으로 담는 데 사용됨.
• 풍요롭고 자유로운 환경을 기반으로 새로운 미술을 탄생시킨 17세기 네덜란드. → 탈종교, 탈이념적 미술의 등장.

북유럽 바로크 다시 보기

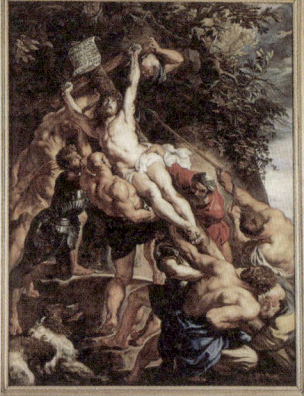

루벤스, 십자가를 세움, 1610년
로마에서 다양한 화풍을 경험한 루벤스가 고향으로 돌아와 남긴 첫 작품으로 강렬하고 생생한 신체 묘사와 대각선 구도가 그림의 주제와 분위기를 잘 표현하고 있다.

피터르 클라스, 칠면조 파이가 있는 정물, 1627년
전성기를 맞은 네덜란드의 풍요가 잘 드러난 작품이다. 정교하게 묘사된 각종 사치품과 음식들 사이로 삶의 유한성을 암시하는 요소들이 보인다.

1568
네덜란드
독립전쟁
발발

1579
북부 네덜란드
위트레흐트
동맹

1602
네덜란드
동인도회사
설립

렘브란트, 야간순찰, 1642년
네덜란드의 독립을 위해 힘썼던 민병대원들의 초상화로 기존 작품과 달리 역동성을 갖춰 당시 세간의 주목을 받은 렘브란트의 대표작이다.

얀 스테인, 사치를 경계하라, 1663년
소란스럽고 어수선한 장면을 구성해 17세기 네덜란드 소시민들의 일상을 유쾌하게 풀어낸 풍속화다. '풍요 속 사치를 조심하라'는 네덜란드 속담의 교훈을 전달하고 있다.

메인더르트 호베마, 미델하르니스의 가로수길, 1689년
정돈된 수로와 가로수길, 민병대원을 통해 체계적인 네덜란드의 풍경을 고스란히 화폭에 담았다. 평화를 위해 정성껏 국토를 일군 네덜란드인의 세계관이 담긴 작품이다.

1633~1637
네덜란드 튤립 광풍

1648
네덜란드 독립

1652
영란전쟁 발발

III

스페인 바로크

화려함의 극치로 몰락한 제국을 위로하다

황홀한 영광도 잠시, 타오르는 한낮의 태양처럼 이글거리던 스페인 황금기도 어둠이 내려앉는다. 영원히 빛날 듯했던 제국은 서서히 몰락의 길을 걷는다. 그러나 저무는 해가 오래도록 세상을 엷게 물들이듯이 스페인 바로크 미술은 찬란한 시대의 잔상으로 남아 세계로 퍼져갔다.

- 마드리드 왕궁, 스페인

새로운 시작은 종종 고통스러운
끝의 모습으로 변장하고 나타난다.

— 노자

01 스페인 미술의 시작, 엘 그레코

#엘 에스코리알 #합스부르크 #엘 그레코 #스페인 #스페인 미술

스페인 바로크 미술은 네덜란드와 마찬가지로 황금기라고 불립니다. 스페인도 다채롭고 강렬한 미술을 바로크 시대에 꽃피웠죠.

이탈리아, 네덜란드에 이어 스페인 미술도 바로크가 황금기였군요.

바로크 미술을 이야기하며 스페인을 빼놓을 수 없습니다. 스페인 바로크 미술은 이탈리아와 네덜란드 미술을 아우를 뿐만 아니라 여기서 한 발 더 나아가 바로크 미술의 새로운 정점을 찍었으니까요.

그렇다면 여기서 지금까지 공부한 내용을 정리하는 시간이 되겠네요.

그렇게 기대하셔도 좋을 겁니다. 그럼 이제 본격적으로 스페인 바로크 미

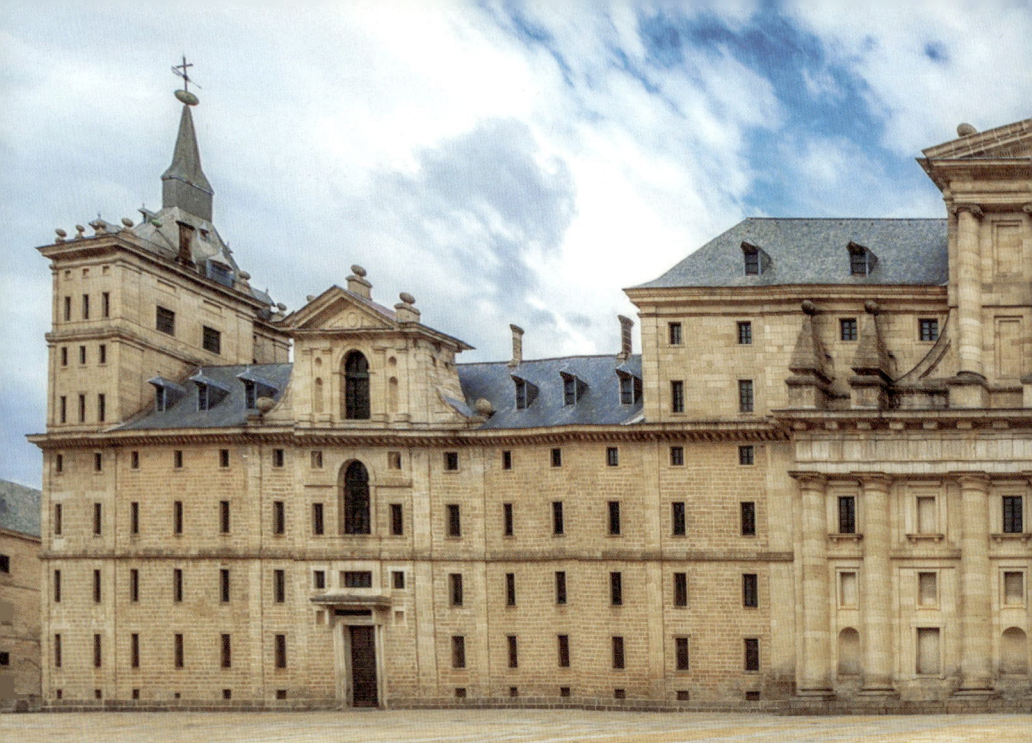

엘 에스코리알, 1563~1584년, 마드리드 장식이 절제되어 전체가 하나의 거대한 돌덩이처럼 보인다. 스페인 미술의 본격적인 시작을 알리는 기념비적인 건축물로, 정식 명칭은 산 로렌소 데 엘 에스코리알 왕립 수도원이다.

술 세계로 떠나볼까요. 스페인 바로크 미술도 16세기부터 살펴봐야 합니다. 고맙게도 스페인 16세기 미술은 한곳에 모여 있답니다. 위의 건물은 어떤 곳으로 보이세요?

웅장한 궁전 같기도 하고, 거대한 성당이나 미술관처럼 보이기도 해요.

방금 말씀하신 기능을 다 갖춘 곳입니다. 엘 에스코리알 수도원으로 불려서 수도원이라고 생각하지만 왕궁 역할도 했습니다. 동시에 스페인 왕실이 수집한 1,150여 점의 미술품을 전시하고 있어서 미술관으로 볼 수도 있습니다.

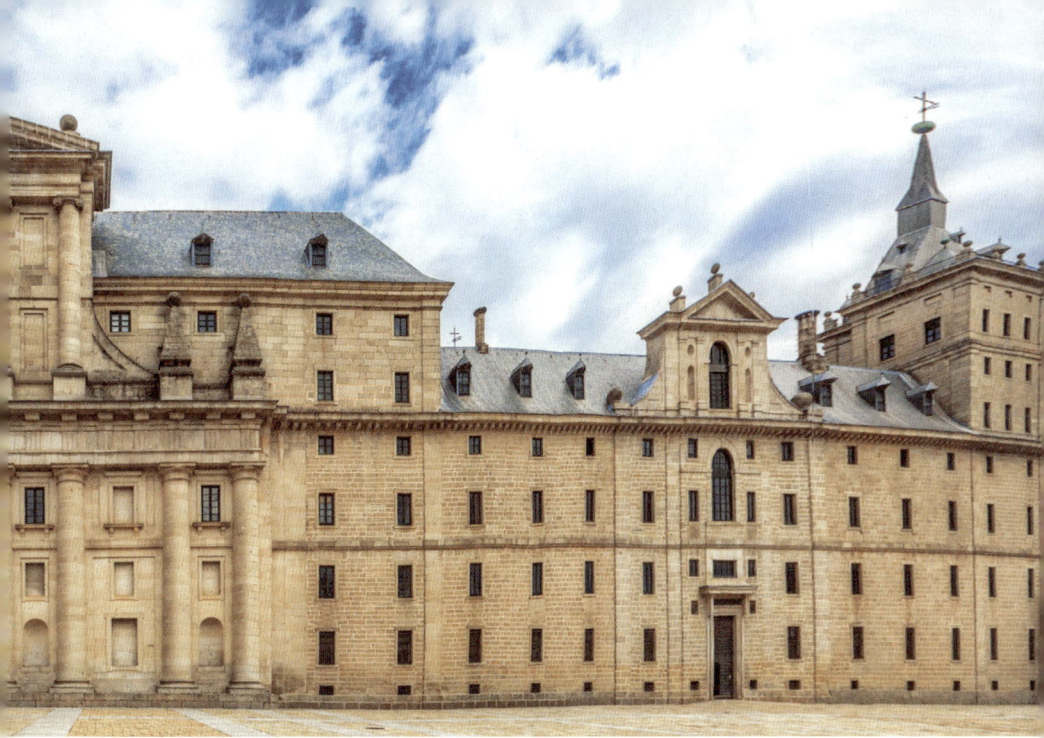

대단하군요. 무척 커 보여요.

너비 207미터, 길이 161미터로 방의 개수도 4천 개에 달합니다. 이 초대형 건축물을 세운 장본인은 스페인의 국왕 펠리페 2세입니다. 그는 1561년 마드리드를 새로운 제국의 수도로 삼고, 멀지 않은 곳에 선왕 카를로스 1세의 시신을 모실 수도원 건립에 돌입합니다. 엘 에스코리알 수도원은 이렇게 시작해서 왕궁 등 왕실과 관련된 시설까지 함께 고려해 설계되었습니다.

조용한 수도원에 왕궁이 함께 있다니 잘 이해되지 않아요.

펠리페 2세는 수도사처럼 경건한 마음으로 제국을 다스리고 싶었습니다.

그는 29살인 1556년 왕위에 올라 1598년 세상을 떠날 때까지 42년간 스페인을 통치합니다. 16세기 후반의 스페인은 펠리페 2세의 시대였다고 해도 지나치지 않습니다.

펠리페 2세의 통치 철학은 '가톨릭 군주'였습니다. 가톨릭의 수호자를 자처하며 대제국을 가톨릭 신앙으로 묶고자 했죠. 그래서 엘 에스코리알 수도원같이 조용한 종교 공간에서 일하기 좋아했습니다. 마드리드를 비롯한 스페인 곳곳에 궁전을 보유했는데도 말이죠.

왕이 수도원을 좋아하다니 중세로 돌아간 것 같아요.

아주 정확한 지적입니다. 펠리페 2세는 아버지 카를로스 1세로부터 막대한 영토와 강력한 군대를 물려받아 전 유럽에 스페인의 지배력을 강화했습니다. 그러나 가톨릭의 권위를 다시 세우기 위해 종교적 관용을 포기하

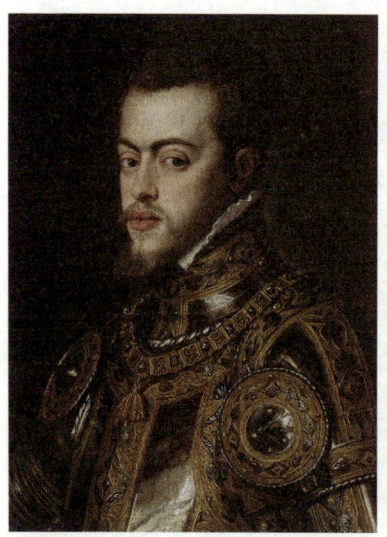

티치아노, 펠리페 2세의 초상(부분), 1551년, 프라도 미술관(왼쪽) / 카브레라 데 코르도바 루이스, 펠리페 2세의 스페인 역사, 17세기경, 스페인 국립도서관 컬렉션(오른쪽) 가톨릭의 수호자로 이단과 싸우는 펠리페 2세를 그린 판화. 배경에 엘 에스코리알 수도원이 보인다.

며 끊임없이 전쟁을 벌였죠. 그 바람에 국력을 낭비해 스페인의 몰락을 자초했다는 비난을 피할 수 없었습니다.

여러모로 엇갈린 평가를 받는 왕이군요.

펠리페 2세는 아메리카 잉카제국을 정복하고 포르투갈과 합병하는 등 큰 업적을 쌓았습니다. 그러나 그가 자랑하던 무적함대가 1588년 영국과 네덜란드 연합에 패배하면서 바다에서의 패권을 잃게 됩니다. 신교도를 탄압하여 네덜란드 독립전쟁을 부추긴 것도 뼈아픈 실책이었습니다. 1568년부터 1648년까지 80년간 벌어진 네덜란드와의 기나긴 전쟁으로 스페인은 전쟁의 늪에 빠집니다. 신대륙에서 들여온 막대한 은으로 전쟁 비용을 감당했지만, 비효율적인 관료 시스템마저 겹치며 나라가 파산하고 맙니다. 스페인은 펠리페 2세가 재위하는 동안 네 차례나 국가 파산을 선언하는 수모를 겪습니다.

긴 재위 기간만큼이나 파란만장했군요.

비록 통치력을 둘러싼 평가는 엇갈리지만 미술에 대한 업적은 이견이 없습니다. 스페인 미술의 본격적인 시작을 알린 기념비적인 건축물 엘 에스코리알 수도원 덕분이죠. 펠리페 2세는 즉위한 이듬해 1557년에 숙적 프랑스에게 큰 승리를 거둡니다. 그날이 성 로렌스의 축일과 같아서 엘 에스코리알을 성 로렌스에게 봉헌합니다.

다음 페이지의 엘 에스코리알 평면도를 보면 너비 207미터에 길이 161미터로 정사각형에 가깝습니다. 가운데 성당을 기준으로 세 부분으로 나뉘

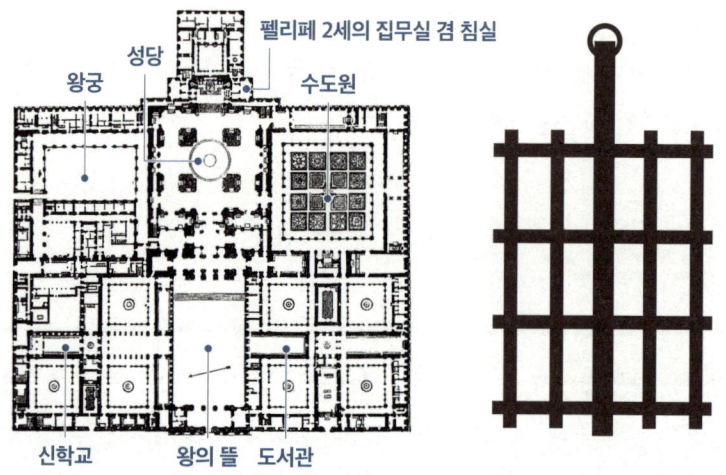

엘 에스코리알 평면도와 성 로렌스의 상징인 석쇠 수도원 정면에는 3개의 문이 있다. 중앙의 정문은 큰 뜰을 지나 성당으로 이어지고, 오른쪽 문은 도서관과 수도원, 왼쪽 문은 신학교와 왕궁으로 이어진다.

는데, 전체적인 평면 구성은 성 로렌스가 순교할 때 화형당한 철판 석쇠와 비슷해 보입니다.

석쇠를 본뜬 건물 배치로 성 로렌스를 기린 거군요.

먼저 중앙에 성당이 자리합니다. 성당의 머리 부분이 석쇠의 손잡이처럼 위로 튀어나왔죠. 성당 왼편에는 왕궁, 오른편에는 수도원이 배치되어 있습니다. 펠리페 2세는 집무실과 침실을 성당 제단과 수도원 사이에 마련했습니다. 누워 있어도 성당 내부가 잘 보이는 곳에 침실을 마련해 24시간 미사를 볼 수 있게 한 거죠. 왕궁 앞에는 신학교가 있고, 수도원 앞에는 왕실 도서관이 자리합니다. 부속 건물로 병원과 정원, 식물원까지 갖추었죠.

그야말로 없는 게 없는 거대한 복합단지였네요.

엘 에스코리알의 빼놓을 수 없는 주요 기능 중 하나는 왕실 묘지입니다. 펠리페 2세는 선왕 카를로스 1세가 1558년 세상을 떠난 후 왕실 무덤을 엘 에스코리알 성당 지하에 마련합니다. 이후 스페인 주요 왕과 왕실 가족들은 이곳을 마지막 안식처로 삼았습니다.

| 스페인 전성기를 열어젖힌 엘 에스코리알 |

엘 에스코리알은 1563년부터 1584년까지 20여 년에 걸쳐 지어졌습니다. 트리엔트 공의회를 마무리하며 반종교개혁이 본격화된 시점이었는데요. 강력한 가톨릭 국가를 꿈꾼 스페인은 반종교개혁의 선두에 섭니다. 이에 따라 엘 에스코리알은 엄격하고 절제된 모습을 갖춥니다.

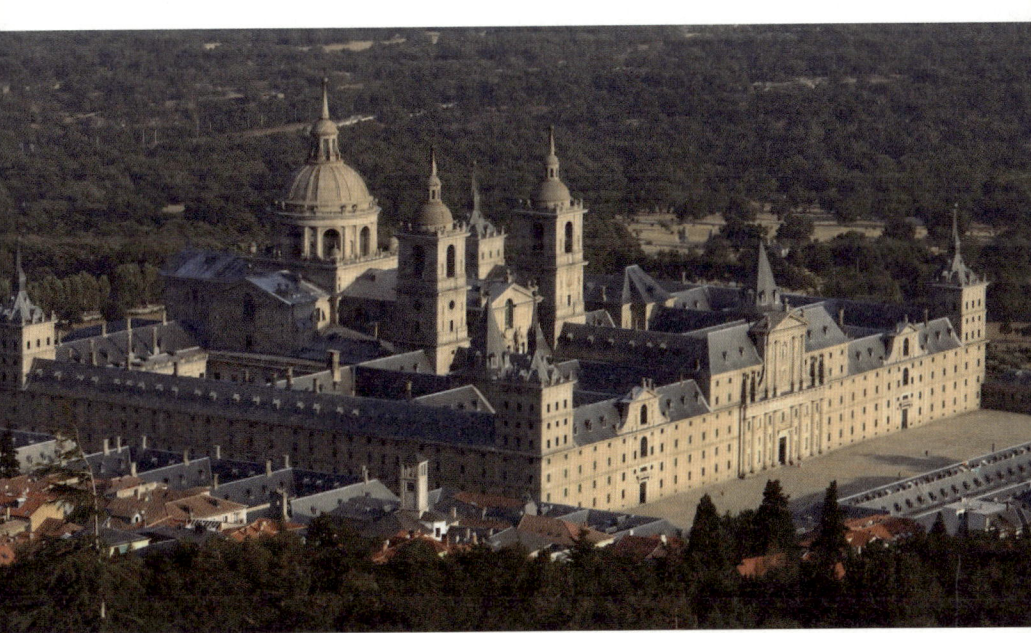

엘 에스코리알 전경 마드리드와 바야돌리드 사이를 잇는 산악 지대에 자리한다. 해발 1,000미터가 넘어 여름에도 시원해서 말라리아의 위험에서 벗어날 수 있었다.

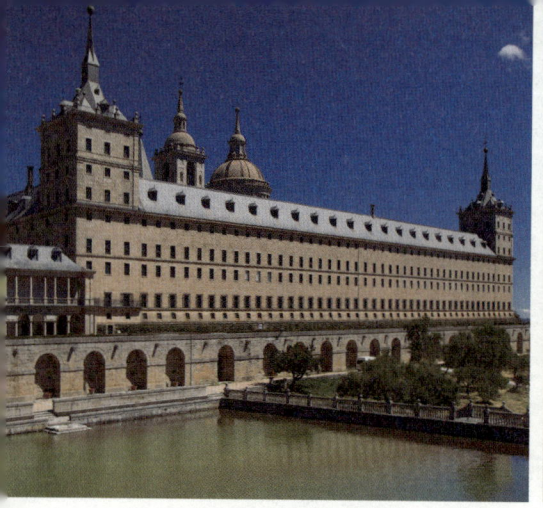

엘 에스코리알 전경(왼쪽)과 엘 에스코리알 정문(오른쪽) 저부조로 기둥이 배열되고 성 로렌스 동상과 문장만이 단정하게 자리하고 있다. 장식적인 부분을 극도로 자제하고 있다.

건물이 자로 잰 듯 반듯한 이유가 여기에 있었네요.

세부 장식도 거의 없어서 건물이 하나의 돌덩이처럼 보입니다. 장식에 대한 엄격한 태도는 직전에 유행했던 스페인 미술과 비교되는데요. 16세기 전반까지 스페인에서는 화려하고 장식적인 건축 양식이 유행했습니다. 오른쪽 페이지 사진처럼 화려한 조각으로 건축 외관을 장식하는 방식을 플라테레스코Plateresco 양식으로 부르는데요. 플라테Plate는 스페인어로 은을 뜻합니다.

반면 위에 보이는 엘 에스코리알은 세부 장식을 완전히 배제했습니다. 중앙 파사드를 보면 건축 기둥만 낮은 저부조로 표현했을 뿐 별다른 장식이 없습니다.

오른쪽 페이지의 세비야 시청이나 살라망카 대학교에서 보이는 화려한 플라테레스코 양식과는 딴판인데요.

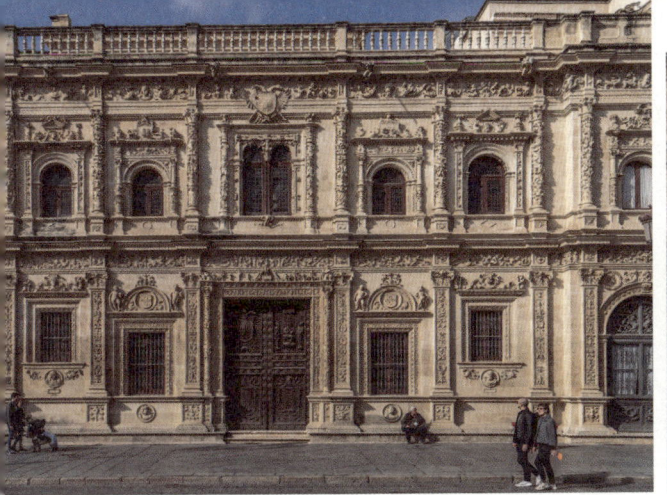

세비야 시청(왼쪽)과 살라망카 대학교의 중앙 정문(오른쪽) 건물의 표면에 금속세공으로 장식을 입힌 것처럼 화려하다. 이러한 장식이 들어간 스페인 르네상스 건축양식을 플라테레스코 양식이라 부른다.

스페인에서는 엘 에스코리알처럼 장식을 엄격히 제한한 미술을 에레리아노Herreriano 양식으로 부릅니다. 엘 에스코리알에 참여한 건축가 후안 데 에레라Juan de Herrera의 이름에서 따온 겁니다. 저는 이를 펠리페 2세 양식이라고 불러도 좋을 듯합니다. 엄격한 미술 양식이 펠리페 2세의 취향을 잘 반영했으니까요.

왼쪽은 1573년에 그려진 펠리페 2세의 초상화입니다. 검은 옷에 묵주를 들었죠? 칼과 기사단 문장도 보이지만 신앙인의 정체성을 더 강조하고 있습니다. 초상화의 절제된 미감이 건축에 이어져 장엄함과 엄정한 아름다움이 어우러진 엘 에스코리알이 탄생한 겁니다. 엘 에스코리알은 마드리드에서 북서쪽으로 45킬로미터 떨어져 있는데요. 약간 거리가 있지만 마드리

소포니스바 앙기솔라, 펠리페 2세의 초상, 1573년, 프라도 미술관 검은 옷에 묵주를 들고 있어 군주의 초상화로 보기에는 예외적이라 할 만큼 소박해 보인다.

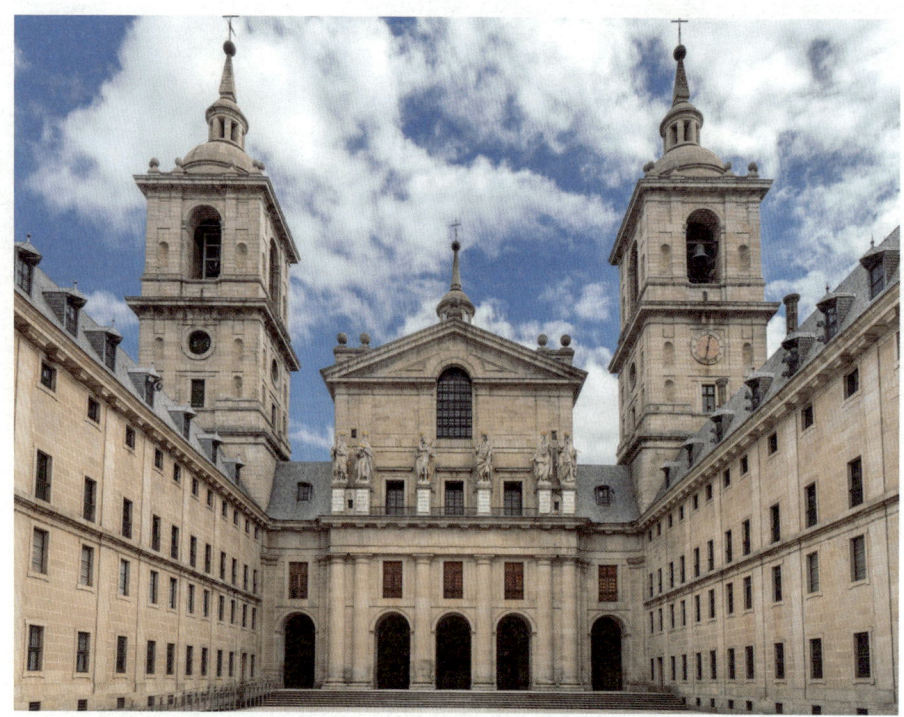

엘 에스코리알 성당 앞에 넓은 뜰이 있다. 성당 파사드에 구약시대 왕의 조각상 6개가 세워져 있어서 왕의 뜰이라고 부른다.

드 여행의 필수 코스로 추천합니다.

꼭 가고 싶어요.

엘 에스코리알 중앙에 자리한 성당에 들어가 볼까요. 정문 파사드를 통해 안으로 들어가면 위의 사진처럼 큰 뜰이 나오는데요. 이곳을 거쳐 성당 안으로 들어가면 오른쪽 페이지의 초대형 제대화가 눈앞에 펼쳐집니다.

이렇게 큰 제대화는 처음 보아요.

엘 에스코리알 성당 제대화(레레도스Reredos) 크게 4단으로 구성되어 있다. 맨 위 첫 단에 십자가상이 조각으로 자리하고, 두 번째 단 중앙에 성모승천도가, 세 번째 단 중앙에는 로렌스 성인의 순교가 그려져 있다.

01 스페인 미술의 시작, 엘 그레코

바닥부터 천장까지 무려 30미터 높이의 거대한 제대화입니다. 스페인에서는 제대화를 벽면 바닥부터 지붕 선까지 완전히 채우는 방식이 일찍부터 유행합니다. 이러한 설계 방식을 스페인어로는 레레도스, 영어로는 리타블Retable이라고 부릅니다. 중세 시절부터 유행한 제대화 양식으로 톨레도 대성당에도 같은 형식을 찾아볼 수 있습니다. 규모와 형식은 비슷하지만 엘 에스코리알의 제대화는 기둥을 넣어 4단으로 단정하게 기획한 점이 눈에 띕니다.

아래의 톨레도 제대화는 화려하지만 복잡해 보이고, 엘 에스코리알 제대화는 잘 정돈된 느낌입니다.

엘 에스코리알 제대화 중앙에는 로렌스 성인의 순교 장면이 자리하고 있습니다. 펠레그리노 티발디라는 화가의 작품입니다. 원래 이곳에는 티치아노의 작품이 걸릴 예정이었습니다.

작가가 바뀌었나요?

평소 티치아노를 좋아했던 펠리페 2세는 이 주제의 그림을 베네치아에서 활동하던 티치아노에게 먼저 의뢰했습니다. 그런데 막상 작품을 받아보니 제대화로 적절하지 않았어요. 오른쪽 페이지에 보이듯 크기도 약간 작고, 성 로렌스가 어둡게 그려진 데다가 뒤로 살짝 물

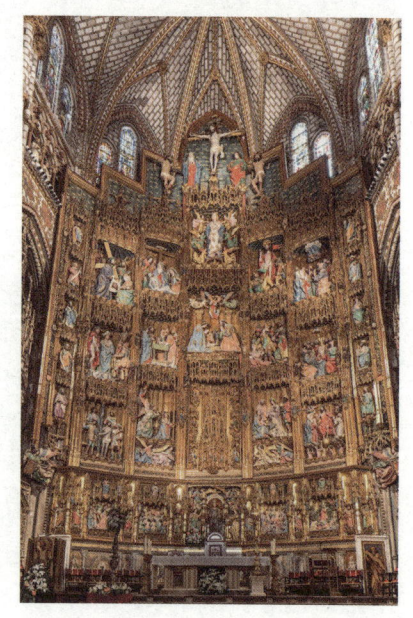

톨레도 성당 제대화, 1498~1504년

펠레그리노 티발디, 성 로렌스의 순교, 1592년, 엘 에스코리알(왼쪽) / 베첼리오 티치아노, 성 로렌스의 순교, 1564~1567년, 엘 에스코리알(오른쪽) 성 로렌스를 어둡고 두드러지지 않게 묘사한 티치아노의 작품은 제대화로 적절하지 않았다.

러나 있어서 멀리서는 잘 보이지 않은 거죠. 결국 펠리페 2세는 밀라노 출신의 펠레그리노 티발디에게 새 작품을 의뢰합니다. 위의 왼쪽 작품이 이때 티발디가 그린 겁니다.

그렇게 보니 왼쪽 작품이 훨씬 선명하네요.

제대화 양쪽 벽에는 다음 페이지처럼 카를로스 1세, 펠리페 2세 가족의 청동 조각상이 있습니다. 밀라노 출신의 조각가 폼페오 레오니가 제작한 조각상입니다. 그리고 이 조각상 바로 아래 지하에 이들의 무덤이 있죠.

 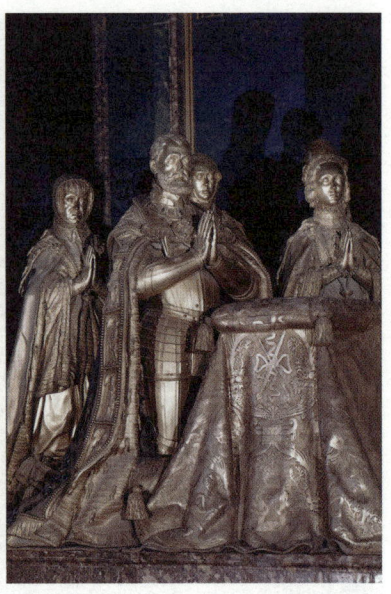

폼페오 레오니, 카를로스 1세와 그의 가족, 16세기 후반, 엘 에스코리알(왼쪽) / 폼페오 레오니, 펠리페 2세와 그의 가족, 16세기 후반, 엘 에스코리알(오른쪽) 레오니의 조각상 발아래 지하 묘소에는 카를로스 1세와 펠리페 2세 일가가 잠들어 있다.

크고 멋진 제대화 옆에 정교한 조각까지 곁들였군요.

이렇게 보니 엘 에스코리알의 장엄에 참여한 작가들은 상당수가 해외 출신입니다. 조각가 폼페오 레오니와 화가 티발디는 밀라노 출신이고, 피렌체 출신의 화가 프란시스코 주카로도 여기에서 일했습니다. 그리고 이번 강의의 주인공 엘 그레코가 1577년 이탈리아를 거쳐 스페인으로 넘어와 엘 에스코리알을 위해 그립니다. 이처럼 엘 에스코리알의 중요한 장식 프로젝트에 참여한 작가 중 상당수가 '해외파'입니다.

스페인 미술의 시작이라는 엘 에스코리알에 해외파가 이렇게 많이 참여했는데, 그래도 스페인 미술로 봐야 하나요?

해외파가 완성한 엘 에스코리알

중요한 지적입니다. 이런 해외파 작가들의 참여로 스페인 미술이 언제 어떻게 시작했는지 기준을 잡기가 쉽지 않아 보입니다. 여기서 우리는 근대국가로서의 스페인이 늦게 등장했다는 점, 그리고 당시 스페인이 지배한 영역이 지금과 다른 점까지도 고려해야 합니다.

스페인 미술의 시작이 생각보다 복잡하네요. 갑자기 머리가 아파오는데요.

찬찬히 살피며 머리를 식혀보죠. 오늘날의 스페인은 1492년 레콩키스타 Reconquista가 마무리되며 태동합니다. 중세 초기의 이베리아반도는 이슬람 세력이 차지합니다. 당시 가톨릭 왕국은 이베리아반도에서 이슬람을 축출하려고 전쟁을 벌였습니다. 이를 '재정복'이라는 뜻의 레콩키스타로

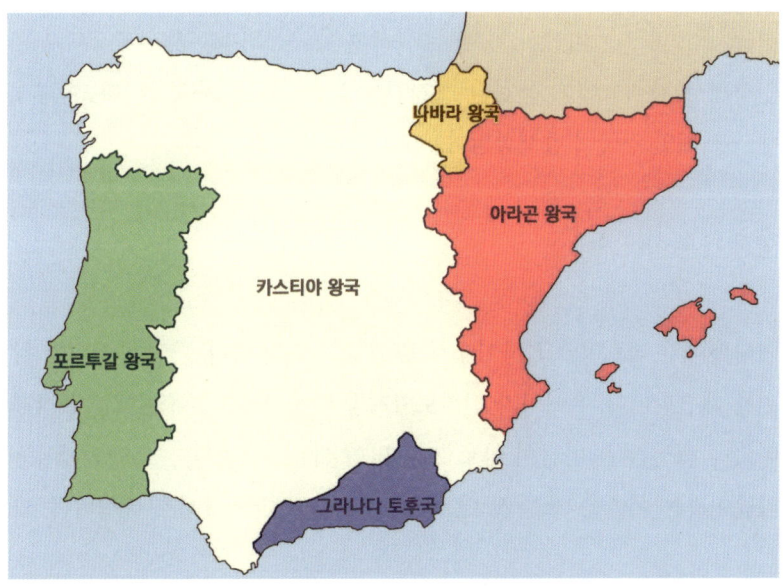

1400년경 스페인 지도 이베리아반도의 중부 지역은 카스티야 왕국과 아라곤 왕국이 지배하고, 남부는 그라나다를 중심으로 이슬람 왕국이 버티고 있었다.

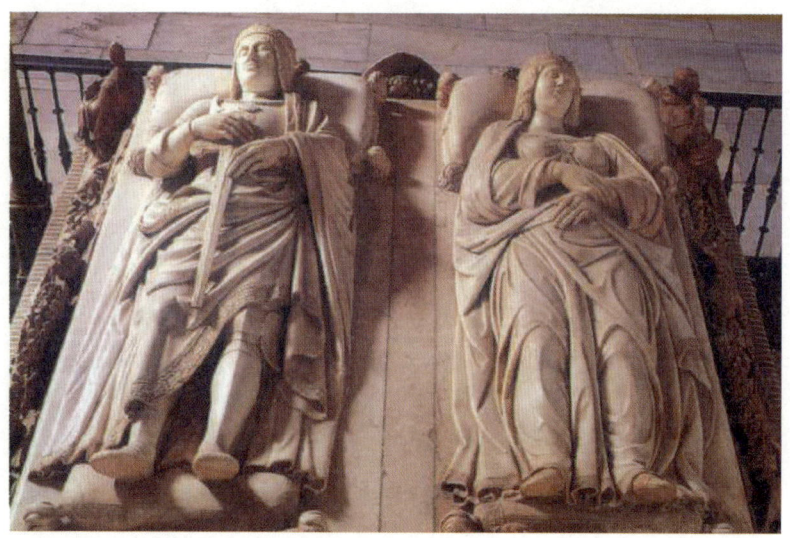

카스티야의 이사벨라와 아라곤의 페르디난드의 무덤 둘은 1492년 그라나다 함락을 기념하기 위해 그라나다 대성당에 묻혔다.

부릅니다. 최종적으로 카스티야와 아라곤 왕국이 재정복을 이끕니다. 그리고 1469년 카스티야의 이사벨라 1세와 아라곤의 페르디난드 2세가 혼인하면서 자식들에게 통일된 스페인을 물려주기로 약속합니다. 이렇게 해서 스페인 왕국이 탄생합니다.

영화 같은 이야기네요.

이사벨라와 페르디난드 사이에 낳은 아들이 일찍 죽자, 큰딸 후아나가 왕위를 계승합니다. 후아나가 신성로마제국 막시밀리안 1세의 아들 펠리페와 결혼해서 낳은 아들이 바로 그 유명한 카를 5세입니다. 스페인에서는 카를이라는 이름을 가진 첫 번째 왕이어서 카를로스 1세로 불립니다. 그

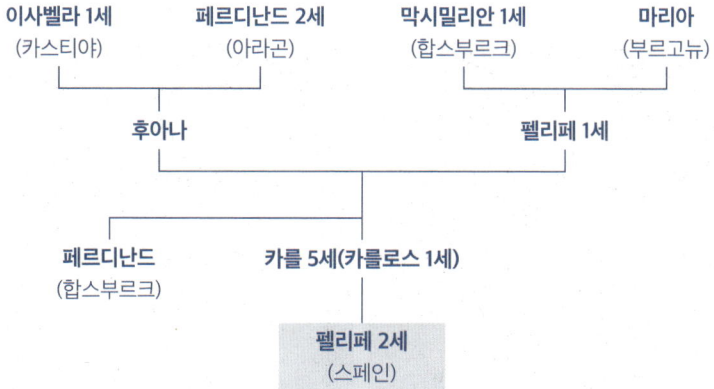

스페인 합스부르크 가계도 이사벨라 1세와 페르디난드 2세는 결혼하며 자녀들에게 통일된 스페인을 물려주기로 약속한다. 그 결과 카를로스 1세와 펠리페 2세는 스페인 본토를 비롯한 방대한 영역을 다스린다.

런데 정작 카를로스 1세는 스페인어를 조금도 할 줄 몰랐습니다. 스페인에서 오래 머무르지도 못했습니다. 신성로마제국의 황제로 유럽 전쟁터에서 많은 시간을 보내야 했기 때문입니다.

오랜 통치에 지쳤을까요. 1556년 카를로스 1세는 아들 펠리페 2세에게 왕위를 물려줍니다. 스페인에서 태어난 펠리페 2세는 스페인에 머물며 방대한 제국을 통치하고, 엘 에스코리알까지 기획합니다. 따라서 스페인 미술을 본격적으로 이야기하려면 펠리페 2세를 기준으로 삼는 게 맞을 겁니다.

그래서 엘 에스코리알을 먼저 언급했군요.

스페인 역사는 카스티야 왕국과 아라곤 왕국의 연합으로 시작하지만, 스페인 미술은 그 출발선을 좀 늦게 잡을 수밖에 없습니다. 그뿐만 아니라 당시 스페인 지배 영토가 워낙 광대해서 어디서부터 어디까지를 스페인

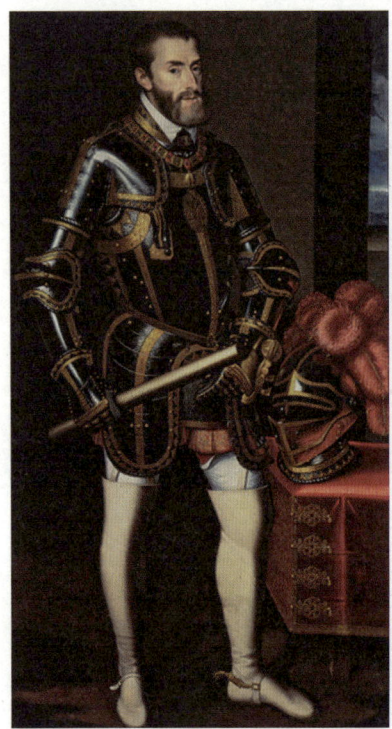 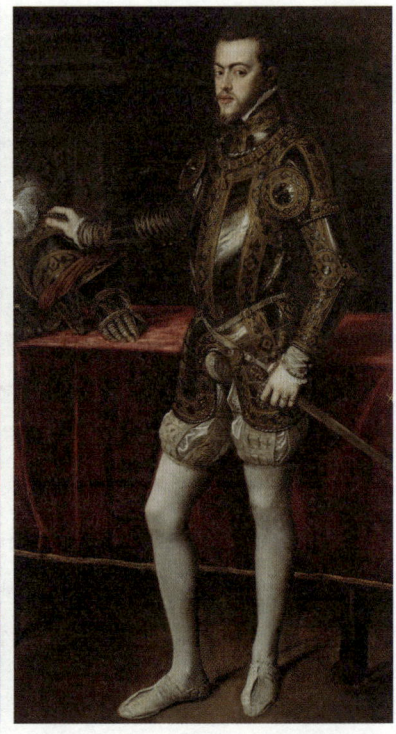

후안 판토하 데 라 크루스, 카를로스 1세의 초상, 1605년, 프라도 미술관(왼쪽) / 티치아노. 펠리페 2세의 초상, 1551년, 프라도 미술관(오른쪽) 카를로스 1세는 신성로마제국 황제 자리를 동생에게 물려주고, 나머지 영토는 아들 펠리페 2세에게 물려준다.

미술이라고 해야 할지 난감해집니다.

카를로스 1세는 신성로마제국 황제를 동생에게 물려주고, 나머지 영토를 아들 펠리페 2세에게 물려줍니다. 펠리페 2세는 스페인은 직접 통치하고 네덜란드, 이탈리아의 밀라노, 나폴리, 사르데냐는 총통을 파견해 통치합니다. 물론 아메리카도 그의 지배 아래 있었습니다.

정말 많은 나라가 스페인의 영향 아래 있었군요.

펠리페 2세의 지배 영토 펠리페 2세가 다스린 영토는 스페인 본토를 포함해 훨씬 광대했다.

우리는 '스페인 미술' 하면 오늘날 이베리아 반도의 스페인 영토를 떠올리지만, 16~17세기 스페인 영토는 이보다 훨씬 넓었죠. 루벤스가 살던 남부 네덜란드, 카라바조의 고향 밀라노 지역도 스페인이 직접 통치했습니다. 이런 관점에서 보면 루벤스나 카라바조는 스페인령 출신 화가입니다.

루벤스와 카라바조가 스페인과 관계있다는 생각은 해본 적이 없어요.

당시는 국가나 국적 개념이 지금처럼 강하지 않았을 겁니다. 여기서 중요한 건 스페인 왕들이 자신들이 지배했던 지역의 화가를 중용했다는 점입니다. 스페인 국왕에게 네덜란드와 밀라노의 화가는 스페인 본토 출신 화가 다음으로 고려의 대상이 되었을 겁니다. 엘 에스코리알의 장식에 참여한 화가 티발디와 조각가 레오니는 밀라노 출신이지만, 당시에는 밀라노가 스페인의 영향 아래에 있었기 때문에 스페인의 관점에서 보면 완전히 다른 나라 출신의 작가가 아니었습니다.

그렇다면 당시 스페인 영토였던 밀라노 출신 작가를 스페인 작가로 봐야 한다는 건가요?

그 정도까지는 아닙니다. 펠리페 2세는 스페인에 마땅한 작가가 없는 경우 스페인 지배령의 작가를 먼저 고려했다는 거죠. 왕이 밀라노 총독에게 좋은 화가를 선발해서 보내라고 명령할 수 있었으니까요. 광대한 지역을 다스린 스페인 왕이 기왕이면 '당대 최고의 화가'를 고용하려 했다는 점이 중요합니다.

자기가 최고 군주이니 최고 화가와 일하겠다는 거군요.

카를로스 1세처럼 펠리페 2세는 유럽 최고의 화가 티치아노에게 열광하고, 펠리페 2세의 손자 펠리페 4세는 루벤스를 아꼈습니다. 아마도 펠리페 4세는 루벤스가 자신이 다스리는 남부 네덜란드 화가여서 더 가깝게 느꼈을 겁니다. 네덜란드는 오래도록 스페인의 지배를 받았기 때문에 네덜란드의 많은 화가들이 스페인에서 활동할 기회를 얻습니다. 티치아노를 좋아했던 펠리페 2세가 왕실 초상화만큼은 네덜란드 출신의 화가 안토니스 모르Antonis Mor에게 주로 맡겼듯이 말이죠.

영토가 넓은 만큼 후보가 많았군요. 스페인 화가들에겐 역차별 아니었을까요?

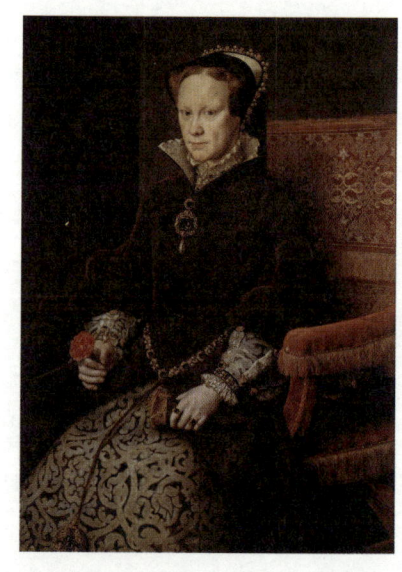

안토니스 모르, 영국 여왕 메리 1세의 초상화, 1554년, 프라도 미술관

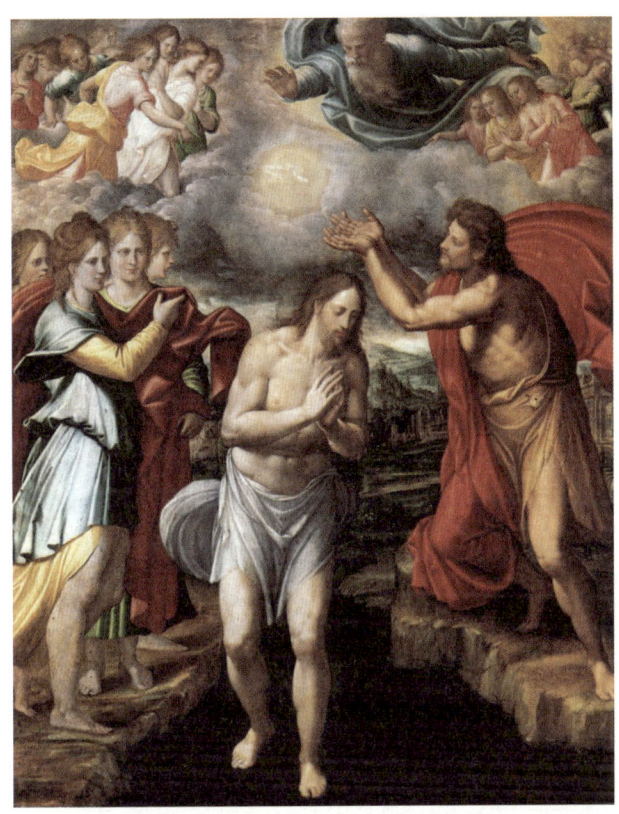

후안 페르난데스 데 나바레테, 그리스도의 세례, 1567년, 프라도 미술관 베네치아 화풍의 영향을 받은 나바레테는 화려한 색채와 안정적인 인체 드로잉을 구사하기로 유명했다.

물론 스페인에서도 이들을 대체할 화가는 있었습니다. 티치아노의 대체자로는 나바레테Navarrete를, 안토니스 모르의 대체자로는 알론소 산체스 코예요Alonso Sanchez Coello를 선발합니다. 나바레테는 티치아노를 떠올릴 정도로 화려한 색채와 안정적인 인체 드로잉을 구사했습니다. 그러나 안타깝게도 1579년 41세의 나이로 나바레테가 사망하자 많은 임무가 코에요에게로 넘어갑니다. 그는 초상화에 특화된 화가답게 대규모 회화보다 다소 작은 그림을 그렸습니다.

| 스페인을 꿈꾼 엘 그레코 |

언제부터, 어디까지가 스페인 미술인지 단정 지을 수 없지만 스페인 화가라면 스페인의 국민적 정서를 잘 보여줘야겠죠. 엘 그레코가 그런 작가입니다.

드디어 엘 그레코가 등장하는군요.

지금까지 나눈 이야기가 엘 그레코와 딱 들어맞습니다. 본격적으로 스페인 미술의 문을 연 엘 그레코는 지중해 크레타섬 출신이지만, 베네치아를 거쳐 로마에서 5년간 활동하다가 스페인에 정착합니다.

그도 해외파 화가였네요.

엘 그레코El Greco라는 이름에서 이동의 흔적을 알 수 있습니다. 그의 본명은 '도메니코스 테오토코폴로스'로 부르기 어려웠어요. 그래서 출신지를 딴 엘 그레코, 즉 그리스 사람으로 불렸습니다.

이름이 아니라 별명이었군요.

이탈리아어 '그레코' 앞에 스페인어 정관사 '엘'을 붙인 점도 흥미롭습니다. 스페인어로 그리스인은 '엘 그리에고El Griego'인데, 이탈리아에서 활동하면서 그레코로 굳어진 듯합니다.

이탈리아어와 스페인어로 이루어진 그리스인이라니, 별명조차 국제적인데요.

엘 그레코는 정확하게는 베네치아가 지배했던 그리스 섬 크레타에서 태어나 동방교회의 이콘icon화를 그리는 훈련을 먼저 받았습니다. 이콘화는 초기 기독교 미술의 전통을 철저히 규범화시켜 계승하는 미술입니다. 예를 들어 아래 같은 그림을 그가 초기에 고향에서 주로 그렸던 겁니다.

| 스페인 국민화가가 된 그리스인 |

이제까지와는 완전히 다른 느낌인데요.

베네치아의 지배에 있던 크레타가 오스만 제국의 성장으로 어수선해지자 엘 그레코는 1567년 베네치아로 이주합니다. 이때부터 베네치아 화풍의 영향을 받아 화려한 색채를 사용하면서 사실감 넘치게 인체를 표현하려고 노력합니다.

엘 그레코 그림이 유독 색채가 강렬한 데는 그런 이유가 있었군요.

엘 그레코, 성모의 임종, 1567년경, 성모영면 대성당
엘 그레코의 서명이 발견되어 그의 그림으로 추정된다. 이콘화는 전통을 계승하다 보니 개성이 잘 드러나지 않는다.

엘 그레코, 성전에서 장사꾼을 내쫓는 예수, 1570년경, 워싱턴 내셔널 갤러리 엘 그레코는 당시 베네치아에서 유행한 화풍을 빠르게 배운다. 이 그림은 인물이나 구도에서 틴토레토의 화풍을 연상시킨다.

엘 그레코가 베네치아에서 그린 그림을 볼까요. 위 그림은 예수 그리스도가 신성한 신전에서 장사판을 벌이는 자들을 꾸짖으며 내모는 장면입니다.

확실히 색깔이 화려합니다. 사람들도 잘 알아볼 수 있고요.

야코포 틴토레토, 노예의 기적, 1548년, 아카데미아 미술관

당시 베네치아에서 활동하던 화가들의 작품을 연상시킨다는 점도 흥미롭습니다. 등장인물의 색깔, 움직임, 구도는 오른쪽의 야코포 틴토레토Jacopo Tintoretto의 그림과 비슷합니다. 실제로

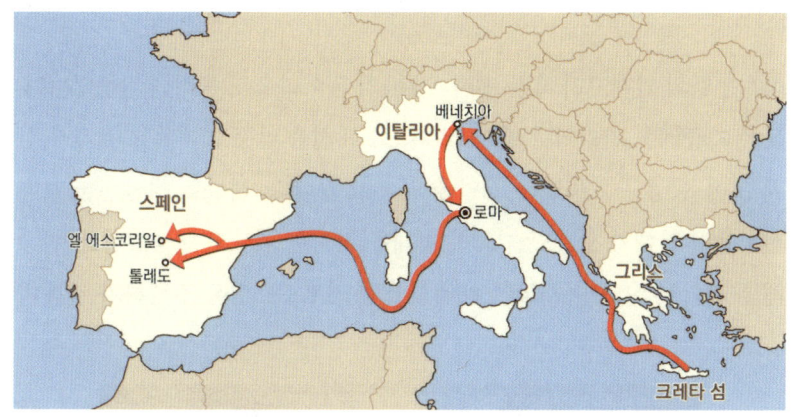

엘 그레코의 이주 경로 크레타섬을 떠난 엘 그레코는 베네치아와 로마를 거쳐 스페인에 자리 잡는다.

엘 그레코의 이때 그림이 틴토레토와 닮아 있어 초기 연구자들은 틴토레토의 작품으로 착각하는 경우가 많았습니다.

이후 그는 로마에서 활동하다가 1577년 스페인으로 향합니다. 아마도 엘 에스코리알에서 일거리를 얻어 스페인 궁정 화가로 발돋움하겠다는 포부를 가졌던 듯합니다. 먼저 펠리페 2세가 티치아노 같은 베네치아 그림을 좋아했으니 자신에게도 기회가 올 거라 생각한 겁니다.

치밀한 야망을 품었군요.

스페인에 도착한 엘 그레코는 얼마 후 펠리페 2세를 위해 두 점의 그림을 완성합니다. 그러나 두 작품 모두 펠리페 2세를 크게 만족시키지 못한 것 같습니다. 펠리페 2세를 위해 그린 예수라는 이름에 대한 경배라는 다음 페이지의 작품을 볼까요. 그런데 어딘지 좀 복잡해 보이지 않나요?

등장인물이 너무 많은데요.

신성동맹의 알레고리 혹은 펠리페 2세의 꿈이라고도 불리는 작품입니다. 동쪽 지중해를 가리키는 레판토에서 큰 해전을 앞두고 기독교 세계가 함께 모여 신성동맹을 맺는 장면을 담고 있습니다. 레판토 해전은 1571년 신성동맹 함대가 오스만 제국의 함대를 격파한 대규모 전쟁입니다. 지중해를 제압한 오스만 제국이 베네치아령 키프로스섬을 점령하자 베네치

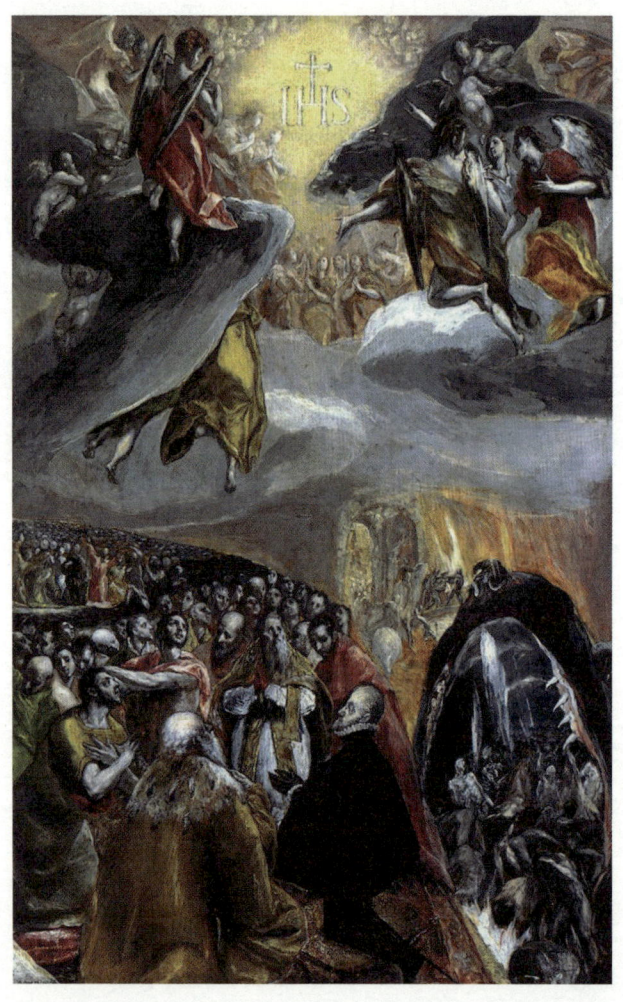

엘 그레코, 예수라는 이름에 대한 경배, 1570년대 후반, 런던 내셔널 갤러리 신성동맹을 맺는 장면을 담은 이 작품은 레판토 해전의 승리를 기념하고, 동시에 동맹에 저항한 이들을 낮춰 그렸다.

아는 교황청, 스페인과 동맹을 주도합니다. 이 동맹은 레판토에서 오스만 제국의 영향력을 일시적으로 감소시키는 데 중요한 역할을 했는데요. 『돈키호테』의 저자 세르반테스도 젊은 시절 이 해전에 참전해 부상을 당하기도 했습니다. 엘 그레코가 그린 왼쪽의 그림은 신성동맹을 상징하는 그림답게 맨 위쪽에 예수 그리스도의 이름이 빛납니다. 그림의 아래쪽에 펠리페 2세, 교황 비오 5세, 베네치아 도제 등 레판토 해전에 참여했던 지도자들이 등장합니다. 잠시 그림의 오른쪽 아래 부분을 볼까요?

분위기가 꽤 음산한데요.

악마의 입입니다. 신성동맹과 레판토 해전의 승리를 기념하면서도 동맹에 동참하지 않고 저항했던 이들을 저주하는 거죠.

어떤 그림에서도 볼 수 없는 기괴함이 느껴져요.

엘 그레코의 이 같은 파격적 표현은 엘 에스코리알에서 보여준 펠리페 2세의 정제된 미적 취향과 거리가 멀어 보입니다. 무엇보다 엘 그레코의 그림은 형태가 명확하지 않고, 등장인물의 인체 비례도 제각기 다릅니다. 형광 톤의 초록색과 노란색으로 인해 색채의 균형도 깨졌죠. 가령 그림 위쪽의 밝은 빛은 신비롭지만 공간의 전체적 통합을 방해하는 것도 사실입니다.

이 그림을 그린 후 1581년 엘 그레코는 펠리페 2세를 위해 성 모리스의 순교를 그립니다. 엘 에스코리알 성당의 보조 제대를 장식할 제대화로 기획되었는데 높이가 4미터 이상 되는 대형 그림입니다. 기독교 신자인 로

엘 그레코, 성 모리스의 순교, 1580~1581년경, 엘 에스코리알 이 그림은 엘 에스코리알 성당의 보조 제대 장식을 위해 주문했으나 펠리페 2세의 마음을 얻지 못했다. 현재 이 그림은 엘 에스코리알 회의실에 걸려 있다.

마 군인 모리스와 그의 동료들이 로마 신을 위한 제사를 거부하다가 집단으로 참수당한 이야기를 그리고 있습니다.

왼쪽 페이지 작품을 보면 엘 그레코는 가장 중요한 순교 장면을 뒤편 구석에 배치하고, 대신 모리스 성인이 동료들과 우상숭배를 할 것인가 안 할 것인가 토론하는 장면을 전면에 내세웠습니다. 그림 왼쪽 윗부분에 순교자를 천국으로 이끄는 천사들의 모습까지 그려넣어 당시로서는 상당히 파격적인 구성을 갖춘 작품이었습니다.

이래저래 펠리페 2세가 별로 좋아하지 않았을 것 같아요.

맞습니다. 더욱 명확한 메시지를 선호했던 펠리페 2세는 엘 그레코의 어수선한 구성을 마음에 들어 하지 않았던 것 같습니다. 무엇보다 가장 중요한 순교 장면이 배경으로 밀려난 점도 용납할 수 없었을 겁니다. 펠리페 2세는 다른 이탈리아 작가에게 같은 주제의 그림을 의뢰하고, 엘 그레코의 작품을 수도원 회의실로 보내버립니다. 엘 그레코로선 궁정 화가로 발돋움할 두 번의 기회를 모두 놓친 거죠.

그후 어떻게 되었나요?

스페인 왕실의 지지를 받지 못한 엘 그레

로물로 친치나토, 성 모리스의 순교, 1583~1584년, 엘 에스코리알 피렌체 출신의 화가 로물로 친치나토는 여기서 성 모리스의 순교 장면이 전면에 두드러지도록 그렸다.

톨레도 전경 알카사르 성과 톨레도 대성당 종탑이 한눈에 들어온다. 타구스강이 도시를 감싸고 흐르며 가파른 절벽을 이룬다.

코는 다른 곳에서 돌파구를 찾습니다. 바로 톨레도입니다.

| 톨레도에서 새 길을 찾다 |

톨레도는 한때 스페인의 수도였던 유서 깊은 내륙 도시입니다. 카스티야 왕국과 가톨릭 문화의 중심지로 중세 및 르네상스 시대의 특징을 간직한 곳이죠.

도시가 아주 멋진데요.

가운데 보이는 높은 종탑은 톨레도 대성당입니다. 톨레도의 또 하나의 랜드마크

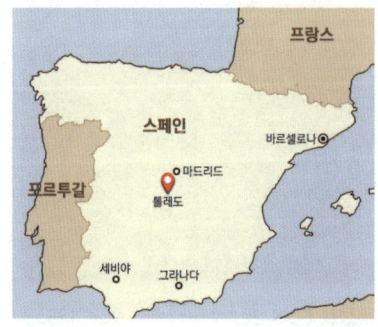

톨레도의 위치 한때 스페인의 수도였던 톨레도는 오늘날 수도 마드리드에서 약 80킬로미터 떨어져 있다.

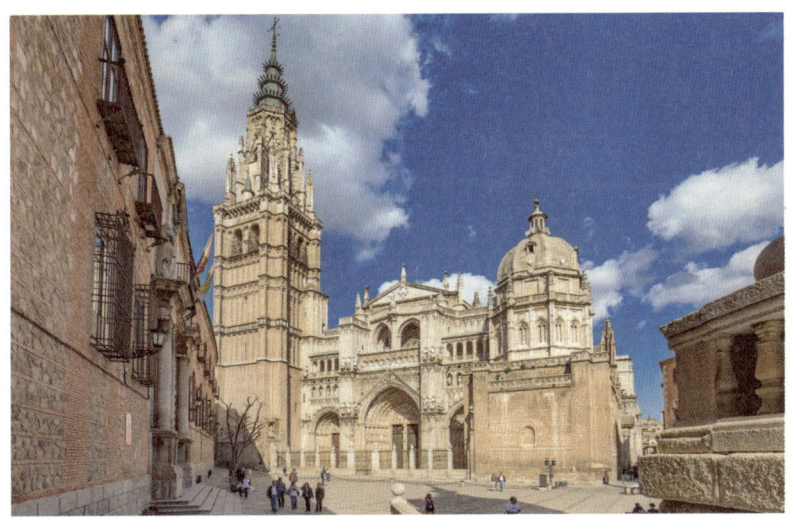

톨레도 대성당, 1227~1493년 톨레도를 대표하는 건축물이자 중세 이후 스페인 가톨릭의 권위를 대변한다.

알카사르 성이 오른쪽에 보입니다. 알카사르 성은 엘 에스코리알의 모델이 되기도 했는데, 스페인 내전 때 파괴되었다가 이후 과거의 모습으로 복원되었죠.

무엇보다 톨레도를 대표하는 건축물은 위에 보이는 톨레도 대성당입니다. 500년 이상의 유구한 역사는 물론 규모나 화려함에서 중세 이후 스페인 가톨릭의 권위를 대변하는 곳입니다. 그런데 엘 그레코가 톨레도에 정착하는 과정도 쉽지는 않았습니다. 텃세를 겪었다고 할까요. 그래도 포기하지 않고 이른바 '스페인의 정서'를 터득해냅니다. 엘 그레코가 톨레도에서 남긴 첫 작품은 톨레도 대성당과 깊은 관계가 있습니다.

처음부터 대성당의 주문을 받았나요?

그런 셈입니다. 톨레도 대성당에는 사제가 옷을 갈아입거나 미사 용품을

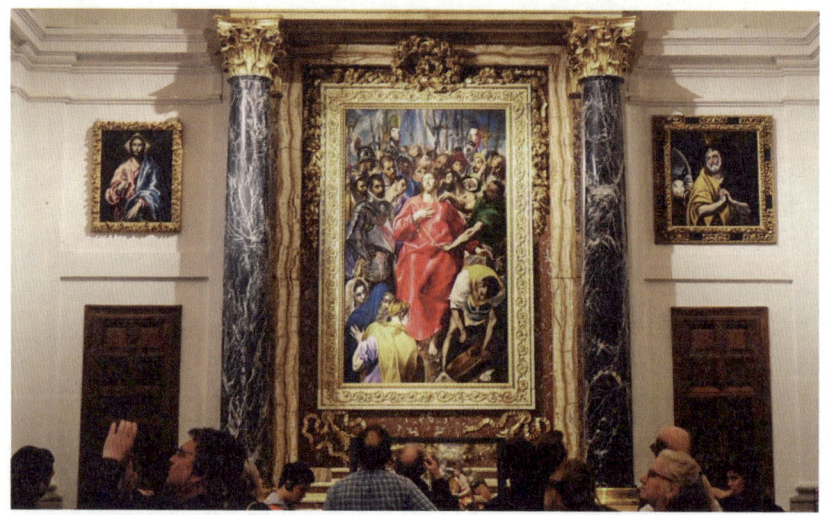

엘 그레코의 제대화가 걸린 사크리스티의 모습 사제가 미사복으로 갈아입는 공간인 사크리스티에서 엘 그레코의 작품을 볼 수 있다.

보관하는 사크리스티 혹은 성구실이라는 방이 있습니다. 엘 그레코는 이곳에 걸 제대화를 의뢰받습니다.

자신의 진가를 제대로 알릴 기회였겠는데요.

엘 그레코는 여기에 그리스도의 옷을 벗김이라는 그림을 그립니다. 예수가 십자가에 매달리기 직전 병사들이 옷을 벗기는 장면을 그리고 있습니다. 이 그림이 걸린 방은 실제 사제가 미사복으로 옷을 갈아입는 공간이라는 점을 염두에 두고 주제를 고른 겁니다.
하지만 그림은 가격 논쟁에 휘말립니다. 엘 그레코는 그림값으로 900두카트를 요구했는데, 대성당은 228두카트로 깎는 바람에 소송이 벌어집니다.

너무하네요. 3분의 1도 안 주겠다는 거잖아요.

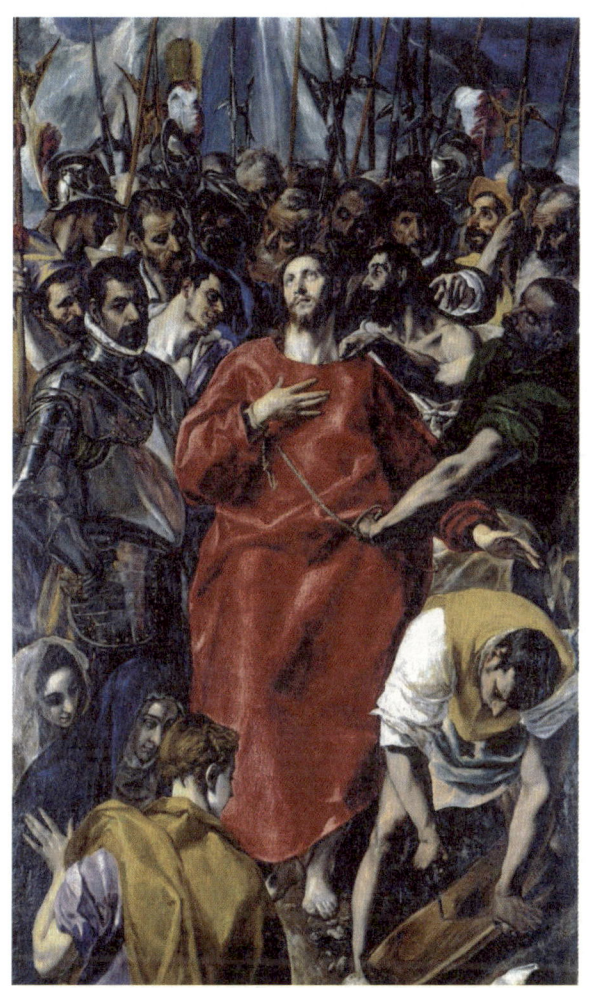

엘 그레코, 그리스도의 옷을 벗김, 1577~1579년, 톨레도 대성당 엘 그레코의 그림을 마음에 들어 하지 않은 대성당은 결국 오늘날 한화 1억 8,900만 원가량인 그림값을 두고 소송을 벌인다.

결국 엘 그레코가 350두카트를 받는 것으로 소송은 종결됩니다. 대성당 측은 왜 그림값을 깎으려 했을까요? 아마도 완성된 그림이 마음에 들지 않았기 때문일 겁니다.

엘 그레코는 범죄자를 비롯해 그리스도를 조롱한 민중을 그리스도보다

높은 위치에 배치했습니다. 왼쪽 구석에 성모 마리아를 세 명이나 그린 점도 어색해 보입니다. 이러저러한 이유를 들어 대성당은 작품 가치를 낮게 평가한 겁니다. 이후 소송 때문인지 엘 그레코는 대성당 측으로부터는 어떠한 주문도 받지 못합니다.

저 그림이 그렇게 이상한가요? 예수도 잘 보이고, 색감도 예쁜데요.

당시 스페인의 사회적 분위기를 고려할 필요가 있습니다. 트리엔트 공의회를 잊어서는 안 됩니다. 반종교개혁 운동에 앞장선 스페인은 트리엔트 공의회가 선언한 미술 강령을 엄격히 지키려 했습니다. 이 때문에 스페인에서 종교미술은 어떤 곳보다 명확하고 단순하며 지적이어야 했고, 사실적이면서도 신앙에 좋은 자극원이 되어야 했습니다. 이런 관점에서 볼 때 엘 그레코의 그림은 어수선해 보였을 겁니다.

그래도 색채 표현은 좋아 보이는데요.

정말 예수의 붉은 옷이 인상적이죠. 엘 그레코는 강렬한 붉은색으로 순교의 의미를 명확히 강조했습니다. 톨레도에서의 첫 작업인 만큼 최선을 다했던 엘 그레코로선 대성당 측의 냉혹한 반응에 실망이 컸을 겁니다.

| **스페인의 중심에서 바로크를 외치다** |

엘 그레코는 도대체 언제 인정받나요?

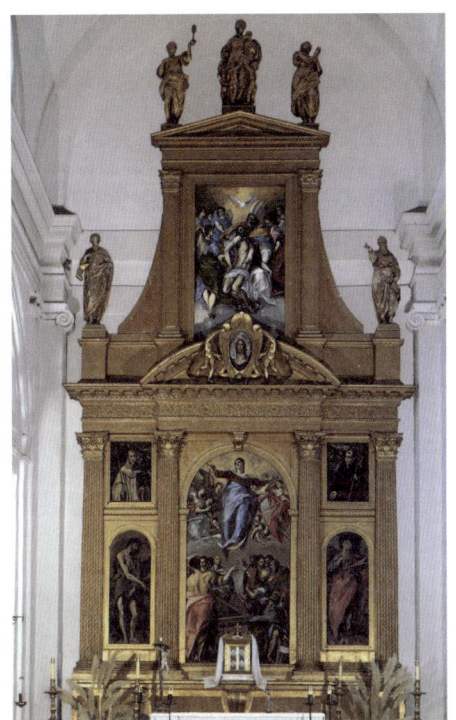

산토 도밍고 엘 안티구오 수녀원 제대화, 1577~1579년
제대화 중앙에 성모승천이 그려져 있다.

포기하지 않고 한 발 한 발 자신의 지경을 넓힌 엘 그레코에게 또 다른 기회가 찾아옵니다. 톨레도의 산토 도밍고 엘 안티구오 수녀원 성당에서 중앙제대화를 의뢰한 겁니다.

드디어 인정받는 건가요?

엘 그레코는 여기에 성모승천, 그 위에 성 삼위일체, 그리고 양쪽에 그 광경을 바라보는 두 성인을 그렸습니다.
위의 사진을 보시면 제대화의 중심은 성모승천입니다. 엘 그레코는 그림을

위아래로 나누어 위에는 승천하는 성모 마리아를 그리고, 아래쪽엔 사도들을 표현했는데요. 사도들이 천사에 둘러싸인 성모를 우러러보며 경외감을 표현하는 모습에서 티치아노 작품 속 인물의 움직임과 구도와 비슷하다는 사실을 발견할 수 있습니다.

정말 비슷하네요. 그래도 느낌이 달라요.

엘 그레코의 특유의 색채와 일렁이는 형태는 20세기 초 독일의 표현주의를 미리 보여주는 듯합니다. 실제로 표현주의가 등장하면서 엘 그레코에

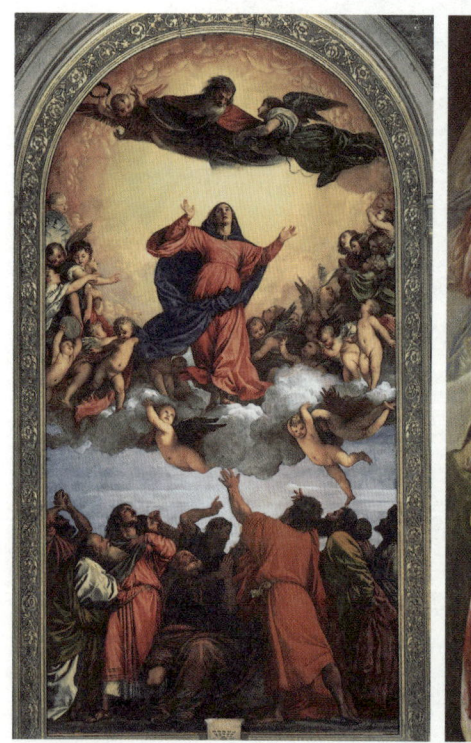 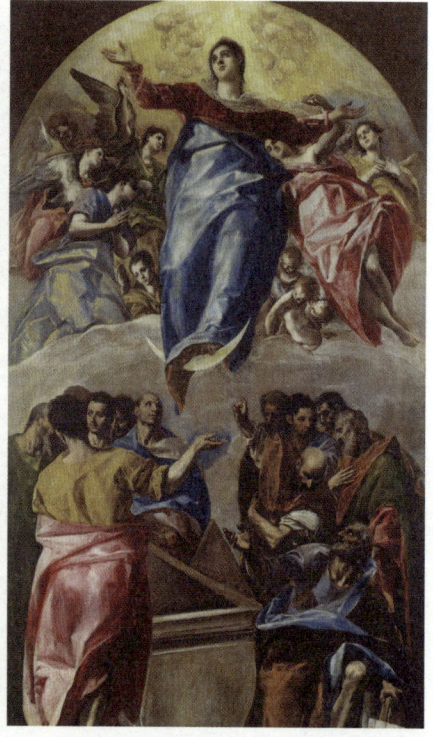

티치아노, 성모승천, 1516~1518년, 산타 마리아 글로리오사 데이 프라리 성당(왼쪽) / 엘 그레코, 성모승천, 1577~1579년, 시카고 미술관(오른쪽) 현재 엘 그레코의 작품은 시카고 미술관에 있고 성당에는 복사본이 걸려 있다. 엘 그레코와 티치아노의 성모승천은 움직임과 구도가 비슷하다.

대한 재평가가 이루어졌죠.

아울러 성부가 죽은 그리스도를 안고 있는 장면을 그린 제대 상단의 성 삼위일체는 이탈리아에서 학습한 미켈란젤로의 영향을 발견할 수 있는데요. 그는 미켈란젤로의 조각처럼 예수 그리스도의 몸, 무릎, 가슴을 지그재그로 표현하면서도 해부학적으로 정확히 그렸습니다. 그러나 주변 천사는 길쭉하면서도 곡선으로 이어져 불안한 느낌입니다. 특유의 형광 톤이 들어간 초록색과 노란색도 여전합니다.

이제 엘 그레코의 특징을 확실히 알겠어요.

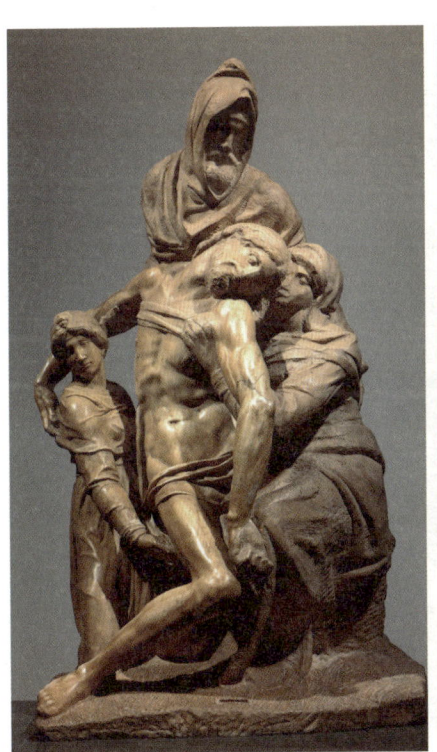 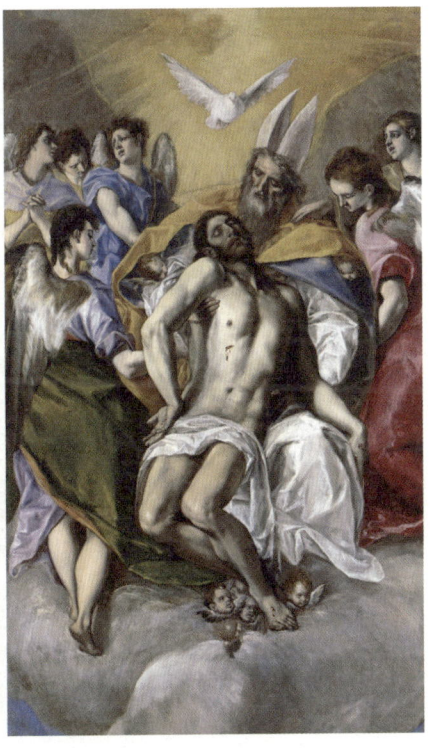

미켈란젤로, 피에타, 1547~1555년, 델 오페라 두오모 미술관(왼쪽) / 엘 그레코, 성 삼위일체, 1577~1579년, 프라도 미술관(오른쪽) 엘 그레코는 성 삼위일체에서 미켈란젤로의 피에타를 참고해서 그리스도의 몸을 표현했다.

앞서 그린 두 작품을 시작으로 엘 그레코는 자신만의 개성을 유지하면서도 톨레도 지배층이 원하는 신비주의적 미감과 톤을 조율해 나갑니다. 이 과정에서 엘 그레코가 톨레도에 남긴 최고 걸작 오르가즈 경의 매장이 탄생합니다. 이 그림이 없었다면 엘 그레코라는 이름이 미술사에서 그토록 밝게 빛나지 않았을 겁니다.

그 정도로 유명한 작품인가요?

톨레도의 산토 토메 성당에 걸린 그림은 엘 그레코만이 그릴 수 있는 최고의 종교화라 해도 지나치지 않습니다. 오르가즈 경은 그림이 완성된 시점으로부터 250년 전에 살았던 인물입니다. 톨레도 근처의 오르가즈를 다스렸던 인물로 선행과 기부로 유명했습니다. 오르가즈 경이 이 성당에 매년 기부하겠다는 약속을 재확인하기 위해 성당 측은 엘 그레코에게 그림을 의뢰한 거죠.

엘 그레코는 오르가즈 경과 톨레도 지배층이 자리한 지상 세계, 영혼이 승천하는 중간 세계, 그리고 천상으로 이루어진 3단 구성으로 화면을 나눕니다. 맨 아래에는 250년 전에 벌어진 오르가즈 경의 매장을 재현하고, 그의 죽음을 묵상하는 엘 그레코와 동시대를 살았던 사람들을 배치해 현실과 비현실 세계를 오가게 만들었습니다. 페이지를 넘겨보면 이들의 모습을 좀더 자세히 만나 보실 수 있습니다.

얼굴 하나하나 꼼꼼히 그렸는데요.

당시 실존했던 톨레도 지배층을 그린 겁니다. 당시 그림에 누가 나오는지

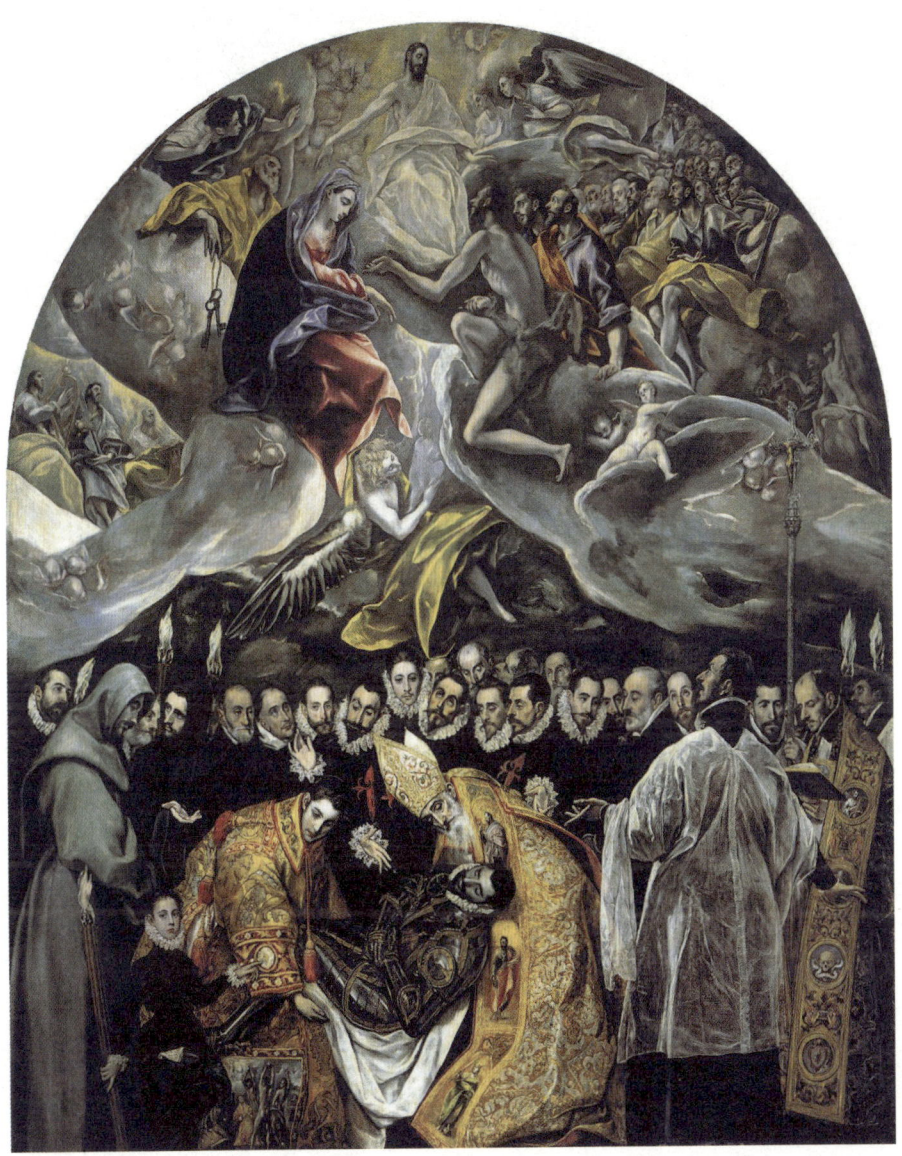

엘 그레코, 오르가즈 경의 매장, 1586년경, 산토 토메 성당 엘 그레코가 톨레도에 남긴 최고의 명작. 전면에 오르가즈 경의 매장 장면을 배치했다. 전설에 따르면 성 스테파노와 성 아우구스티누스가 나타나 그를 매장했다고 한다. 과거의 신비로운 장면을 묵상하는 당시 톨레도 사람들의 모습도 인상적이다.

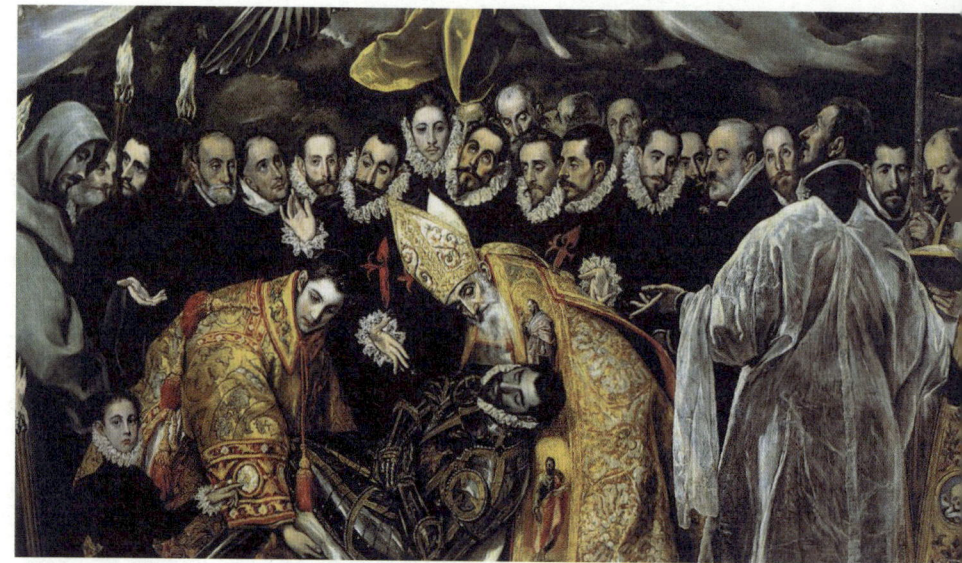

엘 그레코, 오르가즈 경의 매장(부분), 1586년경, 산토 토메 성당 당시 톨레도에 살던 사람들의 얼굴이 생생하게 배경에 그려져 있다.

보려고 톨레도 사람들이 몰려들었다는 이야기가 전해옵니다. 그들의 머리 위로 오르가즈 경의 영혼이 천사와 함께 하늘로 올라가고 있습니다. 그보다 높은 하늘에서는 성모, 세례 요한, 사도들이 오르가즈 경의 영혼을 반갑게 맞이합니다. 지상에 있는 사람들과 달리 길쭉하고 창백한 몸이 환상적인 분위기를 자아냅니다.

많은 인물이 등장하는데도 어지럽지 않아요.

중요한 지적입니다. 지상과 천상을 극적으로 표현하면서도 하늘로 올라가는 영혼을 통해 그림의 중심까지 잘 잡은 덕분입니다. 당시 스페인이 요구했던 가톨릭 신비주의 가치관과 회화적 효과를 효과적으로 이끌어 낸 결과입니다.

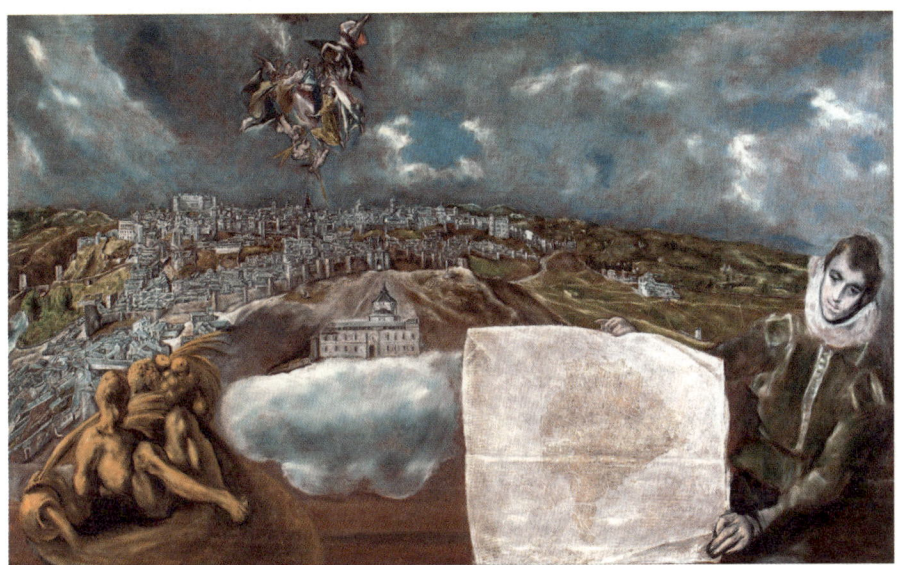

엘 그레코, 톨레도의 풍경과 지도, 1610~1614년경, 엘 그레코 미술관 엘 그레코가 화폭에 펼쳐놓은 톨레도의 풍경화는 세월이 지난 지금도 단연 돋보인다.

산전수전 끝에 드디어 인정받았군요.

엘 그레코에 대한 연구는 최근 들어 더욱 활발히 진행되고 있습니다. 그의 서명과 본명이 밝혀지면서 그의 고향 크레타에서 그린 초기 작품도 발견되고 있고요. 엘 그레코의 과거 행적을 거슬러 올라가면 오르가즈 경의 매장이 그가 거쳐온 다양한 요소를 절묘하게 조합해 종교화를 전혀 새로운 단계로 끌어올린 작품임을 알 수 있습니다.

이 밖에도 엘 그레코는 톨레도에서 수많은 걸작을 남겼는데요. 그중에서도 위에 보이듯 검붉은 하늘을 배경으로 톨레도의 풍경을 좌우로 펼쳐놓은 풍경화는 가히 압도적입니다.

한편 톨레도의 풍경을 배경 삼아 라오콘 군상을 그린 다음 페이지의 작품도 인상적입니다. 그리스 신화에 등장하는 라오콘은 아폴론을 섬기는 제

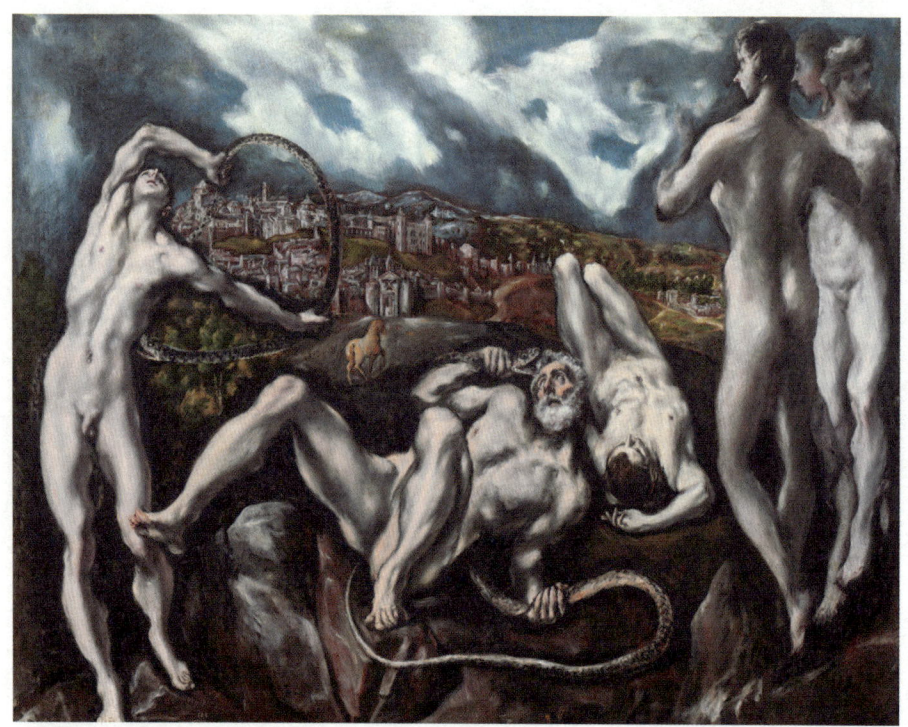

엘 그레코, 라오콘, 1610~1614년, 워싱턴 내셔널 갤러리 그림 한복판의 톨레도로 들어가는 말은 트로이의 목마를 상징하는 것으로 보인다.

사장으로, 트로이 사람들에게 성 밖의 목마를 안으로 들이지 말라고 경고하다가 죽음을 맞습니다. 위의 그림 가운데에 톨레도로 들어가는 목마가 작지만 정확히 보이죠. 톨레도에 이단이라는 이름의 목마가 들어가지 않도록 조심하라는 경고이자 자신이 고전을 잘 알고 있음을 과시하고 싶었나 봅니다. 그럼 엘 그레코가 그린 초상화로 넘어갈까요.

엘 그레코가 초상화도 그렸나요?

그는 오르가즈 경의 매장에서 봤듯이 초상화도 잘 그렸습니다. 오른쪽은

엘 그레코, 오르텐시오 펠릭스 파라비시노 수도사, 1609년, 보스턴 미술관 엘 그레코는 종교화, 풍경화는 물론 초상화에서도 탁월한 역량을 발휘했다.

그가 그린 젊은 수도사의 초상화입니다. 한 손에 큰 책과 작은 책을 든 수도사가 열정적으로 공부하고 있습니다. 까다로운 눈매도 인상적입니다. 다음 페이지 왼쪽 작품은 그가 그린 묵시록 그림입니다. 신약성경의 마지막인 묵시록 혹은 요한계시록은 세상의 마지막에 도래할 재앙과 예수 그리스도의 재림을 예언합니다. 다섯 개의 봉인이 열리는 장면을 이 그림이 담고 있습니다. 색채, 형태, 일렁이는 화면, 중첩과 분산을 섞은 공간 구성 등은 20세기 추상미술을 연상시킵니다. 스페인 출신의 피카소가 그린 아비뇽의 처녀들 속 인물들의 V자 모양이나 늘어선 누드는 이 그림에서 아이디어를 얻은 것 같습니다. 이렇듯 엘 그레코는 20세기 표현주의와 추

01 스페인 미술의 시작, 엘 그레코

엘 그레코, 성 요한의 환시, 1608~1614년경, 메트로폴리탄 미술관(왼쪽)
피카소, 아비뇽의 처녀들, 1907년, 뉴욕 현대 미술관(오른쪽)

상주의의 등장에 있어 영감의 원천이 됩니다.

인정받기까지 우여곡절이 따랐지만 누구보다 오래 생명력을 유지한 화가네요.

'크레타는 그에게 생명을 주고, 이탈리아는 그에게 붓을 주고, 스페인은 그에게 정신을 주었다'는 어느 미술사가의 말에 깊이 공감합니다. 크레타에서 태어난 그에게 이탈리아는 그리는 재능을 주었지만, 그 능력을 정서적으로 끌어낸 건 스페인이었으니까요. 이 점이 우리가 엘 그레코를 스페인 화가로 부르는 결정적 이유입니다.

난처하 군의 필기노트

스페인 바로크 01

엘 그레코는 스페인의 정신을 대표하는 화가다. 엘 에스코리알 프로젝트를 맡았으나 왕실과 교회의 미감을 충족시키지 못해 어려움을 겪었다. 톨레도에서 예술 세계의 전환점을 맞이한 그는 회심의 역작 오르가즈 경의 매장을 탄생시켰다. 이후 엘 그레코가 톨레도에서 여생을 보내며 그린 풍경화는 후대 작가에게 큰 영향을 미쳤다.

엄격과 절제의 상징, 엘 에스코리알

엘 에스코리알 펠리페 2세 때 프랑스와의 전투에서 승리한 것을 기념하기 위해 지은 건물. 장엄하고 웅장한 분위기로 스페인 미술을 대표함.

엘 에스코리알 제대화 펠리페 2세의 취향에 맞추어 질서정연하고 깔끔한 구성. 파격적인 엘 그레코의 작품은 제대에 걸리지 못했음.

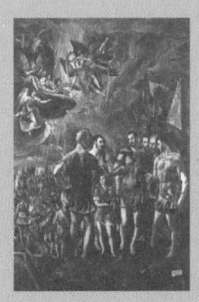

예) 엘 그레코, 예수라는 이름에 대한 경배, 1570년대 후반
엘 그레코, 성 모리스의 순교, 1580~1581년경

스페인 미술의 대명사, 엘 그레코

- 그리스 섬 크레타 출신. 스페인으로 이주한 직후 그린 파격적인 표현의 작품은 펠리페 2세로부터 인정받지 못함. 결국 마드리드를 떠나 톨레도로 향했으나 그곳에서의 첫 작품인 톨레도 대성당 성구실 제대화 또한 소송 문제에 휘말림.

산토 도밍고 엘 안티구오 수녀원 제대화 화가 인생의 전환점이 된 프로젝트. 티치아노의 영향을 받은 구도, 강렬한 색채와 일렁이는 형태가 돋보임.

참고) 엘 그레코, 성모승천, 1577~1579년

오르가즈 경의 매장 엘 그레코의 역작. 3단 구성으로 안정성과 완성도를 높임. 이 그림을 시작으로 많은 명작을 남김. → 피카소에 영향을 끼침.

예) 엘 그레코, 오르가즈 경의 매장, 1586년경

천상 세계
중간 세계
지상 세계

인간의 얼굴을 올바르게 보는 사람은 누구인가?
사진가, 거울, 아니면 화가인가?

— 피카소

02 스페인 바로크의 정수, 벨라스케스

#세비야 #마드리드 #프라도 미술관 #벨라스케스 #시녀들
#궁정 화가 #합스부르크 왕가

스페인 바로크 미술을 살펴보려면 꼭 가야 할 도시가 있습니다. 바로 세비야입니다. 이탈리아어 발음을 따라 세빌리아라고 부르기도 합니다.

유명한 오페라 '세빌리아의 이발사'가 떠오르네요.

작곡가 로시니가 이탈리아 사람이기 때문에 세빌리아로 제목을 지었지만, 스페인어에 따라 세비야로 부르는 게 옳습니다.
세비야는 스페인 남부 안달루시아에 위치한 도시로, 17세기 바로크 시대에는 수도 마드리드만큼 중요한 곳이었습니다. 1600년 마드리드 인구가 3만 명이었는데요. 당시 세비야의 인구는 15만 명으로 추정됩니다.
사실상 규모면에서 세비야는 당시 스페인의 경제 수도였습니다. 얼마나 위용이 대단했는지 '세비야를 보지 않고 세상을 보았다는 말을 하지 말

알론소 산체스 코에요, 세비야의 풍경, 1576~1600년, 마드리드 아메리카 박물관 당시 세비야는 스페인의 최고 무역항으로서 번영을 누렸다.

라'는 말이 있었을 정도입니다. 1600년 당시 도시 규모로 유럽을 대표하는 파리나 런던에 뒤지지 않았고, 암스테르담에 비해 훨씬 컸습니다.

세비야는 콜럼버스가 항해를 시작한 항구로 유명합니다. 이후 대항해 시대가 열리면서 스페인이 아메리카와 교역할 때 가장 중요했던 항구가 바로 세비야였습니다. 스페인의 황금기를 이끈 막대한 부가 바로 이곳을 거쳐 들어온 겁니다. 그런데 흥미롭게도 세비야는 바다에서 약 60킬로미터 떨어진 내륙에 자리하고 있습니다.

아니, 그렇게 안쪽에 자리한 도시가 어떻게 항구가 될 수 있었나요?

과달키비르라는 강 덕분입니다. 세비야를 가로지르는 과달키비르강은 수심이 깊고 강폭도 넓어 큰 배들이 강을 따라 세비야와 대서양을 오갔습니다. 왼쪽 위의 그림을 보면 과달키비르강을 통해 수많은 배들이 세비

오늘날 세비야의 풍경(왼쪽) 세비야를 가로지르는 과달키비르강은 지금도 유유히 흐르고 있다.
세비야의 위치(오른쪽) 스페인 남부 도시 세비야는 바다에서 약 60킬로미터 떨어진 내륙에 위치한다.

야로 들어오는 모습을 볼 수 있습니다. 안타깝게도 17세기 후반부터 강에 모래가 퇴적되면서 세비야는 항구 기능을 점점 잃게 됩니다.

| 스페인 바로크의 기원, 세비야 |

흔히 19세기 영국을 '해가 지지 않는 나라'라고 부르죠? 스페인은 영국보다 훨씬 앞서 16세기부터 '해가 지지 않는 제국'을 건설했습니다. 세비야는 당시 스페인의 영광을 잘 보여줍니다. 이때 지어진 세비야 대성당을 보면 이 도시가 누렸던 영광을 느낄 수 있습니다. 다음 페이지를 보시죠.

웅장한데요. 한껏 솟아오른 탑도 눈에 띄고요.

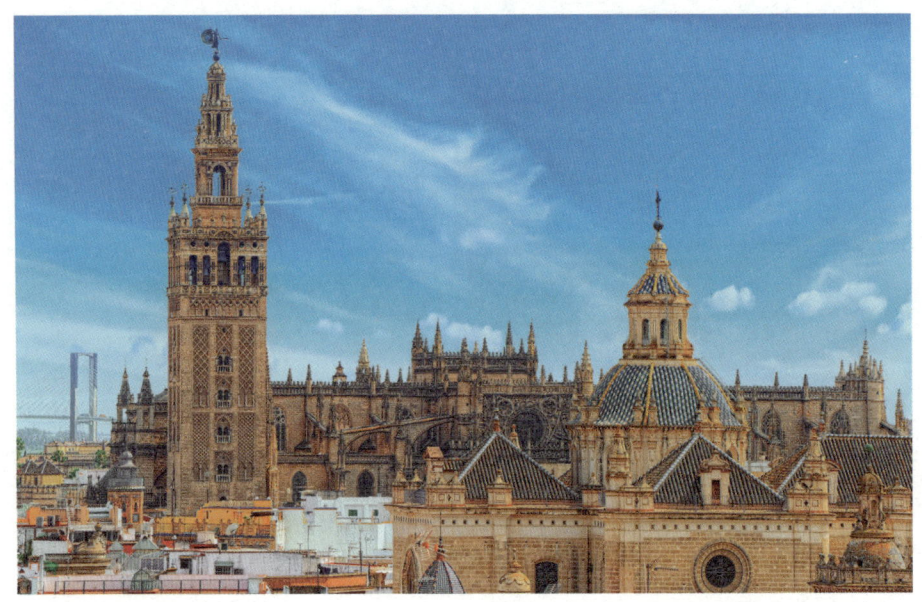

세비야 대성당 전경 이슬람 모스크 위에 세워진 대규모 성당으로 1401년에 시작하여 1528년 완공된다.

원래 대성당 자리에는 이슬람이 세비야를 지배할 때 세운 거대한 모스크가 있었습니다. 사진 왼쪽 높이 솟아오른 탑은 이때 세워진 겁니다. 히랄다 종탑이라고 부르는 이 탑은 오늘날 대성당의 종탑으로 쓰입니다. 높이가 104.5미터에 달해 멀리서도 한눈에 띌 정도로 도시의 스카이라인을 장악합니다. 16세기 초 바로 옆에 엄청난 규모를 자랑하는 세비야 대성당이 완공되는데요. 이 초대형 성당에 중요한 작품들이 많이 자리하고 있습니다. 이중에서도 아주 독특한 십자가상을 살펴볼까요.

오른쪽은 작가 후안 마르티네스 몬타녜스Juan Martínez Montañés가 1603년에서 1605년 사이 목재로 만든 조각상입니다. 채색은 다른 화가에게 맡겨 공동으로 진행했습니다.

일종의 조각가와 화가의 '컬래버레이션'이군요?

후안 마르티네스 몬타녜스·프란시스코 파체코, 자비의 그리스도, 1603년, 세비야 대성당 계약서에 따르면 다리 쪽에 2개의 못을 사용하라고 되어있다. 계약서는 예수의 얼굴 각도까지 지시한다.

맞습니다. 십자가상 조각에 색을 입힌 화가는 프란시스코 파체코Francisco Pacheco입니다. 치밀하면서도 사실적인 색채를 통해 고통받는 예수의 신체를 한층 강렬하게 표현했죠.

흥미로운 점은 십자가상을 주문한 대성당이 계약서에 그리스도의 얼굴 각도부터 손과 발에 찍힌 못의 수까지 세밀하게 명시했다는 겁니다. 당시 스페인의 종교 지도자들이 얼마나 치밀하게 교리적으로 정확한 표현을 작가에게 요구했는지 알 수 있습니다.

못의 수까지 신경 써야 했다니, 스페인 작가들은 꽤 골치 아팠겠어요.

이 십자가상은 리발타가 그린 오른쪽의 성 베르나르도를 감싸 안는 그리스도를 떠올리게 만듭니다. 십자가상 앞에서 기도하면 리발타의 그림처럼 언젠가 그리스도가 내려와 기도하는 이를 꼭 안아줄 듯한 종교적 환영을 주는 십자가상입니다.

그런데 프란시스코 파체코라는 화가는 처음 들어봐요.

파체코는 화가로서의 명성은 그리 높지 않았습니다. 대신 그는 스페인이 배출한 최고의 작가 벨라스케스를 제자로 두었습니다. 일찍이 제자의 천재적 재능을 알아본 파체코는 자기 딸과 혼인시킵니다. 벨라스케스의 스승이자 장인이었던 거죠.

프란시스코 리발타, 성 베르나르도를 감싸 안는 그리스도, 1625~1627년, 프라도 미술관
성 베르나르도를 감싸 안는 그리스도의 모습이 보는 이에게 종교적 환영을 일깨워준다.

| 한 손에는 붓을, 다른 손에는 십자가를 |

파체코가 세비야에 남긴 또 다른 업적은 저술 활동입니다. 파체코는 저서 『회화론』에서 종교적 회화의 덕목을 당시 반종교개혁의 문맥에 맞춰 재차 강조하고, 작가들의 생애와 당대 스페인 미술의 특징에 대해 중요한 기록을 남겼습니다.

프란시스코 데 수르바란, 명상에 잠긴 성 프란치스코, 1635~1639년, 런던 내셔널 갤러리 수르바란은 기도하는 프란치스코 성인을 단독으로 부각하여 심오한 모습으로 그려냈다.

파체코의 글에 담긴 종교적 엄격함을 그림으로 보여준 작가로 프란시스코 데 수르바란Francisco de Zurbarán이 있습니다. 그는 세비야 출신은 아니지만, 세비야에서 오래 활동하면서 17세기 스페인 종교미술의 한 획을 긋는 굵직굵직한 작업을 남깁니다.

수르바란이 그린 명상에 잠긴 성 프란치스코를 볼까요. 위의 작품입니다. 경건한 자세로 묵상하는 프란치스코 성인의 등 뒤로 스미는 빛이 강한 인상을 남기죠. 엄숙한 신앙심이 화폭 밖으로 고스란히 드러납니다. 그리고 여기에서 카라바조의 영향력을 또다시 읽을 수 있습니다.

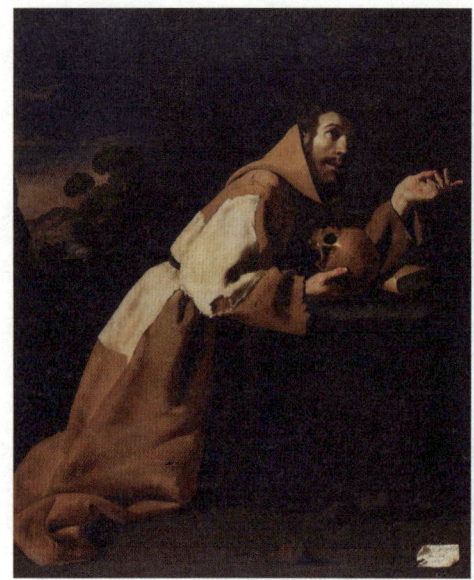 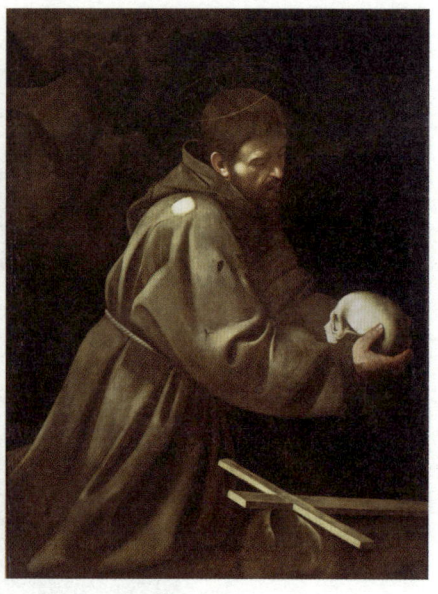

프란시스코 데 수르바란, 명상에 잠긴 성 프란치스코, 1639년, 런던 내셔널 갤러리(왼쪽) / 카라바조, 기도하는 성 프란치스코, 1606~1607년, 팔라초 바르베리니(오른쪽) 비슷한 자세의 성 프란치스코를 그렸지만 수르바란의 작품은 보는 이로 하여금 종교적인 호응을 더욱 요구하는 듯하다.

카라바조의 영향력은 끝이 없군요.

그렇습니다. 수르바란의 작품은 카라바조에서 한 발 나아가 종교적 메시지를 강화하는 시도가 돋보입니다. 위의 두 그림은 수르바란과 카라바조가 그린 기도하는 성 프란치스코입니다.
프란치스코 성인이 해골을 든 채 깊은 고민에 빠진 모습입니다. 둘 다 훌륭하지만, 수르바란의 그림은 그림 바깥의 우리에게 성인이 말을 건네는 듯 생생하게 다가옵니다. 명암 대비도 강해서 환영적 분위기를 물씬 풍깁니다.
파체코의 『회화론』과 수르바란의 종교화에서 볼 수 있듯이 당시 스페인은 엄격한 가톨릭 사회였습니다. 종교 재판이 끊임없이 벌어지고, 가톨릭

이 아닌 이슬람 계통 혹은 유대교에서 개종한 이들은 이단으로 몰리며 추방되었습니다. 네덜란드 역사를 공부하며 배웠듯이 이러한 조치는 북유럽 네덜란드로의 거대한 이주 행렬로 이어집니다.

독실한 가톨릭 국가답게 스페인의 종교미술은 확실히 엄숙하고 경건하네요. 종교화 말고 다른 그림은 없었나요?

당시 스페인은 정물화도 유행했습니다. 파체코는 당시 정물화에 대해서도 중요한 기록을 남깁니다. 그는 정물화를 낮은 단계의 미술로 폄하하고 비판합니다. 그나마 정물화를 깊이 있게 활용한 작가가 있다면 제자이자 사위인 벨라스케스라고 추켜세우죠.

사위를 자랑스러워했군요.

보데곤, 스페인의 정물화

실제로 벨라스케스의 초기 작품에서는 정물화가 두드러집니다. 다음 페이지 그림은 마르타와 마리아의 집에 방문한 그리스도의 이야기를 담았습니다. 생선을 손질하며 음식을 준비하는 마르타가 전면에 있고, 배경에 푸른 옷을 입은 예수와 곁에 앉아 말씀을 경청하는 마리아가 보입니다. 여기서 예수는 음식을 준비하는 마르타보다 말씀을 들으려는 마리아를 더 칭찬합니다.
이 그림처럼 부엌 풍경을 담은 그림을 파체코는 '보데곤bodegón'이라고

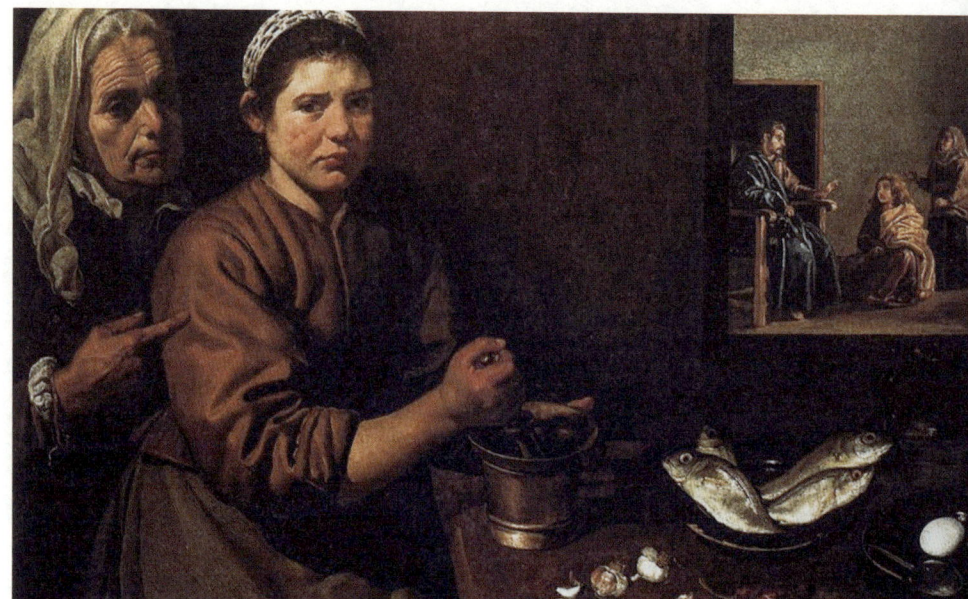

디에고 벨라스케스, 마르타와 마리아의 집에 있는 그리스도, 1618년, 런던 내셔널 갤러리 벨라스케스는 성경 이야기를 당시 일반 가정의 부엌처럼 풀어냈다.

불렸습니다. 부엌이나 식당을 가리키는 스페인어 보데가bodega에서 온 말인데 이후에는 음식이 들어간 스페인 정물화를 가리키는 용어가 됩니다. 때로는 보데곤에 이 그림처럼 인물이 함께 등장하기도 합니다.

한마디로 부엌 그림이네요. 그런데 이 그림은 어디서 본 듯해요.

앞서 본 네덜란드 장르화에 나타나는 구조와 스토리텔링이 상당히 비슷합니다. 오른쪽 베케라르의 4원소-불이라는 작품과 나란히 놓으면 유사한 부분이 눈에 잘 띕니다. 두 그림 모두 앞에는 주방 풍경을, 배경에는 성경의 일화를 그려냈습니다.

요아힘 베케라르, 4원소: 불, 1570년, 런던 내셔널 갤러리 주방 풍경을 전면에 내세웠지만, 그림 왼편 문 너머에 성경 이야기를 담았다. 이런 네덜란드 부엌 그림들이 17세기 스페인에 영향을 주었다.

베케라르의 그림도 성경 이야기를 배경에 두었다는 건가요?

그렇습니다. 베케라르와 벨라스케스 모두 같은 주제를 그리고 있습니다. 즉 마르타와 마리아 이야기를 담고 있습니다. 그리스도가 스페인의 평범한 가정을 방문한 모습처럼 성화를 일상생활의 맥락에서 해석한 벨라스케스의 관점도 흥미롭습니다. 한편 그림 속 정물의 디테일에서 북유럽 회화의 특징인 정밀한 표현을 엿볼 수 있습니다. 벨라스케스는 초기 작업에서 늙은 인물들을 자주 등장시키고 소품이나 복장을 소박하게 표현합니다. 아마도 자신의 주변에서 영감을 받아 이야기를 풀어내려 했다고 볼 수 있습니다. 이렇게 보면 벨라스케스 역시 카라바조의 그림을 인상적으로 본 거죠.

벨라스케스도 카라바조의 영향을 받았다고 해석할 수 있나요?

길거리에서 흔히 만날 법한 사람들을 성경 속 이야기로 그려냈다는 점에서 카라바조의 영향력을 확인할 수 있습니다. 오른쪽 세비야의 물장수라는 작품에서도 평범한 사람들의 일상을 사실적으로 잡아내고 있습니다. 그리고 유리잔과 물항아리의 질감을 섬세하게 표현한 부분에서는 네덜란드 정물화 못지않은 표현력을 보여줍니다.

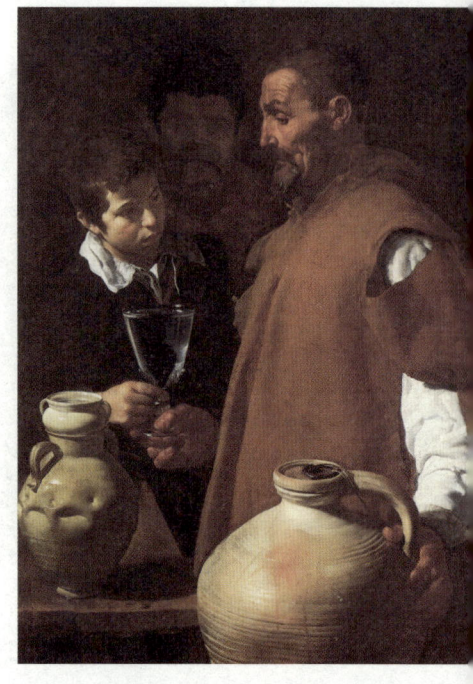

디에고 벨라스케스, 세비야의 물장수, 1617~1623년, 런던 앱슬리 하우스 평범한 일상을 그리면서도 사물의 질감을 생생하게 표현했다.

| 벨라스케스, 스타의 탄생 |

벨라스케스는 자신의 재능을 더욱 꽃피우기 위해 세비야를 떠나 왕실의 부름을 받은 마드리드로 떠납니다. 1623년 23살의 나이로 궁정 화가로 임명된 그는 이때부터 스페인 펠리페 4세의 궁정 세계를 그리는 데 열중합니다. 덕분에 우리는 스페인의 빛나는 역사를 담아낸 화가로 그를 기억하게 됩니다. 스페인을 대표하는 프라도 미술관에 가면 정중앙에 그의 조각상이 놓여 있습니다.

위풍당당하게 한가운데를 차지했네요.

프라도 미술관, 마드리드 프라도 미술관 정중앙에 스페인 황금기를 대표하는 벨라스케스의 조각상이 당당히 자리한다.

벨라스케스는 궁정 화가로 일하면서 왕실 구성원의 초상화를 주로 그립니다. 다음 페이지를 보시면 그가 그린 펠리페 4세의 초상화가 여러모로 선왕 펠리페 3세 초상화와 큰 차이를 가진다는 것을 알 수 있습니다.

두 초상화가 자세는 비슷하지만, 펠리페 3세의 초상화가 좀 더 부자연스럽게 보여요. 장식은 화려하지만 생생하다는 느낌은 없다고 할까요.

펠리페 3세는 디테일을 지나치게 강조하다 보니 전체적으로 생동감이 부족합니다. 선의 흐름도 획일적이어서 전반적으로 부자연스럽죠. 반면 벨라스케스가 그린 펠리페 4세는 화면을 꽉 채우며 존재감을 위풍당당하게

후안 판토하 데 라 크루스, 펠리페 3세의 초상, 1608년, 고야 미술관(왼쪽) / 디에고 벨라스케스, 검은 옷을 입은 펠리페 4세, 1623년, 프라도 미술관(오른쪽) 벨라스케스가 그린 펠리페 4세의 초상화는 이전 왕실 초상화에 비해 생동감과 입체감이 넘친다.

드러냅니다. 얼굴을 제외한 다른 부분은 생략하듯 단순하게 표현했는데요. 검은 옷에 들어간 간결한 흰 칼라도 왕의 얼굴을 한층 강조합니다. 빛 또한 자신감 있게 왕을 비추며 입체감을 살려줍니다.

두 왕의 초상화를 나란히 놓고 비교하니 벨라스케스가 그린 펠리페 4세가 확실히 더 잘 그렸다는 점을 알 수 있어요.

루벤스, 레르마 공작의 기마상, 1603년, 프라도 미술관

벨라스케스 같은 유능한 화가가 '있고 없고'에 따라 왕도 자신의 존재감을 후대에 잘 남기거나 혹은 애매모호하게 남기는 거죠. 능력 있는 화가를 발탁하려면 운도 따라야 하겠지만, 무엇보다 재능을 알아볼 수 있는 왕의 안목이 중요합니다. 이 점에서 펠리페 3세는 미술적 안목이 부족했다고 할 수 있어요. 사실 그는 미술뿐만 아니라 국정 전반에서 총체적 부실을 초래한 왕으로 평가받고 있습니다.

여러모로 무능한 지도자였군요.

그렇습니다. 펠리페 3세는 1598년부터 1621년까지 상당히 긴 시간을 재위했지만 별다른 업적을 남기지 못했습니다. 그는 자기 권한을 레르마 공작에게 맡겼는데, 설상가상 레르마 공작도 유능하지 않았습니다. 이유 없이 수도를 천도하는 등 정치적으로 이해하기 어려운 행보를 수없이 보여주었죠.

무능한 지도자 때문에 나라가 어수선했겠어요.

1603년 이탈리아 만토바 궁정에서 일하던 루벤스가 외교관 자격으로 스

안토니스 모르, 펠리페 2세, 1557년, 엘 에스코리알(왼쪽) / 디에고 벨라스케스, 검은 옷을 입은 펠리페 4세, 1623년, 프라도 미술관(오른쪽) 비록 스페인의 쇠락을 막지 못했지만 펠리페 4세의 예술적인 안목은 펠리페 2세만큼 높았다.

페인 궁정을 방문합니다. 이때 루벤스는 앞 페이지에서 본 레르마 공작의 기마상을 그립니다. 역사적으로 기마상은 황제나 개선장군처럼 위대한 업적을 쌓은 인물을 기리는 그림인데요. 레르마 공작은 별다른 군사적 업적을 이루지 못했기 때문에 루벤스의 그림은 다소 공허해 보입니다.

그래서인지 루벤스의 기마상이 살짝 불안해 보여요.

루벤스, 펠리페 4세의 초상, 1628~1629년, 에르미타주 미술관 루벤스는 마드리드 왕궁을 다시 방문하여 펠리페 4세의 초상화를 비롯해 여러 작품을 그렸다.

루벤스가 20대 시절 그린 작품으로 원숙함이 아직은 잘 보이지 않죠. 예를 들어 말은 몸을 움직이는데, 레르마 공작은 움직이지 않아서 어색해 보입니다. 어쩌면 이런 어색함이 당시 스페인 궁정의 나약함을 나타내는지도 모릅니다.

펠리페 3세 시대의 가장 의미 있는 사건은 1605년 미겔 데 세르반테스의 『돈키호테』의 출판입니다. 소설이 상징하는 부조리함과 엉뚱함이야말로 당시 스페인의 시대적 분위기였습니다.

펠리페 3세의 스페인은 돈키호테로 상징할 수 있겠네요. 대제국이 이렇게 허망하게 무너지는 건가요?

스페인 제국은 점점 쇠락했습니다. 펠리페 3세에 이어 왕위에 오른 펠리페 4세도 스페인의 몰락을 막지 못합니다. 다행히 그는 벨라스케스라는 거장을 곁에 둔 덕분에 미술에서만큼은 높은 평가를 받는데요. 그의 예술적 모험심은 할아버지 펠리페 2세를 쏙 닮았습니다.

펠리페 4세는 골든 에이지로 불리는 스페인 미술의 황금기를 이룬 실질적 주역입니다. 1621년부터 1665년까지 그가 스페인을 다스렸던 긴 시간을 벨라스케스는 화려하고 박력 넘치는 필치로 그려냅니다.

| 고향을 떠나 넓은 세상으로 |

벨라스케스가 펠리페 4세의 궁정 화가로 일한 데에는 스승이자 장인의 도움이 컸습니다. 파체코가 동시대 화가는 물론 상류층 사람들과 친밀하게 지냈거든요.

파체코는 여기저기 안 걸친 데가 없는 마당발이었군요.

파체코는 인맥을 활용해 벨라스케스를 적극 지원합니다. 덕분에 벨라스케스는 1622년 마드리드로 간 이듬해에 펠리페 4세의 눈에 들어 궁정 화가로 임명됩니다.

겨우 1년 만에요?

타이밍이 좋았다고 할까요. 펠리페 4세가 아낀 궁정 화가가 세상을 떠나는 바람에 빈자리가 생겼습니다. 펠리페 4세의 측근 올리바레스 백작도 벨라스케스를 추천합니다. 세비야 출신이었던 백작이 고향 사람들을 궁정으로 불러들였거든요.
물론 벨라스케스는 자격이 충분했죠. 벨라스케스의 실력에 감탄한 펠리페 4세는 그에게만 왕의 초상화를 그릴 것을 명령합니다. 그리고 벨라스케스가 대가로 성장하는 데 또 한 명의 거장이 도움을 안겨줍니다.

왕 외에 또 다른 은인이 있었군요.

그 은인이 바로 루벤스입니다. 1628년 시대의 거장 루벤스는 외교관 자격으로 마드리드를 다시 찾습니다. 이때 루벤스는 자신보다 22살 어린 벨라스케스를 만나 조언을 아끼지 않았습니다. 벨라스케스는 초기에 하층민의 일상을 주로 그렸는데요. 루벤스는 그의 작품을 보고 '시골풍'이라는 짧은 평을 남깁니다.

명색이 궁정 화가였던 벨라스케스에게 뼈아픈 평가였겠네요.

루벤스는 냉철한 조언자였습니다. 그는 벨라스케스에게 미술의 중심 로마에서 그림을 더 공부하라고 권했습니다. 그의 애정 섞인 조언을 귀담아 들은 벨라스케스는 1629년 로마로 향합니다.

루벤스도 로마에서 배웠으니 재능 있는 벨라스케스에게 자신 있게 추천한 게 아닐까요.

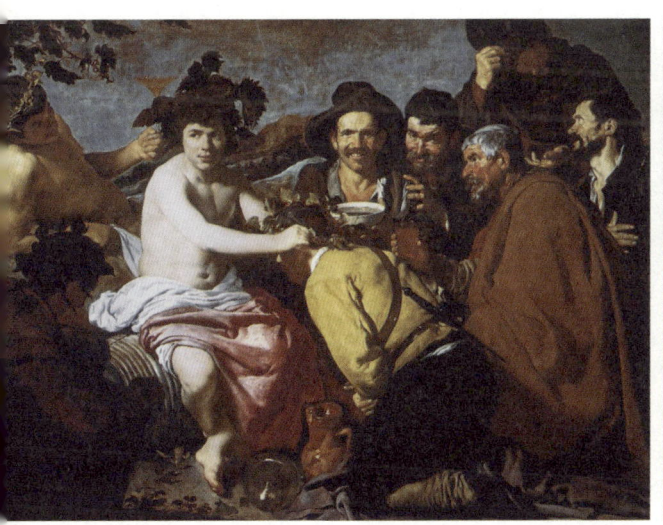 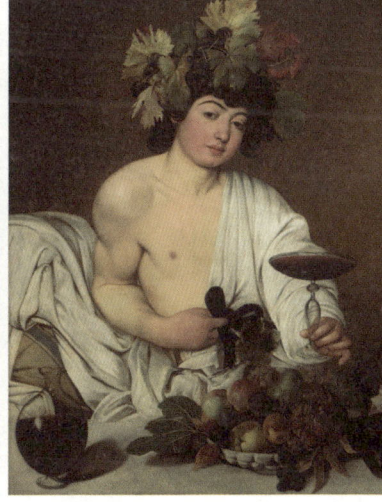

디에고 벨라스케스, 바쿠스의 승리, 1629년, 프라도 미술관(왼쪽) / 카라바조, 바쿠스, 1598년경, 우피치 미술관(오른쪽) 벨라스케스가 그린 인간적인 바쿠스의 모습에서 카라바조의 영향이 보인다.

| 카라바조, 티치아노, 그리고 벨라스케스 |

벨라스케스는 세비야에서 활동하며 카라바조의 영향을 받았습니다. 로마에 가기 직전 스페인 궁정에서 그린 작품에서도 카라바조 스타일이 엿보입니다. 바로 앞 페이지의 작품, 바쿠스의 승리죠.

그림 속 인물은 당장이라도 스페인에 가면 만날 법한 평범한 사람들입니다. 술의 신 바쿠스도 신이라기보다 평범한 인간으로 보이죠. 그림 속 인물들의 사실적인 모습에서 카라바조의 바쿠스가 떠오르지 않나요?

볼록 나온 배가 카라바조의 바쿠스보다도 사실적인데요.

벨라스케스는 로마로 떠나기 오래전부터 카라바조의 작품 세계를 잘 알고 있었습니다. 그러다 1년 반 정도 이탈리아에 머문 후에는 카라바조의 그늘에서 벗어나 채색과 드로잉에서 한층 대범한 화풍을 추구합니다. 오른쪽 페이지의 두 초상화는 벨라스케스가 그린 펠리페 4세인데요. 왼쪽은 이탈리아 유학 전 작품이고, 오른쪽 그림은 유학을 다녀온 후에 그린 겁니다.

확실히 오른쪽 작품이 색채가 다양하고 자세도 여유롭네요.

붓 터치도 역동적이고 색채가 한층 살아났죠. 벨라스케스는 로마 유학 시절 고대 조각을 연구하면서 동시에 또 한 명의 거장에게 영향을 받았습니다. 바로 티치아노입니다. 베네치아 화파인 그의 작품을 분석하고 연구하며 풍부한 색채를 익혔죠. 덕분에 카라바조의 어두운 테네브리즘에서 벗

디에고 벨라스케스, 검은 옷을 입은 펠리페 4세, 1623년, 프라도 미술관(왼쪽)/ 디에고 벨라스케스, 갈색과 은색 옷을 입은 펠리페 4세, 1631~1632년경, 런던 내셔널 갤러리(오른쪽) 이탈리아 유학을 마친 후 벨라스케스는 풍부한 색채와 자신감 넘치는 필치를 선보인다.

어나 티치아노의 화사한 색채를 참고해 독자적인 화풍을 만들 수 있었습니다. 그야말로 새로운 작가로 거듭났다고 할까요.

루벤스의 조언이 신의 한 수였군요.

다음 페이지의 브레다의 항복은 벨라스케스가 스페인 왕실을 위해 그린 수많은 그림 가운데 특히 빛을 발하는 작품입니다. 이탈리아 유학 시절 배운 색채 감각과 인체 표현을 적극적으로 묘사했으니까요.

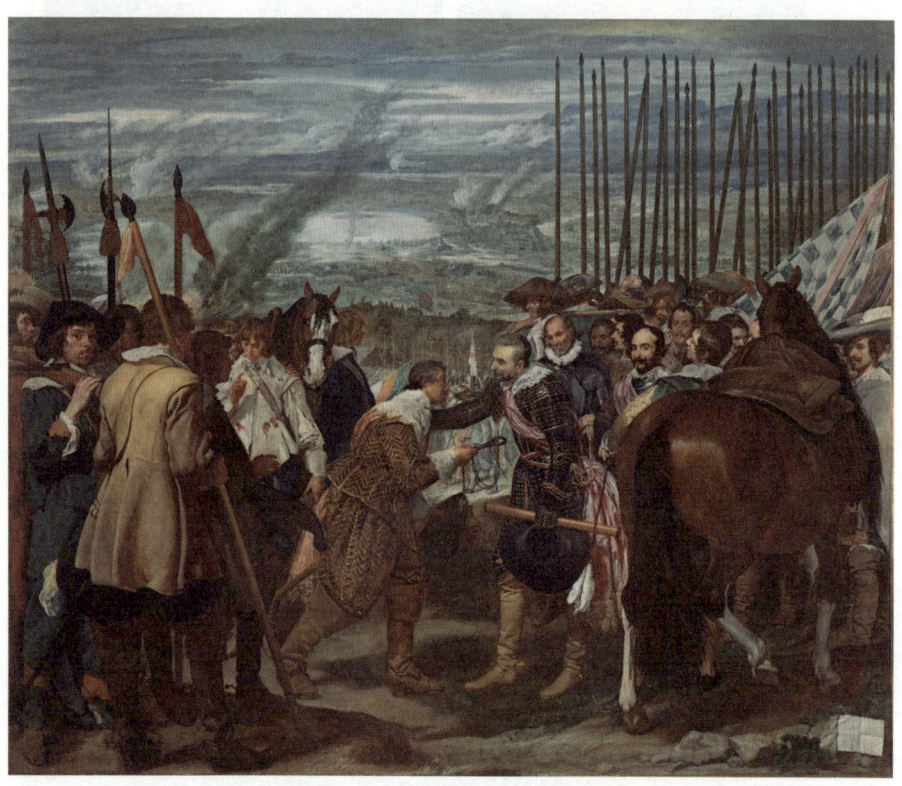

디에고 벨라스케스, 브레다의 항복, 1635년경, 프라도 미술관 80년 전쟁 중 네덜란드 브레다에서 스페인이 승리를 거둔 장면을 그렸다. 브레다의 항복은 벨라스케스가 남긴 최고의 전쟁화로 손꼽힌다. 이탈리아 유학을 계기로 한층 다양해진 색채 구성이 눈에 띈다.

이 작품은 1625년에 벌어진 전투 장면을 담아냈는데요. 네덜란드 독립전쟁에서 스페인군이 네덜란드 도시 브레다를 함락시킨 사건을 그렸습니다. 네덜란드의 장군이 도시의 열쇠를 스페인 장군에게 바치면서 항복하는 장면에서 스페인 군대의 권위가 잘 드러납니다.

영광의 순간을 담았군요.

사실 스페인은 오랜 전쟁으로 국력을 어마어마하게 소진했지만, 벨라스케스는 전쟁을 미화하는 그림을 그렸습니다. 왼쪽 네덜란드 독립군은 오합지졸처럼 무질서하게 서 있고, 들고 있는 무기도 어설프죠. 반면 하늘을 찌를 듯 질서정연한 스페인 군대의 창은 권위적이고 짜임새를 갖추었습니다. 가로 약 4미터, 세로 약 3미터의 당당한 크기로 스페인을 영광스럽게 표현한 이 작품은 스페인의 역사를 이야기할 때마다 자주 등장합니다. 하지만 이 그림을 그릴 때 스페인 제국은 급격하게 몰락하고 있었습니다. 실제로 그림이 완성된 지 2년 만에 브레다를 다시 네덜란드에게 빼앗깁니다.

스페인은 여전히 건재하다는 마지막 몸부림이 아니었을까요.

1640년에는 바르셀로나가 있는 카탈루냐에서 반란이 일어납니다. 프랑스와 연합하면서 카탈루냐의 반란군 세력이 커지고, 설상가상으로 포르투갈까지 독립을 시도합니다. 이베리아반도 안팎으로 반란이 일어나자 1648년 스페인은 결국 네덜란드 독립을 인정하고 맙니다.

| 스페인 합스부르크의 마지막 얼굴 |

한편 궁정 화가 벨라스케스를 대표하는 그림은 초상화입니다. 펠리페 4세의 초상과 그의 아들 발타사르 카를로스의 초상을 비교해서 볼까요. 아버지와 아들의 초상화를 짝지어 그린 듯 구도를 비슷하게 짜서 권력의 연속성을 강조하고 있습니다. 다음 페이지의 두 그림을 보면 아버지 펠리페 4세처럼 어린 왕자도 사냥총을 들고 위엄 있게 서 있습니다.

디에고 벨라스케스, 사냥 복장을 한 펠리페 4세, 1632~1634년, 프라도 미술관(왼쪽) / 디에고 벨라스케스, 사냥 복장을 한 발타사르 카를로스 왕자, 1635~1636년, 프라도 미술관(오른쪽) 왕과 왕자의 초상화를 비슷한 구도로 그려내어 권력의 연속성을 강조하고 있다.

아빠를 따라 하는 왕자가 귀엽네요. 옆에 잠든 강아지도 눈길이 가요.

안타깝게도 사랑스러운 왕자는 왕위를 물려받지 못한 채 일찍 세상을 떠나고 맙니다. 첫 번째 부인과 사별하고, 2년 만에 유일한 후계자 발타사르 카를로스마저 세상을 떠나자 펠리페 4세는 두 번째 결혼을 추진합니다. 사촌인 오스트리아 합스부르크 왕실의 공주 마리아나를 부인으로 맞이

하는데요. 두 사람 사이에 태어난 아이가 마르가리타 공주입니다. 벨라스케스의 대표작 라스 메니나스Las Meninas, 즉 시녀들의 주인공이죠.

| 회화의 바이블, 라스 메니나스 |

미술사에서 다음 페이지에 있는 시녀들만큼 다양한 해석이 존재하는 작품도 드물 겁니다. 연구자마다 다채로운 해석을 내놓아 백과사전 한 권으로도 부족할 정도니까요. 시녀들은 고야, 피카소가 재해석한 작품으로도 유명한데요. 프라도 미술관의 상징인 작품의 한복판에는 펠리페 4세의 딸 마르가리타 테레사 공주가 환한 빛을 받으며 서 있습니다.

공주가 주인공인데, 제목이 시녀들인 이유가 있나요?

본래 제목은 시녀들이 아니었습니다. 왕실 재산 목록에 다른 제목으로 표기되었다가 프라도 미술관으로 넘어가면서 시녀들로 기록되었죠.
궁정 화가 벨라스케스의 주요 임무는 왕실의 초상화를 그리는 일이었지만 사실 초상화는 재미있는 장르가 아니죠. 눈앞의 인물을 똑같이 그릴 뿐 작가의 역량을 발휘할 여지가 없으니까요. 그런데 벨라스케스는 마르가리타 공주는 물론 시녀, 난쟁이, 시종을 등장시켜 대형 초상화를 탄생시켰습니다. 여기에 그림을 그리고 있는 자신을 슬쩍 끼워 넣어 왕실의 일원임을 자랑스럽게 드러냅니다.

확실히 다른 초상화와 달라 보여요. 감상하는 재미가 있다고 할까요.

디에고 벨라스케스, 시녀들, 1656년, 프라도 미술관 프라도 미술관의 상징인 시녀들을 본 연구자들은 저마다 다양한 해석을 내놓는다. 이 그림은 이후 스페인 화가들에게 강한 영향을 끼친다.

그야말로 볼거리가 넘칩니다. 시녀들은 공주가 불편하지 않을까 살뜰히 챙기고, 심심하지 않도록 난쟁이와 개도 불렀어요. 멀리 열린 문으로 소식을 전하러 온 시종도 보입니다.

자그마한 공주가 귀여워 보여요. 왕실의 사랑을 잔뜩 받았겠는데요.

펠리페 4세가 재혼한 후 태어난 첫아이가 바로 여기 등장하는 마르가리타 공주였으니 얼마나 사랑스러웠을까요. 공주는 오스트리아의 레오폴트 1세와 약혼한 상태였는데요. 공주의 안부도 알릴 겸 정기적으로 벨라스케스가 그린 공주의 초상화를 보냈습니다. 하지만 안타깝게도 마르가리타 공주는 오스트리아로 시집간 지 7년 만에 세상을 떠나고 맙니다. 21세라는 젊은 나이에 말이죠.

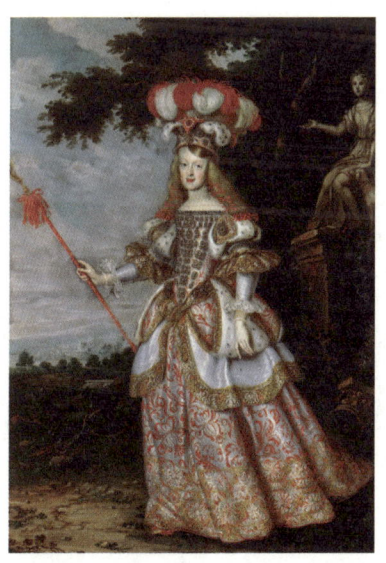

얀 토마스, 예복을 입은 마르가리타 테레사 왕녀, 1667년, 빈 미술사 박물관 스페인의 마르가리타 테레사 공주는 신성로마제국의 황제 레오폴트 1세의 첫 번째 아내가 된다.

슬픈 이야기네요. 그런데 공주의 초상화에 시녀나 난쟁이처럼 신분이 낮은 인물을 함께 그린 점도 흥미롭네요.

공주의 시중을 깍듯하게 드는 시녀와 달리 화면 오른쪽의 난쟁이는 여유로워 보입니다. 심지어 개의 등을 발로 툭 차고 있지요. 화면 중앙의 시녀와 시종은 왕가에 헌신하는 모습을 보여주고, 난쟁이는 정적인 그림에 움직임을 넣어 단조로움을 깨고 있습니다.

디에고 벨라스케스, 시녀들(부분)(왼쪽) / 디에고 벨라스케스, 앉아 있는 난쟁이, 1644년, 프라도 미술관(가운데) / 디에고 벨라스케스, 프란시스코 레스카노의 초상, 1635~1645년, 프라도 미술관(오른쪽) 난쟁이를 우스꽝스럽게 그린 다른 화가와 달리 벨라스케스는 그들을 존엄한 인간으로 그려냈다.

지금은 텔레비전과 스마트폰이 있지만 마땅한 오락거리가 없었던 유럽 왕실은 광대의 쇼를 보며 하루하루 지루함을 달랬습니다. 화가들이 궁중 초상화에 광대나 난쟁이를 함께 그린 이유죠. 당시 그림에는 왜소증 광대를 우스꽝스럽게 묘사한 작품도 많았답니다. 그러나 벨라스케스는 그들의 단점을 덜어줄 방법을 모색합니다. 신체의 특징을 보완하려고 위의 오른쪽 두 그림처럼 난쟁이를 앉아 있는 모습으로 그린 거죠. 광대라는 캐릭터를 부각하기보다 한 명의 존엄한 인간으로 그린 겁니다.

실력뿐만 아니라 마음도 따뜻한 화가였네요.

시녀들(부분) 벨라스케스의 모습

벨라스케스는 펠리페 4세의 총애를 받아 24세에 왕실 수석 화가로 발돋움합니다. 그런데 벨라스케스의 아버지 쪽은 개종한 이슬람 혹은 유대인이라는 학설이 있을 정도로 출신 성분이 낮았습니다. 그래서 그는 아버지 성 실바Silva를 버리고 어머니 성 벨라스케스Velázquez를 선택하는데요. 이처럼 신분을 뛰어넘어 성공하겠다는 열정으로 펠리페 4세의 궁정에서 일한 벨라스케스는 결과적으로 산티아고 콤포스텔라 기사단이 되어 작위까지 받았습니다. 비록 높은 귀족 계급까지는 아니었지만 기사가 되니 얼마나 뿌듯했을까요.

시녀들을 그릴 때는 작위를 받기 전이었는데요. 벨라스케스는 작위를 받고 나서 기사단의 상징 붉은 십자가 마크를 자기 가슴에 선명히 다시 그려 넣습니다.

대체 그림 속에 몇 명이나 있는 거죠?

아직 끝이 아닙니다. 방 뒤편 거울 속에도 인물이 등장하고 있으니까요. 바로 펠리페 4세와 왕비입니다. 사랑하는 공주가 초상화를 그리는 모습을 보려고 방문했겠죠. 아니면 부모의 초상화가 제작 중이라는 소식을 듣고 딸이 구경온 건지도 모릅니다.

시녀들(부분) 거울 속 펠리페 4세 부부의 모습

그림에서 주목해야 할 부분이 있어요. 바로 거울인데요. 벨라스케스는 거울을 이용해 복잡한 구도를 만들어냈습니다. 평면 구도에서는 보여줄 수 없는 캔버스 너머의 상황을 보여주는 장치였죠.

| 그림과 현실을 연결하는 거울 |

거울에 비친 모습을 상상하니 방의 풍경이 그려져요. 국왕 부부는 정확히 어디에 있는 걸까요?

파블로 피카소, 시녀들, 1957년, 피카소 미술관 프라도 미술관에서 시녀들을 본 후 피카소는 이 그림을 자신만의 필치로 재해석한 그림을 여러 점 남겼다.

과연 거울 속 국왕 부부는 어디에 있을까요? 거울은 그림을 감상하는 우리를 비추는 걸까요, 아니면 캔버스를 비추는 걸까요?

이 문제만으로도 이 그림은 상당히 복잡해집니다. 왼쪽의 시녀가 공주에게 차를 권하기 위해 몸을 굽히지 않았다면 거울을 가렸겠죠. 그랬다면 그림은 단순해졌을 겁니다. 하지만 거울 덕분에 우리는 그림을 다양한 각도로 상상할 수 있게 되었습니다.

그림 속 벨라스케스는 캔버스에 무엇을 그리고 있었을까요? 프랑스 철학자 미셸 푸코는 『말과 사물』에서 "이 그림에 주인공은 없다"고 말합니다. 사실 이 그림의 거울 앞에 가장 오래 서 있던 사람은 화가 자신일 겁니다. 그러나 정작 거울 속에 그의 모습은 없는데요. 거울은 모든 것을 보여주지만 결국 아무것도 보여주지 않는다는 겁니다.

피카소 같은 후대 화가가 재해석할 수밖에 없는 신비한 그림이군요.

피카소가 16세에 프라도 미술관을 찾았다가 이 그림을 보고 충격에 빠졌다는 에피소드는 너무도 유명합니다. 피카소는 이후 자신만의 느낌으로 벨라스케스의 그림을 재해석해 여러 점을 다시 그립니다.

마지막으로 이 그림을 볼 때 채색도 눈여겨봐야 해요. 일반적으로 화가들은 대상의 윤곽선을 정확히 그린 뒤 색을 칠합니다. 그러나 벨라스케스의 시녀들은 가까이 들여다보면 붓으로 대충 물감을 뭉갠 듯 보입니다. 자유로우면서도 거친 붓놀림으로 형태를 대략적으로 그린 겁니다. 그런데 뒤로 두세 걸음 물러나서 보면 화려한 레이스 소매와 빛나는 금발이 눈에 들어옵니다. 춤추는 듯한 터치로 그림 곳곳에 정교하게 빛과 색을 녹인, 선이 아닌 색채와 빛으로 형태를 만든 겁니다.

| 카를로스 2세와 스페인 합스부르크의 종말 |

다시 스페인 왕가 이야기로 돌아갈까요. 마르가리타 공주가 태어났지만, 대를 이을 아들이 없어 고민하던 펠리페 4세는 1661년 기대하던 아들을 품에 안습니다. 바로 카를로스 2세죠. 이토록 귀한 아들을 얻고 4년 후 펠리페 4세가 죽음을 맞이하고, 4살이었던 카를로스 2세가 왕위에 오릅니다.

합스부르크 왕가는 사촌이나 조카끼리 결혼하는 근친혼이 흔했습니다. 합스부르크 가문은 16세기 중반 카를로스 1세의 양위 과정에서 스페인계와 오스트리아계로 나뉘는데요. 이후 양쪽 집안이 근친혼을 더 강하게 맺어나갑니다. 다른 가문과 결혼할 경우 영토나 권력이 분산될 우려가 있어 근친혼을 통해 양쪽 가문의 이익을 보호하려 했던 겁니다.

합스부르크 가문의 혼인 정책은 나름 성공적이었습니다. '남들이 전쟁할 때 결혼하라'는 신념으로 다른 가문과 결혼하여 영토를 착실히 넓혔고, 이 과정에서 신성로마제국 황제 자리에 올라 결국 유럽 최고의 가문이 되었으니까요. 이렇게 최고의 가문이 된 다음에는 근친혼을 통해 영토와 권력이 쪼개지는 걸 막으려 했던 겁니다.

그런데 근친혼은 문제가 많다고 들었어요.

맞습니다. 근친혼으로 태어난 아이는 유전적 결함을 가질 확률이 높습니다. 친족 사이에 열성 유전자가 겹칠 위험이 크기 때문입니다. 이 문제가 펠리페 4세에 이르러 더 극심해진 겁니다.
예를 들어 합스부르크 가문은 유전적 질환으로 하악전돌증을 가지고 있었습니다. 아래턱이 기형적으로 길게 자라는 병으로, 심하면 음식을 씹거나 말하는 데 어려움이 생길 정도가 됩니다. 이 밖에도 탈모, 간질, 성장장애, 생식 불능 등 자손들이 각종 질환에 시달립니다.
다음 페이지의 오른쪽 초상화의 주인공은 펠리페 4세와 조카 마리아나 왕비 사이에서 태어난 카를로스 2세입니다. 왼쪽은 스페인 합스부르크를 열었던 카를로스 1세의 초상화입니다. 카를로스 1세는 카를로스 2세의 고조할아버지에 해당하는데, 두 사람의 초상화를 나란히 놓으면 모두 하악전돌증을 심하게 앓았음을 알 수 있습니다. 심지어 카를로스 1세는 턱이 길어 음식을 제대로 씹지 못할 정도였다고 합니다. 카를로스 2세도 같은 문제를 겪었죠.

그림 속 카를로스 2세는 꽤 건강해 보이는데요?

 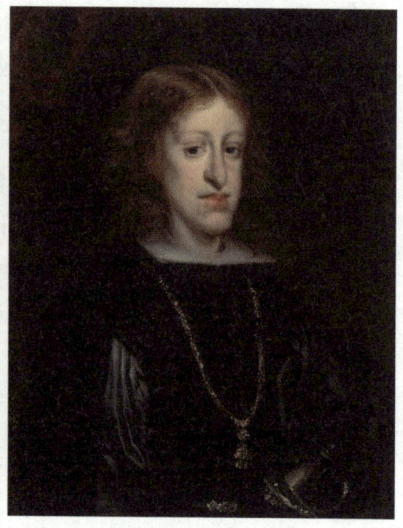

작자미상, 황제 카를로스 1세(카를 5세), 1515년, 영국 왕실 소장(왼쪽) / 후안 카레뇨 데 미란다, 카를로스 2세, 1680년경, 프라도 미술관(오른쪽) 연이은 근친혼에 따른 유전 질환으로 합스부르크 가문은 하악전돌증을 비롯한 각종 질환에 시달린다.

오른쪽 페이지의 그림은 카를로스 2세가 14살 때 초상화인데요. 그림 속 모습과 달리 실제로는 혼자 서 있을 수 없을 정도로 병약했다고 합니다. 결국 카를로스 2세는 후대를 잇지 못한 채 1700년 39살의 나이로 세상을 떠납니다. 카를로스 1세부터 시작된 스페인 합스부르크는 카를로스 2세를 끝으로 역사 속으로 사라지죠. 영원할 듯했던 스페인 합스부르크 왕실의 영광은 200년을 채 넘기지 못하고 허무하게 끝납니다.

결혼으로 권력을 잡았다가 결혼으로 망한 셈이네요.

스페인 회화의 빛나는 역사를 써내려간 벨라스케스도 1660년에 생을 마감합니다. 그를 아꼈던 펠리페 4세도 1665년 사망하면서 이후 스페인 왕

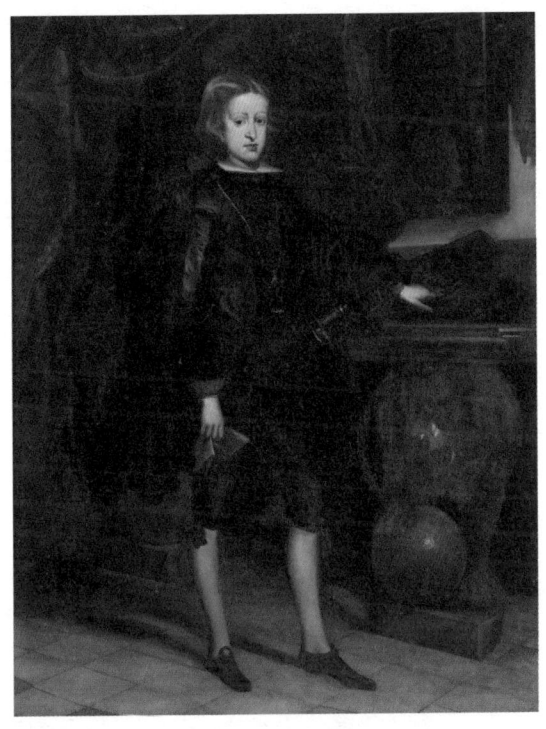

후안 카레뇨 데 미란다, 카를로스 2세의 초상, 1675년경, 프라도 미술관 병약했던 카를로스 2세가 후사를 남기지 못하고 세상을 떠나며 스페인 합스부르크 왕실은 역사 속으로 사라진다.

실은 별다른 예술적 성과를 내지 못합니다. 스페인의 황금세대, 즉 골든 에이지는 벨라스케스와 펠리페 4세의 죽음으로 막을 내립니다.

골든 에이지가 짧았네요.

펠리페 4세를 기준 삼으면 1621년부터 1665년까지를 스페인 바로크 미술의 골든 에이지라고 할 수 있습니다. 벨라스케스가 마드리드 궁정에서 일한 시기를 기준으로 하면 1623년부터 1660년까지고요. 결국 황금기는

40년 남짓에 불과합니다. 그런데 다행히 스페인 미술은 1660년 이후 다시 화려하게 날아오릅니다. 이 재도약은 세비야에서 펼쳐집니다.

세비야라면 이 장을 시작한 곳이네요. 벨라스케스의 고향이기도 하고요.

그렇습니다. 17세기 후반 세비야는 마드리드를 이어 스페인 미술의 새로운 도전을 이어 나갑니다. 이후 스페인 미술의 발전 과정은 더 감동적입니다. 이와 맞물려 동시에 펼쳐진 바로크 미술의 전 지구적 확산은 다음 장에서 알아보겠습니다.

난처하 군의 필기노트

스페인 바로크 02

1600년의 세비야는 파리나 런던에 견줄 만큼 큰 도시였다. 세비야 출신 벨라스케스는 스승인 파체코의 전폭적인 지지로 스페인이 배출한 최고의 화가로 거듭난다. 궁정 화가로 활동한 그는 초기에 카라바지즘을 추구했으나, 로마 유학 후 화려하고 다양한 색채를 사용하여 독자적인 화풍을 구축한다.

스페인 바로크의 기원 세비야와 초기의 벨라스케스

- 17세기 스페인의 경제 수도였던 세비야에서는 엄격한 종교적 메시지를 강화하는 그림이 등장함.
 ① **파체코** 벨라스케스의 스승이자 장인.
 ② **수르바란** 스페인 세비야가 낳은 또 다른 화가. 수르바란은 강한 명암 대비와 영적인 요소를 강조함.
- 초기에는 정물화를 주로 그린 벨라스케스도 그림 속에 성경 이야기를 담음. 당시 유럽에 유행했던 카라바조의 사실적인 표현과 강렬한 명암 대비가 벨라스케스의 초기작에 드러남.
 예 세비야의 물장수, 1617~1623년
 마르타와 마리아의 집에 있는 그리스도, 1618년

궁정 화가 벨라스케스

- 펠리페 4세의 신임을 얻어 궁정 화가가 된 벨라스케스는 루벤스의 조언으로 로마 유학길에 오름. → 티치아노에게서 영감을 받아 역동적인 붓터치와 풍부한 색채를 익힘.

유학 전
- 강한 명암 대비
- 엄숙한 분위기

유학 후
- 화사한 색채
- 역동적인 분위기

시녀들 거울을 이용해 상상의 여지를 주며 다양한 해석을 낳은 벨라스케스의 대표작.

스페인 합스부르크 왕실의 몰락

- 혈통과 권력을 유지하기 위한 근친혼 → 하악전돌증이라는 유전 질환을 초래함.
- 대를 잇지 못해 스페인 왕위가 끊기고, 스페인 미술의 황금세대를 주도한 펠리페 4세와 벨라스케스가 세상을 떠난 후에는 스페인 미술도 힘을 잃게 됨.

인간의 마음속 어둠에 빛을 보내는 것,
그것이 바로 예술가의 의무다.

— 로베르트 슈만

03 세계를 물들인 바로크 미술
– 울트라 바로크와 아시아 바로크

#무리요 #세비야 미술관 #울트라 바로크 #K-바로크

스페인 바로크 미술의 새로운 출발을 만나기 위해서는 세비야로 되돌아가야 합니다. 이곳에서 스페인 바로크 미술의 새로운 스타를 만날 수 있으니까요.

스페인 바로크의 새로운 스타라니 궁금하네요?

바로 무리요입니다. 부드럽고 우아하면서도 놀라울 만큼 강렬한 바로크 회화의 세계를 보여준 작가입니다. 그는 벨라스케스의 뒤를 이어 17세기 후반 스페인 바로크 미술의 변화를 이끌었습니다.
그의 작품 세계를 가장 잘 보여주는 곳은 세비야 미술관입니다. 이름에서 알 수 있듯이 중세부터 현대까지 세비야의 다양한 미술 세계를 감상할 수 있는 곳이지만 핵심 컬렉션은 17세기 바로크입니다.

세비야 미술관 전경(왼쪽) 세비야 미술관은 16세기 수도원 건물을 바탕으로 1839년 개관하였다.
무리요 동상(오른쪽) 세비야 미술관 앞에서는 무리요의 동상이 관람객을 맞이하고 있다.

세비야 미술관 앞에는 동상이 서 있습니다. 주인공은 바로 무리요입니다. 무리요는 벨라스케스와 어깨를 나란히 할 만한 거장입니다. 다소 유치한 표현일지 모르지만 두 사람은 17세기 양대 산맥이라고 할 수 있습니다. 벨라스케스를 기억한다면 무리요도 함께 기억해야 합니다. 공교롭게도 그는 벨라스케스가 사망한 1660년에 세비야에 미술학교를 세우는데요. 이곳은 스페인에서 가장 오래된 미술학교로서 페르디난드 3세가 마드리드에 지은 미술학교보다 이른 시점에 만들어졌습니다.

| 무리요와 세비야의 황금세대 미술 |

무리요는 미술 교육에 관심이 많았나 봅니다.

무리요는 초대 교장으로 후학을 양성할 만큼 교육에 진심이었습니다. 그는 벨라스케스와 마찬가지로 세비야 출신이지만, 일찍이 마드리드에 머물며 다양한 미술을 접했습니다. 비록 이탈리아에 가보지는 못했지만, 마드리드에서 다양한 궁정 미술을 배우고 소화하면서 자신만의 화풍을 만들었습니다. 하지만 그가 주로 활동한 곳은 세비야였기 때문에 그의 그림이 가장 많이 있는 곳은 당연히 세비야 미술관이겠죠.

원래 이곳은 수도원이었는데 19세기에 개조하여 미술관으로 쓰고 있습니다. 19세기 초, 세비야의 다양한 종교 시설을 통폐합하면서 미술품을 이곳으로 옮겨 함께 전시하기 시작했습니다. 이 과정에서 세비야 곳곳에 흩어져 있던 무리요의 작품들도 여기에 모이죠.

세비야 미술관이 소장한 무리요의 작품 가운데 눈길을 끄는 것은 엄청난 크기의 무염시태입니다. 다음 페이지 작품으로 높이 4미터, 폭 3미터에 이를 정도의 초대형 그림입니다. 그가 30대 후반에 그린 이 그림은 웅장하면서도 우아한 무리요만의 독창성이 드러납니다. 그는 무염시태라는 주제로 수십 점의 작품을 남긴 것으로 알려졌습니다.

같은 주제의 그림을 수십 점 그렸다면 무리요가 이 주제를 특별히 아꼈던 걸까요?

무염시태는 17세기 스페인 화가들이 자주 그린 그림인데, 무리요는 특히 이 주제의 그림을 높은 단계로 완성시켰죠. 당시 스페인에는 원죄 없이 잉태한 성모에 대한 신앙이 크게 유행하고 있었습니

무리요, 자화상, 1670년경, 런던 내셔널 갤러리
무리요의 정식 이름은 바르톨로메 에스테반 무리요Bartolomé Esteban Murillo이다.

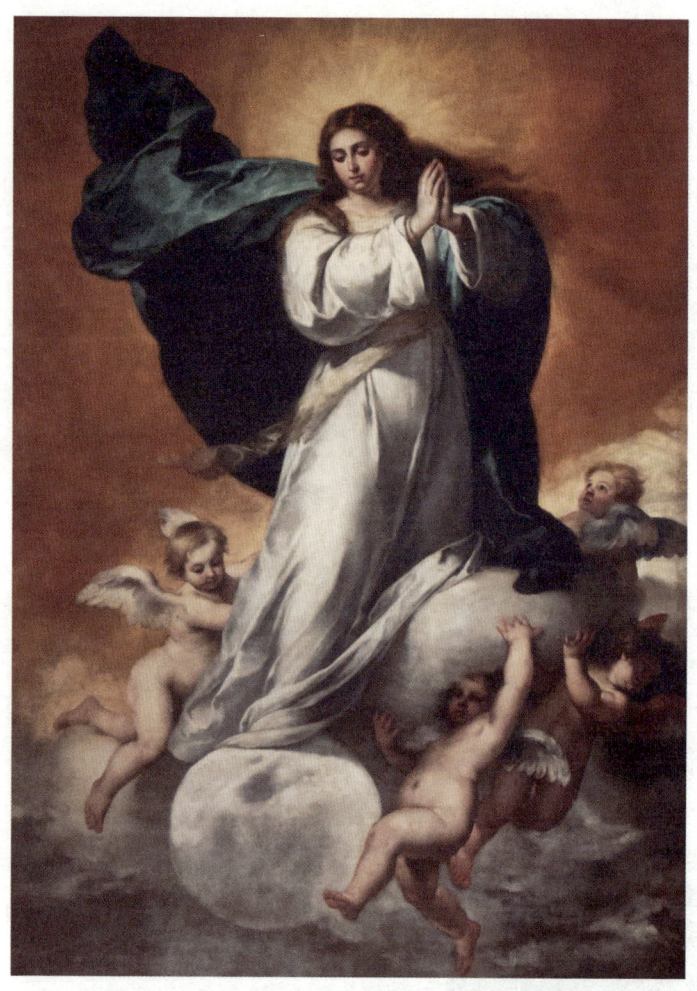

무리요, 무염시태, 1650년경, 세비야 미술관 당시 스페인에서 유행한 무염시태의 주제는 원죄 없이 잉태한 성모이다.

다. 특히 프란치스코 수도회가 앞장서서 성모의 순수성에 대한 스페인의 국민적 믿음을 이끌었는데요. 위의 그림도 무리요가 프란치스코 수도회와 관련된 카푸친 수녀원을 위해 그린 겁니다.

무리요, 무염시태, 1668~1669년경, 세비야 미술관(왼쪽) / 후안 데 발데스 레알, 무염시태, 1665년, 세비야 미술관(오른쪽) 무리요의 무염시태는 후안 데 발데스 레알의 작품에 비해 우아하고 부드럽다.

성모는 태어날 때부터 원죄가 없었다는 주장을 담은 무염시태 도상은 어린 소녀 모습의 성모가 초승달 혹은 보름달을 타고 하늘로 날아오르고 천사들이 축복하는 형식입니다. 요한계시록 12장 이야기를 반영한 것으로, 17세기 스페인에서 특히 유행했습니다.

비슷하게 그리면 되는 줄 알았는데 정해진 형식이 있었군요.

벨라스케스의 스승 파체코가 『회화론』을 집필하면서 이 도상을 정확하게 정리했습니다. "햇살 가득한 천국에서 티끌 하나 없이 깨끗한 순백의

옷과 푸른 외투를 입고 머리에 12개 별이 빛나는 후광과 왕관을 쓰고 발 밑에는 초승달을 딛고 서서 두 손은 가슴에 기도하듯 포갠" 12~13세 소 녀여야 했습니다.

반드시 이렇게 그려야 했나요?

다른 화가들은 몰라도 무리요만큼은 충실하게 지켰습니다. 앞의 왼쪽 작 품에서 보듯이 성모를 흰색과 파란색 옷으로 표현하고, 천사와 함께 하늘 로 올라가는 성모를 파체코의 가이드라인을 적절히 참고해 그렸죠. 무리요의 무염시태는 18년 후 앞의 오른쪽 페이지 작품처럼 우아하고 부 드럽게 바뀝니다. 더 예쁜 그림이 되었다고 할까요.

초기작에 비해 더 밝고 따뜻해 보여요.

당시 무리요와 함께 세비야에서 활동했던 후안 데 발데스 레알의 작품과 비교하면 무리요 특유의 부드러움이 더 잘 느껴집니다. 후안 데 발데스 레알의 무염시태는 표현이 강하고 붓 터치도 역동적입니다. 이에 반해 무 리요의 그림은 차분하고 안정적이며 순화되어 있죠.

| 미술이 건네는 따뜻한 손길 |

이런 아름다운 그림이 그려질 당시 세비야는 굉장히 고통스러운 시간이 었습니다. 1649년 전염병이 돌아 인구의 절반 이상이 사망하고, 흉년과

무리요, 거지 소년, 1647~1648년, 루브르 박물관(왼쪽) / 무리요, 주사위 놀이를 하는 거지 아이들, 1675~1680년경, 알테 피나코테크(오른쪽) 17세기 중반 이후 세비야 경제가 붕괴하면서 많은 사람들이 어려움을 겪는다. 무리요는 이 시기 가난하고 어려운 사람들을 따뜻한 시선으로 그려냈다.

기근으로 도시가 붕괴하고 있었거든요. 여기에 경제난까지 닥칩니다. 세비야를 가로지르는 과달키비르강에 모래가 쌓이면서 아메리카 대륙으로 가는 배가 자유롭게 왕래할 수 없게 됩니다. 이렇게 되면서 항구 기능을 대서양 연안의 도시 카디즈에 빼앗기고 말았거든요.

엎친 데 덮친 격이네요.

이러한 연유로 빈민 문제가 큰 사회 문제가 되었습니다. 흥미롭게도 이때부터 무리요는 가난한 사람들을 그리기 시작합니다. 거리에서 음식을 주워 먹는 거지, 가난한 아이들의 비참한 삶을 따뜻한 시선으로 담아냅니다.

앞의 그림처럼 붓으로 어루만진 듯 온화한 느낌을 주는 그의 그림은 힘든 시기를 겪고 있었던 세비야 사람들에게 위로의 손길로 다가갔을 겁니다.

그러고 보니 아이들을 비추는 빛이 유독 따스해 보여요.

당시 세비야의 지배층이 위기를 극복하려고 노력했다는 사실도 주목해야 합니다. 1674년 세워진 세비야 자선병원 Hospital de la Caridad도 이중 하나인데요. 가난하고 어려운 사람들을 병원에서 살게 해주고, 환자를 돌보는 데서 나아가 경제적 문제로 장례를 치르기 힘든 사람들의 장례를 치러줍니다. 심지어 사형수들의 장례까지 치르는 등 세비야 사회를 재건하는 데 큰 역할을 했습니다.

다방면으로 큰 노력을 기울였네요. 그런데 이 병원이 미술과 어떤 관계가 있나요?

이 병원 안에 있는 성당에 무리요의 작품이 많습니다. 그의 작품 중 널리 알려진 탕자의 귀환을 비롯한 여러 작품이 이 성당을 위해 제작되었습니다. 안타깝게도 나폴레옹의 침략으로 많은 작품이 외부로 유출되었습니다. 여기서 특히 우리의 관심을 끄는 작품은 오른쪽에 보이는 중앙제대화입니다. 조각가이자 건축가 베르나르도 시몬 데 피네다가 전체 제대화를 설계했고, 조각가 페드로 롤단이 그리스도의 매장을 조각합니다. 그리고 채색은 후안 데 발데스 레알이 맡습니다.

위기에 처한 도시 분위기와 달리 너무 화려한데요?

베르나르도 시몬 데 피네다·페드로 롤단·후안 데 발데스 레알, 중앙제대화, 1670년대, 세비야 자선병원 호화롭게 장식된 자선 병원의 중앙제대화는 힘겹게 살아가던 세비야 사람들에게 위안을 주었다.

그렇죠? 금빛 기둥과 형형색색의 조각들로 너무나 호화롭게 보입니다. 지금까지 살펴본 무리요의 그림을 떠올려볼까요. 아름다운 종교화나 빈민의 삶을 이해하려는 듯 따뜻한 시선이 담긴 그의 그림은 힘든 삶을 살

그리스도의 매장, 세비야 자선병원 주제대(세부), 1670년대, 세비야 자선병원 이 자선단체는 빈민뿐만 아니라 사형수의 장례까지 치러주었다. 중앙 제대에 자리한 그리스도의 매장 조각상이 이 단체의 역할을 시각적으로 강조해준다.

던 당시 사람들에게 큰 위안을 안겨주었을 겁니다. 마찬가지로 세비야 자선병원 성당의 제대화도 화려함을 통해 힘겨운 삶을 영위하는 사람들에게 위로의 종교적 메시지를 전하는 거라고 해석할 수 있습니다. 그런데 여기서 물결치는 모양의 기둥을 보니 떠오르는 게 있지 않나요?

| 바로크 이상의 바로크 |

물결치는 기둥이라고 하니 성 베드로 대성당의 발다키노가 생각납니다.

그렇습니다. 로마 성 베드로 대성당의 발다키노에서 봤던 구불구불한 솔로몬 기둥이 세비야 자선병원 성당의 중앙 제대 양옆에 2개씩 등장하고

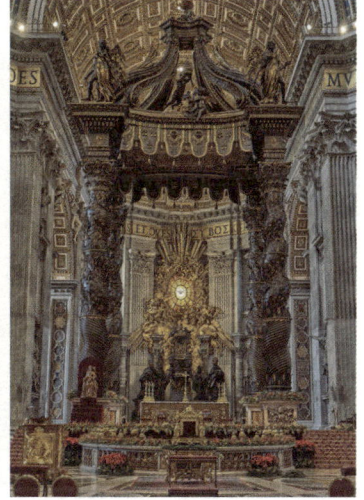

베르나르도 시몬 데 피네다·페드로 롤단·후안 데 발데스 레알, 중앙제대화, 1670년대, 세비야 자선병원(왼쪽) / 베르니니, 발다키노, 1624~1635년, 성 베드로 대성당(오른쪽)

있습니다. 여기에 각종 화려한 조각과 장식이 제대 공간을 한가득 메우고 있습니다. 이처럼 바로크 미감은 스페인에서 점점 화려함을 향해 나갑니다. 그 결과 이른바 울트라 바로크라고 부르는 극도의 화려한 바로크 양식이 17세기 말부터 모습을 드러냅니다.

스페인에서는 극도로 화려한 바로크 양식을 추리게라 양식이라고 부릅니다. 이 양식을 이끈 미술가 호세 베니토 데 추리게라José Benito de Churriguera의 이름에서 따온 용어입니다. 추리게라 양식 또는 울트라 바로크 양식의 특징은 빽빽하고 과장된 꽃 장식, 물결을 넘어 소용돌이치는 듯한 역동성입니다. 관람객의 기를 죽일 만큼 압도적인 미술이죠.

바로크는 정말 한계가 없는 미술 양식이네요.

울트라 바로크는 지칠 줄 모른 채 화려함의 끝을 향해 달려가는 미술 양식입니다. 바로크가 어떤 모습으로 변모해 가는지 확인해볼까요.

아래 왼쪽은 1690년 제작한 세고비아 성당 제대화입니다. 호세 베니토 데 추리게라의 작품 가운데 가장 유명한 예입니다. 세비야 자선병원 제대의 장식성을 한층 발전시킨 모습으로 볼 수 있습니다. 이렇듯 후기 바로크 또는 울트라 바로크는 더 화려하고, 더 과장된 세계를 향해 나아갑니다.

이처럼 점점 화려해지는 후기 바로크 양식은 건축에서도 잘 드러납니다. 바로 산티아고 데 콤포스텔라 성당입니다. 이 성당은 중세 유럽에서 유행했던 로마네스크 양식으로 지어졌지만 1740년경 정문 앞쪽에 종탑과 함께 새로운 입구를 세우게 됩니다. 마치 아치형 개선문을 겹겹이 쌓은 듯한 정면 파사드가 인상적입니다. 금은 세공 기술까지 연상시키는 화려한 장식은 스페인 르네상스 미술의 플라테레스코 양식으로 되돌아가는 느

호세 베니토 데 추리게라, 사그라리오 예배당 제대화, 1690, 세고비아 대성당(왼쪽)
산티아고 데 콤포스텔라 대성당 정면 파사드, 1740년경, 산티아고 데 콤포스텔라(오른쪽)

낌을 안겨줍니다.

당시 사회 분위기와 비교하면 역설적이네요.

그렇습니다. 극도의 아름다움과 붕괴하는 제국이 강한 대조를 일으키죠. 이 같은 화려함은 어쩌면 스페인 제국이 몰락하면서 들려주는 백조의 노래일지도 모릅니다. 침몰 직전 최후의 외침이라고 할까요. 이렇듯 스페인 미술은 이탈리아 토리노에서 구아리노 구아리니가 보여준 미술, 나폴리의 산 세베로 예배당 작품보다 훨씬 강하게 바로크의 매력을 발산합니다. 장식이 너무도 강렬해 19세기 스페인에 등장한 가우디의 미술을 미리 보여주는 느낌까지 줍니다.

| 울트라 바로크의 꽃 |

추리게라 양식에는 기둥을 빼놓을 수 없습니다. 1690년부터 상당히 독특한 기둥이 스페인에 출현하는데요. 왼쪽처럼 오벨리스크를 거꾸로 집어넣은 혹은 옥수수 모양의 기둥이 나타납니다.

오벨리스크를 거꾸로 놓았다니 표현부터 범상치 않은데요.

정말 그렇게 생겼죠? 장식성과

추리게라 기둥과 구조도 오벨리스크를 거꾸로 세운 듯한 기둥이 추리게라 양식의 핵심이다.

운동감이 강한 형태입니다. 이러한 양식의 미술은 아메리카 신대륙에서 꽃을 피우는데요. 오늘날 멕시코, 당시 뉴스페인이라고 부른 신대륙의 중심지 멕시코시티에 있는 메트로폴리탄 대성당의 주제대 뒤에 왕들의 제대화를 볼까요.

앞서 말씀드린대로 스페인 제대화 설계의 기본은 바닥에서부터 위까지 가득 채우는 겁니다. 아메리카 대륙에서 스페인 울트라 바로크의 기점이라고 할 수 있는 왕들의 제대화의 폭은 13미터, 높이는 25미터입니다. 스페인에서 건너온 건축가 헤로니모 데 발바스가 설계해서 1718~1737년 사이에 제작됩니다.

이 제대에는 역대 성인 가운데 왕이었던 남자 여섯 명, 여자 여섯 명이 조각으로 나타나 있습니다. 극도로 화려하게 장식되어 있는데요. 군데군데 보이는 독특한 추리게라 기둥이 이곳을 기점으로 멕시코 곳곳에 퍼져 나갑니다.

지금까지 본 성당들과는 비교도 안 될 만큼 장식이 가득하네요. 실제로 보면 어지러울 것 같아요.

아메리카 대륙에서 상상을 초월하는 화려한 울트라 바로크의 세계가 더 활짝 꽃피게 됩니다. 바로크 미술과 아메리카 원주민 미술이 만나 과도하리만치 화려함이 극대화된 결과입니다. 더 이상 말이 필요 없을 정도로 화려한 바로크를 이제 아메리카 바로크라고 불러도 좋겠습니다.

멕시코시티의 위치 스페인 제국의 영향을 받은 멕시코는 그 어떤 곳보다 추리게라 양식이 꽃핀 곳이다.

헤로니모 데 발바스, 왕들의 제대화, 1718~1737년, 메트로폴리탄 대성당, 멕시코시티 헤로니모 데 발바스가 설계하고, 프란시스코 마르티네스가 금박을 입혀 완성한 제대화이다.

| 아시아에 닿은 K-바로크 |

그렇다면 이때 아시아는 어땠을까요? 중국의 마카오로 떠나볼까요. 다음 페이지의 건축물은 마카오의 랜드마크 성 바오로 성당 유적입니다.

성 바오로 성당 유적, 1637~1640년, 마카오 16세기 중반부터 마카오는 포르투갈 상인들에게 임대되면서 동아시아에서 서양 문화의 교두보가 된다. 성 바오로 성당은 아시아에 지어진 최초의 교회 건축물 중 하나다.

제 눈이 이상한가요? 뒤가 뚫려 있어서 정면만 세워 둔 무대 장식 같아요.

이 성당은 예수회가 아시아에서 활동할 선교사를 양성하기 위해 지어집니다. 성당이 완공된 1640년 당시 아시아에서 가장 큰 유럽식 성당이었습니다. 1835년 화재로 성당 정면 파사드만 지금처럼 남았는데요. 파사드의 높이는 26미터로 8~9

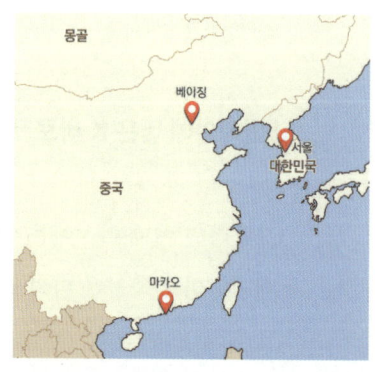

마카오의 위치 포르투갈을 지배한 스페인의 영향력이 마카오까지 전해졌다.

일 제수 성당의 파사드, 1575년, 로마

층 건물로 볼 수 있습니다. 게다가 높은 언덕 위에 자리해서 실제보다 훨씬 거대하고 웅장한 느낌입니다. 로마에서 만났던 예수회 성당인 일 제수 성당의 파사드를 떠올리게 하죠.

나란히 놓으니 많은 부분이 닮았네요. 로마에서 시작한 바로크가 어쩌다 마카오에 닿은 건가요?

다시 스페인을 이야기할 수밖에 없겠네요. 스페인이 무적함대를 자랑하던 17세기에 펠리페 2세는 포르투갈 왕위까지 계승합니다. 이후 펠리페 4세에 이르는 1640년까지 스페인은 포르투갈을 지배했는데요. 당시 포르투갈의 영향을 받았던 마카오에도 자연스럽게 스페인 가톨릭의 손길이 미친 겁니다. 성 바오로 성당도 이 시기에 지어졌습니다.

성당 전면의 디테일을 감상해 볼까요. 성모를 비롯한 여러 성인의 조각상이 눈에 들어오는데, 우리가 지금까지 본 것과 다르죠? 중국 신화나 설화와 얽혀 독특한 중국식 상징체계를 보여줍니다.

동양과 서양이 조화를 이룬 성당이 마카오에 지어졌다는 사실은 바로크가 우리나라와도 동떨어진 게 아님을 뜻합니다. 코앞의 바로크라고 할까요. 이 성당을 지을 때

성 바오로 성당 전면 조각상 성당 전면에는 중국 설화가 얽힌 독특한 조각상이 새겨져 있다.

일본 예수회 신자들이 투입되었다는 이야기가 있습니다. 이중에는 임진왜란 때 일본으로 끌려간 조선인도 있었을 가능성도 있다고 합니다. 어쩌면 우리 조상들이 포르투갈이나 스페인 상인을 통해 마카오뿐만 아니라 머나먼 유럽까지 갔을지도 몰라요.

그렇다면 루벤스가 한국인을 그린 게 맞겠네요!

루벤스의 한복 입은 남자 드로잉을 다시 볼까요. 인물의 국적에 관해 의견이 분분하다고 말씀드렸죠. 저는 여러 가능성 중에서 루벤스가 진짜 한복 입은 조선 시대 남자를 직접 보고 그렸거나, 중국 예수회 선교사가 그린 드로잉을 참고해서 그렸을 가능성도 어느 정도는 있다고 말씀드렸습니다. 그가 안트베르펜이라는 국제적 도시에서 활동한 만큼 여러 가능성이 열려 있다는 것이죠.

루벤스, 한복 입은 남자, 1617년경, 폴 게티 미술관 인물의 국적에 대해 여러 의견이 있으나 조선인일 가능성도 있다.

그 옛날 유럽에서 우리를 알았다는 게 신기해요.

단순히 우리를 아는 것을 넘어 찾아온 사람도 있었습니다. 공식적으로 우리나라를 방문한 첫 근대 유럽인은 그레고리오 세스페데스라는 스페인 출신 예수회 선교사입니다. 임진왜란이 한창이던 1593년 왜군 종군 신부로 조선에 와서 전쟁의 참상을 기록하고 조선의 존재를 유럽에 알렸죠. 그레고리오 신부 이후에는 동인도 회사에 다니던 얀 벨테브레이라는 네

덜란드 사람이 1627년 동료 두 명과 함께 표류하다가 우리나라에 옵니다. 그가 훗날 귀화해 조선 사람이 된 박연입니다. 그리고 1653년 네덜란드의 하멜은 배가 난파되는 바람에 36명과 함께 제주도에 왔다가 13년 만에 본국으로 돌아가서 『하멜 표류기』를 쓰죠. 바로크 시대에 조선 땅을 밟은 유럽인을 통해 조선의 존재가 유럽에 본격적으로 알려진 겁니다.

| 바로크를 만난 조선 선비들, K-바로크 |

유럽인이 우리에게 호기심을 가졌듯이 조상들도 유럽의 신문물에 감탄을 금치 못합니다. 조선 후기 실학자 이익의 『성호사설』에는 다음과 같은 기록이 나옵니다.

> 요즘 연경에 사신으로 다녀온 사람들이 서양화를 사다가 대청에 걸어 놓는다. 처음에 한 눈을 감고 다른 한 눈으로 오랫동안 주시하면 건물 지붕의 모퉁이와 담이 모두 실제 형태대로 튀어나온다.

이익, 『성호사설』 제4권, 「만물문」

당시 중국에 사신으로 파견된 조선 사람들은 중국에 들어온 서양 문물을 마주하고 감탄했나 봅니다. 귀국길에 서양화 한 점씩 사와서 집에 걸어둔 거죠. 눈앞에 펼쳐진 사실적인 서양화를 한옥 대청마루에 걸어 놓고 집을 방문한 손님과 신기한 경험을 나눈 겁니다.

조상들에겐 신기한 세계였겠네요.

동양화에서 볼 수 없는 원근감과 화려한 색채, 그리고 실물을 보는 듯한 생생함에 감동받았겠죠. 서양화를 마주한 옛 기록을 보면 참 재미있는데요. 『열하일기』의 주인공 연암 박지원만큼 바로크 천장화를 제대로 묘사한 사람도 없을 겁니다.

『열하일기』는 연암 박지원이 청나라 건륭제의 생일 축하 사절로 청나라에 다녀온 일을 적은 견문록이다. 조선 기행문학의 걸작으로 인정받는다.

설마 바로크 천장화를 보러 로마에 직접 간 건가요?

로마까지는 아니지만 중국에서 직접 봤던 겁니다. 방금 살펴보았듯이 중국에 바로크 양식의 성당이 있었으니까요. 중국에서는 천주교 성당을 천주당이라고 부르는데요. 『열하일기』를 보면 박지원이 중국 북경 선무문 안쪽에 있던 천주당을 방문했던 기록이 나옵니다. 연암 박지원이 이곳에서 바로크 천장화를 직접 본 뒤에 쓴 감상평을 볼까요?

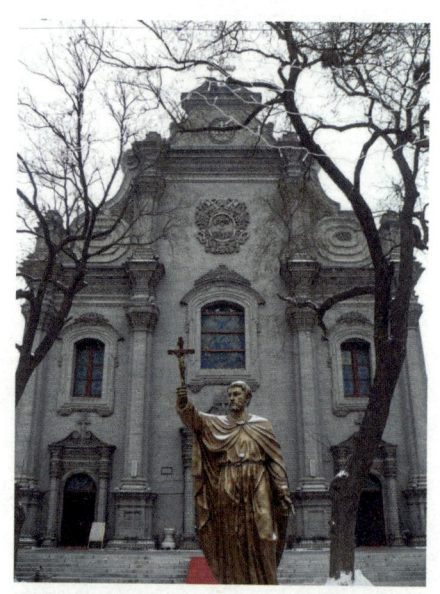

선무문 천주당(남당), 1605년, 베이징 남당 성당으로 불리기도 한다. 마테오 리치 신부가 1605년 건립한 예수회 성당이다.

> 천주당 가운데 벽과 천장에 그려져 있는 구름과 인물들은 보통 생각으로는 헤아려 낼 수 없었고, 또 보통의 언어, 문자로는 형용할 수도 없었다. …… 천장을 우러러보니 수없는 어린아이들이 오색구름 속에서 뛰노는데, 허공에 주렁주렁 매달려 있는 것이 살결을 만지면 따뜻할 것만 같고 팔목이며 종아리는 살이 포동포동 쪘다. 갑자기 구경하는 사람들이 눈이 휘둥그레지도록 놀라 어찌할 바를 모르며 손을 벌리고서 떨어지면 받을 듯이 고개를 젖혔다.

박지원, 『열하일기』, 「양화洋畵」

성당에 들어서서 위를 바라본 순간, 평범한 단어로는 표현할 수 없을 정도로 멋졌나 봅니다. 오색구름 속 뛰어노는 아이들은 천사를 묘사한 듯하죠? 손이 닿으면 온기가 느껴질 정도로 생생하다는 느낌을 담은 '살결을 만지면 따뜻할 것 같다'는 표현도 인상적입니다. 마지막 문장 역시 연암이 생동감 넘치는 천장화를 본 느낌이 고스란히 전해집니다.

어려운 단어를 쓰지 않고도 눈앞에 천장화가 펼쳐지는 기분이에요.

북경의 남당 천주당은 예수회 성당으로 로마의 예수회 성당에 그려진 벽화와 유사한 그림이 그려졌을 가능성이 높습니다. 안드레아 포초가 그린 산티냐치오 성당의 벽화를 보며 이 글을 읽으면 더 실감이 날 겁니다.
기가 막힌 감상평으로는 둘째가라면 서러운 분이 또 있습니다. 조선 후기 학자 일암 이기지라는 분인데요. 1720년 160일간 북경에 다녀와 보고 느낀 것을 일기로 남긴 『일암연기』를 읽어볼까요.

안드레아 포초, 성 이냐시오의 영광(부분), 1685~1694년, 산티냐치오 성당 이 천장화와 비슷한 그림을 북경에서 처음 본 조선 선비들의 놀라움이 당시 기록에 생생히 담겨 있다.

> 처음 천주당 안에 들어가 얼굴을 들어 언뜻 보니, 벽에 커다란 감실이 있고, 그 안에 구름이 가득하고 구름 속에 대여섯 사람이 서 있어 아른하고 황홀한 것이 신선과 귀신이 환상으로 변한 것인 줄 알았으나 자세히 본즉 벽에 붙은 그림이었다.

이기지, 『일암연기』

성당에 들어갔는데 감실 같은 커다란 방 안에 구름이 꽉 차 있고, 그 사이 사람이 보여 환영을 본 줄 알았다고 적었습니다. 그리고 다시 보니 빈 공간이 아니라 벽에 붙은 그림이었다는 감상평입니다.

얼마나 입체적이었길래 진짜 방으로 착각했을까요.

이기지 역시 서양화 특유의 정교한 원근법과 보는 이를 압도하는 바로크

적 표현에 입을 다물 수 없었나 봅니다. 그림 구석구석을 상세히 묘사하고 경이로움을 표현한 문장에서 얼마나 강렬한 인상을 받았는지 알 수 있습니다. 동양화만 보아온 조선 사람이 사실적인 표현을 추구하는 서양화를 처음 보고 나서의 감정이 생생히 전달됩니다.

조선 시대에는 텔레비전이나 인터넷이 없었을 테니 눈앞에 펼쳐진 뜻밖의 광경에 정신이 혼미했을 만합니다.

이기지는 북경 천주당에서 만난 서양 선교사들과 적극적으로 교류하며 견문을 넓힙니다. 서양 문물을 마주한 놀라움과 신선함은 그림에서 그치지 않는데요. 서양 디저트를 처음 맛본 느낌을 고스란히 담은 기록도 함께 전해집니다.

> 부드럽고 달았으며 입에 들어가자마자 녹았으니 참으로 기이한 맛이었다. 만드는 방법을 묻자 사탕과 계란, 밀가루로 만든다고 했다.

이기지, 『일암연기』

얼마나 맛있었으면 만드는 방법까지 물어보았을까요?

이기지는 서양 케이크를 한입 베어 문 순간 입안에서 녹아내렸다고 평가하고 있습니다. 만든 재료를 보면 카스텔라나 혹은 에그타르트 같습니다. 지금까지도 사랑받는 서양식 디저트를 우리 조상님이 오래전에 맛있게 먹은 거죠. 서양의 맛에 대한 놀라움은 여기에서 그치지 않습니다. 이때

카스텔라

와인

마신 포도주도 마음에 쏙 들었나 봅니다.

> 포도주 석 잔을 내왔는데 지난번에 마신 것보다 맛이 더 좋았다. 나는 연거푸 두 잔을 마셨을 뿐인데도 많이 취하였다. 입에 들어갈 때는 상쾌하고 목으로 넘어갈 때는 부드러워 그 맛을 형언할 수 없었다. 선인仙人의 음료라 하더라도 이보다 낫지는 못할 것이라는 생각이 들었다.

이기지, 『일암연기』

서양의 포도주가 너무나 맛있어 신선이 마시는 것보다 낫다고 극찬합니다. 바로크 시대에 서양 문물을 만난 조선인의 감동과 놀라움이 고스란히 전해집니다.

이렇게 바로크 세계는 로마, 북유럽, 스페인을 거쳐 아시아까지 닿았습니다. 결과적으로 우리나라도 바로크라는 시대적 창을 통해 서양 근대 문명을 본격적으로 접하게 됩니다. 서양의 미술과 문화가 화려하고 웅장하다는 전설은 이때부터 만들어졌다고 할 수 있습니다. 여러모로 바로크는 미술사적으로나 인류사적으로 흥미진진한 시대였습니다.

난처하 군의 필기노트

스페인 바로크 03

17세기 후반 스페인 미술은 세비야를 중심으로 화려하게 도약한다. 스페인 제국이 몰락하고, 세비야가 경제난에 시달리는 상황에서 미술은 위로를 전하기 위해 더욱 화려한 양상을 띤다. 화려함의 극치를 보여주는 울트라 바로크는 아메리카 신대륙에서 꽃을 피운다. 전 세계적으로 퍼져나간 바로크 미술은 조선에도 많은 영향을 미쳤다.

위기의 세비야
- 1649년 전염병으로 인구의 절반 이상이 사망하고, 기근과 경제난으로 도시가 붕괴했음. 벨라스케스와 함께 스페인 미술을 이끈 무리요는 따뜻한 시선으로 빈민을 그려냄.

 예 무리요, 거지 소년, 1647~1648년
 무리요, 주사위 놀이를 하는 거지 아이들, 1675~1680년경

세비야 자선병원 성당 적극적으로 빈민 구제에 힘쓴 기관. 화려한 제단은 참혹한 현실에 종교적 위로를 건넨 역할을 함.

울트라 바로크의 등장
울트라 바로크 바로크 미감의 정점. 빽빽하고 과장된 장식, 소용돌이치는 형태가 특징. 스페인 미술가 추리게라의 이름을 따 추리게라 양식이라고도 함.
추리게라 기둥 오벨리스크를 거꾸로 뒤집어놓은 모양으로 역동성이 강함.
- 아메리카 신대륙으로 퍼진 울트라 바로크 양식은 화려함의 극치를 보여줌.
 예 메트로폴리탄 대성당, 1813년, 멕시코시티

전 지구적 바로크 양식
- 전 세계로 바로크 양식 확산

 참고 마카오의 싱 바오로 성당 유적 → 여러 성인과 중국 설화가 융합된 독특한 모습.
- 조선의 선비들도 바로크 천장화를 접하고 감탄을 금치 못함. 서양 문물과 가톨릭은 바로크 미술을 타고 널리 퍼짐.
 예 박지원, 『열하일기』, 이기지, 『일암연기』

스페인 바로크 다시 보기

엘 에스코리알, 1563~1584년
스페인 합스부르크 왕가의 전성기를 보여주는 수도원. 왕궁과 미술관 역할도 했다. 세부 장식이 거의 없는 엄격하고 절제된 건축 양식이 특징.

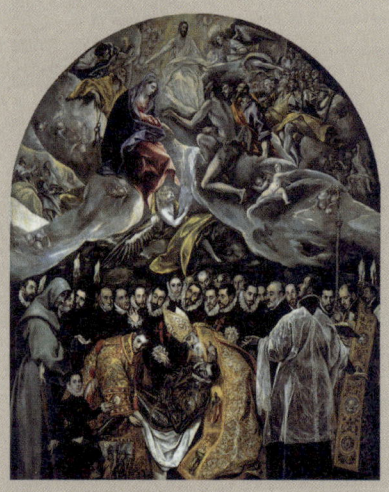

엘 그레코, 오르가즈 경의 매장, 1586년경
당시 스페인이 요구했던 가톨릭 신비주의 가치관이 3단 구성을 통해 독창적, 안정적으로 구현된 엘 그레코의 걸작이다.

바르톨로메 에스테반 무리요, 거지 소년, 1647~1648년
전염병과 경제난이 닥친 17세기 세비야의 빈민을 따뜻하게 그려내어 힘든 시기를 겪던 당시 사람들을 위로한 작품이다.

1561
마드리드로
수도 천도

1571
레판토 해전
승리

1621
펠리페 4세 즉위
(~1665)

디에고 벨라스케스, 시녀들, 1656년
펠리페 4세의 딸 마르가리타 공주를 그린 벨라스케스의 대표작. 다양한 등장인물이 안겨주는 풍부한 볼거리와 거울을 사용한 복잡한 구도가 수많은 해석을 낳는다.

헤로니모 데 발바스, 왕들의 제대화, 1718~1737년
스페인 울트라 바로크의 기점이라 할 수 있는 메트로폴리탄 대성당의 제대다. 오벨리스크를 거꾸로 놓은 듯한 기둥과 화려한 도금 장식이 빼곡하다.

1649 세비야 전염병 확산, 경제난 발생	**1700** 스페인 합스부르크 몰락

작품 목록

I 로마 바로크
— 혼돈 속에서 새로운 미술이 피어나다

01 바티칸, 강렬하고 뜨거운 바로크 세계의 중심
- 산탄젤로성, 135~139년, 이탈리아 로마
- 천사의 다리, 135년, 이탈리아 로마
- 천사의 다리 위 조각상
- 베르니니, '유대인의 왕' 십자가 명패를 든 천사, 1667년, 이탈리아 로마, 천사의 다리
- 베르니니, 가시 면류관을 든 천사, 1667년, 이탈리아 로마, 천사의 다리
- 미켈란젤로, 촛대를 든 천사, 1494~1495년, 이탈리아 볼로냐, 산 도메니코 성당
- 베르니니, '유대인의 왕' 십자가 명패를 든 천사, 1667년, 이탈리아 로마, 산탄드레아 델레 프라테 성당
- 베르니니, 성 베드로 광장, 1656~1667년, 바티칸 시국
- 베르니니, 성 베드로 광장 콜로네이드, 1660~1667년, 바티칸 시국
- 안토니오 니비, 바티칸 성 베드로 대성당 평면도, 1838~1839년
- 베르니니, 발다키노, 1624~1635년, 바티칸 시국, 성 베드로 대성당
- 베드로 성인의 무덤, 바티칸 시국, 성 베드로 대성당
- 성 베드로 대성당 돔(내부), 바티칸 시국, 성 베드로 대성당
- 성 베드로 대성당 설계도
- 안드레아 볼지, 성 헬레나, 1629~1639년, 바티칸 시국, 성 베드로 대성당
- 베르니니, 성 론지누스, 1628~1639년, 바티칸 시국, 성 베드로 대성당
- 프랑수아 뒤케누아, 성 안드레아, 1629년, 바티칸 시국, 성 베드로 대성당
- 프란체스코 모키, 성 베로니카, 1635~1639년, 바티칸 시국, 성 베드로 대성당
- 라오콘과 그 아들들(세부), 기원전 40~30년경 추정, 바티칸 시국, 바티칸 박물관
- 베르니니, 베드로의 의자, 1656~1666년, 바티칸 시국, 성 베드로 대성당
- 굴리엘모 델라 포르타, 바오로 3세 무덤 기념물, 1549~1575년, 바티칸 시국, 성 베드로 대성당
- 베르니니, 우르바노 8세 무덤 기념물, 1627~1647년, 바티칸 시국, 성 베드로 대성당
- 미켈란젤로, 새벽과 황혼, 로렌초 데 메디치 무덤 기념물(세부), 1519~1534년, 이탈리아 피렌체, 산 로렌초 성당

02 로마의 영광과 좌절
- 루카스 크라나흐, 마르틴 루터의 초상, 1520년, 영국 런던, 영국 박물관
- 피에르 롱바르, 신성로마제국의 카를 5세, 17세기경, 영국 린던, 영국 국립 초상화 미술관
- 마테우스 메리안, 요한 루트비히 고트프리트, 『역사 연대기』, 1630~1633년
- 엘리아 나우리초, 산타 마리아 마조레 성당에 모인 트리엔트 공의회, 1633년, 이탈리아 트렌토, 트렌토 교구 박물관
- 조르조 바사리, 동방박사의 경배, 1566년경,

- 영국 에든버러, 스코틀랜드 국립미술관
- 미켈란젤로, 성모자상, 1506년, 벨기에 브뤼헤, 성모 마리아 성당
- 라파엘로, 그리스도의 변용, 1516~1520년, 바티칸 시국, 바티칸 박물관 회화관
- 조반니 피지노, 카를로 보로메오의 초상, 1600년경, 이탈리아 밀라노, 암브로시아나 미술관
- 조반니 크레스피, 성 카를로 보로메오의 동상, 1698년, 이탈리아 아로나
- 일 제수 성당, 1575년, 이탈리아 로마
- 산타 마리아 인 발리첼라 성당, 1599년, 이탈리아 로마
- 산탄드레아 델라 발레 성당, 1650년, 이탈리아 로마
- 산티냐치오 성당, 1650년, 이탈리아 로마
- 미켈란젤로, 최후의 심판, 1536~1541년, 바티칸 시국, 시스티나 예배당
- 조르다노 브루노의 동상, 1889년, 이탈리아 로마, 캄포 데 피오리 광장
- 안토니오 칼카니, 교황 식스토 5세의 동상, 1587~1589년, 이탈리아 로레토, 산타 카사 성당
- 조반니 암브로조 브람빌라, 로마의 일곱 성당, 1575년
- 조반니 폰타나·도메니코 폰타나, 아쿠아 펠리체 분수, 1585~1589년, 이탈리아 로마
- 루도비코 치골리, 무염시태, 1610~1612년, 이탈리아 로마, 산타 마리아 마조레 대성당
- 루도비코 치골리, 파올리나 예배당 천장화, 1610~1612년, 이탈리아 로마, 산타 마리아 마조레 대성당
- 갈릴레오 갈릴레이, 달 표면 삽화, 1610년경
- 유스투스 서스터만스, 갈릴레오 갈릴레이의 초상, 1640년경, 영국 런던, 영국 국립해양박물관
- 로버트 훅, 『마이크로그라피아』 속 현미경 스케치, 1665년
- 로버트 훅, 『마이크로그라피아』 초판 표지, 1665년
- 『마이크로그라피아』에 실린 벼룩의 삽화, 1665년, 영국 런던, 영국 도서관

03 빛과 어둠으로 현실을 겨눈 카라바조
- 요하네스 링엘바흐, 로마의 거리 풍경, 1651년, 미국 우스터, 우스터 미술관
- 오타비오 레오니, 카라바조의 초상, 1621년경, 이탈리아 피렌체, 피렌체 마루첼리아나 도서관
- 카라바조, 점쟁이, 1595년경, 프랑스 파리, 루브르 박물관
- 카라바조, 카드 사기꾼들, 1595년경, 미국 포트워스, 킴벨 미술관
- 오타비오 레오니, 델 몬테 추기경의 초상, 17세기경, 미국 새러소타, 존 앤 메이블 링글링 미술관
- 팔라초 마다마, 16세기경, 이탈리아 로마
- 카라바조, 바쿠스, 1598년경, 이탈리아 피렌체, 우피치 미술관
- 카라바조, 과일 바구니를 든 소년, 1595년경, 이탈리아 로마, 보르게세 미술관
- 카라바조, 메두사, 1597~1598년, 이탈리아 피렌체, 우피치 미술관
- 카라바조, 도마뱀에게 물린 소년, 1594~1595년, 영국 런던, 런던 내셔널 갤러리
- 카라바조, 성 마태오의 영감, 1602년, 이탈리아 로마, 산 루이지 데이 프란체시 성당
- 카라바조, 성 마태오와 천사, 1602년 (1945년에 소실)
- 산 루이지 데이 프란체시 성당, 1518~1589년, 이탈리아 로마
- 카라바조, 성 마태오의 부르심, 1599~1600년, 이탈리아 로마, 산 루이지 데이 프란체시 성당
- 카라바조, 성 마태오의 순교, 1599~1600년,

- 이탈리아 로마, 산 루이지 데이 프란체시 성당
- 주세페 체사리, 콘타렐리 예배당 천장 프레스코, 1591~1593년, 이탈리아 로마, 산 루이지 데이 프란체시 성당
- 미켈란젤로, 시스티나 예배당 천장화(부분), 아담의 창조, 1508~1512년, 바티칸 시국, 시스티나 예배당
- 카라바조, 그리스도의 매장, 1600~1604년, 바티칸 시국, 바티칸 박물관 회화관
- 라파엘로, 십자가에서 내려지는 그리스도, 1507년, 이탈리아 로마, 보르게세 미술관
- 산타 마리아 인 발리첼라 성당, 1599년, 이탈리아 로마
- 조반니 바티스타 마이니, 성 필리포 네리, 1737년, 성 베드로 대성당
- 카라바조, 로레토의 성모, 1604~1606년경, 이탈리아 로마, 산타고스티노 성당
- 카라바조, 홀로페르네스의 목을 베는 유디트, 1599년경, 이탈리아 로마, 팔라초 바르베리니
- 카라바조, 골리앗의 머리를 든 다윗, 1609~1610년, 이탈리아 로마, 보르게세 미술관
- 오라치오 젠틸레스키, 루트 연주자, 1612~1620년, 미국 워싱턴 D.C., 워싱턴 내셔널 갤러리
- 카라바조, 루트 연주자, 1595~1596년, 러시아 상트페테르부르크, 에르미타주 미술관
- 오라치오 젠틸레스키, 성모희보, 1623년경, 이탈리아 토리노, 사바우다 미술관
- 아르테미시아 젠틸레스키, 자화상, 1638~1639년, 영국, 로열 컬렉션 트러스트
- 아르테미시아 젠틸레스키, 홀로페르네스의 목을 베는 유디트, 1620년, 이탈리아 피렌체, 우피치 미술관
- 조르주 드 라 투르, 성 이레네가 보살피는 성 세바스찬, 1649년경, 프랑스 파리, 루브르 박물관
- 조르주 드 라 투르, 목수 성 요셉, 1642~1644년경, 프랑스 파리, 루브르 박물관

04 환상의 세계를 열어젖힌 카라치
- 안니발레 카라치, 자화상, 1593년, 이탈리아 파르마, 파르마 국립미술관
- 오타비오 레오니, 카라바조의 초상, 1621년경, 이탈리아 피렌체, 마루첼리아나 도서관
- 작자미상, 안니발레·루도비코·아고스티노 카라치의 초상, 17세기
- 안니발레 카라치, 성인들과 함께 있는 성모와 아기 예수, 1593년, 이탈리아 볼로냐, 볼로냐 국립회화관
- 라파엘로, 오색 방울새의 성모, 1506년, 이탈리아 피렌체, 우피치 미술관
- 아고스티노 카라치, 발 드로잉, 1600~1602년, 스웨덴 스톡홀름, 스웨덴 국립미술관
- 안니발레 카라치, 이아손과 메데이아 이야기, 1583~1584년, 이탈리아 볼로냐, 팔라초 파바
- 안니발레 카라치·아고스티노 카라치·루도비코 카라치, 로마의 건국(부분), 1589~1590년경, 이탈리아 볼로냐, 팔라초 마냐니
- 팔라초 파르네세, 1517~1589년, 이탈리아 로마
- 티치아노, 교황 바오로 3세와 그의 손자들, 1545~1546년, 이탈리아 나폴리, 카포디몬테 국립박물관
- 안니발레 카라치, 신들의 사랑, 1597~1608년, 이탈리아 로마, 팔라초 파르네세
- 안니발레 카라치, 파르네세 갤러리를 위한

- 드로잉, 1590년대, 프랑스 파리, 파리 에콜 데 보자르
- 안니발레 카라치, 파르네세 갤러리 천장화를 위한 드로잉, 1590년대, 프랑스 파리, 루브르 박물관
- 미켈란젤로, 시스티나 예배당 천장화(부분), 이브의 창조, 1508~1512년, 바티칸 시국, 시스티나 예배당
- 산타 마리아 델 포폴로 성당, 15세기 후반, 이탈리아 로마
- 안니발레 카라치, 성모승천, 1600~1601년, 이탈리아 로마, 산타 마리아 델 포폴로 성당
- 라파엘로, 그리스도의 변용, 1516~1520년, 바티칸 시국, 바티칸 박물관 회화관
- 티치아노, 성모승천, 1516~1518년, 이탈리아 베네치아, 산타 마리아 글로리오사 데이 프라리 성당
- 카라바조, 성 바오로의 개종, 1601년, 이탈리아 로마, 산타 마리아 델 포폴로 성당
- 카라바조, 성 베드로의 십자가 책형, 1601년, 이탈리아 로마, 산타 마리아 델 포폴로 성당
- 안니발레 카라치, 주여 어디로 가시나이까, 1601~1602년, 영국 런던, 런던 내셔널 갤러리
- 귀도 레니, 아우로라, 1613~1614년, 이탈리아 로마, 팔라초 팔라비치니 로스필리오시
- 구에르치노, 아우로라, 1621년, 이탈리아 로마, 빌라 루도비시
- 팔라초 바르베리니, 1625~1633년, 이탈리아 로마
- 피에트로 다 코르토나, 신의 섭리와 바르베리니 가문의 힘에 대한 알레고리, 1632~1639년, 이탈리아 로마, 팔라초 바르베리니
- 조반니 바티스타 가울리, 예수 이름의 승리, 1672~1679년, 이탈리아 로마, 일 제수 성당
- 일 제수 성당, 1575년, 이탈리아 로마
- 산티냐치오 성당, 1650년, 이탈리아 로마
- 안드레아 포초, 성 이냐시오의 영광, 1685년, 이탈리아 로마, 산티냐치오 성당
- 안드레아 포초, 『건축적 회화를 위한 원근법 교본』, 1693년, 미국 뉴욕, 메트로폴리탄 미술관

05 천재의 대결, 베르니니와 보로미니
- 보르게세 미술관, 1607~1616년, 이탈리아 로마
- 주세페 바시, 팔라초 보르게세, 1747~1761년, 영국 런던, 영국 박물관
- 라파엘로, 그리스도의 매장, 1507년, 이탈리아 로마, 보르게세 미술관
- 도메니키노, 아르테미스의 사냥, 1616~1617년, 이탈리아 로마, 보르게세 미술관
- 베르니니, 자화상, 1623년, 이탈리아 로마, 보르게세 미술관
- 베르니니, 페르세포네의 납치, 1621~1622년, 이탈리아 로마, 보르게세 미술관
- 베르니니, 아이네이아스·안키세스·아스카니우스, 1618~1619년, 이탈리아 로마, 보르게세 미술관
- 도나텔로, 다윗, 1440년경, 이탈리아 피렌체, 바르젤로 국립미술관
- 미켈란젤로, 다윗, 1501~1504년, 이탈리아 피렌체, 아카데미아 미술관
- 안니발레 카라치, 신들의 사랑(부분), 폴리페무스와 아키스, 1597~1608년, 이탈리아 로마, 팔라초 파르네세
- 베르니니, 다윗, 1623~1624년, 이탈리아 로마, 보르게세 미술관
- 베르니니, 아폴론과 다프네, 1622~1625년, 이탈리아 로마, 보르게세 미술관
- 줄리아노 피넬리, 시피오네 추기경의 흉상, 1631~1632년, 미국 뉴욕, 메트로폴리탄

미술관
- 베르니니, 시피오네 추기경의 흉상, 1632년, 이탈리아 로마, 보르게세 미술관
- 구에르치노, 그레고리오 15세의 초상, 1622~1623년, 미국 로스앤젤레스, 폴 게티 미술관
- 베르니니, 우르바노 8세의 흉상, 1632~1633년, 이탈리아 로마, 팔라초 바르베리니
- 비비아노 코다치, 로마의 성 베드로 대성당, 1636년경, 스페인 마드리드, 프라도 미술관
- 카를로 폰타나, 『바티칸 사원과 그 유래』, 1694년, 폴란드 바르샤바, 폴란드 국립도서관
- 밀라노 대성당, 1386~1965년, 이탈리아 밀라노
- 산 카를리노 성당, 1634~1667년, 이탈리아 로마
- 산티보 성당, 1642~1666년, 이탈리아 로마
- 베르니니, 성 테레사의 황홀, 1647~1652년, 이탈리아 로마, 산타 마리아 델라 비토리아 성당
- 아드리안 콜라르트, 아빌라의 테레사, 1630년
- 작자미상, 중세 로마 나보나 광장의 모습, 1630년
- 하스파르 반 비텔, 1699년, 인노첸시오 10세의 재개발 프로젝트 이후 나보나 광장의 모습, 1699년, 스페인 마드리드, 티센 보르네미사 미술관
- 보로미니, 콰트로 피우미 분수 설계도, 1647년, 바티칸 시국, 바티칸 사도 도서관
- 베르니니, 콰트로 피우미 분수 모형, 1648년, 개인 소장
- 보로미니, 산타녜세 인 아고네 성당, 1652~1667년, 이탈리아 로마
- 티에폴로, 티에폴로 갤러리 천장화, 1741년, 이탈리아 밀라노, 팔라초 클레리치
- 티에폴로, 계단 천장화(부분), 1752~1753년,
- 독일 뷔르츠부르크, 뷔르츠부르크 레지덴츠
- 도메니코 다 코르토나, 샹보르성, 1519~1547년, 프랑스 샹보르
- 레오나르도 다 빈치, 나선 계단, 1516년, 프랑스 샹보르, 샹보르성
- 미켈란젤로, 라우렌치아나 도서관 계단, 1524~1534년, 이탈리아 피렌체, 라우렌치아나 도서관
- 브라만테, 원형 계단, 1564년, 바티칸 시국, 바티칸 박물관
- 주세페 모모, 원형 계단, 1932년, 바티칸 시국, 바티칸 박물관
- 베르니니, 스칼라 레지아, 1663~1666년, 이탈리아 로마
- 베르니니, 정사각형 계단, 1630년경, 이탈리아 로마, 팔라초 바르베리니
- 보로미니, 나선형 계단, 1633~1634년, 이탈리아 로마, 팔라초 바르베리니
- 프란체스코 데 산크티스·알레산드로 스페키, 스페인 계단, 1723~1726년, 이탈리아 로마
- 피에트로 베르니니·잔 로렌초 베르니니, 바르카차 분수, 1626~1629년, 이탈리아 로마
- 니콜라 살비·주세페 판니니, 트레비 분수, 1732~1762년, 이탈리아 로마
- 조반니 폰타나·도메니코 폰타나, 아쿠아 펠리체 분수, 1585~1589년, 이탈리아 로마
- 베르니니, 트리토네 분수, 1642~1643년, 이탈리아 로마
- 베르니니, 콰트로 피우미 분수(세부), 1651년, 이탈리아 로마
- 산 세베로 예배당, 1613년, 이탈리아 나폴리
- 프란체스코 데 무라, 라이몬도 디 산그로의 초상, 1745~1755년, 이탈리아 나폴리, 산 세베로 예배당
- 안토니오 코라디니, 겸손, 1752년, 이탈리아 나폴리, 산 세베로 예배당

- 프란체스코 퀘이롤로, 깨진 환상, 1753~1754년, 이탈리아 나폴리, 산 세베로 예배당
- 주세페 산마르티노, 베일에 싸인 그리스도, 1753년, 이탈리아 나폴리, 산 세베로 예배당
- 토리노 대성당, 1491~1498년, 이탈리아 토리노
- 구아리노 구아리니, 산 로렌초 성당, 1668~1680년, 이탈리아 토리노

II 북유럽 바로크
— 비로소 쟁취한 평화를 새기다

01 북유럽 바로크를 이끈 루벤스
- 루벤스, 자화상, 1623년, 영국 왕립컬렉션
- 루벤스, 발리첼라의 성모 마리아, 1608년, 이탈리아 로마, 산타 마리아 인 발리첼라 성당
- 성모와 아기 예수, 14세기경, 산타 마리아 인 발리첼라 성당
- 루벤스, 십자가를 세움, 1610년, 벨기에 안트베르펜, 안트베르펜 대성당
- 마르텐 데 보스, 십자가에서 내리심, 16세기 말, 스페인 마드리드, 마드리드 산 페르난도 왕립미술아카데미 미술관
- 루벤스, 그리스도의 매장, 1612~1614년경, 캐나다 내셔널 갤러리
- 라오콘과 그 아들들, 기원전 40~30년경 추정, 바티칸 시국, 바티칸 박물관
- 피터르 아르트센, 푸줏간, 1551년, 미국 롤리, 노스캐롤라이나 미술관
- 요아힘 베케라르, 4원소: 물, 1569년, 영국 런던, 런던 내셔널 갤러리
- 피터르 브뤼헐, 농가의 결혼식, 1568년경, 오스트리아 빈, 빈 미술사 박물관
- 파올로 베로네세, 엠마오의 만찬, 1560년경, 프랑스 파리, 루브르 박물관
- 피터르 브뤼헐, 자화상, 1566년경, 오스트리아 빈, 알베르티나 미술관
- 피터르 브뤼헐, 눈 속의 사냥꾼, 1565년, 오스트리아 빈, 빈 미술사 박물관
- 프란스 호헨베르흐, 칼뱅주의자의 성상 파괴, 1566년
- 안토니스 모르, 펠리페 2세, 1557년, 스페인 마드리드, 엘 에스코리알
- 작자미상, 스페인의 대학살, 1585년경, 벨기에 안트베르펜, 안트베르펜 안 데 스트롬 박물관
- 루벤스, 십자가에서 내리심, 1611~1614년, 벨기에 안트베르펜, 안트베르펜 대성당
- 루벤스, 인동덩굴 정원에서 루벤스와 이사벨라 브란트, 1609~1610년경, 독일 뮌헨, 알테 피나코테크
- 빌럼 판 하흐트, 코르넬리스 판 데르 헤이스트의 갤러리, 1628년, 벨기에 안트베르펜, 루벤스 하우스
- 루벤스, 성 프란치스코 하비에르의 기적, 1617~1618년, 오스트리아 빈, 빈 미술사 박물관
- 루벤스, 한복 입은 남자, 1617년경, 미국 로스앤젤레스, 폴 게티 미술관
- 루벤스, 마리 드 메디시스 연작, 1622~1625년, 프랑스 파리, 루브르 박물관
- 아담 페렐, 뤽상부르 궁전 전경, 17세기
- 루벤스, 마르세유 항구에 도착한 마리 드 메디시스, 1622~1625년, 프랑스 파리, 루브르 박물관
- 루벤스, 마르스로부터 평화를 지키는 미네르바, 1629~1630년, 영국 런던, 런던 내셔널 갤러리
- 루벤스, 이른 아침 헤트 스테인 가을 풍경, 1636년경, 영국 런던, 런던 내셔널 갤러리
- 루벤스, 마을 사람들의 춤, 1630~1635년, 스페인 마드리드, 프라도 미술관

- 피터르 브뤼헐, 혼인식에서의 춤, 1566년, 미국 디트로이트, 디트로이트 미술관

02 암스테르담에 떠오른 금빛 태양
- 요하네스 링엘바흐, 신청사가 들어선 담 광장, 1656년, 네덜란드 암스테르담, 암스테르담 역사 박물관
- 아드리안 판 더 페너, 영혼을 낚는 낚시, 1614년, 네덜란드 암스테르담, 라익스 뮤지엄
- 클라스 얀스 피셔, 레오 벨기쿠스, 1609년
- 아드리안 토마스 케이, 빌럼 1세의 초상, 1579년경, 네덜란드 암스테르담, 라익스 뮤지엄
- 하우스텐보스 궁전, 1650년경, 네덜란드 헤이그
- 바르톨로메오 판 바선, 헤이그 비넨호프 대회의장 내부 모습, 1651년, 네덜란드 헤이그, 마우리츠하위스
- 코르넬리스 안토니스, 16세기 중반 암스테르담의 모습, 1505~1553년경, 프랑스 파리, 프랑스 국립 도서관
- 헨드릭 코르넬리스 프롬, 동인도제도로 떠난 두 번째 탐험대의 귀환, 1599년, 네덜란드 암스테르담, 라익스 뮤지엄
- 렘브란트, 야간순찰, 1642년, 네덜란드 암스테르담, 라익스 뮤지엄
- 라익스 뮤지엄, 1885년, 네덜란드 암스테르담
- 빌리암 렉스 모형, 1698년, 네덜란드 암스테르담, 라익스 뮤지엄
- 로열 찰스호의 선미 장식 부분, 1663~1664년경, 네덜란드 암스테르담, 라익스 뮤지엄
- 뤼돌프 바크하위선, 네덜란드의 메드웨이 공격: 네덜란드 해역으로 끌려가는 로열 찰스호, 1667년, 영국 런던, 영국국립해양박물관
- 페르디난트 볼, 미힐 더 라위터르의 초상, 1667년, 네덜란드 암스테르담, 라익스 뮤지엄
- 에마뉘엘 더 비터, 암스테르담 신교회에 있는 미힐 더 라위터르의 무덤, 1683년, 네덜란드 암스테르담, 라익스 뮤지엄
- 노틸러스 컵, 1602년경, 미국 뉴욕, 메트로폴리탄 미술관
- 피터르 클라스, 칠면조 파이가 있는 정물, 1627년, 네덜란드 암스테르담, 라익스 뮤지엄
- 뢰머, 17세기 후반~18세기 초, 미국 뉴욕, 메트로폴리탄 미술관
- 빌럼 칼프, 명나라 도자기가 있는 정물, 1669년, 미국 인디애나폴리스, 인디애나폴리스 미술관
- 니콜라에스 마에스, 도르드레흐트 가족과 집안 풍경, 1656년, 미국 패서디나, 노턴 사이먼 미술관
- 빌럼 클라스 헤다, 도금된 술잔이 있는 정물, 1635년, 네덜란드 암스테르담, 라익스 뮤지엄
- 피터르 아르트센, 푸줏간, 1551년, 미국 롤리, 노스캐롤라이나 미술관
- 빌럼 칼프, 중국 자기, 노틸러스 컵과 여러 물건 정물화, 1662년, 스페인 마드리드, 티센 보르네미사 미술관
- 하르먼 스테인비크, 바니타스 정물화, 1640년경, 영국 런던, 런던 내셔널 갤러리
- 클라라 페이터르스, 꽃, 은도금 잔, 말린 과일, 사탕, 막대 빵, 와인 및 백랍 주전자가 있는 정물, 1611년, 스페인 마드리드, 프라도 미술관
- 빈센트 반 고흐, 해바라기, 1889년, 네덜란드 암스테르담, 반 고흐 미술관
- 암스테르담 시청사(현 암스테르담 왕궁), 1665년, 네덜란드 암스테르담
- 아르투스 쿠엘리누스, 이카로스, 1655년,

- 암스테르담 궁전 컬렉션
- 아르튀스 크벨리뉘스, 정의 실현을 상징하는 세 가지 장면, 1660년경, 암스테르담 궁전 컬렉션
- 안토니에 판 보르솜, 암스테르담 외곽 폴레베이크의 교수대 들판, 1664년, 네덜란드 암스테르담, 라익스 뮤지엄
- 렘브란트, 교수대에 매달린 엘셔 크리스티안스, 1664년, 미국 뉴욕, 메트로폴리탄 미술관

03 풍요가 빚어낸 새로운 일상과 풍경

- 필립 핑본스, 헨드릭 더 케이서르 증권거래소, 1634년, 네덜란드 암스테르담, 암스테르담 역사 박물관
- 베를라허 증권거래소, 1896~1903년, 네덜란드 암스테르담
- 암브로시위스 보스하르트, 꽃 정물화, 1614년, 미국 로스앤젤레스, 폴 게티 미술관
- 올레 보름의 호기심의 방, 1655년, 영국 런던, 웰컴 컬렉션
- 암브로시위스 보스하르트, 꽃병 속 튤립 네 송이, 1593~1615년, 네덜란드 헤이그, 브레디우스 박물관
- 한스 볼롱이르, 꽃이 있는 정물, 1639년, 네덜란드 암스테르담, 라익스 뮤지엄
- 작자미상, 셈퍼르 아우휘스튀스, 1640년경, 미국 패서디나, 노턴 사이먼 미술관
- 아드리안 판 위트레흐트, 꽃과 해골이 있는 바니타스 정물화, 1642년, 개인 소장
- 로버트 워커, 존 에벌린의 초상화, 1648~1656년경, 영국 런던, 영국 국립 초상화 미술관
- 살로몬 더 브라이, 책과 그림을 파는 상점, 1620~1640년경, 네덜란드 암스테르담, 라익스 뮤지엄
- 요하네스 페르메이르, 회화의 기술, 1666~1668년, 오스트리아 빈, 빈 미술사 박물관
- 아드리안 판 오스타더, 작업실의 화가, 1663년, 독일 드레스덴, 드레스덴 고전 거장 미술관
- 야코프 판 캄펀, 마우리츠하위스, 1822년, 네덜란드 헤이그
- 작자미상, 페트로넬라 뒤노이즈의 인형의 집, 1676년, 네덜란드 암스테르담, 라익스 뮤지엄
- 요하네스 링엘바흐, 신청사가 들어선 담 광장(부분), 1656년, 네덜란드 암스테르담, 암스테르담 역사 박물관
- 피터르 얀선스 엘링아, 화가·독서하는 여자·청소하는 하녀가 있는 실내, 1665~1670년경, 독일 프랑크푸르트, 슈테델 미술관
- 크비레인 판 브레켈렝캄, 재단사의 작업실, 1661~1662년, 네덜란드 암스테르담, 라익스 뮤지엄
- 피터르 더 호흐, 리넨장 옆의 여인들, 1663년, 네덜란드 암스테르담, 라익스 뮤지엄
- 얀 스테인, 사치를 경계하라, 1663년, 오스트리아 빈, 빈 미술사 박물관
- 요한 더 브뤼너, 지너베르크의 엠블레마타, 1624년, 네덜란드 암스테르담, 라익스 뮤지엄
- 얀 스테인, 탄생 축하, 1664년, 영국 런던, 월레스 컬렉션
- 얀 스테인, 마을 학교, 1670년경, 영국 에든버러, 스코틀랜드 국립미술관
- 얀 스테인, 마을 학교, 1665년경, 아일랜드 더블린, 아일랜드 국립미술관
- 김홍도, 서당도, 18세기 후반, 대한민국 서울, 국립중앙박물관
- 작자미상, 성 엘리자베스 축일의 홍수, 1490~1495년경, 네덜란드 암스테르담, 라익스 뮤지엄
- 야코프 판 라위스달, 베이크 베이

- 뒤르스테더의 풍차, 1668~1670년경, 네덜란드 암스테르담, 라익스 뮤지엄
- 살로몬 판 라위스달, 소와 풍차가 있는 강의 풍경, 1653년, 독일 브레멘, 브레멘 미술관
- 파울뤼스 포터르, 황소, 1647년, 네덜란드 헤이그, 마우리츠하위스
- 메인더르트 호베마, 미델하르니스의 가로수길, 1689년, 영국 런던, 런던 내셔널 갤러리

04 17세기 네덜란드 미술의 '르네상스'
- 레이던 대학교, 1575년, 네덜란드 레이던
- 렘브란트, 토빗과 염소를 든 안나, 1626년, 네덜란드 암스테르담, 라익스 뮤지엄
- 렘브란트, 튈프 박사의 해부학 강의, 1632년, 네덜란드 헤이그, 마우리츠하위스
- 미힐 얀손 판 미레벨트, 빌럼 판 데르 메이르 박사의 해부학 강의, 1617년, 네덜란드 델프트, 델프트 시립미술관
- 렘브란트, 십자가에서 내리심, 1632~1633년, 독일 뮌헨, 알테 피나코테크
- 루벤스, 십자가에서 내리심(부분) 판화, 1650~1724년, 영국 런던, 영국 박물관
- 렘브란트, 눈을 잃은 삼손, 1636년, 독일 프랑크푸르트, 슈테델 미술관
- 카라바조, 홀로페르네스의 목을 베는 유디트, 1599년경, 이탈리아 로마, 팔라초 바르베리니
- 렘브란트, 23세 자화상, 1629년경, 독일 뉘른베르크, 게르만 국립박물관
- 렘브란트, 34세 자화상, 1640년, 영국 런던, 런던 내셔널 갤러리
- 렘브란트, 52세 자화상, 1658년, 미국 뉴욕, 프릭 컬렉션
- 렘브란트, 54세 자화상, 1660년, 프랑스 파리, 루브르 박물관
- 렘브란트, 선술집의 탕자, 1635년, 독일 드레스덴, 알테 마이스터 회화관
- 렘브란트 하우스, 네덜란드 암스테르담
- 렘브란트, 야간순찰, 1642년, 네덜란드 암스테르담, 라익스 뮤지엄
- 바르톨로뫼스 판 데르 헬스트, 룰로프 비커르 대위가 지휘하는 8구역 민병대, 1640~1643년경, 네덜란드 암스테르담, 라익스 뮤지엄
- 야코프 카츠, 야간순찰 모작, 1779년, 네덜란드 암스테르담, 라익스 뮤지엄
- 렘브란트, 돌아온 탕자, 1666~1668년경, 러시아 상트페테르부르크, 에르미타주 미술관
- 렘브란트, 두 개의 원이 있는 자화상, 1665~1669년, 영국 런던, 켄우드 하우스
- 렘브란트, 클라우디위스 시빌리스의 음모, 1661~1662년경, 스웨덴 스톡홀름, 스웨덴 국립미술관
- 버르트 플링크·위르겐 오펜스, 클라우디위스 시빌리스가 주도한 바타비아인들의 음모, 1660년경, 네덜란드 암스테르담, 암스테르담 시청사
- 프란스 할스의 초상, 1650년경, 미국 인디애나폴리스, 인디애나폴리스 미술관
- 프란스 할스, 성 조지 민병대 장교들의 연회, 1616년, 네덜란드 하를럼, 프란스 할스 박물관
- 프란스 바던스, 아렌트 텐 흐로텐하위스 대위와 야코프 플로리스 클룩 중위의 민병대, 1603~1623년, 네덜란드 암스테르담, 암스테르담 역사 박물관
- 프란스 할스, 성 조지 민병대 장교들의 연회, 1616년, 네덜란드 하를럼, 프란스 할스 박물관
- 프란스 할스, 성 조지 민병대 장교들, 1639년, 네덜란드 하를럼, 프란스 할스 박물관
- 프란스 할스, 하를럼 양로원의 남성 운영위원들, 1664년, 네덜란드 하를럼,

- 프란스 할스 박물관
- 프란스 할스, 하를럼 양로원의 여성 운영위원들, 1664년, 네덜란드 하를럼, 프란스 할스 박물관
- 프란스 할스 박물관, 1862년, 네덜란드 하를럼
- 프란스 할스, 이삭 마사 부부의 초상, 1622년, 네덜란드 암스테르담, 라익스 뮤지엄
- 프란스 할스, 기분 좋은 술꾼, 1628~1630년경, 네덜란드 암스테르담, 라익스 뮤지엄
- 렘브란트, 63세 자화상(부분), 1669년, 영국 런던, 런던 내셔널 갤러리
- 빈센트 반 고흐, 자화상(부분), 1887년, 네덜란드 암스테르담, 반 고흐 미술관
- 페르메이르, 델프트 풍경, 1660~1661년경, 네덜란드 헤이그, 마우리츠하우스
- 델프트 신교회, 1496년, 네덜란드 델프트
- 페르메이르, 골목길, 1658년, 네덜란드 암스테르담, 라익스 뮤지엄
- 페르메이르, 우유 따르는 하녀, 1660년경, 네덜란드 암스테르담, 라익스 뮤지엄
- 페르메이르, 진주 귀걸이를 한 소녀, 1665년, 네덜란드 헤이그, 마우리츠하우스
- 레오나르도 다 빈치, 모나리자, 1503~1506년경, 프랑스 파리, 루브르 박물관
- 사뮈엘 판 호흐스트라텐, 네덜란드 가정집 풍경을 담은 엿보기 상자, 1655~1660년경, 영국 런던, 내셔널 갤러리
- 페르메이르, 편지 쓰는 여인과 하녀, 1670년경, 아일랜드 더블린, 아일랜드 국립미술관
- 페르메이르, 지리학자, 1669년, 독일 프랑크푸르트, 슈테델 미술관

III 스페인 바로크
— 화려함의 극치로 몰락한 제국을 위로하다

01 스페인 미술의 시작, 엘 그레코
- 엘 에스코리알, 1563~1584년, 스페인 마드리드
- 티치아노, 펠리페 2세의 초상(부분), 1551년, 스페인 마드리드, 프라도 미술관
- 카브레라 데 코르도바 루이스, 펠리페 2세의 스페인 역사, 17세기경, 스페인 국립도서관 컬렉션
- 세비야 시청, 스페인 세비야
- 살라망카 대학교, 1134년, 스페인 살라망카
- 소포니스바 앙기솔라, 펠리페 2세의 초상, 1573년, 스페인 마드리드, 프라도 미술관
- 엘 에스코리알 성당 제대화 (레레도스Reredos), 스페인 마드리드, 엘 에스코리알
- 톨레도 성당 제대화, 1498~1504년, 스페인 톨레도, 톨레도 성당
- 펠레그리노 티발디, 성 로렌스의 순교, 1592년, 스페인 마드리드, 엘 에스코리알
- 베첼리오 티치아노, 성 로렌스의 순교, 1564~1567년, 스페인 마드리드, 엘 에스코리알
- 폼페오 레오니, 카를로스 1세와 그의 가족, 16세기 후반, 스페인 마드리드, 엘 에스코리알
- 폼페오 레오니, 펠리페 2세와 그의 가족, 16세기 후반, 스페인 마드리드, 엘 에스코리알
- 카스티야의 이사벨라와 아라곤의 페르디난드의 무덤, 1517년, 그라나다 대성당
- 후안 판토하 데 라 크루스, 카를로스 1세의 초상, 1605년, 스페인 마드리드, 프라도 미술관

- 티치아노, 펠리페 2세의 초상, 1551년, 스페인 마드리드, 프라도 미술관
- 안토니스 모르, 영국 여왕 메리 1세의 초상화, 1554년, 스페인 마드리드, 프라도 미술관
- 후안 페르난데스 데 나바레테, 그리스도의 세례, 1567년, 스페인 마드리드, 프라도 미술관
- 엘 그레코, 성모의 임종, 1567년경, 그리스 에르무폴리, 성모영면 대성당
- 엘 그레코, 성전에서 장사꾼을 내쫓는 예수, 1570년경, 미국 워싱턴 D.C., 워싱턴 내셔널 갤러리
- 야코포 틴토레토, 노예의 기적, 1548년, 이탈리아 피렌체, 아카데미아 미술관
- 엘 그레코, 예수라는 이름에 대한 경배, 1570년대 후반, 영국 런던, 런던 내셔널 갤러리
- 엘 그레코, 성 모리스의 순교, 1580~1581년경, 스페인 마드리드, 엘 에스코리알
- 로물로 친치나토, 성 모리스의 순교, 1583~1584년, 엘 에스코리알
- 톨레도 대성당, 1227~1493년, 스페인 톨레도
- 엘 그레코, 그리스도의 옷을 벗김, 1577~1579년, 스페인 톨레도, 톨레도 대성당
- 산토 도밍고 엘 안티구오 수녀원 제대화, 1577~1579년, 스페인 톨레도, 산토 도밍고 엘 안티구오 수녀원
- 티치아노, 성모 승천, 1516~1518년, 산타 마리아 글로리오사 데이 프라리 성당
- 엘 그레코, 성모승천, 1577~1579년, 미국 시카고, 시카고 미술관
- 미켈란젤로, 피에타, 1547~1555년, 이탈리아 프라토, 델 오페라 두오모 미술관
- 엘 그레코, 성 삼위일체, 1577~1579년, 스페인 마드리드, 프라도 미술관
- 엘 그레코, 오르가즈 경의 매장, 1586년경, 스페인 톨레도, 산토 토메 성당
- 엘 그레코, 톨레도의 풍경과 지도, 1610~1614년경, 스페인 톨레도, 엘 그레코 미술관
- 엘 그레코, 라오콘, 1610~1614년, 미국 워싱턴 D.C., 워싱턴 내셔널 갤러리
- 엘 그레코, 오르텐시오 펠릭스 파라비시노 수도사, 1609년, 미국 보스턴, 보스턴 미술관
- 엘 그레코, 성 요한의 환시, 1608~1614년경, 미국 뉴욕, 메트로폴리탄 미술관
- 파블로 피카소, 아비뇽의 처녀들, 1907년, 미국 뉴욕, 뉴욕 현대 미술관

02 스페인 바로크의 정수, 벨라스케스

- 알론소 산체스 코에요, 세비야의 풍경, 1576~1600년, 스페인 마드리드, 마드리드 아메리카 박물관
- 세비야 대성당, 1401~1528년, 스페인 세비야
- 후안 마르티네스 몬타녜스·프란시스코 파체코, 자비의 그리스도, 1603년, 스페인 세비야, 세비야 대성당
- 프란시스코 리발타, 성 베르나르도를 감싸 안는 그리스도, 1625~1627년, 스페인 마드리드, 프라도 미술관
- 프란시스코 데 수르바란, 명상에 잠긴 성 프란치스코, 1635~1639년, 영국 런던, 런던 내셔널 갤러리
- 프란시스코 데 수르바란, 명상에 잠긴 성 프란치스코, 1639년, 영국 런던, 런던 내셔널 갤러리
- 카라바조, 기도하는 성 프란치스코, 1606~1607년, 이탈리아 로마, 팔라초 바르베리니
- 디에고 벨라스케스, 마르타와 마리아의 집에 있는 그리스도, 1618년, 영국 런던, 런던 내셔널 갤러리
- 요아힘 베케라르, 4원소: 불, 1570년, 영국

- 런던, 런던 내셔널 갤러리
- 디에고 벨라스케스, 세비야의 물장수, 1617~1623년, 영국 런던, 런던 앱슬리 하우스
- 프라도 미술관, 1819년, 스페인 마드리드
- 후안 판토하 데 라 크루스, 펠리페 3세의 초상, 1608년, 프랑스 카스트르, 고야 미술관
- 디에고 벨라스케스, 검은 옷을 입은 펠리페 4세, 1623년, 스페인 마드리드, 프라도 미술관
- 루벤스, 레르마 공작의 기마상, 1603년, 스페인 마드리드, 프라도 미술관
- 안토니스 모르, 펠리페 2세, 1557년, 스페인 마드리드, 엘 에스코리알
- 루벤스, 펠리페 4세의 초상, 1628~1629년, 러시아 상트페테르부르크, 에르미타주 미술관
- 디에고 벨라스케스, 바쿠스의 승리, 1629년, 스페인 마드리드, 프라도 미술관
- 카라바조, 바쿠스, 1598년경, 이탈리아 피렌체, 우피치 미술관
- 디에고 벨라스케스, 갈색과 은색 옷을 입은 펠리페 4세, 1631~1632년경, 영국 런던, 내셔널 갤러리
- 디에고 벨라스케스, 브레다의 항복 1635년경, 스페인 마드리드, 프라도 미술관
- 디에고 벨라스케스, 사냥 복장을 한 펠리페 4세, 1632~1634년, 스페인 마드리드, 프라도 미술관
- 디에고 벨라스케스, 사냥 복장을 한 발타사르 카를로스 왕자, 1635~1636년, 스페인 마드리드, 프라도 미술관
- 디에고 벨라스케스, 시녀들, 1656년, 스페인 마드리드, 프라도 미술관
- 얀 토마스, 예복을 입은 마르가리타 테레사 왕녀, 1667년, 오스트리아 빈, 빈 미술사 박물관
- 디에고 벨라스케스, 앉아 있는 난쟁이, 1644년, 스페인 마드리드, 프라도 미술관
- 디에고 벨라스케스, 프란시스코 레스카노의 초상, 1635~1645년, 스페인 마드리드, 프라도 미술관
- 파블로 피카소, 시녀들, 1957년, 스페인 바르셀로나, 피카소 미술관
- 작자미상, 황제 카를로스 1세(카를 5세), 1515년, 영국 왕실 소장
- 후안 카레뇨 데 미란다, 카를로스 2세, 1680년경, 스페인 마드리드, 프라도 미술관
- 후안 카레뇨 데 미란다, 카를로스 2세의 초상, 1675년경, 스페인 마드리드, 프라도 미술관

03 세계를 물들인 바로크 미술
 — 울트라 바로크와 아시아 바로크
- 세비야 미술관, 1839년, 스페인 세비야
- 무리요 동상, 1871년, 스페인 세비야, 세비야 미술관
- 무리요, 자화상, 1670년경, 영국 런던, 런던 내셔널 갤러리
- 무리요, 무염시태, 1650년경, 스페인 세비야, 세비야 미술관
- 무리요, 무염시태, 1668~1669년경, 스페인 세비야, 세비야 미술관
- 후안 데 발데스 레알, 무염시태, 1665년, 스페인 세비야, 세비야 미술관
- 무리요, 거지 소년, 1647~1648년, 프랑스 파리, 루브르 박물관
- 무리요, 주사위 놀이를 하는 거지 아이들, 1675~1680년경, 독일 뮌헨, 알테 피나코테크
- 베르나르도 시몬 데 피네다·페드로 롤단·후안 데 발데스 레알, 중앙제대화, 1670년대, 스페인 세비야, 세비야 자선병원
- 그리스도의 매장, 세비야 자선병원 주제대(세부), 1670년대, 스페인 세비야,

세비야 자선병원
- 베르니니, 발다키노, 1624~1635년, 바티칸 시국, 성 베드로 대성당
- 호세 베니토 데 추리게라, 사그라리오 예배당 제대화, 1690년, 스페인 세고비아, 세고비아 대성당
- 산티아고 데 콤포스텔라 대성당 정면 파사드, 1740년경, 스페인 산티아고 데 콤포스텔라
- 헤로니모 데 발바스, 왕들의 제대화, 1718~1737년, 멕시코 멕시코시티, 메트로폴리탄 대성당
- 성 바오로 성당 유적, 1637~1640년, 마카오
- 일 제수 성당의 파사드, 1575년, 이탈리아 로마
- 루벤스, 한복 입은 남자, 1617년경, 미국 로스앤젤레스, 폴 게티 미술관
- 선무문 천주당(남당), 1605년, 중국 베이징
- 안드레아 포초, 성 이냐시오의 영광(부분), 1685~1694년, 이탈리아 로마, 산티냐치오 성당

사진 제공

수록된 사진 중 일부는 노력에도 불구하고 저작권자를 확인하지 못하고 출간했습니다.
확인되는 대로 최선을 다해 협의하겠습니다.
퍼블릭 도메인은 따로 표기하지 않았습니다.

1부

성 베드로 광장 ©Wynian | Shutterstock.com

01
로마 및 바티칸 시국 ©Photo London UK | Dreamstime.com
산탄젤로성과 천사의 다리 ©Nicola Forenza | Shutterstock.com
천사의 다리 위 조각상(십자가) ©Marie-Lan Nguyen | Wikimedia Commons
천사의 다리 위 조각상(가시 면류관) ©Alvesgaspar | Wikimedia Commons
천사의 다리 위 조각상(옷) ©Alvesgaspar | Wikimedia Commons
천사의 다리 위 조각상('유대인의 왕' 십자가 명패) ©Alvesgaspar | Wikimedia Commons
천사의 다리 위 조각상(스펀지) ©Alvesgaspar | Wikimedia Commons
천사의 다리 위 조각상(다리) ©Francisco Martinez | Alamy Stock Photo
'유대인의 왕' 십자가 명패를 든 천사 ©Marie-Lan Nguyen | Wikimedia Commons
가시 면류관을 든 천사 ©Renata Sedmakova | Shutterstock.com
촛대를 든 천사 ©Sailko | Wikimedia Commons
'유대인의 왕' 십자가 명패를 든 천사 ©Sailko | Wikimedia Commons
성 베드로 광장 ©Andrew Magill |
Wikimedia Commons
바티칸 성 베드로 대성당 평면도 ©Fondo Antiguo de la Biblioteca de la Universidad de Sevilla | Wikimedia Commons
성 베드로 대성당 내부 ©Diego Delso | Wikimedia Commons
거대한 발다키노 아래에서 미사를 드리는 모습 ©연합뉴스
베드로 성인의 무덤 ©James Osmond Photography | Alamy Stock Photo
발다키노의 기둥 ©Wagner Santos de Almeida | Shutterstock.com
성 베드로 대성당(내부) ©Patrick Landy | Wikimedia Commons
성 헬레나 ©Jean-Pol GRANDMONT | Wikimedia Commons
베드로의 의자 ©Mazur Travel | Shutterstock.com
베드로의 의자(세부) ©Dnalor 01 | Wikimedia Commons
교황 무덤 기념물 ©Konstantinos Dimitros | Shutterstock.com
바오로 3세 무덤 기념물 ©NPL - DeA Picture Library | G. Cigolini | Bridgeman Images
우르바노 8세 무덤 기념물 ©Bridgeman Images
새벽과 황혼 ©Richard Mortel | Wikimedia Commons
관중을 축복하는 프란치스코 교황 ©Muhammad Aamir Sumsum | Shutterstock.com
인파로 가득한 성 베드로 광장 ©Bridgeman Images

02
신성로마제국의 카를 5세 ©piemags/CMB | Alamy Stock Photo
요한 루트비히 고트프리트의 『역사 연대기』 중 33쪽 ©INTERFOTO | Alamy Stock Photo
산타 마리아 마조레 성당에 모인 트리엔트 공의회 ©Sailko | Wikimedia Commons
성 카를로 보로메오의 동상 ©Stefan Ember | Alamy Stock Photo
일 제수 성당 ©Alessio Damato | Wikimedia Commons
산타 마리아 인 발리첼라 성당 ©Wolfgang Moroder | Wikimedia Commons
산탄드레아 델라 발레 성당 ©Chabe01 | Wikimedia Commons
산티냐치오 성당 ©Fiat 500e | Wikimedia Commons
교황 식스토 5세의 동상 ©Heimdall | Wikimedia Commons
포폴로 광장에서 뻗어나가는 3대로 ©EU/BT | Alamy Stock Photo
1586년 성 베드로 광장에 오벨리스크를 옮겨 세우는 장면 ©Penta Springs Limited | Alamy Stock Photo
아쿠아 펠리체 분수 ©NikonZ7II | Wikimedia Commons
무염시태 ©Helio85 | Wikimedia Commons
파올리나 예배당 천장화 ©Livioandronico2013 | Wikimedia Commons
갈릴레오 갈릴레이의 망원경 ©Bridgeman Images
『마이크로그라피아』 속 현미경 스케치 ©Wellcome Images | Wikimedia Commons

03
오늘날 스페인 계단의 관광 인파 ©nito | Shutterstock.com
로마의 거리 풍경 ©Bridgeman Images
이탈리아 10만 리라 지폐 ©Facquis | Wikimedia Commons
팔라초 마다마 ©Felix Lipov | Shutterstock.com
산 루이지 데이 프란체시 성당 ©Chabe01 | Wikimedia Commons
성 마태오의 영감을 중심으로 양 옆에 위치한 두 개의 작품 ©Isogood_patrick | Shutterstock.com
콘타렐리 예배당 천장 프레스코 ©sailko | Wikimedia Commons
산타 마리아 인 발리첼라 성당 내부 ©Krzysztof Golik | Wikimedia Commons
산타 마리아 인 발리첼라 성당 내부의 그리스도의 매장 ©José Luiz | Wikimedia Commons
성 필리포 네리 조각상 ©volkova natalia |

Shutterstock.com
산타고스티노 성당의 로레토의 성모
ⓒVito Arcomano | Alamy Stock Photo

04
파르네세 갤러리 내부 ⓒAKG-IMAGES
팔라초 파르네세 ⓒBaloncici | Shutterstock.com
파르네세 가문의 문장
ⓒLivioandronico2013 | Wikimedia Commons
신들의 사랑(부분), 폴리페무스와 아키스
ⓒBridgeman Images
파르네세 갤러리 내부 모습 ⓒARTGEN | Alamy Stock Photo
파르네세 갤러리를 위한 드로잉
ⓒARTGEN | Alamy Stock Photo
파르네세 갤러리 천장화를 위한 드로잉
ⓒARTGEN | Alamy Stock Photo
산타 마리아 델 포폴로 성당 ⓒJakub Hałun | Wikimedia Commons
체라시 예배당 전경 ⓒFrederick Fenyvessy | Wikimedia Commons
성모승천 ⓒSailko | Wikimedia Commons
팔라초 바르베리니
ⓒAlexander_Peterson | Shutterstock.com
신의 섭리와 바르베리니 가문의 힘에 대한 알레고리 ⓒLivioandronico2013 | Wikimedia Commons
누워서 팔라초 바르베리니의 천장화를 관람하는 사람들 ⓒGallerie Nazionali di Arte Antica, Roma (MiC) - Photo by Alberto Novelli
신의 섭리와 바르베리니 가문의 힘에 대한 알레고리(부분)(1, 2) ⓒSailko | Wikimedia Commons
예수 이름의 승리 ⓒLivioAndronico | Wikimedia Commons
일 제수 성당 ⓒAlessio Damato | Wikimedia Commons
일 제수 성당 내부 전경
ⓒStrippedPixel.com | Shutterstock.com
산티냐초 성당 ⓒFiat 500e | Wikimedia Commons
성 이냐시오의 영광 ⓒDiego Delso | Wikimedia Commons

아메리카 ⓒSailko | Wikimedia Commons
아프리카 ⓒSailko | Wikimedia Commons
유럽 ⓒSailko | Wikimedia Commons
아시아 ⓒSailko | Wikimedia Commons
산티냐초 성당의 가짜 돔
ⓒLivioandronico2013 | Wikimedia Commons
천장화를 감상하는 관객 ⓒUniversal Images Group North America LLC | Alamy Stock Photo

05
보르게세 공원 전경 ⓒJean-Christophe BENOIST | Wikimedia Commons
보르게세 미술관 ⓒAGF Srl | Alamy Stock Photo
팔라초 보르게세 ⓒPenta Springs Limited | Alamy Stock Photo
성 베드로 대성당에 새겨진 보르게세 가문 ⓒ Guillohmz | Dreamstime.com
보르게세 미술관 ⓒAlessio Damato | Wikimedia Commons
페르세포네의 납치 ⓒMadison Kayz | Shutterstock.com
페르세포네의 납치(세부) ⓒAntoine Taveneaux | Wikimedia Commons
아이네이아스·안키세스·아스카니우스
ⓒArchitas | Wikimedia Commons
다윗 ⓒRufus46 | Wikimedia Commons
다윗 ⓒJörg Bittner Unna | Wikimedia Commons
다윗 ⓒJk1677 | Wikimedia Commons
아폴론과 다프네 ⓒArchitas | Wikimedia Commons
아폴론과 다프네(세부) ⓒAntoine Taveneaux | Wikimedia Commons
우르바노 8세의 흉상
ⓒLivioandronico2013 | Wikimedia Commons
스위스 100프랑 속 보로미니 ⓒAlbum | Alamy Stock Photo
밀라노 대성당 ⓒJiuguang Wang | Wikimedia Commons
4개의 분수 사거리 ⓒResul Muslu | Shutterstock.com
산 카를리노 성당 ⓒArchitas | Wikimedia Commons

일 제수 성당의 파사드 ⓒAlessio Damato | Wikimedia Commons
산 카를리노 성당의 내부 모습
ⓒBridgeman Images
산 카를리노 성당의 천장 ⓒJustinawind | Wikimedia Commons
중세 건축의 트레포일 양식 ⓒKozuch | Wikimedia Commons
산 카를리노 성당의 돔 천장 ⓒLuca Aless | Wikimedia Commons
산티보 성당 ⓒPedro P. Palazzo | Wikimedia Commons
다윗의 별을 연상시키는 산티보 성당의 천장 ⓒArchitas | Wikimedia Commons
산티보 성당 천장 ⓒVito Arcomano | Alamy Stock Photo
성 테레사의 황홀 ⓒLivioandronico2013 | Wikimedia Commons
코나로 예배당 양쪽 벽면의 모습
ⓒВикидим | Wikimedia Commons
성 테레사의 황홀(세부) ⓒBenjamín Núñez González | Wikimedia Commons
중세 로마 나보나 광장의 모습
ⓒBridgeman Images
오늘날 나보나 광장 전경 ⓒEuropean Union, 2024 | Wikimedia Commons
콰트로 피우미 분수 중앙에 있는 오벨리스크 ⓒWolfgang Moroder | Wikimedia Commons
산타녜세 인 아고네 성당 앞 콰트로 피우미 분수 조각상 ⓒAnk Kumar | Wikimedia Commons
산타녜세 인 아고네 성당 ⓒDr Ajay Kumar Singh | Shutterstock.com
산탄데 성당 ⓒArchitas | Wikimedia Commons
산탄데 성당의 천장 ⓒArchitas | Wikimedia Commons
티에폴로 갤러리 천장화 ⓒARTGEN | Alamy Stock Photo
티에폴로 갤러리 천장화(부분) ⓒPaolo Bona | Shutterstock.com
계단 천장화(부분) ⓒMyriam Thyes | Wikimedia Commons
샹보르성 ⓒDXR | Wikimedia Commons
나선 계단 ⓒrobertharding | Alamy Stock Photo
라우렌치아나 도서관 계단 ⓒSailko |

원형 계단 ©daryl_mitchell | Wikimedia Commons
원형 계단 ©Ank Kumar | Wikimedia Commons
스칼라 레지아 ©Bridgeman Images
정사각형 계단 ©Ivan Vdovin | Alamy Stock Photo
나선형 계단 ©Vito Arcomano | Alamy Stock Photo
스페인 계단 ©Aleksandr Medvedkov | Dreamstime.com
바르카차 분수 ©Wikipegasus | Wikimedia Commons
트레비 분수 ©Krisztian Juhasz | Alamy Stock Photo
아쿠아 펠리체 분수 ©Joerg Hackemann | Alamy Stock Photo
트리토네 분수 ©Trdinfl | Wikimedia Commons
콰트로 피우미 분수 ©Andrea Jemolo | Wikimedia Commons
산 세베로 예배당 ©vittorio sciosia | Alamy Stock Photo
겸손 ©David Sivyer | Wikimedia Commons
깨진 환상 ©Archivio Museo Cappella Sansevero
베일에 싸인 그리스도 ©John Heseltine | Alamy Stock Photo
토리노 대성당 ©Eccekevin | Wikimedia Commons
신도네 예배당의 돔 내부 모습 ©Zoonar GmbH | Alamy Stock Photo
산 로렌초 성당의 돔 내부 모습 ©Livioandronico2013 | Wikimedia Commons
산 로렌초 성당 ©Santi Rodriguez | Alamy Stock Photo

2부

01
안트베르펜 대성당에 전시된 십자가를 세움 ©Maurice Savage | Alamy Stock Photo
라오콘과 그 아들들 ©Dom Crossley |
Wikimedia Commons
루벤스 하우스 ©Alan Reed | Alamy Stock Photo
루벤스의 작업실 ©Robert Fried | Alamy Stock Photo
탕건 ©유남해 | 국립민속박물관
루브르 박물관 내부의 마리 드 메디시스 연작 ©Hemis | Alamy Stock Photo
마리 드 메디시스 연작 ©Hemis | Alamy Stock Photo

02
오늘날 담 광장의 모습 ©imageBROKER.com GmbH & Co. KG | Alamy Stock Photo
하우스텐보스 궁전 ©Rijksdienst voor het Cultureel Erfgoed | Wikimedia Commons
하우스텐보스 궁전의 오라녜 홀 ©Rijksdienst voor het Cultureel Erfgoed | Wikimedia Commons
암스테르담 3대 운하 ©Andrés Barrios | Wikimedia Commons
라익스 뮤지엄 ©Trougnouf (Benoit Brummer) | Wikimedia Commons
야간순찰 ©Edwin Remsberg | Alamy Stock Photo
암스테르담 시청사(현 암스테르담 왕궁) ©Robert Scarth | Wikimedia Commons
뷔르헤르잘 ©JOHN KELLERMAN | Alamy Stock Photo
이카로스 ©C messier | Wikimedia Commons
사형재판소 내부 ©C messier | Wikimedia Commons
정의 실현을 상징하는 세 가지 장면 ©Davidh820 | Wikimedia Commons

03
베를라허 증권거래소 ©Dirk Renckhoff | Alamy Stock Photo
네덜란드 꽃 시장에서 튤립을 판매하는 모습 ©jimderda | Wikimedia Commons
올레 보름의 호기심의 방 ©Wellcome Collection gallery | Wikimedia Commons
라익스 뮤지엄의 페르메이르 전시관 ©Salvador Maniquiz | Shutterstock.com
마우리츠하위스 ©Maykova Galina |
Shutterstock.com
마우리츠하위스 2층 전경 ©Henk Monster | Wikimedia Commons
지네베르흐의 엠블레마타 ©BTEU/RKMLGE | Alamy Stock Photo
풍차 내부 설계도 ©Rasbak | Wikimedia Commons
미델하르니스 풍경 ©Adrie Oosterwijk | Shutterstock.com
미델하르니스 풍경 ©Andrew Balcombe | Shutterstock.com

04
오늘날 레이던의 풍경 ©AGF Srl | Alamy Stock Photo
레이던 대학교 ©Rudolphous | Wikimedia Commons
렘브란트 하우스 ©Wim Wiskerke | Alamy Stock Photo
야간 순찰 모작 ©AKG-IMAGES
암스테르담 시청사에 전시된 모습 ©imageimage | Alamy Stock Photo
프란스 할스 박물관 ©Mcke | Wikimedia Commons
델프트 도시 전경 ©Ludwig14 | Wikimedia Commons
델프트 신교회 ©Natuur12 | Wikimedia Commons
플라밍스트리트 40~42번가 모습 ©Wiskerke | Alamy Stock Photo
카메라 옵스큐라 원리 ©Patrick Guenette | Alamy Stock Vector
네덜란드 가정집 풍경을 담은 엿보기 상자 ©AKG-IMAGES
페르메이르 센터에 마련된 체험 공간 ©Vermeer Centrum Delft

3부
마드리드 왕궁 ©rudi1976 | Alamy Stock Photo

01
엘 에스코리알 ©Svetlana195 | Dreamstime.com
펠리페 2세의 스페인 역사 ©Album | Alamy Stock Photo
엘 에스코리알 전경 ©Turismo Madrid

Consorcio Turístico | Wikimedia Commons
엘 에스코리알 전경 ©Santi Rodriguez | Alamy Stock Photo
세비야 시청 ©Peter Schickert | Alamy Stock Photo
살라망카 대학교의 중앙 정문 ©valyag | Wikimedia Commons
엘 에스코리알 성당 ©Ian Dagnall | Alamy Stock Photo
엘 에스코리알 성당 제대화(레레도스Reredos) ©Bildarchiv Monheim GmbH | Alamy Stock Photo
톨레도 성당 제대화 ©Ian G Dagnall | Alamy Stock Photo
카를로스 1세와 그의 가족 ©ARTGEN | Alamy Stock Photo
펠리페 2세와 그의 가족 ©Album | Alamy Stock Photo
카스티야의 이사벨라와 아라곤의 페르디난드의 무덤 ©Javi Guerra Hernando | Wikimedia Commons
노예의 기적 ©José Luiz Bernardes Ribeiro | Wikimedia Commons
톨레도 전경 ©diego_cue | Wikimedia Commons
톨레도 대성당 ©Arpad Benedek | Alamy Stock Photo
엘 그레코의 제대화가 걸린 사크리스티아의 모습 ©dmitro2009 | Shutterstock.com
피에타 ©Luca Aless | Wikimedia Commons

02
자비의 그리스도 ©Anual | Wikimedia Commons
마르타와 마리아의 집에 있는 그리스도 ©Darling Archive | Alamy Stock Photo
시녀들 ©ROBERT | Alamy Stock Vector

03
세비야 미술관 전경 ©Pepe Morón | Wikimedia Commons
무리요 동상 ©Basilio | Wikimedia Commons
무염시태 ©Artefact | Alamy Stock Photo
무염시태 ©José Luis Filpo Cabana | Wikimedia Commons

중앙제대화 ©Daniel VILLAFRUELA. | Wikimedia Commons
그리스도의 매장 ©José Luis Filpo Cabana | Wikimedia Commons
사그라리오 예배당 제대화 ©José Luis Filpo Cabana | Wikimedia Commons
산티아고 데 콤포스텔라 대성당 ©Fernando | Wikimedia Commons
추리게라 기둥 ©Vincent Lostanlen | Wikimedia Commons
왕들의 제대화 ©Diego Delso | Wikimedia Commons
성 바오로 성당 유적 ©Whhalbert | Wikimedia Commons
일 제수 성당 ©Alessio Damato | Wikimedia Commons
선무문 천주당(남쪽) ©Peter Potrowl | Wikimedia Commons
성 이냐시오의 영광(부분) ©Diego Delso | Wikimedia Commons
와인 ©Fhynek00 | Wikimedia Commons

더 읽어보기

이 책은 나의 지식의 깊이라기보다는 관심의 폭에 기댄 결과이다. 미술에 던질 수 있는 질문의 최대치를 용감하게 던졌지만, 논의된 시기와 지역이 방대해지면서 일정한 오류를 피할 수 없게 되었다. 결국 앞으로 드러나는 문제점은 성실한 수정으로 보완하겠다는 말로 독자들의 이해를 구하고자 한다.

이 책은 많은 국내 선행 연구자들의 노고에 빚지고 있으나 일반 교양서라는 출판 형식에 따라 각주를 별도로 달지 못한 점도 아쉽다. 이 책이 빛나는 뭔가가 있다면 그것은 우리 미술사학계의 업적에 기댄 결과임을 밝히고자 한다.

마지막 교정과 용어 검토 작업에서 한국예술종합학교 미술이론과 졸업생 조정화, 박정선과 재학생 박소미, 서승연, 정윤영, 박준영, 이재하의 도움이 컸다. 아울러 이 책의 1부 초고를 읽어준 로마 사피엔자 대학교 미술사학과 박사과정 고한나 선생에게도 고마운 마음을 전한다. 흔쾌히 마감에 도움을 준 오랜 제자 강상훈 객원편집인에게도 감사 드린다. 이 책의 집필에 참고했으며, 앞으로 관련 주제를 더 알아볼 수 있는 정보를 다음과 같이 정리하였다.

17세기 역사 일반

- 마틴 래디, 박수철 옮김, 『합스부르크 세계를 지배하다』, 까치, 2022.
- 주경철, 『네덜란드 튤립의 땅, 모든 자유가 당당한 나라』, 산처럼, 2003.
- 브라이언 캐틀러스, 김원중 옮김, 『스페인의 역사』, 길, 2022.
- 레이몬드 카 외, 김원중·황보영조 옮김, 『스페인사』, 까치, 2006.

이탈리아 바로크

- Bruce Boucher, Italian Baroque Sculpture, London, 1998.
- Rudolf Wittkower, Art and Architecture in Italy, 1600–1750, The Yale University Press, 1999.
- Rudolph Wittkower, Bernini: The Sculptor of the Roman Baroque, 1997.
- Rodolfo Papa, Caravaggio, Florence and Milan, 2010.
- 윤익영, 『카라바조』, 재원, 2003.
- 이은기, 「카라바지오의 자화상, 그 해석과 문제점」, 『서양미술사학회논문집』 (9), 1997.
- 노성두, 「카라밧지오의 마태간택」, 『서양미술사학회논문집』 (6), 1994.
- 고종희, 「가톨릭 개혁 미술과 바로크 양식의 탄생」, 『미술사학』 (23), 2009, pp.347-375.
- 홍진경, 「반종교개혁과 제수이트 교회 "로마의 일 제수 교회"」, 『미술사논단』 (3), 1996, pp.171-202.
- 고한나, 「베르니니의 코르나로 예배당과 17세기 가톨릭 미술의 환영주의」, 한국예술종합학교 미술이론과 전문사 학위논문, 2011.
- 양은경, 「보로미니의 산 카를로 알레 콰트로 폰타네 연구 : 파사드의 복원과 타원 설계 분석」, 한국예술종합학교 미술이론과 전문사 학위논문, 2017.
- 조정화, 「베르니니의 〈네 개의 강 분수〉와 교황 인노첸티우스 10세의 후원 연구」, 한국예술종합학교 미술이론과 전문사 학위논문, 2019.

네덜란드 바로크

- Kristin Lohse Belkin, Rubens, 1998.
- Svetlana Alpers, The Making of Rubens, The Yale University Press, 1996.
- Mariët Westermann, The Art of the Dutch Republic, 1585-1718, London, 2004.
- 이한순, 『바로크 시대의 시민 미술 네덜란드 황금기의 회화』, 세창출판사, 2018.
- 김소희, 「17세기 네덜란드 미술에 나타난 빵의 사회사」, 『미술사학』(27), 2013, pp.259-282.
- 손수연, 「렘브란트의 메노파 교도들 이단자에서 중산층까지」, 『서양미술사학회 논문집』(40), 2014, pp.215-236.
- 김호근, 「렘브란트의 유다와 콘스탄테인 하우헨스」, 『미술사학』(30), 2015, pp.255-275.

스페인 바로크

- Jonathan Brown, Painting in Spain, 1500-1700, The Yale University Press, 1998.
- Janis Tomlinson, From El Greco to Goya: Painting in Spain, 1561-1828, London, 1997.
- 박정호, 「톨레도, 트로이, 그리고 엘 그레코의 〈라오콘〉」, 『미술사학』(43), 2022, pp.181-204.

CLC

고대 근동 시리즈

1. 이스라엘의 역사
레온 J. 우드 지음 | 김의원 옮김 | 신국판 양장 | 560면

2. 고대 근동 문자와 성경
장국원 지음 | 신국판 | 208면

3. 이스라엘의 종교
리차드 S. 히스 지음 | 김구원 옮김 | 신국판 양장 | 512면

4. 고대 근동 역사
마르크 반 드 미에룹 지음 | 김구원 옮김 | 신국판 양장 | 480면

5. 페르시아와 성경
에드윈 M. 야마우찌 지음 | 박응규 외 2인 옮김 | 신국판 양장 | 688면

6. 이집트와 성경 역사
찰스 F. 에일링 지음 | 신득일, 김백석 옮김 | 신국판 양장 | 184면

7. 고대 이스라엘 역사
레스터 L. 그래비 지음 | 류광현, 김성천 옮김 | 신국판 양장 | 440면

8. 고대 근동 문화
알프레드 J. 허트 외 2인 편집 | 신득일, 김백석 옮김 | 신국판 양장 | 552면

9. 이스라엘의 성경적 역사
이안 프로반 외 2인 지음 | 김구원 옮김 | 신국판 양장 | 656면

10. 성서 고고학
에릭 H. 클라인 지음 | 류광현 옮김 | 신국판 양장 | 216면

11. 고대 이스라엘 문화
필립 J. 킹.로렌스 E. 스태거 지음 | 임미영 옮김 | 크라운판 양장 | 592면

12. 고대 근동 사상과 구약성경
존 H. 월튼 지음 | 신득일 옮김 | 신국판 양장 | 520면

13. 고대 근동 문학 선집
제임스 프리처드 편집 | 김구원 외 5인 옮김 | 크라운판 양장 | 1024면